U0139668

家藏文库

扬州画舫录 上

〔清〕李斗 著　　郭征帆 注评

中州古籍出版社
·郑州·

图书在版编目（CIP）数据

扬州画舫录／（清）李斗著；郭征帆注评．—郑州：中州古籍
出版社，2023.9
（家藏文库）
ISBN 978-7-5738-0947-6

Ⅰ.①扬…　Ⅱ.①李…②郭…　Ⅲ.①笔记－中国－清代－
选集②扬州－地方志－史料－清代　Ⅳ.① K249.066 ② K295.33

中国国家版本馆 CIP 数据核字（2023）第 180183 号

JIACANG WENKU : YANGZHOU HUAFANG LU

家藏文库：扬州画舫录

出 版 人	许绍山
选题策划	卢欣欣
约稿统筹	卢欣欣
责任编辑	张　雯
责任校对	刘丽佳
封面设计	王　歌
版式设计	曾晶晶

出 版 社	中州古籍出版社（地址：郑州市郑东新区祥盛街 27 号 6 层　邮编：450016　电话：0371-65723280）
发行单位	河南省新华书店发行集团有限公司
承印单位	河南新华印刷集团有限公司
开　　本	640 mm×960 mm　1/16
印　　张	57.75
字　　数	750 千字
版　　次	2023 年 9 月第 1 版
印　　次	2023 年 10 月第 1 次印刷
定　　价	145.00 元（全二册）

却是昌时宝鉴书

——李斗及其《扬州画舫录》

一

"天下三分明月夜，二分无赖是扬州。"扬州，南北枢纽，江淮名城，历史悠久。从鲁哀公九年（前486）吴王夫差在今扬州西北蜀冈修筑邗城算起，扬州已有二千五百多年的建城史。"在整个中国封建社会，扬州地区对我国经济、政治、文化、艺术的发展都作出了重大贡献，其地位与影响，仅次于西安、洛阳等古都。"（《扬州文化概观》）经历代更迭，几度兴废，到清朝康雍乾时期，扬州又迎来了再度兴盛繁荣的时期。李斗积三十年之力写扬州的城池水系沿革、山川园林、寺观庙坛、南巡盛况、风土人情等，这便是撰写的《扬州画舫录》，被称为"康乾盛世扬州文明的实录""乾隆年间扬州地方的百科全书"。

《扬州画舫录》的作者李斗（约1749～1817），江苏仪征人，生活在乾隆、嘉庆时期。字北有，一字艾塘，亦作艾堂，别号画舫中人。晚年因为患病食防风而愈，因此给自己的居所取名防风馆。李斗终其一生只是诸生，没有功名，这当是性格使然："少不受，独以古书帖括束缚，独以古

书自娱，性任侠，乐朋友。"（《永报堂诗集》）但他"博学工诗词曲，兼通数学音律，撰戏曲多种，且扮角登台，唱做俱能"（《扬州历代名贤录》）。或许正因为如此，李斗的人生才少了几许羁绊，多了几分从容。好游山水的他才能"三至粤西，七游闽浙，一往楚豫，两上京师"（《扬州画舫录·自序》），在行万里路中纵览名山大川，广交大师硕儒，如袁枚、金兆燕、黄文旸、汪中、凌廷堪、焦循、阮元等，构筑起了李斗的强大的"朋友圈"。如是，阅历增、见闻广、胸襟开，这样的性格，这样的人生，实际上也为他撰写《扬州画舫录》奠定了客观的基础条件。

李斗自言"疏于经书"，实际上他的才华是多方面的，"博学工诗，兼通数学、音律"（《广陵思古编》卷一四附传）。袁枚评其"槃槃有才"。李斗除了《扬州画舫录》外，还有诗词集《永报堂诗集》八卷、《艾塘乐府》一卷，传奇《奇酸记》四卷、《岁星记》二卷，这些著作合而为《永报堂集》。还有《防风馆诗》上下二卷，今已佚。嘉庆时还承担了总纂《两淮盐法志》的重任。著名词曲学家、戏曲理论家任中敏先生辑有戏曲评论《艾塘曲录》一卷。

《扬州画舫录》乃李斗"目之所见，耳之所闻"（《扬州画舫录·自序》）之作。全书"仿《水经注》之例，分其地而载之"（《扬州画舫录·阮元序》），根据扬州城的地理位置，依草河（上方寺至长春桥）、新城北（便益门向西至天宁寺）、城北（丰乐街至仙鹤膝）、城南（南门外瓜洲至古渡桥）、城西（西城外古渡桥至渡春桥）、小秦淮（小东门向北至沿河至北水关）、虹桥、桥东（沿湖向西、向北，从"荷浦薰风"至"水云胜概"）、桥西（从"长堤春柳"至莲性寺）、冈东（从"白塔晴云"至"锦泉花屿"）、冈西（从"春台祝寿"至尺五楼）、蜀冈（蜀冈三峰）的顺序撰写，其中《草河录》上下两卷、《新城北录》上中下三卷、《虹桥录》上下两卷、其余各一卷，另有《工段营造录》《舫扁录》各一卷，

共十八卷，凡二十余万言。所谓"画舫"，指装饰华丽的游船。是书题名"画舫录"，"取意于游踪所至登而记之录而述之之意"（周春东语）。

二

《扬州画舫录》内容非常丰富，翔实地记载了清代扬州全盛时的风物掌故，涉及南巡盛况、历史沿革、经济贸易、园林山水、名胜古迹、寺观庙宇、风俗文化、梨园酒肆、文人轶事、诗词楹联等诸多方面，堪称"乾隆年间扬州地方的百科全书"（许建中语）。

《扬州画舫录》再现了乾隆六下江南，驻跸扬州的盛况。如《草河录上》的"扬州御道，自北桥始"一节，详述乾隆南巡由扬州经过的水路线路；"乾隆辛未、丁丑南巡，皆自崇家湾一站至香阜寺"一节，详细介绍了乾隆巡视扬州城内的御道线路。史载，乾隆每次南巡都必须提前一年准备。六下江南，单是行宫就修了三十余处，每处都陈设古玩并应用什物器皿及花盆景致之类。南巡时除了带上皇太后、皇后、嫔妃外，还有大批的王公大臣、侍卫，每次都有两千多人。走陆路要用五六千马匹，走水路要用一千多只船。足可谓声势浩大、规模宏大。

《扬州画舫录》呈现了中国古典园林的精美绝伦。李斗在书中引刘大观评价云："杭州以湖山胜，苏州以市肆胜，扬州以园亭胜，三者鼎峙，不可轩轾。"私家园林、寺观园林、风景名胜园林、宫苑园林这四种中国古典园林的形态都在《扬州画舫录》中留下了记载。乾隆年间，扬州凭借南北通衢的地理优势和盐业的兴盛，以及乾隆六次巡幸，园林尤为兴盛，有"园林之胜，甲于天下"之誉。宅第园林，如退园、易园、容园、别圃、柳林等都很有名。同时，湖上园林也精妙入神。据载，乾隆三十年（1765），扬州湖上已有拳（卷）石洞天、西园曲水、虹桥揽胜、冶春诗

社、长堤春柳、荷浦薰风、碧玉交流、四桥烟雨、春台明月、白塔晴云、三过留踪、蜀冈晚照、万松叠翠、花屿双泉、双峰云栈、山亭野眺、临水红霞、绿稻香来、竹楼小市、平冈艳雪二十景。后复增绿杨城郭、香海慈云、梅岭春深、水云胜概四景，共为二十四景。这便是有名的"北郊二十四景"。卢见曾将它们书之于牙牌，以为侑觞之具，故它们又称"牙牌二十四景"。二十四景各具情趣，各有神韵。如《城北录》的"卷石洞天"，此景名从《礼记》取意："今夫山，一卷石之多，及其广大，草木生之，禽兽属之，宝藏兴焉。""卷石"通"拳石"，意为"石小如拳"。清人谓扬州叠石即有"扬州以名园胜，名园以叠石胜"之说。"卷石洞天"此景便以叠石取胜，叠石玲珑窈窕，虽然是人工叠成，却有如天成，故有"郊外假山，是为第一"之誉。

《扬州画舫录》展现了扬州独特的风土人情。"一方水土养一方人。"由于扬州处于长江与京杭运河的交汇点，得天独厚的地理位置、温润的气候、富饶的物产和开放型的文化，都铸就了扬州独特的风土人情，使其拥有别具一格的魅力。扬州水系发达，既濒临长江，又有淮河、运河过市，更有众多湖泊集聚，水甜草丰，素有鱼米之乡的美称。《草河录上》"黄金坝在府城西北"一节，即可见当时集市之繁盛，而且不同季节有不同的鱼虾，春天的菜花鳗鱼，秋天的桂花甲鱼，冬天的扁白鲤鲫，正所谓"水落鱼虾常满市"。

"早上皮包水，下午水包皮。"这句俗语是对扬州人日常生活的生动形容。所谓"皮包水"，是指扬州人喜欢到茶社吃早点，即"早茶"；所谓"水包皮"，便是去浴室沐浴。康乾时期，扬州在世界60万以上人口的十大城市中位列第三，成为中外著名的商贸城市，在这种背景下，扬州沐浴文化得到发展，进入了成熟期。如《草河录上》"浴池之风"一节的记载："而城外则坛巷之顾堂，北门街之新丰泉最著。并以白石为池，方

丈余，间为大小数格，其大者近镬水热，为大池，次者为中池，小而水不甚热者为娃娃池。贮衣之匮，环而列于厅事者为座箱，在两旁者为站箱。内通小室，谓之暖房。茶香酒碧之余，侍者折枝按摩，备极豪侈。男子亲迎前一夕入浴，动费数十金。除夕浴谓之'洗邋遢'，端午谓之'百草水'。"从这段文字可以看出，公共浴室的设施比以往更为全面合理，以至达到豪奢的程度。

扬州人不仅爱泡澡，也爱养盆景。莳养花木盆景，历来为扬州人视为高尚、怡情悦性之举。明清时期，扬州出现一批专门制作盆景的花匠，其中尤以瘦西湖、蜀冈堡城和老北门外一带的花匠技艺最精。扬州盆景形式多样，独具特色，主要类型有树桩盆景、山水盆景和水旱盆景，它与广州的岭南派盆景、上海的海派盆景、成都的川派盆景、苏州的苏派盆景并称中国五大流派盆景。李斗说："莳养盆景，蓄短松、矮杨、杉、柏、梅、柳之属。海桐、黄杨、虎刺以小为最。"（《草河录下》）这就指出了扬州盆景的重要特点：小中见大，借鉴画理，取法自然。

扬州的中秋拜月习俗也别有风韵："是河中秋最盛，临水开轩，供养太阴，绘缦亭彩幄为广寒清虚之府，谓之月宫纸。又以纸绢为神具冠带，列素娥于饼上，谓之月宫人。取藕之生枝者谓之子孙藕，莲之不空房者谓之和合莲，瓜之大者细镂之如女墙，谓之狗牙瓜，佐以菱、栗、银杏之属。以纸绢作宝塔，士女围饮，谓之团圆酒。其时弦管初开，薄罗明月，珠箔千家，银钩尽卷，舟随湾转，树合溪回，如一幅屈膝灯屏也。"（《小秦淮录》）拜月时烧斗香、点宝塔灯，供设瓜果饼饵，向月祈祷。扬州对瓜果饼饵等供品的挑选和制作都很讲究，构成了扬州的特殊习俗。藕要选用生有小枝的"子孙藕"，莲要拣取不空的"和合莲"，瓜要刻成城垛形的"狗牙瓜"，以示吉祥；饼饵，除应时月饼外，另制一盘宝塔饼，饼由小到大摆五层或七层，塔顶还插上两枝花。《扬州风土记略》记载：

"中秋佳节，富厚者备有月宫供，凡灯罩亭台之属，多以琉璃、玻璃为之，矜奇眩异，美不胜收。"桌前宝塔灯体现了扬州传统工艺特色，纸像或玻珍的七层宝塔，金钩彩绘，奇巧异赏，两旁对称的方灯，点上蜡烛，登高极目，千家万户灯塔齐明。

《扬州画舫录》还映现了让人垂涎欲滴的美食佳肴。因盐漕之利，明清时期的扬州不仅成为富繁之乡，更是东南美食的中心。康熙《扬州府志》云："涉江以北，宴会珍错之盛，扬州为最。"《新城北录中》"上买卖街前后寺观皆为大厨房"一节，详细记载了扬州司厨制作的108道大菜、44道细点的满汉席菜谱，仅看菜谱，便已让人垂涎三尺。康熙南巡，驻跸扬州，始设满汉席。乾隆六次南巡，扬州官绅接驾，仍沿承满汉席。因此，声名远扬，各地竞相仿制，其规模体制均源于扬州满汉席。

"吃在扬州，穿在苏州，玩在杭州。"扬州不仅有名满天下的满汉全席，更有布满八珍玉食的"美食一条街"。《小秦淮录》"小东门街多食肆"一节便记载了各种各样的小吃，令人应接不暇，垂涎三尺，欲大快朵颐。此外"吴一山炒豆腐，田雁门走炸鸡，江郑堂十样猪头，汪南溪拌鲟鳇，施胖子梨丝炒肉，张四回子全羊，汪银山没骨鱼，江文密蛼螯饼，管大骨董汤、鱼糊涂，孔元切庵螃蟹面，文思和尚豆腐，小山和尚马鞍乔，风味皆臻绝胜"（《虹桥录下》）。单看菜名，就能让人有齿颊生香之感。我想，如果当年也有"吃播"，必定火遍全网。

此外，以盐业为中心繁荣兴旺的商贸活动，以扬州学派为主的学术文化，还有戏曲艺术、评话艺术、书画艺术、科学技术等，都能在《扬州画舫录》中觅到"芳踪"，"几乎全方位地涵盖了社会生活的各个领域和各个层面，虽是扬州地方性稗史杂乘，实为乾隆年间中国社会昌明盛世的一个缩影，是后世研究清中叶中国社会的一部基本文献"（许建中语）。

《扬州画舫录》作为一部史料性质的杂著笔记，在我国古代蔚为大观

的笔记著作中自成一格，流传至今而成为经典，除了包罗万象的内容外，也与其行文特色密不可分。李斗的好友凌廷堪在《扬州画舫录》成书时就指出："此书体例不高不卑，是必传之作。注经考史，非识者不能知，故好之者鲜；志怪谈诗，为通人所羞道，故弃之者多。而此则无所不有，当在《老学庵笔记》《辍耕录》诸书之上，不可与近日新出鄙闻琐说等视之也。"（《与阮伯元阁学论画舫录书》）言下之意，《扬州画舫录》没有经史考据的高头讲章，也没有怪力乱神的道听途说。于是，各种层次的读者，都可以接受，这样阅读群体就自然扩大了。

作为博学工诗的文人，李斗具有较强的语言驾驭能力。这样的能力融于创作中，无疑就增加了《扬州画舫录》的可读性。

《扬州画舫录》"以人系事，以事传人"（郑宪春《中国笔记文史》）的叙述方法，使得纷繁复杂的内容简洁明了、通俗晓畅。《城西录》"扬州诗文之会"一节，仅三百多字的文字，便记录了当时诗文之会的盛况。文房四宝样样俱全，果盒茶食无所不备，还介绍了以诗牌凑集成诗的雅趣。人与事，事与人，相得益彰。

又如，对富贵之家游湖的不同情态的描写："城内富贵家好昼眠，每自旦寝，至暮始兴，燃烛治家事，饮食燕乐，达旦而罢，复寝以终日。由是一家之人昼睡夕兴，故泛湖之事，终年不得一日领略。即有船之家，但闲泊浦屿，或偶一出游，多于申后酉初，甫至竹桥，红日落尽，习惯自然。贵游家以大船载酒，穹篷六柱，旁翼阑楯，如亭榭然。数艘并集，衔尾以进，至虹桥外，乃可方舟。盛至三舟并行，宾客喧阗，每遥望之，如驾山倒海来也。"（《虹桥录下》）一种是沉湎饮食之乐，喝酒喝到天亮，然后开始睡大觉，醒来后天又黑了，如此"泛湖之事，终年不得一日领略"，白白辜负了湖光山色。另一种就更是把泛舟当作湖上聚会了，且看"大船载酒"，"宾客喧阗……如驾山倒海"，毫无清雅之趣。

《扬州画舫录》用浅近文言写成，既不失文言的凝练古雅，又便于阅读和理解。如其写人，虽寥寥数语，但能抓住关键特征，达到形神兼备的效果："高承爵，三韩人，善擘窠书。为扬州太守，民人爱慕，每岁暮，乡民求书福字以为瑞。一民伺太守出，持所书请曰：'求易一福字。'太守熟视之曰：'书此字时，笔不好耳。'至今传为美谈。"（《草河录下》）这段几十字的描写，有人物——太守与乡民，有情节——求重写福字，有对话，还有神态——"熟视之"。只语片言间，就使高承爵亲民爱民的为政之风和胸怀雅量的形象跃然纸上。非笔妙生花者，不能及于此。

写人如此，绘景亦如是："过篆竹轩，舍小于舟，垂帘一桁，碎摇日月之影；飞鸟嘐嘎，鸟路上窗，盖清华阁也。笼烟筛月之轩，竹所也。由篆竹轩过清华阁，土无固志，竹有争心，游人至此，路塞语隔，身在竹中，不闻竹声。湖上园亭，以此为第一竹所。竹外一亭翼然，额曰'香雪'，联云：'香中别有韵崔道融，天意欲教迟熊皎。'藤花榭，长里许，中构小屋，额曰'藤花书屋'。联云：'云遮日影藤萝合韩翊，风带潮声枕簟凉许浑。'"（《冈东录》）清疏隽朗之语便把轩、阁、亭、榭诸景巧妙地呈现了出来，楹联的引用，更增加了几分雅趣。

《扬州画舫录》还在创作期间，就出现了"青未杀，洛阳纸贵，人问书名"（江藩《题〈画舫录〉·梦扬州》）的情况。成书后，因其"创立一家言，笔笔开生面"（张居寿《题李二〈画舫录〉》），即以刻本形式迅速流传。有清一代主要刻本有乾隆自然盦刊本、嘉庆自然盦刊本、道光自然盦刊本、同治方濬颐重刊本、光绪申报馆铅印本。新中国成立后的主要版本有汪北平、涂雨公点校的中华书局本，周光培点校的江苏广陵古籍刻印社本，周春东注释的山东友谊出版社本，陈文和点校的广陵书社本，许建中注评的凤凰出版社本。笔者这次注释校勘以陈文和点校的广陵书社本为底本，参以山东友谊出版社本和凤凰出版社注评本。评点主要

参考凤凰出版社注评本和中华书局选注本。

三

我曾于 2016 年暑假因公到扬州，是为与扬州的"一面之缘"，未曾想，不久即与《扬州画舫录》不期而遇。因与中州古籍出版社卢欣欣总编辑于"古代小说研究"微信群相识，卢总邀我为《扬州画舫录》注评，并纳入该社的"家藏文库"。我向来把师友对我的信任，视为最大的"看得起"。既有所邀，于自身便又是一次难得的学习与提升的机会，更无拒绝之理。几经考虑，遂不顾己之鄙陋，答应了注评任务，于 2017 年 1 月开展了撰稿工作。历经两年寒暑，2019 年 1 月交稿。

然而，作为一个文史爱好者，短见薄识，学业不精，力有不逮，注评《扬州画舫录》确实手不应心。因为其中涉及太多的典章制度、历史人物、典故逸事、扬州风物等，原比想象的难度要大得多，加之还要评点，更是窒碍难行。不过，幸有诸贤佳作，极深研几，每有疑惑不解之时，必问道其中，则有如指画口授一般，受益匪浅，豁然确斯。王伟康先生《康乾盛世扬州文明的实录：〈扬州画舫录〉研究》、周春东先生的注本、陈文和先生的点校本、许建中先生的注评本、王军先生的评注本、胡明先生的《扬州文化概观》、韦明铧诸先生的"扬州史话"丛书、曹永森先生的《扬州特色文化》、徐向明先生的《扬州历史文化 60 问》、钱传仓先生的《扬州民俗》、何小弟先生等的《中国扬州园林》、《扬州文化志》、《扬州历史文化大辞典》等众多的文献资料，对我完成注评工作，起到了至关重要的作用。

注评古籍，甘苦自知。若问有何感受，谓之"苦趣中有乐趣""快乐多于痛苦"。一旦有了注评古籍的经历，便会对此深深热爱，因为每一次

这样的经历，便是一次与博大精深的传统文化的"亲密接触"，会从中汲取丰富的养料充实自己。当然，每做一次，也会觉得自己更渺小，甚至无知，于是越要走近她、亲近她，希望自己变得充实，弥补自己的无知，这或许就是古籍与生俱来的令人无法阻挡的魔力吧。

倏忽六年，终百衲成书，离不开师友们的关爱。

卢欣欣总编对我信任有加，责任编辑张雯老师备尝辛苦，深表谢忱。

国家植物园曹雪芹纪念馆研究馆员樊志斌兄，是清史专家郭成康先生的高足，从事红学、曹学、园林、史地的研究，"十三年间十部书"，是当下学界风头正劲的青年红学家、史学家，与我意气相投，素来交好。因此书出版，得序于樊兄，此一乐事也。然多称赏之辞，实愧不敢当。

扬州市职业大学王瑞成先生、王伟康先生，扬州大学陈学广先生，知我注评此书，给予了热情的鼓励和帮助，心存感谢。

注评此书，除上述参考书目外，还援引、借鉴、摘录了其他与之相关的文献资料，都一一列于书后的参考文献。有的引文，由于未查到出处，或因体例和行文关系未能注明。在此，对所有研究《扬州画舫录》的专家、学者表示感谢，正是因为有了他们研究成果铺设的阶梯，我才能借此迈出微乎其微的一步。

"望云惭高鸟，临水愧游鱼。"书虽已出，但村学究语，刍荛之见，或破绽百出，或谬以千里，乞望方家正言不讳。

<div style="text-align:right">

郭征帆

庚子荷月写成

癸卯柳月修订

</div>

清浅写蓬莱，历历今古事（代序）

一

郭征帆兄注评的《扬州画舫录》即将由中州古籍出版社出版，这是我早就知道的事情，但他问序于我，这却是我始料不及的事情。

一则我资历尚浅，二则某些领域非我所长，三则不愿曲心为文，故很少答应为人作序这样的事情。

人生四十载，为学二十年，至今只作了一个序：即为著名皇家园林研究专家、海淀史地研究专家张宝章的《畅春园》作序。再有，就是为征帆这部《扬州画舫录》作序。

二

为古书作注，是古书研究、传播的基础，是文化复兴中最为重要的工作，比很多方面的研究更加重要。

弄明白文本的意思是基础，不少研究缺乏这个前提，其观点、结论能否成立，有无出版的必要都是要仔细考量的。

为古书作注，还要评论，又是一件吃力不讨好的事情。

因为注评者不仅需要有较强的古文字功底，更需要有广博的历史学等方面的知识，这在学术分科越来越细的今天，是一件极难的事情。

同时，注评者要具备常人没有的眼光。将语句的大概意思注释出来不难，难的是，注释重点放在哪里，注释准不准确，有没有直接证明资料等，这些都是需要考量的事情。表面看起来，是多（少）几个词条的事儿，实际上，考量的是注评者的学识高度。

评论从表面看来，是很容易的工作。实际上，评论者往往囿于学识、知识结构，带有强烈的倾向性和时代性，这样写出的评论自有其时代的意义，却难有永恒的价值。

三

征帆作《扬州画舫录》注评，是我早就知道的事情，我也曾关注过他的工作，奇怪的是，他迟迟没有交稿。

日常工作忙碌是自然的事情，高校老师都是如此，要备课、要参加活动、要填表、要评比，种种工作占据了其极多的精力；但是，以他的学识和把控时间的能力，我觉得书稿还不至于一拖再拖。

慢慢地，我就知道了他对该书的期许，他是希望自己做一件能够"摔得响"的作品出来。

学人都有几部作品，但并不是任何人都有能够"摔得响"的东西。"摔得响"是一件难事。

这期间，我们也就一些注释中存在的问题，进行过交流。当他最终完稿，告诉我字数时，我还是有些惊讶。

因为《扬州画舫录》也不过二十万字而已，也就是说，征帆的注释、点评的字数要比原文还多。他在这本书上所花的精力可想而知。

如今看来，就《扬州画舫录》乃至扬州文史研究而言，这部注评当是一部里程碑式的作品。就征帆自己来讲，这是他过去数年学术积淀的反映，是一部可以"摔得响"的作品。

四

不管是文学爱好者，还是专业研究者，不可能不知道李斗、不知道《扬州画舫录》。

扬州，自大禹时代，即为九州之一。扬州追溯建城史应至前 486 年吴王夫差筑邗城。至隋唐宋时代，随着北方移民的涌入，随着经济、文化的发展，长江三角洲在中国的地位日渐凸显。尤其是大运河的开凿，将位于长江岸边的扬州拉入中央政府的国家大战略中，在中国南北的交通、经济、文化等的交流中，扮演了越发重要的角色。

当中国的政治中心不断东移，自咸阳、长安，转移到洛阳、开封时，扬州就成了天子瞩目的地方；当隋炀帝、白居易、杜牧、苏东坡、姜夔不断与扬州产生瓜葛后，随着他们故事、诗词的传播，扬州就成了天下人瞩目的地方。

至明清时期，当扬州成为两淮盐业管理中心时，财富迅速向这里集中，园林、私宅、餐饮等随之迅速向这里集中。

康熙皇帝、乾隆皇帝南巡屡次途经扬州，扬州盐商、士人争相向皇帝表达心意，皇帝在扬州发展治玉、雕版印刷等，也促进了文化的发展，名扬天下的扬州工就是这样"扬"起来的，淮扬菜里的"扬"，就是这样"扬"起来的，扬州园林名扬天下就是这样"扬"起来的……

盐业等刺激了当地的商业发展，使得"腰缠十万贯，骑鹤上扬州""二十四桥明月夜，玉人何处教吹箫"成为瘦西湖、大运河边上天天上演

的剧目。

这就是《扬州画舫录》出现的时代背景。

<div align="center">五</div>

《扬州画舫录》，清李斗撰。李斗，字北有，一字艾塘，江苏仪征人。生活于乾隆、嘉庆年间。著有《永报堂诗集》，传奇《奇酸记》《岁星记》。另撰有《扬州画舫录》，自乾隆二十九年至乾隆六十年，历时三十年。

这是一般词条里对《扬州画舫录》的介绍。

何其苍白？

不把《扬州画舫录》放到扬州的历史、扬州的地理中去，《扬州画舫录》就只是一部热闹的时代史地书而已。

不错，李斗文采不错，他爱扬州，他有情感，他写了扬州的园亭奇观、风土人物、戏曲小说，这只是这部书的内容，却不是他写这部书的目的。

记录一时之盛，为君父添彩增辉，与有荣焉，才是此书有所成就的原因。这也是袁枚、阮元序中反复点明的事情。正如《红楼梦》中所说：

> 宝玉笑道："所以你不明白。如今四海宾服，八方宁静，千载百载不用武备。咱们虽一戏一笑，也该称颂，方不负坐享升平了。"

了解了扬州的历史、地理以及扬州在中国所扮演的"角色"，你就能知道，《红楼梦》中的林如海何以文质彬彬？林黛玉的学养从何而来？

> 那日，偶又游至维扬地面，因闻得今年盐政点的是林如海。这林如海姓林名海，表字如海，乃是前科的探花，今已升至兰台寺大夫，本贯姑苏人氏，今钦点出为巡盐御史，到任方一月有余。原来这林如

海之祖，曾袭过列侯，今到如海，业经五世。起初时只封袭三世，因当今隆恩盛德，远迈前代，额外加恩，至如海之父，又袭了一代；至如海，便从科第出身。虽系钟鼎之家，却亦是书香之族。

至于后人用其考订历史、发掘文物、感慨世事……那都不是李斗当年要做的事情。

因此，注评该书，首先就要回到李斗的"历史现场"，即乾隆晚期那辉煌灿烂的中国、那辉煌灿烂的江苏、那辉煌灿烂的扬州。

六

征帆对于《扬州画舫录》一书，素来喜爱有加，其先好其文字繁华富丽，后爱其事、爱其时、爱其情……

作《扬州画舫录》的注评，对他而言，与其说是任务、使命，不如说是一种爱好、一种对自我的寻找。因此，他的注释不厌其烦，颇有汉儒注经的架势：今人结合文本，看他的注释，可以思游八方，纵中华上下数千年，横中国左右百千里。他的评论又是充满感情的，历来古人对扬州的评价都在这里展现，他自己的情绪也在这里倾诉，他写道：

扬州，一座有 2500 年历史的古城，一座让帝王将相魂牵梦萦的江南名邑，一座让迁客骚人歌咏不尽的胜景之都。

扬州，是隋炀帝笔下的"台榭高明复好游"（《江都宫乐歌》）之处。对于这位史有恶名的皇帝，扬州是他事业的起点，也是生命的终点。为了躲避动荡的时局，竟以巡幸为名，出逃扬州，依旧整日寻欢作乐。最终祸起官变，引鸩而亡。

扬州，是杜子美笔下的"为问淮南米贵贱，老夫乘兴欲东流"［《解闷》（其二）］，表达的是老杜那忧国忧民的深沉情怀。

扬州，是李益笔下的"汴河东流无限春，隋家宫阙已成尘"（《汴河曲》），这是对历史与现实的感慨与责问。

扬州，是白乐天笔下的"吴山点点愁"，是"恨到归时方始休"[《长相思》（其一）]的无限深情与伤怀。

扬州，是李绅笔下的"夜桥灯火连星汉，水郭帆樯近斗牛"（《宿扬州》）的阔大与繁华。

扬州，是徐凝笔下"天下三分明月夜，二分无赖是扬州"（《忆扬州》）的绝妙赞叹。

扬州，是张祜笔下的"人生只合扬州死，禅智山光好墓田"（《纵游淮南》），生而不能为扬州人，死后甘为扬州鬼，可见扬州的魅力已是深入骨髓。

扬州，是杜牧笔下的"二十四桥明月夜，玉人何处教吹箫"（《寄扬州韩绰判官》），那呜咽悠扬的箫声飘散在已凉未寒的江南秋夜，呈现的是优美的意境。

扬州，是姜夔笔下"自胡马窥江去后，废池乔木，犹厌言兵。渐黄昏，清角吹寒，都在空城"的凋残破败。

扬州，更是历经了清兵十日屠城，"堆尸贮积，手足相枕，血入水碧赭，化为五色，塘为之平"（《扬州十日记》）的一座不幸的城市。

……

繁华、哀伤、优雅、痛苦……人生的苦乐似乎都交织在一座城。她似乎与生俱来就有一种魅力与魔力，吸引着你，亲近她、欣赏她……

读征帆兄注评的《扬州画舫录》，既是在读扬州、读中国，也是在读郭征帆其人、读当下的中国学人。

七

扬州，是特别的。

她有南方的水秀，也有北方的醇厚。

她有辉煌的历史，也有新鲜的现在。

当我们徜徉在扬州的瘦西湖、大运河、旧街道，我们能感受到历史与现实原来是那么近，我们就能回溯当年这里的点点滴滴，放飞奇思妙想……

当我们坐在扬州的某个地方，看着眼前这部厚重的著述，我们就可以看到李斗、看到扬州、看到征帆兄。

向大家推荐扬州，向大家推荐征帆兄注评的这部《扬州画舫录》。

樊志斌

目　录

袁枚序 ……………………………………………… 1

阮元序 ……………………………………………… 2

谢溶生序 …………………………………………… 3

后序 ………………………………………………… 4

自序 ………………………………………………… 6

题词 ………………………………………………… 8

卷一　草河录上 …………………………………… 31

卷二　草河录下 …………………………………… 107

卷三　新城北录上 ………………………………… 153

卷四　新城北录中 ………………………………… 189

卷五　新城北录下 ………………………………… 239

卷六　城北录 ……………………………………… 313

卷七　城南录 ……………………………………… 365

卷八　城西录 ……………………………………… 399

卷九　小秦淮录 …………………………………… 427

卷十　虹桥录上 ··· 491

卷十一　虹桥录下 ······································· 555

卷十二　桥东录 ··· 595

卷十三　桥西录 ··· 643

卷十四　冈东录 ··· 701

卷十五　冈西录 ··· 729

卷十六　蜀冈录 ··· 773

卷十七　工段营造录 ····································· 841

卷十八　舫扁录 ··· 879

阮元二跋 ··· 890

参考文献 ··· 892

袁枚序

　　昔洛阳有"名园"之记，东京有"梦梁"之录，皆所以润色升平，标举名胜也。然而宋室偏安，人物凋敝，不足以美盛德之形容。本朝运际中天，万象隆富，而扬州一郡，又为风尚华离之所；虽诿台丙舍，皆作十洲云麓观，由来久矣。记四十年前，余游平山，从天宁门外拖舟而行：长河如绳，阔不过二丈许；旁少亭台，不过匼潏细流，草树卉歙而已。自辛未岁天子南巡，官吏因商民子来之意，赋工属役，增荣饰观，参而张之。水则洋洋然回渊九折矣，山则峨峨然陉矹横斜矣；树则焚槎发等，桃梅铺纷矣；苑落则鳞罗布列，闇然阴闭而霅然阳开矣。猗欤休哉！其壮观异彩，顾、陆所不能画，班、扬所不能赋也。艾塘李君，橐檠有才，操觚记之。上自仙宸帝所，下至篱落储胥，旁及酒楼茶肆，胡虫奇妲之观，鞠弋流跄之戏，都知录事之家，莫不科别其条，了如指掌。于牙牌二十四景之外，更加详尽，真足传玩一时，舄奕千载焉！嘻，余衰矣，以隔一衣带水，不能长至邗江登眺为憾。及得此书，卧而观之，方知闲居展卷，胜于骑鹤来游也。为弁数言，以告世之欲赋芜城而未得导师者。

　　乾隆五十八年腊月望日，随园袁枚撰。时年七十有八。

阮元序

《扬州画舫录》十八卷，仪征李公艾塘所著也。扬州府治在江淮间，土沃风淳，会达殷振，翠华六巡，恩泽稠叠。士日以文，民日以富。艾塘于是综蜀冈、平山堂诸名胜，园亭寺观、风土人物，仿《水经注》之例，分其地而载之。以上方寺至长春桥为《草河录》；以便益门为《新城北录》；以北门为《旧城北录》；以南门为《城南录》；小东门为《小秦淮录》；分虹桥外为虹桥上、下、东、西四录；分莲花桥外为《冈东录》《冈西录》《蜀冈录》，共十六卷。别纪《工段营造录》《舫扁录》二卷。凡郡县志及汪光禄应庚《平山堂志》、程太史梦星《平山堂小志》、赵转运之璧《平山堂图志》所未载者，咸纪于此。或有以杨衒之、孟元老之书拟之者。元谓杨、孟追述往事，此录则目睹升平也。或有疑其采及琐事俗谈者，元谓《长安志》叙及坊市第宅，《平江纪事》兼及仙鬼、诙谐、俗谚，此史家与小说家所以相通也。且艾塘为此垂二十年，考索于志乘碑版，咨询于故老通人，采访于舟人市贾。其裁制在雅俗之间，洵为深合古书体例者。元受读而服其善，因序其略，俾知吾乡承国家重熙累洽之恩，始能臻此盛也。

嘉庆二年春，里人阮元书于富春舟次。

谢溶生序

　　山名蜀阜，脉接川南；水号邗沟，波分淮北。增假山而作陇，家家住青翠城闉；开止水以为渠，处处是烟波楼阁。陆布衣之作志，生非鼎盛之年；黄员外之捐金，景未星罗而出。若乃翠华临幸，一山一水，咸登盛典之书；彤管标题，半壑半丘，足订名园之记。保障湖边，旧饶陂泽；平山堂侧，新富林塘。花潭竹屋，皆为泊宅之乡；月屿烟汀，尽是浮家之地。爰有才人，于焉染翰。袭裘爱太原之雅，把酒追金谷之欢。谁家花月，不歌柳七之词；到处笙箫，尽唱魏三之句。金闺诸彦，应有其人；画舫一书，今知其概。发凡起例，是龙门纪事之文；强识博闻，具凤阁携烟之手。屈戌堪凭，启横门之窈窕；罘罳须证，遵修弄之逶迤。地满鱼盐之市，修竹为园；人分罗绮之家，芙蓉为府。许、史、金、张，胜地半成于贵介；王、杨、卢、骆，清游多属之奇才。休上人之诗情，流连锡杖；曹大家之才思，记取花砖。其至梅花包子，争传于陌上楼头；芍药歌声，遍织于河干桥畔。是维仿北宋之小家，何异袖南唐之温卷？吾少也迹遍九州，今老矣年逾八秩。负烟景于家山，已悔次公先贵；访扮榆于旧社，幸逢平子归田。忘年之友几人？系杖之钱堪把。一篙春水，座中不欠酒徒；半垆斜阳，席上频来博进。江山寓目，知王粲不屑依人；耆旧兴怀，信孝威定能传世。良可慨也，不其然乎！

　　里人谢溶生撰。

后序

粤若纪岁时于荆楚，辑风土于桂林，编梦梁于东京，志烟花于北里。类皆赝古才人，留意轶事，网罗散佚，润色隆平。抱残守缺，补志乘之所遗；搜奇揽胜，详图经之所略。如真州李君艾塘《扬州画舫录》一书，殆其选也。君郡隶广陵，情系里弄，三千殿脚，歆传锦箎牵风；廿四桥头，惯瞭玉箫咽月。于是比明远之吟东武，乐操土音；效孟坚之赋西都，矜夸习俗。自生小钓游之所经，与平素见闻之所及，胪纂故实，分门备载，裒成十有八卷，历绘卅有一图。道将国志，但囿华阳；鲁望丛书，弗逾笠泽。以彼例此，同趣合揆，玩绎大意，四善备焉。今夫江山名胜，非翠华巡幸，不足以生其色也；坛坫风雅，非宗匠提倡，不足以作其气也。若乃词翰栉比，首列宸题；文藻珠联，遍登杂著。离宫别馆，敬识其处所；讲舍书塾，迭陈其建置。稽古在昔，开宴平山之堂；于斯为盛，修禊冶春之社。其体例之善也如此。夫废兴有时，沿革靡定；劝惩斯赖，细大不捐。故凡城市山林之胜，缙绅轩冕之尊，富商大贾之豪，学薮词林之彦，旧德先畴之族，岩栖石隐之流；以及忠孝实迹，节烈遗徽，寓公去留，游士来往，禅师说法，羽客谈玄，莫不析缕分条，穷源竟委；俗不伤雅，琐不嫌阗。其叙述之善也如此。且也蜀冈发箦，穷蟠冢之分支；邗沟弥渺，究江淮之合派。三城核其旧规，八园道其遗址。芝廛兰若，指画昭

晰；略彴浮图，毛举梗概。工段营造，既备录其成宪；估舟游舫，复区别其殊式。而况铜鬲铜尺，辨证精确；石阙石幢，谛审完缺。创制辄溯其缘起，标题必署其款识。此其考订之善者也。他如笔精三折，技擅六法；融扁篆刻，倚声自度；操张和咏，坐隐月膊膊。重差夕桀，超距击刺；衙说推星，巡官风鉴；厮卟灵囿，谶纬厌胜；饬化协材，田佁客作；录事酒纠，参军爨弄；碱融六簿，伥子三牙；甚至人情之贞淫美恶，道里之远近多寡，物产之飞潜动植，天时之旱涝灾祥，亦必合鼎共镕，杂组成锦。此又其搜辑之善者也。予管蓰两淮，阅时三稔，簿领少暇，偶事翻帣。嘉其博闻强识，藉可观风察俗，匪等夷于小说，致见矧于大方。尤幸兵燹之余，旧版无恙，亟购弆书局，用惠艺林，蕲广传播，以公同好。庶几撮方隅之要，不殊《越绝》成书；助文献之征，较胜《齐谐》作记云尔。

时同治十有一年，岁干在元默，枝在涒滩，季秋月，载生霸。定远方濬颐。

自序

　　扬州自郡志、邑志外，又有汪光禄应庚《平山堂揽胜志》、程太史梦星《平山堂小志》、赵转运之璧《平山堂图志》，言之详矣。江都汪明经中尝慨志书考古未精，于是撰《广陵通典》，于土地之沿革及历代人物典礼，言之详矣，后之作者莫能或之先也。惟专考古事，略于近世，则以体裁有如是耳。斗幼失学，疏于经史，而好游山水。尝三至粤西，七游闽浙，一往楚豫，两上京师。退而家居，则时泛舟湖上，往来诸工段间，阅历既熟，于是一小巷一厕居，无不详悉。又尝以目之所见，耳之所闻，上之贤士大夫流风余韵，下之琐细猥亵之事，诙谐俚俗之谈，皆登而记之。自甲申至于乙卯，凡三十年，所集既多，删而成帙。以地为经，以人物记事为纬。按扬州郡城之地，自上方寺至长春桥为草河，自便益门至天宁寺为新城北，自丰乐街至转角桥为城北，自瓜洲至古渡桥为城南，自古渡桥至渡春桥为城西，自小东门至东水关为小秦淮，而皆会于虹桥。于是自"荷浦薰风"至"水云胜概"为桥东，自"长堤春柳"至莲性寺为桥西，而会于莲花桥。又自"白塔晴云"至"锦泉花屿"为冈东，自"春台祝寿"至尺五楼为冈西，而会于蜀冈三峰。依此次叙之为卷帙，其工段营造之制及画舫之名附于卷末。凡志书所详别无异闻者概不载入，或事有可录而闻见有未及者，遗漏之

讥，亦所不免。倘有以益我者，俟更为续录以补之。

乾隆六十年十二月，仪征李斗记。

题词

题画舫录七律四首

天津牛翊祖挥云

卅年此地久淹留，日日兰桡汗漫游。金粉楼台都面水，绮罗仕女不知秋。二分月满看山路，万树花围载酒舟。展卷俨如图画在，多君彩笔一齐收。

细写方华用意微，阅人阅世数春晖。名园有记李文叔，耆旧无遗习彦威。十里湖光留粉本，千秋竹素照清辉。堤边记得新栽柳，分得孙枝已数围。

繁华过眼等云烟，珠箔银镫记昔年。绿酒满斝金凿落，红妆低唱锦缠联。折荷永叔情如海，咏柳坡公句欲仙。聚散可怜成短梦，春波依旧碧连天。

一条藜杖稳扶身，买棹河边又几春？骑竹儿童皆老大，种花池馆记前尘。旧抛手版如芒屬，新署头衔是散人。画舫笙歌全不问，只宜蓑笠傍鱼津。

甲寅春自巴州至京师过扬州喜晤李二艾塘爱
题画舫录二首以志别怀

怀远阆仙

一笑相逢十五年，镇淮门外水如天。渔洋游记归觞咏，樊榭歌词入管弦。王司李有《红桥游记》，厉征君有《红桥词序》。自古大堤宜种柳，于今旧埂只栽莲。迷津舸舰红桥最，便一开头是夙缘。

文章千古许争妍，锦绣扬州分外鲜。池长墨头依藻在，阶生书带与萝牵。二分月晕恣情看，十里衣香着意怜。今日到门频叹息，者般松树想多年。

题画舫录

仪征汪楝对琴

蜀冈之地如修蛇，长耐人工天工加。稠叠沼台众易力，秾妍卉木灵方葩。治世万汇美争献，太虚云日增光华。小香雪即胜郁垒，层蕊缬瓣迎横斜。由此春深数芳讯，白纷积雪红蒸霞。摄山邃窒板扉闶，邗水长湖烟艇遐。岩居波馆两奇绝，广袤宁论疆里赊。翠辇频临颂睿藻，川原千载荣褒嘉。岸柳鱼罛总可掇，城芜帆影恒无遮。幼时吾辈泊莲埂，桥阴法海人暮歌徒哗。悬玩吟朋旧展障，向见药榭元处有旧《平山堂图》。已难指点何亭涯。壶天李子贮深意，图志具备弥搜爬。檐槛尝依梵王舍，林塘或近耕夫家。几人簪屦溯岁月，一篇词赋绵莺花。欧苏岂乏继司理，识大识小闻胥夸。闲话山堂老梅下，渴稽旧贡冈园茶。

题画舫录

高邮沈业富既堂

广陵从古繁华地，遗迹欧苏幸此留。一自六飞巡幸后，湖光山色冠南州。

园林是处焕天章，太液恩波泽并长。绘出尧民歌壤意，升平景色万年昌。

作诗柬汪对琴比部索李艾塘画舫录缮本

宣城张焘涵斋

十里昆山伴舫居，田栽红药水红蕖。洞天福地频教记，总是人间未见书。

和涵斋太史原韵

汪棣

都为湖山考水居，偏闻今夏少芙蕖。赋诗却仿葫芦样，又可千秋尽信书。

叠前韵题画舫录

张焘

乌榜红桥画里居，放宽烟水是芙蕖。须知龙袖郊民景，不比茅亭野客书。

再叠涵斋太史原韵

汪棣

独忆银塘春晓居，"银塘春晓"，净香园水亭旧额。平桥雨宴万红蕖。那能饥渴搜酬唱？谈住人逢急就书。

秋晚与李艾塘登平山堂题画舫录册子

天长王廷琛鲁献

扬州古繁华，游人忘索寞。一线小秦淮，亭榭欣有托。初放镇淮棹，远水点寥廓。逶迤作河势，带山复近郭。登陟富绿阴，潆洄湛清壑。三山峙白云，长虹饮溪脚。几席分潺湲，瀑布天际落。孤塔当天中，夕阳沃粲若。月出疑鸟惊，雾隐知鱼乐。本不离人境，而自失炎燠。万松岭千仞，葱翠包丹腹。青山昵就余，褰裳供领略。其情在钟磬，考访在猿鹤。开卷

足卧游，烟云归臆度。今日出湖上，短屦同君著。

题画舫录

江都朱箕二亭

委巷曾无问字车，石田岁歉思何如？穿珠九曲君心巧，刻楮三年我计疏。考订自能追马郑，摛辞安告逊应徐。二分秋夜扬州月，把读淮南枕秘书。

题画舫录

元和胡量眉峰

雷塘歌舞无时无，花魂倚醉午梦苏。王孙马前古锦囊，天惊石破何为乎？染丝且莫悲，朱颜宿昔好。著书问青天，新闻恣搜讨。花前一弹绿绮琴，意气较量江水深。蛾眉笑掷千黄金，如君世上多知音。

题画舫录梦扬州

甘泉江藩郑堂

广陵城，蘸碧塘垂柳烟横，暮雨送春，到处笙歌盈盈。倩才人吮毫描写，翰墨缘波皱花明。湖光里，楼台影，东风吹断箫声。　　追忆当年夜

行，微妙景牙牌，句丽词清，问柳爱花，往事空悲枯荣。别裁短李名园记，翠织成山水文情。青未杀，洛阳纸贵，人问书名。

再用前韵四首示艾塘

汪棣

身尽嚣尘阛阓居，问亭前柳槛边蕖。湖山此度劳搜索，却是昌时宝鉴书。

丛丛渔户日瞢居，遍阅冬梅荡夏蕖。可惜须眉无甚白，不然闲话即旁书。

忽言园叟久山居，伶老尝看貌似蕖。歌吹扬州原可述，一般细碎总归书。

蜀冈迤逦梵王居，瓣瓣台圆匝素蕖。只觉竹西遗迹聚，栖灵应有塔镌书。

用牛挥云太守韵题李艾塘画舫录

泾县朱森桂立堂

过眼烟云久不留，曾经卅载事清游。繁华阅后旋成梦，丘壑寻来已及秋。寺僻笋蔬供远客，夜凉风露荡轻舟。生平检点囊中句，不及珊瑚一网收。

隶事征文旨独微，升平景物写春晖。壶中隐侣陶元亮，表上归同丁令威。冰雪沁心多竞爽，琳琅触目各争辉。筱园芍药今如许，漫说当年金

带围。

倚虹桥外晚横烟，临水依依忆昔年。楼阁几重天景散，林泉一带月华联。青山得句还成佛，白社攒眉定学仙。记取出城招小艇，潇潇风雨正秋天。

优游杖履得闲身，往日风流问冶春。十里湖山遮翠幔，一川花柳障红尘。耽吟寂寞谁怜我，倚醉疏狂不避人。五载重来仍作别，何时再过绿杨津？

题画舫录

歙县方辅密庵

湖山十里锦为攒，画舫清歌兴未阑。付与游人说殷盛，名园记在尽详观。

题画舫录

仪征谢溁生海沤

都会繁华此地偏，骚坛佳句满遗编。百重台榭成新观，十里湖山胜昔年。清旷情怀歌馆侧，萧闲意兴酒尊前。推移万事归生灭，写上乌丝遂可传。

题画舫录

甘泉黄张因净因闺秀

十里长湖歌吹喧，避喧偏住水边村。每逢佳日贫兼病，花落苍苔只闭门。

明月莺花翡翠楼，繁华今古说扬州。新编展向明窗读，却胜腰缠跨鹤游。

草木禽鱼尽写生，人文风土总详明。寸丝尺素联成匹，疑是天孙锦织成。

独开生面网珊瑚，细缀骊龙颔下珠。十里湖光桥念四，特将彩笔绘全图。

用汪对琴比部元韵题画舫录

甘泉郭均小村

李生才调同握蛇，一编在手时增加。俯仰陈迹供指点，吟钞巨制罗纷葩。岂惟一时得高步？终将历载长腾华。绿杨城郭路纡折，蜀冈一径依回斜。台榭参差印水月，花树丛杂蒸云霞。平山堂上留旧额，欧阳千载人非遐。描摹曲折罔弗尽，卧游清兴君真赊。翠华六幸沛恩泽，地灵都觉蒙麻嘉。湖山到处邀睿赏，何徒曲奏传千遮。奎章供仰炳星日，蛙鸣蚓窍无敢哗。自古名流集胜地，每令高士来天涯。一觞一咏皆不朽，洗淘金粉勤搜爬。我生斯土感兴废，池馆莫辨何人家。自欲园林溯古迹，更从梵宇寻天

花。披图览志喜备载，丛该往事非矜夸。旧游忽忆赋春贡，曾向空亭歌采茶。丁亥岁，学使曹地山先生按试扬州，以"春贡亭采茶"命题，余谬邀赏识。

将之济南留别李艾塘即题其扬州画舫录
江都焦循里堂

太平诗酒见名流，碧水湾头百个舟。十二卷成须寄我，挑灯聊作故乡游。

题画舫录
仪征方仕煌又辉

参军一赋翻新样，杜牧三生感旧游。同在绿杨城里住，如君方许话扬州。

题李艾塘画舫录二首
仪征汪文锦绣谷

寥落遗踪惜隐沦，山川云物为传真。一时流览同瞭掌，湘管能描十里春。

中散风流复继今，裁冰镂月写秋心。放吟想见幽人致，都向烟霞冷处寻。

题李艾塘画舫录用对琴韵

江昆玉山

诗人雅许号壶居，独契浮家赏露蕖。为有汪伦情最重，品题代乞志和书。

剧羡湖山水竹居，净香园畔采红蕖。恍过甫里先生宅，却载茶铛画与书。

题李二画舫录

甘泉张居寿旧山

短李抱奇材，非狂亦非狷。璞玉贵雕搜，沙金重披炼。味其囊中诗，美口若醇宴。下笔即千古，光芒吐霆电。赋献蓬莱宫，策射承明殿。谓彼边幅窄，声价减缣练。归来日读书，胸中破万卷。郭象亦何愚，嵇康安足羡。创立一家言，笔笔开生面。今古任驰骋，史籍复贯穿。秀气增湖山，幽光发耆彦。历志名胜场，遍写青楼媛。成此《画舫录》，匹敌江南传。物类亦云繁，文如针度线。穷愁欣有托，性情更自见。涉猎丘索久，酝藉同卢绚。读罢不忍释，令我手足旋。名已不及君。誓欲焚笔砚。况非陈平才，何须逢魏倩。已矣措大中，乐极贫与贱。

画舫录

嘉禾王廷伯兰舟

柳色红桥外，松声碧舫间。冈连蟠嵝水，堂对润州山。

摇去一枝柔橹，散开几点溪烟。亭子旧名瑞芍，园丁时报嘉莲。

昔日种松经九九，此游开径总三三。凭君湖海千秋业，助我乡关一夕谈。

题画舫录

江都张镠

一卷游船八柱开，此君端是谪仙才。洛阳莫问云笺价，岂独珊瑚架笔来。

杭州使院中题画舫录

泰兴季尔庆廉夫

绿杨城郭草茸茸，画出当年艳冶容。杜牧清辞传故实，江淹彩笔记游踪。楼台十里莺声满，风月千家笛韵浓。今日卧游神欲往，不须买棹问吴淞。

题画舫录

李天澂瘦仙

画舫双桨打春流，摇碧斋中堡障秋。一自遍成挥尘录，从今志乘不须修。

江城随处好楼台，谁向花间拾堕钗。我亦多情诗种子，十年前咏小秦淮。

题画舫录

旌德汪坤玉屏

绿杨城郭比西湖，自古繁华入画图。六柱船分三尺水，纵然风雨不曾无。

岁时风土一囊收，开卷人都作卧游。我是桃花潭上客，爱君描画古扬州。

题画舫录

元和蒋征蔚蒋山

年年肠断玉箫声，檀板红牙小部筝。二十四桥明月下，可无人记绿杨城。

题襟判袂画名流，我独珊瑚网未收。终是隔江山姓蒋，未曾偶作蜀冈游。

题画舫录
仪征薛溶西青

竹西风景载贫囊，每日清歌过五塘。自是樊川老诗客，米家书画一船装。

题画舫录
无锡杨汝杰云亭

出郭山村接水村，楼台烟树护云根。桥头船到多呼酒，马上人归误扣门。丘壑时时翻画稿，轩窗处处足清音。羡君八斗量才少，示我佳游细讨论。

艾堂所著画舫录闻已刊成诗以奉赠
如皋吴嘉谟蕙轩

著书常闭户，老去慰穷愁。纸上传佳胜，心中写旧游。诗吟江阁雨，月坐广陵舟。多少英灵子，名从此夕留。

和答涵斋太史对琴比部

李斗

浮家胜似好楼居，一碟花间爱唤蕖。镇淮门画舫有蕖花牒。自笑痴人痴说梦，漫飞双桨著闲书。

君家都近隐囊居，教和诗惭出水蕖。好记玉梅花下事，识荆还省数行书。甲寅春，予于秋雨庵绿萼梅花下始见比部。

和答对琴比部再用前韵四首

李斗

十里湖光是里居，堤边杨柳水边蕖。风流胜事归前辈，一角楼阴访借书。马氏借书楼，今已墟矣。

水云乡里水云居，花界玲珑四面蕖。玳瑁一双差点额，绿阴深处细抄书。

故人昔日感离居，千里云停别浦蕖。好是邗江耆旧在，今朝理架为求书。

惭我生平嵽嵲居，愧无佳韵叠红蕖。欲将十丈花开样，写入乌丝当报书。

题画舫录

江都许祥龄蔬庵

一赋千金事已奇，千金卖赋价还低。可知邗上金铺就，才买先生下笔题。

有地无题地不传，名山自古赖名篇。渔洋已死欧苏远，谁续风流第四贤？

游人如蚁舫如云，笔底形容一一分。不是文章偏入画，君家原是李将军。

买棹寻芳兴漫豪，更无裨益到吾曹。渡头舟子楼头伎，声价从今十倍高。

题画舫录

长洲蒋莘于野

盥手蔷薇雒诵余，开缄真欲抵璠玙。一时佳话流传遍，不愧胸中记事珠。

兴酣抵掌杂诙谐，花月邗江畅远怀。豪宕襟期消未得，好拈斑管自编排。

风土贞淫习俗安，繁华莫道太无端。儒林轶事升平景，休认无稽稗野看。

小憩红桥秋水明，丝丝衰柳总关情。独怜漂泊江湖客，悔向旗亭道姓

名。卷中《虹桥录》称及余名。

题画舫录

扬州罗士珏雪香

展卷重看廿四桥，二分明月玉人箫。请君莫话扬州梦，话到三生梦已消。

读扬州画舫录赋此志感

仪征程赞和中之

城闉歌管遏行云，水榭风亭远不分。多少兰桡供彩笔，何人仍说鲍参军？

筱园风景久消磨，宾从凄凉感逝波。园为先洴江伯祖所筑，载在卷中。我欲与君寻旧址，五塘春水至今多。"夕阳双寺外，春水五塘西"为园中旧联，至今尚存。

玉楼人去锦囊残，长吉才名纸上看。今日开编倍惆怅，雨窗磷火不胜寒。予族备在卷中，而季弟一亭新没，阮阁学挽以"大有锦囊似长吉，尚无白发及安仁"之句，复蒙载入。

风雨西园夜漏长，拈毫重补两三行。因君动我家山兴，挑尽秋灯梦故乡。予与先生同客阁学幕中，每谈遗事，多所增补。

丙秋将适吴门艾塘属题画舫录以未翻阅
不能脱稿丁巳买棹西湖芸台学使出一编
见示归舟率成此作即以奉正

甘泉杨焀鉴亭

圣人贵传信，多闻常阙疑。艾塘孔子徒，不作而述之。往来闽粤间，去楚游京师。于世阅历深，于物探索奇。登山欲其高，泛海忘其危。归来坐蓬户，一砚常自随。笔之恐不详，那计形神疲。翻然忽有悟，博涉将何为。古今岂能尽，宇宙宁有涯。我生邗水滨，所录当在兹。人果有同志，世事安得遗。人或笑蠡测，我固穷管窥。抱膝三十年，精核无支离。一壑复一丘，罗布如星棋。一技复一长，扬诩如丰碑。乃及事之琐，乃及风之漓。纷然毛发具，灿矣云霞披。忆我与子游，冰雪怀丰仪。霜鬓遂如此，相见重低眉。裁诗报艾塘，此事非所辞。

题词

甘泉罗亨元时年十六

拈毫细写绿杨城，几辈游踪载姓名。惆怅龙门无路到，幸从画舫识先生。

锦囊奇制喜初刊，管领风骚旧主坛。莫怪洛阳增纸价，凤皇芝草乐先看。

罗亨鏖时年十五

画船摇过绿杨湾，水净花明两岸间。多少楼台看不尽，更烦添写隔江山。

虹桥修禊记当时，风雅渔洋作主持。忽遣开函逢旧事，江楼重唱冶春词。

题画舫录

程赞皇平泉

绿杨城郭锁烟霞，杜牧三生尚可夸。十里春风帘外水，廿年斑管梦中花。我随鸥鹭停孤棹，君对云山说故家。指点漪南旧时路，数行修竹任欹斜。筱园，为先伯祖洴江先生所筑，一名小漪南。

将之都门奉题即以志别

程赞宁定甫

绿杨城郭里，轶事几番新。画舫桥边月，香轮陌上尘。簿应征点鬼，记更比搜神。多少幽光发，功深掩骼仁。

风流淮海最，搜辑订遗文。蚊负空惭我，芸台阁学刻《淮海英灵集》，曾属余及亡弟一亭司征诗事。鸡林独垂君。纪游传杜牧，作赋忆参军。都人名园志，璘编次第分。

筱园千个竹，种植自成林。一径入深翠，四围森夕阴。园为先洴江伯

祖别墅。题仍身后在，"夕阳双寺外，春水五塘西"榜联犹存。迹只卷中寻。春水斜阳外，烟波感不禁。

匹马燕山去，西风朔雁声。不堪摇落候，复此别离情。旅鬓惊秋短，乡心向晚生。挑灯重展玩，夜夜梦江城。

仪征洪锡恒得天

绿杨城郭影尨尨，往事风流取次探。编记似摹唐小说，诙谐不减晋清谈。二分月色凝虚白，十里湖光映蔚蓝。要识鸡林争重购，云笺纸价贵江南。

钟怀

尊作《画舫录》前携归读之，捃拾详赡，足见先生三十年苦心。其中载黄秋平记萧孝子事、焦里堂贞女辩，颇有关风化。他若据李肇《翰林志》、贾氏《谈录》二书，谓琼花为玉兰；据《晋书》《十国春秋》《太平寰宇记》，以谢太傅宅半在拱宸门外，则又考核之最精者也。月初始得从事校雠，俟题词撰成，再来晤谈一切也。

望江南十调 题画舫录并序
桐城方桂药堂

时当春莫，客寄淮东，颇同吴市吹箫，堪拟齐门鼓瑟。判二分之明月，幸未依人；假两袖之清风，耻争投刺。吟筇画舫，厕身于酒旗歌板之间；剩水残山，探胜于碧柳红桥之畔。愧无绮语，点染名区；用制芜词，潦草塞责。

扬州好，旧梦几经年。夹岸笙歌红药院，半篷诗酒绿杨船。来值莫

春天。

扬州好，池馆昔繁华。烟雨迷楼巢燕子，春风隋苑种桃花。魂断玉钩斜。

扬州好，古玩甲邗江。天宝琼花称第一，庐陵亭子号无双。词客守名邦。

扬州好，夜月泛虹桥。兰麝衣香飘绿绮，珍珠帘影映红潮。何处玉人箫？

扬州好，胜地是平山。蜡屐吟筇烟水外，酒旗歌扇画图间。旅思顿教删。

扬州好，花市簇辕门。玉面桃开春绰约，素心兰放气氤氲。宣石衬磁盆。

扬州好，曲部别元魁。小玉琵琶能动客，赛红钗钏本多才。甲乙数银台。

扬州好，古玩各城行。周鼎商彝新点缀，唐诗晋帖旧装潢。问玉价难量。

扬州好，小憩纵奇观。醉白园中沾佛手，碧芗泉内煮龙团。到处可为欢。

扬州好，客子易句留。帘卷春风招舞袖，窗迎凉月逗歌喉。美景不胜收！

鹧鸪天 即用题方药堂《虹桥春泛图》旧词书寄

吴小贞女士

当年旧事久成空，剩有垂杨乱晚风。才子棹寻烟水外，美人梦破月明

中。　　悲命薄，泣途穷，青衫红袖略相同。伤心一种天涯客，君是杨花我断蓬！

题画舫录

江都李周南静斋

亿万黄金点缀成，参军悔只赋芜城。地当盛世应增价，天付奇才为写生。十里湖山传雅话，百年人物待公评。不须定续扬州志，画稿诗林字字精。

又题二绝

苦心著作为传真，传得人名人反瞋。始信云林迂癖妙，只图山水不图人。

兰亭赝本世无真，添得羲之面目新。我欲为君作颂语，书传亿部刻千巡。 <small>时多翻刻故云。</small>

题画舫录

长洲石钧远梅

芜城著繁华，伊人淡尘虑。心栖冰雪间，笔记烟花地。德业阐幽潜，

粉黛留芳媚。清浅写蓬莱，历历今古事。能使后来者，探索真如绘。樊川今有人，风雅传吾辈。

奉题十绝句录五首

长洲钱时霁雪川

扬州少小常过地，眼见荒硗变胜游。开卷尽皆亲见事，怎教白发不盈头。

十里天宁门外路，黄沙荒冢草萧萧。翠华几度南巡后，金粉楼台压念桥。

文章烟月忆淮南，曾记扁舟泛碧潭。松长千寻梧百尺，树犹如此我何堪。

胜游当日集龙门，修禊红桥迹尚存。四十年来风雅歇，空令李廌记名园。

平山诗酒数留连，梦断樊川已七年。寄语著书李鬵老，亭台水木可如前？

题词

江宁李葰瘦石

非独园亭记事工，当前风雅有谁同？一时才士搜罗尽，都入扬州画舫中。

题词

白下熊之勋晴栏

重过湖边泛酒船，夕阳人影尚依然。青楼薄幸名犹在，梦断扬州已十年。

卷一　草河录上

扬州御道①，自北桥始。乾隆辛未、丁丑、壬午、乙酉、庚子、甲辰，上六巡江、浙②，江南总督恭纪典章③，泐之成书④，谨名《南巡盛典》⑤。内载向导统领努三⑥、兆惠奏⑦：自直隶厂登舟，过淮安府，阅看高邮东地南关、车络坝等处河道堤工，拢扬州平山堂，渡扬子江至金山，三百七十七里，分为八站，此江北地也。又自崇家湾，三里腰铺，九里竹林寺，四里昭关坝，七里邵伯镇，三里六闸，二里金湾坝，一里金湾新滚坝，二里西湾坝，六里凤皇桥，七里壁虎桥，三里湾头闸，由北桥七里香阜寺御道⑧，旱路八里天宁寺行宫⑨，计程六十二里，此扬州水程一站也。《盛典》载御制诗云："清晨解缆发秦邮，落照维扬驻御舟。"谓此。自天宁寺行宫入天宁门，出钞关马头登舟⑩，四里文峰寺⑪，四里九龙桥，八里高旻寺行宫⑫，计十六里，此水程第二站也。自高旻寺行宫十六里锦春园⑬，一里陈家湾，一里由闸，五里江口，计程二十三里，此水程第三站也。又云：徐家渡至直隶厂，由小五台至平山堂、高旻寺等处，由钱家港至江宁府，由苏州至灵岩、邓尉等处，由杭州至西湖，由绍兴至禹陵⑭、南镇等处，俱系旱路。盖江南皆水程，其由小五台至平山堂、高旻寺等处旱路者，乃由于十六年天宁寺未建行宫，香阜寺皆设大营。由香阜寺入天宁门出钞关马头，此一段为旱路，即今之北桥御道也。由陆路至江南清江浦为水程，御舟向例在清江浦，仓场侍郎及坐粮厅司之舟⑮，名安福舻、翔凤艇、湖船、扑拉船，皆所谓大船也。其余上用船只，装载什用等物及随从官兵船，例给票监放。御舟前派御前侍卫、乾清门侍卫各二员⑯，前引船只派两对出两边行走，船旁令一人骑马在河路行走，以备差遣。拉船帮纤侍卫四员，四副撒袋⑰，令在拉帮纤侍卫后行走，纤

手用河兵沙飞、马溜⑱，添纤用州县民壮盐快⑲，不敷，雇民夫。升跸御舟，凡御前大臣、侍卫内大臣、军机大臣、御前侍卫、乾清门侍卫船，及载御马船，上驷院侍卫官员、批本奏事军机处、侍卫处、内阁兵部官员船，以有事承办，俱在前行走。两岸支港汊河、桥头村口，各安卡兵，禁民舟出入。纤道每里安设围站兵丁三名，令村镇民妇跪伏瞻仰。于应回避时，令男子退出村内，不禁妇女。

[注释]

①御道：皇帝车驾所走的道路。《后汉书·虞延传》："帝乃临御道之馆，亲录囚徒。"　②"乾隆"两句：辛未，即乾隆十六年，公元1751年。丁丑，即乾隆二十二年，公元1757年。壬午，即乾隆二十七年，公元1762年。乙酉，即乾隆三十年，公元1765年。庚子，即乾隆四十五年，公元1780年。甲辰，即乾隆四十九年，公元1784年。此谓乾隆帝六次南巡均临幸扬州。　③总督：指时任两江总督的高晋。高晋（1707~1778），字昭德。乾隆帝慧贤皇贵妃的堂兄弟，是乾隆时期的治河名臣。

④泐（lè）：通"勒"，铭刻，此处引申为书写之意。　⑤《南巡盛典》：一百二十卷，高晋等撰，记载乾隆皇帝前四次途经直隶、山东南巡江浙的情况。该书不仅具有较高的艺术价值，且对研究清代江南政治、经济、文化也具有较高的史料价值。　⑥努三：瓜尔佳氏，满洲正黄旗人，清朝将领。历任头等侍卫、御前行走等职。　⑦兆惠：即乌雅·兆惠（1708~1764），字和甫，乾隆时将领，满洲正黄旗人，雍正帝的生母孝恭仁皇后乌雅氏族孙。　⑧香阜寺：地处扬州东北郊古运河东岸的五台山，为扬州二十四丛林之一。旧称"小五台"。相传三国时建寺。隋唐时建五台山寺或香山寺，康熙帝三十八年（1699）南巡时临幸该寺并御笔书寺名"香阜寺"额。乾隆帝南巡时，亦曾临幸该寺，并留下诗注云：从香

阜寺易轻舟由新河直抵天宁寺行宫。　⑨天宁寺：清代扬州八大名刹之一。始建于东晋，相传为谢安别墅，后由其子司空谢琰请准舍宅为寺，名谢司空寺。武周证圣元年（695）改为证圣寺，北宋政和年间始赐名天宁禅寺。康熙帝南巡曾驻跸于此。乾隆帝二次南巡前，于寺西建行宫、御花园和御码头，御花园内建有御书楼文汇阁。　⑩马头：即码头，为水岸泊舟，商船聚会的地方。胡三省注："附河岸筑土植木夹之至水次，以便兵马入船，谓之马头。"　⑪文峰寺：位于扬州城南古运河畔，始建于明万历十年（1582）。《康熙扬州府志》卷十九《寺观》记载："文峰寺，在城二里，官河南岸。明万历十年知府虞德晔建浮屠于此，住持僧真玉因建寺以文峰名，王世贞为之记。"此寺因文峰塔及王世贞为文峰塔作的记而负盛名。　⑫高旻寺：清代扬州八大名刹之一，与镇江金山寺、常州天宁寺、宁波天童寺并称我国佛教禅宗的"四大丛林"。康熙帝四十三年（1704）第四次南巡，曾登临寺内天中塔，极顶四眺，有高入天际之感，故书额赐名为"高旻寺"。　⑬锦春园：原名吴园，为扬州盐商吴氏兴建。园门临河，园内有梅花厅、桂花厅、渔台、水阁、江城阁、御书楼诸名胜。　⑭禹陵：即大禹陵，古称"禹穴"，大禹的葬地。位于绍兴城东南稽山门外会稽山麓。　⑮仓场侍郎：清制，管理漕粮收贮的行政机构为隶属于户部的仓场衙门，最高长官全称为总督仓场侍郎，简称仓场侍郎。因仓场侍郎为仓场的总管，故又称仓场总督。　⑯侍卫：在帝王左右卫护的武官。清制，选满蒙勋戚子弟及武进士为侍卫，分三等，又在其中特简若干为御前侍卫及乾清门侍卫，为最高级。御前侍卫由皇帝直接管理，乾清门侍卫归御前大臣统率。　⑰撒袋：此语源于蒙语"撒答"，指盛装弓箭的器物。　⑱沙飞、马溜：指两种快船。沙飞，是当时扬州的一种木顶游船。马溜，即马溜子、马溜船。马溜，方言，立即、迅速之意。　⑲添纤：替补的纤手。盐快：指护盐的兵丁。

[**点评**]

扬州，一座有 2500 年历史的古城，一座让帝王将相魂牵梦萦的江南名邑，一座让迁客骚人歌咏不尽的胜景之都。

扬州，是隋炀帝笔下的"台榭高明复好游"（《江都宫乐歌》）之处。对于这位史有恶名的皇帝，扬州是他事业的起点，也是生命的终点。为了躲避动荡的时局，竟以巡幸为名，出逃扬州，依旧整日寻欢作乐。最终祸起宫变，引鸩而亡。

扬州，是杜子美笔下的"为问淮南米贵贱，老夫乘兴欲东流"[《解闷》（其二）]，表达的是老杜那忧国忧民的深沉情怀。

扬州，是李益笔下的"汴河东流无限春，隋家宫阙已成尘"（《汴河曲》），这是对历史与现实的感慨与责问。

扬州，是白乐天笔下的"吴山点点愁"，是"恨到归时方始休"[《长相思》（其一）]的无限深情与伤怀。

扬州，是李绅笔下的"夜桥灯火连星汉，水郭帆樯近斗牛"（《宿扬州》）的阔大与繁华。

扬州，是徐凝笔下"天下三分明月夜，二分无赖是扬州"（《忆扬州》）的绝妙赞叹。

扬州，是张祜笔下的"人生只合扬州死，禅智山光好墓田"（《纵游淮南》），生而不能为扬州人，死后甘为扬州鬼，可见扬州的魅力已是深入骨髓。

扬州，是杜牧笔下的"二十四桥明月夜，玉人何处教吹箫"（《寄扬州韩绰判官》），那呜咽悠扬的箫声飘散在已凉未寒的江南秋夜，呈现的是优美的意境。

扬州，是姜夔笔下"自胡马窥江去后，废池乔木，犹厌言兵。渐黄

昏，清角吹寒，都在空城"的凋残破败。

扬州，更是历经了清兵十日屠城，"堆尸贮积，手足相枕，血入水碧赭，化为五色，塘为之平"（《扬州十日记》）的一座不幸的城市。

……

繁华、哀伤、优雅、痛苦……人生的苦乐似乎都交织在一座城。她似乎与生俱来就有一种魅力与魔力，吸引着你，亲近她、欣赏她……

康熙二十三年，这位中国历史上在位时间最久的皇帝开启了他的六下江南之举，其中有 12 次经过扬州。康熙的孙子，晚年自称"十全老人"的乾隆仿效其祖，开始了他的六巡江南之旅。与康熙六下江南治理黄河、考察民情吏治的目的所不同的是，乾隆的目光集中于甲天下的江南名胜，"眺览山川之佳秀"。史载，乾隆每次南巡都必须提前一年准备。他首先指定一名亲王担任总理行营事务大臣，负责勘察路线、修桥补路、修葺名胜古迹、修建行宫等。乾隆六下江南，单是行宫就修了 30 多处，每处都"陈设古玩并应用什物器皿及花盆景致之类"。他南巡时除了带上皇太后、皇后、嫔妃外，还有大批的王公大臣、侍卫，每次都有 2000 多人。走陆路要用五六千马匹，走水路要用 1000 多只船。据统计乾隆六下江南，共花了白银 2000 多万两。李斗于开篇便向人们介绍了乾隆南巡扬州时的景况。

马头皆距府、州、县城门一二里或三四里。马头大营例五十丈，皇太后大营例二十五丈，居住船上备带三丈四方帐房一架，二丈正房圆顶帐房一架，一丈五尺正房帐房一架，耳房帐房一架①，于马头支盖，清早拆卸。兵部船例在豹尾枪后②，与军机一处行走，驻营时将船在布城后角湾住，以便接递。牛羊船系京城备带。茶房所用乳牛三十五头，膳房所用牛三百只。布棚外皆诸号沙飞、马

溜，传宣接递用小快船，名"草上飞"。迨上岸时，大船令其先行，恐不能赶到马头，另备如意船先在马头伺候。今钞关马头御舟。即如意船也。

乾隆辛未、丁丑南巡，皆自崇家湾一站至香阜寺，由香阜寺一站至塔湾，其蜀冈三峰③及黄、江、程、洪、张、汪、周、王、闵、吴、徐、鲍、田、郑、巴、余、罗、尉诸园亭④，或便道，或于塔湾纤道临幸，此圣祖南巡例也⑤。后增天宁寺行宫，香阜寺大营遂改坐落⑥。迨乙酉上方寺建坐落，方于北桥设御马头，至此策马由御道幸上方寺。其马头例铺棕毯，奉谕不准红、黄等毡。御道用文砖⑦，亚次暂用石工⑧，余照二十二年定例用土铺垫。此即至上方寺过运河东岸香阜寺，复过运河西岸高桥、梅花岭、天宁门、天宁街、彩衣街、司前三铺、教场、辕门桥、多子街、埂子上，出钞关、花觉行，至钞关马头御道也。道旁或搭彩棚，或陈水嬉，共达呼嵩诚悃⑨，所过皆然。乾隆乙酉游上方寺，万民随马足趋瞻，或有践踏麦苗者，御制诗云"马足纷随定何碍，蹦躁惟惜麦苗芒"谓此。

[注释]

①耳房：与正房相连的左右两旁的小房子。　②豹尾枪：指用豹尾装饰的枪，为清朝天子銮仪卤簿中侍卫所执。　③蜀冈三峰：《读史方舆纪要·南直五》记载："蜀冈，（扬州）府城西北四里。绵亘四十余里，西接仪真、六合县界，东北抵茱萸湾，隔江与金陵相对。上有蜀井，相传地脉通蜀也。"蜀冈三峰由东峰、中峰、西峰组成。　④黄、江、程……诸园亭：此为康熙临幸的私家园林。系官宦、盐商构筑，园主更替频繁。

⑤圣祖南巡例：指康熙六次南巡，除首次外，五次驻跸扬州时的旧例。

⑥坐落：休息、落脚。清富察敦崇《燕京岁时记·南顶》："庙虽残破，而河中及土阜上皆有亭幛席棚，可以饮食坐落。"　⑦文砖：彩色纹砖。

⑧亚次：依次铺排。　⑨呼嵩诚悃（kǔn）：真心诚意祝颂帝王。呼嵩，语出《汉书·武帝纪》，元封元年正月武帝亲登嵩高山，"吏卒咸闻呼万岁者三"。后以"呼嵩"表示对君王的祝颂。诚悃，诚恳之心。

［点评］

　　本节详细介绍了乾隆皇帝巡视扬州城内的御道线路：从上方寺到香阜寺、高桥到梅花岭，从天宁门入城，穿过天宁街后折而向东进入彩衣街，然后再折向南，经过教场、辕门桥，向西拐入多子街（今甘泉路），再折向南入埂子上（今埂子街），然后由钞关（南门）出城。这条线路在当时是一条繁华热闹的线路，彩衣街乃衣局所在，教场是表演曲艺杂耍的地方，多子街凭绸缎而闻名。如此看来，乾隆所走的这条巡幸线路，是官员们煞费苦心、精挑细选出来的，可以使皇帝感受到太平盛世的繁华景象。

　　待到乾隆帝南巡时，辕门桥街道已成为城内主要街道。以诗赋辕门桥最早当属嘉庆初年的林苏门，其《续扬州竹枝词》中云："顶戴明蓝店面开，辕门桥上费疑猜。京江回籍邗江恋，似为春秋缝掖来。"歌咏辕门桥街上某家或某几家成衣铺做工的精湛。后清末扬州著名诗人臧谷亦有《竹枝词》："辕门桥上看招牌，第一扬州热闹街。闻道开张生意好，时新茶食鹤林斋。"反映了当时名街辕门桥开新店的喧嚣繁华。

　　"竹西芳径"在蜀冈上①。冈势至此渐平，《嘉靖志》所谓蜀冈迤逦，正东北四十余里，至湾头官河水际而微之处也。上方禅智寺

在其上，门中建大殿，左右庑序冀张②，后为僧楼，即正觉旧址。左序通芍药圃，圃前有门，门内五楹。中为甬路③，夹植槐榆。上为厅事三楹④，左接长廊，壁间嵌三绝碑，为吴道子画宝志公像⑤，李太白赞，颜鲁公书⑥，后有赵子昂跋⑦。岁久石泐，明僧本初重刻。又苏文忠公《次伯固韵送李孝博》诗石刻⑧。廊外有吕祖照面池⑨，由池入圃，圃前有泉在石隙，志曰蜀井，今曰第一泉。寺有八景，在寺外者，月明桥一，竹西亭二，昆丘台三；在寺内者，三绝碑一，苏诗二，照面池三，蜀井四，芍药圃五。

月明桥傍，石刻桥名，西僧禅山所书，笔势飞动。下有河迹，蜿蜒入城，土人指为浊河故道。《绍熙志》：杨吴时⑩，徐知训与其主隆演泛舟浊河⑪，赏花禅智寺。即此地。

上方寺牌楼在山门前，额曰"鹫岭云宫"。山门石额"敕赐上方禅智寺"七字最古。

寺左建竹西亭，亭名本取小杜诗"谁知竹西路，歌吹是扬州"句，因建亭于北岸皂角树下，后改名歌吹，屡毁屡复，又改祀王竹西，今移建寺左，旧址遂墟。吾乡女史徐德音⑫，字淑则，徐清献公女⑬，嫁许荔生中书，尝欲复是亭，未果。后程午桥翰林梦星力主其议，事亦寝。淑则诗云："昔日虚亭绕箨龙，荒芜谁复辨西东。力谋构复高僧疏，首唱储才太史公。地势分明枕昆轴，阑干约略倚花宫。那知歌吹樊川句，重辟寒烟蔓草中。"淑则晚年自号绿净老人，论诗者以为闺秀第一。

寺中三绝碑，长五尺，阔三尺有奇，陷廊壁，石泐不可拓。一时名流来游者，循墙而读，皆流连不忍去。然是碑为重刻本。余尝访扬州金石最古者，附录于左。

[注释]

①竹西芳径：旧址在今扬州古运河畔竹西公园后，蜀冈南缘上。《江南园林胜景图册》记载："竹西芳径，扬州城北十里有上方寺，一名禅智寺，又名竹西寺。"《江南园林胜景图册》约成于乾隆四十九年（1784），而《扬州画舫录》成于乾隆六十年（1795），故所载略有差异，二者可互阅。　②庑（wǔ）序冀张：廊屋有序分布。庑，堂下周围的走廊、廊屋。③甬路：通道、走道。　④厅事：本为衙署里的大堂，后私家房屋也称此名。　⑤宝志公：即宝志禅师（418~514），亦作保志、志公或宝志大士。南北朝齐、梁时高僧。　⑥颜鲁公：颜真卿（709~784），字清臣，京兆万年（今陕西西安）人，唐代名臣、书法家。颜真卿书法精妙，擅长行、楷。其正楷端庄雄伟，气势开张；行书遒劲郁勃，创"颜体"，对后世影响很大。　⑦赵子昂：赵孟頫（fǔ）（1254~1322），字子昂，号松雪道人，又号水精宫道人、鸥波，中年曾署孟俯。湖州（今属浙江）人。南宋末至元初著名书法家、画家、诗人。　⑧苏文忠公：苏轼（1037~1101），字子瞻，号东坡居士，世称苏东坡。北宋著名文学家、书法家、画家。宋高宗时追赠太师，谥号文忠。　⑨吕祖照面池：吕祖，即吕洞宾。吕祖照面池为竹西八景之一，相传吕洞宾与何仙姑在此修成正果。⑩杨吴：即五代十国时期南方的吴国政权。为杨行密所建，故又称"杨吴"，亦称"南吴"。　⑪徐知训（？~918）：杨吴权臣，执政徐温长子，为人骄横恣肆，常侮弄杨隆演，后被杀。隆演：即杨隆演（897~920），字鸿源，初名杨瀛，又名杨渭，南吴太祖杨行密次子。919年即吴王位，改元武义。920年，杨隆演受徐温欺侮忧郁而死，时年二十四岁，谥号宣王。其弟杨溥称帝后，追尊庙号高祖，谥号宣皇帝。　⑫女史：对有才能女子的美称。徐德音（1681~？）：字淑则，钱塘（今浙江杭州）人，一

作昆山人。漕运总督徐旭龄女，江都许迎年（康熙进士）妻。沈善宝《名媛诗话》："著有《绿净轩诗钞》。《绿净轩》无体不工，古风、乐府尤为擅长。" ⑬徐清献：即徐旭龄（1630~1687），字元文，号敬庵，钱塘人，顺治十二年（1655）进士，历任刑部主事、礼部郎中、工部侍郎等职，谥号清献。

[点评]

上方禅智寺，又名禅智寺、上方寺、竹西寺，寺址在扬州城北五里黄金坝。宋《太平寰宇记》："蜀冈，《图经》云：'今枕禅智寺，即隋之故宫。'"隋大业二年（606）隋炀帝杨广在扬州建行宫，某夜梦游兜率宫，听阿弥陀佛讲经说法，醒后便把皇宫改作佛寺，题曰"禅智寺"。罗隐诗《春日独游禅智寺》"远木达天水接空，几年行乐旧隋宫"即谓此。一说隋炀帝临幸江都后，合东西南北四寺为一寺，更名为上方禅智寺。唐代诗人杜牧《题扬州禅智寺》诗云："雨过一蝉噪，飘萧松桂秋。青苔满阶砌，白鸟故迟留。暮霭生深树，斜阳下小楼。谁知竹西路，歌吹是扬州。"这首诗写扬州禅智寺的静，开头用静中一动衬托，结尾用动中一静突出，一开篇，一煞尾，珠联璧合，相映成趣，艺术构思十分巧妙。苏轼元丰八年（1085）五月自汝州罢职归休宜兴，路过扬州，作《归宜兴，留题竹西寺三首》。此时正值宋神宗新逝不久，诗中又有"山寺归来闻好语"的句子，后来遭到御史们的弹劾，说是"先帝厌代，轼别作诗自庆"，即说他有幸灾乐祸的意思，险些引起一场文字狱，经苏轼有力的辩解而作罢。值得注意的是另两句："剩觅蜀冈新井水，要携乡味过江东。"禅智寺有蜀井，苏轼是四川人，四川是蜀地，所以苏轼视蜀井为家乡之水，要把它带到宜兴去，由此亦见苏轼对扬州的感情。

据高永青先生《禅院寻踪·扬州名寺》记载，禅智寺明清两代续有

修建，门前有牌楼，额曰"鹫岭云官"，山门石额曰"敕赐上方禅智寺"。该寺于1853年毁于兵火。同治、光绪年间，僧人慈光、月沁先后欲营建，惜未能完成。光绪末年，僧人竺乘募建正觉堂五楹并旁舍十余间，但旧时楼殿因各种原因未能复原。抗战时期，被伪军拆毁房屋两进、两边厢房各三间。

唐宋以来，由月明桥、竹西亭、三绝碑、苏诗石刻、蜀井、吕祖照面池、昆丘台、芍药圃组成的"竹西八景"，让竹西佳境天下闻名。

周太仆铜鬲^①，周器也，藏鹺商徐氏家^②，华秋岳嵒绘图^③，杨已军法书。其文山阳吴玉搢山夫《金石存》载之。为释文者，吴玉搢之后，则为绍兴俞楚江瀚、仪征江秋史德量、曲阜孔广森、甘泉江郑堂藩四家。江藩释文云："周太仆散邑，乃即散周田，𢽾未详，或云献字。自㶟当是㶟字。涉以南，至于大沽，一表，以降。二表，至于边柳，复涉㶟，降𩁹𢼸邉陕。以西，表于敵郭楮木，表于若兹，未详。表于若导内。降若，登于厂汝，表割历陕陵𠛬历，表于𥏼导，表于原导，表于周导。以东，表于游东强右导，表于鹭，未详。导以南，表于溪𢼸。未详。导以西，至于鸿莫，𤲃未详。井邑田，自樽木导左至于井邑。表，导以东。一表，导以西。一表，降𠛬。三表，降以南。表于同导，降州𠛬。登历、降栻二表，大人有司𡥵未详。田，义租，牧戎人、西宫襄、豆人虞丁、原贞、师人右相、小门人㝬、原人虞芊准、司工𥅆、未详。孝嗣登父，鸿人有司刑丁、井丨右五夫。子𡥈未详。大舍散田，司土𢎥未详。𢽾未详。司马㒸墨、牧人司工骙京君、宰导父，散人子㞼小为发，或云小子二字。𡨦未详。田戎、牧父、效栗人父，𩁹未详。之有司橐、州享、攸倏𨾡、井散有司

丨夫。唯王九月亥十乙卯，大旲义祖罴旅誓曰，我孙付散人田器，有爽实。余有散人毋贷，则援千罚千。传器未详。业，义且罪旅则誓。乃旲西宫襄。戎父誓曰，我戎父则誓。右幸图大王于豆祈宫东廷，右左执赓史子中甬。"

[注释]

①铜鬲（lì）：古代煮饭用的铜制炊器。《说文解字》："鬲，鼎属也。实五觳，斗二升曰觳。"《尔雅·释器》："鼎款足者谓之鬲。"《经义述闻》引《汉书·郊祀志》："鼎空足曰鬲。"鬲多半是腹圆、侈口，下有三足，其足上肥下削，中空。　②醝（cuó）商：盐商。　③华秋岳喦：华喦（1682~1756），字德嵩，号白沙道人等，福建上杭人，后寓杭州。工画人物、山水、花鸟、草虫，善书，能诗，时称"三绝"。为清代杰出绘画大家，扬州画派的代表人物之一。

[点评]

此段中华喦、杨法均为"扬州八怪"之一。"扬州八怪"指清康熙中期至乾隆末年活跃于扬州地区的一批风格相近的书画家。

华喦是"八怪"中的职业画家，《清史稿》卷五〇四言其"画山水、人物、花鸟、草虫无不工，脱去时蹊，力追古法……工诗，有《离垢集》，古质清峭。书法脱俗"。《中国绘画断代史·清代绘画》称其作品："以自然风情生活小品为主，在平凡的自然与社会中注入了新鲜的审美趣味与审美理想，笔调疏简，情溢画外，机趣天然，对后世花鸟画地点影响很大。"现故宫博物院藏有其《桃潭浴鸭图》轴、《天山积雪图》轴，上海博物馆藏其《村学图》《金谷园图》轴。天津市艺术博物馆藏《山雀爱梅图》轴为其晚年力作，全图以梅树为主体，下端绘以秃石涧流，野草

远山，以为烘托，这就使梅树之奇、山雀之姿，得与山水草石之美相辅相成，融山林和花鸟的意境于一炉，收到相映成趣的布局效果，可谓意态野逸，别具风趣。

《扬州画舫录》提到杨法之处有三，一处即此段，为徐氏周太仆铜鬲作书；另一处是在卷二《草河录下》，李斗将其列为"兹自国初迄今各名家"之一。第三处在卷十三《桥西录》，为贺园题名。贺园在今扬州五亭桥南侧，范围很大，是山西人贺君召所建，题写者有龚半千、李鱓、金农等人，杨法与之同列，可见其书法之声名。另外，在扬州东城黄园中也曾有杨法书写的"桐间月上，柳下风来"一联。丁家桐先生《扬州八怪》一书认为："从有限的书法遗作中可见，他的篆书多用曲笔与颤笔，笔意高古；隶书与金农之漆书类似，古拙冷硬，布局奇特；行书则疏朗灵动，极有章法。从书法中可见其积学甚深。"

汉虑虒铜尺①，为建初六年八月十五日造②。曲阜孔尚任著《铜尺考》③、毕秋帆制军沅④、阮芸台阁学元同编《山左金石志》⑤，以此尺编入。尚任考云：江都闵义行，博雅好古，所藏铜尺一，朱碧绣错，为赏鉴家所玩。予既得之，乃不敢以玩物蓄焉。古者黄钟、律历、疆亩、冕服、圭璧、尊彝之属，皆取裁于尺。而周尺为准，自王制不讲，乡遂都鄙之间⑥，各从其俗，于是布帛、营造等尺，代异区分，遗法荡然，况礼乐之大者乎？此尺有文曰："虑虒铜尺，建初六年八月十五日造。"虑虒乃太原邑，建初则东汉章帝年号也。原注：按虑虒读卢夷，即今五台县。考章帝时，冷道舜祠下原注：按冷道在今永州府宁远县东，即春陵。得玉律，以为尺，与周尺同，因铸为铜尺颁郡国，谓之"汉官尺"。此或其遗与？汉代去周末远，

且《礼经》皆出汉儒，汉尺之存，即周尺之存也。闻之先王制法："近取诸身，远取诸物，然后尺寸之度起。"何休曰[⑦]："侧手为肤，按指知寸，布手知尺，此则尺之取诸身者也。《律历志》谓一黍之广为分，十分为寸，十寸为尺，此则尺之取诸物者也。指有长短，黍有巨细，每不相符，汉儒因有指黍二尺之辨。此尺取指取黍，固不能定，今以中指中节量之，适当一寸，无毫发差，及累黍试之，正足一百，何指与黍之偶符若此耶？广一寸，厚五分，重抵广法十八两，归之阙里，凡造礼乐器皆准之，准周尺也。"《周尺考》云：虞书同律，度量衡三代共之。至秦不师古，而后纷纶莫定。迨六朝割裂之余，乃有大升、大两、长尺不等。当时调钟律，测晷景及冠冕礼制用小者，余公私俱用大者。宋人考定制度，集古尺法为十五种，曰周尺，曰晋田父玉尺，曰梁表尺，曰汉官尺，曰魏尺，曰晋后尺，曰后魏前尺，曰中尺，曰后尺，曰东魏后尺，曰蔡邕铜籥尺，曰宋氏尺，曰隋水尺，曰杂尺，曰梁俗间尺，而必以周尺为之本，盖非周尺无以定诸尺之失。蔡邕《独断》曰[⑧]："夏十寸为尺，殷九寸为尺，周八寸为尺。"何以知其八寸为尺也？《王制》曰："周尺八寸为步。"《司马法》曰："一举足曰跬，跬三尺；两举足曰步，步六尺。"《仪礼》注："武，迹也。中人之迹尺二寸。五武为步，步六尺。故《礼书》以周六尺四寸为步。"又《说文》云："伸臂一寻八尺。"徐锴曰[⑨]："六尺曰寻。"《小尔雅》曰："四尺为仞，倍曰寻。"包咸、郑康成皆以仞为七尺。应劭以为五尺六寸。《颜籀》曰："八尺为仞，取人臂一寻语。为山九仞。"《释文》曰："仞七尺，孟子掘井九仞。"注：仞八尺。然皆不越乎八与六之间，故《礼书》以周六尺四寸为寻。六尺四寸者，十寸之尺也，十寸之尺

六尺四寸，乃八寸之尺八尺也。两足步之如是，两手寻之亦如是。按《礼记》周尺郑注，周犹以十寸为尺，六国变法度，或言周尺八寸，然亦非也。所云周尺八寸者，盖以当时所用尺较周尺之长短，止当八寸，故云周尺八寸，而非但用八寸也。《考工记》于案言十有二寸，于镇圭言尺有二寸，则是周之长尺有十寸，周之短尺亦有十寸。《文公家礼》言古尺五寸五分，周尺七寸五分，则又以宋时布帛尺较之矣。郎瑛曰：周八寸为尺，秦比周七寸四分，前汉官尺比周一尺三分七毫，刘歆铜斛尺、后汉建武铜尺与周同。原注：建初间，得周玉律，以为尺，谓之后汉官尺，疑非建武。三国蜀、吴同周，魏比周一尺四寸七毫，后魏前尺比周一尺二寸七厘，中尺比周一尺二寸一分一厘，后尺比周一尺二寸八分一厘，晋田父玉尺原注：《世说》田父于野中得周时玉尺。与梁法又比周一尺七厘，后晋比周一尺六分二厘，宋、齐尺比周一尺六分四厘，梁表尺比周一尺二分，陈尺同，后晋、东魏比周一尺五寸八毫，市尺与后魏后尺同，隋开皇宫尺同上。市尺、官尺皆铁尺。万宝常所造木尺，比周一尺一寸八分六厘。以前多铜为之，至此用木。唐尺与古玉尺同。贞观中，武延秀为太常，得玉尺，以为奇玩，献而失之，其迹犹存，所定得六之五。开元尺度以十寸为尺，尺二寸为大尺。五代世时短，多相因袭，志无考也。惟周王朴所定尺比周一尺二分有奇，及宋璟表尺比周一尺六分有奇，胡瑗《乐书》黍尺比周一尺七分，司马光布帛尺比周一尺三寸五分。元尺传闻至长，志无考。明部定官尺，皆依《家礼》布帛尺，凡田亩、布帛、营造所用悉同，虽南北稍有参差，然必以部定官尺为准。五尺为寻，十尺为丈，一百八十尺为一里；五尺为步，十尺为弓，二百四十步为一亩。兹建初铜尺，当明所用官尺七寸五分。明所用官尺，

即宋布帛尺也。布帛尺比周一尺三寸四分，固知铜尺与周尺无二。周尺八寸为步，八尺为寻，今以铜尺较，止足六尺六寸五分。或者今人身短小，故步、寻较古减一尺。若用明官尺六尺为步、六尺为寻，而铜尺乃足八尺之数，若再分铜尺为八寸，更益八寸，则是古十寸尺当得六尺四寸之数。我朝丈田，稍增尺数，每尺加一寸，以明官尺五尺五寸为一步寻，而铜尺又当用七尺四寸矣。去古日远，遗法莫考，幸得汉铜尺与周尺相准，历代制度，了然无疑。因详书之，以俟后贤参考焉。《周尺辨》云：世儒考制度皆本周尺，盖三代损益，惟周为详，本之是已。然亦何所得周尺而本之哉？或者皆臆说耳。宋潘时举注《家礼》曰："程先生本往之制，取象甚精，可以为万世法。"然用其制者，多失其真，往往不考周尺之长短故也。盖周尺当今省尺七寸五分弱，而《陈氏文集》与温公《书仪》多误注为五寸五分弱。而所谓省尺者，亦莫知其为何尺，时举旧常质之晦庵先生。答云："省尺乃是京尺，温公有图，所谓三司布帛尺者是也。"继从会稽司马侍郎家求得此图，其间有古尺数等，周尺居其右，三司布帛尺居其左。以周尺较之布帛尺，正是七寸五分弱，因图二尺长短，而著伊川之说于其旁，庶几用其制者，可以晓然无惑。予观《家礼》三尺图，各分十寸，为册幅所限，仅图尺形，而非尺准也。《会稽古尺图注》云："当今省尺五寸五分弱。"《周尺图注》云："当三司布帛尺七寸五分弱，当浙尺八寸四分。"《三司布帛尺图注》云："即是省尺，又名京尺，比上周尺更加三寸四分，当周尺一尺三寸四分，当浙尺一尺一寸二分。"盖司马公家有石刻本，故其说可据。今刻本已不可见，而世但以《家礼》所图为尺式，岂知乃尺形，非尺准也。如为尺准，何以短二寸五分之

周尺，与长三寸五分之布帛尺式相等也？世儒纷纭傅会，止据《家礼》之尺形，予故知其皆臆断也。今既得建初铜尺与周尺同，周尺既定，何尺不定。因定曰建初铜尺与周尺同，当古尺一尺三寸六分，当汉末尺八寸，与唐开元尺同，当宋省尺七寸五分，当宋浙尺八寸四分，当明部定官尺七寸五分弱，当今工匠尺七寸四分，当今裁尺六寸七分，当今量地官尺六寸六分，当今河北大布尺四寸七分。予之能定者，以有建初铜尺在也。设无之，此说亦臆矣。

石阙汉画⑩，一边为孔子见老子像及庖厨，一边为一力士持盾，一凤皇。本在宝应湖侧，汪容甫明经中移归⑪，今在其家。

唐人尊胜陀罗尼经石幢⑫，缺其二，今存二，石在东隐庵。

五代吴太祖杨行密女⑬，年十六，适舒州刺史彭城刘公⑭，生男女十二人，以顺义七年薨⑮，年三十八，乾贞二年葬江都县兴宁乡嘉墅村，称长公主⑯。闽县丞危德兴作《寻阳公主墓志》。时村农掘地得石，今藏原乌程令罗素心家⑰。

[注释]

①虑虒（lú sī）：古县名，以其境内有虑虒山、虑虒水，故称。铜尺：铜制的律尺。古代用以量较乐器，又可依以为准，铸铜律吕以调声韵。
②建初：汉章帝刘炟年号（76~84），建初六年，即公元81年。　③孔尚任（1648~1718）：字聘之，又字季重，号东塘，一作东堂，别号岸堂，自称云亭山人。山东曲阜人，孔子六十四代孙。清初诗人、戏曲作家，其剧作《桃花扇》"借离合之情，写兴亡之感"。孔尚任与《长生殿》作者洪昇并称"南洪北孔"。　④毕秋帆：毕沅（1730~1797），字纕蘅，亦字秋帆，因从沈德潜学于灵岩山，自号灵岩山人。镇洋（今江苏太仓）人。

著有《传经表》《通经表》等。制军：明清时期总督的称呼。明初，用兵时置总督，事毕即调他处或裁撤，后设置渐广，武宗正德十四年（1519）曾改称总制，俗称制台。下属则尊称其为制帅、制宪或督宪。　⑤阮芸台：阮元（1764~1849），字伯元，号芸台、雷塘庵主，晚号怡性老人，仪征人。其在经史、数学、天算、舆地、编纂、金石、校勘等方面都有着非常高的造诣，被尊为"三朝阁老""九省疆臣"。阁学：明清时对内阁大学士的称呼。　⑥乡遂：周制，王畿郊内置六乡，郊外置六遂。诸侯各国亦有乡、遂，其数因国之大小而有不同。后亦泛指都城之外的地区。都鄙：周公卿、大夫、王子弟的采邑、封地。　⑦何休（129~182）：字邵公，东汉任城樊（今山东济宁市兖州区西南）人，东汉时期今文经学家，儒学大师。为人质朴多智，精研六经，著有《春秋公羊解诂》《春秋汉议》等。

⑧蔡邕（yōng）（133~192）：字伯喈。陈留郡圉（yǔ）（今河南省杞县圉镇）人。东汉时期著名文学家、书法家，蔡文姬之父。因官至左中郎将，后人称他为"蔡中郎"。　⑨徐锴（920~975）：字楚金。五代宋初文字训诂学家。广陵（今江苏扬州）人。著有《说文解字系传》《说文解字韵谱》等。　⑩石阙汉画：指汉阙画像砖。　⑪汪容甫：汪中（1745~1794），字容甫，江都（今属江苏扬州）人。清朝著名的哲学家、文学家、史学家，与阮元、焦循同为"扬州学派"的杰出代表。明经：汉代察举中的明经科，是最重要的特科之一。明经就是通晓经学。　⑫石幢：指刻有经文的多角形石柱，又名经幢。有二、三、四、六层之分。形式有四、六、八角形。其幢身立于三层基坛之上，中间隔以莲花座和天盖，整个幢身分为两层。下层刻经文，上层镌题额或愿文。基坛和天盖上雕刻有天人、狮子、罗汉等图案。　⑬杨行密（852~905）：字化源，原名行愍，庐州合肥人，五代十国时期吴国奠基人。去世后谥号武忠。吴国建立后，改谥孝武。杨溥即位后，追尊其为武皇帝，庙号太祖。　⑭适：出嫁。　⑮顺

义七年：公元 927 年。后文中的乾贞二年为公元 928 年。顺义、乾贞均为杨溥年号。　⑯长公主：皇帝嫡女或有功的皇女、皇姊妹与皇姑，自东汉之后，皇帝的女儿称为公主，姐妹称为长公主，姑母为大长公主。　⑰乌程：古县名，在今浙江湖州。

　　鹾商安氏①，业盐扬州，刻孙过庭《书谱》数石②，今陷康山草堂壁上③。寺中苏文忠公《次韵伯固游蜀冈送李孝博奉使岭表诗》，凡十韵。石刻在寺中，断仆已久，上有嘉靖辛丑蜀冈盛仪④、万历己卯沔阳陈文烛二跋⑤。康熙辛丑，新城王文简公士禛为司理时访之⑥，命僧陷旧石于方丈壁，次韵纪事，为《禅智唱和诗》。乾隆甲午⑦，谢翰林启昆守扬州⑧，翁阁学方纲托其访拓⑨，且续唱和故事。丙申间，谢公与朱转运孝纯追和二首刻石⑩，增构数楹，砌石于壁，和者数十家，为《续禅智唱和诗》一卷。翁阁学跋云："苏伯固⑪，名坚，镇江人，博学能诗，与文忠会于扬，李孝博亦自山阳守以治行拜广东提点刑狱，见《徐仲车节孝传》。孝博字淑升，而此迹作淑师，当以墨迹为正也。今此石本师字半泐。适门人张警堂铭以河南郡郏县亦有此诗石刻，拓以见寄，与此迹笔法正同，而其事特异。文忠晚居阳羡，疾不起，叔党兄弟得吉壤于汝州郏城之小峨嵋山，因葬焉。后人遂家于颍昌。事见晁以道所为墓志中。明末盗伐其冢柏，顺治三年秋，知县济南张石只笃行谒墓下，复为封树立碑⑫。其夜梦一青衣曰：'东坡遣致谢。'问：'先生今何在？'曰：'在临汝，公至彼当相见。'是年七月，以事至汝州，有青衣叩门遗一卷，乃东坡墨迹《蜀冈送李孝博之岭南诗》，青衣忽不见。张异之，因命工摹泐于石，自为长歌记之。文简《池北偶

谈》载其事，而今日之迹适合，岂非翰墨精灵，天假以缘者耶！第二句集作"老鹤方翳蝉"，墨迹作"初翳"，亦当以墨迹为正也。"

[注释]

①安氏：即安岐（1683~1745?），字仪周，号麓村，别号松泉老人。清代鉴赏家、书画收藏家，与梁清标、高士奇齐名。其父安尚义为高丽贡使入清，安岐随父到北京。后安氏父子均成为清康熙年间武英殿大学士明珠家臣。明珠权倾一时，家财山积。安氏父子得到明珠信任，先后在天津、扬州经营盐业，因而富甲天下。　②孙过庭（646~691）：唐代书法家、书法理论家。名虔礼，以字行。　③康山草堂：旧址在今扬州康山街东首。明代永乐年间总督漕运的陈瑄在扬州疏浚运河，河泥堆积，在扬州城外东南角形成一个无名山丘。因其太小，扬州人称其为糠山。到了嘉靖年间，扬州知府在旧城的东门外增筑新城，城墙就沿着糠山脚下修建，将糠山围进了城内。约略在明代万历晚期，糠山却变成了"康山"，并且和康海联系到了一起。扬州人相传康海罢官后曾来扬州，在此山，"其聚女乐，置腰鼓三面副，宴饮宾客，制作乐曲，自比俳优，聊寄抑郁。因他善弹琵琶，后人多所仿效，而称一时胜迹"（《扬州府志》）。尽管康海并未来扬州居住此山，更没有在康山举行大型文艺活动，但康山借此得名，后来，明末大理寺卿姚思孝于此茸山筑馆，书法家董其昌为之书"康山草堂"匾额，俨然成为一代名园，文人经常在此聚会歌咏。清初，康山废为民居，但仍是众多文人游赏凭吊之处。乾隆时，大盐商江春买下康山，修茸一新，康山真正成为扬州的艺事中心。乾隆帝南巡扬州，亦两次光临康山草堂，并御书"康山草堂"匾额。　④盛仪（约1487~?）：字德璋。江都（今扬州）人。明弘治十八年（1505）进士，历任礼部主事、监察御史等。嘉靖二十一年（1542），盛仪在官府和乡人支持下主编《维扬

志》，全志凡三十八卷，今仅见十八卷，为扬州现存最早的一部地方志。

⑤陈文烛（1525～?）：字玉叔，号五岳山人，湖北沔阳（今湖北仙桃）人。博学工诗，著有《二酉园诗集》。　⑥王文简公：王士禛（1634～1711），原名王士禛，死后因避雍正讳改称士正。乾隆时又诏命改称士祯。字子真，一字贻上，号阮亭，又号渔洋山人，世称王渔洋，谥文简。清初著名诗人、文坛领袖，与朱彝尊并称"南朱北王"。　⑦乾隆甲午：乾隆三十九年（1774）。　⑧谢翰林启昆：谢启昆（1737～1802），字蕴山，又号苏潭。江西南康人。乾隆二十六年（1761），殿试钦取第一名，授翰林庶吉士，此后历官编修等。　⑨翁阁学：翁方纲（1733～1818），字正三，一字忠叙，号覃溪，晚号苏斋。清代书法家、文学家、金石学家。直隶大兴（今属北京）人，精通金石、谱录、书画之学。论诗创"肌理说"，著有《粤东金石略》《苏米斋兰亭考》等。　⑩朱转运：朱孝纯（1729～1784），字子颖，号思堂，一号海愚，人呼戟髯。隶奉天汉军正红旗，东海（今山东郯城西）人。在扬州时创梅花书院。工诗善画。　⑪苏伯固：苏坚，字伯固，号后湖居士，泉州（今属福建）人。与苏轼交往颇密，唱和甚多，有文集，今佚。　⑫封树：聚土为坟，并在其旁种树以标明其处，为古代士人以上的葬礼。

[点评]

此段所涉的王士禛、翁方纲，不仅官高位显，亦享有文名。

王士禛是康熙时期诗坛领袖人物，其论诗标举神韵，创神韵一派。所谓神韵，就是追求一种语言之外的意趣和诗境，大体指一种冲和淡远、含蓄隽永的情致韵味。这实际上是继承了唐司空图的"冲淡""自然""清奇"之说和南宋严羽《沧浪诗话》中提出的"妙悟""兴趣"之说，认为"不着一字，尽得风流"是诗的最高境界。这种主张要求诗歌在表现

上要含蓄，要力求创造出深远的意境，这对于克服诗歌创作中空疏浅露的毛病和宋以来好发议论、喜欢掉书袋的风习，有可取之处。王士禛作诗于七绝尤为善长，他"是清代第一个大量写作七言绝句的诗人"（赵义山、李修生编《中国分体文学史·诗歌卷》），取材多为山水、古迹等，风格自然清新、淡远蕴藉。但是太过强调"神韵"，就不免陷入神秘主义，导致脱离生活，产生消极作用。所以袁枚就说王士禛的诗是"假诗"："阮亭一味修饰容貌，所谓假诗是也。"（《再答李少鹤书》）

翁方纲论诗喜"神韵说"，但又嫌过于肤浅空疏；又认为沈德潜的"格调说"食古不化，所以别倡"肌理说"，以补二者之偏。他认为"诗必研诸肌理而文必求其实际"，"为学必以考证为准，为诗必以肌理为准"，"考订诂训之事与词章之事未可判为二途"。可见他的所谓"肌理"，就是要以学问来做诗的根底，以考据来充实诗歌的内容，使义理和文理统一，做到外表空灵，内容质实。另外，他讲求诗法，主张写诗要像古人一样，"悉准诸绳墨规矩，悉校诸六律五音"。但他又强调"法非板法"，关键在于"诗中有我以运之"。这样就构成了他以学为本、通法于变的翁氏诗论体系。"肌理说"纠正了当时诗坛上的神秘主义、形式主义流弊，但又把诗歌创作引向了故纸堆，使诗作成了令人生厌的学问诗。

谢启昆，字蕴山，南康人。进士入翰林，出为扬州太守，扶养士气，主持风雅者数年。嗣升河库道，晋浙江按察使司、山西布政使司，文章经术为一时宗仰。著有《西魏书》，可补正魏收之阙。书之梗概，吾友凌仲子进士廷堪叙之最详①。其词云："南康谢蕴山先生撰《西魏书》二十四卷，凡纪一，表三，考四，传十三，载记一。既成，以示廷堪，命为后序。廷堪受而读之，终篇，乃作序曰：夫班马以降②，纪载迭兴；自宋逮元，史法渐失。主文辞者其

弊或至于空疏，寄褒贬者厥咎遂邻于僭妄，虽家自谓继龙门之轨③，人自谓续麟经之笔④，然求诸体例，寻其端委，罕有当焉。先生以金匮之才⑤，历石渠之选⑥，网罗放失于千数百载以上，编次事实于二十余年之中，有休文⑦、伯起之明备⑧，无子京⑨、永叔之简陋⑩。卷帙不广，条目悉具。编年纪月以经之，旁行斜上以纬之。详于因革损益，著其兴衰治乱，洵足以存南董之权度⑪，为东观之规矩者矣⑫。约举大纲，其善有六，载绎微旨，可得言焉。夫承祚以武皇作纪⑬，而孝献屡主⑭，范史自升之⑮；房乔以文帝系年⑯，而高贵冲人⑰，陈志自进之⑱。良以帝系所关，义无漏略。未闻拓跋末造⑲，附载于宇文⑳；水运季朝，借垂于水德。而长安四主㉑，竟乏专书，岂因有延寿总录之北朝㉒，遂可置佛助就删之西国乎？是曰补阙，其善一也。宝符已禅于延康㉓，志士犹尊章武㉔，神器久移于天祐㉕，后人尚右升元㉖。何者？聊绍刘宗，暂延唐祚。况夫出帝俨存㉗，清河遽立，永熙未改㉘，天平遂元㉙。然则抑彼邺下㉚，扶兹关中，齐宝炬于天王，厕善见于列国。方之萧常、谢陛之表章西蜀㉛，陆游、马令之纂辑南唐㉜，孰短孰长，必能辨之。是曰存统，其善二也。至于仲达、子上㉝，篇不见于当涂；献武、文襄㉞，传不列于元魏。功业虽著，人臣以终；图箓讵膺，帝制乃僭。按其时世，固有依违；揆诸史裁，宁云允协。于是除太祖之追美，而大书黑獭；削《唐纪》之溢称㉟，直登李虎㊱。发古人未发之公，抉前史未抉之隐。是曰正名，其善三也。若乃卿士之设，悉仿《周官》；诏令所颁，咸规《大诰》。始祖配帝，聿崇郊祀之仪；属国来王，爰修聘觐之典㊲。或同时所未遑，或前代所希有，讲明古礼，尤宜爱惜。而令狐乏志㊳，湮坠良多㊴；巨鹿怀私，刊落都

尽。所幸者杜君卿典标八目㊽，偶存棠溪之碎金㊶；于志宁志贯五朝㊷，间具昆山之片玉。裘集狐腋，冠聚鹬毛。是曰搜轶，其善四也。管幼安误收《国志》㊸，本未仕曹；嵇叔夜滥入《晋书》㊹，何尝臣马？又若齐社屋而叔朗西行㊺，陈鼎迁而德章北面㊻；而王晞仍存于河朔㊼，袁宪莫挨于江左㊽，凡此之类，更仆难终，徒丰其蔀㊾，未艮其限。故万纽效绩于荆襄㊿，究非魏之勋旧；尉迟建功于庸蜀㊿，自属周之臣子。但录其事，不载其人。是曰严界，其善五也。毌丘、诸葛，魏室之荩臣㊿；刘秉、袁粲㊿，宋家之谊士。以及子勋举义，攸之勤王，衡其终始，都无可议。乃或以忠作叛，以顺就逆，皆是曲笔，岂为谠言㊿。犹之孝武谋去疆臣，非为失德，而横谓斛斯椿为群小㊿，王思政为谄佞㊿，巧言乱其皂白，俗语流为丹青，不合不公，未足为训。今一洗之，概从其实。是曰辨诬，其善六也。因思六善，运厥三长，集简册之遗闻，阐古今之通论。其考纪象也，兼正光之推步，较天象而益精焉；其考疆域也，订大统之版图，较地形而更密焉；其考氏族也，厘代都之门望，较官氏而尤详焉；其《封爵》《征伐》诸表也，则于《魏书》所未备者，取法于迁、固而加核焉。是书也，虽刘知几之苛于论世㊿，必当首肯；郑渔仲之严以律人㊿，亦为心折者矣。夫八代之书具存㊿，南北之史复撰，宋景文之新书，洎刘昫同著㊿；薛子平之旧史㊿，与欧阳并传。矧《绍统续志》㊿，可辅范詹事之全书㊿；《太素逸篇》，会入魏著作之阙卷。行见储于中秘㊿，汇于上庠㊿，夫岂柯奇纯之等所能望其肩背㊿，王损仲之徒所能窥其堂户也哉㊿。"

[注释]

①凌仲子：凌廷堪（1755~1809），字次仲、仲子，生于海州（今江

苏连云港）。乾隆五十五年（1790）进士。扬州学派代表人物之一。
②班马：亦称马班，司马迁与班固的并称。 ③龙门之轨：指司马迁史传笔法。司马迁生于龙门，别号龙门。 ④麟经：亦称麟史，指《春秋》。孔子作《春秋》，至哀公十四年因鲁人捕获麟而停笔，故称《春秋》为麟经。 ⑤金匮：金属制的藏书柜，比喻缜密之意。 ⑥石渠：石渠阁。西汉皇室藏书之处。为萧何所造，位于长安未央宫殿北。此引申为选择精良。班固《两都赋序》："内设金马石渠之署，外兴乐府协律之事。" ⑦休文：沈约（441~513），字休文，吴兴武康（今浙江德清）人，南朝史学家、文学家。仕宋、齐、梁三朝，著有《宋书》《沈隐侯集》。 ⑧伯起：魏收（506~572），字伯起，小字佛助。巨鹿下曲阳（今河北晋州西）人。北朝史学家、文学家，历仕北魏、东魏、北齐三朝。著有《魏书》《魏特进集》。 ⑨子京：宋祁（998~1061），字子京，小字选郎。雍丘（今河南民权）人。北宋文学家、史学家。宋祁与兄长宋庠并有文名，时称"二宋"。诗词语言工丽，因《玉楼春》词中有"红杏枝头春意闹"句，世称红杏尚书。 ⑩永叔：欧阳修（1007~1072），字永叔，号醉翁、六一居士。吉州永丰（今江西永丰）人，北宋政治家、文学家、史学家。谥号文忠，世称欧阳文忠公。独撰《新五代史》，有《欧阳文忠集》传世。 ⑪洵：实在。南董：春秋时代齐史官南史、晋史官董狐的合称。皆以直笔不讳著称。《宋书·自序》："臣远愧南董，近谢迁固，以间阎小才，述一代盛典。"南朝梁刘勰《文心雕龙·史传》："辞宗丘明，直归南董。"后用以借称忠于史实的史官。 ⑫东观：东汉宫廷中贮藏档案、典籍和从事校书、著述的处所，位于洛阳南宫。修造年代不可考。班昭等奉汉明帝诏修《汉记》于此，故后指国史修撰之所。 ⑬武皇：即曹操（155~220），字孟德，东汉末年政治家、军事家、文学家，三国中曹魏政权的奠基人。曾为东汉丞相，后为魏王，奠定了曹魏立国的基础。去世后

谥号为武王。其子曹丕称帝后，追尊为武皇帝，庙号太祖。　⑭孝献：东汉献帝刘协（181~234），字伯和，东汉末帝，公元189~220年在位。先后为董卓、曹操傀儡。曹丕代汉称帝，其被废为山阳公。谥号孝献。屡主：懦弱的皇帝。　⑮范史：指南朝宋范晔（398~445），字蔚宗，顺阳（今河南淅川南）人，史学家。著有《后汉书》，与《史记》《汉书》《三国志》并称"前四史"。　⑯房乔：房玄龄（579~648），名乔，字玄龄，以字行于世。唐贞观朝重臣，任中书令、尚书左仆射等职，总领百司，掌政务达20年。与褚遂良、许敬宗监修《晋书》。　⑰高贵冲人：即高贵乡公曹髦（241~260），字彦士，魏文帝曹丕之孙，三国时期曹魏皇帝，公元254~260年在位。即位前为高贵乡公。曹髦对司马氏兄弟的专横跋扈十分不满，曾言"司马昭之心，路人所知也"。冲人，一作年幼的人，多为古代帝王自称的谦辞。一作帝王之称。晋干宝《晋纪总论》："高贵冲人，不得复子明辟。"此当为后者之意。　⑱陈志：指陈寿的《三国志》。陈寿（233~297），字承祚。安汉（今四川南充北）人。其花费十年心血完成的纪传体史著《三国志》，共六十五卷，完整地记叙了自汉末至晋初近百年间中国由分裂走向统一的历史全貌。　⑲拓跋：北魏皇族之姓，亦作"托跋"。北魏孝文帝拓跋宏在太和十七年（493）迁都洛阳入主中原之后，大张旗鼓地推行汉化改革政策，率王族改为汉字单姓"元"氏，故北魏也叫元魏、拓跋魏。末造：末世，指朝代末期。　⑳宇文：指宇文泰（507~556），字黑獭，一作黑泰。代郡武川（今内蒙古武川西）人。曾任北魏大丞相，掌握兵马实权。公元535年杀孝武帝，立元宝炬为帝，是为西魏。公元557年，泰之子宇文觉代西魏称帝，国号周，史称北周。北周共历五帝25年，公元581年为隋所代。　㉑长安四主：指东汉献帝、西晋愍帝、前秦苻坚、后秦姚苌。　㉒延寿：指唐代史学家李延寿，生卒年待考。今河南安阳人。曾官御史台主簿、符玺郎等。他曾参加过《隋

书》《五代史志》《晋书》及当朝国史的修撰，还独立撰成《南史》《北史》。　㉓宝符：宝玺和符命，即帝位。《新唐书·肃宗纪》："上皇天帝御宣政殿，授皇帝传国、受命宝符，册号曰光天文武大圣孝感皇帝。"延康：汉献帝刘协的年号（220年三月至十月），共计7个月，也是东汉的最后一个年号。延康元年十月，汉献帝被迫将皇帝位禅让给曹丕，东汉灭亡。　㉔章武：三国蜀汉昭烈帝刘备年号（221~223）。　㉕神器：帝王的印玺，借指帝位、国家权力。唐魏徵《谏太宗十思疏》："人君当神器之重，居域中之大。"天祐：指吴杨行密、杨渥、杨隆演。　㉖升元：南唐烈祖李昪年号（937~943）。　㉗出帝：原指后晋最后一个皇帝石重贵（914~964），国破，被掳至契丹，故称出帝。后以出帝指逃亡在外的帝王。　㉘永熙：北魏孝武帝元脩年号（532~534）。　㉙天平：东魏孝静帝元善见年号（534~537）。　㉚邺下：公元534年北魏分裂为东、西魏，东魏建都邺下（今河南安阳市境内）。　㉛萧常：字季韶，号晦斋，吉州庐陵（今江西吉安）人，生活于南宋高宗、孝宗时代。历二十年撰成纪传体三国史《续后汉书》。谢陛：明朝人，字少连，歙县人。作《季汉书》，亦以蜀汉为正统，列魏、吴为世家。　㉜陆游（1125~1210）：字务观，号放翁，越州山阴（今浙江绍兴）人，南宋文学家、史学家、爱国诗人。马令：生活在北宋时代，宜兴人，史学家。马令、陆游均著有《南唐书》。马著《南唐书》三十卷，史料来源丰富，叙述较为详备。陆著《南唐书》十八卷，采择诸书，删繁补遗，重加编撰。其卷数、人物虽不及马令书之多，但史料多经考证，叙次简洁，实为南唐史之佳作。　㉝仲达：司马懿（179~251），字仲达，河内温县（今河南温县）人。曾任曹魏的大都督、大将军等，是辅佐了魏国三代的托孤辅政之重臣，后期成为掌控魏国朝政的权臣。谥号宣文。子上：司马昭（211~265），字子上。司马昭早年随父抗击蜀汉，多有战功。公元265年司马昭病逝，数月后，

其子司马炎代魏称帝，建立晋朝，追尊司马昭为文帝，庙号太祖。　㉞献武：北齐高祖高欢（496~547）谥号。东魏武定八年（550）正月，其次子高洋建立北齐，追尊高欢为献武皇帝，庙号太祖，后被改尊为神武皇帝，庙号高祖。文襄：北齐高澄谥号。　㉟《唐纪》：北宋陈彭年（961~1017）著，已佚。陈彭年，字永年，北宋大臣、音韵学家，《大宋重修广韵》的主要修撰人。　㊱李虎（？~551）：陇西成纪（今甘肃秦安）人，西魏八位柱国大将军之一，官至太尉，封爵唐国公。其孙李渊于公元618年称帝建立唐朝后，追谥李虎为景皇帝，庙号太祖，是为唐太祖。　㊲聘觐：诸侯朝见天子，晋见帝王。　㊳令狐：唐初史学家令狐德棻（583~666），宜州华原（今陕西铜川耀州区）人。唐高祖时，德棻任大丞相府记室，后迁起居舍人、礼部侍郎等职。奏请重修梁、陈、北齐、北周及隋朝正史，被采纳，主撰《周书》。　㊴湮（yān）坠：湮没失落。《隋书·炀帝纪上》："经典散逸，宪章湮坠。"　㊵杜君卿：杜佑（735~812），字君卿。京兆万年（今陕西西安附近）人。唐元和年间宰相，史学家。八目：《通典》全书二百卷，上起远古时期的虞舜，下至唐肃宗、代宗时。全书分为八个组成部分，即《食货典》十二卷，《选举典》六卷，《职官典》二十二卷，《礼典》一百卷，《乐典》七卷，《刑典》二十三卷，《州郡典》十四卷，《边防典》十六卷。每目又有若干子目。《通典》奠定了典制体史书的基础，开拓了历史研究的新领域。《通典》以典章制度为主要内容，开辟了历史撰述的新途径。　㊶棠溪：春秋楚地名，在今河南省遂平县西北。产利剑。　㊷于志宁（588~665）：字仲谧，雍州高陵（今陕西西安市高陵区）人。　㊸管幼安：管宁（158~241），字幼安。北海郡朱虚（今山东临朐东南）人。避居辽东三十余年，魏文帝、明帝授官管宁，坚辞不就。　㊹嵇叔夜：嵇康（224~263），字叔夜。谯郡铚（今安徽濉溪西南）人。官至中散大夫，世称嵇中散。后隐居不仕，屡拒为官。

因得罪钟会，遭其构陷，而被司马昭处死。后文中"马"，即指司马氏。

㊺叔朗：王晞（510～581），字叔朗。历仕北魏、北齐、北周。幼孝谨，好学不倦，文雅有气度。北齐孝昭帝时历拜太子太傅，武平初迁大鸿胪。北周武帝以为谏议大夫。隋开皇初卒。　㊻德章：袁宪（529～598），字德章，陈郡阳夏（今河南太康）人。陈后主陈叔宝时为尚书仆射。隋朝军队攻入建康宫殿时，陈后主身旁大臣只剩袁宪一人。袁宪建议陈后主仿效梁武帝见侯景的先例，向隋朝军队有尊严投降，但陈后主并未采纳。降隋后授昌州刺史，开皇十八年去世，赠大将军、安城郡公，谥号简。　㊼河朔：地区名，古代泛指黄河以北的地区。《宋史·地理志》："河朔幅员二千里，地平夷无险阻。"　㊽江左：原作"江右"，据《校礼堂文集》改。古人以东为左，以西为右，江左泛指长江下游以东地区。　㊾蔀（bù）：本义指搭棚用的席，引申为遮蔽。　㊿万纽：指唐瑾，字附璘，北海平寿人。生卒年均不详，约东魏孝静帝兴和初年（539）在世。参见《北史》卷六十七《唐永传》，《周书》卷三十二《唐瑾传》。　51尉迟：尉迟迥（516～580），字薄居罗，代地（今山西大同东北）人，西魏、北周将领，北周文帝宇文泰的外甥。尉迟迥能征善战，好施爱士，位望崇重。累有军功。　52毌（guàn）丘：复姓，此指三国魏将毌丘俭（？～255），字仲恭，河东闻喜（今山西闻喜）人。历任尚书郎，领豫州刺史、镇南将军等职。曹髦正元二年（255），与扬州刺史文钦矫太后诏讨司马师，兵败见杀。诸葛：诸葛俭。荩臣：忠诚的臣子。　53刘秉（433～477）：字彦节，彭城绥里（今江苏徐州）人。南朝宋宗室大臣，历任著作郎、中书令、尚书令等职。后废帝刘昱元徽五年（477），不满萧道成专政，与袁粲图谋除掉萧道成，失败被杀害。袁粲（420～477）：初名愍孙，字景倩，陈郡阳夏（今河南太康）人。南朝宋大臣，历任太子右卫率、侍中廷尉等职。宋顺帝升明元年（477），起兵反抗把持朝政的萧道成，事败后与

其子一并被杀。 �554说言：正直美善的言论。 �555斛斯椿（493～534）：字法寿，广牧富昌（今内蒙古准格尔旗）人，北魏大臣。为人佞巧，《魏书·斛斯椿传》谓其"狡猾多事，好乱乐祸，干时败国，朝野疾之"。 �556王思政：生卒年不详，太原祁县（今山西祁县）人。北魏孝武帝时封太原郡公，后受信于宇文泰，又因其忠受高澄礼遇。北齐建立后，文宣帝高洋授予其都官尚书、仪同三司的职务。王思政死后，北齐追赠其为兖州刺史。 �557刘知几（661～721）：字子玄，彭城（今江苏徐州）人。唐高宗永隆元年（680）进士。历任著作佐郎、左史等职。修《唐史》，撰《史通》。 �558郑渔仲：郑樵（1104～1162），宋代史学家、目录学家。字渔仲，南宋兴化军莆田（今福建莆田）人，世称夹漈先生。著有《通志》等。推崇司马迁、刘知几等史家。 �559八代：指东汉、魏、晋（西晋、东晋）、宋、齐、梁、陈、隋。 �560刘昫（xù）（887～946）：五代时期政治家、史学家，字耀远。后唐、后晋两朝奉旨监修国史，参撰《唐书》（即二十四史中的《旧唐书》）。 �561薛子平：薛居正（912～981），字子平。开封浚仪（今河南开封）人。北宋大臣、史学家。历官谏议大夫、刑部郎中、户部侍郎等职。监修《五代史》（即二十四史中的《旧五代史》）。

�562《绍统续志》：指司马彪的《续汉书》。司马彪（？～306），字绍统，河内温县（今河南温县）人，西晋宗室，史学家。除《续汉书》外还著有《九州春秋》。 �563范詹事：指范晔。范晔删取各家《后汉书》之作成《后汉书》九十卷。后以谋反罪被处死刑，其时十纪、八十列传已成，十志未写。现《后汉书》志三十卷（律历、礼仪、祭祀、天文、五行、郡国、百官、舆服等八志）是后人从司马彪《续汉书》中取出补进的。 �564中秘：宫廷珍藏图书文物之所。 �565上庠：古代称京师的大学。 �566柯奇纯（1497～1574）：名维骐，字奇纯。以宋为正统，改编宋、辽、金三史为《宋史新编》，另著有《史记考要》等。 �567王损仲：名惟俭，字损

仲，祥符（今河南开封）人。明万历二十三年（1595）进士，历南京兵部右侍郎、工部右侍郎等职，后为魏忠贤所挤兑而罢归。苦于《宋史》繁芜，手自删定，自为一书《宋史记》二百五十卷。另著有《文心雕龙训故》《史通削繁》《史通训故》等。

[点评]

谢启昆（1737～1802），号苏潭，江西南康人。乾嘉之际著名的学者型官员，少以文学名，早年师从翁方纲。清乾隆二十六年（1761）进士。博学多才，于经学、史学、文学、目录学、方志学、文字学、金石学均有造诣，尤长于史学及文字学。主张"经世致用"，致力于方志编修，曾助章学诚编成《史籍考》。乾隆五十三年（1788）纂修《南昌府志》；嘉庆五年开广西通志局，其在秀峰书院内主修《广西通志》，该书被梁启超推为清代"省志楷模"。

《西魏书》系一部纪、志、表、传俱全，体例整齐的纪传体史书，全书二十四卷，包括帝纪一卷、表三卷、考六卷、列传十三卷、载记一卷。所谓"西魏"，即指公元534年北魏孝武帝元修征讨高欢（496～547）失败，逃至关中，投靠将领宇文泰（507～556）；次年，宇文泰杀孝武帝，立元宝炬为帝，建都长安，史称西魏。所辖政区，即今河南洛阳以西的原北魏领土及益州、襄阳等地。公元557年初（西魏恭帝三年十二月），西魏为宇文泰之子宇文觉所取代。西魏经历两代三帝，历时二十二年。对于中国历史上这个短暂的政权，史学家有两种不同的认识。魏收在编撰《魏书》时，视其为伪统而不予承认。然而，魏澹、颜之推主持编撰《后魏书》时，则以西魏为正统，东魏为伪统，但该书今不存。谢启昆为了弥补这一历史缺憾，于是编撰《西魏书》，重新确立西魏政权为正统。此书反映了西魏繁杂的社会状况、制度的变革以及地域的变迁，为后世研究

西魏提供了翔实而丰富的史料。

谢启昆同时代人对此书赞誉有加，如钱大昕说："读其凡例，谨严有法，洵足夺伯起（魏收字）之席而张涑水（指司马光）、考亭（指朱熹）之帜矣。"姚鼐谓是书"可谓勤学稽古，雅怀论世者矣"。胡虔认为《西魏书》"义严而才博，思密而体备，盖无愧于古之作者"。这些评论，实际上反映了谢氏以实事求是为宗旨，不虚美、不隐恶的精神及客观、严谨的治学态度。有研究者认为，《西魏书》虽有不少优点，但也存有缺陷和失误，其中最明显的缺点是天命论观点，谢启昆作为封建时代的史学家，还宣传了一些荒诞不经的东西，这是不应该的。再有，谢启昆虽然十分强调列传的断限，但《西魏书》中竟有断限不清的疏忽。不过，虽有缺憾，但该书最主要的价值在于广辑资料，提供大量的具体事实，丰富了原有的史料，故在史学上有着重要的地位。

沈云椒总宪初于蕴山太守官扬州时①，尝与太守及寅和斋醮使著②、朱子颖转运游康山。园主江春求诗③，总宪吟四绝句，传为盛事。诗云："高兴眉公一起予，名园驻辇度行徐。振衣直上康山顶，十里扬州画不如。"都转示余扬州全图，及登山四望，远近历历在眼，更觉了然。"风流故事说当年，地志新收御府编。康山载入《钦定古今图书集成》，主人书列堂楣。试听松涛声入细，为曾吹上琵琶弦。""几层瘦石间疏根，点缀秋英胜画屏。怪底主人清似鹤，日看双鹤对梳翎。""射堂歌席一相娱，深夜留宾买玉壶。今夕灯光人影里，重教旧梦落西湖。"醮使昔在杭州，余时得过从，其尚衣署中"买春室"，余所题也。

①沈云椒（1729～1799）：名初，字景初，号萃岩，又号云椒，浙江平湖林家埭人。卒于官，谥文恪。工诗文，善书法。著有《兰韵堂诗文集》8卷、《西清笔记》等。总宪：古时属吏尊称长官为宪，明清别称都察院左都御史为总宪。 ②鹾使：清代盐运使的别称。 ③江春（1720～1789）：字颖长，号鹤亭，又号广达。歙县人。清代著名的客居扬州的盐业徽商巨富，为乾隆时期"扬州八大总商"之首。

[点评]

王伟康先生在《康乾盛世扬州文明的实录——〈扬州画舫录〉研究》一书中指出，康乾时期的扬州相对于北京而言："是一个政治禁锢较薄弱，道德规范较宽松，社会风气较开放的地方，各种进步文化在这一地区得到生存而潜滋暗长，文化事业从清代康熙至乾隆朝达到鼎盛局面，蔚为丰富而独具魅力的扬州地域特色。"而活跃的诗文之会与学术交流则是其特征之一。从《扬州画舫录》的记载可知，参加诗文之会的不仅有文人学士，还有官吏、商贾、优伶等。本段所记江春求诗于沈初，沈初欣然作了四首绝句之事，就从一个侧面反映了当时诗文之会的情况。

康熙乙巳①，文简解司理任②，七月，会诸名士祖道禅智寺硕揆方丈③，是为《渔洋山人禅智唱和集》，又名《禅智别录》。文简有"四年只饮邗江水，数卷图书万首诗"句，徐电发釚曰："司理去日作江南数词，予曾于画舫白板上见之，似乐天忆西湖诸作。"

[注释]

①康熙乙巳：康熙四年，1665 年。　②文简解司理任：指王士禛康熙四年升任户部郎中。司理，司理参军的简称，掌狱讼。顺治十六年（1659），王士禛任扬州推官，推官之责亦掌刑狱，故用司理代指王士禛所任之职。　③硕揆方丈：即硕揆原志禅师（1628~1697），盐城建湖人。俗姓孙。清代名僧，庆云禅寺中兴后第八代住持。圆寂后朝廷赐谥号净慧。

[点评]

文人雅集是中国文化史上一种独特的现象，包括宴游、品茗、饮酒、弹琴、下棋、赋诗、作画等活动，是文人交流思想与增进感情的方式，从侧面反映出文人的闲情逸致与超凡脱俗。顺治、康熙之际的扬州，已逐渐从战争的创伤中复苏，人才荟萃，名家云集，扬州文人频频举行诗酒文会，酬唱赓续，盛称风雅。康熙四年（1665）夏，王士禛结束扬州推官的任期被调回京，即将北上赴任前，广陵同仁于七夕齐集蜀冈禅智寺送别，斯集声势浩大，堪称一次扬州文苑之集体亮相。与会文人纷纷作诗相送，篇章迭出，最终集成《禅智唱和》，一时影响甚巨。王士禛在扬州可谓是"华美谢幕"。

邗沟大王庙在官河旁①，正位为吴王夫差像②，副位为汉吴王濞像③。《左传·哀公九年④》："秋，吴城邗，沟通江、淮。"此今之运河自江入淮之道也。自茱萸湾通海陵、如皋、蟠溪，此吴王濞所开之河，今运盐道也。运道在《左传》称邗沟，《国语》称深

沟，《吴越春秋》称为渠，《水经注》称韩江，汉晋间称漕渠，或曰合渎渠，或曰山阳浊，隋称山阳渎，郡志称山阳沟。河名不一，徙复无常，郡县志乘，载而弗详。今按庙前之河，即唐宝历二年盐铁使王播奏⑤，自城南阊门西七里港向东屈曲，取禅智寺桥，通旧官河，开凿一十九里之河也。是庙灵异，殿前石炉无顶，以香投之，即成灰烬；炉下一水窍，天雨积水不竭；有沙涨起水中，色如银。康熙间，居人辄借沙淘银，许愿缴还，乃获银。后借众还少，沙渐隐。今则有借元宝之风，以纸为钞，借一还十，主库道士守之，酬神销除。每岁春香火不绝，谓之财神胜会，连艑而来⑥，爆竹振喧，箫鼓竟夜。及归，各持红灯，上簇"送子财神"四金字，相沿成习。

[注释]

①邗（hán）沟大王庙：又名吴王庙，地处古邗沟南岸、老虎山之北，在今扬州市邗江区。邗沟，古运河名，春秋时吴王夫差为争霸中原运粮运兵在江淮间开挖，因河开于原邗国的地界，故称邗沟。　②夫差（？～前473）：春秋时吴国君，阖闾之子，前495年～前473年在位。败于越王勾践。　③汉吴王濞（bì）：刘濞（前216～前154），西汉沛县丰邑中阳里（今属江苏丰县）人，汉高祖刘邦之侄，封吴王。前154年，联合楚、赵等国叛乱，史称"七国之乱"，后被周亚夫击败，逃东越，为东越人所杀，封国被废除。　④哀公九年：公元前486年。　⑤王播（759～830）：字明扬，并州太原（今山西太原）人。　⑥艑（biàn）：吴地把船叫作艑。

[**点评**]

邗沟是大运河最早的一段，在这一节里，李斗介绍了邗沟三次开凿的情况。

第一次是周敬王三十四年（前486）秋，吴王夫差在邗邑筑城，在城下穿沟，江淮之间水路遂通。此即《左传·哀公九年》所载"吴城邗沟通江淮"之事。在筑城穿沟的前一年春，吴军已北上攻下鲁国的武城、东阳、五梧、蚕室等邑。但其目的是要争霸中原，发起更大的军事行动。为了适应这一需要，才有筑城穿沟之举，即所谓"通粮道也"。城、沟既成，便于第二年二月发兵，与鲁、邾、郯等国组成联军攻入齐国南境，于艾陵大败齐师，后在黄池会盟，当上了盟主。《吴越春秋·夫差内传》记载，其在向周天子报捷时宣扬了邗沟的作用："沿江溯淮开沟深水，出于商鲁之间"，而使"齐师还锋而退"。

第二次是西汉时，吴王刘濞为了扩充自己的实力，在封国内大量铸钱、煮盐，并招纳工商和"任侠奸人"，以扩张割据势力，图谋篡夺帝位。于是疏通盐运，向东拓展邗沟水道开凿了一条邗沟支道。此支道从茱萸湾（今扬州湾头）向东通向海陵仓（今泰州），名茱萸沟。

第三次是在唐敬宗宝历二年（826），时扬州城内官河水浅淤塞，盐铁使王播便从城南阊门西七里港开河，向东弯曲，然后取道禅智寺桥，通旧官河，使河道加宽加深，便利了漕运。《扬州水道记》云："自是漕河始由阊门外，不复由城内旧官河矣。"运河也从此改由城外绕行。阮元《碧纱笼石刻跋》说王播"相业诚有可讥，然其浚扬州大渠利转运，以盐铁济军国之需，亦不为无功"，评价甚高。三次开凿，目的各异，"但对扬州经济、文化、航运的发展都起到了重要的作用"（王军语）。

本节所记邗沟大王庙，"相传吴王夫差筑成邗沟，后人祀之"（嘉庆

《重修扬州府志》），没有写明具体的建庙年代。该庙可考的修建年代当在康熙时期，清人曾燠《邗沟大王庙记》云："自康熙中修庙以来，百有余岁……乃以嘉庆六年，重庀梓材。"咸丰三年（1853），该庙毁于战火，后虽再予重建，但庙貌规模已远不如前。现在的邗沟大王庙是2006年在原址复建的。

　　小五台在官河东岸，土阜隆起，为蜀冈伏脉处，如龙之昂角，御制诗有"伏龙知有角"句，又"土阜纵无奇，名与清凉配"句。上有五台寺，圣祖赐名香阜寺，又名香清梵扁，上赐"台麓化成"扁、"绀宇晴空翠岚浮蜀阜，祗林香霭禅月湛邗流"一联。寺由上方寺御道至高公渡，锁艑为桥。过官河，东岸华表二①，一曰华封献祝②，一曰云蒸霞蔚③。寺中门殿堂寝，制凡五楹，左右廊翼，百数十间。寺左宫门三楹，甬道上行殿三楹，乃坐落工程做法。是地本为大营，因天宁寺增建行宫，乃改是为坐落。复由东岸过渡，抵西岸高桥马头。御制诗注云："从香阜寺易轻舟，由新河直抵天宁门行宫。乃众商新开，既表敬公之心，且以工代赈，即此地也。"

[注释]

　　①华表：也称"华表柱"。古代设在宫殿、陵墓等大建筑物前面做装饰用的大石柱，柱身多雕刻龙凤等图案，上部横插着雕花的石板，有记功、装饰、标识等作用。　②华封献祝：即华封三祝之意。华州人对上古贤者唐尧的三个美好祝愿。华，古地名。封，疆界、范围。三祝，祝寿、祝富、祝多男子。　③云蒸霞蔚：像云霞升腾聚集起来，形容景物灿烂绚丽。蒸，上升。蔚，聚集。

[点评]

香阜寺相传为三国时吴国所建，又传东晋元帝司马睿大兴（318～321）时所建，又传于六朝梁代建。隋唐时叫"五台山寺"，又称"香山寺"，当时在凹字街。唐僖宗光启三年（887）至唐昭宗景福元年（892），毕师铎、秦彦、杨行密、孙儒混战，五台山寺被毁。康熙二十二年（1683），僧人野静化募筹资重新建寺。北头康熙三十八年（1699），清圣祖南巡时临幸该寺，御笔书"香阜禅寺"额。

黄金坝在府城西北，嘉靖《维扬志》谓为黄巾坝，久废。今在府城北高桥东，以蓄内河之水，土恶不能堤，故以薪代坝，上皆鱼市。郡城居江、淮之间，南则三江营^①，出鲥鱼^②，瓜洲深港出鳖刀鱼^③，北则艾陵、氾社、邵伯诸湖，产鱼尤众。由官河乘风而下，城肆贩户于此交易。肆中一日三市，早挑、中挑、晚挑，皆沿湖诸村镇中人为之。村镇设行，渔户取鱼自行交易，挑者输于城中，其行若飞，或三四十里，多至六七十里，俄顷即至，以行之迟速分优劣。鳊鱼、白鱼、鲫鱼为上，鲤鱼、季花鱼、青鱼、黑鱼次之，鲎鱼、罗汉鱼为下，其苍鳊、勒鱼、红蓼鱼、鞋底鱼，则自海至也。蟹自湖至者为湖蟹，自淮至者为淮蟹，淮蟹大而味淡，湖蟹小而味厚，故品蟹者以湖蟹为胜。坝上设八鲜行，八鲜者，菱、藕、芋、柿、虾、蟹、蟛蜞^④、萝卜。鱼另有行在城内。

淮南鱼盐甲天下。黄金坝为郡城鲍鱼之肆^⑤，行有二，曰咸货，曰腌切。地居海滨，盐多人少，以盐渍鱼，纳有榅室^⑥，糗干成鲞^⑦，载入郡城，谓之腌腊。船到上行，黑鲦白鲦^⑧，委积尘封，

黄鲞如宁波⑨，海鲤如武昌。大者鲨，皮有珠文，肥甘可食；小者以竹贯，为干成魥⑩，最小为银鱼。沿海拾蛏⑪，鲜者鲍之，不能鲍者干之，其肥在鼻。海鱼割其翼曰鱼翅，蛇鱼割其肉曰蛇头⑫，其裙曰蛇皮。石首春产于江⑬，秋产于海，故狼山以下人家⑭，八月顿顿食黄鱼也。风干其鲴曰鳔⑮，《木经》需之以联物者⑯，取鱿为脯曰膯⑰，以盐冰之曰腌鱼子，凡此皆行货也。行货半入于南货。业南货者多镇江人，京师称为南酒，所贩皆大江以南之产，又署其肆曰海味。

[注释]

①三江营：康熙五十七年设，雍正年间改三江营同知设盐务道统领之，主巡缉、巡盐。　②鲥鱼：名贵食用鱼，为溯河产卵的洄游性鱼类，因每年固定初夏时候入江，其他时间不出现，因此得名。　③鲚（jì）刀鱼：即刀鱼，又称刀鲚、毛鲚，是一种洄游鱼类。　④蚱（chē）：蛤类。壳紫色，如玉有斑点，肉可食。　⑤鲍鱼：湿的腌鱼，味腥臭。《史记·秦始皇本纪》："会暑，辒车臭，乃诏从官令车载一石鲍鱼，以乱其臭。"鲍，盐渍、腌制。　⑥福（bī）室：烘焙咸鱼之室。《周礼·天官·笾人》中"鲍鱼"，郑玄注："鲍者于福室中糗干之。"　⑦糗（qiǔ）干成薧（kǎo）：处理成干燥的物品。糗，扬州方言，处理、处置。薧，指干的或腌制的食物。　⑧鲻（zī）：古书上说的一种黑色的鱼。　⑨黄鲞（xiǎng）：黄鱼制成的干鱼。鲞，剖开晾干成片之鱼。　⑩魥（qiè）：风干之鱼。　⑪蛏（chēng）：软体动物，介壳长方形，淡褐色，肉可食，味鲜美。　⑫蛇（zhà）：海蜇。　⑬石首：即石首鱼，又名黄花鱼、江鱼。此鱼出水能叫，夜间发光，头中有像棋子的石头，所以得名。　⑭狼

山：位于江苏南通南郊，由狼山、马鞍山、黄泥山、剑山和军山组成，通称五山。狼山居其中，海拔109米，最为峻拔挺秀，文物古迹众多，其有"江海第一山"的美誉。　⑮鲴（gù）：鱼肠。鳔：鱼类体内可以涨缩的气囊，鱼借以沉浮。　⑯《木经》：宋初喻皓所作，是一部关于房屋建筑方法的著作，也是我国历史上第一部木结构建筑手册，已失传，沈括在《梦溪笔谈》中有简略记载。欧阳修《归田录》曾称赞他为"国朝以来木工一人而已"。　⑰鲨（shěn）：鱼子。腊：鱼脯。

[点评]

扬州地处长江中下游平原，水系发达，既濒临长江，又有淮河、运河过市，更有众多湖泊集聚，水甜草丰，素有鱼米之乡的美称。此段文字即可见当时集市之繁盛，而且不同季节有不同的鱼虾，春天的菜花鳗鱼，秋天的桂花甲鱼，冬天的扁白鲤鲫，正所谓"水落鱼虾常满市"。

值得一提的是刀鱼、鲥鱼和鮰鱼。这些生活在海中的名贵鱼种每年三四月份就要进入长江产卵，到长江的下江段，鱼的脂肪已经消耗殆尽，因此刚到扬州附近的鱼正是油厚肉细之时，最是美味。至今，扬州还有传统名菜"长江三鲜"，说的就是刀鱼、鲥鱼、鮰鱼。鲥鱼曾与黄河鲤鱼、太湖银鱼、松江鲈鱼并称"四大名鱼"。

"开门七件事，柴米油盐酱醋茶。"盐，作为生活的必需品，有百味之祖之誉。扬州是一座"与盐有着千丝万缕关系的城市，……盐盛城盛，盐衰城衰"（徐顺荣《明清扬州盐官与扬州盐商》）。扬州盐业兴于汉代，发展于唐，到了清初它已经成为长江流域中部各省的食盐供给基地。乾隆、嘉庆年间是扬州盐业的鼎盛时期，所以李斗才会说："淮南鱼盐甲天下。"一方水土养一方人，由于盛产食盐，加之盐渍又能使食物得以长期保存，所以扬州才会有专门的"鲍鱼之肆"——腌货市场。腌咸鱼是扬

州人过冬的习俗，这既是饮食习惯，同时也蕴含着年年有余的寓意。

高桥在城东北五里，嘉靖《维扬志》谓之上方砖桥。《漕河通志》云：改名北来桥，南北跨古邗沟，正统十二年①，僧如珀募造。盖云上方砖桥者，以桥属之上方寺也；云北来桥者，以桥属之北来寺也。《漕河通志》改名，注明僧如珀募造，则是僧为北来寺僧可知。国朝府志云今名高桥，故因之。

新河古名市河，嘉靖《维扬志》云：在府治东二十步，由南水门至北水门，城外四围皆通舟。国朝府志云：市河自府城便益门外高桥运河口起，历保障河、砚池口至南门外，出二道沟而接运河。又自便益门吊桥起，绕城东北。一从新城拱宸门水关至挹江门水关，出针桥而接运河，一从旧城北水关至南水关，出向水桥而东接运河。明嘉靖间，巡盐御史吴悌同知府刘宗仁开浚②，万历知府吴秀重浚③，国朝知府金镇复浚④，后又浚保障河以潴内河之水⑤，皆今之所谓新河。御制诗注云：从香阜寺易轻舟，由新河直抵天宁门行宫。今因之。是地新河，即自高桥至砚池之市河故道，辛未浚深，两岸设档点景，名其景曰"华祝迎恩"，故又谓之迎恩河。又此河旧为运草入城便道，故又谓之草河。河自高桥起，至迎恩亭下，分为二支，一支北去，出长春桥，入保障；一支南去，出鞠桥，抵北门。

[注释]

①正统十二年：公元 1447 年。正统，明英宗年号。　②吴悌（1502～1568）：字思诚，号疏山，世称疏山先生。江西金溪人。明代哲学家。刘宗仁：嘉靖十八年（1539）在扬州任知府。　③吴秀：明万历二十年（1592）时

在扬州任知府。　　④金镇：清初曾任扬州知府，生平不详。　　⑤潴
(zhū)：水积聚。

[点评]

此段文字描述的是当时扬州四条主要的水道。

第一条是从高桥经漕河、保障河、二道河、砚池口、二道沟接运河，这条水道直到今天仍然贯通。第二条是从便益门经过广储门、天宁门西接二道河，今在盐阜路西侧。第三条是从拱宸门南至挹江门接运河，今为天宁门北水关沿小秦淮河南入运河。第四条是从镇淮门北水关至南水关接运河。现在南北水关间河道已填为汶河路，仅存响水桥入运河一段。

此外，李斗还介绍了新河之名的得来。新河原为"自高桥至砚池之市河故道"，原称草河，时在城外，是运河流经扬州城区的一条支流，位于现在扬州城区的西北。为了迎接乾隆皇帝南巡，时官民浚深河道，增设景点，以备观瞻。新河即今以高桥至迎恩桥一段为漕河，一支南下为玉带河，与护城河相连；一支西去经长春桥入瘦西湖，与荷花池水系相通。

高桥马头在桥下，有舣有枻①，画舫集焉。御制诗云"画舫于斯易"，即此地也。湖上有十二马头，小舲大舸②，皆属画舫；若园有家艇，寺有僧舟，屿有渡楫，及柴草粪水等船，十二马头弗收焉。迎恩桥俗名凤凰桥，桥距高桥二里，东西跨草河。国朝府志云：俗呼迎门桥，久圮③。雍正五年，邑人陆时达重造。按嘉靖《维扬志》中宋三城、宋大城、明扬州府城隍三图，皆有迎恩桥。宋三城图是桥在大城内开明桥之下，小市桥之上④。过小市出北门为夹城⑤，出夹城为宝祐城。今小市桥在叶公桥之下，可知昔之迎

恩桥当在叶公桥左右。又宋大城图迎恩、小市二桥之东为寿宁街，街北有章武殿。寿宁街即今天宁寺后街，章武殿即在今建隆寺内。以此二者考之，则今之小市桥与古之小市桥非二地，而古之迎恩桥当在今叶公桥左右，更无疑矣。又宋大城由南至北有五桥，为太平、通泗、开明、迎恩、小市。明城由南至北，亦有五桥，为新桥、太平、通泗、文津、开明。以此考明之于宋，城已南徙。南增新桥于城内，北割迎恩、小市二桥于城外。其小市桥，今昔非二地，而昔之迎恩当在叶公桥左右无疑矣。今建砖桥于高桥下，复名迎恩，亦存古之遗意也。

[注释]

①舣（yǐ）：停船靠岸。杙（yì）：小木桩，亦泛指木桩。 ②舠（dāo）：小船。舸（gě）：大船。 ③圮（pǐ）：塌坏，倒塌。 ④小市桥：一名宵市桥，相传隋炀帝于此开夜市。 ⑤夹城：犹夹寨（隔河相对、互为犄角的营寨），用以加固城防。

[点评]

许建中先生论及此段时征引文献，论述翔实，故录于此：

此节详考"小市桥今昔非二地"，借以说明宋、明以来地名、桥名之变化。今之迎恩桥，即凤凰桥，为"存古之遗意"，并非古迎恩桥。据扬州唐城遗址文物保管所、扬州唐城遗址博物馆所绘扬州城遗址平面图，明清扬州城仅为唐城东南片，为宋大城南部；今之汶河路当时为官河，横贯城中；由南至北有十桥，为万岁桥（南门桥）、梨园桥、太平桥、通泗桥、顾家桥（文昌阁南）、开明桥（四望亭南）、新桥（老北门桥南）、广

济桥（叶公桥）、小市桥、周家桥。从总体上讲，扬州城自唐以来是逐步南徙的。由于新中国成立后的城市建设和发展，今天扬州城区的面貌较之明清有了较大的变动：汶河即旧之市河，原东接运河，从旧城南水关直至北水关，但主体部分于20世纪50年代被填，成今之汶河路；汶河路北口为老北门桥，西侧玉带河是当年汶河的北部；今由南向北有四桥，为问月桥、叶公桥、凤凰桥（小市桥）、漕河桥，今之叶公桥是新建之桥，已在旧叶公桥南百米；今之凤凰桥、漕河桥都是新建之桥；老北门桥外即外城，漕河桥旁即明代的北水关。所以绝不能以今日之桥简单认同于旧桥，不能以今日之地名简单等同于旧地名，这是我们在阅读《画舫录》时必须时时牢记的。李斗所言"北割于城外者"，为老凤凰桥，即小迎恩桥，是当年乾隆南巡时迎驾之处。然稍有笔误：小草河（今称漕河）东西向，则小迎恩桥实为南北夸草河，"雍正五年，邑人陆时达重建"。今日扬州文史工作者已经指出李斗叙述之误。

"华祝迎恩"为八景之一。自高桥起至迎恩亭止，两岸排列档子，淮南北三十总商分工派段，恭设香亭，奏乐演戏，迎銮于此。档子之法，后背用板墙蒲包，山墙用花瓦，手卷山用堆砌包托，曲折层叠青绿太湖山石，杂以树木，如松、柳、梧桐、木日红、绣球、绿竹，分大中小三号，皆通景像生①。工头用彩楼，香亭三间五座，三面飞檐，上铺各色琉璃竹瓦，龙沟凤滴，顶中一层用黄琉璃，彩楼用香瓜铜色竹瓦，或覆孔雀翎，或用棕毛，仰顶满糊细画，下铺棕，覆以各色绒毡，间用落地罩、单地罩、五屏风、插屏、戏屏、宝座、书案、天香几、迎手靠垫。两旁设绫锦绥络香襆，案上炉瓶五事，旁用地缸栽像生万年青、万寿蟠桃、九熟仙桃

及佛手香橼盘景，架上各色博古器皿书籍②。次之香棚，四隅植竹，上覆锦棚，棚上垂各色像生花果草虫，间以幡幢伞盖③，多锦缎、纱绫、羽毛、大呢之属，饰以博古铜玉，中用三层台、二层台、平台、三机四杈，中实镔铁④。每出一干，则生数节，巨细尺度必与根等，上缀孩童衬衣，红绫袄裤，丝绦缎靴，外扮文武戏文，运机而动。通景用音乐锣鼓，有细吹音乐⑤、吹打十番⑥、粗吹锣鼓之别，排列至迎恩亭，亭中云气往来，或化而为嘉禾瑞草⑦，变而为矞云醴泉⑧。御制诗云："夹岸排当实厌闹，殷勤难却众诚殚。却从耕织图前过，衣食攸关为喜看。⑨"

[注释]

①像生：用纸、绢等材料，仿制成花果、人物等的工艺品。因为做得有如真物一般，所以称为"像生"。宋吴自牧《梦粱录·四司六局筵会假赁》："蜜煎局：掌簇钉看盘果套山子、蜜煎像生窠儿。" ②博古：绘上古器物形状的中国画，或以古器物图形装饰的工艺品。 ③幡幢：即幢幡，佛教道场所用的旌旗。建于佛寺或道场之前。分言之则幢指竿柱，幡指所垂长帛。伞盖：古代一种长柄圆顶、伞面外缘垂有流苏的仪仗物。

④镔铁：精炼且坚硬的铁，亦作"宾铁"。 ⑤细吹：以笛子吹奏为"细吹"，唢呐吹奏为"粗吹"。 ⑥十番：又称"十班""集番""协番"等，乐队约由十种乐器组成，包括管乐器、弦乐器和打击乐器三大类。

⑦嘉禾：奇特美好的谷物。瑞草：相传不常见的草，见则为祥兆，故称为"瑞草"。如蓂荚、灵芝之类。 ⑧矞（yù）云：三色彩云，古代以为瑞征。 ⑨"夹岸"四句：语出《自高桥易舟至天宁寺行馆，即景杂咏》之三。

[点评]

从城东北高桥至迎恩桥亭一带，系两淮众商为了迎候乾隆南巡时修筑的"华祝迎恩"，此为郡城八景之一。"华祝迎恩"的主要功能，正如文中所说"迎銮于此"。作为乾隆进入扬州的第一景，"三十总商"和执事者都想给皇帝留下好印象，于是下足了功夫。《广陵名胜全图》谓华祝迎恩："春风两岸，水木清华，百伎杂陈，千声竞奏。商民于此，仰万乘之龙鸾，沐九天之雨露。自此曲折溯流，纷纶引胜。"估计阮亨在写此段文字时忘了乾隆的那句诗"夹岸排当实厌闹"，为什么官、商们费心尽力恭设的"龙沟凤滴""万寿蟠桃""博古铜玉"等豪奢之景，为什么"细吹音乐"之乐未能博得皇帝欢心，反而令其生厌呢？盖因一"假"一"闹"。假者，"山墙用花瓦，手卷山用堆砌包托，曲折层叠青绿太湖山石……皆通景像生"；闹者，木偶戏文、音乐锣鼓，十分地喧嚣、嘈杂，破坏了皇帝游赏的心情。

高桥、迎恩桥，作法同。两崖甃石鲸兽①，栏楯镂镌如玉②，中流驾木贯铁纤连之。过桥亭雕檐峻宇，出没云霞，上可结驷，下可方舟。过此南去，有桥四，为小迎恩桥、小市桥、叶公桥、鞠桥。小迎恩桥、鞠桥皆砖桥，小市、叶公皆石桥，皆无过桥亭。

自迎恩桥直行向西，有邗上农桑、杏花村舍、平冈艳雪、临水红霞四段③，至长春桥而止。自迎恩桥少西南行，至北门桥止，为草河内支流，亦称草河。

小迎恩桥在迎恩桥南，自是越小市桥、鞠桥，会于北护城市河，东岸有叶公坟、傍花村、毕园，西岸为北门外大街。扬州街道

以临河者为下岸，如南北柳巷之街，西半临小秦淮，中北小街之路，东临城河，及此北门街路，西临草河，皆是。是街上岸有建隆寺、竹林寺、铁佛寺、龙光寺、灵鹫寺、碧天观、茶庵、木兰分院、天雷坛，下岸有醉白园酒楼、双虹楼茶肆。

[注释]

①甃（zhòu）石：砌石、垒石为壁。鲸兽：凶恶的猛兽。　②栏楯（shǔn）：栏杆。纵为栏，横曰楯。　③邗上农桑：扬州北郊"二十四景"之一，故址在扬州城北玉带河西，沿漕河南岸迤逦而西，是乾隆年间奉宸苑卿衔王勋营建。杏花村舍：在邗上农桑的对岸，也就是漕河北岸，为扬州北郊"二十四景"之一，此名缘于《广陵名胜全图》中的一句话："王勋构竹篱茅舍于杏花深处。"平冈艳雪：为乾隆年间州同周楠别业，平冈为古代平冈秋望之遗阜。周楠置亭其上，遍植红梅。崖上多梅树，花时如雪，有"雪晴花发，香艳袭人"之说，因此得名平冈艳雪。临水红霞：即桃花庵，地址在长春桥之西。此亦为周楠别业，临水红霞之美，美在桃花盛开之际。

[点评]

"邗上农桑"仿照清康熙《耕织图》而建成，《耕织图》是中国农桑生产最早的成套图像资料，以江南农村生产为题材，系统地描绘了粮食生产从浸种到入仓、蚕桑生产从浴蚕到剪帛的具体操作过程。

"杏花村舍"的景色相当诱人，每当春深时节，繁英著雨，小阁临风，屋角鸠鸣，帘前燕语，在《扬州画舫录》中说，漕河至此"愈曲愈幽，鸥鹭往来"。清风徐来，小船推波前行，夹岸高柳掩映着绿杨人家，奇松怪柏映衬着亭台楼阁。

"平冈艳雪"在桃花庵附近，又有一景位于"临水红霞"的后面。这里是周氏别墅，古代称为"平冈秋望"。瘦西湖水至此，逐渐变阔，水中的荷花和岸上的翠竹尤为茂盛。《扬州画舫录》极为推崇此景，认为住在这里，山地种蔬，水乡捕鱼，采莲踏藕，生计不穷。李斗说："余每爱此地人家，本色清言，寻常茶饭绝俗离世，令人怃然。"当年这里植红梅数百本，雪晴花发，香艳动人，故名"平冈艳雪"。

"临水红霞"野树成林，溪毛碍桨，有茅屋三四间，掩映于松楸之中。庵内植桃树数百株，半藏于丹楼翠阁，时隐时现，若有若无。桃花庵前的保障河中，有个小小的岛屿，上面建有茅亭，名曰螺亭。亭南有一座板桥，通向另一亭子，"亭北砌石为阶，坊表插天，额曰'临水红霞'"。

郡城以园胜。康熙间有八家花园：王洗马园即今舍利庵，卞园、员园在今小金山后方家园田内，贺园即今莲性寺东园，冶春园即今冶春诗社，南园即今九峰园，郑御史园即今影园，筱园即今三贤祠。《梦香词》云"八座名园如画卷"是也①。卞园传有王文简联云："梅花岭畔三山月，宵市桥头一草堂。"

[注释]

①《梦香词》：又名《扬州梦香词》，清费轩著，词调用《忆江南》，每词起句作"扬州好"，极言湖山胜概，品物丰盈。

[点评]

"郡城以园胜"是对扬州这座城市风格的高度概括。扬州素有"淮左

名都"的美称，是一座具有浓郁文化底蕴的历史名城。扬州园林素负盛名，筑园融汇南北，雄伟中寓明秀，以"雅健"著称，其诗画品格和精致做派，彰显独特的风格与成就，在中国古典园林中以独特的风格占据着重要地位。"园林多是宅""扬州园林甲天下""扬州以园亭胜"等均是对扬州园林的赞誉。

扬州园林两千多年的历史走向，大体上是与扬州经济文化发展的脉络相一致的。扬州初盛于汉，复盛于唐，再盛于清；扬州园林的初始、发展和兴盛，也大抵如此。

明代中后期至清代中期是扬州园林的成熟和辉煌时期。清代初年，扬州从明末时期的战争创伤中恢复，盐、漕两运的逐步兴盛，使与经济盛衰步调一致的园林，也有了迅速恢复，并较快发展起来。

康熙、雍正年间，扬州著名的园林，有万石园、小方壶、休园、小玲珑山馆、百尺梧桐阁、种字林、吴园等，东郊有乔氏东园，湖区由南至北及北城河两岸有影园、员园、冶春园、依园、筱园等，可见清开国数十年间，扬州造园渐趋兴盛。

扬州八大名园之说，首见于清代雍正时费轩"扬州好，宵市桥头西，八座名园如画卷"的诗句。他解释道："北关外，园亭八家相聚一处，仁皇帝巡幸时，八园通为一园，连贯若卷轴然。"八家、八园，指的是康熙南巡时郡城北郊的八座园林。

王洗马园，在北郊。据李斗所述，乾隆时在北门外北岸，约略近今绿杨村酒楼一带。康熙年间，旁有舍利庵。舍利庵名气较大，顺治帝御书敬佛匾，赐僧具足；乾隆赐名"慧因寺"并赐"慈缘胜果"匾。王洗马园，雍正年间尚存，乾隆年间并入舍利庵。王洗马，失考。

卞园，在北门外宵市桥头。卞园主人为何人，亦无考。卞园种花，有梅花、蔷薇之属。清初姜实节，游卞园留下《卞园早梅》诗。李麟写有

《吟卞园黄蔷薇》："园林入夏减芳菲，独有君家赏不违。尊酒虽犹迟芍药，风光早已上蔷薇。幽香冷冷欺春艳，繁蕊垂垂耀夕晖。恰似美人新浴罢，晚妆初试澹黄衣。"

员氏园在城南，员氏园在乾隆初废后，据《平山堂图志》记载："卷石洞天，本员氏园址，奉宸苑卿洪征治别业。"《图志》编于乾隆三十年（1765），作者为时任两淮盐运使的赵之璧。此时的员园早已转手给盐商洪征治。

贺园，今位于法海寺、白塔一线向南，在瘦西湖莲性寺之东，当年多称东园。贺园主人为贺君召，山西临汾人，两淮盐商。贺园景点甚多，有脩然亭、春雨堂、品外第一泉等。

冶春园，地址在红桥西岸。红桥为当年出城观法海寺、至平山堂的必经之路，游人甚多，西岸有茶肆、酒楼待客。康乾时名园。王士禛于康熙三年春，举行红桥修禊，作《冶春绝句二十首》，诸人唱和，为一盛会，传为故事，称冶春诗社。

东园，在嘉庆后废毁。旧址在今法海寺、白塔一线向南，有花木亭榭之胜。

南园，又名莨湄园、九峰园，在城南古渡桥旁，今荷花池公园之东部。原为盐商汪玉枢所有。李斗说"南园之盛，由恬斋始也。康熙间，王躬符曾于是园征《城南宴集诗》"，恬斋，为汪玉盐商的号。南园建有深柳读书堂、雨花庵、谷雨轩、砚池染翰、一片南湖、海桐书屋、御书楼、烟渚吟廊诸景。乾隆帝南巡，三次临幸此园，题名题额赋诗，羡其太湖石，曾选二峰运至北京。道光年间已逐渐废圮，1841年方濬颐来扬州，感叹"九峰零落研池冷，已是沧桑小劫余"。1980年，水面尚存，与废弃的影园旧址相连，邑人称为荷花池。1981年，政府开始于此建荷花池公园。

影园，在今荷花池公园西北部。主人原为明末郑元勋，郑元勋死于明末动乱，影园废圮。清初扬州人汪楫约写于1660年前后的《寻影园旧址》诗，开头即谓"园废影还留，清游正暮秋"，可知此时影园已废。至迟在1672年时，影园已易主，归方姓所有，见吴嘉纪诗《田伦霞先生见示方园杂诗次韵奉答》其六"影园即此地，何处认荆扉"；其七小注，"壬子春，同孙豹人游方园"。壬子，正是1672年。此时的方园，堂前有百枝牡丹花开正盛，看来方姓主人对影园有所改造。方园大约在1700年前后废圮，不再见诸诗文中。2003年，荷花池公园在中部清涟桥东岸北部的影园原址上，建设影园遗址公园。

筱园，约在今瘦西湖公园西侧之铁道部培训中心、税务学院一带。康熙年间在保障湖西、廿四桥旁，北挹蜀冈，东接宝祐城，南望红桥。乃致仕官员程梦星所建。前后费时二十多年，有今有堂、修到亭、初月沜、南坡、来雨阁、畅余轩、馆松庵、藕糜、桂坪、小潵南诸景，还有竹畦，故命名为筱园。

小金山圆如伏釜，四围环水，远近十里中皆埋铁镬①，古治水者以此压水，俗称李王锅。近称长春岭为小金山，与此小金山异。毕园在小金山后里许，门前用竹篱围大树数十株，厅事三楹，额曰"柳暗花明村舍"，方西畴联云："洗桐拭竹倪元镇，较雨量晴唐子西。"厅后住房三楹，左廊有舫屋二三折在树间，右圃种桂，构方亭，李仙根书曰"瑶圃"②。马曰琯毕园词云③："绿云间住栏杆外，似做出秋情态，病骨年来差健在。废池吹縠④，野田方罫⑤，著眼都如画。小山招隐寒香坠，雁落吴天数声碎，唤艇支筇惟我辈。碧摇蕉影，响分竹籁，幽思今朝最。"

叶公坟，明刑部侍郎叶公相之墓也。墓后土阜，高十余丈，前临小迎恩河，右有石桥，土人称之为叶公桥。相传为骆驼地，其上石枋、石几、翁仲⑥、马羊，陈列墓道。里人于清明时坟上放纸鸢⑦，掷瓦砾于翁仲帽上，以卜幸获，谓之"飞堶"⑧。重阳于此登高，浸以成俗。

北郊蟋蟀，大于他处。土人有鸣秋者，善豢养，识草性，著《相虫谱》，题曰"鸣氏纯雄"。秋以此技受知于歙人汪氏，遂致富。

傍花村居人多种菊，薜萝周匝⑨，完若墙壁。南邻北垞⑩，园种户植，连架接荫，生意各殊。花时填街绕陌，品水征茶。沈学子大成诗云⑪："杖藜城外去，一径入烟村。碧树平围野，黄花直到门。乱雅投屋背，老牸系篱根。寂寞深秋意，王蒙小笔存⑫。"

[注释]

①镬（huò）：古代的大锅。　②李仙根（1621~1690）：字子静，号南津，四川遂宁人。清代著名书法家、外交家。顺治十八年（1661）榜眼。撰有《安南使事纪要》等。　③马曰琯（1687~1755）：字秋玉，号嶰谷，祁门人，后迁扬州。清代著名盐商、藏书家，为清代前期扬州徽商的代表人物之一，与弟马曰璐同以诗名，人称"扬州二马"。　④縠（hú）：有皱纹的纱。　⑤罫（guǎi）：方的网眼。　⑥翁仲：传说阮翁仲为秦代一丈三尺的巨人，秦始皇命他守边，匈奴人很怕他。他死后，秦始皇下令仿照其形铸成铜人。后指铜像或石像，也专指墓前的石人。　⑦纸鸢（yuān）：风筝的别名。宋萧立之《偶成》诗："城中岂识农耕好，却恨悭晴放纸鸢。"　⑧飞堶（tuó）：古时的一种抛砖游戏。　⑨周匝

（zā）：四周。　⑩垞（chá）：小丘。　⑪沈学子大成：沈大成（1700～1771），字学子，号沃田，华亭（今上海市松江区）人。雍乾时期的一位学者、文人。著有《学福斋集》《学福斋诗集》等。　⑫王蒙（1308～1385）：字叔明，号黄鹤山樵，湖州（今属浙江）人。王蒙能诗文，工书法。尤擅画山水。后人将其与黄公望、吴镇、倪瓒合称为"元四家"。

[点评]

　　小金山，为瘦西湖"二十四景"之一。原为方觐家园，称方家田园，后归盐商程志铨。乾隆二十二年（1757），为打通瘦西湖至蜀冈的水路，方便龙舟巡游，由程志铨筹资二十万两白银，在现今莲花桥（五亭桥）处开挖了莲花埂新河，并用挖河所得的土石在湖中堆筑岛屿，名长春岭，岭上遍植梅花，改称梅岭春深。岭上建有湖心律寺、玉版桥、湖上草堂、观音殿、六方亭、钓渚诸胜。此景后来在咸丰年间毁于兵火，又于光绪年间复建。

　　关于"小金山"的名字，还有着一段传说：说是有一回扬州和镇江的两个和尚闲聊，镇江和尚说："青山也厌扬州俗，多少峰峦不过江。"扬州和尚当然不同意这种说法，于是两人就下棋打赌。结果扬州和尚棋高一着，此景定名"小金山"，并在庭中挂了这样一副对联："弹指皆空，玉局可曾留带去；如拳不大，金山也肯过江来。"只用了一个"小"字，就把镇江的"金山"引渡过来了。

　　叶公桥位于扬州北护城河外，玉带河上。此桥为画舫泛后湖必经之路。原为砖石古桥，1922年南移100多米至现址，改建为石拱桥。现桥为长征西路与北门外桥的重要通道。

　　李斗说："里人于清明时坟上放纸鸢。"清人黄惺庵《望江南百调》亦云："扬州好，胜日爱清明，白夹少年攀柳憩，绣鞋游女踏莎行，处处

放风筝。"可见，清明时节放风筝是扬州普遍喜爱的一种游戏活动。相传汉代韩信，为与刘邦里应外合，"故作纸鸢放之，以量未央宫远近"。看来放风筝原为军事上所需，后来渐渐演变为民间的游艺体育活动。清明风和日丽，最宜放风筝，人们逐渐把放风筝和清明节连在一起。清明以后的风势逐渐不适宜放风筝了，因而清明这一天不仅要放，而且有意无意地将线弄断，使风筝随风飘荡，叫"放断线风筝"。清人顾禄《清嘉录》中有"清明后，东风谢令乃止，谓之放断鹞"的记载。据说，断线风筝可以带走放风筝人一年中所遇到的晦气，所以，亦称"放晦气"。

建隆寺，扬州八大刹之一。八刹：建隆、天宁、重宁、慧因、法净、高旻、静慧、福缘也。寺在宁寿街堂子巷，山门大殿后有章武殿，两庑有库庾庖湢^①，方丈有连理柏一株。宋时第寺之甲乙^②，建隆为巨，本朝已圮。乾隆乙丑^③，华山僧宗森开法重兴，歙人黄氏因感异梦，发愿建如旧规。庙已落成，欲于大殿书"大雄之殿"四字，字长丈许，以千金索曾贯之书，贯之弗许。布客某分四字书之，以"大""之"二字皆少笔，宜结体厚重，"雄""殿"二字多画，宜结体瘦劲，使各相称。书成合之，今之殿额是也。宗森字品木，姓张氏，海宁人。父嗣宁知有宿因，舍入安因寺为僧。既长，移主石塔寺，恭逢世宗开藏经馆^④，品木与焉。事竣，求《龙藏》供奉寺中，乃入华山依方丈长老海公，留为首座。华山为律门祖庭^⑤，品木佐理内外，应接云水^⑥，海公倚毗得人。后来江北，乃至建隆为常住大律师^⑦，传徒复显。

龙光寺在北门街顾家巷，圣祖赐"香台"二字额；竹林寺在北门街南古寿宁街，圣祖赐五言诗一幅，今二寺皆在重宁寺后。铁佛

寺在堡城，本杨行密故宅，先为光孝院僧伽显化第二处。方丈内有梅三株，中一株兼三色，远近多红叶。诸暨陈洪绶字章侯[8]，尝携妾净发往来看红叶，命写一枝悬帐中，指相示曰："此扬州精华也。"后江春于寺西筑"秋集好声寮"别墅。僧古水，工于诗。寿安寺在大仪乡，谓之北寿安木兰分院，为城内石塔寺下院[9]，竹柏最幽。僧诵莒，工于诗。

[注释]

①库庾庖湢（bì）：粮仓、厨房、浴室。湢，先秦时期称浴室专用词语。宋人高承《事物纪原》云："高辛氏始造为湢，此沐浴之始也。" ②第寺之甲乙：比较品评寺庙的次第优劣。 ③乾隆乙丑：乾隆十年，公元1745年。 ④世宗开藏经馆：清雍正十一年（1733），雍正皇帝敕王公大臣、汉僧及喇嘛130多人，于北京贤良寺设立藏经馆，由和硕庄亲王允禄、和硕和亲王弘昼、贤良寺方丈超圣等主持，广集经本，校勘编稿。雍正十三年（1735）开始雕造经板，至乾隆三年（1738）完成时，总计雕版79036块。定名为《乾隆大藏经》，又称《清藏》或《龙藏》，724函，按千字文编次，从"天"字至"机"字，共1669部、7168卷。 ⑤律门：即律宗，佛教中着重修习、研究和传持戒律的一个宗派。又因其依据的是五部律中的《四分律》，所以又名"四分律宗"。 ⑥云水：行云流水，比喻行脚僧或游方道士居无定所。 ⑦律师：佛教经典分经、律（戒律）、论（论述或注解）三藏。精通三藏者尊为三藏法师或简称三藏，如唐玄奘为"唐三藏"。精通其中一门，则分称为"经师""律师""论师"。律师，又称持律师、律者。作为律师，不仅要精通律藏，还有受持不忘，身体力行。 ⑧陈洪绶（1599~1652）：明末清初著名书画家、诗人。字章侯，幼名莲子，一名胥岸，号老莲，别号小净名，晚号老迟、悔

迟。　⑨下院：僧寺的分院。

[点评]

　　建隆寺原址在市区城西二十里处，始建于北宋建隆二年（961），初为宋太祖赵匡胤率军亲征李重进，战胜后，为追荐阵亡将士，以御营舍宅为寺，并以年号建隆为寺名，留所用之榻于寺中。后寺僧建一殿，名彰武殿，宋真宗景德二年（1005）应寺僧之请供宋太祖像于寺中。南宋高宗建炎初金兵入境，寺毁，南宋理宗嘉熙三年（1239）另择地于城北寿宁街，重建庙宇。理宗宝祐年间又加修葺，庙宇已颇具规模，有山门、大殿、彰武殿，两庑有库庾庖湢等，成为当时扬州大寺。明清两代又多次重修。乾隆十年（1745），宗森卓锡于此，立南山宗，邑绅黄晟奉母命发愿重修，因辟基重建其殿宇、藏经楼、戒坛、堂阁。乾隆帝屡经临幸，亦有赏赐，其时寺僧中多习艺文人，琴韵诗篇为士大夫所乐道。宗森弟子小支上人纂《建隆寺志略》，辑有前代诗人王禹偁、梅尧臣、苏轼及清代文人蒋士铨等人诗文。清代，建隆寺曾将一块重30多吨来自昆仑山的山料，琢成玉后，送至北京宁寿宫，被奉为国宝。咸丰年间因兵灾，建隆寺大部分毁圮，其后未有复建。新中国成立后扬州所余庙宇被拆除，地基辟为新住宅。现仅存"建隆七窍灵泉"古井一口和"建隆巷"地名。

　　碧天观在北门街，雍正间最盛。里人许庭芳修真于是①，后为真人府法官②。后楼存贮降伏鬼妖符火瓦罐极多，今已墟矣。每逢阴霾黑夜，居者时闻铙吹声自后楼出。山门墟地，危墙神像尚存，北门乞儿多宿其下。一日日中，归憩宿处，见诸神像瞳人炯炯，屡瞬不已，乞儿惊走。及晚，安宿如故。

天雷坛在小金山后。初某祀吕祖甚虔，将立坛祈于吕祖，乩指今地使立之③。某曰："是地为菜园，污甚。"乩曰："吾已遣五雷④，将击之矣。"某遂营度今坛地，选吉开工。及期，雷自地出击之，声五，尽翻污泥为黄土，高七尺，居人买之，因名是坛为天雷。某居坛修炼，为罗天醮凡四十九日⑤，时有白鹤二十四双蹁舞空中，继有元鹤四双飞来⑥，蹁舞如白鹤状。良久，一鹤黄色，来悬于半空，移时乃去⑦。阖郡士民见之，以为灵感所致，因作《降鹤图》，又制木鹤，状黄鹤之态。太守金葆咏其事，遂颜其坛曰"黄鹤飞来"⑧。降鹤后，撤供物，中有时大彬砂壶⑨，盖与口合，如胶漆不能开，摇之中有水声，斟之无点滴，数十年如一日。迨醮毕，天忽雷，击木鹤，说者谓木鹤俟醮满，辄能飞，以雷击，故不能飞。至今木鹤尚存，惟首能运动，以定时刻，子时首向外，午时首向内，因名曰"子午鹤"。

灵鹫庵在碧天观后，向为天宁下院。旦和尚字贯豁，居是庵，工诗，与诗人朱篔友善⑩，爱畜猫，与猫同寝数十年，一夜为猫噬死，庵遂废。

[注释]

①里人：同里之人，即同乡。修真：指道教的修习真理、涵养品性。

②真人：道教称修行得道的人，多用作称号。法官：称有职位的道士。一般道士则称之为"羽士""羽人"。　③乩（jī）：通称扶乩、扶鸾，用以占卜问疑。是一种求神降示的方法。由二人扶丁字形木架在沙盘上画字，说是为人决疑治病，预示吉凶。　④五雷：即五雷法，是道教方术。谓得雷公墨篆，依法行之，可致雷雨，祛疾苦，立功救人。因雷公有兄弟

五人，故以五雷称之。 ⑤罗天醮：即罗天大醮，道教斋醮科仪（俗称"道场"，谓之"依科演教"，简称"科教"，也就是法事）中最隆重的活动之一。罗天，诸天，有网罗诸天诸地之意。醮，一种祷神的祭礼。 ⑥元鹤：即玄鹤，黑色鹤。因避清圣祖玄烨之"玄"而改称"元"。 ⑦移时：历时，经时。 ⑧颜：原指门框上的匾额，此谓题字于匾额。 ⑨时大彬（1573~1648）：明末清初宜兴著名陶工，他在泥料中掺入砂，开创了调砂法制壶，古人称之为"砂粗质古肌理匀"，别具情趣。 ⑩朱筼（yún）（1718~1797）：字二亭，号市人。扬州人。诸生。家贫，弃举业，经商自给，夜则读书，遂博通史籍，工诗古文。有《二亭诗钞》。

[点评]

　　康雍乾时期，扬州的寺庙观宇蔚为大观，香火繁盛。李斗在《扬州画舫录》中或详或略记载的寺庵官观大小累计约80座，这些寺观不仅丰富了扬州这座历史文化名城的内蕴，亦为其增加了别样的风采。虽然历经朝代更迭，时代变迁，建隆寺、龙光寺、碧天观、天雷坛、灵鹫庵等已经湮灭无迹，成为历史的符号，但天宁寺、高旻寺、准提寺、琼花观、大明寺这些著名寺观或保存至今，或得以重建，成为扬州厚重历史文化的组成部分。

　　浴池之风，开于邵伯镇之郭堂，后徐宁门外之张堂效之，城内张氏复于兴教寺效其制以相竞尚，由是四城内外皆然。如开明桥之小蓬莱，太平桥之白玉池，缺口门之螺丝结顶，徐宁门之陶堂，广储门之白沙泉，埂子上之小山园，北河下之清缨泉，东关之广陵涛，各极其盛。而城外则坛巷之顾堂，北门街之新丰泉最著。并以白石为池，方丈余，间为大小数格，其大者近镬水热，为大池，次

者为中池，小而水不甚热者为娃娃池①。贮衣之匦，环而列于厅事者为座箱，在两旁者为站箱。内通小室，谓之暖房。茶香酒碧之余，侍者折枝按摩，备极豪侈。男子亲迎前一夕入浴，动费数十金。除夕浴谓之"洗邋遢"②，端午谓之"百草水"③。

[注释]

①娃娃池：可供儿童洗浴的池子。　②邋遢 (lā tɑ)：肮脏，不整洁。
③百草水：端午节时，人们在水中加入各种草药洗浴以驱除五毒。

[点评]

"早上皮包水，下午水包皮"这句俗语是对扬州人日常生活的生动形容。所谓"皮包水"，是指扬州人喜欢到茶社吃"早点"，即"早茶"；所谓"水包皮"，便是去浴室沐浴洗澡。沐浴是人类生活质量和文明程度的标志之一，它始终跟随着人类的进步而发展。扬州的沐浴文化可谓源远流长。扬州城北郊西湖镇战国古墓葬中的陶匜，汉广陵王博物馆中"L"形的沐浴间以及一整套沐浴用具，西湖镇五代墓中的沐浴凳，无不说明沐浴文化在扬州有着悠久的历史。

中国有浴池的历史可以上溯到北魏以前，大多由佛寺和宫廷设立。民间开设的浴室约始于宋代，作为营业性谋生手段的公共浴室，是城市发展壮大和商业经济繁荣兴盛的产物，由于城市人口稠密，加上商贾、旅客来往不断，旅途奔波需要洗浴休息，公共浴室也就应运而生。史学家一般认为公共浴室自宋代始有，称作浴堂。明清两代，城市公共浴室行业十分兴旺，人们上浴室泡澡聊天成了一种享受，也成了一种时尚。

康乾时期，扬州在世界60万以上人口的十大城市中位列第三，成为中外著名的商贸城市，在这种背景下，扬州沐浴文化得到发展，进入了成

熟期。从李斗所记这段文字可以看出，公共浴室的设施比以往更为全面合理，以致达到豪奢的程度。康熙皇帝下江南时，还发生了"驾转扬州，休沐竟日"的逸事。给皇帝接驾洗尘，本是惯例，而"休沐竟日"却体现了扬州沐浴非比寻常，难怪扬州士绅将此列为"贡事"之一。孔尚任曾有诗道此事："闻道行宫修禊事，却因汤沐片时留。"

扬州的浴室，不仅能洗澡，还有擦背、捶背、推拿、按摩、修脚、剃头等服务，在浴室里还可以品茗、品尝小吃、闲谈。

清代以来，扬州的浴室有些在凉池或浴池的入口门边，也有少数在浴室大门外边写有浴联，有的还有横额，如"金鸡未唱汤先热，旭日东升客满堂"（彩衣街宁园浴室）；"三岁孩童须携带，酒醉年高莫如池"（通运街五洲浴室）；"身离曲水精神爽，步上瑶池气象新"，横额："临流"（三义阁永宁泉浴室）……细细品读，别有风味。

北郊酒肆，自醉白园始，康熙间如野园、冶春社、七贤居、且停车之类，皆在虹桥。壶觞有限①，不过游人小酌而已。后里人韩醉白于莲花埂构小山亭，游人多于其家聚饮，因呼之曰韩园。迨醉白死②，北门街构食肆，慕其名而书之，谓之"醉白园"。园之后门，居小迎恩河西岸，画舫多因之饮食焉。

双虹楼，北门桥茶肆也。楼五楹，东壁开牖临河，可以眺远。吾乡茶肆，甲于天下，多有以此为业者。出金建造花园，或鬻故家大宅废园为之。楼台亭舍，花木竹石，杯盘匙箸，无不精美。辕门桥有二梅轩、蕙芳轩、集芳轩，教场有腕腋生香、文兰天香，埂子上有丰乐园，小东门有品陆轩，广储门有雨莲，琼花观巷有文杏园，万家园有四宜轩，花园巷有小方壶，皆城中荤茶肆之最盛者③。

天宁门之天福居，西门之绿天居，又素茶肆之最盛者④。城外占湖山之胜，双虹楼为最。其点心各据一方之盛。双虹楼烧饼，开风气之先，有糖馅、肉馅、干菜馅、苋菜馅之分⑤。宜兴丁四官开蕙芳、集芳，以糟窖馒头得名，二梅轩以灌汤包子得名，雨莲以春饼得名，文杏园以稍麦得名，谓之鬼蓬头，品陆轩以淮饺得名，小方壶以菜饺得名，各极其盛。而城内外小茶肆或为油镟饼，或为甑儿糕，或为松毛包子，茆檐荜门⑥，每旦络绎不绝。

自小迎恩桥至此为草河支流，在南则接城河为"城闉清梵"矣。详见《城北录》。

[注释]

①壶觞：指酒器。　②迨（dài）：等到。　③荤茶肆：指兼卖茶点的茶社。　④素茶肆：指纯以茶水为业的茶社。　⑤苋（xiàn）菜：一年生草本植物，茎细长，叶椭圆形。　⑥茆（máo）檐荜门：指搭盖简陋的茅草屋小店。茆，同"茅"。荜，同"筚"，谓用荆条、竹子等编成的篱笆或其他遮拦物。

[点评]

前面说了"水包皮"，现在聊聊"皮包水"——喝茶。"开门七件事，柴米油盐酱醋茶"，茶者，有"下气消食，去痰热""除烦渴，清头目，醒昏睡，解酒食、油腻"（《增注本草纲目》）的作用。扬州在晚唐、北宋时期是江淮之间最重要的产茶区之一，所产蜀冈茶是江北第一名茶。北宋中期时，蜀冈茶被列为贡茶。扬州人用以泡茶的水分为四等：一为泉水。最有名的是大明寺内的天下第五泉。唐宪宗元和九年状元张又新

《煎茶水记》记载，刘刑部侍郎伯刍品评适宜烹茶的泉水，认为"扬子江南零水第一。无锡惠山石水第二。苏州虎丘寺石水第三。丹阳观音寺水第四。扬州大明寺水第五。吴淞江水第六。淮水最下第七"。自此以后，天下第五泉名声大振。二为江水。旧时扬州利用扬子江每天10时及16时两次涨潮之机，雇卖水者用独轮车推和担挑的方式，从通江门、钞关和福运门一带的运河里运来涨潮江水，供人饮用。三是河水，即普通的河、湖、塘水。四是井水，此处井水非指浅井水，而是水质较好的水。

扬州人饮茶大抵有倒茶、冲茶、壶饮、坐饮四种形式，坐饮即为到茶馆饮茶。扬州的茶馆，称为茶社。进到茶社，不仅是吃茶，还兼吃点心，讲究"饮""食"并用。通常是一壶茶、一碟干丝、一盘肴肉，几只点心，饮而食之。茶社的点心品类众多，而包子则别具扬州特色。扬州包子以枵皮大馅，皮馅配合相宜，馅心多变，花式精巧。调味趋于清鲜香醇，突出主料，注重本味，以咸定味，以甜提鲜，配方讲究，制作精湛，形质兼优，兼有北方点心浓郁实惠、南方点心细腻多姿的特点。

"邗上农桑""杏花村舍"二景，在迎恩河西。仿圣祖《耕织图》做法，封隈为岸①，建仓房、馌饷桥②、报丰祠。祠前击鼓吹豳台③，左有耆房④，右有浴蚕房、分箔房、绿叶亭。亭外桑阴郁郁，时闻斧声。树间建大起楼，楼下长廊至染色房、练丝房⑤。房外为练池，池外有春及堂。堂右有嫘祖祠⑥、经丝房、听机楼。楼后有东织房、纺丝房。房外板桥二三折，至西织房、成衣房，接献功楼。自此以南，一片丹碧，塞破烟雾，尽在长春桥外矣。

西岸矮屋比栉，屋前地平如掌，辘轴参横，草居雾宿，豚栅鸡栖，绕屋左右。闲田数顷，农具齐发，水车四起，地坊不行⑦，秧

针刺出。鸡头菱角⑧，熟于池沼。葭菼苍然⑨，远浦明灭⑩。打谷之歌，盈于四野。山妻稚子，是任是负。其瓴甋宋廇⑪，屹如山立者，仓房也。集唐人句为对联云："廥庾千箱在⑫薛存诚，芳华二月初⑬赵冬曦。"集句始于卢雅雨转运见曾⑭，征金棕亭博士兆燕集唐人句为园亭对联⑮，亦间用晋宋人句。

报丰祠以祀先世之始耕者。殿前后三楹，庑殿各二⑯。联云："息飨报嘉岁⑰颜延年，膏泽多丰年⑱曹植。"祠外建戏台，颜曰"击鼓吹豳"，土人报功演剧在于是。联云："川原通霁色⑲皇甫冉，箫鼓赛田神⑳王维。"

砻房，舂、揄、簸、蹂地也㉑。联云："岸端白云宿㉒何逊，屋上春鸠鸣㉓王维。"邗上农桑止于此。

[注释]

①隈（wēi）：山水等弯曲的地方。　②饁（yè）饷：亦作"饁饟"。送食物到田头，泛指送食物。　③豳（bīn）台：戏台名。　④砻（lóng）房：磨坊。砻，去掉稻壳的农具。　⑤练丝：未染色的熟丝。　⑥嫘（léi）祖：又名累祖。相传为西陵氏之女，轩辕黄帝的元妃。她发明了养蚕，史称嫘祖始蚕。　⑦地阞（lè）：地的脉理。　⑧鸡头：芡实的别称，可入药。　⑨葭菼（jiā tǎn）：芦与菼。均为水生植物名。《诗经·卫风·硕人》："葭菼揭揭。"　⑩浦：水边。　⑪瓴甋宋廇（líng dì máng liù）：砖墙屋梁。瓴甋，砖块。汉蔡邕《吊屈原文》："啄碎琬琰，宝其瓴甋。"宋廇，房屋的大梁。《尔雅·释宫》："宋廇谓之梁。"　⑫廥庾千箱在：语出薛存诚《膏泽多丰年》诗。　⑬芳华二月初：语出赵冬曦《奉和圣制同二相已下群官乐游园宴》诗。　⑭卢雅雨：即卢见曾（1690~1768），

字澹园，又字抱孙，号雅雨，又号道悦子，山东德州人。康熙六十年（1721）进士。曾官长芦盐运使、两淮盐运使等。乾隆三十三年（1768），两淮盐引案发，因收受盐商价值万余之古玩，被拘系，病死扬州狱中。著有《雅雨堂诗文集》等，刻有《雅雨堂丛书》。　⑮金棕亭：即金兆燕（1719~1791），字钟越，一字棕亭，全椒县人。乾隆三十一年（1766）进士，官国子监博士。著有《棕亭古文钞》等。博士：即国子监博士，学官名。在国子监中分管教学。　⑯庑（wǔ）殿：我国传统建筑的屋顶形式。沿中轴形成前后左右四面斜坡，为屋顶建筑式样中的最高等级，仅宫殿及寺庙得以使用。　⑰息飨报嘉岁：语出颜延年《应诏观北湖田收》诗。　⑱膏泽多丰年：语出曹植《赠徐幹》诗。　⑲川原通霁色：语出皇甫冉《福先寺寻湛然寺主不见》诗。　⑳箫鼓赛田神：语出王维《凉州郊外游望》。　㉑舂（chōng）：把东西放在石臼或乳钵里捣掉皮壳或捣碎。揄（yóu）：从臼中取舂好的谷物。簸（bǒ）：用簸箕颠动米粮，扬去糠秕和灰尘。蹂：通"揉"，用手或脚来回搓擦。　㉒岸端白云宿：检《先秦汉魏晋南北朝诗》，何逊无此句。同书《晋诗》卷十七陶渊明《拟古诗九首》有"白云宿檐端"之句。　㉓屋上春鸠鸣：语出王维《春中田园作》诗。

[点评]

　　"邗上农桑"故址在扬州城北玉带河西，沿漕河南岸迤逦而西，是乾隆年间奉宸苑卿衔王勚营建，此为以村墅为趣的园林，有别于专以琼楼玉宇、蓬莱仙阁为旨的园林。乾隆南巡有诗："却从耕织图前过，衣食攸关为喜看。"

　　在"邗上农桑"的对岸，也就是漕河北岸，有扬州北郊"二十四景"之一的另一处胜景——"杏花村舍"，为王勚所建，其弟王协重修。《广

陵名胜全图》载，王勖构竹篱茅舍于杏花深处，故名。当春深时节，繁英著雨，小阁临风，屋角鸣鸠，帘前燕语，殊有端居乐趣。

"杏花村舍"自浴蚕房始，河至此愈曲愈幽，鸥鹭往来，清风泛于樽俎^①，高柳映人家，奇松衬楼阁。由砻房屋角至浴蚕房。联云："金屋瑶筐开宝胜^②_{崔日用}，小桥流水接平沙^③_{刘兼}。"过此有小水口，上覆板桥，过桥至绿桑亭，堤随河转，屋亦西斜，为分箔房。联云："树影悠悠花悄悄^④_{曹唐}，罗衫曳曳绣重重^⑤_{王建}。"大起楼接于分箔房尾，竹木护村，邱园自适，巅风作力，披闶而入^⑥。联云："碧树红花相掩映^⑦_{慈恩寺仙}，天香瑞彩含绚缊^⑧_{温庭筠}。"

蜀冈诸山之水，细流萦折^⑨，潜出曲港，宣泄归河。大起楼南，以池分之，千丝万缕，五色陆离^⑩，皆从此出，谓之练池。池之东西，以廊绕之，东绕于染色房止。联云："染作江南春水色^⑪_{白居易}，结情罗帐连心花^⑫_{青童}。"西绕于练丝房止。联云："蒨丝沉水如云影^⑬_{李贺}，笼竹和烟滴露梢^⑭_{杜甫}。"江南染房，盛于苏州。扬州染色，以小东门街戴家为最，如红有淮安红，本苏州赤草所染，淮安湖嘴布肆专鬻此种，故得名。桃红、银红、靠红、粉红、肉红^⑮，即韶州退红之属^⑯。紫有大紫、玫瑰紫、茄花紫，即古之油紫、北紫之属^⑰。白有漂白、月白^⑱。黄有嫩黄，如桑初生；杏黄、江黄即丹黄^⑲，亦曰缇，为古兵服；蛾黄^⑳，如蚕欲老。青有红青，为青赤色，一曰鸦青^㉑；金青，古皂隶色；元青^㉒，元在缁缁之间^㉓，合青则为䑪䑪^㉔；虾青，青白色；沔阳青以地名^㉕，如淮安红之类；佛头青^㉖，即深青；太师青，即宋染色小缸青，以其店之缸名也。绿有官绿^㉗、油绿^㉘、葡萄绿、苹婆绿^㉙、葱根绿、鹦哥绿。蓝有潮

蓝，以潮州得名；睢蓝，以睢宁染得名；翠蓝昔人谓翠非色，或云即雀头三蓝。《通志》云：蓝有三种，蓼蓝染绿，大蓝浅碧，槐蓝染青，谓之三蓝。黄黑色则曰茶褐，古父老褐衣㉚，今误作茶叶。深黄赤色曰驼茸，深青紫色曰古铜，紫黑色曰火薰，白绿色曰余白，浅红白色曰出炉银，浅黄白色曰密合，深紫绿色曰藕合，红多黑少曰红综，黑多红少曰黑综，二者皆紫类。紫绿色曰枯灰，浅者曰朱墨，外此如茄花、兰花、栗色、绒色，其类不一。元滋素液，赤草红花，合成师昧㉛，经纬艳异，凡此美名，皆吾乡物产也。练池以西，河形又曲，岸上建春及堂，四面种老杏数十株，铁干拳而拥肿飞动。联云："夕烟杨柳岸_{李乂㉜}，微雨杏花村㉝_{许浑}。"

嫘祖祠，祀马头娘也㉞。联云："明祠灵响期昭应㉟_{王昌龄}，桑叶扶疏闭日华㊱_{曹唐}。"昔传嫘为黄帝正妃，又作雷，为雷祖次妃，皆不可考。

祠右沼堤种竹，竹后长廊数丈，廊竟，横置小舍三间，为经丝房，经机所持丝也。联云："软縠疏罗共萧屑_{温庭筠}，霏红沓翠晓氛氲㊲_{孟浩然}。"屋右接听机楼。联云："绣户夜攒红烛市㊳_{韦庄}，缫丝声隔竹篱闻㊴_{项斯}。"

楼台疏处栽桑树数百株，浓绿荫坂，下多野水，分流注沼。沼旁为纺丝房，与经丝房对，居其右。织房十余间，以东西分。东织房联云："露气暗连青桂苑㊵_{李商隐}，天孙为织云锦裳㊶_{苏轼}。"西织房联云："花须柳眼各无赖㊷_{李商隐}，蕊乱云盘相间深㊸_{温庭筠}。"

成衣房十余间，纺砖刀尺㊹，声声相闻。联云："越罗蜀锦金粟尺㊺_{杜甫}，宝钿香蛾翡翠裙㊻_{戎昱}。"

献功楼五楹。联云："青筐叶尽蚕应老㊼_{温庭筠}，剪彩花间燕始

飞^㊽刘宪。"

杏花村舍止于此，平时园墙版屋，尽皆撤去。居人固不事织，惟蒲渔菱芡是利，间亦放鸭为生。近年村树渐老，长堤草秀，楼影入湖，斜阳更远，楼台疏处，野趣甚饶也。是地为临水红霞之对岸，稍南则长春桥矣。

"平冈艳雪"在邗上农桑之对岸，临水红霞之后路。迎恩河至此，水局益大，夏月浦荷作花，出叶尺许，闹红一舸，盘旋数十折，总不出里桥外桥中。其上构清韵轩，前后两层，粉垣四周，修竹夹径，为园丁所居。山地种蔬，水乡捕鱼，采莲踏藕，生计不穷。余每爱此地人家，本色清言，寻常茶饭，绝俗离世，令人怃然^㊾。

自清韵轩后，梁空磴险^㊿，山径峭拔，游人有攀跻偃偻之难^{�51}。有艳雪亭，联云："苔染浑成绮^{�52}皮日休，春生即有花^{�53}马戴。"

水心亭在艳雪亭之侧，筑土为堵，一溪绕屋。联云："杨柳风多潮未落^{�54}赵嘏，梧桐叶下雁初飞^{�55}杜牧。"

渔舟小屋居平冈艳雪之末，湖上梅花以此地为胜，盖其枝枝临水，得疏影横斜之态。集杜联云："水深鱼极乐，云在意俱迟。⁵⁶"再南为临水红霞。

[注释]

①樽俎：盛酒食的器具，借指宴饮、宴席。　②金屋瑶筐开宝胜：语出崔日用《奉和人日重宴大明宫恩赐彩缕人胜应制》诗。　③小桥流水接平沙：语出刘兼《访饮妓不遇招酒徒不至》诗。　④树影悠悠花悄悄：语出曹唐《汉武帝将候西王母下降》诗。　⑤罗衫曳曳绣重重：语出王建《宫词一百首》诗，《全唐诗》作"罗衫叶叶绣重重"。　⑥披阅

(tà）：推门。闼，门。　⑦碧树红花相掩映：语出《题寺廊柱》诗。慈恩寺仙：又唤慈恩院女，唐朝人，余不详。　⑧天香瑞彩含绲缊（yīn yūn）：语出温庭筠《霩篥歌》诗。绲缊，形容云烟弥漫、气氛浓盛的景象。后文"软榖疏罗共萧屑"亦出自本诗。　⑨萦折（yíng zhé）：回旋曲折。唐岑参《酬成少尹骆谷行见呈》诗："千岩信萦折，一径何盘纡。"⑩陆离：形容色彩绚丽繁杂。屈原《涉江》："带长铗之陆离兮。"　⑪染作江南春水色：语出白居易《缭绫·念女工之劳也》诗。　⑫结情罗帐连心花：语出青童《与赵旭叩柱歌》诗。　⑬蒨丝沉水如云影：语出李贺《染丝上春机》诗。　⑭笻竹和烟滴露梢：语出杜甫《堂成》诗。⑮靠红：靠近红色。肉红：犹肉色。似人肌肤的红润之色。　⑯韶州：即韶关。退红：粉红色。　⑰油紫：黑紫色。宋王得臣《麈史·礼仪》："嘉祐染者，既入其色，复渍以油，故色重而近黑者曰油紫。"北紫：指用北方的染紫技术染出的紫色。宋赵彦卫《云麓漫钞》卷十："淳熙中，北方染紫极鲜明，中国亦效之，目为北紫。盖不先染青，而以绯为脚，用紫草极少，其实复古之紫色，而诚可夺朱。"　⑱漂白：以药剂浸洗布、纸等纤维品，使颜色褪去，变为洁白的过程。月白：即月下白，浅蓝色。月白并非形容月光一样的亮白，而是指白色在月光下所呈现出的泛青的颜色。　⑲丹黄：赤黄色。　⑳蛾黄：淡黄色。㉑鸦青：黑而带有紫绿光的颜色。㉒元青：即玄青，深黑色。元，避康熙名讳。　㉓绲（zōu）：黑中带红的颜色。缁（zī）：黑色。　㉔靘靘（mìng qìng）：青黑色。㉕沔（miǎn）阳：今湖北仙桃。㉖佛头青：相传佛发为青色，故名。

㉗官绿：正绿色，纯绿色。　㉘油绿：光润而浓绿的颜色。　㉙苹婆：乔木，高达10米。其叶深绿。　㉚父老：古时乡里管理公共事务的职官名。《公羊传·宣公十五年》："什一者，天下之中正也。"唐徐彦疏："选其耆老有高德者，名曰父老，其有辨护伉健者为里正，皆受倍田，得乘马。"

㉛皏昧（pō mò）：浅白色。　㉜夕烟杨柳岸：语出《次苏州》诗。李义（yì）（647～714）：字尚真，赵州房子（今河北临城）人。以文章见称，官至刑部尚书。《全唐诗》录诗一卷。　㉝微雨杏花村：语出许浑《下第归蒲城墅居》诗。　㉞马头娘：传说中的蚕神。相传是马首人身的少女，故名。　㉟明祠灵响期昭应：语出王昌龄《别皇甫五》诗。

㊱桑叶扶疏闭日华：语出曹唐《穆王宴王母于九光流霞馆》诗。　㊲霏红沓翠晓氛氲：语出孟浩然《送王七尉松滋，得阳台云》诗。　㊳绣户夜攒红烛市：语出韦庄《陪金陵府相中堂夜宴》诗。　㊴缲丝声隔竹篱闻：语出项斯《山行》诗。　㊵露气暗连青桂苑：语出李商隐《药转》。

㊶天孙为织云锦裳：语出苏轼《潮州韩文公庙碑》。　㊷花须柳眼各无赖：语出李商隐《二月二日》诗。　㊸蕊乱云盘相间深：语出温庭筠《织锦词》诗。　㊹纺砖：纺锤，两端细而中部粗的铁制纺纱用具。刀尺：指服装的制作。唐杜甫《秋兴》诗之一："寒衣处处催刀尺，白帝城高急暮砧。"　㊺越罗蜀锦金粟尺：语出杜甫《白丝行》诗。　㊻宝钿香蛾翡翠裙：语出戎昱《送零陵妓》，一作《送妓赴于公召》。　㊼青筐叶尽蚕应老：语出温庭筠《东郊行》诗。　㊽剪彩花间燕始飞：语出刘宪《奉和立春日内出彩花树应制》，一作《人日大明宫应制》。　㊾怃然：惊愕貌。　㊿梁：桥。磴（dèng）险：石头台阶险仄。唐骆宾王《宿山庄》诗："林虚宿断雾，磴险挂悬流。"　51攀跻（jī）：亦作"攀隮"，攀登之意。偃偻（yǎn lǚ）：弯腰，曲身。　52苔染浑成绮：语出皮日休《奉和鲁望四明山九题·石窗》诗。　53春生即有花：语出马戴《送顾少府之永康》诗。　54杨柳风多潮未落：语出赵嘏《长安月夜与友人话故山》诗。此诗另有两题，一作《旧山》，一作《故人》。　55梧桐叶下雁初飞：《全唐诗》卷五百二十二杜牧《九日齐安登高》作"江涵秋影雁初飞"；《全唐诗》卷十九张籍《楚妃怨》有"梧桐叶下黄金井"，可备参考。

㊋水深鱼极乐：语出杜甫《秋野五首》其二。云在意俱迟：语出杜甫《江亭》诗。

[点评]

在上一节、本节以及其后诸卷中的部分节段中，李斗都记录了不少集句联。集句是古代文学创作中一种常见的形式，集句联就是从诗词曲赋、碑帖、熟语、宗教经典中集录成句为联。联语要保留原文词句，浑然天成，另出新意，还要符合对联对声律、对仗、平仄的要求。扬州园林中的集句联，内容广泛，状景、抒情、言志都包含其中，为游客拓展了审美空间。从一个完整集句联来看，包含了集句人、原诗文及作者、书写者等信息，每一个角度都为游客展示了不同的文化背景，通过不同年代、不同作者、不同诗词的巧妙组合，形成了一种全新的审美境界。集句联不仅向人们展示了所描述的风景和情感，也展示了集句人深厚的文字功力，集联比撰联更难，非博览群书、通晓古今难以成联。这种特殊的艺术形式，一直为人们所称赞，在扩展了文化外延的同时，极大地丰富了景观的内涵。扬州园林的集句联，讲究与风景相对，与建筑匹配，与花鸟呼应，绝不是生搬硬套。每一句联的背后都是一个诗人、一篇著作、一段历史，这些人或许并未到过扬州，也不曾为扬州题写半句，但在后人的妙笔下，与他人的文字组合，便与扬州的园林有了机缘，巧妙融合在一起了，这就是文字的魅力。这些集句联，情调优雅，意境深远，体现了集句人高雅的文化修养和浪漫的艺术想象。

上方禅智寺景名竹西芳径

香阜寺

华祝迎恩

邠上农桑、杏花村舍

平冈艳雪

卷二　草河录下

"临水红霞"即桃花庵，在长春桥西。野树成林，溪毛碍桨[1]，茅屋三四间在松楸中[2]，其旁厝屋鳞次[3]，植桃树数百株，半藏于丹楼翠阁，倏隐倏见。前有屿，上结茅亭，额曰"螺亭"。亭南有板桥接入穆如亭。亭北砌石为阶，坊表插天，额曰"临水红霞"。折南为桃花庵，大门三楹，门内大殿三楹，殿后飞霞楼三楹，楼左为见悟堂，堂后小楼又三楹，为僧舍，庵之檀越柴宾臣延江宁僧道存居之[4]。楼右小廊开圆门，门外穿太湖石入厅事，复三楹，额曰"千树红霞"，庵中呼之为红霞厅。迤东曲廊数折，两亭浮水，小桥通之。再东曰桐轩，右为舫屋。又过桥入东为枕流亭。穿曲廊，得小室，曰"临流映壑"。室外无限烟水，而平冈又云起矣。平冈为古平冈秋望之遗阜，北郊土厚，任其自然增累成冈，间载盘礴大石。石隙小路横出，冈硗中断，盘行萦曲，继以木栈，倚石排空，周环而上。溪河绕其下，愈绕愈曲。岸上多梅树，花时如雪，故庵后名平冈艳雪。

桃花庵僻处长春桥内，过桥沿小溪河边折入山径，嵽嵲难行[5]。小澳夹两陵间[6]，屿亦分而为两，左右有螺亭、穆如亭。屿竟，琢石为阶，庵门额为朱思堂转运所书。溪水到门，可以欹身汲流漱齿[7]，中多水鸟，白毛初满，时得人稀水深之乐。

[注释]

①溪毛碍桨：溪边茅草茂盛，妨碍划桨行船。 ②松楸：古人墓地上常种的两种树木，借指墓地。南朝齐谢朓《齐敬皇后哀策文》："陈象设于园寝兮，映舆镂于松楸。" ③厝（cuò）屋：停放灵柩的小屋。 ④檀越：梵语音译，施主。延：请。 ⑤嵽嵲（dié niè）：高峻的山。 ⑥澳：

水边弯曲可以停船的地方。　⑦欹（qī）：倾斜，歪向一边。汲流：打水。

[点评]

"临水红霞"，北郊"二十四景"之一。乾隆间，为州同周柟的别业。周氏于此遍植桃花，与高柳相间，而丹楼翠阁，时隐时现，若有若无。桃花庵前的保障河中，有个小小的岛屿，上面建有茅亭，名曰螺亭。亭南有一座板桥，通向另一亭子，"亭北砌石为阶，坊表插天，额曰'临水红霞'"。"临水红霞"之美，美在桃花盛开之际。正如《江南园林胜景》所说的，"每春深花发，烂若锦绮"。"临水红霞"也就是盛开的桃花倒映在湖中的诗意写照。如今"临水红霞"已成为扬州湿地保护区的一部分。

湖上园亭，皆有花园，为莳花之地①。桃花庵花园在大门大殿阶下。养花人谓之花匠，莳养盆景，蓄短松、矮杨、杉、柏、梅、柳之属。海桐、黄杨、虎刺以小为最②，花则月季、丛菊为最，冬于暖室烘出芍药、牡丹，以备正月园亭之用。盆以景德窑、宜兴土、高资石为上等③。种树多寄生，剪丫除肄④，根枝盘曲而有环抱之势。其下养苔如针，点以小石，谓之花树点景。又江南石工以高资盆增土叠小山数寸，多黄石、宣石、太湖、灵璧之属⑤，有屼有岫⑥，有罅有杠⑦，蓄水作小瀑布倾泻危溜。其下空处有沼，畜小鱼游泳呴嚅⑧，谓之山水点景。

[注释]

①莳（shì）花：栽花。　②虎刺：一种常绿小灌木，因寿命很长，被赞誉为"寿庭木"。昔日人们常把虎刺用作祝寿礼品，敬奉寿翁寿婆，

寓长寿之意。　③景德窑：指今江西景德镇出产的瓷器，瓷盆多作装饰套盆。宜兴土：指今江苏宜兴产的紫砂陶器，盆栽花木，透气性好，不易烂根。高资石：指今江苏镇江市丹徒区高资镇石料凿成的花盆，多用以制作盆景。　④肄（yì）：指树木砍伐后再生出的嫩枝条。　⑤黄石：黄色之石，由常州黄山、苏州尧峰山、镇江圌山及沿长江采石场出产，经斧凿作园林材料。宣石：又称宣城石，主要产于今安徽省南部宣城、宁国一带山区，质地细致坚硬、性脆，以色白如玉为主。太湖：即太湖石，又名窟窿石、假山石，色泽以白石为多，少有青黑石、黄石，石身多孔缝隙，奇形怪状，有很高的观赏价值。灵璧：即灵璧石，产于今安徽灵璧灵磬石山，石质坚硬，漆黑如墨，也有灰黑、浅灰、赭绿等色。　⑥圠（yà）：山弯曲的地方。屾（shēn）：二山并立之意，表示稳重。　⑦杠：小桥。　⑧呴嚅（xǔ rú）：形容鱼吹泡吐沫。呴，慢慢呼气。嚅，口欲言而微动。

[点评]

　　莳养花木盆景，历来为扬州人视为高尚、怡情悦性之举。明清时期，扬州出现一批专门制作盆景的花匠，其中尤以瘦西湖、蜀冈堡城和老北门外一带的花匠技艺最精。扬州盆景形式多样，独具特色，主要类型有树桩盆景、山水盆景和水旱盆景，它与广州的岭南派盆景、上海的海派盆景、成都的川派盆景、苏州的苏派盆景并称中国五大流派盆景。李斗说："莳养盆景，蓄短松、矮杨、杉、柏、梅、柳之属。海桐、黄杨、虎刺以小为最。"这就指出了扬州盆景的重要特点：小中见大，借鉴画理，取法自然。扬州盆景自幼培养，精扎细剪；主干盘旋折曲，称为"一寸三弯"，伸展出的枝叶呈云片状，层次分明，整体工稳而平整，如绿云层叠，极富装饰效果。扬州盆景博物馆门厅有一副楹联："以少胜多，瑶草琪花荣四季；即小观大，方丈蓬莱见一斑。"这就说明，扬州盆景既源于自然，园

艺家能将佳山秀水缩龙成寸于方寸盆景中，又能高于自然，从古代诗画中吸取精华，使有限的景物，表现出无限的诗情画意。扬州盆景还注意美的和谐，强调花美、石美、造型美、盆美、架美、几案美。如花盆，或以瓷，或以陶，或以紫砂，盆上要有图案，花鸟、山水、人物等；要镌刻文字，"移芳""凝香""清供"妙语连珠，耐人寻味。

大殿供大悲佛，四围红阑。殿前右楹门构靠山廊，廊外多竹，夏可忘暑。殿后檐左楹山墙门外为茶室，通僧厨。

飞霞楼在大殿后一层，楼前老桂四株，绣球二株，秋间多白海棠、白凤仙花。联云："四野绿云笼稼穑①杜荀鹤，九春风景足林泉②薛稷。"

红霞厅面河，后倚石壁，多牡丹。厅内开东西牖，东牖外多竹，西牖外凌霄花附枯木上，婆娑作荫。夏间池荷盛开，园丁踏藕来者，时自牖上送入。厅前多古树，有拿云攫石之势③，树间一桁河路④，横穿而来。河外对岸，平原如掌，直接蜀冈三峰。白塔红庙，朱楼粉郭，了在目前。

见悟堂在飞霞之左。联云："花药绕方丈⑤常建，清源涌坐隅⑥元结。"是堂为庵僧方丈。僧道存，字石庄，上元人⑦，剃染江宁承恩寺⑧。莲香社因湖上建三贤祠⑨，延石庄为住持。迨石庄为淮阴湛真寺方丈，以三贤祠付其徒竹堂。迨石庄卸湛真寺徙是庵，遂迎三贤神主于庵之桐轩。其时竹堂亦下世。自是三贤祠复为筱园，石庄则独居是庵矣。石庄工画，善吹洞箫，其徒西崖、竹堂、古涛，皆工画，自是庵以画传。竹堂兼工刻竹根图书，与潘老桐齐名。孙甘亭，画如其师，诗人朱筼与之善。甘亭之徒善田，字小石，善弹

琴，工画侧柏树。竹堂以上，皆上元人，甘亭以下，皆扬州人，因莲香社为石庄祖堂，故令其裔开爽居之。

见悟堂后楼，额曰"莲香阁"，石庄自署名也。阁为石庄所居，所蓄玩好有三：一大笔筒倒署折叠扇数百柄，皆故人赠答，积自六七十年；一紫竹箫，长二尺一寸，九节五孔，周栎园亮工题曰⑩"虞帝制音，王褒作赋，仲谦取材，乃为独步"⑪；一瘿瓢细毛如拳发⑫，滑泽如秋水，色如紫糖，圆如明月，不在蒋若柳《椰经》诸品之下。

[注释]

①四野绿云笼稼穑：语出杜荀鹤《献新安于尚书》诗。　②九春风景足林泉：语出薛稷《奉和圣制春日幸望春宫应制》诗。　③拿云攫石：形容古树干高耸云霄、根盘曲石隙的雄姿。　④桁（háng）：浮桥。　⑤花药绕方丈：语出常建《张天师草堂》诗。　⑥清源涌坐隅：语出元结《游潓泉示泉上学者》诗。　⑦上元：旧县名，在今南京。明清间上元、江宁同城而治。　⑧剃染：剃去头发，染成缁衣。指出家为僧。　⑨三贤祠：一种供奉三位先贤人物的祠堂，各地供奉者不一。此处三贤祠祀宋欧阳修、苏轼和清王士禛。　⑩周栎园（1612~1672）：名亮工，字元亮，又有陶庵、减斋、缄斋、适园、栎园等别号，学者称栎园先生、栎下先生。明末清初文学家、篆刻家、收藏家。金溪栎林（今江西金溪县合市镇）人。明崇祯十三年（1640）进士，官至浙江道监察御史。爱好绘画篆刻，工诗文，著有《赖古堂集》《读画录》等。　⑪虞帝制音：指虞舜时的《韶乐》。王褒作赋：指西汉辞赋家王褒（前90~前51）创作的《洞箫赋》，此赋以音乐为题材，被誉为"诸音乐赋之祖"。仲谦取材：明末清

初江宁著名竹刻家濮仲谦（1582~?），刻竹不以精雕细刻为工，而是根据竹材的自然形态，稍加凿磨，自然成趣。清张岱《陶庵梦忆》记载："南京濮仲谦，古貌古心，粥粥苦无能者，然其技艺之巧，夺天工焉……然其所以自喜者，又必用竹之盘根错节，以不事刀斧为奇，则是经其手略刮磨之，而遂得重价。"独步：超群出众，独一无二。⑫瘿（yǐng）瓢：瘿木制的瓢。瘿，树木外部隆起如瘤者。

[点评]

扬州绘画艺术有着辉煌的历史，唐宋元明皆不乏名家，清代更臻于鼎盛。扬州的书画家极多，且能书善画、精镌擅刻者不乏其人，《扬州画舫录》中所列清代书画家就有200多位。"石庄工画"，"其徒西崖、竹堂、古涛，皆工画"，孙甘亭"画如其师"，善田"工画侧柏树"，可见他们亦是当时扬州画坛上的知名画家。

是地多鬼狐，庵中道人尝见对岸牌楼彳亍而行①，又见女子半身在水，忽有吠犬出竹中，遂失所在。又一夕有二犬嬉于岸，一物如犬而黑色，口中似火焰，长尺许，立噉二犬去。又张筠谷尝乘月立桥上，闻异香，有女子七八辈，皆美姿，互作谐语，喧笑过桥，渐行渐远，影如淡墨。黄秋平《庵中夜坐》诗云："黄狐拜月四更时，萤火光青鸟绕枝。世上可怜白日短，输他鬼唱鲍家诗②。"

壬子除夕石庄死。死之前一夕，毕园居人见师衣白夹衣③，桐帽棕鞋，手拄方竹杖，往茱萸湾大路去，呼之不应，忽忆师已病半月矣。自是草河人家皆卜师将西归。师在日蓄一猫，及师死，卧遗骂中④，七日不食而毙。甘亭葬之庵后门外，呼之曰"义猫坟"。

是年正月十五夜，一船自长春桥来，撒幔无客，惟一人立船尾摇橹而行，至则师也。庵中人见之，跪哭不忍视，而欸乃直下，神色自若，无顾盼意。是日，承恩寺大殿作上元会⑤，一僧见师立二山门，托其寄信莲香社僧开爽，令其出，出则杳无人焉。城中叶含青秀才逢恩，于六月中病垂死，恍惚至万山中，扶头软脚，百体不快，忽遇师携手至塔庙深处，身如御风，入一草堂，额上有十一字云："此地有崇山峻岭茂林修竹。"由堂入禅房，又有额，上书"空空如也"四字。两旁联句云："溪声闲处安诗几，山翠浓中置画床。"其下几榻笔砚，宛然如旧游。与之语旧事移时，甚畅。含青作诗云："挂杖寻诗扣竹关，雨余青拥一房山。此间真是神仙地，乞坐蒲团不欲还。"师和诗曰："结屋松门不闭关，也留风月也留山。君家本有逍遥地，莫谩勾留且自还。"促之行，送至山下，一揖而觉，病遂霍然失体矣。

[注释]

①牌楼：是作为装饰用的纪念性建筑物。两立柱之间施额榜，柱上安装斗拱形檐屋，下可通行。多建筑在市街要冲或名胜古迹之处。彳亍（chì chù）：指缓步慢行，徘徊。 ②鲍家诗：指南朝宋鲍照《蒿里行》。唐李贺《秋来》诗："秋坟鬼唱鲍家诗，恨血千年土中碧。"姚燮集注引钱饮光曰："鲍家诗指明远《蒿里行》，如诗到情真之处，鬼亦能唱。"③夹衣：有夹层的衣服。 ④舄（xì）：鞋。 ⑤上元：元宵节的别称。

[点评]

《扬州画舫录》作为一部著名的笔记文集，"以地为经，以人物记事

为纬",具有重要的史料价值,但同时也生动记载了许多传闻逸事、神灵怪异和人物传奇,具有浓厚的小说成分。故阮元说《扬州画舫录》"此史家与小说家所以相通也",有论者也说《扬州画舫录》是一部"史家与小说家的相通与合流之作",它为中国古典小说宝库提供了大量的材料。

据统计,《扬州画舫录》中的小说材料有126则之多,这些材料内容丰富,反映面广,不少还有一定的故事情节,人物形象鲜明,语言生动,具备了小说的基本要素。这些小说材料可以归纳为世情写真、神灵怪诞、人物传奇三大类。

"是地多鬼狐"记述了桃花庵一带鬼狐作祟,短文营造了神秘阴森的气氛,写鬼狐化为绰约风姿的女子和狐嗜犬等情状,但它们与人相安无事,并不迷人、害人。桃花庵主持石庄如超脱世外之人,生时如在仙境,死时飘飘离去。也因为桃花庵有诸多鬼狐的传说,故而石庄的死也显得颇为神秘。

石庄画以查二瞻为师①,所与交皆名家,惟不善作书,故凡题识皆所交书家代作,于是僧窝而为书画舫矣②。扬州书画家极多,兼之过客往来,代不乏人。考之志乘③,书画无专门,皆附入方伎部④。而康熙府县志所载不过数人,雍正县志得十三人,较前略多。迨甘泉分县修志,得六十六人,而国朝画家不过十四人,皆扬州土著⑤,书家不过三人,则其遗失多矣。兹自国初迄今各名家,先画后书,附录于此,至曾馆于各工商家者,则另附录于诸园亭之后。

孙兰,江都人。工书画,精于天文,诗学深邃,著《舆地隅说》四卷。其友毕锐,为武弁⑥,工画山水。

徐又陵,字坦庵,画花卉有天趣,工诗词制曲,有《坦庵六

种》，又著《蜗亭杂记》《青白眼》诸书。

宗元鼎，字定九，号梅岑，别号小香居士，又号卖花老人。工画着色山水。

施原，工山水。晚居北湖，性好驴，蓄驴数十，凡有客至，与客骑驴谈论，田间道左，謦咳风生⑦。因画驴，成神品，谓之施驴儿。

李寅，字白也，江都人。与萧灵曦齐名，画《桃花杨柳图》，称神品，载在县志。

汤禾，字秋颖，江都人。工花卉。点染得生趣，谓可参赵昌名笔，曾绘《阜寺菩提树图》进呈，载县志。

唐志契，扬州人。精绘事，兴寄所托，便赍粮游名山大川⑧，经月坐卧其下，故画笔萧散清远，有元人风。著《绘事微言》。弟志尹，花鸟得吕纪、王偕之传⑨，时称二唐。事载《江南通志》⑩。

宗灏，字开先，江都人。工山水，见《历代画家姓氏韵编》⑪。

朱珏⑫，字二玉，江都人。工人物、山水、花草，见《画法纪事》。

李翊如，字祚铬，江都人。工山水，见《历代画家姓氏韵编》。

张翀，字子雨，广陵人。工人物、山水、花鸟，见《画法纪年》。

桑豸⑬，字楚执，扬州人。工山水，见《历代画家姓氏韵编》。

王玺，字鹤里，扬州人。工山水兰石，见《历代画家姓氏韵编》。

萧晨，字灵曦，江都人。以人物擅长，神理具足，不屑屑于步趋前人。诗在倪、黄之间。

胡春生，字夏昌，一字赤岸。工水墨山水，寸轴万里，烟云变态，随手出没。载县志。

马骧，江西人。工山水，有元人矩矱⑭，为扬州清军同知。载在侯肩复《画征录》。

王云，字汉藻，扬州人。工笔楼阁学小李将军⑮，以宋冢宰荦荐⑯，待诏画苑，比之阎立本丹青云。

赵有彬，字岷江，扬州生员。工书画，与龚半千、查二瞻齐名。

禹之鼎，字上吉，号慎斋，江都人。工人物，幼师蓝瑛，后出入宋元，遂成一家。写真多白描，不袭公麟之旧，而用吴生兰叶法，两颧微用脂赪晕之，娟媚古雅，曾为泽州相国写《水亭玩鹅图》。康熙中，授鸿胪寺序班，遂归洞庭，朱竹垞有送之出都诗。

颠道人，江宁人，流寓扬州。善饮酒，醉后作画，任意挥洒，山水花卉，皆有奇趣。

释道济，字石涛，号大涤子，又号清湘陈人，又号瞎尊者，又号苦瓜和尚。工山水、花卉，任意挥洒，云气迸出。兼工垒石，扬州以名园胜，名园以垒石胜，余氏万石园出道济手，至今称胜迹。次之张南垣所垒"白沙翠竹""江村石壁"，皆传诵一时。若近今仇好石垒怡性堂"宣石山"，淮安董道士垒"九狮山"，亦藉藉人口。至若西山王天於、张国泰诸人，直是石工而已。

[注释]

①查二瞻（1615～1698）：名士标，字二瞻，号梅壑散人、懒老。新安（今安徽歙县）人，流寓扬州。清初著名画家、书法家和诗人。精鉴

别，擅画山水，时人推崇，有"户户挂轴查二瞻"之誉。与孙逸、汪之瑞、弘仁被称为"海阳四家"。　②僧窝：僧院。　③志乘：志书。④方伎：即方技，医卜星相各种技术。　⑤土著：世代居住本地的人。"其俗土著，与大夏同，而卑湿暑热。"颜师古注："土著者，谓有城郭常居，不随畜牧移徙也。"　⑥武弁（biàn）：武官的旧称。　⑦謦咳（qǐng hāi）：又作"謦欬"，谈笑。　⑧賷（jī）：旅行的人携带衣食等物。　⑨吕纪（1477~？）：明代画家。字廷振，号乐愚。鄞（今浙江宁波鄞州区）人。擅画花鸟、人物、山水，以画花鸟著称于世。王偕：明代画家，生卒年不详，新安人，居常熟。善画梅花、禽鸟，画学林良一派，表现其言简意赅的艺术特点。　⑩《江南通志》：清代方志。　⑪《历代画家姓氏韵编》：清顾仲清撰。顾仲清字咸三，号松壑，嘉兴（今浙江嘉兴）人。此书卷首为帝王藩封之善画者，末为释、道、闺秀、外国。其中取画家姓氏依韵编排，以便寻检。全书七卷。《四库全书总目》收入存目。　⑫朱珏（jué）：字二玉，江苏扬州人。生卒年不详，约生活在康雍乾时期。人物画学陈洪绶而略有变化。与乔崇烈友善。　⑬桑豸（zhì）：字楚执，江苏扬州人。康熙时贡生。能文，工书，善画山水。著有《编年诗存》《广陵纪事》。　⑭矩矱（jǔ yuē）：规矩法度。屈原《离骚》："曰勉升降以上下兮，求矩矱之所同。"　⑮小李将军：指唐代画家李昭道（生卒年未详），字希俊。唐朝宗室，彭国公李思训之子，长平王李叔良曾孙。天水人。　⑯宋冢宰荦：指宋荦（1634~1714），字牧仲，号漫堂、西陂、绵津山人，晚号西陂老人、西陂放鸭翁。河南商丘人。有诗名，善画，精于鉴赏，著有《漫堂说诗》《漫堂墨品》《西陂类稿》等。与王士禛、施润章等人同称"康熙年间十大才子"。冢宰，吏部尚书的别称。

[点评]

　　石涛（1642~1707），清初著名书画家，原名朱若极。明靖江王朱赞

仪的十世孙。他出生于明王朝的权力大厦即将崩塌的前夜，三四岁时正值明清鼎革之际，他的父亲靖江王朱亨嘉在桂林自称监国，引发了南明小朝廷统治集团内部的权力倾轧，同室操戈，被当时在福建称帝的唐王出兵攻破城池，除石涛外全家人均被押解至福州，囚禁至死。年幼的石涛被王府内官背负出逃，后为避杀戮，削发为僧。

清初扬州画坛，以石涛成就最著。他善画山水、花果、兰竹、人物，无不精妙。其画风既沉郁豪放，又秀逸生动，极富创造性。其作画不受传统成法束缚，构思新颖，笔意奔放，脱尽窠臼。所作扬州《堤外荷花图》《淮扬洁秋图》，即物写生，即景抒情，将写意画发挥到一个新的高度。石涛主张"法自我立""笔墨当随时代"，重视学古人，但也反对一味摹古，主张"借古以开今"。他重视师法自然，但"不役于物"，达到物我交融的境界。石涛的绘画实践与理论，为继起的"扬州八怪"开辟了创新道路。

江都文命时，工画兰，以羊毫笔蘸墨写之，佐以竹石。自言与可后无传人，至己而尽得其法。性孤傲，隐于湖中，故传之不远。《画征录》以文命时之兰，比吴秋声之竹，黄筠庵之石。云三家之法会而通之，足成一家，未深知文兰者也。命时传于子秋陵，秋陵传于其甥焦润，润之后盖无传焉。

虞沅，字畹之，江都人。工花卉、翎毛，勾染工整得法。

查士标，字二瞻，号梅壑散人。与华亭同干支①，又号后乙卯生，休宁人，居江都。性迂，家多古铜器及宋元人真迹。书法华亭，画初学倪高士②，后参以梅花道人③、董文敏，与孙逸、汪之端、释洪仁称四家。延王石谷至其家④，乞泼墨作云西、云林、大

痴、仲圭四家笔法⑤，盖有所取资也。晚年不远姬侍，晚起最迟，凡应酬临池⑥，挥洒必于深夜，不以为苦，而笔更超迈，真窥元人之奥。作《狮子林册》，宋漫堂宝之，为立传并序其诗。年八十四，葬山麓。死后百年，查观察淳访其墓，为之封树焉。

袁江，字文涛，江都人。善山水楼阁，初学仇十洲，中年得无名氏临古人画，遂大进。

张宗苍，字默存，一字墨岑，号篁村，吴县人。山水出黄尊古之门⑦，以画供奉内庭。

蔡嘉，字松原，丹阳人。花卉、山石、翎毛称逸品，予尝于黄园观所画扇面《豆棚闲话图》，村落溪山，茅屋里舍，人物须眉，神理具足。

鲍楷，字端人，号棠村，又号去邪子，嘉兴人，迁居扬州。少工花草，师法南田⑧，后客沈凡民署。画山水不用稿，疏朗秀润，得古人意。

孙人俊，字瑶原，江宁人。以画驴得名，山水学巨然，画古树皴染得古人法则。

熊维熊，字伟男，岁贡生⑨，一岁七试皆第一，王文简特置国士之目。工诗画，著《江渚贞烈志》。

丁裕，字文华，号石门。工花卉，与禹之鼎齐名，吴云从之学。子芳字芳杜，以时文见知于陆麟度师⑩，为名诸生⑪；览，字苇江，号旷亭，皆工画。

方士庶，字洵远，号小师，歙县人。时年画山水，运笔构思，天机迅发，中年受学于黄尊古，气韵骀宕⑫，有出尘之目⑬。年未五十而死。门人黄溁，字正川，号山曜；徐柱字桐立，号南山樵

人，皆小师嫡派。

高翔，字凤冈，号西唐，甘泉人。善山水。高甲，字干亭，凤冈之侄，善花卉，尤工八分⑭。

汪士慎，字近人。工八分，书画花卉与张乙僧、金融齐名。

郑燮，字克柔，号板桥，兴化人。进士。兰、竹、石称三绝。工隶书，后以隶楷相参，自成一派。关帝庙道士吴雨田从之学字，可以乱真。

[注释]

①华亭：董其昌（1555~1636），因其系松江华亭人，故有此称。字玄宰，号思白、香光居士，明代书画家。官至南京礼部尚书。后文中董文敏，即指董其昌。其昌擅画山水，为华亭画派杰出代表，兼有"颜骨赵姿"之美。　②倪高士：指倪瓒（1301~1374），元末明初画家、诗人。初名斑，字泰宇，后字元镇，号云林子、荆蛮民、幻霞子等。无锡人。倪瓒擅画山水、墨竹，亦擅诗文。与黄公望、王蒙、吴镇合称"元四家"。

③梅花道人：指元代画家吴镇（1280~1354），字仲圭，号梅花道人，尝署梅道人。嘉兴人。擅画山水、墨竹。　④王石谷（1632~1717）：即王翚，字石谷，号耕烟散人、乌目山人、清晖主人等。清代著名画家，被称为清初画圣。与同时代的画家太仓王时敏、王鉴、王原祁并称"四王"，和吴历、恽寿平，世称"清六家"。　⑤云西：即曹知白（1272~1355），元代画家、藏书家。字又玄、贞素，号云西，人称贞素先生。曹知白善画山水，作品多以柔细之笔勾皴山石，极少渲染。云林：即危素（1303~1372），字太朴，号云林，元末明初历史学家、文学家。精于书法。《书史会要》称："危素善楷书，有释智永、虞永兴典则。"用笔骨力

道健，结字端庄秀俊。大痴：即黄公望（1269～1354），本名陆坚，字子久，号一峰，常熟人，元代画家。所作水墨画笔力老到，简淡深厚。又于水墨之上略施淡赭，世称"浅绛山水"。晚年以草籀笔意入画，气韵雄秀苍茫，与吴镇、倪瓒、王蒙合称"元四家"。仲圭：吴镇（1280～1354），字仲圭，号梅花道人，嘉兴（今属浙江）人，擅画山水和墨竹。 ⑥临池：《晋书·卫瓘传》载，东汉张芝学习书法很勤奋，他在池边学书法，池水都被染黑了。后因之以"临池"指学习书法，或作为书法的代称。

⑦黄尊古：即黄鼎（1660～1730），字尊古，号旷亭，又号闲圃、独往客，晚号净垢老人。常熟人。善画山水，临摹古画，咄咄逼真。 ⑧南田：即恽寿平（1633～1690），原名格，字寿平，后以字行，改字正叔，号南田，明末清初著名书画家，常州画派的开山祖师。 ⑨岁贡生：士子入学前称童生；初入学称附生；附生经过考试列优等者为廪膳生，供给膳食；次等者为增广生。明清间，每隔一二年从府、州、县选送廪生升入国子监读书，称为岁贡。后文"国士"，誉指一国杰出的人物。 ⑩陆麟度（1667～1722）：陆师，字麟度，浙江归安人。好读书，工诗文，著有《巢云书屋》《采碧山堂》《玉屏山樵诸集》。 ⑪诸生：即秀才，也称生员。经过考试录入府、州、县学并须经常受监督考核。名诸生指较有名气的秀才。 ⑫骀宕（dàng）：亦作"骀荡"，无所局限、拘束。 ⑬出尘之目：形容诗文字画的意境、风格不同流俗。 ⑭八分：汉隶的别称。魏晋以后的楷书称为隶书，为避免混淆，称当时通行且有波磔的汉隶为八分。蔡邕所书的《熹平石经》为八分的正则。

[点评]

高翔（1688～1753），又号山林外臣。石涛居扬州时，与之结忘年交。石涛故去后，每年春为其扫墓，至死弗辍。其山水逸趣简淡，笔墨超逸。

亦善画梅，偶作人物、佛像。工诗。与高凤翰、潘西凤、沈凤并称"四凤"。乾隆二年（1737），高翔五十岁。汪士慎赠诗云："七弦条上知音少，三十年来眼界空。"可见其人眼界甚高。高翔创作，常有鸿篇巨制。如作诗，乾隆七年（1742）元宵节前一日，他在小玲珑山馆朗诵他创作的《雨中集字怀人诗》，一口气就读了120首，有"春雨得奇句，东风寄远情"之誉；如作画，他与汪士慎合作《梅花纸帐》巨制，汪的繁枝与高的疏干珠联璧合，蔚为大观，一时名流如二马兄弟、厉颚、全祖望等均题诗于上，传为佳话。晚年，右手病废，以左手作画，更为神妙。代表作《弹指阁图》轴，描绘了友人文思和尚的生活环境，为写实景之作。

汪士慎（1686~1759），"扬州八怪"之一，怀宁人，初住马氏小玲珑馆之七峰草亭，因而自称七峰居士。后迁居青杉书屋，长期寓居扬州，以诗文会友，卖画为生。汪士慎集嗜茶、爱梅、喜画、耽诗、治印于一身。他的画以花卉为主，随意点笔，清妙多姿。尤擅画梅，常到扬州城外梅花岭赏梅、写梅。所作梅花，以密蕊繁枝见称，清淡秀雅，金农《画梅题记》说："画梅之妙，在广陵得二友焉，汪巢林画繁枝，高西唐画疏枝。"暮年左眼病盲，他乐观如旧，仍能画梅，刻印"左盲生""尚留一目著梅花"。后来双目俱瞽，但仍能挥写狂草大字，署款"心观"，所谓"盲于目，不盲于心"。

郑板桥（1693~1765）是"扬州八怪"中最为人熟知的画家。其出身于书香门第，19岁中秀才，23岁成家之后，为谋生到扬州卖画。30岁到40岁之间，板桥家庭连遭变故。先是父亲去世，后是唯一的儿子犉儿夭亡，再后来是夫人徐氏去世，衣食不济，家境十分艰难。直到雍正十年（1732）40岁时中举，乾隆元年（1736）44岁时中进士，生活状况才逐渐改善。郑板桥除一生在山东任职，以及外出游历，大部分时间寓居扬州，以卖画为生。曾住天宁寺、傍花村等处，有诗自述："落拓扬州一敝

裘，绿杨萧寺几淹留。"晚年归居兴化，因贫困潦倒而逝。郑板桥的绘画多以兰竹为主，以草书中竖长撇法为兰叶，自言"画兰竹五十余年"。

李葂，字啸村，上江人。工花卉、翎毛，来扬州居贺园。

李鱓，字宗扬，号复堂。兴化孝廉①，官知县。花鸟学林良②，纵横驰骋，不拘绳墨，而得天趣。往来扬州，与贺吴村友善。其时陈撰字楞山，写生与鱓齐名。陈馥字松亭、戴礼字石屏，皆从学焉。

金农，字寿门，号冬心，仁和人③。从事于画，涉古即古，脱画家之习。画竹师竹室老人④，号稽留山民；画梅师白玉蟾⑤，号昔耶居士；画马自谓曹、韩法⑥，赵王孙不足道也⑦；画佛像，号心出家盦粥饭僧⑧；花木奇柯异叶，设色非复尘世间所睹，盖皆意为之，而托为贝多龙窠之类⑨。

黄慎，字躬懋，号瘿瓢，福建人。师上官周⑩，为工笔人物。久寓扬州，晚年以粗笔画仙佛，径丈许，其工笔不可多得也。题句法二王草书。

汪师虞，字樵水，湖北人。画牡丹，称逸品。其徒陶鼎，字立亭，扬州人，亦称画中能品。

[注释]

①孝廉：明清时对举人的称呼。　②林良（约1428~1494）：字以善，广东南海（今广州）人，明代著名画家。绘画取材多为雄健壮阔或天趣盎然的自然物象，笔法简练而准确，写意而形具。　③仁和：旧县名，即今浙江杭州市余杭区。　④竹室老人：袁慰祖，字律躬，又字笠公，号竹室，长洲（今江苏苏州）诸生。山水得王翬法，寓扬州四十年，卖画自

给。兼工书法，论画精确。 ⑤白玉蟾（1194~1290）：原名葛长庚，字如晦，号琼琯，自称神霄散史，后改名玉蟾。海南琼州人。能诗赋，善篆隶草书，工梅花画。 ⑥曹、韩：唐玄宗时曹霸、韩幹，两人均以善于画马著称。曹霸（约704~约770），谯县（今安徽亳州）人。三国曹髦后裔，所画之马笔墨沉着，神采生动，尤精鞍马人物。据《历代名画记》载："每诏写御马及功臣，官至左武卫将军。"韩幹（约706~783），蓝田（今陕西蓝田）人，所绘马匹，重视写生，一改前人画马螭颈龙体、筋骨毕露、姿态飞腾的龙马作风，创造了富有盛唐时代气息的画马新风格。⑦赵王孙：指赵孟頫。 ⑧盦（ān）：古代盛食物的器皿。 ⑨贝多龙窠（kē）：喻指佛教题材的画作。贝多，梵语 Pattra 的译音。古代印度人将佛经书写于贝多树的叶子上，故以此语作为佛经的代称。龙窠，即龙华树，弥勒佛成道于龙华树下。 ⑩上官周（1665~1752）：清代著名画家，福建长汀人。原名世显，后改名周，字文佐，号竹庄。擅长诗文、书法、篆刻，尤精于画，其山水画烟岚弥漫，墨晕可观。

[点评]

李葂（1691？~1755），字�让泉，又字磐寿。李葂自幼聪颖，十几岁就考取秀才。其诗才敏异，思路清越，不肯拾人牙慧。有一次督学俞成巡考，命赋《春江》诗，他笔不停挥作七律30首，篇篇有主题，句句无雷同，俞叹为奇才。但他不热心于八股文，一直中不了举。到了中年，就到处漫游，足迹来往于南京、扬州等大都会。在扬州以诗才为两淮盐运使卢见曾所器异，收为门生，从此定居扬州。乾隆元年（1736），卢见曾荐举他应试博学鸿词，被学使黜落下来。清乾隆十六年（1751），乾隆南巡，李葂被安排于龙潭面圣，并献诗，受赐荔枝色缎1联、荷包1对而已。李葂擅画山水、花卉、翎毛。乾隆二十二年（1757），卢见曾举行了一次

"虹桥修禊"，其时和修禊韵者七千多人，李葂参与了这一盛大的祭祀活动，尤其为卢见曾绘的《虹桥揽胜图》，更是著名于时。其绘画作品传存甚少，今存《墨荷图》。

李鱓（1686~1762），一生仕宦，历遭坎坷。康熙五十年（1711）中举，三年后以画技至清宫当内廷供奉。他本是学画山水的，进宫后，康熙皇帝指命他跟"正宗派"花鸟画家蒋廷锡学习花卉。李鱓不以学习蒋廷锡为满足，又向高其佩学习，后受石涛笔意启发，以破笔泼墨作画，风格大变。突破了"正宗派"所规定的框框，成为一位颇得宫廷器重的画师，名声也日益扩大。但他却遭到一批摹古画师的极力排斥，并以所谓抗拒规定题材和体裁的罪名而被解职。郑板桥说他是"才雄颇为世所忌，口虽赞叹心不然"。后来，李鱓以检选出任山东滕县知县，为政清简，体谅民情，被士民所尊敬。又因负才使气，触犯了权贵，于乾隆五年（1740），罢官归里，流落扬州，过着卖画为生的凄凉生活。两次打击，使李鱓在生活上放纵自己，寄情花鸟，以书画发泄其苦闷心情，但又不甘心宦途上的失败，常欲东山再起。但事与愿违。晚年定居扬州，以卖画为生。李鱓画作题材广泛，不仅画兰、竹、牡丹、凤凰这一类文人常画的花鸟，还画葱、姜、瓜、茄、山芋、荸荠、芋头等物，充满生活气息。

金农（1687~1763），他生活在康熙、雍正、乾隆三朝，因此他给自己封了个"三朝老民"的闲号。乾隆元年（1736）以布衣举鸿博不就。他嗜奇好古，精于鉴别，收藏的金石文字达千卷之多。他好游览，饱览祖国壮丽河山，后以卖画长期居住扬州的三祝庵、西方寺等地，至衰老穷困而死。他工诗文，善书法。其绘画，于梅竹、佛像、人马、山水、花卉、蔬果、肖像无所不能。他的兰竹梅花，不求形似，古拙雅致，或寄寓人品之高洁，或抒发落寞之情怀。他的山水多为小品，构图别出心裁，笔墨稚朴，设色简逸纯净，于日常生活场景的描绘中生发出既有世俗情趣又颇具

文人雅兴的意境。他的人马画，笔法拙简而善于寄托。他的肖像画、佛像画，画法更加古拙奇异，造型夸张而神完气足。

黄慎（1687~1770），"扬州八怪"之一。年少时，家境十分穷困，为生计学画，初随上官周学画，后离家远游，边卖画，边游览山川名胜，广交朋友。雍正初年，黄慎到达扬州，结交了许多名士画友，特别是与郑板桥、金农、高翔等画家交往密切，共同开创画坛的革新局面，很快便名闻扬州。"十年容类打包僧，无怪秋霜两鬓鬇；历尽南朝多少寺，读书频借佛龛灯"，真实地记述他自己的生活。他的人物、山水、花鸟都独具特色，特别是写意人物神情毕肖，气韵生动。郑板桥评道："爱看古庙破苔痕，惯写荒崖乱树根，画到精神飘没处，更无真相有真魂。"

奚冈，字铁生，浙江钱塘人。往来扬州，画山水得唐宋人笔意。

丹阳蒋璋，字铁琴，居扬州。画大幅人物，与瘿瓢齐名，尤工指头。善歌，城中唱口宗之①，谓蒋派。又呼之为蒋侉子②。

伊龄阿，字精一，满洲人。官侍郎。书学孙过庭③，工诗，画法梅花道人。巡盐两淮时，于扇面画梅花兰竹，称逸品，至今勒于石。

钱塘康涛，字石舟，号天笃山人，又号莲蕊峰头不朽人，又号茅心老人。画山水、花卉、翎毛，工白描，善书法。

汪元麟，字石恬，休宁进士。山水法梅道人，以画《长堤春柳图》得名。

汪涤崖，歙县人。画学大痴，尝画《黄山图》于法净寺之平楼。

吴麐，字栗园，歙县人。山水学黄子久，生平有古君子风。居

扬州汪贻士家，其家有饶州景德镇土窑产秘色器，与唐熊年三窑并称，谓之吴窑。

仲鹤庆，号松岚，泰州进士。画有生气，书卷盎然。团时根、宫国苞、李顽石，并泰州人，俱工诗画。

汤密，字人林，通州人。工诗画，墨竹法文与可④，号个中人。

[注释]

①唱口：指歌唱者。《虹桥录下》"元人唱口，元气漓淋，直与唐诗宋词争衡"之唱口指杂剧。 ②侉（kuǎ）子：指说话带很重的外地口音的人。 ③孙过庭（646~691）：名虔礼，以字行。吴郡富阳（今浙江杭州市富阳区）人，一作陈留（治今河南开封）人。唐代书法家、书法理论家。著《书谱》2卷，已佚。今存《书谱序》。 ④文与可（1018~1079）：名同，字与可，号笑笑居士、笑笑先生，人称石室先生。北宋梓州永泰县（今四川盐亭东）人。著名画家、诗人。文同以善画竹著称。

[点评]

天下名士，半在维扬。有清一代扬州画坛蔚为大观，名家辈出，风格多样。《扬州画舫录》就记载了清初以来活跃在扬州的149位画家的信息，可见扬州画坛确是呈现出繁荣的创作局面，堪称清代书画的重镇。聚集在扬州的书画家的作品成为永远的城市记忆。扬州大学顾志红老师的《清代扬州美术年表》一书，收集整理清代扬州画家的生卒年、事迹、作品编年等资料，梳理了其师承关系及风格演变。

江都张杰，字柯亭，工花卉。洪承祖，字林士，字紫霞山人，

画学恽南田。项佩鱼，号孔亭，山水、花卉皆精致。

谢野臣，字庭逸，其先世河南郏州人①，徙家于宜兴，为匡山隐者毛乾乾之婿②。明天文历算之学，与宣城梅文鼎③、吴江王贲旭同时④，在扬州主汪氏。著《推步全仪》，以铜为之，凡勾股弧矢之微，靡不毕具。画龙最神。时周峄字锟来亦画龙，知不能居其右，乃用红金衬墨，遂成恶状。子身灌，字晓山，山水多着色，为世所称。性尤精巧，北郊工段档子用蒲包山石，为晓山所创。久居扬州，死于文选楼。生平尝蓄石琴，有声铿然。又六合砚为唐人物，皆终身随之，未尝顷刻离也。

方元鹿，号竹楼，仪征人。工诗词，书法二王，画竹学东坡，有《虹桥春泛图》。

王涛，字素行，江南人，移家扬州。画着色花卉、翎毛，有元人笔意。

张士教，字石民，号宣传，临潼人，家扬州。画法得华秋岳一派。

年汝邻，字寄涛，号瘦生，顺天人⑤，居扬州。画山水好仿古人，若营丘、北苑诸派⑥，临之颇能得其形似。

张赐宁，字桂岩，北平人。作人物、山水多不依旧法，唯以气韵过人。着色花卉，独称绝技。牛培，字因之，天津人，从之学画，大有师法。

余栋，字栋木，长洲人。工画，仿王石谷，惜其时为小师道人所掩⑦。

管希宁，字平原，江都人。工诗画，笔墨雅淡，极尽山林之变，不苟作。兼长于医。年五十无子。妻素有贤誉，早死，死之日

发其笥⑧，获白金五十，遗书一封，以此金为买妾之资。平原晚年与洪疏谷订为忘年友，平原殁，丧葬之事，疏谷任之，韦书城进士为作墓志铭，序其诗集行于世。

罗聘，字两峰，号花之寺僧。初学金寿门梅花，后仿古仙佛画法，有《鬼趣图》，为世所称。妻方白莲，子允绍、允缵，俱工画。

释方珍，字席隐，号小山，居城中地藏庵。工诗画，陈古渔《所知集》中，谓其作画不让古人。

周瓒，字采岩，吴县人。少学花卉。既成，学界画白描人物，而大幅工笔山水，出奇无穷，遂成名家。兄兰坡，精于医。

孔继瀚，号樗谷⑨，曲阜人。工画墨梅，官江都县知县。

王正，字端肃，江都闺秀。善画花草，布置工稳。能诗，受知于徐大宗伯倬⑩，后入都，马相国齐延之教其女⑪。

[注释]

①郏（jiá）州：今河南郏县。　②毛乾乾（1621～1709）：初名惕，字用九，号心易，别号匡山隐者，江西南康（今江西赣州市南康区）人。明诸生，明亡后绝意进取，筑室庐山讲学。　③梅文鼎（1633～1721）：字定九，号勿庵，宣州（今安徽宣城）人。清初天文学家、数学家。④王禽（yín）旭（1628~1682）：指王锡阐，字禽旭，一作寅旭，又字昭冥，号晓庵，又号余不、天同一生。清代天文历算学家。　⑤顺天：即顺天府，今北京市。　⑥营丘：即五代宋初画家李成（919~967），字咸熙。先世系唐宗室，祖父于五代时避乱迁家至营丘（今山东青州），故又称李营丘。擅画山水，多画郊野平远旷阔之景。北苑：指五代南唐画家董源（？～约962），一作董元，字叔达，江西钟陵（今江西南昌）人，南派

山水画开山鼻祖。南唐中主李璟时任北苑副使，故又称"董北苑"。擅画山水，兼工人物、禽兽，笔力沉雄。董源、李成、范宽史上并称"北宋三大家"。　⑦小师道人：指清代画家方士庶（1692~1751），字循远，一作洵远，号环山，又号小狮道人，一作小师道人。能诗善画，书法严密端秀，绘画笔墨敏洁灵秀。　⑧笥（sì）：盛饭或衣物的方形竹器。　⑨樗（chū）：椿树。　⑩徐大宗伯倬（zhuō）：指徐倬（1624~1713），字方虎，号蘋村，浙江德清新塘人。著有《全唐诗录》《读易偶钞》等。大宗伯，周官名，春官之长，掌邦国祭祀、典礼等事。《唐六典》谓大宗伯相当于礼部尚书，小宗伯相当于太常少卿，春官府都上士相当于礼部员外郎。此处谓徐倬为大宗伯恐为李斗误记。　⑪马相国齐：即马齐（1652~1739），富察氏，满洲镶黄旗人。雍正帝时任总理事务王大臣之职，雍正帝驾崩后，称病隐退。

[点评]

罗聘（1733~1799），祖籍歙县，其先辈迁居扬州。"扬州八怪"中最年轻者。曾拜金农为师，学诗习画，约30岁时在扬州画界崭露头角。一生未做官，好游历。工人物、佛像、山水、花果、梅竹，既继承师法，又不拘泥于师法，笔调奇特，自创风格。曾三赴京师，画《鬼趣图》，借此讽喻当时社会的黑暗，著名一时。

《鬼趣图》一共八幅，第一幅是满纸烟雾中隐隐有些离奇的面目和肢体；第二幅是一个着短裤的尖头胖鬼急急先行，后面跟着一个戴缨帽的瘦鬼，像是主仆的样子；第三幅是一个穿着华丽而面目可憎的"阔鬼"手拿兰花，挨近一个穿女衣的女鬼说悄悄话，旁边一个白无常在那儿窃听；第四幅是一个矮鬼扶杖据地，一个红衣小鬼在他的挟持下给他捧酒钵；第五幅是一个长脚绿发鬼，伸长手臂作捉拿状；第六幅是一个大头鬼，前面

两个小鬼，一面跑，一面慌张回顾；第七幅是一个鬼打着伞在风雨中急去，前面有个鬼先行，还有两个小鬼头出现在伞旁；第八幅是枫林古冢旁，两个白骨骷髅在说话。《鬼趣图》有别于民间传说中鬼狰狞恐怖的形象，用写实和夸张相结合的手法并按大众审美心理需求塑造鲜明生动的艺术形象，渲染烘托鬼域特有的情境，形象个性突出，神态生动，造型新颖。

传真为画家一派①，《西京杂记》载毛延寿、陈敞诸人②，晋顾长康传神阿堵③，皆其技也。陶九成《辍耕录》载其法而未详④。丹阳丁皋，字鹤洲，居甘泉，精于是技，撰《传真心领》二卷⑤。分三停五部⑥，先从匡廓画起⑦，以为肖与否，皆系于是。次及阴阳虚实之法，次及天庭两颧⑧，目光海口，鼻准眉耳，各有定法。部位定，次及染法，次及上血色法，终之以提神。又申言旁侧俯仰之理，及誊法、朽法⑨，皆备焉。卢雅雨转运为之叙云："画像之兴，由来尚矣。伊尹从汤⑩，言素王、九主之事⑪，皆图画其形。高宗梦傅说⑫，使百工写其形，旁求天下。孔子观乎明堂，有尧舜之容，桀纣之像，有周公相成王朝诸侯之图。其在于汉，则自六经诸子，贤士列女，以及问礼讲学，皆有图，凡以广见闻，垂鉴诫，用意自深远也。惟人子之肖其父母也，未详所始。然古者祭必有尸，尸废则画像兴。人子之情，有所必至。特以时代之遥，春秋之隔，几筵槾桷之间⑬，聚其精神以求其嗜欲，发其慨闻优见之思⑭，其事诚不可苟，而其术尤岂易言者哉。古传画学，众体各有师法，而肖像无专门，亦未有勒成一书者，不可谓非艺林之缺事也。丹阳丁君鹤洲，世传其业，运思落墨，直臻神解⑮，随人之妍媸老少⑯，偏侧反正，并其喜怒哀乐皆传之。近为余绘十二图，图各有景，见

者惊叹，以为须眉毕肖，而神色舒肃，悉与景会。余固疑丁君之有天授，非学力所能到。而丁君曰：'不然，是固有法也。法可以言传，而法外之意，必由心领。'因出其《传真心领》一书示余，并乞余为之序。其书凡二十余篇，曰部位，曰起稿，曰心法，曰阴阳虚实，曰天庭，曰鼻，曰两颧地角，曰眼光，曰海口，曰眉，曰须，曰耳，曰染法，曰面色，曰气血，曰提神，曰旁背俯仰，曰眷像，曰笔墨，曰纸，曰绢，曰择室。凡者不惜言之详意之尽，法传而法外之意与之俱传，信从来未有之书也。学者得以矩矱，参以会悟，破除俗师相传之陋，以上窥唐虞三代以来不传之秘钥，而仁人孝子亦不自觉而油然生其尊祖敬宗之心。则是书所关，良非浅鲜，岂特画像一家之学已哉。"

鹤洲子以诚，字义门，传父业亦能精肖，四方来求者，远至数千里。某宠姬病，延之肖形，十余日改易六七次，姬视之，皆曰不肖，义门自视所画，则肖之极矣。明日至，不摹其形，自为绝色女子，姬笑曰："肖矣，君真解人也。"义门善弈，画法效董香光，间为诗亦清雅有致。撰《续心领》四卷，论朽染之法尤详，虽不知画人阅之，可以肖像也。

任世礼，字汉修，与鹤洲交，得闻其法，摹之二十年，尽合其旨。性豪侠，善弹琴，工时曲。

又有蒋文波者，写生次于义门。

海州吴焯，字俊三，写生兼工山水人物，皆画之能肖。盖是技以肖为工，不肖无足论也。义门之徒涂冬，居小秦淮，凡妓之来者，涂必摹其形，不下百数十人矣。人之短视者多带眼镜，除之则面必变，涂能画短视不带眼镜而能肖，其技亦巧矣。

又梁师武与义门交，善画花卉翎毛，尤工写生。

[注释]

①传真：指画家摹写人物形神肖似。　②《西京杂记》：中国古代历史笔记小说集。汉代刘歆著，东晋葛洪辑抄。其中的"西京"指的是西汉的首都长安。该书写的是西汉的杂史，既有历史也有西汉的许多逸闻逸事。毛延寿（？～前33）：杜陵（今属陕西西安）人。毛延寿善画人形，好丑老少，必得其真。陈敞：亦系当时知名的人物肖像画家，生平不详。

③顾长康：即顾恺之（约345～409），字长康，小字虎头，晋陵无锡（今属江苏）人。擅诗赋、书法，尤善绘画，精于人像、佛像、禽兽、山水等。时人称之为三绝，即画绝、文绝和痴绝。传神阿堵（ē dǔ）：顾恺之画人注重点睛，所谓"传神写照，正在阿堵"。阿堵，是六朝和唐时的常用语，相当于现代汉语的"这个"。　④陶九成：即陶宗仪（1329～1412），字九成，号南村，浙江黄岩（今属浙江）人。元末明初文学家、史学家。《辍耕录》：亦名《南村辍耕录》，该书是有关元朝史事的札记。

⑤《传真心领》：丁皋将祖传的画人像秘法整理而成此书。　⑥三停五部：脸部。三停，相面人将面部与身体分为三部分，称上、中、下三停。五部，中医指额、颏、鼻、左腮、右腮。　⑦匡廓：轮廓，边廓。　⑧天庭：指前额的中央。　⑨誊法：临摹图画的技法。朽法：勾勒草图的技法。　⑩伊尹：伊姓，名挚，因其母居伊水之上，故以伊为氏。尹为官名。约公元前16世纪初，伊尹辅助商汤灭夏朝，为商朝的建立立下汗马功劳。　⑪素王：上古帝王。司马迁《史记·殷本纪》："伊尹处士，汤使人聘迎之，五反然后肯往从汤，言素王及九主之事。"司马贞索隐："素王者，太素上皇，其道质素，故称素王。"九主：指三皇五帝及夏禹。

⑫高宗梦傅说（yuè）：高宗，即武丁（？～前1192），子姓，名昭，商

王盘庚之侄，商王小乙之子，商朝第二十三任君主，夏商周断代工程将武丁在位时间定为公元前 1250 年至公元前 1192 年。傅说，傅氏始祖，古虞国（在今山西平陆北）人，殷商时期著名贤臣。典籍记载傅说本为胥靡（囚犯），无姓，名说，在傅岩（一作傅险）筑城。武丁求贤臣良佐，梦得圣人，醒来后派人寻找，最终在傅岩找到傅说，举以为相，国乃大治，遂以傅为姓，形成了历史上有名的"武丁中兴"的辉煌盛世。　⑬几筵：亦作"几㡗"，犹几席。榱桷（cuī jué）：屋椽。　⑭慨闻僾见：意为仿佛看到身影，听到叹息。形容对去世亲人的思念。　⑮臻（zhēn）：达到。⑯妍媸（yán chī）：表示美和丑。

[点评]

扬州传真肖像画家以禹之鼎为首。他早年从蓝瑛学画，后取宋、元各家之长，形成独特风貌。写真多采用白描手法，秀媚古雅，为当时第一。其代表作《宗门送别图》《其纯小像册》《紫泉观瀑图册》等 30 多种，现藏故宫博物院。从其学画者颇多，以丁皋成就最著。其作画对光之藏露、远近，情之喜怒哀乐，均能传之。丁皋精于写真，并将写真之法撰写成文。他认为人物画写真术各派之间各有不同于其他的独特方法，而方法之外的情感表达只能自己用心去体会，这种口传心授的独特方法可称为秘诀，所以立书名为《传真心领》。与蒋骥的《传神秘要》和沈宗骞的《芥舟学画编·传神》并称"传神三诀"。《传真心领》，又名《写真秘诀》，是继元代王绎《写像秘诀》后又一部系统论述肖像画技法的专著。分上下两卷。上卷主要论述面部画法，针对五官各部进行剖析，有论述，有画法、染法。下卷谈人物向背俯仰时面部的变化及画法，人像放大缩小法，还有纸画法、辑画法、笔墨论著等，并附疑难解答，是具有很强参考价值的入门书。《传真心领》作为清代一部肖像画论，不仅给当时的肖像画家提供

了学习肖像画的技法帮助，而且还给当代研究古代肖像的学者更多的参考。

陆鼎，号铁箫，长洲人，放翁先生之裔①。工诗画，山水花卉翎毛，有宋元气韵。

方嵩，号峙泉，号桐庵，徽州歙县人。工山水大幅，小师老人不能出其右。家资巨万，好画不治生业，遂贫无立锥。其族仕煌，字又辉，号晴岩，名诸生，工小楷。

吴嘉谟，字虞三，号蕙轩，如皋人。工兰竹，书法《圣教序》②。为人磊落有奇气，尝游京师，书画与朱野云齐名。后归扬州，主蔡志蕙家，与之友善。志蕙字艾山，善画兰竹。

汪鸣珂，号瑶圃，吴江人。工书画，官知州。

袁慰祖，号竹室，长洲人。工诗画，山水有王石谷之风。

胡量，号眉峰，长洲人。工诗画，山水为毛绣亭后一人，王述庵司寇深契之③。

黄恩长，字宗易，号苍雅，长洲人。工花卉。

徐午，字芝田，扬州举人。工山水，中年自成一家，有宋元人气味。

钱东，字玉鱼，嘉兴人。画以花卉为最，工诗词。

朱烜，字丙南，杭州人。画花卉山水，尤工梅花。

扬州闺秀吴政肃，字静娴，工山水，笔力老健，风神简古，有《秋山读书图》。张因，字净因，工诗画，花卉翎毛，称逸品。

朱涟，字若贤，扬州人。工花卉翎毛，亦时画美人。

萧椿，江都举人，以画传。

潘恭寿，丹徒人。工山水花卉人物，每画必王梦楼题之。

张焯，字筠谷，淮安人。工花卉，精于小楷，石庄延之教其徒。

倪名灿，甘泉人。工笔人物，人呼之为小倪。

施胖子，山阴人。始从继父学写真，兼画美人。居扬州小秦淮客寓，凡求其画美人者，长则丈许，小至半寸，皆酬以三十金，谓之施美人。同时杨良，字白眉，工画驴，一驴换牛肉一斤，谓之杨驴子。

邹若泉，善画人物山水，以画兴教寺万佛楼壁五百应真得名④。

张恕，字近仁，工泰西画法⑤，自近而远，由大及小，毫厘皆准法则，虽泰西人无能出其右。

[注释]

①放翁先生：指陆游（1125~1210），字务观，号放翁，越州山阴（今浙江绍兴）人。南宋文学家、史学家、爱国诗人。 ②《圣教序》：即《大唐三藏圣教序》，唐太宗应玄奘之请所作。唐高宗永徽年间褚遂良所书，称为《雁塔圣教序》，后由沙门怀仁从王羲之书法中集字，刻制成碑文，称《唐集右军圣教序并记》，或《怀仁集王羲之书圣教序》，因碑首横刻有七尊佛像，又名《七佛圣教序》。 ③王述庵：王昶（1725~1806），字德甫，号述庵，又号兰泉，青浦人。著有《使楚从谭》《征缅纪闻》《春融堂诗文集》，辑有《明词综》《国朝词综》《湖海诗传》《湖海文传》等书。司寇：职官名。古代中央政府中掌管司法和纠察的长官。因王昶曾任大理寺卿、都察院右副都御史，故称。 ④应真：即阿罗汉（梵语 Arhat），略称罗汉。应真为罗汉的意译，意谓得真道的人。五百罗汉为常随释迦牟尼听法的弟子。 ⑤泰西：旧泛指西方国家。

[点评]

2016 年 7 月，扬州博物馆工作人员梳理了该馆馆藏清代扬州本土或寓居扬州的 132 位书画家的书画作品 195 件，编著《清代扬州书画名家作品选》，以线装本的形式面世。通过一幅幅师承不同、风格互异的书画作品，可约略了解到扬州画坛不同时期的艺术风貌。品读诗文书画之余，还可以体味到扬州的风土人情、百态人生，了解扬州近代文化艺术的发展史。

叶弥广，字博之，江都贡士，工书。谭宗，字公子，余姚人，客扬州，善书。宋曹，字彬臣，号射陵，盐城中书，善书。《甘泉县志》所录书家，此三人耳。

汪楫，字舟次，江都人。书法以骨胜，有杨凝式、米芾之神①。举博学鸿词②，授检讨③，充封琉球正使，为其国王书殿榜，纵笔为擘窠大书④，王惊以为神。著《使琉球杂录》五卷。

高承爵，三韩人⑤，善擘窠书。为扬州太守，民人爱慕，每岁暮，乡民求书福字以为瑞。一民伺太守出，持所书请曰："求易一福字。"太守熟视之曰："书此字时，笔不好耳。"至今传为美谈。

[注释]

①杨凝式（873~954）：字景度，号虚白，华阴人。杨凝式在书法历史上历来被视为承唐启宋的重要人物。其书法初学欧阳询、颜真卿，后又学习王羲之、王献之，一变唐法，用笔奔放奇逸。代表作有《韭花帖》《夏热帖》等。米芾（1051~1107）：初名黻（fú），后改芾，字元章，襄阳人，时人号海岳外史，又号鬻（yù）熊后人、火正后人。北宋书法家、

画家、书画理论家，与蔡襄、苏轼、黄庭坚合称"宋四家"。 ②博学鸿词：即博学鸿词科，简称词科，也称鸿词或鸿博。科举考试制科中的一种，所试为诗、赋、论、经、史、制、策等，不限制秀才举人资格，不论已仕未仕，凡是督抚推荐的，都可以到北京考试，考试后便可以任官。③检讨：职官名。宋有史馆检讨，掌修国史。明、清时隶属翰林院，位次于编修，与修撰编修同称为"史官"。 ④擘窠（bò kē）：指大字。擘，划分。窠，框格。写字、篆刻时，为求字体大小匀整，以横直界线分格，以使字体匀整，叫"擘窠"。后泛指大字为"擘窠书"。 ⑤三韩人：泛指辽东及朝鲜人。汉时朝鲜半岛南部有马韩、辰韩和弁韩三国。

[点评]

汪楫（1636~1699），号悔斋，休宁人。康熙十八年（1679），举博学鸿词，列一等，授翰林院检讨，纂修《明史》。康熙二十一年（1682），充册封琉球正使，受命出使琉球。离开时，不受馈赠，当地人为其建却金亭以表纪念。汪楫归国后，将在琉球的所见所闻记录为《使琉球杂录》。该书涉及琉球国政治、经济、文化等方面，是我们了解琉球情况的重要参考资料。

郑簠①，字谷口，江宁人。精于医，工隶书。来往扬州，主徐氏。平山堂额出其手，朱竹垞有诗纪其事。

金坛王澍，字虚舟，官吏部员外。扬州搢绅扁联②，多出其手。法净寺西园中"天下第五泉"字，是所书也。蒋衡，字湘帆，号江南拙老人，虎臣修撰之侄③。尝于蕃釐观写十三经④，马曰璐装潢⑤，大学士高斌进之⑥，奉命刊于辟雍⑦，授官学正⑧。观中建写

经楼，法净寺旁"淮东第一观"，是所书也。子和，字醉峰，工书画，著《说文集解》，四库馆议叙⑨，成孝廉。又恭摹御考太学《石鼓文》续小本刻石。阮芸台⑩阁学《石渠记》云："蒋衡书十三经册，凡十二年始成。衡于乾隆初年尝薄游扬州，故此经半在扬州所写。其书先归于盐务，为两淮运使卢见曾所赏，言之总督高斌，遂装潢以进，其装潢为吾乡马曰璐征君任之⑪，费数千金。赐国子监学正。翰林励宗万以序石经校勘一过⑫，记其异同，书成一册，今庋之懋勤殿书阁上⑬。乾隆五十七年，因敕纂《石渠宝笈》⑭，及于此册，特命刊石立学宫。"

[注释]

①郑簠（fǔ）（1622~1693）：字谷口。行医为业，布衣终身。工隶书，学汉碑三十余年，间参草法，为一时名手。亦善篆刻。 ②搢绅：亦作"缙绅"，古时官吏插笏于绅带间，故称仕宦为搢绅。也指地方的绅士。 ③虎臣：即蒋超（1624~1673），字虎臣，号绥庵、华阳山人，金坛（今镇江）人。历任修撰、顺天提督学政等职，后出家为僧。著有《绥庵诗稿》《绥庵集》等。工书。修撰：官名，即翰林院修撰。一般为编修国史，记载皇帝言行起居、进讲经史及拟写典礼文件之职事。 ④蕃釐观：在今扬州市文昌中路（原琼花路）的北侧，是扬州市著名旅游景点之一，原为供奉主管万物生长的后土女神的后土祠，至今已有两千多年的历史。宋徽宗赵佶赐金字匾额题为"蕃釐观"。 ⑤马曰璐（1701~1761）：字佩兮，号南斋、半槎道人，祁门人。好学、工诗。家有小玲珑山馆，富藏书。与兄曰琯并有诗名，人称"扬州二马"。著《南斋集》。

⑥高斌（1683~1755）：字右文，号东轩，奉天辽阳（今辽宁辽阳市）

人。慧贤皇贵妃的父亲，清朝中期大臣。　⑦辟雍：周代天子所设之大学，南为成均，北为上庠，东为东序，西为瞽宗，中为辟雍。此处指乾隆四十八年（1783）在国子监内彝伦堂之南所建之辟雍——清帝国子监祭孔讲学之所。　⑧学正：官职名，掌执行学规，考校训导。宋国子监置学正与学录。元除国子监外，礼部及行省、宣卫司任命的路、州、县学官亦称学正。　⑨议叙：清制对考绩优异的官员，交部核议，奏请给予加级、记录等奖励。　⑩阮芸台：阮元（1764~1849），字伯元，号芸台、雷塘庵主，晚号怡性老人，仪征人，在经史、数学、天算、舆地、编纂、金石、校勘等方面都有着非常高的造诣，被尊为"三朝阁老""九省疆臣""一代文宗"。　⑪征君：即征士，指不就朝廷征辟的士人。　⑫励宗万（1705~1759）：字滋大，号衣园，又号竹溪，静海（今天津市静海区）人，历官刑部侍郎。以画供奉内廷，兼工山水、花鸟。书法褚、颜、苏、米，圆劲秀拔。　⑬庋（guǐ）：搁置，放置。懋勤殿：明时在紫禁城内乾清宫西南，懋勤之名，取"懋学勤政"之意，懋勤殿即为皇帝的书斋雅室。

[点评]

　　清代桐城派后期作家吴汝纶晚年开办新学，赴日本考察教育时，经过长崎。正好长崎知事荒川君藏有中国出版的《蒋湘帆尺牍》一册，请吴汝纶为此书题记。据张国淦《硕轩随录》说："此虽随手简牍，而论文、论学语、开发学者神智，视有过之无不及也。"湘帆即蒋衡。

　　蒋衡生于名门望族之家，父蒋进、伯蒋超俱工诗文。他自幼临摹，尤工行楷，成年浪迹江湖，临摹碑帖 300 多种，刻成《拙存堂临古帖》28 卷。蒋衡向古人学习书法，尊古而不媚古，博采众家之长，积累日久，晚年书法愈加精湛。扬州大明寺有"淮东第一观"之称，寺门墙东侧"淮东第一观"五个大字榜文为蒋衡所写，笔力雄健，气势磅礴，下署"江

南拙老人蒋衡书"。

蒋衡游历关中观古碑时，在西安见到唐代开成石经，发现其出于众手杂书，既失校核，又混乱不齐，便决心手书一部《十三经》。蒋衡于雍正五年（1727）开始书写，乾隆三年（1738）完成，共花费十二年时间。为了一心写经，蒋衡曾借宿于扬州琼花观，远离闹市，每日与僧侣为伴，疏食菜羹，手书经书。其间，他还力辞英山教谕和博学鸿词科。蒋衡所书的《十三经》60多万言，结字工整，略带行书意，疏密适度，字体介于欧、褚之间而自成面目。乾隆四年（1739），扬州小玲珑馆馆主马曰琯出银 2000 两，为蒋衡所书的《十三经》装帧。共有 300 册，分装成 50 函，请河道总督高斌转呈给乾隆御览。《清高宗实录》说："帝视字端楷，刚劲秀，险绝瘦峻，称善。"敕旨藏于懋勤殿。

乾隆五十六年（1791），京中成立石经馆，乾隆念蒋衡"尊经崇儒"之功，谕旨以蒋衡手书的《十三经》为底本刻石，命总裁彭元瑞等详加校勘，以洪亮吉为监工。乾隆五十九年（1794），石经竣工。刻成的石碑 189 块，外加谕旨告成表 1 块，共计 190 块，这就是著名的乾隆石经。该碑刻原存放于孔庙和国子监博物馆内国子监的东西六堂，1956 年修缮国子监时移至孔庙与国子监之间的夹道内。

景考祥，字履斋，江都人。于礼子。占籍河南①。成进士，官御史。工书，天宁寺旁"杏园"石额，是所书也。于礼字介人，以孝友称。

刘重选，字文叔，为扬州同知，书法学褚河南②。

江起权，字子权，甘泉人。虚舟门生。扬州府学七十二贤神主为其所书。

曹寅，字子清，号楝亭，满洲人。官两淮盐院，工诗词，善

书，著有《楝亭诗集》。刊秘书十二种，为《梅苑》《声画集》《法书考》《琴史》《墨经》《砚笺》《刘后山千家诗》《禁扁》《钓矶立谈》《都城纪胜》《糖霜谱》《录鬼簿》。今之仪征余园门榜"江天传舍"四字，是所书也。余园，余熙，以字传。

曾曰唯，字贯之，江都人，襄愍八世孙[③]。书精楷法。嗜牛肉，不苟合于世，与之交，如糜鹿不可接。观剧至忠孝处，辄恸哭。演《鸣凤记》，长跪不起视。客有遗貂裘者，剪碎以二葛表里纫之[④]，其傀异若此[⑤]。同里王宪，字可法，号楷亭，性至孝，以双钩法肖贯之书[⑥]，可以乱真。

汪肤敏，字公硕，号春泉，江都人。书法欧、褚。性廉介，安麓村延之弗就，就之弗见。使人要于路，掖之人，见则命书戏目数出。公硕为其所迫，书而进之。命掖入密室中，良久，数仆延至一堂，麓村迓于阶下[⑦]，曰："先生古君子，前特相戏耳。"乃款留堂上，水陆竞献[⑧]，笙歌错陈，所奏戏文，即为所书戏目也。尽欢而罢，归为麓村母书寿序一通。时程宣，字实夫，号秋槎；汪舸，字可舟，书法与公硕齐名，皆居扬州。

释药根，居城中祇园庵，字学蒋湘繁，善刻符。

释昌泰，六安人。以三指撮管端作书，字体法鲜于伯机[⑨]。来扬州主法净寺。

俞瀚，字楚江，绍兴人。精于篆籀[⑩]，以《金陵怀古》诗受知于尹制军[⑪]，著有《壶山诗钞》。在扬州与石庄友善，卒年自苏写诗寄仪研园属其索题。不数日讣音至，石庄设位哭于庵中，研园出诗，同吊者共题之。

仪埙，字则厚，山西人，居扬州。书《十七帖》[⑫]，与鲍步江

联社南湖⑬，谓之二分明月社。

阎谷年，字贻孙，扬州人。工书，以大幅笺以作擘窠书已作诗，别具苍凉之致。

刘嘉珏，字二如，扬州人。书《十七帖》。

朱斗南，字星堂，扬州武生员。工书。其父行九，以枪法为安麓村所知。扬州白蜡杆之传⑭，自朱九始。

沈春，字既堂，嘉兴人。工书。久居扬州曾家苑，有砚癖。

葛柱，字二峰，甘泉人。行三，体胖，人呼为葛牛。善章草。好饮，尝醉于虹桥酒肆垆下，永夜呼糖炒栗子不置。

沈业富，字既堂，高邮人。甲戌⑮进士，官河东转运使。工行书，风韵天然。

王方魏，字芗城，一号大名，江都人。祖纳谏，父玉藻，科名甚盛。方魏隐居黄珏桥。工书，得晋人最深。著《周易纂解》二卷，《大名集》一卷。

黄衮，江都人，居公道桥。工草书，求者辄以"鹅"字应之。

詹淇，高邮岁贡生，居陈家集。书法雄健。

阮匡衡，字瑶岑，居公道桥。康熙癸未武进士，官滁州卫掌印守备。工《十七帖》，年七十余，犹日临不倦。侄金堂，字宣廷，仪征文学⑯，亦工草书。金堂子二：承春，字再飏，仪邑文学，辑有《颜子》二卷；承鸿，字逵阳，名诸生。

焦熹，字效朱，江都人，居黄珏桥。官古北口都司⑰，日训行陈⑱，能开重弓。暇作小楷，法极于古。侄继轼，字熊符，亦工书。善为谜诗，有《梅花百韵诗》，每首隐一物，一时传之。

杨法，字巳军，江宁人。工篆籀，黄园中"柳下风来桐间月

上"八字，是所书也。来扬州寓地藏庵，与小山上人善。

梁巘，字文山，亳州人。进士。书法秀润，尺五楼之延山堂扁出其手。

马荣祖，字力本，号石莲，江都人。雍正壬子举人，官閩乡知县。工古文，善书法，幼为桐城方望溪⑩、金坛王耘渠所重，长与山阴胡稚威、丹徒张圖东、仁和沈荻林、钱塘桑殷甫齐名。著有《文颂》九十二章、文集二卷传世。

顾锡躬，字万峰，兴化人。工书能诗，有《瀣陆诗钞》四卷。

兴化陆骖，字白义。书法怀素。

汪元长，仪征人。书得唐人法，所书石碣碑刻最多。

张瑾，扬州孝廉。善仿退翁。

赵之璧，宁夏人。字学退翁，能擘窠书。以世袭一等子，官两淮运司。

泰州叶雯以箸书，邓琬以指书。琬性迂，人呼为呆子。

常执桓，字友伯，扬州人。书法《圣教序》。

吴焯，字凌州，扬州人，退翁门弟子。子溥，字茶溪，继之。

白云上，字秋斋，河南人，以游击镇扬州。工书，于慧因寺书"了然"二字，今刻石陷楼壁。

叶敬，字义方，扬州人。工书。

牛翊祖，字湘南，天津人。为扬州清军同知，书法钟繇。

苏楞额，字智堂，满洲人。官巡盐御史，以书名家。

陈起文，字退山，江都人。工隶书。

方辅，字密庵，歙县人。工书。

巴慰祖，字禹籍，徽州人，居扬州。工八分书，收藏金石最富。

叶天赐，字孔章，号咏亭，仪征人。书运中锋，多逸趣。

汪焘，字石兰，徽州人。书法米颠。同时殷俊扬者，以箸书传。

汪大黉，字斗张，号损之，徽州人。工隶书。

林李，字九标，号铁箫。少时得铁箫于智井中⑳，吹之清越，遂佩以自随，兼可辟邪。书法《圣教序》，称于世。

叶勇复，字英多，号霜林，江都诸生。好欧阳通书法㉑，摹之逼肖。善评话，言古人忠孝事，慷慨激发，座客凛然。

陆甲林，字缙乔，高邮人。己酉拔贡。书作颜平原㉒。

王式序，苏州人。身短，人呼为矮王。初为海府班串客，工楷隶，来扬州为内班教师。岑仙筑群芳圃，扁联多出其手。又有周仲昭者，为十番教师，亦精小楷。

[注释]

①占籍：入籍定居。　②褚河南：褚遂良（596～659），字登善，钱塘（今浙江杭州）人，祖籍阳翟（今河南禹州）。唐朝政治家、书法家。精通文史，工于书法。与欧阳询、虞世南、薛稷并称"初唐四大家"。传世墨迹有《孟法师碑》《雁塔圣教序》等。　③襄愍：曾铣（1509～1548），字子重，浙江台州黄岩县（今台州黄岩区）人，始任福建长乐知县，升御史，继为山东巡抚，后任兵部侍郎，总督陕西榆林的定边、安边、靖边"三边"事务。守疆戍边，节节胜利之际，却遭奸臣严嵩陷害，含冤而死。明穆宗隆庆元年（1567），给事中辛自修、御史王好问上疏为曾铣雪冤。帝诏赠兵部尚书，谥襄愍，归葬江都。　④葛：夏衣的代称。

⑤傀异：犹怪异。　⑥双钩法：即双钩书法，是指以笔单线直接写出某

种书体的空心字。此法源于唐代，当时，由于没有印刷技术，人们为了能使名家书法作品得以流传，就按作品的原样，勾勒出空心字，然后再填上黑墨，以使观者得到近似真迹的作品。　⑦迓（yà）：迎接。　⑧水陆：水陆所产的食物，意谓山珍海味。　⑨鲜于伯机：即鲜于枢（1256~1301），元代著名书法家。善诗文，工书画，尤工草书。　⑩篆籀（zhòu）：即小篆和大篆。　⑪制军：职官名。明、清时总督的别称。⑫《十七帖》：著名草书法帖，王羲之草书的代表作，因卷首有"十七"二字而得名。　⑬鲍步江：鲍皋（1708~1765），丹徒人，字步江，号海门。国子生。善画，尤以诗赋名。沈德潜尝称其与余京、张曾为"京口三诗人"。　⑭白蜡杆：指由白蜡木做成的长杆兵器，武术中通常指枪棒，古代军队中专指长枪。　⑮甲戌：乾隆十九年（1754）。　⑯文学：泛指有学问的儒生。　⑰古北口：长城要口之一，位于今北京市密云区古北口镇东南。都司：武官名。清制，都司为正四品，位于参将与游击之下，县府守备官之上，或任协将或副将的中等军官，也可称为协标都司。　⑱行陈：队列布阵。陈，通"阵"。　⑲方望溪：方苞（1668~1749），字灵皋，亦字凤九，晚年号望溪，亦号南山牧叟。清代散文家，与姚鼐、刘大櫆合称"桐城三祖"。　⑳眢（yuān）井：干枯的井。眢，眼睛枯陷失明，引申为枯竭之意。　㉑欧阳通（625~691）：唐代大书法家。字通师，潭州临湘（今湖南长沙）人。欧阳询子。工于楷，书得父法而险峻过之，父子齐名，号"大小欧阳"。　㉒颜平原：指颜真卿，颜曾任平原太守。

[点评]

　　曹寅、曹雪芹及雪芹所著《红楼梦》都与扬州有着不解之缘。

　　曹寅在扬州盐保任上兴建塔湾行宫迎接康熙南巡。塔湾行宫位于扬州西南十五里三汊河口的高旻寺旁。因为高旻寺中有天中塔，故此行宫被称

为塔湾行宫。此地濒河临江，形势险胜。隔江可远眺镇江"金焦二山"，以水路沿运河北行，扬州近在咫尺。"三汊河干筑帝家，金钱滥用比泥沙"，张符骧的《竹西词》传神地揭示了营建塔湾行宫的靡费程度。行宫建成，康熙在南巡途中多了一个赏心悦目的娱乐场所。康熙前四次南巡，他在扬州总共不过停留了十天。而在最后两次南巡中，逗留于塔湾行宫累计就达二十天之久。行宫固然是曹寅营建，实际上却是封建帝王穷奢极侈的见证。

康熙四十四年（1705）五月初一，曹寅奉康熙敕命，主持扬州诗局，在天宁寺开始校定、刊刻《全唐诗》。曹寅为《全唐诗》校阅刊刻官，翰林院侍读彭定求、杨中呐、沈三曾等为校对官。《全唐诗》选用胡震亨《唐音统签》和季振宜《全唐诗》为底本，参校皇家内府所藏唐人诗集，并"旁采残碑、断碣、稗史、杂书之所载，补直所遗"。共收录唐代诗人2200多人的诗作近5万首。《全唐诗》卷帙浩繁，内容宏富，为唐诗集大成之作，对于研究唐代文学与社会历史，提供了宝贵的资料，具有极高的参考价值。

曹寅逝世后，曹雪芹随父辈继续在江宁织造府中生活，他曾到过苏州、扬州、镇江一带，他祖父生活过的古城扬州给少年时代的曹雪芹留下了难忘的印象。当家庭败落前往京都后，他也一定留有这些印象，慢慢品味着曹家饱尝兴衰的扬州梦影。《红楼梦》先从"姑苏"发端，再表"金陵"老宅，再转记"维扬"，这三处都是曹家任职和足迹所履之地。曹雪芹融"所见所闻"的素材入作品，如饱览祖藏、江南览景、生活习俗等，无不见到扬州的影子。如第二回"贾夫人仙逝扬州城"，黛玉之父林如海即为巡盐御史，任所即在扬州。而黛玉起行，孤女投奔外祖母也是从扬州出发。第十九回"意绵绵静日玉生香"中，宝玉以扬州有一座黛山，山上有个林子洞开场，编排出扬州人过腊八的故事，和黛玉开玩笑，题意既新，又紧扣扬州的风俗民情。第八十七回"感深秋抚琴悲往事"中，黛玉感时悲秋，想到的是"父母若在，南边的景致，春花秋月，水秀山明，

二十四桥，六朝遗迹……香车画舫，红杏青帘……"可见曹雪芹对扬州的一切都是满蕴深情的。

桐轩在飞霞楼后，地多梧桐。联云："凉意生竹树①张说，疏雨滴梧桐②孟浩然。"是轩祀三贤神主，三贤为宋欧阳文忠公、苏文忠公及王文简公。卢转运联云："一代两文忠，到处风流标胜迹；三贤同俎豆③，何人尚友似先生。"郑燮联句云："遗韵满江淮，三家一律；爱才如性命，异世同心。"轩旁由六角门入桐荫书屋，屋后小亭，额曰"枕流"。联云："鸟宿池边树贾岛，花香洞里天许浑。"亭右石隙有瀑布入洞中，洞旁筑亭，额曰"临流映壑"。联云："新水乳侵青草路④雍陶，疏帘半卷野亭风李群玉。"至此"临水红霞"之景毕矣。是园本周楠所建，楠字簑庵，工诗，尝与申拂珊副宪甫往来湖上，唱和有诗。子二：长子炎，字受堂，为国子监学正；次子兆兰，宇香泉，为南康府知府⑤。

周炎，字受堂，号竹樵，顺天□□科举人。工文词，精于医。同时卞垣纶，字如堂。□□科举人，官江西县令，亦精于医。均以是技名于京师。周兆兰，字香泉，顺天□□科举人，工文词，有经济才，丙午为安徽太和知县。时大饥，民入山掘得黑米，救一邑之命，上官以为邑宰所感，遂上闻，擢太守，补南康府。其友尹正，字方水，江浦诸生，工书法，精于制义⑥。扬州医学罕见，北乡黄叔林精于脉诀，而用药失当，土人称之曰黄半仙。此一人之后，无有继者。若受堂、如堂，可谓读书明医之士矣。次之朱培五，博涉群书，多有引据，亦工诗。疡痘科自杨天池之后，遂失真传。刘昆山、张秉天次之。邓馨儒讲究五运六气⑦，著《时行痧疹说》，最精确。

是园周氏，后归于王履泰、尉济美，二家皆山西人。王、尉本北省富室，业盐淮南，而家居不亲筹算。王氏任之柴宜，尉氏任之柴宾臣，皆深谙鹾法者。是河两岸园亭，皆用档子法，其法京师多用之，南北省人非熟习内府工程者莫能为此。朱铉，字鹤巢，诸生，有经济才，柴氏重之。其兄东曙，精于弈。姚玉调，苏州人，工小楷，精于医。子蔚池，有异才，善图样⑧，平地顽石，构制天然。朱棠，字惠南，深明算学。史松乔出样异常⑨。其子椿龄，字寿庄，名诸生，皆其选也。若王世雄工珐琅器，好交游，广声气，京师称之为珐琅王，又良工也。他如一工之奇，一技之巧，见闻所及者，各附于诸家工次。

长春桥界迎恩河及保障湖之间，桥内为迎恩河，桥外为保障湖。白石甃基，刻奇兽蹲踞⑩，上覆飞亭枋楔，广丈许，修百余步。北循黄园后楼小径，过宵市桥，通北门街。南过水云胜概园门，入观音山路。

[注释]

①凉意生竹树：《全唐诗》第八十六卷张说《修书院学士奉敕宴梁王宅赋得树字》诗："秋吹迎弦管，凉云生竹树。"凉意，当作"凉云"。
②疏雨滴梧桐：语出孟浩然《断句》："微云淡河汉，疏雨滴梧桐。"《全唐诗》只录此二句。　③俎豆：俎和豆。古代祭祀、宴飨时盛食物用的两种礼器，引申为祭祀和崇奉之意。唐柳宗元《游黄溪记》："以为有道，死乃俎豆之，为立祠。"　④新水乳侵青草路：据《全唐诗》第五百一十八卷雍陶《晴诗》（诗题一作《塞路初晴》）："新水乳侵青草路"当作"新水乱侵青草路"。　⑤南康府：清府名，辖境为今江西庐山、永修、

都昌等地，1913年废。　⑥制义：亦称时文、制艺、时艺、四书文、八股文，即明清两代的八股文，是科举考试时的专门文体。这种文体有一套固定的格式，规定由破题、承题、起讲、入手、起股、中股、后股、束股八个部分组成，每一部分的句数、句型也都有严格的限定。　⑦五运六气：简称运气。五运，指金、木、水、火、土五行的运行。六气，指风、热、湿、火、燥、寒六气。　⑧图样：指工程图样。　⑨出样：指图样出手。　⑩蹲踞：两膝弯曲，脚底和臀部着地蹲坐着。

[点评]

　　此一部分李斗不仅续写了"临水红霞"景点的沿革，还重点介绍了当时在医学、园亭、算学等方面的名家。需要指出的是，在清代前期，儿科疾病中以痘（天花）、疹（麻疹）两种发疹性传染病的发病最为凶肆、猖獗，因此，引起传染病学家和儿科专家的深切关注，如关于痘疹的专书就占儿科著作的一半，《时行痧疹说》当是那时重要的一部专著。

临水红霞即桃花庵

卷三　新城北录上

便益门在新城东北，创于嘉靖丙辰。以倭变，用副使何城、举人杨守诚之议，都御史陈儒、御史吴百朋、崔栋、知府吴桂芳、石茂华，先后任其事。城外护城河本名市河，知府吴秀所浚，初引官河水注其中，历久内河高于官河，仍于官河口筑堤以蓄内河之水。堤外为官河，堤内有吊桥，为便益门，渡游船皆集于是。右岸有都天庙、三清院、闻角庵，左依东城下，蔀屋茆檐①，桑柘鸡犬②，皆极萧疏冲淡之致。

[注释]

①蔀（bù）屋：以草席覆盖的屋顶。　②桑柘（zhè）：桑木与柘木。

[点评]

本节谈到了扬州"新城"之由来。

据《扬州文化概论》载，扬州城址变迁大致如下：公元前486年吴王夫差在今扬州市西北部蜀冈之上筑邗城，这是史载最早的扬州城。汉初，高祖封其侄刘濞为吴王，在邗城基础上扩建成吴国都城，城周达十里半。三国时，此地为魏吴两国边境，战争频仍，一度成为废邑。经南北朝直到隋朝，扬州城池虽屡有废兴，但城址未变，都在蜀冈之上。现在蜀冈东峰、中峰之间，有一道南北走向的土垣，是当年古城西墙的遗址。隋炀帝三幸江都，在前朝颓弃的殿基上，建起了春草、归雁、回流、光汾、九里、九华、枫林、松林、大雷、小雷等宫苑，即著名的"扬州十宫"。唐代扬州城规模最大，有两重城，即蜀冈之上的称子城，一称牙城，即衙城，为扬州大都督及其下属各级官衙驻地；蜀冈之下的称罗城，一称大城，为新兴工商业区和居民区。唐末战乱，使扬州成满目疮痍，遍地瓦

砾。直到五代末期，后周显德五年（958），才在故城的东南隅另筑新城，周围仅2180丈，故称"周小城"，之后虽经扩建，城周仅十二里，名为"州城"。北宋时期，袭用州城。南宋期间，扬州先后为抗金、抗元前线军事重镇，屡因防御需要而浚隍修城。公元1128年，江东制置使吕颐浩奉命筑大城。此城全用大砖砌造，范围较州城大，方位较州城南移，其南沿、东沿均临大运河。高宗绍兴时，扬州知州郭棣在唐牙城废址上版筑堡寨城。又筑土夹城，以连通堡寨城与大城，至此，扬州一地三城。元代，袭用宋大城。

元末，地主武装张明鉴"青军"占据扬州，"屠居民以食"，居民竞相逃往，城池残破。据《明实录·太祖实录》记载，明将缪大亨攻取扬州后，李德成任扬州知府，当时扬州城居民仅十八家。今扬州城东南隅尚有"十八家"巷名。1357年置淮海府，佥院张德林截取宋大城西南角建城以守，即今所谓旧城。明嘉靖三十五年（1556），为防御倭寇骚扰，扬州知府吴桂芳接受副使何城和举人杨守诚建议，在旧城之东增建新城，作为外城，以保护东郭之外工商业区和两淮盐运使公署。吴桂芳调任后，继任知府石茂华克竣其工。至此，扬州完全脱离蜀冈。清代袭用明代新、旧两城。《扬州府治城图》云："扬郡城二，外合内分，西曰旧城，元至正间因宋大城改筑；东曰新城，明嘉靖间建。"

嘉靖间建新城时，为方便百姓在城门关闭时进出，在新城东北角开设便门，可以延迟关闭或者提早开启，称"便益门"，老百姓习称"便门"。以便益门为界，街分内、外南北两段。城内大街南接大草巷，通东关城门口，又称便益门（内）大街；城外大街北至高桥街，通黄金坝鱼市，又称便益门外街。曾是繁华商业街，客商云集。

都天庙在大仪乡砖道上，道旁荒冢如弈。草深没踝，路灯如

萤，连贯不绝。有如来石塔，八棱，刻佛像，以镇鬼也。

三清院在右岸砖路旁，高凤冈以八分书题其门额，方士林东厓居之。林通五雷法①，善治鬼，后为鬼魇②，死于渡春桥水中。其徒黄鸣谦传其术。朱思堂运使赠联云："炉火纯青销剑气，霜花欲白映仙根。"

鱼市亦谓之鱼摊，在广储门者，由都天庙砖路而来者也。彭岔子目眊能见鬼物③，尝挑鱼至是，以力乏睡于路，梦中闻鬼作挑担声，魇不能起。及醒，所挑鱼已失所在。

闻角庵本木商会馆，以闲屋赁过客。有寓者善相人，好酒。有王叟者，亦好酒，相与友善，每夕共入市沽饮。久之，谓相士曰："我阴也，知人死期，我语子，子以相人。"于是相人者能定人之死日，邑人以为神。又久之，叟谓曰："某日将别子去，然而嫂可为我寓也。"叟未几果死。是夜，相者妻腹中有声，作叟语，其言人死生如故，而相术益神，自是相者之妻未尝与相士同寝矣。

[注释]

①五雷法：道教方术。得雷公墨篆，依法行事可致雷雨，祛疾苦，立功救人。相传雷公有兄弟五人，故以五雷称之。 ②鬼魇（yǎn）：迷信者称人在梦中惊叫，或觉得有重物压身不能动弹。 ③目眊（mào）：眼睛看不清楚。

[点评]

这一部分讲了三则"遇鬼"故事。《说文解字》云："人所归为鬼。"在古人看来，鬼是和人的灵魂是联系在一起的，是人的精神的延续。《礼

记·祭义》曰："众生必死，死必归土，此之谓鬼。"可见"鬼"乃是对已经去世、埋入土中的死人的称呼。而在古人观念中，人的魂灵又是不灭的，人死后灵魂会从肉体中分离出来变成鬼，回到祖先那里，以超自然的力量继续左右人间。《列子·天瑞》曰："精神离形各归其真，故谓之鬼，鬼者归也，归其真宅。"中国古代真正崇拜的，就是这种人死后变成的鬼魂。所以从这个意义上说王叟这个鬼"将别子去"乃是一种回顾，"相者之妻未尝与相士同寝"亦是对逝者、对鬼神的一种崇敬。

广储门在新城北，亦曰镇淮门。其城外市河，上通便益门，下通天宁门。游船所集，与便益门等，左岸有梅花书院、史阁部墓诸古迹^①。

广储仓在梅花岭下，雍正间葛御史建。仓房制最宏敞，十一檩挑山^②，面阔一丈三尺，进深四丈五尺，檐柱高一丈二尺五寸，径一尺大木。做法：用里金柱^③、三穿^④、双步、单步、五架、三架诸梁、檐枋、垫板、檩木、檐椽、下中上花架檐椽、脑椽、连檐、瓦口、博缝板、山墙上象眼窗^⑤、厫门下槛、间抱柱、闸板，均以见方折工料^⑥。三檩气楼面阔九尺^⑦，进深七尺五寸^⑧，柱高二尺七寸，宽六寸，厚五寸。用榻角木、三架梁、檐枋、脊枋、垫板、脊瓜柱、檩木、檐椽、连檐、瓦口、博缝板、前后风窗、两山上下象眼窗。抱厦面阔一丈三尺，进深七尺五寸，柱高九尺五寸，径八寸。用抱头梁、随梁枋、檐枋、垫板、檩木、檐椽、连檐、博缝板，亦均以见方折算。

[注释]

①史阁部：史可法（1602～1645），字宪之，号道邻，河南祥符（今

河南开封）人。明末抗清名将。弘光元年（1644），清军大举围攻扬州城，不久城破，史可法拒降遇害，当时正值夏天，尸体腐烂较快，史可法的遗骸无法辨认，其义子史德威与扬州民众随后便以史可法的衣冠代人埋葬在城外的梅花岭。史可法死后南明朝廷谥之为"忠靖"。清乾隆帝追谥为"忠正"。阁部，为明代时内阁大臣的别称，因史可法官至建极殿大学士，故称阁部。　②檩（lǐn）：用于架跨在房梁上起托住椽子或屋面板作用的小梁。亦称"桁"。挑山：又称悬山，中国古代建筑屋顶形式的一种。屋面有前后两坡，而且两山屋面悬于山墙或山面屋架之外。　③金柱：檐柱以内，除了处在中轴线上的柱子外，其他都叫金柱，多用于带外廊的建筑。一般小型建筑只有前后各一列金柱或没有金柱；大型建筑大多前后各两列。　④穿：拉结柱子的构件，即穿枋，由下至上分别为一穿、二穿、三穿。　⑤山墙：又称为外横墙，沿建筑物短轴方向布置的墙叫横墙，建筑物两端的横向外墙一般被称为山墙。古代建筑一般都有山墙，它的作用主要是与邻居的住宅隔开和防火。　⑥见方：指以某长度为边的正方形或平面尺寸达到正方形的状态。　⑦气楼：指米仓屋顶上通气的小楼。　⑧进深：指建筑物纵深各间的长度。即位于同一直线上相邻两柱中心线间的水平距离。

[点评]

　　粮仓系国脉，民心定乾坤。《礼记·王制》中论述："国无九年之蓄，曰不足；无六年之蓄，曰急；无三年之蓄，曰国非其国也。"历朝历代的统治者都对粮食种植和储存表现出高度重视，古代的粮仓也顺势而生。粮仓不仅能够应对战争、饥荒、旱灾等意外情况的发生，也能对市场供需起到调节作用。在清代，京师及各直省皆有仓库，建立起了一个从中央到地方的完整粮仓体系。民以食为天，历朝历代，粮食问题都是国家的头等大

事，粮食问题解决不好，国家就会陷入危机之中。从这一点上说，古今亦然。

梅花书院在广储门外，明湛尚书若水书院故址也①。若水字甘泉，广东增城县人。嘉靖间以大司成考绩②，道出扬州，一时秉贽而谒者几十人③。扬州贡士葛涧与其弟洞早年从之游，是时因选地城东一里，承甘泉山之脉，创讲道之所，名曰行窝④。门人吕柟以湛公之号与山名不约而同，书"甘泉"二字于门，又撰《甘泉行窝记》。行窝门北有银杏树一株，就树筑土为埠⑤，上埠筑基为堂，题曰"至止堂"。其《心性图说》在北墉⑥，钟磬在东墉，琴鼓在西墉，学习诚明、进修敬义二斋在东序，燕居在堂北⑦，厨库在燕居左右，缭以周垣凡六十有二丈。垣外有沟，沟外有树。先门外有池，池水与沟水襟带行窝，而池上有桥，当行窝之旁。又置田二十余亩，以资四方来学者，皆涧所助也。通山朱廷立为巡盐御史，改名甘泉山书馆。厥后御史徐九皋立纯正门、礼门，提学御史闻人铨立义路坊，知府侯秩、刘宗仁、知县正维贤相继修拓，御史陈蕙增置祠堂、射圃等地，御史洪垣增置艾陵湖官庄田八十亩，此嘉靖间湛公书院也。万历二十年，太守吴秀开浚城濠，积土为岭，树以梅，因名梅花岭。缘岭以楼台池榭，名曰平山别墅。东西为州县会馆，名之曰偕乐园。后立吴公木主于园中子舍⑧，名曰吴公祠。三十三年，太监鲁保重修，知府朱锦作碑记。当道檄毁之，存其堂与楼，为诸生讲学之所。巡按御史牛应元改名之曰崇雅书院，祀湛公木主于堂，又曰湛公祠。崇祯间，书院又废。国朝雍正十二年，郡丞刘重选倡教造士，邑士马曰琯重建堂宇，名曰梅花书院。前列三

楹为门舍，其左为双忠祠⑨，右为萧孝子祠⑩，又三楹为仪门⑪。升阶而上，为堂凡五重，复道四周。又进为讲堂，亦五重。东号舍六十四间，旁立隙宇，为庖厨浴湢之所。西有土阜，高丈许，即梅花岭也。岭上构数楹，虚窗当檐。檐以外凭堞而立，四望烟户，如列屏障。下岭则虚亭翼然，树以杂木。刘公亲为校课，匝月一举⑫。而先后校士院中者，藩政则有朱续晫，知府则有蒋嘉年、高士钥，知县则有江都朱辉、甘泉龚鉴诸公。一时甄拔如刘复、罗敷五、郭潮生、郭长源、周继濂、周珠、孙玉甲、蒋奭、耿元城、裴玉音、闵鲤翔、杨开鼎、吴志涵、史芳湄诸人。江都教谕吴锐为书院碑记。迨乾隆四年，巡盐御史三保、转运使徐大枚酌定诸生膏火⑬，于运库支给。乾隆初年，复名甘泉书院。戊戌，长白朱孝纯由泰安知府转运两淮，又名梅花书院，而廓新其宇，于市河之西岸立大门，自书"梅花书院"扁，刻石陷门上。甬道二十余丈，雕墙高五丈，长十余丈，墙下浚方塘，种柳栽苇。面塘为大门，双忠祠、萧孝子墓、节孝祠在其左，距书院旧址相去丈许矣。书院正堂，制度悉如郡丞刘公之旧。更以浚塘之土，累积于右，树以梅，以复梅花岭旧观。岭下增构厅事五楹，亭舍阁道，点缀其间。朱公亲为校课，匝月一举，谓之官课⑭。延师校课，亦匝月一举，谓之院课⑮。主讲席者，谓之掌院。延府县学教谕、训导一人，点名收卷，支发膏火，谓之监院。在院诸生分正课、附课、随课⑯，正课岁给膏火银三十六两，附课岁给膏火银十二两，随课无膏火。一岁中取三次优等者升，取三次劣等者降。至仓运使以一岁太宽，限以一月，连取三次者升，后又改为连取五次优等者升，第一等第一名给优奖银一两，二三名给优奖银八钱，以下六钱。仓运使又定额一等止取十

四名。鹿运使以二等第一名给优奖银五钱，而一等不拘取数。癸丑，南城曾燠转运两淮，亲课诸生，又拔取尤者十余人⑰，置于正课之上，名曰上舍⑱，岁加给膏火银十八两。

[注释]

①明湛尚书若水：即湛若水（1466~1560），字元明，号甘泉，增城（今广东广州市增城区）人。明代哲学家、教育家、书法家。著有《湛甘泉集》《心性图说》等。一生讲学著述，创甘泉学派。 ②大司成：国子监祭酒为国子监的主管官，学官之长，副长官为司业；祭酒为大司成，司业为小司成。考绩：按一定标准考核官吏的成绩。 ③贽：古代初次拜见尊长所送的礼物。 ④行窝：宋人为接待邵雍仿其所居安乐窝而为之建造的居室。后因指可以小住的安适之所。 ⑤墠（shàn）：经过整治的郊野平地，可供祭祀用。《诗经·郑风·东门之墠》："东门之墠，茹藘在阪。" ⑥墉（yōng）：墙。 ⑦燕居：闲居之所。 ⑧子舍：小房，偏室。 ⑨双忠祠：内祀南宋抗元英雄李庭芝、姜才。 ⑩萧孝子：据姚鼐《萧孝子祠堂碑文》可知，萧孝子名曰暻，扬州人。其母朱氏病重，为了治疗母亲的疾病，竟割下肝脏自残身亡。 ⑪仪门：即礼仪之门。旧时官衙、府第大门之内的门。《江宁府志·建置·官署》："其制大门之内为仪门，仪门内为莅事堂。" ⑫匝月：满一个月。 ⑬膏火：指供学习用的津贴。 ⑭官课：旧时官府对书院学生进行定期考试。《二十年目睹之怪现状》第七十三回："有一回，书院里官课，历城县亲自到院命题考试。"张友鹤注："当时书院里的学生，每三月由官府出题考试一次，叫作期考，就是官课。" ⑮院课：指书院中由院长出题并评阅的考试。 ⑯正课、附课、随课：对考试取得优等成绩、中等成绩及低于优等、中等学生的称呼。 ⑰尤：突出。 ⑱上舍：宋代太学分外舍、内舍和上舍，学生可按

一定的年限和条件依次而升。明清因以"上舍"为监生的别称。

[点评]

书院之名始于唐中叶贞元年间官方设立的丽正书院和集贤殿书院，其职责为收集整理、校勘修订图书，供朝廷咨询，类似宫廷图书馆。唐末五代，士子多隐居山林读书，后发展为聚书授徒讲学，常以书院命名读书讲学之地。至宋初，形成了一批颇有影响力的著名书院。

清初，惩于明季书院讲学结社、议论时政之风，曾禁止开设书院。顺治九年（1652），就下令"不许别创书院群聚徒党，及号召地方游食无行之徒，空谈废业"。顺治十五年（1658），清廷允许湘沅巡抚袁廓宇之请，修复衡阳石鼓书院，此后各省书院先后修复增设。康熙元年（1662），鹾使胡文学建安定书院，此后扬州又先后建了虹桥书院、敬亭书院、广陵书院。雍正十一年（1733），朝廷下诏要求各省省会设书院，之后，各州、府也纷纷设立书院。雍正十二年，郡丞刘重选和马曰琯通力合作，建了梅花书院。乾隆年间的梅花书院是由两淮盐运使朱孝纯募捐、拨款重建的，就其实质来看，它已是一所官办书院了。书院聘请了一些真才实学之士任主讲，如姚鼐、茅元铭、胡长龄等。姚鼐是清代散文流派桐城派的集大成者，乾隆四十二年（1777），姚鼐接受朱孝纯聘请，执掌梅花书院。姚鼐在梅花书院整整三年，他"风规雅俊，奖掖后学"，书院在他的主持下声名大振，吸引了不少人来求学。如乾嘉学派中的诸多人物，像汪中、段玉裁、王念孙等皆出于梅花书院。咸丰三年（1853），梅花书院毁于兵火。同治五年（1866），复建于东关街疏里道官房。光绪末年停科举，书院亦废。

扬州郡城，自明以来，府东有资政书院，府西门内有维扬书

院，及是地之甘泉山书院。国朝三元坊有安定书院，北桥有敬亭书院，北门外有虹桥书院，广储门外有梅花书院。其童生肄业者，则有课士堂、邗江学舍、甪里书院①、广陵书院；训蒙则有西门义学、董子义学。资政书院在府堂东，建于景泰六年，知府王恕创始。内有群英馆，知府邓义质建，厥后知府冯忠重修，南昌张元徵为记。今圮，尚有旧基。

维扬书馆在府西门，建于嘉靖五年，巡盐御史雷应龙创始，徐九皋改新，欧阳德有记，陈蕙、洪垣相继修饰。内有六经阁祠堂，祀周、程、张、朱②。资贤门资贤堂、丽泽门志道堂，湛公有记，厥后御史彭端吾、杨仁愿复葺。今圮，已无旧基。安定书院在三元坊，建于康熙元年，巡盐御史胡文学创始，祀宋儒胡瑗。雍正间，尹鹾使增置学舍，为郡士肄业之所，延师课艺，以六十人为率③，并合梅花书院一百二十人。圣祖南巡，赐"经术造士"额悬其上。敬亭书院在北桥，建于康熙二十二年，两淮商人创始，因御史裴充美《论湖口税商疏》，感其德建此，令士子诵读其中，京口张九徵为记。虹桥书院在北门，康熙间，总督于成龙创始，集郡士肄业。今之郡城校课士子书院，惟安定、梅花两院。其虹桥书院久圮，敬亭书院仅志裴公去思④，而未尝校课也。若校课童生书院，今存者惟广陵书院而已。

[注释]

①甪（lù）里：古地名，在今扬州市广陵区连云村。甪里书院于乾隆三年（1738），由甪里人萧嵩出资建造，故名。 ②周、程、张、朱：宋代理学家周敦颐、二程（程颢、程颐）、张载、朱熹。 ③率（lǜ）：规

格，标准。　④去思：指地方士民对离职官吏的怀念。

[点评]

本节介绍了扬州书院的大概情况。王伟康先生说："扬州书院历史悠久，从明代初中叶兴起到清末绵延 400 年……扬州书院在清代康雍乾时期曾发展到很高的水平，谱写了中国教育史、学术史上光辉的一页。"

安定书院于康熙元年（1662）由巡盐御史胡文学创建。因祀宋儒胡瑗而得名。康熙南巡时，驾临书院，并赐"经术造士"匾额，指明书院办学宗旨。雍正十一年（1733），盐使高斌、运使尹会一重修。乾隆五十九年（1794），盐运使曾燠增修学舍，重定条规，增加膏火。咸丰三年（1853），毁于兵乱。同治四年（1865），两江总督兼理盐政李鸿章行文、运司李宗羲兴复，因旧址修建耗费大，未成。光绪末年停科举，书院废。康雍乾三朝，主讲安定书院者多为海内大师，如王步青、储大文、杭世骏、蒋士铨、赵翼等，在海内影响很大。王步青是安定书院的第一任掌院，雍正元年（1723）进士，官至翰林，精于时艺。在他任掌院时，淮盐巨商江春以师事之。

安定书院和梅花书院渊源很深，都是扬州最知名的书院，都是从盐运中开支费用，两所书院授课先生也相互讲学。安定书院与梅花书院不仅互用学师，还从外地延师来扬州讲学。著名乾嘉学派的皖派代表人物戴震即曾来安定书院讲学。作为学术交流的场所，书院推动了学术交流，也推动了扬州学派的形成与壮大。清朝末年，安定书院、梅花书院和扬州另一所著名的书院广陵书院均改名为校士馆，后又将三校士馆合并为一，称为尊古学堂，后又改为两淮师范学堂。

朱孝纯，字子颖，号思堂，汉军籍①。父伦瀚，官都统②。工

指头画，得舅氏高且园法，与钱塘李山、平湖杨泰基齐名。公诗、字、画称三绝，以"一水涨喧人语外，万山青到马蹄前"句得名③。转运两淮时，复梅花书院，修节孝、双忠诸祠，皆其举也。

姚鼐，字姬传，安徽桐城县人。进士，官翰林。风规雅峻，奖诱后学④，赖以成名者甚多。通经，善属文，著有《姬传文集》《春秋说》。弟子胡虔，字雒君，尽得其属文之法，谢蕴山太守撰《西魏书》，虔任校阅之事。

王文治，字梦楼，丹徒人。乾隆庚辰进士一甲第三人。工诗，尤精书法。城中祠庙，湖上亭榭，碑文、榜联多出其手。恒集禊帖字为联云⑤。

张宾鹤，字尧峰，杭州人。为人不拘小节，时人谓之张疯。熟于七言长古诗，书法颜鲁公。

朱篔，字二亭，江都人。天性肫笃⑥。工诗，与朱青雷震齐名，时称二朱。受知于果亲王⑦，王屡招之弗就。公为泰安太守，延之登岱。后转运两淮时，屡与文宴，有诗集行于世。

罗聘，字两峰，自称花之寺僧，江都人。工诗。居天宁门内弥陀巷，额其堂曰"朱草诗林"。善画，作《鬼趣图》，题者百余人。妻方婉仪，字白莲，受诗于沈大成，著有《白莲半格诗》。子允绍，字介人；允缵，字练堂，一字小峰。俱善画。

明新，字春岩，满州人。工诗画。为泰州伍佑场大使，为公属吏，有《虹桥待月图》传于世。

张道渥，字竹畦，浮山人。工诗画。为人傲岸不羁，官通州分司⑧，于郡城官舍书其门云："杨柳江城临画稿，梅花官阁寄诗魂。"

王至淳，字朴山，江宁隐贤庵羽士，幼工诗，书法如米襄阳。公招之来扬州，唱和靡倦。

刘重选建梅花书院，亲为校士，而无掌院。迨刘公后，归之有司，皆属官课。朱公修复，乃与安定同例，均归盐务延师掌院矣。安定书院自王步青始，梅花书院自姚鼐始。安定掌院二十有三人：王步青，字罕皆，号己山，雍正癸卯进士；吴涛，字柱中，号旭亭，康熙戊戌进士；储大文，字六雅，号画山，康熙辛丑进士；王竣，字次山，雍正甲辰进士；查祥，字星南，号云在，康熙戊戌进士；陈祖范，字亦韩，号见复，雍正癸卯进士；王乔林，字文河，雍正癸卯进士；张仕遇，雍正癸卯进士；邵泰，字北崖，康熙辛丑进士；蒋恭棐，字西圃，康熙辛丑进士；沈起元，字子大，号敬亭，康熙辛丑进士；刘星炜，字圃之，号印子，乾隆戊辰进士；王延年，字涌轮，号介眉，雍正丙午进士；杭世骏，字大宗，号董浦，乾隆丙辰博学鸿词；沈慰祖，字砺斋，雍正庚戌进士；储麟趾，字梅夫，康熙己未进士；蒋士铨，字心余，号清容，乾隆丁丑进士；吴珏，字并山，乾隆癸未进士；吉梦熊，字渭崖，乾隆壬申进士；周升桓，字山茨，乾隆甲戌进士；赵翼，字云崧，号瓯北，乾隆辛巳进士；张焘，字暮青，号涵斋，乾隆辛巳进士；王嵩高，字少林，乾隆癸未进士。梅花掌院五人：姚鼐，乾隆癸未进士；茅元铭，字耕亭，乾隆壬辰进士；蒋宗海，字春农，乾隆壬申进士；张铭，字警堂，乾隆丁卯举人。蒋之前则吴珏，自安定移席焉。以安定肄业诸生掌梅花书院者，唯蒋宗海舍人一人。掌安定书院者，唯王嵩高太守一人。广陵书院在东关大街，知府恒豫创始。掌院三人：谢浤生，字海沤，乾隆壬午举人；杜墀，乾隆戊戌进士；郭

均，字直民，号筱村，乾隆丁未进士。

自立书院以来，监院互用府县学，学师皆知名有道之士。以所知者，略详于左。

金兆燕，全椒人。为教授时，于市购得小铜印，刻"棕亭"二字。乃自取为号。且构棕亭于署之西偏。所著述数尺矣，有劝之刻者，答曰："人人知吾为棕亭，而棕亭之名，实得诸市间，奈何以一生心血为棕亭所攘乎！"后升国子监博士，书院诸生汪梦桂等十数人，饯之于平山堂，各有诗，山长吴并山先生为之序⑨。

顾惇量，昆山人。岁贡士，举鸿博未就。工诗，长洲夏谷香秉衡为刻制艺行于世⑩。

夏宾，字于门，六合人。精于医，有制艺行于世。

李保泰，字啬生。庚子进士⑪。博综经史，能括其义理之所在，善诗古文词，于赵宋人文集最熟。秉铎扬州⑫，诸生徒执业问道者，日络绎不绝。宁谧白守⑬，读书论文外，不及他事。与嘉定钱辛楣宫詹、元和王西庄侍郎、仁和卢抱经学士、桐城姚姬传太史交，诸先生皆深重之。

俞升潜，婺源人。戊子科举人。工于制艺，性情和易，善于教人。

王嵩伯，字□□，元和人。廪贡生，康熙壬辰殿撰世琛之侄。工诗古文辞。

范鉴，字赐湖，江宁人。丁酉举人。善诗文，倜傥多能，笃于交谊，循循善诱，生徒乐与之亲。

[注释]

①汉军籍：清代旗籍之一。清制，凡八旗满洲、蒙古、汉军及上三

旗、下五旗包衣成员皆隶旗籍。就旗人与民人相对而言，旗人均属旗籍。每个旗人的具体旗籍，标志着他的身份地位和入旗前的民族成分，是其户籍与族籍的统一体。　②官都统：中华书局本、山东友谊本皆作"官御史"；广陵书社本、凤凰本均作"官都统"。据朱伦瀚生平，曾官至正黄旗汉军副都统。从广陵书社本、凤凰本。都统，清代八旗中每旗的最高长官。　③一水涨喧人语外，万山青到马蹄前：语出朱孝纯《雨后过超渡》诗。　④奖诱：勉励诱导。宋曾巩《杜常兵部郎中制》："夫能奖诱服田之人，悦趋讲武之政，驯致有渐，而弥纶不疏。"　⑤禊（xì）帖：《兰亭集序》帖的别称。王羲之所写的序，因记中有兰亭修禊事语，故称为"禊帖"。　⑥肫（zhūn）笃：诚恳笃厚。　⑦果亲王：即和硕果亲王，为清朝世袭亲王。雍正元年（1723），康熙帝第十七子允礼被封郡王（雍正六年，进亲王），封号果，死后谥号毅，未得世袭罔替，每次袭封需递降一级。一共传了八代十位。　⑧分司：清制，盐运使下设分司，属运同、运副或运判管领。　⑨山长：对山居讲学的人的敬称。　⑩制艺：亦作"制义"，指八股文。　⑪庚子进士：指乾隆四十五年（1780）庚子恩科，李保泰列第三甲赐同进士出身。　⑫秉铎：指担任文教之官。古人执木铎以施教，后称执掌教化人民的官吏为"秉铎"。　⑬宁谧：安宁而静谧。

[点评]

　　李斗罗列的这些名单，可谓扬州书院名师"点将谱"。扬州书院能成为清代鼎盛时期学术交流的中心，其中一个重要的原因就在于延请当时的名儒硕士来扬授课。那时的扬州书院可谓精英聚集，视野开阔，各派学说共存共荣。这些名师大儒，不仅知识渊博，时负盛名，而且秉性各异，教学方法多样。姚鼐"风规雅峻，奖诱后学，赖以成名者甚多"；李保泰"宁谧自守，读书论文外，不及他事"；俞升潜"性情和易，善于教人"；

范鉴"倜傥多能，笃于交谊，循循善诱，生徒乐与之亲"；另有不拘小节的"张疯"，王侯屡招不应的怪才，天性纯笃者有，傲岸不羁者有，隐士有，宦者亦有。正所谓"大学者，非谓有大楼之谓也，有大师之谓也"。

安定、梅花两书院，四方来肄业者甚多，故能文通艺之士萃于两院者极盛。自裴之仙至程赞普数十人，详其本末于左。

裴之仙，镇江丹徒人。善属文。眇一目①。以举人肄业安定书院，康熙甲戌会试，院中扶乩②，卜会元何人，乩书一"贵"字。及开榜，之仙获隽③，乃知"贵"字为"中一目人"也。

管一清，字穆轩。进士，点庶常，散馆为魏县知县，移任增城。善属文，工诗，著有诗文集。子之桂，亦工诗，著有《穆轩诗集》。

杨开鼎，字致堂，老年称蒧竹居士④。进士，官翰林，终于湖南郴桂道。官御史时，颇以劲直著名。工八分书，著有诗集。

梁国治，字阶平，浙江人。进士，官至大学士。少时肄业于此。

谢溶生，字未堂，仪征人，东晋太傅之后⑤。工制义，与兄泫生齐名，称"二谢"。时陈桂林相国守扬州，赏其文，以女妻之。成进士，官至刑部侍郎。子士松、士樗、士树，皆名诸生。

蒋宗海，字春农，镇江丹徒人。进士，官内阁中书。博览典籍，学在何义门、陈少章之间。

秦黉，字序堂，号西岩，江都人。进士，官翰林编修，出为岳常澧道。工诗文，有诗文集若干卷。子恩复，字惇夫，进士，官翰林编修，淹通经史，有校订《鬼谷子》及《封氏闻见录》诸书。

王嵩高，字少林，宝应人。进士，官知府。乞终养归里，以诗鸣于时。

王世球，字熙堂，甘泉人。工文，卢转运延之幕中为经师。弟世锦，字濯江，亦工文，尤长于诗，时称为"甘泉二王"。

任大椿，字子田，兴化人，后山先生之孙。进士，官御史，诏修《四库全书》，充纂修官。于学无所不窥，著有《字林考逸》《深衣释例》。其弟子汪廷珍，字瑟庵。山阳人，己酉榜眼，官祭酒，充石经馆纂修官，分校《论语》，多所考证。

扬州唐氏，以文章世其家，居旧城前李府巷。学中称海屋唐，河南观察侍陛、进士仁埴，皆其裔也。

杨文铎，字晓先，昭武将军之孙。举人，官知府。工诗文，著《双桐轩集》。昭武将军名捷，以擒于七及平闽功，加是职。其子懋绍，字渔山，官观察，有诗集。其裔孙文锦及铸字怡斋，□字在田，炯字朗如，进士；焰字鉴庭，参戎，大壮字静亭，皆工诗文。

申甫。字笏山。举人。官总宪。有《笏山诗集》。

何融，字心恬，号默堂。举人，以明通进士授知县不就⑥。主京都金台书院讲席时，生徒仅数十人，而一时乡会中式者皆数人。又乙酉、戊子两科解元，皆出其门。壬辰探花俞大猷，亦其门弟子。后官六安教谕。子孙锦，字文伯，举人，与钟保其怀、王东山文泗俱以诗文齐名。

佘瀛，字滟堂。进士，官知县，有政绩。

侍朝，字鹭川。进士，官翰林。淹通经史之学，工诗文。

赵廷煦，字涤斋；宗武，字京西，兄弟举人。官知县，以诗文名。其嗣鹤寿，字尺坡，磊落有奇气，与喜起字雨亭、刘文枢字南

楼及余为文字交，起戊申举人，文枢诸生。廷煦弟宗文，字贻丰，名诸生。

郭联，字星珠，江都明经，海若先生之子，南江先生之徒，现台先生之侄也。郭氏以制艺世其家，明经能守其传，后起之秀，半出其门。子贻燕、宾燕，皆蜚声黉序。

吴楷，字一山，仪征人。召试中书，工诗文词赋，善小楷，好宾客。精于烹饪，扬州蝉螯糊涂饼，其遗法也。

段玉裁，字若膺，一字懋堂，镇江金坛人。乾隆庚辰举人，官玉屏知县。受业于戴东原，与御史王念孙齐名。著《六书音均表》《古文尚书考证》《许氏说文读》。弟玉成，丙午举人，亦为训诂之学，受知于李学使因培，令其肄业安定，同学称为"二段"。

李惇，字孝臣，高邮人。通"三礼"⑦，精律数之学。生平重气节，学者称为醇儒⑧。其师贾稻孙卒于泰州，时学使谢少宰行拔贡事，重孝臣之学，将取之。李经纪稻孙之丧⑨，不往试。时人大重之，后成进士。

王念孙，字怀祖，一字石渠，高邮尚书之子。进士，官吏科给事中⑩。深于声音训诂之学，海内宗之。其学不蹈于虚，不拘于实，能发戴、惠之所未及，著《广雅疏证》。子引之，字伯申，传父学。

宋锦初，字守端，高邮人。丁酉拔贡生，官五河县教谕。善属文，著《韩诗考证》四卷。子保，字定之，工诗古文辞。

汪中，字容甫，江都人。丁酉拔贡生。善属文，涉猎子史百家，精于金石之学，著《述学》内外二篇，又著《广陵通典》《春秋后传》若干卷。同时高邮贾田祖字稻孙，好学，多所瞻涉，容甫所学，半取资焉。

刘台拱，字端临，宝应人。辛卯举人，官丹徒教谕。与李惇、汪中友善，为汉儒之学，精于"三礼"。

殷盘，字铭载，江都人。博学，曾校刊《周官郑注》一书。

徐步云，字蒸远，兴化人。召试中书，工书法。

杨伦，字西禾，常州阳湖人。进士。工诗，著《杜学指南》行于世。

韦佩金，字书城，号友山，江都人。进士，官知县。工古今体诗、长短句，尤深于时文，同学称为文虎。有制艺诗文词诸集若干卷。

洪亮吉，本名礼吉，字稚存，常州武进人。庚戌榜眼，官编修。博通经史，精于地理之学。诗与黄景仁齐名，号"洪黄"。学与刑部孙星衍齐名，号"孙洪"。著《三国疆域志》《乾隆府州县志》《卷施阁诗文集》。

贵徵，字一堂，进士，官吏部。善属文，尤工汉魏六朝骈丽之作，姚姬传山长知之最先。

江涟，召试中书，善属文，常撰内阁谢折三次，皆蒙上奖。

金科，字侣张；刘号，字香南，皆精于制艺。善诗古文词，出其门者，多达人也。

万应馨，字黍维，号华亭，常州宜兴人，蒲仙太史之孙。进士，官广东知县。善属文，尤工诗。

孙星衍，字季述，号渊如，常州武进人。丁未榜眼，官刑部。幼工骈体文，既博涉百家，于天文历数、阴阳形宅、篆籀古文、声音训诂之学，靡所不精。著《古文尚书注表》《晏子春秋音义》《问字堂集》。妻王玉瑛，字采薇，工诗，早卒，不再娶。先是毗陵

有"七子"之目，为杨西禾、杨蓉裳、赵亿生、徐书受、洪稚存、黄仲则及渊如七人。毕秋帆制军沅刻《吴会英才集》，为方子云、洪稚存、顾敏恒、黄仲则、王秋塍、杨西禾、徐书受、杨蓉裳、高东井、陈理堂及渊如、采薇十二人。

余鹏飞，字伯扶，安庆怀宁人。丙午顺天举人。豪饮能诗，善拳勇击刺之状，著《曹州牡丹谱》。弟鹏冲，字少云，工诗画，朱笥河太史、翁覃溪侍郎称其诗不让古人，年未三十而卒。

朱申之，字自天，江都人。工诗，著《抱经堂诗集》。有园在东乡大桥东之浦头周家庄，名曰念莪草堂⑪，程午桥载之《扬州名园志》中。

顾九苞，字文子，兴化人。进士。善属文，贯通经史。李鹤峰学使按试扬州，以三茶三杞问诸生，文子独反复详言之，由是知名。子凤毛，字超宗，戊申副榜，邃于学，博闻强记，一时无比。

程赞普，字一亭，善属文，笃于交友，年三十而卒。阮芸台阁学挽之以联云⑫："惟有锦囊比长吉，尚无白发似安仁。"⑬

[注释]

　　①眇：瞎了一只眼。　②扶乩（jī）：一种民间请示神明的方法。将一丁字形木棍架在沙盘上，由两人扶着架子，依法请神，木棍于沙盘上画出文字，作为神明的启示，以显吉凶。　③获隽："获隽公车"的简说，意谓会试得中。　④豁（huò）：空大之意。　⑤东晋太傅：指谢安。⑥明通：即明通榜。清代科举考试所出榜文之一。雍正五年（1727），于会试落榜试卷内选文理明通者，正榜外续出一榜，名为明通。　⑦三礼：儒家经典《周礼》《仪礼》《礼记》的合称。　⑧醇儒：学问专精纯正的

儒者。　⑨经纪：料理，安排。　⑩给事中：官名。秦汉为加官，晋以后为正官。明代给事中分吏、户、礼、兵、刑、工六科，辅助皇帝处理政务，并监察六部，纠弹官吏。清沿明制。　⑪荩（é）：多年生草本植物，生水边，叶像针，开黄绿小花，叶嫩时可食。　⑫阁学：当指阮元（字芸台）内阁学士之职。乾隆六十年（1795）九月，阮元升授内阁学士兼礼部侍郎。　⑬"惟有"联：上联赞其才华出众，下联惜其英年早逝。锦囊，典出李商隐著《李贺小传》："恒从小奚奴骑距驴，背一古破锦囊，遇有所得，即书投囊中。"后遂以"锦囊佳句"指优美的文句。长吉，唐代诗人李贺，字长吉。白发，典出《文选·潘岳〈秋兴赋〉序》："晋十有四年，余春秋三十有二，始见二毛。"后以此比喻时光易逝而无成就，或感叹未老先衰。安仁，西晋文学家潘岳，字安仁。

[点评]

　　书院兼具修书、编书、藏书等多种功能，是一种教学与研究结合的机构。书院注重学生的道德品质培养，有讲会制度，开放教学，学生自由选课等。扬州书院的传统教育特色，为人才的培养奠定了坚实基础。王伟康先生说："扬州书院显著的历史贡献，首先在于培养了一大批具有真才实学的人士，并为科举输送了大量的人才。"据《明清进士位名录》统计，明清两代，扬州获得进士头衔的有 650 人，其中明代 245人、清代 405 人。康、雍、乾、嘉四朝，扬州籍进士 222 人，占全国进士总数 54.8%。此外，扬州书院还推动了"扬州学派"的形成。"扬州学派"是乾嘉汉学的重要分支，其渊源自顾炎武，近承"乾嘉学派"的吴、皖两派。在经学、小学、校勘学等方面都取得了突出的成就，将乾嘉汉学推向巅峰。

萧孝子墓在梅花书院之左,华表在市河西岸,有"奇孝可风""肝肠犹生"二石额墓门。夹道栽缨络松十数株,周环砖圹①。旁建节孝祠,供孝子萧日暘、节妇俞氏木主。嫡孙希文守之。希文死,与其妇徐氏葬于书院之右。府志云:"人子刲股、割肝、抉目以疗亲疾,是以亲遗体行,殆非孝之经也。顾如蒋伍、卜胜、孙谏、张汝化、萧日暘之行孝,虽愚而情可悯,亦何忍概没之?爰因旧志所传,录而存之,其余则各书名于后,以警世之恝视其亲者②。"其言略而不详。甘泉黄文旸《隐怪丛书》记萧孝子事云③:

孝子以割股疗母被旌,县志载其事仅寥寥数言。予妇兄张桐村为萧氏婿,桐村妻母张节妇,孝子之侄妇也。二十岁夫死,守节五十余年,暮不逾阃④,暑不短衣,礼法崭然⑤,戚党敬若神明⑥。予尝拜问孝子割肝始末,节妇述之甚详,乃知世所传者十不得三四耳。丁酉读书梅花岭,拜节孝墓,徘徊仰止,不能自已,遂焚香涤砚,纪其轶事曰:

孝子名日暘,字毅庵,江都人萧廷璸之子也。日暘平日孝谨纯笃,母朱氏病危,医药无效,号泣数昼夜,计无所出,为文告天,愿以身代。

顾念徒死无益,欲割肝和药,冀或得效。然不知肝之所在,自以手扪胸胁,仿佛其处,积思甚苦,恍惚闻神言人肝在左胁第几骨下。日暘闻则大喜。俟夜静磨利刃⑦,焚香燃烛于庭,肃叩甫起,骤见一室光明,纤毫皆睹。风大作,屋瓦历历若众足践踏,左右似有弓刀衣甲之声,恐人觉其事,急解衣扪数胁骨,得其处,以刀划之,创小,手不得入,再剖数寸,肝

尖从裂中跃出。下刀甫割，觉奇痛彻心肺，殆不可忍，手战刀欲堕⑧，急切齿握固，割一片置案上，掩衣谢天。起觅肝，已失所在，皇急，袒视划处⑨，血竟不流，肝已缩入。

手进探之，无所得，急于前划数寸下再力划之，左手启创，没腕入索，复得肝，曳之出，再割一片衔口中。忽前所割者宛然在案上无恙，即并持奔药灶，置肝铫中⑩，觅火索炭，欲然煮之，血大溢不可支，遂反身入寝室卧。暘妻俞氏方夜侍姑侧⑪，见暘久不至，疑甚，入室索之，突见所悬素帐血溅数幅，大骇，谓暘刲股肉矣。启帐见暘面色似黄叶，襟下血涌如注，俞急解其衣，创见横六七寸许，翕然而张⑫，洞见脏腑，惊呼大恸。暘急摇手禁勿声，俞乃饮泣觅帛，束之数周，血稍止。

暘强坐挥俞出，曰："慎无言，铫中物即熟，进母。"俞掩泪趋药灶，渐闻旃檀气馥馥盈鼻⑬，见灶上炭大然⑭，汤已百沸。检视铫中，赤物二，大半掌许，心怔忡若突喉欲出⑮，急洁器泻之，赤物不复见矣。捧汤而趋，身四周履声藉藉⑯，若数十人旋绕，手摇摇屡欲倾覆。奔床前饮姑，饮半，神稍王⑰，饮毕，渐复而能呻。走告家人，皆大惊。父廷瑨入室，见妻苏，则欣喜合十，入子舍抚儿，则痛伤不知所为。皇扰间，天渐达曙，家人方欲出觅医药，闻叩门声甚急，开视则亲知数人已来探其事。家人指庭中香烬烛泪，视之，刃在案，血淫淫犹湿也⑱。顾念门未开，彼等何由知之。方疑问间，邑之名医数辈先后至，亲知迳揖之入室视孝子。方共议药，邑之巨家富商络绎送参苓来，闻孝子未死，则大喜。方群相贺，郡邑守令又

联舆至，问孝子割肝状，悉其事，则皆手额嘉叹。

廷璀纷纭顾揖，愧谢不暇，益大惑不能测。渐探得其原，则萧之邻徐姓者，受役阴曹，是夜方睡即醒，顾其妻曰："今夜诸神皆集萧家，不知何事，吾欲往探，汝勿惊我。"遂复睡，三更又醒，击床大叫曰："奇事！奇事！"妻惊问之，徐曰："适吾至萧家欲入，邑神部下众官数十人列门外，拒不许。伏狗窦中窥之[19]，见庭中设香案，双烛大才如指，而光长二尺余，灿如列炬。萧二相公袒而执刀自剖其胁，关圣立于右[20]，以袍袖覆其肩，文昌立于左[21]，视之点头，庭下神从雁列，邑神立屋檐，四顾若指挥。予悚然急出[22]，遇同曹阴役问之，役谓予曰：'萧孝子割肝救母，诸神在此鉴察。邑神令吾曹数十辈驱逐强魂厉鬼，汝可急避。'"徐语妇未毕，邻人已来叩门详问。

盖徐细民室隘[23]，与邻仅隔一板，适所言已历历闻之。而里中居人是夜皆闻旃檀香袭鼻，又空中衣甲轮蹄、鬼神呼啸之声不绝，惊不敢卧。徐言一播，喧动里巷，须臾四达，通邑皆沸，故诸人不期自至，而探听观望者又肩背相连，萧氏之门遂塞。次日馈药候问者益多，无论识与不识，莫不哀感泣下，妇人童稚皆合十诵佛佑孝子。越七日，创渐合，复溃。又二十日，血尽濒危，嘱家人曰："我死移尸于外，勿哭，恐伤我母心。"环抱父身，上下抚摩，泣且叹曰："儿代母死，志幸遂，儿不能报父矣。"遂死。是日，巷哭里哀，远近之人，无不感恸，吊奠盈门，铭诔塞户[24]，郡邑申请立祠于梅花岭祀之。孝子既死，母亦渐强。家人体孝子意，默治丧事，不令母知。母

问日曒，家人绐以暂出作客即归㉕。孝子妻节妇俞氏，出则麻衣经带㉖，哀毁尽礼，入则易服婉容，躬亲汤药，母遂康豫如平时。

家人移孝子枢于庭侧小室，常以芦苇数十束苫蔽之㉗。母日倚门望儿，节妇辄先意承志㉘，百方慰悦，如是十二年。卖菜佣憩于门，母与闲话，佣问曰："老母系孝子何人？"母骇然详诘，其事遂泄。发旁舍，得孝子枢，大恸，病复作，遂死。日曒枢乃得随母枢出葬于梅花岭孝子祠侧。节妇无子，养异姓女，赘婿于家，年益老，礼法益修谨㉙。八十一岁五月五日，女治酒侍节妇解粽，节妇谓之曰："昨夜梦女父着朱衣来，言天帝嘉其孝，命为雷部上神，约今日午时来接我去，当不得与女久聚也。"女犹笑解之。节妇索水沐浴，入室迳卧。时赤日停空，天无纤云，忽霹雳大作，电旗雷鼓，轰绕于室。家人慑伏不敢动，渐闻音乐隐隐直上，起视节妇，目已瞑矣。遂与孝子合葬，有司具其夫妇事上于朝，旌曰"节孝"。

草堰陈周森，事母至孝，家贫，以舟为生，年二十未娶。母病革㉚，祷宿于里中金龙大王庙。夜梦王坐殿上，颜色甚霁，谓曰："尔母病用马肝一叶煎服可愈。"觉后，喜有可救之药，忧无买马之资。乃奉母岸上住，卖船买马，剖其腹，得肝煎奉，饮之病更剧。周森复祷宿庙中，夜梦王为怒色，而语如故，命卫士掖之出，遂怖而觉。因思梦中显赫，而再为买马，则无其资。且杀马伤生，为我之母，伤马之命，前药罔效，宜也。惟以己之肝医母之病可耳。乃引刀剖左胁下，入手探得肝一叶，割出血流不止，以针线纫之。忍痛煎奉，母饮之立愈。周森疮口，数日亦平，而一小口如米大，有

水浸出，终年涓涓不断。而不自知其生于雍正丙午㉛，是属马也。乾隆戊戌春㉜，朱转运巡淮南，闻其事，命来郡城谒萧孝子墓，出百金作文以赠之。

[注释]

①圹（kuàng）：墓穴，亦指坟墓。　②眅（jiá）视：漠视。　③黄文旸（yáng）（1736~1809后）：诗人、戏曲家。字时若，号秋平。甘泉人。精音律，工诗词。著有《通史发凡》《隐怪丛书》。　④阈（yù）：门槛。《左传·僖公二十二年》："见兄弟不逾阈。"　⑤崭然：形容超出一般。　⑥戚党：亲族。明杨慎《孝津行》："戚党悲复感，同里喧且哄。"　⑦俟：等待。　⑧战：发抖。　⑨袒：脱去上衣，露出身体的一部分。《说文》："袒，衣缝解也。"　⑩铫（diào）：煮开水熬东西用的器具。　⑪姑：旧时妻称夫的母亲。《说文》："姑，夫母也。"　⑫翕（xī）然：忽然。　⑬旃（zhān）檀：檀香。　⑭然：通"燃"。　⑮怔忡：中医术语，谓指患者自觉心中跳动，心慌不安。此指心中剧烈跳动。　⑯藉藉：杂乱众多的样子。　⑰王：通"旺"。　⑱淫淫：流落不止貌。《楚辞·大招》："雾雨淫淫，白皓胶只。"王逸注："淫淫，流貌也。"　⑲狗窦：狗洞。窦，孔、洞。　⑳关圣：即关羽。历代朝廷多有褒封，清代奉为关圣大帝，崇为"武圣"，与"文圣"孔子齐名。　㉑文昌：即文昌帝君，是中国民间和道教尊奉的掌管士人功名禄位之神。　㉒悚（sǒng）然：形容害怕的样子。　㉓细民：小民，普通百姓。　㉔铭诔（lěi）：泛指记述死者经历和功德的文章。《荀子·礼论》："其铭诔系世，敬传其名也。"　㉕绐：欺骗，欺瞒。　㉖绖（dié）带：古代丧服所用的麻布带子。　㉗苫（shàn）：用席、布等遮盖。　㉘先意承志：不等父母表明意愿，就能事先顺应他的心意去做。语出《礼记·祭义》："君子之所为孝者，先

意承志，谕父母于道。" ㉙修谨：谓行事或处世谨慎，恪守礼法。㉚病革（jí）：病势危急，病危。革，急、重。 ㉛雍正丙午：雍正四年，公元 1726 年。 ㉜乾隆戊戌：乾隆四十三年，公元 1778 年。

[点评]

孝道是中国传统中最重要的美德之一，在所有的传统道德规范中具有特殊的地位和作用。人类文明不管进化到何种程度，孕育、出生、成长、衰老直至死亡，这一过程乃是一切正常人的必由之路。从这个意义上讲，孝道就是一个永恒的主题。《说文解字》解释"孝"为"善事父母者"。所谓孝道，就是以孝为本的理法规范，是尽心奉养父母的德行。父母养育子女，子女孝敬父母，这是最基本的道德。李斗所录萧孝子和陈周森割肝孝母之事，带有浓厚的封建愚孝观和迷信色彩，是不可取、不能学的。

孝有两个方面，一是养，二是敬。养是赡养父母，敬是尊重父母。孔子说："今之孝者，是谓能养，至于犬马，皆有以养，不敬何以别乎？"这可为至理名言。能养而不能敬，也非尽孝之道。

双忠祠在萧孝子墓旁，祀南宋李庭芝、姜才二公，事见《宋史》。祠为朱转运重修。

兴隆禅院在梅花书院大门之右，门临市河，女尼居之。院中多老树。

玉清宫在兴隆禅院之右，门临市河，道士居之。中多老树，皆元明间物。

史阁部墓在玉清宫右①，古梅花岭前，明太师史可法衣冠葬所也。祠在墓侧，建于乾隆壬辰。墓道临河，祠居墓道旁。大门亦临

河，门内正殿五楹，中供石刻公像、木主②。廊壁嵌石，刻公四月二十一日家书及复睿亲王书③，御制七言律诗一章、书事一篇，大学士于敏中、梁国治，尚书彭元瑞、董诰、刘墉，侍郎金士松、沈初，翰林陈孝泳恭和诸诗。又公像原卷内胡献徵、秦松龄、顾贞观、姜兆熊、王耆、王㮣、顾彩各题跋。先是乾隆癸未翰林蒋士铨于琉璃厂破书画中得公遗像一卷，帧首敝裂，又手简二通为一卷，出金买归。明日侍郎汪承霈索观，乃取公家书及胡献徵诸人各题跋重装像卷之首。壬辰，彭元瑞视学江南，值蒋士铨主安定书院讲席，恭逢内府辑宗室王公功绩表传，上见睿亲王致公书，引《春秋》之法，斥偏安之非。因索公报书，不可得。及检内阁库中典籍，乃得其书，御制书事一篇以纪始末。彭元瑞因取蒋士铨所藏遗像家书奏呈，奉旨修墓建祠于梅花岭下，题曰"褒慰忠魂"。

祥符史氏，族系繁衍。乾隆庚子，其族裔史鸿义刻《褒忠录》，即今祠壁拓本，并蒋心余诗跋，萃之成帙④。公裔之在扬州者，即《明史》本传所云"可法无子，遗命以副将史德威为之后"是也。自德威传至纂，纂传至山清，山清传至开纯、友庆。乾隆甲辰，开纯编列公付遗稿奏疏笔札，敬缮宸章⑤，冠诸卷首，附以史志记赞题词，顾光旭为之序，题其目曰《史忠正公集》。

计缮赐谥谕旨，《钦定胜朝殉节诸臣录》《御制题像诗》《御制书明臣史可法复书睿亲王事》，赐题遗像谕旨，及于敏中、梁国治、沈初、彭元瑞、董诰、刘墉、金士松、陈孝泳恭和诗，公《请浚河济运疏》《祭二陵毕疏》《请定京营制疏》《议设四藩疏》《请颁敕印给军需疏》《请尊上权化水火疏》《乞下抚臣黄家瑞等处分疏》《报高兵移屯瓜洲疏》《请颁诏敕定人心疏》《请遣北使疏》《请进

取疏》《论人才疏》《请行征辟保举疏》《论从逆南还疏》《请出师讨贼疏》《请旌淮人忠义疏》《论从逆法宜从重疏》《请励战守请紧急防守疏》《辞加衔疏》《请饬禁门户疏》《自劾师久无功疏》《请早定庙算疏》《复摄政睿亲王书》《致某》《答左公子》《复左公子》《致刘允平同年》《致孙鲁山胡吉云夏国山》《致金楚畹》《与杨公祖》《与李余我》《复刘允平同年》《复傅鹤汀》《与杨某》《致副总马元度》《复徽州绅士》《与金正希》《复左武康》《复孙鲁山》诸书，又家书十四，遗书五，《四月二十一日遗笔》《甲申讨李贼布告天下檄》《祭左忠毅公文》《祭庐州殉难官绅士民文》《邀助左公子启》《乞闲咏》《序六安署》《病中感怀诗》《忆母诗》《燕子矶口占诗》《子曰若圣与仁一章四书文》）。

附录《明史》本传，《畿辅志》《扬州府志》《甘泉县志》《祥符县志》诸列传，及公《恳留在朝疏》、张斯善《功德记》、宋之正《六安生祠记》、黎士宏《书殉扬州事》、王士禛《池北偶谈》、方苞《左史逸事》、谢启昆《墓祠记》、程之光《公请留六安祠碑呈》，王棐像记，胡献徵、顾贞观、姜兆熊像赞，秦松龄像跋，顾彩、夏慎枢、刘藻、蒋士铨、袁枚、高文照题像诗，王士禛、彭定求、王特选、郭家鼎、陆朝玑、闵华、吴岐、吴贤、李因培、袁义璧拜墓诗，顾贞观《拜六安生祠》，朱续晫《春秋祭文》，子德威，孙纂，元孙开纯、友庆家祭文，共六卷。

[注释]

①史阁部：即史可法。 ②木主：木制的神主牌位。 ③四月二十一日家书：全文："恭候太太、杨太太。夫人万安。北兵于十八日围扬城，

至今尚未攻打。然人心已去，收拾不来。法早晚必死，不知夫人肯随我去否，如此世界，生亦无益，不如早早决断也。太太苦恼，须托四太爷、大爷、三哥大家照管，炤儿好歹随他罢了。书至此，肝肠寸断矣。四月二十一日法寄。"睿亲王：即和硕睿亲王多尔衮。　④帙（zhì）：整理书籍。

⑤宸章：皇帝所作的诗文。宸，北极星所在，后借指帝王所居，又引申为王位、帝王的代称。

[点评]

扬州不仅是一座历史文化名城，更是一座英雄辈出的城市。

双忠祠原在梅花岭畔，清咸丰年间毁，同治十三年在今东圈门中段处重建。祀南宋抗元英雄李庭芝、姜才。双忠祠毁于 1966 年。西部两进院内存"双忠祠"石额一方。1993 年拓宽三元路和建设百盛商业大厦时，连同双忠祠巷一同拆除，现仅存双忠祠门前的一面八字照壁。

"数点梅花亡国泪，二分明月故臣心。"这是悬挂在史可法祠堂享堂内的一副名联，由清代文士张尔荩撰书。此联赞颂的是史可法的碧血丹心。

《明史》记载："可法死，觅其遗骸。天暑，众尸蒸变，不可辨识。"其义子史德威遍求史公遗体不得，乃遵其"我死当葬梅花岭上"的遗嘱，将其衣冠葬于扬州郭外之梅花岭。据民间传说，岭上梅花原系玉蝶种，蕊心洁白如玉，史可法殉难后，梅花为其感染，瓣黄如故，而蕊红如血。据《扬州历史文化大辞典》记载，康熙年间，扬州人便建有史可法祠于大东门外姜家墩（今讲经墩），后毁坏。乾隆三十七年（1772），又在史可法墓前建祠立碑，并将弘光朝的谥号由"忠靖"改为"忠正"。乾隆帝下旨修墓建祠还题词"褒慰忠魂"。咸丰三年（1853），该祠毁于兵火。同治六年（1867）史公后裔七世孙史兆霖募款重修。1987 年建成史可法纪念

馆，现为全国重点文物保护单位。

费家花园本费密故宅①，草屋三四楹，与艺花人同居。自密移家入城，是地遂为蓄养文鱼之院②。密孙轩，字执御，有《扬州梦香词》，与董伟业《扬州竹枝词》并传于世；伟业字耻夫，《竹枝词》九十九首，有古风人讥刺之意，而无和平忠厚之旨，论者少之。时又有《扬州好》者，与《梦香词》等，而失作者姓氏。

①费密（1623~1699）：明末清初著名学者、诗人和思想家。字此度，号燕峰，四川新繁人。费密守志穷理，讲学著述，在文学、史学、经学、医学、教育和书法等方面都有很高的造诣。　②文鱼：金鱼的别名。

[点评]

费家花园即今费密故居，位于江都区丁沟镇野田村野中组。建筑坐北朝南，面阔四间 15 米，进深七檩 6.5 米，硬山顶扁砖墙体，小瓦屋面。今由费氏后人使用，为扬州市文物保护单位。

竹枝词源于乐府，多咏风土，称韵文风土小记，属杂记的一种，以诗为乘，以史地民俗资料为载，诗前诗后多有小注和题跋，说明本事，考证故实。通俗易懂，饶有趣味。清代单咏扬州的竹枝词（名目不一）即有十余种，每种数首至百首不等。这些词作保存地方史实甚多，提供了大量的文史研究资料。其中费轩的《扬州梦香词》、董伟业的《扬州竹枝词》和林苏门的《邗江三百吟》，内容尤为丰富，至今传诵不绝。

《扬州梦香词》收词 120 首，皆用《江南好》格律吟咏扬州风物。每

词均以"扬州好"三字开始，下再咏扬州风物。每首词后又有注，对所咏事物作说明和补充。每首词虽仅二三十字，然所咏范围极其广泛，从风景名胜、地方物产、岁时佳节到扬州人的衣食住行各个方面皆有所吟咏。描摹细致贴切，用词明白易懂而又节奏明快，故词成后被一时传诵。费轩生活在康乾时，此百余首词都是当时扬州风土的真实反映，对于扬州历史和民俗研究都有一定的参考价值。

董伟业原籍沈阳，康乾间流寓扬州。性狂简。董氏《扬州竹枝词》历来受到推许，著者因嫉于扬州薄俗，作《竹枝》99首以为讥讽，内容涉及当时扬州一带的风土民情、名胜物产，为研究清代扬州社会、民俗提供大量可靠的珍贵资料。

柳林在史阁部墓侧，为朱标之别墅。标善养花种鱼，门前栽柳，内围土垣，植四时花树，盆花庋以红漆木架①，罗列棋布，高下合宜。城中富家以花事为陈设，更替以时，出标手者独多。柳下置砂缸蓄鱼，有文鱼、蛋鱼、睡鱼、蝴蝶鱼、水晶鱼诸类。《梦香词》云："小队文鱼圆似蛋，一缸新水翠于螺。"谓此。上等选充金鱼贡，次之游人多买为土宜，其余则用白粉盆养之，令园丁鬻于市。有屋十数间为茶肆，题其帘曰"柳林茶社"。田雁门焯题诗云："闲步秋林倚瘦筇，碧阑干外柳阴重。赖君乳穴烹仙掌，饱听邻僧饭后钟。"

光明庵在史阁部墓之右，过此为北岸圆砖门，上砖路至天宁寺。

[注释]

①庋（guǐ）：置放。

[点评]

金鱼是中国特有的一种观赏鱼，它以艳丽的色彩、优美的体形为人们所喜爱。在扬州，种花和养鱼常常联系在一起。扬州园林中，大凡花木交植、亭台轩敞之处，常筑有水池以养金鱼。扬州人家畜养金鱼，最早见于沈弘正所著《虫天志》："淮扬人家蓄养金鱼，初以红白鲜莹争雄，后取杂白身红片者。有金鞍、鹤朱、七星、八卦诸名，分缶投饵。"

扬州的金鱼盛于清代，乾隆年间，广储门外，沿城河一带人家以蓄养金鱼为业，其中以朱氏金鱼最为著名，有文鱼、蛋鱼、睡鱼、蝴蝶鱼等，上等充贡，次等为游人购买。鱼类品种繁多，能叫得上名的有七十二种，如龙眼、朝天龙、水泡眼、珍珠鱼、东洋红、五花蛋等，不胜枚举。

清明前后，是养鱼人最忙的季节，首先要收集水草供鱼产孵。小鱼出生后，要逐步筛选，好鱼留下精养。为了使金鱼长得膘壮好看，每天清晨要去河边捕捞水红虫回来喂养。多余的晒干后留着冬季使用。扬州民间玩赏金鱼多用瓷缸，内壁白色，金鱼清晰可见；也有用玻璃缸养鱼，四面皆可观赏。现在扬州金鱼的品种更加丰富了，达一百多种。并以颜色鲜艳、体肥形正、尾分四开的特点闻名中外。

卷四　新城北录中

拱宸门在新城西北，亦曰天宁门。城内天宁坊，亦曰天宁街，名起于城外之天宁寺也。寺左有兰若^①，为寺中东园下院。北折为东园便门，又东折为梅花岭。寺右有杏园，为寺中西园下院。沿岸入丰乐街过街楼岔路，分上下买卖街抵北门。

天宁街口乃古天宁寺山门旧址，旧有华表，俗称牌楼口。牌楼高二十丈，额曰"朝天福地"。宇下蝙蝠以万计，又称其地为"万福来朝"。柱下栖乞儿数百。迨改建新城，寺在城外，华表遂废。

天福居在牌楼口，有花市，花市始于禅智寺，载在郡志。王观《芍药谱》云^②：扬人无贵贱皆戴花，开明桥每旦有花市。盖城外禅智寺，城中开明桥，皆古之花市也。近年梅花岭、傍花村、堡城、小茅山、雷塘皆有花院，每旦入城，聚卖于市，每花朝^③，于对门张秀才家作百花会，四乡名花集焉。秀才名縬，字饮源，精刀式，谓之"张刀"。善莳花，梅树盆景与姚志同秀才、耿天保刺史齐名，谓之"三股梅花剪"。其后张其仁、刘式、三胡子、吴松山道士效其法。縬子居寿，字仁粹，号旧山，穷而工诗。

[注释]

①兰若：寺庙，即梵语"阿兰若"的省称。　②王观（1035~1100）：字通叟，如皋（今属江苏）人，宋代词人，与高邮的秦观并称"二观"。《芍药谱》：《扬州芍药谱》，描写了扬州芍药的种类、栽培方法与观赏价值。　③花朝：相传阴历二月十二日或十五日为百花生日，称为"花朝"，亦称为"百花生日""花朝节""花朝日"。

扬州人种花养花的历史悠久,早在南朝宋文帝元嘉二十四年（447），徐湛之在广陵做南兖州刺史时,便构筑园林,遂出现了"果竹繁盛,花木成行"的景象。唐代姚合称扬州"园林多是宅""有地唯栽竹",郑板桥更是感叹"千家养女先教曲,十里栽花算种田"。确实,清代以来,无论是官宦人家、富商巨贾,还是平民百姓,皆以养花种草为乐,正如黄惺庵《望江南百调》中说："扬州好,花市簇辕门,玉面桃花春绰约,素心兰放气氤氲,宣石衬磁盆。"

扬州人栽培芍药始于隋唐。到了北宋,经过花农的精心培育,扬州芍药已盛况空前,成为"天下之冠",与洛阳牡丹媲美。经过历代花农的精心培育,扬州芍药的品种不断出新,北宋神宗熙宁六年（1073），史学家刘攽著《维扬芍药谱》时,扬州芍药有31种,两年后,江都知县王观著《扬州芍药谱》时,扬州芍药又增加到39种。到清末已发展到80多种,是全国芍药品种最多的地方。其中胭脂点玉、铁线紫、紫金冠、白云楼台、观音面、虎皮交辉、金带围,为扬州八大名贵芍药品种。

扑缸春酒肆在街西。游屐入城,山色湖光,带于眉宇,烹鱼煮笋,尽饮纵谈,率在于是。青莲斋在街西,六安山僧茶叶馆也。僧有茶田,春夏入山,秋冬居肆,东城游人,皆于此买茶供一日之用。郑板桥书联云："从来名士能评水,自古高僧爱斗茶。"

寺院茶道的兴起,最初起源于僧人们的坐禅。僧人们坐禅时晚上不吃

斋,又需要清醒的头脑来集中精力,所以饮茶对他们来说是最好的办法。佛教的发源地是印度,而茶道的发源地是中国。当佛教传入中国后,在寺院中还未有饮茶之风。茶最初为药用,是民间的产物,而后经陆羽多年的观察和研究,总结出一套科学的种茶、采茶、煮茶、品茶的方法,并赋予茶艺一种深刻的文化内涵,才形成最初的茶道。也许因为陆羽曾是僧人,后来交往的好友中也有许多僧人,如曾收养过陆羽的积公禅师,还有陆羽最交心的朋友诗僧皎然(他们在陆羽的茶道研究上都给予了很多的帮助),陆羽的茶道逐渐传入寺院。反过来,由于寺院特殊的生活习惯,陆羽的茶道也渐渐被许多僧人所接受。唐人封演所著《封氏见闻记》说:"茶,早采者为茶,晚采者为茗。《本草》云:'止渴,令人少眠。'"

清代扬州佛教依然盛行,在许多寺院中设有茶堂,是专供禅僧辩论佛理、招待施主、品尝茶香的地方。"茶里乾坤大,壶中日月长。"品茶之味,悟茶之道,就是要用雅性去品,要用心灵去悟。

青龙泉本在天宁寺内。西域梵僧佛驮跋陀罗在寺译《华严经》①,有两青蛇从井中出,变形为青衣童子供事,故以名泉。既建新城,泉界入天宁门内。雍正间,寺僧理宗募买隙地②,勒石其上,旱年亦多于此祈雨。乾隆戊子后③,泉竭遂不复浚。至今理宗碑石尚嵌壁间。

天宁门为新城七门之一。前明太守吴平山浚西北城壕,甃以石堤④。太守郭光复甃石壕堤,未竟者四百余丈。故今城外钓桥西皆石岸,东皆土岸。

天宁寺居扬州八大刹之首,寺之始末基址,郡志未经核实,故古迹多所重出。考志载天宁寺在新城拱宸门外。世传柳毅舍宅为

寺，寺有柳长者像。又传晋时为谢安别墅，义熙间⑤，梵僧佛驮跋陀罗尊者译《华严经》于此⑥。右卫将军褚叔度特往建业请于谢司空琰，求太傅别墅建寺。又《华严经》序云："尊者于谢司空寺别造履净华严堂译经。"又曰："寺西杏园内枝上村文思房有银杏二株，大数围，高百三十余丈，谢太傅别墅在此。"

雍正间，徐太史葆光为题"晋树亭"额。又城中《法云寺志》云："晋宁康三年⑦，谢安领扬州刺史，建宅于此。至太元十年⑧，移居新城，其姑就本宅为尼，建寺名法云，手植双桧。"又曰："谢太傅祠，安故宅，内有法云寺，旧有双桧。"又《墨庄漫录》云⑨："扬州吕甫观文宅，乃晋征西将军谢安宅。在唐为法云寺，有双桧，建炎后遂亡⑩。"又云："按《十国春秋》⑪，光启三年⑫，海陵镇遏使帅民兵入广陵，杨行密伏兵杀于法云寺，寺外数里皆赤。"又曰："寺有藏经院，释迦院。"又志乐善庵云："在大东门外天心墩。"

雍正十一年⑬，尹公会一碑记云⑭："梵僧佛驼跋驮罗尊者，译《华严经》于此。"《华严经序》亦云："尊者别建履净华严堂。自谢太傅舍宅为寺，寺域甚广，墩列于前，亦属寺界。明嘉靖丙辰⑮，漕院郑晓加筑城⑯，始截寺前数百武地于城内。"按诸说萃于一书，而天宁、法云、乐善分三地。于天宁曰跋陀罗译经于此，于乐善又曰跋陀罗译经于此，其同一也；于天宁曰尊者于谢司空宅造履净华严堂，于法云又曰谢太傅宅于此，尊者别建履净华严之堂，其同二也；于法云曰寺有藏经院、释迦院，而今之天宁寺旁兰若内有藏经院，其同三也。据尹会一曰"墩列其前"，再曰"截寺数百武地于城内"二语，则乐善本在天宁寺址内已明。

惟法云之于天宁，舍宅舍墅同，《华严》同，藏经同，而志中

分为两地，未加考定，遂习焉不察耳。以今考之，今天宁寺距拱宸门数武，门内为天宁街，长三百余步。法云寺后址居北柳巷之半，其半二百余步，合而计之，纵不过二百余步。今杏园、兰若为寺东西址，杏园距天心墩百数十步，由杏园至兰若二百余步。由此计之，约纵不过千步，横不过五百步，天宁居其北，乐善居其东，法云居其南，其实皆谢宅也。古之谢宅，当自法云起，至天宁止，并今之彩衣街之半，北柳巷之半，为民居者皆是也。

今天宁、法云于晋为广陵城外地，自截入城后，人遂视天宁、法云为两地，且视天宁、乐善为两地也。又《晋书》有云："太和十年[⑰]，谢安出镇广陵之步丘，筑垒曰新城。"按《晋书》，新城当在今新城之东北隅，其半仍当在拱宸门外。古云水际之谓步。《太平寰宇记》云[⑱]："江都南对丹徒之京口，旧阔四十余里。今瓜洲渡江仅阔十里，对岸已是银山。"是则古之阔四十里者，凡今之高旻寺、扬子桥诸地，皆在江心。其扬州江岸，当距法云不远，而步丘亦当距法云不远矣。志云：甲杖楼在步丘。

天宁门城河两岸甃石，上横巨木，架红栏为钓桥。桥外华表屹然，下为天宁寺大山门。第一层为天王殿，中供布袋罗汉像[⑲]，旁置魔魅，作戏弄状。殿右设大画鼓，左悬钟。古者钟楼用风字脚，四柱并用浑成梗木，若散木，不可低，低则掩，声不远，宜在左。寺廊下作平棋盘顶，开楼，盘心透上，直见钟作六角栏干，则声远百里。

是寺钟昼夜撞之，有紧十八、慢十八之号。寺鼓在右，即宋孚禅师闻之悟道处。钟鼓楼旁，蠹两宝刹，高数丈，剪彩为幡幢。第二层大殿上置白石香炉莲炬[⑳]，高与殿齐，中供大佛三座，旁列梵

相；或衣云衲㉑，倚竹杖，横梵书贝帙㉒；或抱膝耸肩，状若鬼王；或闭目枯坐万山中；或长眉拂地，侧膝跣足；或面目羸瘦，神清气足；或着水田衣趺坐㉓，意思萧适㉔；或芒鞋竹杖㉕，伛偻如老人形；或四体毛生，仪貌间别㉖；或轩鼻呴口，手捻数珠，坐娑罗树下㉗；或亢眉瞪目；或挥扇坐槎栎树下，丰骨清峭；或鸡皮鲐背㉘，两手有所事，如抓蚤扪虱；或被袈裟执经，宛然僧相；或合掌而坐；或被衣挥扇；或髯而长；或陋且怪，而焚香捧经之僧隔坐焉，所谓十八应真也㉙。

殿后供大悲千手眼菩萨像㉚，螺髻缨络，足履菡萏㉛。第三层中供阿弥陀佛㉜，佛火炎上如凡火状㉝，下陈经案香盆，为万寿经坛。第四层后楼三层，楼下为方丈，中为僧房，上为万佛楼。计佛万有一千一百尊，佛形大小不一，小者如黍米半菽㉞，眉目口耳，螺髻毫相，无不毕具。郡中三层楼以蕃釐观弥罗宝阁为最，是楼次之。楼旁列两小殿，供白衣大士㉟、文武帝君像。两廊百数十楹，皆供诸天佛号及道人俞普龙像，而柳毅像至今无考焉。

天宁寺恭逢圣祖赐扁四：为"萧闲净因""皓月禅心""寄怀兰竹""般若妙源"。联二："禅心澄水月，法鼓聚鱼龙㊱"一。"珠林春日永，碧溆好风多"二。上赐扁七：为"淮南香界""浮山华海""淮南丽瞩""神威拥护""省方设教""大雄宝殿""万佛楼"。联八："花雨南天，灵文传妙谛；香空蜀阜，藩墅表名区"一。"闾里讴歌闻乐恺，轩窗烟景遍清嘉"二。"楚尾吴头开画镜㊲，林光鸟语入吟轩"三。"定地生欢喜，香台普吉祥㊳"四。"众香馥郁凝华盖㊴，多宝光明驻法轮㊵"五。"琉璃瓶水资功德，缨络龛云现吉祥"六。"西竺驻祥轮，三摩合证㊶；东山留净业㊷，

二谛俱融㊸"七。"商鼎周彝自典重，槛花苑树相芬芳"八。皆供奉大殿。又御制七言律诗四首，泐石供奉碑亭。

[注释]

①佛驮跋陀罗（359~429）：佛教高僧，佛经翻译家，北天竺迦毗罗卫国（在今尼泊尔境内）人。《华严经》：全称为《大方广佛华严经》，大乘佛教要典之一，是释迦牟尼成道之后，于菩提树下为文殊、普贤等大菩萨所宣说，经中记佛陀之因行果德，并开显重重无尽、事事无碍之妙旨。

②隙地：空着的地方，空隙地带。 ③乾隆戊子：乾隆三十三年，公元1768年。 ④甃（zhòu）：砌。 ⑤义熙：晋安帝司马德宗的第四个年号，从405年改元，至418年，共计14年。 ⑥尊者：佛教用语，泛指具有较高德行、智慧的僧人。 ⑦宁康：晋孝武帝司马曜的第一个年号。宁康三年，即公元375年。 ⑧太元：司马曜的第二个年号，共计21年。太元十年，即公元385年。 ⑨《墨庄漫录》：张邦基著，全书十卷，多记杂事，兼及考证，尤留意于诗、文、词的评论及记载，较多地保存了一些重要的文学史资料，其辨杜、韩、苏、黄诸家诗，多有见地，《四库全书总目提要》称其"宋人说部之可观者"。张邦基，字子贤，高邮人。约宋高宗绍兴初在世。生平事迹不详。 ⑩建炎：宋高宗的第一个年号，1127年至1130年，共计4年。 ⑪《十国春秋》：共一百一十四卷，清人吴任臣编撰的纪传体史书。写十国君主之事迹，采自五代、两宋时的各种杂史、野史、地志、笔记等文献资料，共计吴十四卷，南唐二十卷，前蜀十三卷，后蜀十卷，南汉九卷，楚十卷，吴越十三卷，闽十卷，荆南四卷，北汉五卷，十国纪元表一卷，十国世系表一卷，十国地理表二卷，十国藩镇表一卷，十国百官表一卷。吴任臣（？~1689），清历史学家、文学家、藏书家。本名志伊，以字行。一字尔器。初名鸿往，号托园。康熙

十八年（1679）举博学鸿词科。曾任《明史》纂修官。 ⑫光启：唐僖宗年号，起讫时间为885年至888年，共计4年。 ⑬雍正十一年：即公元1733年。 ⑭尹公会一（1691～1748）：字元孚，号健余。直隶博野（今属河北）人。雍正二年（1724）进士，历任吏部主事、扬州知府、河南巡抚、江苏学政等职。 ⑮嘉靖丙辰：嘉靖三十五年，公元1556年。

⑯漕院：指管理漕务的官员。郑晓（1499～1566）：字窒甫，号淡泉。海盐武原镇人。嘉靖二年（1523）进士，授职方主事，历任和州（今安徽和县）同知、太仆丞等职。因为上疏反对各衙门私自受理词讼，要求事权归一，为严嵩所陷，嘉靖三十九年（1560）被罢落职。隆庆初，赠太子少保，谥端简。 ⑰太和十年：此处当为"太元十年"。太和，为晋废帝司马奕的年号，起讫时间为366年至371年，共计6年。 ⑱《太平寰宇记》：北宋初期一部著名的地理总志，乐史撰。《太平寰宇记》继承了唐李吉甫《元和郡县图志》的体裁，记述了宋初十三道范围的全国政区建置。 ⑲布袋罗汉：揭陀尊者，十八罗汉之一。揭陀相传是印度一位捉蛇人，他的布袋原为装蛇用，他捉蛇是为了防止行人被蛇咬。他捉蛇后拔去其毒牙而放生于深山，最终因发善心而修成正果。 ⑳莲炬：莲花形的蜡烛。 ㉑云衲：僧衣。 ㉒梵书贝帙：可简称为梵帙，泛指佛经卷册。梵书，古印度的一种宗教文献。贝帙，借指佛经经匣。 ㉓水田衣：袈裟的别名。因用多块长方形布片连缀而成，宛如水稻田之界画，故名。也叫百衲衣。趺（fū）坐：盘腿端坐的姿势。 ㉔意思：情趣，趣味。 ㉕芒鞋：用植物的叶或秆编织的鞋子。 ㉖间别：差别。 ㉗娑罗树：属多年生乔木。树身高大，树干直立，圆柱形。其气味芳香，木材坚固。相传佛祖释迦牟尼是在古印度北方的拘尸那迦罗城郊外的娑罗双树下涅槃的，为了纪念佛祖，以及表示对佛教的虔诚，所以佛门弟子都在寺院里广植娑罗树，并视其为佛门圣树。 ㉘骀（tái）背：因年老而驼背。

㉙应真：佛教用语。罗汉的意译，意谓得真道的人。　㉚大悲千手眼菩萨：即千手千眼观世音或千眼千臂观世音，是佛教六观音之一。千手观音菩萨的千手表示遍护众生，千眼则表示遍观世间。　㉛菡萏（hàn dàn）：荷花的别名。此指莲花台。　㉜阿弥陀佛：又称"弥陀"。其是净土宗信仰的主要的佛，称其为西方极乐世界的教主。据说能接引念佛人往生西方净土，因又名"接引佛"。佛经说此佛于过去世为菩萨时，名法藏，曾发四十八愿，长期修行而成佛。有"无量寿佛""清净光佛""欢喜光佛"等13个名号。在佛教寺院中，其塑像常与释迦、药师二佛并坐，并称"三尊"。㉝佛火炎：即佛火焰。古代佛像背光多饰有火焰纹，火焰纹被赋予神圣、威严的含义。　㉞半菽（shū）：指少许之物。　㉟白衣大士：即白衣观音。又称白处观音、大白士。白色指纯净，象征菩提心，表示观音胸怀菩提之心。　㊱法鼓：佛教法器之一。举行法事时用以集众唱赞的大鼓。亦指禅寺法堂东北角之鼓，与茶鼓相对。　㊲楚尾吴头：古豫章一带位于楚地下游、吴地上游，如首尾相衔接，故称"楚尾吴头"。现在的江西北部、安徽一带，即是楚吴两国相接之处，泛指长江中下游一带地方。现在也引以为互相衔接。　㊳香台：烧香之台。佛殿的别称。　㊴华盖：帝王车驾的伞形顶盖。　㊵法轮：佛教用语，指佛法。佛陀说法能摧破众生的烦恼，犹如轮王的轮宝能辗摧山岳，而又不停滞于一人、一处，辗转传人，有如车轮，故称"法轮"。　㊶三摩：即三摩地，又称三昧、三摩提、三摩帝、三摩底、三么地、三昧地等。意思是止息杂念，使心神平静，是佛教的重要修行方法。　㊷净业：又作"清净业"。即世福、戒福、行福之三种福业，故又名净业三福。　㊸二谛：佛教谓世俗谛和第一义谛。在非心智感官错乱下所认识到的真实状况，佛教依凡夫和圣人认知的差别，分世俗谛和第一义谛。

[点评]

天宁寺位于天宁街对面护城河北岸的丰乐上街，为清代扬州"八大名刹"之首。相传东晋太傅谢安舍宅为寺，名"谢司空寺"。据《重修扬州府志》载：东晋安帝义熙十四年（418），有梵僧佛驮跋陀罗译《华严经》于此，故名兴严寺。周武则天证圣元年（695），名证圣寺。唐僖宗中和元年（881），改名正胜寺。宋真宗大中祥符五年（1012），又改名兴教院。宋政和二年（1112），宋徽宗从昭庆军节度使蔡卞之请，赐名"天宁禅寺"。南宋高宗绍兴十三年（1143），名报恩光孝寺，以奉徽宗皇帝香火。元末，寺毁坏。明太祖洪武十五年（1382）重建，仍称天宁禅寺，沿袭至今。天宁寺规模宏大，佛像众多，包括今门街的一条街道，都在寺院之内。嘉靖三十五年，为防倭寇侵扰，加筑新城，以护城河为界，遂将寺分割于城外，即今之所在。

康熙、乾隆南巡，天宁寺为游幸之地，多有赏赐。天宁寺行宫建成后，乾隆便移驻行宫至此地。乾隆不仅在天宁寺西边造了行宫，颁赐为江淮诸寺之冠，还建了御花园。寺前砌了御码头，以便坐船到平山堂，观赏"两堤花柳全依水，一路楼台直到山"的美丽风光。原门前有牌楼，规模壮丽，一面署"晋译华严道场"六个大字，一面署"邗江胜地"。现在的水上游览线，即从天宁寺门口的御码头上船，就是沿用乾隆时的，让游客体验当年帝王的游览过程，感受当年扬州的繁华和兴盛，了解当时的风情和历史。

天宁寺还是扬州最有"文缘"的寺庙。其下院，在清代建有大观堂和文汇阁，收藏《古今图书集成》，今已全佚。卷二提到的曹寅，在任两淮巡盐御史时，曾由康熙授命在天宁寺主持刊刻《全唐诗》。又领衔编纂《佩文韵府》，书未成而病逝在任上。天宁寺素为文人寄居之地，石涛、

孔尚任、郑板桥、金农、李鱓等人都曾客居此地。

咸丰年间，天宁寺毁于战火。同治四年（1865），两淮盐运使方濬颐应和尚真修之请，拨款重修天宁寺。以后历代僧人又续建了斋堂、藏经楼、华严阁等建筑。光绪七年（1881）复建的藏经楼三层七楹，为扬州佛寺的第一崇楼。抗战期间，天宁寺为侵华日军所占，沦为兵营。由于年久失修，使用不当，到20世纪70年代末，已面目全非。1984年起国家文物局等部门先后拨款141万元进行大修。大修后的天宁寺建筑面积5000多平方米，中轴线上有山门殿、天王殿、大雄宝殿、华严阁，两侧廊房92间。整个建筑布局对称、严谨。修复后，用作扬州佛教博物馆。2006年，列入第六批全国重点文物保护单位京杭大运河保护范围。2014年，作为中国大运河遗产点，被联合国教科文组织批准列入世界遗产名录。

明天宁寺僧茂陵睿略工诗①，著《松月轩集钞》。爪发塔在今让圃鸭脚树下，姚少师荣上为塔铭②。《松月轩集》板藏于马主政丛书楼中。国朝天宁寺僧咏堂，工诗，退院后③，别号觑壁，居塔院，名曰庐塔。

枝上村，天宁寺西园下院也，在寺西偏，今归御花园。旧有晋树二株，门与寺齐。入门竹径透迤，花瓦墙周围数十丈。中为大殿，旁建六方亭于两树间，名曰"晋树亭"，为徐葆光所书。南构弹指阁三楹，三间五架，制极规矩。阁中贮图书玩好，皆希世珍。阁外竹树疏密相间，鹤二，往来闲逸。阁后竹篱，篱外修竹参天，断绝人路，僧文思居之。文思字熙甫，工诗，善识人，有鉴虚、惠明之风，一时乡贤寓公皆与之友。又善为豆腐羹、甜浆粥，至今效其法者，谓之文思豆腐。汪对琴员外棣有《弹指阁录别图》。

①茂陵：汉武帝刘彻的陵墓，因墓在兴平，以此代指兴平。睿略：明诗僧。字道权，号简庵。洪武年间在世。　②姚少师：即姚广孝（1335~1418），幼名天僖，法名道衍，字斯道，又字独暗，号独庵老人、逃虚子。长洲（今江苏苏州）人。明朝政治家、佛学家、文学家。洪武十五年（1382），被明太祖选中，以"臣奉白帽著王"结识燕王朱棣，主持庆寿寺，成为朱棣的主要谋士。成祖继位后，姚广孝担任僧录司左善世，又加太子少师，被称为"黑衣宰相"。　③退院：指僧人脱离寺院。

[点评]

说到扬州不得不提天下闻名的"扬州三把刀"，扬州厨刀、修脚刀、理发刀。三把刀在扬州人手里不仅是一门技术，更是扬州文化的一部分。而最能展现扬州厨刀的菜肴那就得数文思豆腐了。文思豆腐是扬州地区的传统名菜，它选料极严，刀工精细，软嫩清醇，入口即化，同时具有调理营养不良、补虚养身等功效。清人俞樾《茶香室丛钞》："文思字熙甫，工诗，又善为豆腐羹甜浆粥。至今效其法者，谓之文思豆腐。"《调鼎集》中又称之为"什锦豆腐羹"。

一块一指见方的嫩豆腐要切成5000多根细丝，因豆腐极嫩，切丝时用力一定要均衡，稍有差池便容易将豆腐弄碎。据说要切好文思豆腐至少得十五年以上的功力，它展现的是扬州菜的刀功艺术，下刀时心要静，头脑要清晰，不能有一丝杂念，否则就会前功尽弃。切好的豆腐用高汤做底料，经过简单的调味，一碗精致美味的文思豆腐羹出锅了。轻啜一口，丝滑滋润，你仿佛能感受到豆腐丝在你嘴里游走，用舌头轻轻一搅便融化在口中，让人从视觉、味觉、触觉上得到三重享受。文思豆腐，既是一碗极

品美味，也是一件艺术品。

行庵，马主政家庵也，在枝上村西偏，今归御花园。门在枝上村竹径中，门内供韦驮像①，大殿供三世佛②，殿前梧桐三株。由殿东角门入，小屋四间。复由屋西角门入，套房二间，过此则为枝上村竹园。叶震初有《行庵文宴图》，今已无存。马主政曰琯，字秋玉，号嶰谷，祁门诸生，居扬州新城东关街。好学博古，考校文艺，评骘史传③，旁逮金石文字。南巡时，赐两御书克食④。尝入祝圣母万寿于慈宁宫，荷丰貂宫纻之赐⑤。

归里以诗自娱，所与游皆当世名家。四方之士过之，适馆授餐⑥，终身无倦色。著有《沙河逸老诗集》。尝为朱竹垞刻《经义考》，费千金为蒋衡装潢所写《十三经》。又刻许氏《说文》《玉篇》《广韵》《字鉴》等书，谓之"马板"。弟曰璐，字佩兮，号半查，工诗，与兄齐名，称"扬州二马"。举博学鸿词，不就，有《南斋集》。子裕，字元益，号话山，工诗文，尤精于长短句，小字阿买，见杭堇浦《道古堂集》中。佩兮于所居对门筑别墅曰街南书屋，又曰小玲珑山馆，有看山楼、红药阶、透风透月两明轩、七峰草堂、清响阁、藤花书屋、丛书楼、觅句廊、浇药井、梅寮诸胜。玲珑山馆后丛书前后二楼，藏书百厨。

乾隆三十八年奉旨采访遗书，经盐政李质颖谕借，其时主政已故，子振伯恭进藏书，可备采择者七百七十六种。三十九年奉上谕："国家当文治修明之会，所有古今载籍，宜及时搜罗大备，以充策府⑦，而裨艺林，因降旨命各督抚加意采访，汇之于朝。旋据各省陆续奏送，而江、浙两省藏书家呈献者种数尤多，廷臣中亦有

纷纷奏进者。因命词臣分别校勘应刊、应录，以广流传。其进书百种以上者，并命择其中精醇之本⑧，进呈一览。朕几余亲为评咏⑨，题识简端。复命将进到各书，于篇首用翰林院印，并加钤记，载明年月、姓名于面页，俟将来办竣后，仍给还各本家自行收藏。其已经题咏诸本，并令书馆先行录副，将原书发还，俾收藏之人益增荣幸。今阅进到各家书目，其最多者如浙江之鲍士恭、范懋柱、汪启淑，两淮之马裕四家，为数至五六七百种，皆其累世弆藏⑩，子孙克守其业，甚可嘉尚。因思内府所有《古今图书集成》，为书城巨观，人间罕觏⑪。此等世守陈编之家⑫，宜俾专藏勿失，以永留贻。鲍士恭、范懋柱、汪启淑、马裕四家，着赏《古今图书集成》各一部，以为好古之劝。又如进书一百种以上江苏之周厚堉、蒋曾荣，浙江吴玉墀、孙仰曾、汪汝瑮及朝绅中黄登贤、纪昀、励守谦、汪如藻等，亦俱藏书旧家，并著每人赏给内府初印之《佩文韵府》各一部，俾亦珍为世宝，以示嘉奖。以上应赏之书，其外省各家，着该督抚盐政派员赴武英殿领回分给⑬。其在京各员，即令其亲赴武英殿祗领⑭，仍将此通谕知之。钦此。"

《古今图书集成》共五千二百卷，分类三十二典，振伯敬谨珍藏，装成五百二十匣，藏贮十柜，供奉正厅。继又赐平定伊犁御制诗三十二咏、平定金川御制诗十六咏，并得胜图三十二幅。又御题《鹖冠子》诗云⑮："铁器原归厚德将⑯，杂刑匪独老和黄。朱评陆注同因显⑰，柳谤韩誉两不妨⑱。完帙幸存书著楚，失篇却胜代称唐⑲。帝常师处王友处⑳，戒合书绅识弗忘。"现皆装成册页，供奉其家。

[注释]

①韦驮：即韦驮菩萨，亦名韦陀，又称韦陀天、韦天将军。佛教的护法神，南方增长天王的"八大神将"之一。形象一般是童子面，身披甲胄，手持金刚杵。 ②三世佛：佛教用语。表示三种不同时间和不同世界的佛，即"竖三世佛"和"横三世佛"。竖三世佛是代表过去、现在、未来三种时间的佛。居中释迦牟尼，为现在佛；左燃灯佛（也有塑迦叶佛），为过去佛；右弥勒佛，为未来佛。横三世佛代表中、东、西三种不同世界的佛。中间一尊为婆婆世界的释迦牟尼佛；其左是东方净土琉璃世界的药师琉璃光佛；其右是西方净土极乐世界的阿弥陀佛。 ③评骘(zhì)：评定。 ④克食：亦作"克什"，满语。原义为恩，赐予。指皇上恩赐之物。 ⑤丰貂：指貂裘。纻（zhù）：同"苎"，苎麻纤维织成的布。 ⑥适馆授餐：又作"适馆授粲"，语出《诗经·郑风·缁衣》："适子之馆兮，还予授子之粲兮。"此处指拜访名士，并给以饮食。 ⑦策府：帝王藏书之所。《穆天子传》卷二："阿平无险，四彻中绳，先王之所谓策府。"郭璞注："言往古帝王以为藏书册之府，所谓藏之名山者也。" ⑧精醇：精良纯粹。 ⑨几余：政事之外的闲暇时间。 ⑩弆(jǔ)藏：收藏，保藏。 ⑪罕觏（gòu）：不多见。 ⑫陈编：指古籍、古书。 ⑬武英殿：位于今北京故宫外朝熙和门以西。与位于外朝之东的文华殿相对应。康熙年间，首开武英殿书局。康熙十九年（1680），将左右廊房设为修书处，掌管刊印装潢书籍之事，由亲王大臣总理，下有监造、主事、笔帖式等，由皇帝和翰林院派充。康熙四十年（1701）以后，武英殿大量刊刻书籍，使用铜版雕刻活字及特制的开化纸印刷，字体秀丽工整，绘图完善精美，书品甚高。乾隆朝以后，武英殿成为专司校勘、刻印书籍之处。乾隆三十八年（1773），命将《永乐大典》中摘出的珍本

138 种排字付印，御赐名《武英殿聚珍版丛书》。武英殿刻书活动以康熙、雍正、乾隆三朝最为兴盛，因纸墨优良，校勘精审，书品甚高，版本学上即因刊刻地点称之为"殿本"。　⑭祗（zhī）领：敬领。　⑮《鹖（hé）冠子》：道家著作，传为战国时期楚国隐士鹖冠子所作。原著为一篇，后世因内容而分篇，最终定为十九篇。其说大抵本于黄老而杂以刑名。其中的道家易学与道家数术学等学术思想，体现了先秦时期道家哲学思想的丰富内涵。鹖冠子，楚人，生于战国时期，终生不仕，以大隐著称。　⑯"铁（fū）器"句：语出《鹖冠子·博选》："王铁非一世之器者，厚德隆俊也。"王铁，帝王的法制。宋陆佃《鹖冠子解》："贾子曰：权势法制，人主之斤斧。夫专任法制，不以厚德将之，而欲以持久难矣。"　⑰朱评陆注：指明代朱养纯评《鹖冠子》，及北宋陆佃的《鹖冠子解》。　⑱柳谤韩誉：柳宗元作《辩鹖冠子》一文，认为此书"尽鄙浅言也，吾意好事者伪为其书"。遂论断它是伪书。而韩愈赞叹《鹖冠子》："使其人遇其时，援其道而施于国家，功德岂少哉！"1973 年，马王堆汉墓出土大量帛书，有学者研究发现，《老子》乙本卷前的古佚书里有不见于别书而与《鹖冠子》相合的内容，证实了《鹖冠子》是战国时著作。证明此书并非伪书。　⑲"失篇"句：指《汉书·艺文志》有《鹖冠子》1 卷，而《唐志》云 3 卷，谓汉时遗缺，至唐而全。　⑳"帝常"句：语出《鹖冠子·博选》："故帝者与师处，王者与友处。"谓越贤明的君王就越能招致才高的贤人。

[点评]

徽商自明中期开始兴起，到清朝前期，势力达到顶峰，执商界之牛耳。在扬州的徽籍盐商，既是明清时期两淮盐商中的主要势力，也是全国徽商的中坚力量。这些徽商大都具有"贾而好儒"的文化传统，他们亦

贾亦儒，结交儒林，热心向学，振兴了扬州的文化事业。"扬州二马"即是这样的人物。"扬州二马"指马曰琯、马曰璐兄弟。马曰琯（1688~1755），字秋玉，又字嶰谷。马曰璐（1697~1761），字佩兮，又字半槎。马氏兄弟是祁门人，以业盐居扬州。"扬州二马"在扬州经商期间，为扬州文化事业的发展做出了重要贡献，他们研习经史文集，旁逮金石字画，俱有诗名。而且还建小玲珑山馆，藏书刻书，礼遇寒士，慷慨于教育事业。兄弟二人手足情深，志同道合，在扬州营造出清代文化史上一道独特的风景线。二马给文士们以生活上的关心，并给他们以精神上的抚慰。马氏兄弟虽然是商人，但是他们都热心乃至醉心于文化事业。他们的热心不是为了附庸风雅，而是出自心底的热诚，在他们身上集中展现了徽商"贾而好儒"的特点。

马氏兄弟既是大盐商，又是清代著名的藏书家和诗人，他们好古博雅，考校文艺，评骘史传，旁及金石书画。尤以诗词最出名，主持扬州诗坛数十年之久，清代诗人沈德潜认为他们的诗，"斥淫崇雅，格韵并高"，"酝酿群籍，抒写性真"。雍正年间，马氏兄弟在扬州建造了一处园林，名为"街南书屋"，即今扬州名园"个园"。园内有12景，其一为"小玲珑山馆"。马氏兄弟就在馆内广结四方文人名士，著名文学家厉鹗、全祖望，大画家郑板桥均为其座上客。马曰琯因为下棋还得以结识乾隆皇帝，乾隆下江南时每次巡幸扬州，都要到马氏园林里驻跸。

小玲珑山馆内建有丛书楼，藏书百橱，10多万卷，有藏书"甲大江南北"之誉。乾隆三十七年（1772）开四库馆，马氏后人进呈藏书776种，位居当时江、浙四大藏书家之首。马氏兄弟藏书如此丰富，加之二人为人豪爽，好结交文人学士，便吸引了一大批文人到小玲珑山馆翻阅藏书，研究学问。马氏兄弟还在家中设置刻印场，以千金为朱彝尊刻《经义刻》，为蒋衡装裱所写《十三经》，又刻《说文解字》《玉篇》《广韵》

《字鉴》等书，当时称为"马版"。马曰琯著有《山解谷词》1卷、《沙河逸老集》6卷，马曰璐著有《南斋词》2卷、《南斋集》6卷、《韩柳年谱》、《丛书楼书目》。

让圃，张士科、陆钟辉别墅也。在行庵西，今属杏园，本为天宁寺西院废址。先是张氏典赁，未经年复鬻与陆氏①。张氏侦知陆氏所鬻，而不知为钟辉也，以未及期为辞。会陆氏知其故，让于张氏，张氏故辞不受。马主政为之介，各鬻其半，构亭舍为别墅，名曰让圃。门在枝上村竹径中。前种桃花，筑含雨亭，门中构松月轩，复围明简庵略禅师退院入圃中。退院旧有银杏一株，树下石塔，即简公爪发所。轩右为云木相参楼，楼右开萝径，通黄杨馆、开梅坪。旁有遗泉，建厅事，额曰"碧梧翠竹之间"。其后即枝上村竹圃，周牧山有《让圃图记》，方洵远有《让圃老树图》，今已无存。张士科字喆士，号渔川，临潼人。陆钟辉字南圻，又字淳川，号环溪，歙县人，官员外郎②，出为南阳司马③。"韩江雅集"即在让圃，一时之盛与圭塘、玉山相埒④。今以集中人附录于是。

胡期恒，字复斋，湖广武陵人，宗伯统虞之孙⑤，方伯献徵之子⑥。献徵字存人，幼奉母居扬州，工诗古文词，善仿松雪行楷⑦，荫补兵部郎官⑧，仕至江苏布政使。复斋生长扬州，举顺天，由翰林仕至甘肃巡抚。罢官归里，与马氏结"韩江雅集"，称盛事。

唐建中，字天门，号南轩，进士，官翰林。有诗文集。后死于行庵，口念西园不置。主政厚赙以归其丧⑨。

程梦星，字伍乔，一字午桥，号香溪，歙县人。进士，官翰林。事迹载"筱园"中。

汪玉枢，字辰垣，号恬斋，歙县人。事迹载"九峰园"中。

厉鹗，字太鸿，号樊榭，杭州人。来扬州主马氏。工诗词及元人散曲，举博学鸿词，与同里布衣丁敬身同学，时有"丁厉"之目。著有《辽史拾遗》《宋诗纪事》《南宋杂事诗》《东城杂记》《南宋院画录》《湖船录》《樊榭山房诗词集》。年六十无子，主政为之割宅蓄婢。后死于乡，讣至，为位于行庵祭之。

方士庶，工于诗，有《环山集》数百首。既殁，其叔息翁为删存一卷，今全稿尚存其家。

王藻，字载阳，号梅沜⑩，吴江人。工诗。早以贩米为生，有"相看何物尘世，只有秦时月在天"句，为世所称。吴荆山尚书荐藻应博学鸿词科，罢归与二马交，性好古，所蓄宋板书、青田石无算。

方士庾，字右将，士庶同母弟。业盐淮南，居扬州。于北郊寿安寺西筑西畴别业，因号蜀泉，又名西畴。士庶为绘《西畴莲塘图》。

陈章，字授衣，号竹町，杭州人。幼业香蜡，长赘于扬州。年三十，闻竹韵学诗，骎骎大成⑪。馆游击唐公署斋，家于南柳巷。江都令某延致幕中，与同馆姚世钰友善，诏举博学鸿词，相约弗就。世钰题授衣像赞云："写正锋字⑫，吟中唐诗，穷年矻矻⑬，一卷是披。或以为齐赘婿淳于髡⑭，或以为王俭府庾杲之⑮，要非竹町子本来面目，请视此大布之衣。"弟皋，字江皋，号对鸥，工诗，兄弟齐名，号二陈。皋少游天津，主查氏，从吴通守东璧研究三礼。时查氏兄弟方缉《题襟集》，皋矫尾厉角⑯，名噪京西。后归扬州，与兄章入马氏诗社，时人比之二应、二谢⑰。著有《吾尽吾

意斋诗集》《对鸥阁漫语》。

闵华，字玉井，亦字莲峰，江都人。工诗，著有《澄秋阁诗集》。

全祖望，字谢山，浙江鄞县人。工诗文，举博学鸿词，官庶常[18]。在扬州与主政友善，寓小玲珑山馆。得恶疾，主政出千金为之励医师。后卢转运延之幕中。著有《鲒埼亭集》数卷、《五经问答》数卷。

高翔，字凤冈，号西唐，江都人。工诗画，与僧石涛为友。石涛死，西唐每岁春扫其墓，至死弗辍。

洪振珂，歙县人，居海滨。母马氏，以节孝称。著有《因树楼集》。

郑江，字玑尺，号筠谷，浙江钱塘人。进士，官侍读。主敷文书院，识周玉章、吴嗣富、陆秩、胡际泰，与龚鉴为友。视学山东、安徽，累申冤抑[19]。所学无不贯，尤邃于经。著《春秋集义》二十卷、《诗经训诂》四卷、《礼记集注》二卷、《筠谷诗钞》七卷、《书带草堂诗钞》三十卷、文集八卷、赋四六一卷、词一卷、《析酲录》三卷、《粤东纪游》一卷。

张世进，字轶青，号啸斋，临潼人。士科之叔，教授。

赵昱，字功千，号谷林；弟信，字意林，浙江仁和人。家有园，名"二林吟屋"。沈个庭、符药林、吴绣谷、厉樊榭、杭堇浦往来园中唱和，称盛事。谷林举博学鸿词，著有《爱日堂吟稿》十六卷。谷林子一清，字诚夫，工古文，有《赵勿药文集》。

丁敬，字敬身，号钝丁，浙江钱塘人。布衣，酿酒为生。好金石文，穷岩绝壁，手自摹拓，著《武林金石录》。分隶入古[20]，于

篆尤笃。嗜《啸堂集古》㉑，吾丘《学古》㉒，兼入其室。非性命之契，不能得其一字。秦汉铜器，宋元名迹，入手即辨。居武林，与金农比邻，构小楼，楼上届屡满室㉓，丛残不整㉔，皆异书也。一日与吴西林布衣作十日谈，数典不穷，一时称为盛事。收古泉㉕，多异品。长于诗。其铁笔有求之者㉖，白镪十金㉗，为镌一字，方制府观成索一二方不得㉘。爱龙井山水，因晚年号龙泓居士。子三：健为杭堇浦之婿；传从谢廷逸学律算；佺工诗，善八分书。

杭世骏，字大宗，号堇浦，浙江仁和人。举博学鸿词，官翰林院编修。来扬州主马氏，与卢转运友善。著《史汉疏证》《两汉书蒙拾》《文选课虚》《三国志补注》《诸史然疑》《桂堂诗话》《续方言》《石经考异》《道古堂诗文集》《榕城诗话》。

陈祖范，字亦韩，号见复，雍正癸卯进士。有贵官爱之，欲其一见，逃归，作诗云："生平不满昌黎处，三上河东宰相书。㉙"时人高其风节。举经学，来扬州主安定书院讲席，与马氏唱和成集。

查祥，字星南，号云在。进士。主安定讲席。

刘师恕，字秘书，一字补斋，号艾堂，宝应人。进士，官直隶总督。有诗文集。

王文充，字涵中，江都人。进士，由翰林官处州知府。以诗名。

姚世钰，字玉裁，号薏田，吴兴人。与同乡王立甫敬所齐名，时人谓之"王姚"。后敬所以事逮系西曹㉚，迨解网归，不逾年死。世钰以贫困授徒江都，与陈章同举博学鸿词，时又谓之"陈姚"。后世钰客死扬州，马氏为之经纪其丧，刻其《莲花庄集》。

方世举，字扶南，号息翁，桐城人。性简易，语默动静皆合于

法，人呼为"揭谛神"③。时扬州方氏最盛，士庶、士庸称歙县方；世举、贞观称桐城方。

邵泰，字北厓。进士。工时文，主安定讲院。其后晓，字晴岩，名诸生。楼锜，字于湘，浙江名诸生，工于诗，年长未婚，马氏为之择配完家。集中有前五君、后五君之目，前五君为胡期恒、唐建中、方士庶、厉樊榭、姚世钰；后五君为刘师恕、程梦星、马曰璐、全祖望、楼锜。后锜客死扬州，陈竹町为辑其遗稿。

陆锡畴，字我田，号茶坞，苏州人。工诗。

团升，字冠霞，泰州人。工诗画。

钱苍佩，湖州乌程人，精别宋椠元板②。寄业书肆，丛书楼中人也。子时霁，字景开，一字听默，世其业。工诗。诏开四库馆，采访江南遗书，皆赖其选择。

褚竣，字千峰，陕西郃阳人。以鬻碑版为业，天下金石，搜罗殆尽。与牛运震取汉刻唐碑为续本，名《金石经眼录》。

[注释]

①鬻（yù）：卖。 ②员外郎：职官名。员外指正员以外的官，晋武帝始设员外散骑侍郎。隋唐以后，直至明清，各部均设有员外郎，位次郎中。 ③司马：职官名，郡佐之属。魏晋时为刺史属官，理军事。隋唐节度使之下皆置行军司马之官，为佐吏之属，具参谋性质。又每州置州司马一人，多以贬斥之官员任之，徒具虚衔无实际职掌。清代府同知亦俗称"司马"，其实不同。 ④圭塘：即圭塘雅集。圭塘是元朝名臣许有壬在至正八年（1348）因病归籍时，用皇帝赐金而修建的一处私人园林别墅，位于安阳城西。主要建筑有景延堂、泠然台、嘉莲亭、安石院、松竹径、

桃李蹊、双洲等。许有壬和其弟许有孚,常与众宾客集会于圭塘。他们在一起饮酒畅谈,作赋度曲,吟诗唱和。玉山:指玉山雅集。元代文学家顾瑛(一名阿瑛),家业豪富,筑有玉山草堂,为诗人游宴聚会场所之一。玉山雅集是元末东南吴中地区(今苏州一带)有极大影响的文人雅集活动,它在元末持续十多年,参与人数上百,以其诗酒风流的宴集唱和被《四库提要》赞为"文采风流,照映一世"。相垺(liè):相等。 ⑤宗伯:职官名。周代六卿之一,掌管礼仪祭祀等事,即后来礼部之职。故后世亦称礼部尚书为"大宗伯",礼部侍郎为"小宗伯"。 ⑥方伯:殷周时代一方诸侯之长。后泛称地方长官。汉以来之刺史,唐之采访使、观察使,明、清时之布政使,均称作方伯。 ⑦松雪行楷:指赵孟頫行楷书体。赵孟頫号松雪道人,其善篆、隶、真、行、草书,尤以楷、行书著称于世。其书风道媚、秀逸,结体严整、笔法圆熟,创赵体书,与欧阳询、颜真卿、柳公权并称"楷书四大家"。 ⑧荫补:又称恩荫、任子、门荫、世赏,指因祖先功勋而补官。 ⑨赙(fù):拿钱财帮助别人办理丧事。《玉篇》:"赙,以财助丧也。" ⑩沜(pàn):同"畔",岸边。 ⑪骎(qīn)骎:形容马疾驰,比喻事业进展得很快。 ⑫正锋:即中锋。指用毛笔写字、作画时,将笔的主锋保持在笔画正中,与"偏锋"相对。 ⑬穷年矻(kū)矻:一年到头地辛勤劳作。 ⑭淳于髡(kūn)(约前386~前310):黄县(今山东龙口)人,战国时期齐国的政治家和思想家。齐威王拜其为政卿大夫。淳于髡身长不满七尺,但博学多才,善于辩论。淳于髡是稷下学宫中最具有影响的学者之一,他长期活跃在齐国的政治和学术领域,对齐国新兴封建制度的巩固和发展,对齐国的振兴与强盛,对威、宣之际稷下之学的发展,做出了重要的贡献。 ⑮王俭(452~489):字仲宝。琅邪临沂(今山东临沂)人。南齐文学家、目录学家,东晋丞相王导五世孙、刘宋侍中王僧绰之子。庾杲(gǎo)之

（441~491）：字景行，河南新野人。曾任王俭卫军长史。 ⑯矫尾厉角：形容逞强好胜、趾高气扬的模样。矫尾，翘尾巴。厉角，磨头角。 ⑰二应：汉魏间文学家应玚、应璩兄弟的并称。玚为"建安七子"之一，存诗仅六首，较平庸；应璩《百一诗》讥讽时事，语言通俗，颇有影响。二谢：指的是南朝诗人谢灵运和谢朓，他们在诗歌创作上都很有成就，开创一代诗风，对后世产生了极大的影响。 ⑱庶常：庶吉士的代称。 ⑲冤抑：冤屈，冤枉。《后汉书·贾逵传》："冤抑积久，莫肯分明。" ⑳分隶：指八分书和隶书。 ㉑《啸堂集古》：即《啸堂集古录》，金石学著作，二卷。著录商、周、秦、汉以来的青铜器及印、镜等铭文。该书为宋王俅辑，成书于宋淳熙三年（1176）。王俅，字子弁，宋任城（今山东济宁）人，活动于北宋后期至南宋初期。 ㉒《学古》：即《学古编》，元吾丘衍（1272~1311）编。吾丘衍，元代篆刻家。一作吾衍，一作吾邱衍，字子行，号贞白，又号竹房、竹素，别署真白居士、布衣道士，世称贞白先生，太末（今浙江龙游）人，寓居杭州。著有《周秦石刻释音》《闲居录》《竹素山房诗集》等。《学古编》原本为上、下两卷，今合为一卷。成书于元成宗大德庚子年（1300）。由《三十五举》《合用文集品目》和《附录》等三部分所组成，叙述篆隶书体的演变及篆刻的章法与刀法等有关知识，是我国第一部专门研究印学的著作。 ㉓扂扅（qì zhé）：谓书籍摆放层层叠叠。《广韵》："前后相次也。" ㉔丛残：琐碎，零乱。亦指琐碎零乱的事物。汉牟融《理惑论》："众道丛残，凡有九十六种。" ㉕古泉：古钱。 ㉖铁笔：刻印刀的别称。此谓篆刻印章。 ㉗白镪十金：即白银十两。白镪，亦作"白镪"，白银的别称。金，古代货币计算单位。

㉘制府：总督的尊称。观成：方观成（1696~1768），桐城县人，又名方观承，字遐谷，号宜田，自幼工诗擅书。清雍正四年（1726）进士，官至直隶总督、太子太保。 ㉙昌黎：指韩愈，其自称"郡望昌黎"，世

称韩昌黎、昌黎先生。唐德宗贞元三年（787），韩愈由宣城转辗成都到达长安投考求官，直到贞元八年（792）才中了进士，但在连续三年的吏部博学鸿词科考试中一直未能成功。于贞元十一年正月二十七日至三月中旬，向当朝宰相赵憬、贾耽、卢迈连续三次上书，明其志，诉其苦，以求取仕途，希望能得到宰相的擢拔任用。这三封上宰相书，紧紧地围绕着"干谒求仕"这一中心和主题，表达了自己的观点和想法。《瓯北诗话》卷二有云："士当穷困时，急于求进；干谒贵人，固所不免。如李白《上韩荆州书》，韩退之《上宰相书》，皆是也。"　㉚逮系：逮捕，拘囚。西曹：兵部、刑部的别称。　㉛揭谛神：意为护法猛神。揭谛，即摩诃揭谛，亦称羯谛摩诃。　㉜椠（qiàn）：书的刻本。

［点评］

　　让圃在天宁寺西的枝上村，相传为晋代谢家别墅的一部分。这里毗邻马氏行庵，景色极佳。先是张士科家租赁，不到一年房主又将其卖给陆钟辉家。张家得知后，以租期未到拒绝离开。而陆家知道张氏租住于此，乃礼让于张氏。张氏得知买方为陆氏之后，也推辞再三，不肯接受。后来由马曰琯出面协调，双方各买一半，遂名为"让圃"。

　　让圃落成后，成为除小玲珑山馆之外邗江诗人群体经常聚集的地方。乾隆十一年（1746），扬州文坛发生了一件大事，这便是胡期恒、程梦星、全祖望等十六人的让圃雅集，亦称"韩江雅集"。这是乾隆朝初期扬州的诗文盛事，可与之前王士禛，之后卢见曾的"虹桥修禊"雅集唱和相媲美。韩江雅集的中坚成员多为盐商诗人，盐商诗人程梦星、马曰琯等人成为诗社活动主导者，多闲适、游赏之作。韩江雅集显示了盐商诗人的文化自信，同时也慰藉了雍乾时代文字狱阴云下的失意文士，具有特定的文化意义。明光先生在《论盐商诗人主导的韩江雅集》一文中指出：最

早探究韩江雅集文化特色的就是沈德潜。……沈德潜将韩江雅集与唐宋元明诸代著名文人唱和诗作了身份、人数、目的、排场、内容、诗艺等多方面的比较，认为韩江雅集与前代相比的主要特点是：第一，"不于朝而于野"，即雅集诗人的身份主要是民间文人和去职官员，核心成员中，有5位盐商，4位盐商子弟，1位本土布衣文士，4位寓居盐商的文士，3位离职官员，体现了民间诗会性质。第二，"不私两人而公乎同人"，即雅集诗人的群体性，不是一二知己的对唱，而是十数位同好者对诗艺的共同追求和切磋；审美趣味的追求上，避免了偏狭的一己之好，而是各秉素性、各呈所好，不拘一格。第三，"林园往复，迭为宾主，寄兴咏吟，联结常课"。互为宾主，意味着雅集诸人不分彼此尊卑，不奉会首，大家都是朋友，也没有诗学主张要去张扬，大家只是以诗会友，取材取境作诗。第四，"异乎兴高而集，兴尽而止者"。聚会雅集成为日常生活的常课，故写诗成为日常生活的一部分。沈德潜的评价启发我们得出雅集有以下这几个特点：雅集诸诗人的平民性，带来疏远传统政治理想、优游世事的内容特色；雅集诗人的群体性，呈现出不拘一格、审美趣味多元化的包容性；雅集诸人不分尊卑彼此，互为宾主，纯粹是以诗会友，没有党同伐异的门户偏见；雅集诸人有校艺唱和的怡情之雅，无邀誉壮势的功利之俗。

杏园在寺西偏，昔为让圃，行庵旧址；今为是园，一名西园下院。门临御马头。门上"杏园"石额，为景考祥书①。门内土阜隆起，西皆僧寮②，中构住房三进，以备随营之用。东接行宫，建廊房十余楹。

兰若在寺东偏，即寺之东园下院。门额为桑应张所书。中有进玉楼、藏经院、待漏馆、山磬房诸精舍③。丹阳灯客，恒寓于是。

重宁寺在天宁寺后，本"平冈秋望"故址，为郡城八景之一。

或曰东岳庙旧址，有高阜名太山者是也。雍正间，戴文李借寺后隙地构辨仪亭，为宾客饮射之所，榜于门曰"入林"。乾隆四十八年于此建寺④，御赐"普现庄严""妙香花雨"二扁。门外植古榆数十株，构大戏台。山门第一层为天王殿，第二层三世佛殿。佛高九尺五寸，下视后瞻若仰，前瞻若俯；衣纹水波；左手矫而直，右手舒而垂，肘掌皆微弓，指微张而肤合。雕以楠木，叩之有声，铿鍧若金石⑤，轻如髤漆⑥，傅以鎏金⑦，巍然端像。旁肖十六应真像。

殿后三门：中曰"普照大千"，左曰"香林"，右曰"宝华"。门内屋立四柱，空中如楼，上不屋板，下垂四阿若重屋⑧，供瓦窑圣，类牟尼；左供阿赤尔马仪，类普贤；右供红胜拨帝，类观音。四边饰金玉，沉香为罩，芝草涂壁，菌屑藻井⑨，上垂百花苞蒂，皆辕门桥像生肆中所制通草花⑩、绢蜡花、纸花之类，像散花道场，此即天女九退相也。迤东有门，门内由廊入文昌阁，凡三层，登者可望江南诸山，过此则为东园矣。

[注释]

①景考祥（1698~1778）：江都（今江苏扬州市江都区）人。康熙四十七年（1708）进士，历任翰林院编修、国史馆纂修官、文颖馆提调官，提督陕甘全省学政。康熙帝曾手书"尊训堂"三字额及"兴贤遵昔轨，崇文育群伦"五字联赐之。雍正帝赐尚方宝剑，并制"如朕亲临"4字金牌。 ②僧寮：僧舍。 ③精舍：道士、僧人、玄士修行者修炼居住之所。 ④乾隆四十八年：公元1783年。 ⑤铿鍧（hōng）：形容声音洪亮。 ⑥髤（xiū）漆：指油漆。髤，古代称红黑色的漆。 ⑦鎏（liú）金：古代金属工艺装饰技法之一。用涂抹金汞合金制成的金泥的方法镀

金，近代称"火镀金"。 ⑧四阿（ē）：指屋宇或棺椁四边的檐溜，可使水从四面流下。 ⑨藻井：传统建筑的天花板饰以丹青，文采似藻，以方木相交，有如井栏，故称为"藻井"。 ⑩像生：用纸、绢等材料，仿制成花果、人物等工艺品。因为做得有如真物一般，所以称为"像生"。肆：店铺。

[点评]

重宁寺亦为清八大名刹之一。乾隆四十八年（1783）两淮盐政使尹龄阿上奏朝廷，称扬州众盐商要求在天宁寺后增建万寿寺，作为皇帝祝禧之所。得到恩准，由僧人了凡主持建造，于次年建成。乾隆赐名"万寿重宁寺"，并撰写碑记，亲书勒石。

当时重宁寺的规模宏大，不少佛像为宁波名匠所塑。咸丰年间重宁寺毁于兵火。同治初年僧人海云在旧址上建了几间房屋，光绪十七年（1891）僧人瑞堂募资重建山门、大殿，1938年僧人长惺及其徒弟雨山、宝荃又建造了三层五楹的藏经楼，于是重宁寺又成了规模。

现在重宁寺已没有佛像，但天王殿、大雄宝殿、藏经楼和三合院式僧房等保存了下来。天王殿面阔五间21.85米，进深15.47米，单檐硬山顶。面南辟三座拱门，中门嵌上"波罗蜜门"石额，后檐有廊。大雄宝殿面阔五间27米，进深27米，四面有廊，重檐歇山顶。殿前有长方形月台。殿中有8根方形金柱，铁力木质。殿内满施彩绘平棋，中央置斗八藻井。殿上悬有乾隆御书"普现庄严""妙香花语"匾，东墙壁嵌万寿重宁寺碑。碑身高2.26米，宽0.96米，厚0.16米，下有"乾隆四十九年岁在甲辰仲春月下浣御笔"的款识。此殿气势宏大，在中轴线上层层升高，其建筑的特点是用料考究，8根铁力木方柱均在15米以上，为别处罕见。墙壁形制为清水乱砖墙，为扬州建筑一大特色。现为全国重点文物保护单

位、世界文化遗产——中国大运河遗产点。

八大刹佛作，媲美苏州。而重宁寺佛作，则照内工做法①。佛像镌胎用锯匠②，砍造坯木匠，合缝、较验、下胶木匠、雕銮匠。不拘文武，雕做胎形，眉眼衣纹、天衣风带、头盔甲胄，护法勇士站像，攒装胎骨法身，皆以高之尺寸，照行七、坐五、涅盘三归之③，归后以自乘。自乘后，行用十九归除，坐用十三归除，涅用七，因以见方尺④。鱼胶锉草⑤，折料分等，增胎立骨，糙泥一次，衬泥一次。长面像衣纹一次。挑眉眼衣折，光压细泥二次，细泥粘做又一次；脏膛朱红油二次。黄土、西纸、砂子、麦糠、麻莛，属之塑工。楠木、柏木、银朱、光油、雨点钉、黄米条、铁丝，属之木工。文武站像，半文半武，甲胄武扮，折料增损有差。脱纱堆塑泥子坐像，法身折料，增以秫秸⑥、油灰⑦。脱纱使布十五次。长面像衣纹，熟漆灰一次，垫光漆二次，水磨二次，漆灰粘做一次，脏膛朱红漆二次。桐油、夏布、鱼子、砖灰、严生漆、笼罩漆、退光漆、漆珠、土子面，属之脱纱匠。又镌胎汁浆一次，长面像衣纹，包纱溜缝布二次，压布灰、中灰、细灰各一次，垫光漆、水磨各二次，漆灰粘做一次，脏膛朱砂漆二次，折料如脱纱，属之包纱匠。糙漆扬金⑧，增以潮脑红金⑨、黄金，属之彩漆匠，筛扫有差。又五彩装颜，全身浑放水金、沥粉、贴金。

天衣风带描泥金做法，广胶、白矾、青粉、土粉、白矾、西纸、砂纸、定粉、赭石、广花、朱砂、雄黄、川二朱、石黄、滕黄、胭脂、天大青、天二青、南梅花青、石大绿、石二绿、石三绿、红金、黄金、贴金、鸡蛋，属之装颜匠。文扮武扮，半文半

武、番佛、跟伴、娃娃、鬼判、难人、赤身妆各样肉色，短衣、腰裙、护肩、头箍、花冠、耳环、镯钏、缨络、人头数珠，开眉眼，点朱唇，旋螺发，哨黑发、珠发有差；如华盖、琵琶、降魔杵、九环锡杖、流云托、多宝瓶、宝塔铃、救度佛母脚莲叶瓣、豹尾枪、钺斧、牛耳刀、翎篁弦扣、藤牌、兽面、鬓缨、锛巴瓶、龙女宝珠盘、宝幡、方旗、风火轮、剑轮尖锋、云头、三楞火焰杵、红白萝卜、巴里果、连环圈、番草、宝珠、哈搭棒、仙枕、经板、哈巴里鼓、噶巴里碗、雕江洋血水、骷髅棒、羽扇，皆为雕銮之职。钵盂、数珠，属之旋匠。若宝座、宝床、佛座、佛龛、筑地、平等座、托泥、圭角、棚牙、起线雕做分心花、番草叶、方色条、巴达马面板、底板、托枨、穿带竖枨、替木、菱花、岔角、金刚柱、八宝净瓶、仰覆莲、大鹏、孔雀、羚羊、狮、象、海马、异兽，开眉眼唇齿牙爪，细撕鬓发，羽翼翎毛，背光八字托皮条线、紫草边雕做番草，底板攒做穿带、开挖镜光口槽、三宝珠、龙女雕做面像衣纹天衣风带、草兽头雕做唇齿麟甲角须、流云镜托、渠花莲瓣、韦驮流云、背光、脚托、穿带、布袋床屏风、特腮、玲珑搭脑、坠脚、耳子、罗汉床、卷珠、云连、三宝塔、佛龛、夹堂、跕板、欢门、衬平、鱼门、香草边同腰箍带、巴达马、宝塔三叠落、八角座子、十三天、四出轩、须弥座带、仰覆莲座之类，皆以松楸椴木为最，合缝捵口，雕銮有差。至于执事宝座，金漆油画则例同科。佛座、狮吼、象、神马、神骡、神牛、鞍鞯、秋辔、缨络、虎、豹、熊、犬、羊、狼、鹤、莺、鹦鹉诸类，金漆油画亦同科。其彩画廊墙，一为进贡、奏乐、仙人、山水、树木、桥梁、彩云、地景；一为十王、司主、诸星、童子、插屏、帐幔、墙垣、地景；一为关

帝、二十四功曹、二十四注解、北极、五祖、天师出迹；一为淡五色救八难、菩萨、神将、仙人、进贡童子；一为青龙、白虎、朱雀、玄武、出入巡、万圣朝礼、祖师从神等；一为番像、罗汉、菩萨、喇嘛、从神、仙人；一为四值功曹；一为印子佛、背光、莲座；一为龟蛇、水兽、装草、绿色龟背锦。其花冠、耳环、袍服、执事、头箍、补服、盔甲、靠背、屏风，均同科。惟佛像铜胎十六臂至三十六臂渗金，霉洗见新，司之于霉洗匠。所用折料，为碱、乌梅、木柴、粗白布。

佛龛例阔五尺九寸三分，进深一尺七寸五分，高四尺七寸。用柱四，垂柱四，雕西番莲箍头枋四，帘笼枋四，顶盘一，两山板二，后身板一。其须弥座、托泥、面枋、束腰、串带、心子板三方、上下仰覆莲、绦环牙子。迎面采台雕凹面汉文、夔龙，荷叶、净瓶、栏杆，挖鱼门洞，中雕如意香草牙子二，起螳螂肚、雕菊花心，栏杆柱子雕回文锦、欢门、虎爪牙子。毗卢帽三，起香草如意线，雕西洋莲瓣、藏字、金铃、宝杵，诸式备具。供桌亦曰龙供案，例阔六尺，进深二尺，高三尺，番草、卷珠、湾腿、香草、夔龙、绦环、螳螂肚、菊花心、牙板、罗头鼓牙，通起两柱香线，如意云头成做。香圆几，周围绦环、折柱、托腮、鼓牙、蜻蜓腿、番草、卷珠、素线、云头成做。供柜长二尺七八寸至八尺不等，宽二尺，高二尺七寸，四面帮板，荷包牙子，或湾腿鼓牙。经桌长四尺，宽一尺一寸五分，高一尺七寸，束腰、折柱、托腮、琴眼、抽屉具备。坐床长四尺，宽二尺，高七寸，琴眼、束腰做法。药师坛城，外面方亭柱磉、翼飞檐，宝顶镶嵌城门、城垛子、城楼，每夜燃灯，谓之药师灯。供献备五号供托，椴木雕各色果子及荷包、灵

芝、珊瑚树。

三世佛殿上，仿永明寺塔式，铸铜塔二座，设于两楹。用紫檀木做托泥、圭角、方色、巴达马、束腰、穿带、托枨。月牙座，用铜做葫芦宝顶、火焰焱、花岔角、羚羊、狮、象、西洋栏杆、净瓶。塔门大铜框，连做梓口月牙，塔身龙面，挖做瓦垄，周围护如意云、吉祥宝珠、珠云方胜、鲇鱼坠角、坠缨、太极图、宝带、番草边、卷珠、玲珑、羚羊、狮、象、龙女，无不具备。《景福殿赋》云"窭数矩设"，古之陈设大半以双不以单。昔广州光孝寺建塔二，凡七层，合相莲花座，崇二丈有二尺，并立一屋中，修短不齐，一记一题名，后之屋中立双塔者本此。至以一塔陈设者，则天宁寺行宫铁塔，已入大内。今扬州肆中有玉宝塔一，仿报恩寺塔式，按九宫、八卦、三元，高九尺九寸，计九层，合塔材、大木、雕銮、镟、锯、瓦匠、土工，发券、地丁、锭铰、装修，及斗科、各斗口、平身、柱头角科诸作之事，皆以玉为之。柱桁之属，则如砍刨出细；榫眼则开透极管脚雌雄之制。其他起槽、起线、平囊、剔缝⑩、剔囊、穿捎、穿带、落堂、下槽，极尽诡异，拆俱成片段。第一层白玉佛四，八方殿宇墙垣，皆刻玉佛八十有八。其余八层，内贮金佛四尊，门外以青金石为扁额。惟无陈石亭文、盛云浦赋、焦淡园《乞化缘疏》为憾事。此又备一塔为陈设者也。

方丈在大殿西廊。门内四围皆竹，中有方塘，水木明瑟⑪，缭白萦青⑫，松幢葆盖⑬，清香透毛骨。山门右廊，沿塘入方丈门内，前堂后阁，右为禅堂、僧厨。沿塘至对面为饭堂。开山僧了凡，阳羡人，幼以梵学著名，与万应馨友善，学者依之。甲辰主寺讲席，每一出，拥舆者百余人，巷陌聚观，喧阗鸡犬⑭，酬唱妙语，不减

莲社。了凡后，莲性寺僧传宗主之。了凡以善相称，传宗以善数称，皆绝技。扬州相术，胡文炳为最，田子丰次之。数学则有希贤子、滴露斋、樱宁居士三家。乔樗友、吴曰达、李如松次之。

[注释]

①内工：指内务府。内务府主要职能是管理皇家事务，是清代独有的机构。顺治十八年（1661）曾易名为内工部。　②锯匠：锯木的工匠。

③行七：即立七，古代画论用语。指的是成年男子以头的长度为标准来划分人体的比例，即当人站立的时候，人体的总长度相当于七个头的长度。坐五：当人坐着的时候，人体的总长度相当于五个头的长度。涅盘三：当人盘坐着的时候，人体的总长度相当于三个半头的长度。　④见方：指以某长度为边的正方形或平面尺寸达到正方形的状态。　⑤鱼胶：用水煎煮鱼类（如鳕、黑线鳕或无须鳕）的皮、鳍、骨而得到的一种黏着力很强的胶，主要呈液态，常温下使用，通常用于粘连木器。锉草：又叫节节草、木贼、擦桌草。宋《嘉祐本草》："本品草干有节，面糙涩，制木骨者用之，磋搓则光净，犹云木之贼，故名。"匠人使用锉草打磨木器。　⑥秫秸（shú jie）：摘了穗的高粱秆。　⑦油灰：一种防水涂料。以桐油搅拌石灰制成，可填充船舶的漏缝及器物的裂罅。　⑧扬金：以金箔装饰神佛等供像。　⑨潮脑：即樟脑，纯品为雪白的结晶性粉末，或无色透明的硬块。　⑩刐（bīn）：分，搬。　⑪明瑟：鲜洁的样子。北魏郦道元《水经注·济水注》："目对鱼鸟，水木明瑟，可谓濠梁之性，物我无违矣。"　⑫缭白萦青：即萦青缭白，谓青山白水相互萦绕。唐柳宗元《始得西山宴游记》："萦青缭白，外与天际，四望如一。"　⑬幢（chuáng）：古代原指支撑帐幕、伞盖、旌旗的木杆，后借指帐幕、伞盖、旌旗。葆盖：古代车子上用鸟羽装饰的车盖。　⑭喧阗（tián）：喧哗，热闹。

[点评]

扬州文化学者韦明铧曾对重宁寺的前世今生做过深入研究，他说，历史上的重宁寺，不仅规模宏大，而且佛像精美，有关形制完全是按照皇家的规格来制作的。据李斗记载，重宁寺山门的第一层为天王殿，第二层为三世佛殿。大殿后面有三座门，中间一座是"普照大千"，左边一座是"香林"，右边一座是"宝华"。门内供奉的佛像，都不同于寻常庙宇，"四边饰金玉，沉香为罩，芝草涂壁，菌屑藻井，上垂百花苞蒂，皆辕门桥像生肆中所制通草花、绢蜡花、纸花之类，像散花道场，此即天女九退相也"。东面有门，门内由长廊通向文昌阁，阁凡三层，登临可望江南诸山，过了此阁则为东园。

李斗说，扬州八大刹的佛作，可与苏州寺庙媲美，"而重宁寺佛作，则照内工做法"。按清代的建筑法则，分为官方、民间两大类，官方建筑法则又分内工、外工两种。所谓"内工"是指宫殿苑囿造法，所谓"外工"是指城池仓库造法，两者都属于皇家建筑法则。重宁寺制作的佛像，既然按照内工规则，所以分工极为细致，如镂胎用锯匠，砍造用坯匠，合缝、校验、下胶用木匠、雕銮匠等，丝毫不乱。其中尺寸大小，都有严格的计算方法，即李斗所谓"不拘文武，雕做胎形，眉眼衣纹，天衣风带，头盔甲胄，护法勇士站像，攒装胎骨法身，皆以高之尺寸，照行七、坐五、涅盘三归之，归后以自乘"。

重宁寺最有名的还是壁画，系罗聘所绘。徐珂《清稗类钞》说："重宁寺为高宗祝禧地，其壁有画，为两峰所绘，盖两淮鹾商出数百金延其所作者也。"扬州八怪常常寄居于寺庙，但亲自为寺庙绘制壁画，罗聘也许是唯一的例子。如今，罗聘为重宁寺绘制的壁画早已湮灭，但李斗有生动具体的记载："其彩画廊墙，一为进贡、奏乐、仙人、山水、树木、桥梁、

彩云、地景；一为十王、司主、诸星、童子、插屏、帐幔、墙垣、地景；一为关帝、二十四功曹、二十四注解、北极、五祖、天师出迹；一为淡五色救八难、菩萨、神将、仙人、进贡童子；一为青龙、白虎、朱雀、玄武、出入巡、万圣朝礼、祖师从神等；一为番像、罗汉、菩萨、喇嘛、从神、仙人；一为四值功曹；一为印子佛、背光、莲座；一为龟蛇、水兽、装草、绿色龟背锦。其花冠、耳环、袍服、执事、头箍、补服、盔甲、靠背、屏风，均同科。"罗聘以画《鬼趣图》名于当世，扬州盐商请他为重宁寺绘制仙佛壁画，也算慧眼识英才。

东园，在重宁寺东。先是郡中东园有二：天宁寺之东园，即兰若，系天宁寺下院分房；莲性寺之东园，即贺园，皆非今江氏所构之东园也。江氏因修梅花书院，遂于重宁寺旁复梅花岭，高十余丈，名曰东园。建枋楔，曰麟游凤舞园。门面南，高柳夹道，中建石桥，桥下有池，池中异鱼千尾。过桥建厅事五楹，赐名"熙春堂"及"春色芳菲入图画，化机活泼悟鸢鱼①"一联。御制诗云："重宁寺侧堂，駃荡霭韶光②。老柏蔚今色，时梅发古香。玲珑湖石迳，淡沲绣漪塘③。适以熙春额，同民乐未央。"

堂后广厦五楹④，左有小室；四围凿曲尺池⑤，池中置磁山，别青、碧、黄、绿四色。中构圆室，顶上悬镜，四面窗户洞开，水天一色，赐名"俯鉴室"及"水木自清华，方壶纳景；烟云共澄霁，圆镜涵虚"一联。御制诗云："流水泌围阶⑥，文鱼游可数。匡床近潜置⑦，鉴影座中俯⑧。开奁照须眉，觌面忘宾主⑨。设云堪喻民，其情大可睹。"是室屋脊作卍字吉祥相。室外石笋迸起，溪泉横流。筑室四五折，逾折逾上，及出户外，乃知前历之石桥、熙

春堂诸胜，尚在下一层。至此平台规矩更整，登高眺远，举江外诸山及南城外帆樯来往，皆环绕其下。堂右厅事五楹，中开竹径，赐名"琅玕丛"。其后广厦十数间，为三卷厅，厅前有门，门外即文昌阁。

古梅花岭旧址无考，今因重宁寺旁土阜增而成岭。皆土山间石，石骨暴露，任石之怪，不加斧凿，锋棱如削，飘然有云姿鹤态。栽梅花数百株，皆玉蝶种，花比十亩梅园迟开一月。极高处有山亭，六角，花时便不见亭。

东园墙外东北角，置木柜于墙上，凿深池，驱水工开闸注水为瀑布。入俯鉴室，太湖石罅八九折，折处多为深潭。雪溅雷怒，破崖而下，委曲曼延，与石争道。胜者冒出石上，澎湃有声；不胜者凸凹相受，旋濩萦洄。或伏流尾下，乍隐乍见，至池口乃喷薄直泻于其中，此善学倪云林笔意者之作也。门外双柏，立如人，盘如石，垂如柳，游人谓水树以是园为最。

东园水法皆在园外过街楼，过此路西有东园便门，路东有梅花书院便门，直路出砖门，西折绕梅花岭北，又为东园重宁寺便门。折入北岸，抵天宁寺。至今赵良相书"古梅花岭"石额尚嵌砖门上。道旁屋舍如买卖街做法，谓之十三房，亦以备随营贸易也。

香雪居在十三房，所鬻皆宜兴土产砂壶。茶壶始于碧山冶金，吕爱冶银，泉驶茗腻，非屑以金银，必破器染味，砂壶创于金沙寺僧，团紫砂泥作壶具，以指罗纹为标识。有吴学使者，读书寺中，侍童供春见之，遂习其技，成名工，以无指罗纹为标识。宋尚书时彦裔孙名大彬，得供春之传，毁甓以杵舂之，使还为土，范为壶，燀以熷火，审候以出，雅自矜重。遇不惬意，碎之，至碎十留一；

皆不惬意，即一弗留。彬技，指以柄上拇痕为标识。大彬之后，则陈仲美、李仲芳、徐友泉、沈君用，陈用卿、蒋志雯诸人。友泉有云罍⑩、蝉觯⑪、汉瓶⑫、僧帽、提梁卣⑬、苦节君⑭、扇面、美人肩⑮、西施乳⑯、束腰、菱花、平肩⑰、莲子、合菊、荷花、竹节、橄榄、六方、冬瓜段、分蕉、蝉翼、柄云、索耳、番象鼻、沙鱼皮、天鸡、篆耳诸式。仲美另制鹦鹉杯，吴天篆《磁壶赋》云："翎毛璀璨，镂为鹦鹉之杯。"谓此。后吴人赵璧变彬之所为，而易以锡。近时则以归复所制锡壶为贵。

[注释]

①化机：变化的枢机。唐吴筠《步虚词》之十："二气播万有，化机无停轮。"鸢（yuān）鱼：即鸢飞鱼跃。鸢飞鱼跃指鹰在天空飞翔，鱼在水中腾跃。语本《诗经·大雅·旱麓》："鸢飞戾天，鱼跃于渊。"比喻万物任其天性而动，各得其所。　②詇（dié）荡：即詇荡荡，开阔清明的样子。《汉书·礼乐志》："天门开，詇荡荡，穆并骋，以临飨。"　③淡沲：同"淡沲"。形容风光明净。唐杜甫《醉歌行》："春光淡沲秦东亭，渚蒲芽白水荇青。"　④广厦：宽广高大的房屋。　⑤曲尺池：即造型如曲尺的池塘。曲尺，木工用的两边成直角的尺，用木或金属制成，像直角三角形的勾股二边。　⑥泌：泉流轻快的样子。　⑦匡床：安稳、舒适的床。由竹、藤、绳索等编制而成。一说方正的床。　⑧鉴影：即鉴影度形，观察揣度人的形迹。　⑨觌面：见面。　⑩云罍（léi）：饰有云状花纹的酒壶。　⑪觯（zhì）：古代酒器，青铜制，形似尊而小，或有盖。盛行于中国商代晚期和西周初期。　⑫汉瓶：汉代陶器中的一个品种，也是汉代陶瓷中的重器。　⑬提梁卣（yǒu）：有提手的盛酒的器具。提梁，

指篮、壶等的提手。　⑭苦节君：一种茶具的名字。以精细毛竹搭配制成的方形煎茶风炉，以耐高温的泥土搪在里面，用它防止火焰跑出炉子。苦节君之所以有这个名字是因为尽管它每日饱受烈焰烤炙之苦，却仍然有着高洁的品格和纯洁的贞操。　⑮美人肩：紫砂壶造型。造型饱满，大方得体，以体现圆润的壶身为主，壶盖与壶身仿佛合为一体，没有空隙，用手抚摸上去，能感受到它的温暖。　⑯西施乳：紫砂壶造型。壶之形若美女西施之丰乳，确实此壶像丰满的乳房，壶纽像乳头，流短而略粗，把为倒耳之形，盖采用截盖式，壶底近底处内收，一捺底，后人觉"西施乳"不雅，改称"倒把西施壶"。　⑰平肩：即平肩橄榄壶。明徐士衡首创，壶胎泥色细润，制作光洁。壶身为橄榄式，嵌盖凸起，似瓷器将军罐盖，三弯嘴，大圈把，造型奇崛。

[点评]

在扬州名"东园"之所有四处。一处是康熙年间乔国祯所建，位于城东甪里村，故名；第二处是雍正年间贺氏所筑贺园，因在莲性寺东，也称东园；第三处为天宁寺的兰若，亦称东园；第四处就是本节所述，乃乾隆年间江春所筑，因在重宁寺东，所以也叫东园，是当时扬州著名的私家园林之一。许建中先生评李斗此段，认为文中描绘学晚明小品笔法，以细节描写的生动传神取胜，如描写复建梅花岭："皆土山间石，石骨暴露，任石之怪，不加斧凿，锋棱如削，飘然有云姿鹤态。栽梅花数百株，皆玉蝶种，花比十亩梅园迟开一月。极高处有山亭，六角，花时便不见亭。"

李斗在此处还就茶壶的演变史进行了概述，其中关于宜兴紫砂壶的介绍为编写紫砂壶史提供了重要的材料。

行宫在扬州有四，一在金山，一在焦山，一在天宁寺，一在高旻寺。天宁寺右建大宫门，门前建牌楼，下甃白玉石，围石阑杆。甬道上大宫门、二宫门、前殿、寝殿、右宫门、戏台、前殿、垂花门、寝殿、西殿、内殿、御花园。门前左右朝房及茶膳房。两边为护卫房。最后为后门，通重宁寺。御赐扁二，为"大观堂""静吟轩"。联六，为"窗意延山趣，春工圆物情①"一；"树将暖旭轻笼牖，花与香风并入帘"二；"丽日和风春淡荡②，花香鸟语物昭苏③"三；"钧陶锦绣化工圆，松竹笙簧仙籁谐"四；"成阴乔木天然爽，过雨闲花自在香"五；"窗虚会爽籁，坐静接朝岚"六。玉井绮阑④，铅砌银光⑤，交疏对溜⑥，云石龙础，莫可殚究。驾过后，各门皆档木棚，游人不敢入。

后宫门在重宁寺旁，多隙地，平时为艺花人所居。南巡时，诸有司居之。小门为进膳房。外一层为营造局、牲口房。又一层为官厅堆房⑦、兵房，以居守街⑧、泼水⑨、点更、提铃之属⑩。墙后通龙光寺。

左掖门通天宁寺西廊⑪，为便门。右掖门通御花园。园本天宁寺西园枝上村旧址，起造楼阁，点缀水石。造铁塔高丈许，仿正觉寺式，结庌塔顶，黄绿琉璃宝珠，塔灯、覆盂⑫、仰盂，诸天韦驮，四门佛像皆合。后入大内。晋树围入园中西南角，其让圃之半，今归杏园。

御书楼在御花园中。园之正殿名大观堂，楼在大观堂之旁，恭贮颁定《图书集成》全部，赐名"文汇阁⑬"，并"东壁流辉"扁。壬子间奉旨：江、浙有愿读中秘书者⑭，如扬州大观堂之文汇阁，镇江口金山之文宗阁，杭州圣因寺之文澜阁，皆有藏书。著四库馆

再缮三分，安贮两淮，谨装潢线订。文汇阁凡三层：柰庮楹柱之间，俱绘以书卷；最下一层，中供《图书集成》，书面用黄色绢；两畔橱皆经部，书面用绿色绢；中一层尽史部，书面用红色绢；上一层左子右集：子书面用玉色绢，集用藕合色绢。其书帙多者用楠木作函贮之。其一本二本者用楠木版一片夹之，束之以带，带上有环，结之使牢。文宗阁江都汪容甫管之。文汇阁仪征谢士松管之。汪容甫尝欲以书之无刻本或有刻本而难获者，以渐梓刻，未果行而死。今容甫所管，改为申嘉祐、吴载庭管之。申为笏山副宪之子，工诗。

[注释]

①昶（chàng）：同"畅"。　②淡荡：水迂回缓流貌。引申为和舒。唐陈子昂《与东方左史虬修竹篇》诗："春风正淡荡，白露已清泠。"③昭苏：苏醒，恢复生机的意思。《礼记·乐记》："蛰虫昭苏，羽者妪伏。"郑玄注："昭，晓也；蛰虫以发出为晓，更息曰苏。"　④玉井：井的美称。　⑤铅砌：晶莹闪亮的台阶。　⑥交疏：雕有花格子的窗户。⑦堆房：一名堆子、堆拨，满语驻兵之所之意，清朝警务机构，相当于现在的派出所、警务室一类，内有器械及勤务人员，负责应付突发事件。⑧守街：即城守街。清制省会治安警卫的事宜由游击办理，游击在武官品位中，高于都司。所管辖的兵丁，白天在街头巡逻，夜晚守护城门，类似武装警察，职权很大，可以进入民宅搜捕犯人。游击衙门又叫城防守御衙门，所在街道因此而得名。　⑨泼水：清理、打扫街道。　⑩提铃：与打更类似，由上事儿的提着铃铛沿着宫墙夹道，徐步前行，步速要与铃铛一致，边走边大声喊："天下太平。"　⑪掖门：宫殿正门两旁的边门。

⑫覆盂：倒置的盂，喻稳固、安定。《汉书·东方朔传》："圣帝流德，天下震慑，诸侯宾服，连四海之外以为带，安于覆盂。"唐颜师古注："言不可倾摇。"　⑬文汇阁：清代七大藏书阁之一，其余六阁为紫禁城的文渊阁、圆明园的文源阁、盛京皇宫的文溯阁、避暑山庄的文津阁、镇江金山寺的文宗阁、杭州圣因寺的文澜阁。文汇阁从乾隆三十七年（1772）开始设馆，咸丰四年（1854），太平军攻入扬州，文汇阁及其藏书一起毁于战火之中。　⑭中秘：宫廷珍藏图书文物之所。

[点评]

典籍收藏是扬州文化繁荣的标志之一。扬州藏书在全国藏书史上占有重要的地位。扬州官家典籍的收藏，到清代达到了鼎盛。文汇阁，一名御书楼，在天宁寺西园，仿照浙江宁波天一阁建筑式样，正门上悬御书"东壁流辉"匾，梁柱上彩绘书卷图案。扬州文汇阁、镇江文宗阁、杭州文澜阁合称"南三阁"，与北京故宫文渊阁、北京圆明园文源阁、沈阳文溯阁、承德文津阁"北四阁"各自称雄南北，成为乾嘉文治的象征。

乾隆四十七年（1782），《四库全书》编成，实收图书 3457 种，79070 卷，成书 36000 册。由于部头大，刊印流布不易，故采取抄写方式，于全书编成后 6 年内，相继抄成正本 7 部，其中 1 部即藏于文汇阁。文汇阁内分三层，一楼当中藏《古今图书集成》，两侧藏《四库全书》经部书籍，书面用绿色绢；二楼藏史部书籍，书面用红色绢；三楼藏子部、集部书籍，子部书籍书面用玉色绢，集部书籍书面用藕荷色绢。文汇阁所藏《四库全书》，每册前页钤"古稀天子之宝"，后页钤"乾隆御览之宝"，用太史连纸抄写，尺幅较北四阁书开本小。乾隆皇帝后来曾发谕旨，令文汇阁允许士子就近阅读阁中藏书，亦可借出抄读，清人朱骏声和麟庆等人

都有入文汇阁抄阅《四库全书》文献的记载。咸丰四年（1854），太平军第一次攻陷扬州，文汇阁连同所藏书籍毁于兵火，存世仅70多年。

2014年1月18日，由商务印书馆出版、扬州国书文化传播有限公司承制、扬州恒通建设集团捐赠的原大原色原样复制版《四库全书》，历经十年打磨正式竣工。这是《四库全书》"诞生"以来第一次真正意义上的"克隆"再现，也是扬州历史上一次具有标志意义的文化事件。

杏园大门内土阜，如京师翰林院大门内之积沙。房庑如京师八旗官房。房以三间为进，一进一门，以设六位处六部，及百司皆有攸处。中建厅事，周以垣墙，以待军机。耳房张帷帐。

买卖街上岸建官房十号，如南苑官署房三层共十八间之例，以备随从官宿处，名曰十号公馆。乾隆十五年定例①：离水次十里内仍回本船住宿，如相距甚远，酌备房屋栖止。故是地建设公馆。迨十七年，扈从官员已给船乘载，概不预备公馆。故是地公馆虽设而居者甚少。驾过后，则盐务候补官居之②。

天宁门至北门，沿河北岸建河房，仿京师长连、短连、廊下房及前门荷包棚、帽子棚做法，谓之买卖街。令各方商辇运买珍异，随营为市。题其景曰"丰市层楼"。

恩奉院在买卖上街路北，门内土阜隆起，下开便门，通御花园。四围廊房内建官房数十间，以备随营管领关防宿处。

空地屯随从官兵执事人等，闲时则为盐务候补官所居。园后空地，周围木栅养马。中建黄木栅，为御马厂。四围栏绿旗各标营马四千匹③，踢缨上镌某营某兵马匹字样，武弁守之。江北向拨绿旗各标营马，江南向拨江宁、京口驻防营马各四千匹。绿营马通省四

千有零，于藩库各官养廉马价内，给银采买马匹喂养添补。京口营马亦只四千有零，调拨江西省六百匹添补。至大臣官员拜唐阿自乘马匹及驼只④，前于登舟时交山东巡抚彼地喂养。其随从驼只渡河来者，另立木栅，谓之骆驼营。北郊多空地，备随营官兵施帐房布罩，立风旗识别⑤，掘地为土灶。夜悬晃灯于旗竿上，竿下拴马匹。割草打柴，设草厂柴关，晚出帐巡逻。谓之"唧喽喊"。向例侍卫拣派三班，兵丁拣派一千名，各处官员拜唐阿等酌派。早路扎营则备大城、蒙古包帐房、桩、橛；至江南水路，兵丁减半。章京四十员，虎枪侍卫兵丁一百三十七员中拣派四十，皆谓之随营官兵，给船乘载。故是地幔房，只"唧喽喊"一门人等。若城门、马头、园亭、寺观，皆有隶人给事⑥，着卒衣⑦，题识其上为某营兵某，狼山总兵司之。兵丁多扬州营及调拨奇兵泰州、青山、瓜洲、三江水师诸营马步战等，盐务准借一月粮饷。

各园水旱门派兵稽察。凡工商、亲友、仆从、料估⑧、工匠、梨园等，例佩腰牌⑨，验明出入，印给腰牌，巡盐御史司之。

[注释]

①乾隆十五年：公元 1750 年。　②候补：清制，没有补授实缺的官员在吏部候选后，吏部再汇例呈请分发的官员名单，根据职位、资格、班次，每月抽签一次，分发到某一部或某一省，听候委用，称为候补。但也可以出钱免予采取抽签方式自由指定到某处候补，称为指省或指分。

③标营：指清代绿营兵的编制名称。　④拜唐阿：满语。清各衙门管事而无品级者。在京文官三品以上、武官二品以上，在外文官按察使以上、武官总兵以上，其兄弟子孙年满十八岁者，包括现任六品以下及候补五品以

上官员，均须呈报本旗，造册汇报军机处，以备挑补为拜唐阿。 ⑤风旗：古时仪仗旗之一。 ⑥隶人：指职位低贱的官吏。《左传·昭公四年》："舆人纳之，隶人藏之。"杜预注："舆、隶皆贱官。"给事：供职，侍奉。 ⑦卒衣：军服。 ⑧料估：指料估所人员。料估所，为清代工部所属机构，掌估工程所需的工料之数，竣工后加以复核。其职官有满洲掌印司员一人、满洲主稿司员四人、汉主稿司员四人，均由工部堂官于满、汉司员内派委。 ⑨腰牌：旧时系在腰间证明身份的牌子，常用作出入备查的通行证。

[点评]

　　这一部分记述了天宁寺行宫的情况。乾隆皇帝自第二次南巡开始，均以天宁寺西园为行宫，并誉天宁寺为"江南诸寺之冠"。从李斗的记载可知，此处的布局规格无论是翰林院，还是京师八旗官房，或是六部，或是军机处，"百司皆有"，都和京城一样，就是一个"翻版"的小朝廷。李斗还不厌其详地介绍了护卫皇帝屯驻兵马的情况。更有甚者，竟然高仿"京师长连、短连、廊下房及前门荷包棚、帽子棚做法"，建了一条商业街，营造出一种市面繁华的景象。由是观之，这一节也有着自己独特的价值，是不可多得的史料。

　　上买卖街前后寺观皆为大厨房，以备六司百官食次。第一分头号五簋碗十件：燕窝鸡丝汤、海参汇猪筋、鲜蛏萝卜丝羹①、海带猪肚丝羹、鲍鱼汇珍珠菜、淡菜虾子汤②、鱼翅螃蟹羹、蘑菇煨鸡、辘轳锤、鱼肚煨火腿、鲨鱼皮鸡汁羹、血粉汤、一品级汤饭碗③；第二分二号五簋碗十件：鲫鱼舌汇熊掌、米糟猩唇猪脑④、假豹胎、蒸驼峰、梨片伴蒸果子狸、蒸鹿尾、野鸡片汤、风猪片子、风羊片

子、兔脯、奶房签⑤、一品级汤饭碗；第三分细白羹碗十件：猪肚假江瑶鸭舌羹⑥、鸡笋粥、猪脑羹、芙蓉蛋、鹅肫掌羹⑦、糟蒸鲥鱼、假班鱼肝、西施乳、文思豆腐羹⑧、甲鱼肉片子汤、玺儿羹、一品级汤饭碗；第四分毛血盘二十件：获炙哈尔巴小猪子⑨、油炸猪羊肉、挂炉走油鸡鹅鸭、鸽�íng⑩、猪杂什、羊杂什、燎毛猪羊肉、白煮猪羊肉、白蒸小猪子小羊子鸡鸭鹅、白面饽饽卷子、十锦火烧、梅花包子；第五分洋碟二十件，热吃劝酒二十味，小菜碟二十件，枯果十彻桌⑪，鲜果十彻桌，所谓满汉席也。

后门外围牛马圈，设毳帐⑫，以应八旗随从官、禁卫、一门祗应人等⑬，另置庖室食次。第一等奶子茶⑭、水母脍、鱼生面、红白猪肉、火烧小猪子、火烧鹅、硬面饽饽；第二等杏酪羹、炙肚胘⑮、炒鸡、炸炊饼、红白猪肉、火烧羊肉；第三等牛乳饼羹、红白猪羊肉、火烧牛肉、绣花火烧；第四等血子羹、火烧牛羊肉、猪羊杂什、大烧饼；第五等奶子饼酒、醋燎毛大猪大羊、肉片子、肉饼儿。

[注释]

①蛏（chēng）：软体动物。介壳两扇，形状狭而长，外面淡黄色，里面白色，生活在沿海泥中，肉可食，味鲜美。有缢蛏、竹蛏等种类。②淡菜：贻贝类的贝肉煮熟后晒干而成的干制品。 ③一品级：一种式样。 ④猩唇：古代著名的食材，麋鹿（满语叫作罕达罕，也称"四不像"）脸部的干制品，是古代中国烹饪原料的八珍（驼峰、熊掌、猴脑、猩唇、象拔、豹胎、犀尾、鹿筋）之首。 ⑤奶房签：食材的一种做法。制作时，先把熬制奶皮剩下的鲜奶，或经过提取奶油后的鲜奶，放置几

天，使其发酵成带酸味的奶。当酸奶凝结成软块后，再用纱布把多余的水分过滤掉，放入锅内慢煮，并边煮边搅，待呈糊状时，将其舀进纱布里，挤压除去水分，然后，把奶渣放进模具或木盘中，或挤压成形，或用刀划成不同形状的奶酪。奶酪做成后，就放置在太阳下或者通风处，使其变硬成干就成为奶房签了。　⑥江瑶：亦作"江珧（yáo）"，一种海蚌。壳略呈三角形，表面为苍黑色，肉嫩味美，营养丰富。　⑦肫（zhūn）：禽类的胃，亦称"胗"。　⑧文思豆腐羹：淮扬地区一款传统名菜，属于淮扬菜。清乾隆年间，扬州梅花岭右侧天宁寺有一位名叫文思的和尚，善制各式豆腐菜肴。特别是用嫩豆腐、金针菜、木耳等原料制作的豆腐汤，滋味异常鲜美，前往烧香拜佛的佛门居士都喜欢品尝此汤，在扬州地区很有名气。　⑨哈尔巴：满语音译，即肩胛骨，又称琵琶骨，猪、羊、牛、鹿等动物大腿与小腿的关节。此处关节周围的肉瘦而鲜嫩，滋味醇美，入馔有独特风味，为人喜食。　⑩臛（huò）：肉羹。　⑪枯果：干果。彻：整。　⑫毳（cuì）帐：游牧民族所居毡帐。　⑬祗（zhī）应：供奉，当差。　⑭奶子茶：即奶茶。将水烧开后，倒入茶叶，煮三分钟，再将新鲜的牛奶倒入茶水中，加入适量的盐，即可饮用。　⑮胝（qì）：肉羹。

[点评]

　　扬州食品制作起于春秋战国，初盛于秦汉，鼎盛于隋唐，中兴于明清。西汉初年吴王刘濞的《淮南王食经》，三国时吴普的《吴普本草》中就有扬州菜肴的精细描写，可见其历史悠久。明清时代，扬州烹调日趋精湛，吸收鲁、粤、徽、川名菜的经验，择善而从，为其所用，菜花虫鱼均可入菜，又因地、因事、因人、因时而千变万化，使扬州菜系五彩缤纷，花团锦簇，以选料严、制作精、香味佳、色形美著称，形成以菜肴、面

点、茶点、糕点的维扬菜肴主体。康熙、乾隆南巡，在扬州品尝名菜，赞叹不已。此处便详细记载了扬州司厨制作的 108 道大菜、44 道细点的"满汉席"菜谱，仅看菜谱，便已让人垂涎三尺。

满汉席是清代中叶兴起的一种规模盛大、程序繁杂、满汉饮食精粹合璧的宴席，也称"满汉全席""满汉大席"。包括红白烧烤、冷热菜肴、点心、蜜饯、瓜果以及茶酒等。康熙南巡，驻跸扬州，始设满汉席。乾隆六次南巡，扬州官绅接驾，仍沿承满汉席。因此，声名远扬，各地竞相仿制，其规模体制均源于扬州满汉席。清代扬州盐商童岳荐编著的大型菜谱《调鼎集》记载了"满席"与"汉席"600 多款备用遴选菜单，其中满族菜肴占三成，汉族菜肴占七成。

在康乾满汉席的基础上，1990 年，扬州迎宾馆推出满汉全席。满菜有北方游牧民族特色，长于烧烤，兼收山珍野味，风格质朴。汉菜以淮扬菜为主轴线，荟萃江南精华，以江鲜、河鲜、海鲜为主，技法多样，风格雅致。在原料选择、烹调方法、工艺技法、菜款设计、器皿选用、进馔程序等方面，上承八珍，下启名宴，集烹饪之大成。扬州满汉全席分两套，每套菜肴 108 道，有三日六宴、两日四宴、一日两宴、精品宴等四种规格。每宴菜肴 36 款，对应三十六天罡。

天宁寺

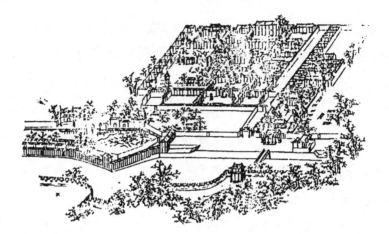

卷五　新城北录下

天宁寺本官商士民祝禧之地①。殿上敬设经坛，殿前盖松棚为戏台，演仙佛、麟凤、太平击壤之剧②，谓之大戏。事竣拆卸。迨重宁寺构大戏台，遂移大戏于此。两淮盐务例蓄花、雅两部，以备大戏：雅部即昆山腔③，花部为京腔④、秦腔⑤、弋阳腔⑥、梆子腔⑦、罗罗腔⑧、二簧调⑨，统谓之"乱弹"⑩。昆腔之胜，始于商人徐尚志征苏州名优为老徐班；而黄元德、张大安、汪启源、程谦德各有班。洪充实为大洪班，江广达为德音班，复征花部为春台班；自是德音为内江班⑪，春台为外江班⑫。今内江班归洪箴远，外江班隶于罗荣泰。此皆谓之"内班"⑬，所以备演大戏也。

[注释]

①祝禧（xǐ）：祈求福佑，祝福。　②击壤：《艺文类聚》卷十一引晋皇甫谧《帝王世纪》："（帝尧之世）天下大和，百姓无事，有五十老人击壤于道。"后因以"击壤"为颂太平盛世的典故。　③昆山腔：也叫作昆曲、昆腔，戏曲声腔之一。元代后期，南戏流经昆山一带，与当地语言和音乐相结合，经昆山音乐家顾坚的歌唱和改进，推动了其发展，至明初遂有昆山腔之称。明嘉靖十年至二十年（1531~1541）间，居住在太仓的魏良辅总结北曲演唱的艺术成就，吸取海盐、弋阳等腔的长处，对昆腔加以改革，总结出一系列唱曲理论，从而建立了委婉细腻、流利悠远，号称"水磨调"的昆腔歌唱体系。这时的昆腔只是清唱，娴雅整肃、清俊温润。之后，昆山人梁辰鱼，继承魏良辅的成就，对昆腔作进一步的研究和改革。隆庆末年，他编写了第一部昆腔传奇《浣纱记》，扩大了昆腔的影响。于是，昆腔遂与余姚腔、海盐腔、弋阳腔并称"明代四大声腔"。万历末，昆腔传入北京，成为全国性剧种，称为"官腔"。从明天启初到清

康熙末，是昆曲蓬勃兴盛的时期。由于昆曲格律严格，文辞古奥典雅，使其逐渐脱离了世俗社会。到乾隆末年，在北方，昆曲的优势地位已经让位给后来兴起的花部乱弹。　　④京腔：亦称"弋腔"或"高腔"，清代戏曲剧种。明末清初弋阳腔流传到北京后，和当地语言相结合后形成。清康熙、乾隆之际曾盛极一时。当时曾有"南昆、北弋、东柳、西梆"之说，其中"北弋"即指京腔。乾隆末年，秦腔、徽调相继进京后，京腔开始衰落。　　⑤秦腔：又称乱弹，流行于中国西北的陕西、甘肃、青海、宁夏、新疆等地，其中以宝鸡的西府秦腔口音最为古老，保留了较多古老发音。又因其以枣木梆子为击节乐器，所以又叫"梆子腔"，俗称"桄桄子"。秦腔唱腔由"苦音"和"欢音"（又称花音）两种声腔体系组成。苦音腔是秦腔区别于其他剧种最具有特色的一种唱腔，演唱时激越、悲壮、深沉、高亢，表现出悲愤、痛恨、凄凉的感情。欢音腔则欢快、明朗、刚健，擅长表现喜悦、愉快的感情。　　⑥弋阳腔：戏曲声腔。元末明初时宋元南戏流传到弋阳一带，与当地方言、民间音乐以及地域民俗相融合滋生出的一种全新的地方腔调，因发源地而得名"弋阳腔"。弋阳腔以弋阳为中心，主要在江西省内的贵溪、万年、乐平、鄱阳、浮梁、上饶等一些地区传承延续，明代前中期曾流布及于安徽、江苏、浙江、福建、广东、湖南、湖北、云南、贵州及北京等地，并与当地的方言土语、民间腔调相结合，形成了川剧、湘剧、赣剧、婺剧、潮剧，以及安徽的四平腔、福建的闽剧、江苏的淮剧等许多新的地方剧种。　　⑦梆子腔：戏曲声腔，因以硬木梆子击节而得名。陕西的同州梆子和山西的蒲州梆子（今蒲剧）是现存最早的梆子腔剧种。　　⑧罗罗腔：流行于山西省大同地区及河北部分地区的传统戏曲剧种之一，它由弋阳腔演变而来，兴盛于清代乾隆年间，清末至民国时期渐呈衰颓之势。罗罗腔由一人在前台演唱，众人在后台帮腔，和之以"罗罗哟哟"之声，"罗罗腔"之名即由此而来。罗罗腔

表演形式活泼，唱腔优美动听，生活气息浓厚。　⑨二簧调：亦称"二黄调"，京剧主要声腔。包括导板（倒板）、慢板（慢三眼）、原板、垛板、散板、摇板、回龙等板式。二簧声腔在剧中多用来表现沉思、感叹、忧伤、压抑、悲愤等。　⑩乱弹：泛指昆山腔以外的各种戏曲声腔。因与具有严格规范的昆曲有区别而得名。　⑪内江班：即德音班，组班人为江春，专演昆剧，故称内江班。　⑫外江班：即春台班，组班人也是江春，专演乱弹，演员多来自外地，故称外江班。　⑬内班：官办的戏班。上述戏班均为富商组建的私家戏班，与官办类似，也称作"内班"。

[点评]

《扬州戏曲史话》说："李斗的《扬州画舫录》是一部城市的信史，也是一部戏曲的信史。"在第五卷中，李斗用了整整一卷的篇幅，对当时的戏曲史记载、品评、考证，为我们留下了宝贵的戏曲史料，成为研究中国戏曲史的重要文献。

扬州自古以来便是歌吹胜地、戏曲名区。汉代百戏、隋朝歌舞、唐代参军戏、宋元杂剧、明清传奇，都曾在此流行。康熙、乾隆的多次南巡，使扬州戏曲演出形成高潮。两淮盐务衙门"例蓄花、雅两部"若干戏班，以备演出迎銮大戏和不时之需。诸盐商为"迎銮承御"，不惜耗费巨资，聘人编剧，邀名演员，精制行头，赶排新戏。

乾隆前期，昆腔维扬广德太平班阵容庞大，角色行当齐全，可以演出任何一部大型剧目。乾隆中叶，扬州陆续出现了有名的七大内班，分属七大盐商，表演体制已具备"江湖十二色"，各行皆有擅绝一时的演员，形成不同的流派。七大内班的丰富剧目，一流表演，多种演出方式，引领扬州戏曲跨入极盛期。

当雅部方兴未艾，花部渐兴之际，盐商江春征本地乱弹组建春台班，

继邀四方花部名角，"合京、秦二腔"，演出焕然一新；朝元、永和、丰乐等花部职业戏班也斗艳争芳，演出活跃。此时许多外地声腔都涌向扬州剧坛，扬州与北京成为当时全国两大戏曲活动中心。

乾隆丁酉①，巡盐御史伊龄阿奉旨于扬州设局改曲剧②，历经图思阿并伊公两任，凡四年事竣。总校黄文旸、李经，分校凌廷堪、程枚、陈治、荆汝为，委员淮北分司张辅③、经历查建珮④、板浦场大使汤惟镜⑤。

黄文旸事另见。

李经，字理斋，江宁诸生。官广东盐场大使。

凌廷堪，字仲子，又字次仲，歙县监生。侨居海州之板浦场，以修改词曲来扬州。继入京师，游于豫章、洛阳，中戊申科副榜⑥，己酉科举人，庚戌科进士，官安徽宁国府教授。始不为时文之学。既与黄文旸交，文旸最精于制艺，仲子乃尽阅有明之文，得其指归⑦，洞彻其底蕴。每语人曰："人之刺刺言时文法者⑧，终于此道未深，时文如词曲，无一定资格也⑨。"善属文，工于选体⑩，通诸经，于《三礼》尤深，好天文、历算之学，与江都焦循并称。焦循字里堂，事另见。里堂称以歙县凌仲子、吴县李锐尚之、歙县汪莱孝婴为"论天三友"。仲子有《与里堂论弧三角书云》："去年奉到手书并《释弧》数则，虽未窥全豹，即此读之，足见用心之犀利也⑪。戴氏《句股割圆记》⑫，唯斜弧两边夹一角及三边求角，用矢较不用余弦，为补梅氏所未及⑬。矢较即余弦也。用余弦，则过象限与不过象限，有加减之殊，用矢较，则无之。其余皆梅氏成法，亦即西洋成法，但易以新名耳。如上篇即平三角举要也，中篇即堑堵测量也，

堑堵测量，虽通西洋于中法，然亦用八线[14]，究与郭刑台旧法无涉也[15]。下篇即环中黍尺也。其所易新名，如角曰觚，边曰距，切曰距分，弦曰内矩分，割曰经引，数同式形之比例曰同限互权，皆不足异。最异者经纬倒置也。夫地平上高弧，此纬线也。此线以天顶言之，则自上而下；以北极言之，则自北而南。而纬度皆在其上，故今法以南北为纬也。地平规，此经线也。此线自卯至酉，而经度皆在其上；卯为东而酉为西，故今法以东西为经也。然剖纬线为纬度者，是距等圈。其圈与高弧，皆作十字东西线，盖受纬度虽南北线，而成此纬度实东西线也。剖经线为经度者，是高弧线皆过天顶而交于地平圈，为南北线，盖受经度者虽东西线，而成此经度者实南北线也。故《大戴礼》曰[16]：'凡地东西为纬，南北为经，与此相成，无相反也。'而戴氏误据之易经为纬，易纬为经，于西人本法，初无所加，转足以疑误后学。又《记》中所立新名，惧读之者不解，乃托吴思孝注之，如矩分今曰正切云云。夫古有是名，而云今曰某某可也。今戴氏所立之名皆后于西法，是西法古而戴氏今矣，而反以西为今何也？凡此皆窃所未喻者。鄙见如此，幸足下教之。"予于推算之学，全无所知，获与仲子、里堂交，每闻其绪论，汪、李两君，予未之识。里堂有与李尚之书云[17]："循于天步之学[18]，好之最深，所处村僻，学无师授。曾以所拟作《释弧》三卷，就正于辛楣宫詹[19]，蒙其许可，中指摘谬误一二处，感服之至。循又有《释轮》二卷，所以明七政诸轮及所以用弧三角之法[20]，虽已脱稿，意有未定。有如火星之次轮，既有本天之差，又有太阳之差，当太阳火星同在最高时相加，视同在最卑时极大。江布衣慎修言[21]，火星与日同体，故他星应太阳并行，此独应太阳本体，然以此理细为究

之，不能了了。又五星之次轮与日天同大，故金水在日天内太大不能用，改用伏见轮。月天尤在金水之内，其次轮何以转小，其天道至大，止可以实测得之，未可强致其所以然乎？梅勿庵征君言[22]：'次轮尝向太阳。以月言之，行倍离，必如是而朔、望两弦之数始合，颇殊尝向太阳之说。'或者勿庵止为五星言之，不可执以求太阴欤。惟江布衣说，反覆思之，不能深信，其江君求其故不得，姑以是解之乎？前曾以此求教于辛楣宫詹，敢又就正于仁兄也。"

又李尚之答里堂书云："读足下与竹汀师书，足下于推步之学甚精[23]，议论俱极允当，不可移易。盖月体之于次轮，既行倍离之度，则其体势，自与七政之在本轮不同。而月体既周于次轮，则围绕一周，自不能成大圈与本天等。火星岁轮径既有大小，则其轨迹，自不能等于本天。反覆数四，觉前人所说，止举其大分，而足下更能推极其精密，曷胜承教[24]，佩服之至。惟云有其当然亦必有其所以然，锐愚以为其所以然不外乎所当然也。何者？古法自三统以来[25]，见存者约四十家，其于日月之盈缩迟疾，五星之顺留伏逆[26]，皆言其当然而不言其所以然。本朝时宪书甲子元用诸轮法[27]，癸卯元用椭法[28]，以及穆尼阁新西法[29]，用不同心天。蒋友仁所说地动仪[30]，设太阳不动，而地球如七曜之流转，此皆言其当然，而又设言其所以然。然其当然者，悉凭实测；其所以然者，止就一家之说衍而极之，以明算理而已。是故月五星初均次均之加减，其故由于有本轮次轮，而其实月五星之所以有本轮次轮，其故仍由于实测之时当有加减也。以是推之，则月体一周，不能成大圈与本天等，其故由于有次轮。而所以有次轮之故，则由于朔望以外当有加减也。火星轨迹不能等于本天，其故由于岁轮径有大小，而所以轮

径有大小之故，则由于以无消长之轮径算火星，犹有不合，而更宜有加减也。若不此之求，而或于诸曜之性情冷热，别究其交关之故，则转属支离矣。以质高明，是否有当，统祈裁正。"予按推步之学，梅氏、江氏、戴氏为最精，而仲子、里堂、尚之三君，复推其所不足而有以补之。因详系于仲子之后。

程枚，字时斋，海州板浦场监生。长于词曲，有《一斛珠》传奇最佳^㉛。

陈治，字桐屿，浙江海宁监生。

荆汝为，字玉樵，镇江丹徒拔贡生。

[注释]

①乾隆丁酉：即乾隆四十二年，公元 1777 年。　②巡盐御史：简称"巡盐"。明都察院御史，掌出外巡行视察盐场事，清沿置。《清史稿·职官志》："巡盐御史，两淮、两浙、长芦、河东各一人。"奉旨：指奉乾隆谕旨，谕旨称："因思演戏曲本内，亦未必无违碍之处，如明季国初之事，有关涉本朝字句，自当一体饬查。……此等剧本，大约聚于苏、扬等处，著传谕伊龄阿、全德，留心查察，有应删改及抽撤者，务为斟酌妥办。并将查出原本暨删改抽撤之篇，一并粘签解京呈览。但须不动声色，不可稍涉张皇。"可见设局的目的乃是通过对剧目的审查，维护清政府的专制统治。史载，删除的剧目达一千余种。此次设在扬州的词曲局之修改事宜，在乾隆第五次南巡时结束。　③分司：清制，盐运司下设分司，以运同、运副或运判主持其事务。　④经历：掌衙门案牍、管辖吏员、处理官府日常事务的官员。金代枢密院、都元帅府皆有设置，元代凡枢密院、御史台、集贤院、宣政院、宣徽院、宣慰司、肃政廉访司、诸路总管府等机构

均置经历，秩自从五品至正七品不等，多由吏员升任，为都事之长。明清沿置，中央诸府均置经历以掌出纳文移之事。　⑤大使：专掌某事物之官员。元京都二十二仓设仓大使，内藏各库设库大使。明清沿置。　⑥戊申：乾隆五十三年，公元 1788 年。副榜：会试因名额限制，未能列于正榜而文字优良者，于发榜时别取若干名，列其姓名于正榜之后附加榜示。亦称"备榜""副贡""副车"。后文己酉为乾隆五十四年，公元 1789 年。后文庚戌为乾隆五十五年，公元 1790 年。　⑦指归：主旨，意向。　⑧刺刺：多言貌。　⑨资格：格局，格式。　⑩选体：仿《文选》风格体制所写的作品。　⑪犀利：形容语言、文辞、感觉、眼光等的尖刻锋利，是由衷的赞叹。　⑫《句股割圆记》：数学著作，戴震著。　⑬梅氏：梅文鼎（1633~1721），字定九，号勿庵，宣州（今安徽宣城）人。清初天文学家、数学家。　⑭八线：我国古代数学名词。即三角函数之正弦、余弦、正切、余切、正割、余割六线及正矢、余矢二线。　⑮郭刑台：郭守敬（1231~1316），字若思，顺德府邢台县（今河北邢台）人。元朝著名的天文学家、数学家、水利工程专家。历官至太史令、昭文馆大学士、知太史院事，世称郭太史。著有《推步》《立成》等 14 种天文历法著作。　⑯《大戴礼》：即《大戴礼记》。一般认为此书成于西汉末礼学家戴德之手。现代学者经过深入研究，论定成书时间应在东汉中期。它很可能是当时戴德后学为传习《士礼》（即今《仪礼》前身）而编定的参考资料汇集。大戴，戴德（生卒年不详），字延君，号称大戴；侄戴圣，字次君，号称小戴。汉宣帝时均立为博士。戴德官至信都王（刘嚣）太傅；戴圣官至九江太守。同受《礼》于后苍，曾选集古代各种礼仪论著，辑注成儒家经典《大戴礼记》和《小戴礼记》。为西汉今文礼学"大戴学""小戴学"的开创者。故《三字经》中有"大小戴，注《礼记》，述圣言，礼乐备"之说。　⑰李尚之（1773~1817）：李锐，字尚之，号四香。元和（今江

苏苏州）人。清代数学家、天文学家，著有《弧矢算术细草》《勾股算术细草》《方程新术草》等，阐发中国古代数学的精粹。还曾对多部历法进行注释和数理上的考证，著成《日法朔余强弱考》。　⑱天步：天体星象的运转。引申为天文之学。　⑲辛楣：钱大昕（1728～1804），字晓徵，号辛楣，晚号潜研老人，又号竹汀，嘉定（今属上海）人，清代史学家、汉学家。官内阁中书、翰林院侍讲学士等。著有《廿二史考异》《十驾斋养新录》等。与纪昀并称"南钱北纪"，别誉为"一代儒宗"。宫詹：太子詹事。　⑳七政：古代天文术语，亦称"七曜""七纬"，其意思说法不一。或指日、月和金、木、水、火、土五星。《尚书·舜典》："在璇玑玉衡，以齐七政。"孔传："七政，日月五星各异政。"孔颖达疏："七政，其政有七，于玑衡察之，必在天者，知七政谓日月与五星也。木曰岁星，火曰荧惑星，土曰镇星，金曰太白星，水曰辰星。"或指北斗七星。《史记·天官书》："北斗七星，所谓'旋玑玉衡以齐七政'。"裴骃集解引马融注《尚书》云："七政者，北斗七星，各有所主：第一曰正日；第二曰主月法；第三曰命火，谓荧惑也；第四曰煞土，谓镇星也；第五曰伐水，谓辰星也；第六曰危木，谓岁星也；第七曰剽金，谓太白也。日月五星各异，故曰七政也。"或指天、地、人和四时。《尚书大传》卷一："七政者，谓春、秋、冬、夏、天文、地理、人道，所以为政也。"　㉑江布衣慎修：江永（1681～1762），清代经学家、音韵学家、天文学家和数学家，皖派经学创始人。字慎修，又字慎斋，婺源（今属江西）人。博通古今，尤长于考据之学，深究三礼，撰《周礼疑义举要》，颇有创见。　㉒征君：征士的尊称。不就朝廷征辟的士人被称作"征士"，对这些征士的尊称就是"征君"。　㉓推步：推算天象历法。古人谓日月转运于天，犹如人之行步，可推算而知。　㉔曷（hé）胜：用反问语气表示不胜。　㉕三统：指三统历。西汉末年刘歆在太初历基础上，引入董仲舒天道循环的"三

统说"思想（即历史循环论，认为天之道周而复始，黑、白、赤三统循环往复），整理成三统历，西汉成帝绥和二年（公元前 7 年）开始实施。

㉖顺留伏逆：中国古代称行星运动的四种状态。自西向东的顺行、自东向西的逆行、观测不到的伏行以及停留在天空中的留。　㉗宪书：历书。

㉘癸卯元：指癸卯元历。清乾隆七年（1742）颁行的时宪历以雍正元年癸卯（1723）为元，史称癸卯元历。它放弃了小轮体系，改用地心系的椭圆运动定律和面积定律，并考虑了视差、蒙气差的影响。　㉙穆尼阁（1610~1656）：波兰历史上第二位赴华耶稣会士。先后在德国、意大利学习数学、天文学、哲学、法律。明末清初著名的天文学家、数学家薛凤祚曾向穆尼阁学习，并协同翻译了穆尼阁所著天文学著作《天步真源》《天学会通》。　㉚蒋友仁（1715~1774）：字德翊，原名伯努瓦·米歇尔，法国耶稣会士、法国传教士，天文学家、地理学家、建筑学家。1737 年加入耶稣会，精通天文、地理和历法诸学。于乾隆九年（1744）抵达澳门，经钦天监监正戴进贤推荐奉召进京。曾参与圆明园的若干建筑物的设计。著有《坤舆全图》《新制浑天仪》等。　㉛《一斛珠》：依据文言小说《梅妃传》改编，写唐明皇梅妃江采萍遭杨玉环妒忌，被贬冷宫，作赋感动明皇，明皇赐其珍珠一斛，梅妃答诗中有"何必珍珠慰寂寥"句。后安禄山叛乱，梅妃得花神援救，又和明皇重逢。剧中还写杜甫施展才华，匡复唐室，建立功勋。情节较史实多有增饰。

[点评]

乾隆四十五年（1780），两淮盐政尹龄阿遵照乾隆谕令，负责主持搜罗、审查古今戏曲剧本，以期将字句违碍者销毁。为此，在扬州设立词曲局，延聘专人办理此事。总校黄文旸、李经，分校凌廷堪、程枚、陈治、荆汝为，委员淮北分司张辅、经历查建珮、板浦场大使汤惟镜。据黄文旸

言，历时一年乃成——李斗谓"凡四年事竣"当有误，参与者先后多达109人。修改既成，黄文旸将古今作者、戏曲作品，各撮其关目大概，编成《曲海》20卷。经查勘和清理删改，许多优秀的戏曲作品遭到禁毁而失传。所以许建中先生指出："设局改剧的目的，就是通过剧目审查，'删改及抽撤'违碍之作，全面清理和消除民间的反清意识和影响，进一步巩固清王朝的专制统治。"

修改既成，黄文旸著有《曲海》二十卷①，今录其序目云："乾隆辛丑间，奉旨修改古今词曲。予受盐使者聘，得与修改之列，兼总校苏州织造进呈词曲。因得尽阅古今杂剧传奇，阅一年事竣②。追忆其盛，拟将古今作者各撮其关目大概，勒成一书③。即成，为总目一卷，以记其人之姓氏。然作是事者多自隐其名，而妄作者又多伪托名流以欺世，且其时代先后，尤难考核。即此总目之成，已非易事矣。"

元人杂剧

《汉宫秋》《荐福碑》《三醉岳阳楼》《陈抟高卧》《黄粱梦》《青衫泪》《三度任风子》七种，马致远作④。《金钱记》《扬州梦》《玉箫女》三种，乔孟符作⑤。《玉镜台》《谢天香》《望江亭》《救风尘》《金线池》《窦娥冤》《蝴蝶梦》《鲁斋郎》八种，关汉卿作⑥。《合汗衫》《薛仁贵》《相国寺》三种，张国宝作⑦。《风花雪月》《东坡梦》二种，吴昌龄作⑧。《赵礼让肥》《东堂老》二种，秦简夫作⑨。《燕青博鱼》李文蔚作⑩。《临江驿》《酷寒亭》二种，杨显之作⑪。《李亚仙》《秋胡戏妻》二种，石君宝作⑫。《楚昭王》《后庭花》《忍字记》三种，郑廷玉作⑬。《梧桐雨》《墙头马上》二种，白仁甫作⑭。《老

生儿》《生金阁》《玉壶春》三种，武汉臣作⑮。《虎头牌》李直夫作⑯。
《铁拐李乐》岳伯川作⑰。《翠红乡》杨文奎作⑱。《风光好》戴善甫作⑲。
《伍员吹箫》李寿卿作⑳。《勘头巾》孙仲章作㉑。《双献功》高文秀作㉒。
《倩女离魂》《王粲登楼》《㑳梅香》三种，郑德辉作㉓。《贤母不认
尸》王仲文作㉔。《丽春堂》王实甫作㉕。《范张鸡黍》宫大用作㉖。《竹
叶舟》范子安作㉗。《红黎花》张寿卿作㉘。《意马心猿》《玉梳记》《萧
淑兰》三种，贾仲名作㉙。《灰阑记》李行夫作㉚。《单鞭夺槊》《气英
布》《柳毅传书》三种，尚仲贤作㉛。《三度城南柳》谷子敬作㉜。《留鞋
记》曾瑞卿作㉝。《刘行首》杨景贤作㉞。《误入桃源》王子一作㉟。《魔
合罗》孟汉卿作㊱。《竹坞听琴》石子章作㊲。《赵氏孤儿》纪君祥作㊳。
《李逵负荆》康进之作㊴。《还牢末》李致远作㊵。《张生煮海》李好古
作㊶。《桃花女》王晔作㊷。《昊天塔》朱凯作㊸。《冯玉兰》《碧桃花》
《货郎旦》《看钱》《连环计》《抱妆盒》《百花台》《盆儿鬼》《度
柳翠》《梧桐叶》《谇范叔》《渔樵记》《马陵道》《清风府》《神奴
儿》《小尉迟》《陈苏秦》《朱砂担》《庞居士》《鸳鸯被》《杀狗劝
夫》《风魔蒯通》《陈州粜米》《合同文字》《举案齐眉》《冤家债
主》《隔江斗智》《三虎下山》。二十八种，无名氏。

元人传奇二种（附一种）

《弦索西厢》董解元作㊹。《西厢记》王实甫作，关汉卿续㊺。《伏虎
绦》。今德音班演此，相传为元人作，附于此。

明人杂剧

《桃花人面》《英雄成败》《死里逃生》《花舫缘》《红颜年少》

五种，孟称舜作㊻。《女状元》《雌木兰》《翠乡梦》《渔阳弄》四种，徐渭作㊼。《武陵春》《龙山宴》《午日吟》《南楼月》《赤壁游》《同甲会》《写风情》七种，许潮作㊽。《昆仑奴》梅鼎祚作㊾。《远山戏》《高堂梦》《洛水悲》《五湖游》四种，汪道昆作㊿。《络水丝》《春波影》二种，徐翙作�51。《鞭歌妓》《簪花髻》《霸亭秋》三种，沈自征作�52。《红线女》《红绡》二种，梁伯龙作�53。《碧连纹绣符》《丹桂钿盒》《北邙说法》《团花凤》《夭桃纨扇》《素梅玉蟾》《易水寒》七种，叶宪祖作�54。《虬髯翁》凌初成作�55。《兰亭会》《太和记》（二十四出，故事六种，每事四折）以上二种，杨慎作�56。《脱囊颖》《有情痴》二种，徐阳辉作�57。《昭君出塞》《文姬入塞》二种，陈与郊作�58。《曲江春》王九思作�59。《中山狼》康海作�60。《郁轮袍》《哭倒长安街》《真傀儡》《没奈何》四种，王衡作�61。《广陵月》汪廷讷作�62。《鱼儿佛》僧湛然作�63。《逍遥游》王应遴作�64。《青虬记》林章作�65。《不伏老》北海冯氏作�66。《双莺传》幔亭仙史作�67。《齐东绝倒》竹痴居士作�68。《樱桃梦》澹居士作�69。《蕉鹿梦》蘧然子作�70。《男王后》秦楼外史作�71。《一文钱》破悭道人作�72。《红莲债》巫三馆作�73。《再生缘》蘅芜室作。以上八种，无名氏可考�74。《相思谱》《错转轮》二种，无名氏�75。

国朝杂剧

《读离骚》《吊琵琶》《黑白卫》《清平调》四种，尤侗作�76。《买花钱》《大转轮》《浮西施》《拈花笑》四种，徐又陵作�77。《鸳鸯梦》吴江女史叶小纨作�78。《裴航遇仙》《张旭观公孙大娘舞剑》《郁轮袍》三种，石牧作�79。《卢从史》《老客归》《长门赋》《燕子楼》四种，群玉山樵作，一名《锄经堂乐府》�80。《蓝采和》《阮步兵》《铁氏女》三种，元

成子作，一名《秋风三叠》⑧¹。《义犬记》《淮阴侯》《中山狼》《蔡文姬》四种，林于阁作⑧²。《蓦忽姻缘》即空观主人作⑧³。《钿盒奇缘》《蟾蜍佳偶》《义妾存姑》《人鬼夫妻》四种，西泠野史、无枝甫合作⑧⁴。《祭皋陶》二乡亭主人作⑧⁵。《扬州梦》《读离骚》二种，抱犊山农作⑧⁶。《万家春》《万古情》《豆棚闲话》一名《三幻集》，无名氏⑧⁷。《箝骚》《长生殿补阙》二种，蜗寄居士作⑧⁸。《四弦秋》《一片石》《忉利天》三种，蒋士铨作⑧⁹。《珊瑚珠》《舞霓裳》《藐姑仙》《青钱赚》《焚书闹》《骂东风》《三茅宴》《玉山宴》八种，万树作，未刻⑩。《勘鬼狱》《瑶池会》《翠微亭》《补天梦》《可破梦》《王维》《裴航》《饮中八仙》《杜牧》。一名《四才子》。以上无名氏。

明人传奇

《琵琶》高则诚作⑨¹。《荆钗》柯丹邱作⑨²。《金印》苏复之作⑨³。《连环》王雨舟作⑨⁴。《双忠》《金丸》《精忠》三种，姚静山作⑨⁵。《宝剑》《断发》二种，李开先作⑨⁶。《银瓶》《三元》《龙泉》《娇红》四种，沈寿卿作⑨⁷。《五伦》《投笔》《举鼎》《罗囊》四种，邱琼山作⑨⁸。《千金》《还带》《四节》三种，沈练川作⑨⁹。《香囊》邵给谏作⑩。《桃符》《义侠》《埋剑》《分相》《十孝》《分钱》《结发》《珠串》《双鱼》《博笑》《四异》《坠钗》《合衫》《奇节》《鸳衾》《凿井》《红渠》《耆英会》《翠屏山》《望湖亭》《一种情》二十一种，吴江沈璟作⑩。《樱桃梦》《灵宝刀》二种，任诞先作⑩。《紫箫》《紫钗》《还魂》《南柯》《邯郸》五种，汤显祖作⑩。《玉玦》《大节》《绣襦》三种，郑若庸作⑩。《乞麾》《冬青》二种，卜世臣作⑩。《金锁》《玉麟》《四艳》《双卿》《鸾镳》五种，叶宪祖作。《红梅》周夷玉作⑩。《露绶》《蕉帕》

二种，单槎仙作⑩。《锦笺》周螺冠作⑱。《明珠》《南西厢》《怀香记》《椒觞》《分鞋记》五种，陆采作⑩。《红拂》《虎符》《窃符》《㲉廖》《祝发》《平播》《灌园》七种，张凤翼作⑪。《㲉廖》端鳌作，此在张伯起之前⑪。《葛衣》《义乳》《青衫》《风声编》四种，顾大典作⑫。《浣纱》梁伯龙作。《玉石》梅鼎祚作。《种玉》《狮吼》《天书》《长生》《同升》《三祝》《高士》《二阁》《投桃》九种，汪廷讷作。《彩毫》《昙花》《修文》三种，屠赤水作⑬。《蓝桥》龙膺作⑭。《白练裙》《旗亭》《勺药》三种，郑之文作⑮。《量江》余聿文作⑯。《双雄》冯梦龙作⑰。《青莲》《鞋鞉》二种，戴子鲁作⑱。《弹铗》《四梦》二种，车任远作。《双珠》《鲛绡》《青琐》《分鞋》四种，沈鲸作⑲。《蛟虎》黄伯羽作⑳。《存孤》江都陆弼作㉑。《清风亭》天台秦鸣雷作㉒。《四喜》上虞谢谠作㉓。《鹦鹉洲》海宁陈与郊作。《金莲》《紫怀》二种，会稽陈汝元作。《泰和》靖州许潮作。《红拂》钱塘张太和作㉔。《忠节》钱塘钱直之作㉕。《符节》钱塘章大纶作㉖。《呼卢》鄞县全无垢作㉗。《玉香》《望云》二种，仁和程文修作㉘。《节孝》《玉簪》钱塘高濂作㉙。《题桥》无锡陆济之作㉚。《双烈》张午山作㉛。《惊鸿》乌程吴世美作㉜。《鸣凤》王世贞作㉝。《八义》徐叔回作㉞。《梦磊》《合纱》史叔考作㉟。《题红》祝金粟作㊱。《五鼎》顾懋仁作㊲。《椒觞》顾懋俭作㊳。《春芜》钱塘汪䋲作㊴。《奇货》《三普》《犀珮》杭州胡全庵作㊵。《金縢》乔梦符作。《神镜》吕大成作。《玉鱼》汤宾阳作㊶。《玉钗》陆江楼作㊷。《牡丹》朱春霖作㊸。《绿绮》武进杨柔胜作㊹。《禁烟》无锡卢鹤江作㊺。《歌风》杭州庚生子作㊻。《锟铻》两宜居士作㊼。《夺解》秋阁居士作㊽。《合璧》王恒作㊾。《双环》鹿阳外史作㊿。《玉镜台》昆山朱鼎作○51。《金鱼》宜兴吴鹏作○52。《纯孝》张从怀作○53。《焚香》王玉峰作○54。《龙剑》徽州吴大震作○55。《龙

膏》《锦带》二种，杨第白作⑭。《龙绡》台州黄惟楫作⑮。《遇仙》杭州心一子作⑯。《佩印》杭州顾怀琳作⑰。《玉丸》上虞朱期作⑱。《玉镯》李玉田作⑯。《钗钏》月榭主人作⑯。《玉杵》余姚杨之炯作⑯。《分钗》溧阳张漱滨作⑯。《溉园》上虞赵心武作⑯。《觅莲》溧阳邹海门作⑯。《丹管》徽州汪宗姬作⑯。《护龙》彭泽冯之可作⑯。《指腹》溧阳沈祚作⑯。《白璧》黄廷奉作⑯。《狐裘》《靖虏》二种，杭州谢天佑作⑰。《合钗》邱瑞吾作⑰。《绣被》《香裘》《妙相》《八更》《望云》《完福》《宝钗》《桃花》《摘星》九种，会稽金怀玉作⑰。《蓝田》龙渠翁作⑰。《红梨》阳初子作。《合剑》泰华山人作⑰。《想当然》大名卢次楩作⑰。《杖策》涵阳子作⑰。《双金榜》《牟尼盒》《忠孝环》《春灯谜》《燕子笺》五种，阮大铖作⑰。《玉焕》《张叶》《牧羊》《孤儿》⑰《玉环》⑱《教子》⑱《彩楼》⑱《百顺》《鸾钗》《白兔》⑱《跃鲤》⑱《双红》《四景》《寻亲》《金雀》《水浒》⑱《鹈钗》《双孝》《玉佩》《千祥》《罗衫》《麒麟》《异梦》《七国》《黑鲤》《题门》《杀狗》⑱《东郭》《投梭》《金花》《锦囊》《情邮》《瑞玉》《蟠桃》《吐绒》《衣珠》《四豪》《三桂》《花园》《青楼》《砗渠》《红丝》《霞笺》《犀盒》《赤松》《镶环》《绨袍》《箜篌》《东墙》《江流》《鸳簪》《五福》《离魂》《菱花》《金台》《南楼》《卧冰》《节侠》《飞丸》《四贤》《琴心》《运甓》《幽闺》或曰施君美作，无可考。《飞丸》《双红》《目莲救母》。六十六种古本，无名氏可考。

国朝传奇

《秣陵春》太仓吴伟业作⑱。《画中人》《疗妒羹》《绿牡丹》《西园》四种，宜兴吴石渠作⑱。《花筵赚》《鸳鸯棒》《倩画姻》《勘皮靴》

《梦花酣》松江范香令作⑩。《西楼》吴县袁昭令作⑩。《索花楼》《荷花荡》《十锦塘》吴县马亘生作。《罗衫合》《天马媒》《小桃源》三种，刘晋充作。《书生愿》《醉月缘》《战荆轲》《芦中人》《昭君梦》《状元旗》吴县薛既扬作。《一捧雪》《人兽关》《永团圆》《占花魁》《麒麟阁》《风云会》《牛头山》《太平钱》《连城璧》《眉山秀》《昊天塔》《三生果》《千钟禄》《五高风》《两须眉》《长生像》《风云翘》《禅真会》《双龙佩》《千里舟》《洛阳桥》《虎邱山》《武当山》《清忠谱》《挂玉带》《意中缘》《万里缘》《万民安》《麒麟种》《罗天醮》《秦楼月》三十一种，吴县李元玉作⑩。《万事足》《风流梦》《新灌园》三种，吴县冯犹龙作。《琥珀匙》《女开科》《开口笑》《三击节》《逊国疑》《英雄概》《八翼飞》《人中人》八种，吴县叶稚裴作。《太极奏》《玉素珠》《轩辕镜》《莲花筏》《吉庆图》《飞龙凤》《锦云裘》《瑞霓罗》《御雪豹》《石麟镜》《九莲灯》《缨络会》《赘神龙》《万花楼》《建黄图》《乾坤啸》《艳云亭》《夺秋魁》《万寿冠》《双和合》《寿荣华》《五代荣》《宝昙月》《渔家乐》《牡丹图》二十五种，吴县朱良卿作⑩。《虎囊弹》《党人碑》《百福带》《幻缘箱》《岁寒松》《御袍恩》《闹句阑》五种，常熟邱屿雪作。《振三纲》《一着先》《万年觞》《锦衣归》《未央天》《狻猊璧》《忠孝闾》《四圣手》《聚宝盆》《十五贯》《文星见》《龙凤钱》《瑶池宴》《朝阳凤》《全五福》十五种，吴县朱素臣作⑩。《红勺药》《竹叶舟》《呼卢报》《三报恩》《万人敌》《杜鹃声》六种，吴县毕万侯作⑩。《奈何天》《比目鱼》《蜃中楼》《怜香伴》《风筝误》《慎鸾交》《凤求皇》《巧团圆》《玉搔头》《意中缘》《偷甲记》《四元记》《双钟记》《鱼蓝记》《万全记》十五种，钱塘李渔作⑩。《大白山》

《竹漉篱》《八仙图》《火牛阵》《竟西厢》《福星临》《指南车》《绨袍赠》《万金资》《镜中人》《金橙树》《玉鸳鸯》十二种，周坦纶作。《如是观》《醉菩提》《海潮音》《钓鱼船》《天下乐》《井中天》《快活三》《金刚凤》《獭镜缘》《芭蕉井》《喜重重》《龙华会》《双节孝》《双福寿》《读书声》《娘子军》十六种，张心其作。《春秋笔》《双奇侠》《貂裘赚》《千金笑》《聚兽牌》《锦中花》《揽香园》《古交情》《四美坊》《眉仙岭》《如意册》《风雪缘》《固哉翁》《续青楼》十四种，会稽高奕作。《人中龙》《飞龙盖》《胭脂雪》《双虬判》吴县盛际时作。《清风寨》《五羊皮》吴县史集之作。《灵犀镜》《齐案眉》《照胆镜》《人面虎》《石点头》《小蓬莱》《别有天》《龙灯赚》《赤须龙》《儿孙福》《两乘龙》《万寿鼎》十二种，吴县朱云从作。《双冠诰》《称人心》《彩衣欢》长洲陈二百作。《三合笑》《玉殿元》《欢喜缘》三种，陈子玉作。《非非想》《黄金台》二种，王香裔作。《珊瑚鞭》《九奇逢》江都徐又陵作。《长生殿》洪昉思作[20]。《传灯录》即《归元镜》，释智达作。《玉麟记》张世漳作，与明人叶桐柏作不同。《玉符记》吉衣道人作。《钓天乐》尤侗作。《香草吟》《载花舲》二种，耶溪野老作。《珊瑚玦》《元宝媒》二种，可笑人作。《广寒香》苍山子作。《五伦镜》雪龛道人作。《梅花梦》阳羡陈贞禧作。《息宰河》庵庵孚中道人作。《翻西厢》《卖相思》二种，研雪子作。《醉乡记》白雪道人作。《忠孝福》石牧作。《阴阳判》他山老人作。《宣和谱》介石逸叟作。《合箭记》荐清轩作。《鸳簪合》梦觉道人作。《英雄报》蜗寄居士作。《河阳觐》吴晃珏作。《风前月下》江左词憨曹岩作。《红情言》太原王介人作。《壶中天》华亭朱龙田作。《定蟾宫》朱确、过孟起、盛国琦三人同作。《两度梅》《锦香亭》《天灯记》《酒家佣》石

恂斋作。《三生错》西湖放人去村作。《玉狮坠》《怀沙记》玉燕堂张漱石作。《双报应》抱犊山农秸留山作。《风流棒》《空青石》《念八翻》《锦尘帆》《十串珠》《黄金瓮》《金神凤》《资齐鉴》八种，阳羡万树作。《花萼吟》《杏花村》《南阳乐》《无瑕璧》《广寒梯》《瑞筎图》六种，夏惺斋作。《月中人》月鉴主人作。《玉剑缘》江都李本宣作。《拜针楼》芜湖王墅作。《双仙记》研露老人作。《东厢记》杨国宾作。《长命缕》胜乐道人作。《双忠庙》周冰持作。《烟花债》《情中幻》二种，崔应阶作。《旗亭记》《玉尺楼》二种，德州卢见曾作。《鉴中天》女道士姜玉洁作。《添绣鞋》离幻老人作。《香祖楼》《雪中人》《临川梦》《桂林霜》《冬青树》《空谷香》六种，蒋士铨。《风流院本》朱京樊作。《精忠旗》《麒麟罽》《纲常记》《芝龛记》《铁面图》《北孝烈》《义贞记》《四大痴》《蝴蝶梦》《凤求皇》《纳履记》《丹忠记》《十义记》《赤壁游》《鱼水缘》《蓝桥驿》《饮中仙》《梦中缘》《石榴记》《化人游》《财神济》《双翠圆》《翠翘记》《续牡丹亭》《慈悲愿》《夫容楼》焦里堂《曲考》以《芙蓉楼》为双溪鹰山作。《千钟禄》《雷峰塔》二十八种，原有姓名，失记应考。《曲春衣》《烂柯山》《浮邱傲》《落花风》《埋轮亭》《筹边楼》《隋唐记》《寿为先》《盘陀山》《十错记》《曲考》云，即《满床笏》，龚司寇门客作。《后渔家乐》《十美图》《闹花灯》《倭袍记》《长生乐》。以上抄本。

《大吉庆》《杜陵花》《清风寨》《陀罗尼》《百福带》《两情合》《螭虎钏》《情中岸》《七才子》《东塔院》《一枝梅》《三奇缘》《百子图》《鸳鸯结》《锦绣旗》《黄鹤楼》《倒铜旗》《燕台筑》《上林春》《瑶池宴》《金兰谊》《逍遥乐》《文星劫》《锦衣归》《合虎符》《蟠桃会》四十一种，词曲佳而姓名不可考者。《人生乐》

《霄光剑》《安天会》《万倍利》《元宝汤》《江天雪》《沉香亭》《花石纲》《四屏山》《翻浣纱》《蓝关道曲》皆耍孩儿小调⑳。《平妖传》《西川图》《黎筐雪》《续寻亲》《状元香》《昭君传》《风流烙》《紫金鱼》《赘人龙》《报恩亭》《平顶山》《翻七国》《玉燕钗》《三异缘》《岁寒松》《鸾凤钗》《快活仙》《八宝箱》《补天记》《祥麟见》《珍珠塔》《姊妹缘》《奉仙缘》《醉西湖》《三鼎爵》《英雄概》《遍地锦》《双瑞记》《梅花簪》《玉杵记》《后一捧雪》《定天山》《长生乐》《南楼月》《山堂弄余》《雄精剑》《还带记》四十八种，词曲平、无姓名者，皆抄本。《后西厢》《飞熊兆》《紫琼瑶》《赐绣旗》《齐天乐》《悲翠园》《玉麟符》《粉红阑》《喜联登》《状元旗》另一本，非薛既杨作。《双和合》非朱良卿作。《三笑姻缘》《碧玉燕》《九曲珠》《四奇观》《后绣襦》《折桂传》《飞熊镜》《白鹤图》《白罗衫》《乾坤镜》《还魂记》一名《玉龙珮》。《后珠球》《好逑传》《四大庆》《青蛇传》《四安山》《天然福》《摘星楼》《云合奇踪》《万花楼》《醉将军》《描金凤》《吉祥兆》《续千金》《刘成美》《青缸啸》《软蓝桥》《天缘配》《桃花寨》《双错态》《沉香带》《鸳鸯幻》《三世修》《文章用》《造化图》《祝家庄》《彩楼记》《凤鸾裳》《阴功报》《福凤缘》《观星台》《督亢图》《征东传》《北海记》《三侠剑》《千秋鉴》《千里驹》《双珠凤》《十大快》《鸾钗记》《禅真逸史》《春富贵》《翻天印》《黄河阵》《古城记》《月华缘》《五虎寨》《五福传》非古本。《升平乐》《赐锦袍》《百花台》《为善最乐》《双螭璧》《遍地锦》《双姻缘》《闹金钗》《三鼎甲》《鸳鸯被》《天贵图》《锟钢侠》《一匹布》《封神榜》《沧浪亭》《二龙山》《天平山》《河灯赚》《玉麒麟》

《通天犀》《碧玉串》《铁弓缘》《未央天》《二十四孝》《千祥记》《佐龙飞》《顺天时》《混元盒》《彩衣堂》《珍珠旗》《元都观》《金花记》《金瓶梅》《后岳传》《合欢庆》《三凤缘》《太平钱》另一俗本，非李元玉作。《合欢图》《鸳鸯孩》《开口笑》。一百零九种，词曲劣，无姓名，皆抄本。

　　共一千一十三种，焦里堂《曲考》载此目有所增益，附于后：《洞天元记》明杨慎作。《空堂话》国朝邹兑金作。《汨罗江》《黄鹤楼》《滕王阁》西神郑瑜作。《苏园翁》《秦廷筑》《金门戟》《闹门神》《双合欢》五种，茅僧昙作。《半臂寒》《长公妹》《中郎女》三种，南山逸史作。《眼儿媚》孟称舜作。《孤鸿影》《梦幻缘》芥庵周如璧作。《续西厢》查继佐作。《西台记》陆世廉作。《卫花符》伊令堵廷棻作。《鲠诗谶》土室道民作。《城南寺》黄家舒作。《不了缘》碧蕉轩主人作。《樱桃宴》张来宗作。《旗亭燕》张龙文作。《饿方朔》孙源文作。《脱颖》《茅庐》《章台柳》《韦苏州》《申包胥》五种，皆张国寿作。《倚门》《再醮》《淫僧》《偷期》《督妓》《娈童》《惧内》六种，题陌花轩杂剧，黄方印作。《北门锁钥》高应玘作。《蓬岛琼瑶》《花木题名》二种，田民撰。以上杂剧。

　　《放偷》《买嫁》二种，连厢词，萧山毛大可作。《广寒香》《易水歌》二种，麃山作。《富贵神仙》影园灌者郑含成作。《胭脂虎》江都徐又陵作。《空谷香》蒋士铨作。《四奇观》《血影石》《一捧花》三种，朱良卿作《紫云歌》失名。《相思砚》钱塘女史梁夷素作。《芙蓉峡》钱夫人林亚青作。《倌春园》三种，沈嵊作，即唵庵孚中道人。《虎媒记》明顾景星作⑩。《红情言》《榴巾怨》《词苑春秋》《博浪沙》四种，明嘉兴王翙作。《崖州路》《麒麟梦》《鸳鸯榜》《黄金盆》四种，通州张异资作。

《犊鼻裈》兴化李栋作。《筹边楼》王鹤尹作。《宰戎记》明钱塘沈孚中作。《梧桐雨》《一文钱》二种，徐复祚作。即阳初子。《宵光剑》《红梨》亦其作也。以上传奇。

共杂剧四十二种，传奇二十六种，叶广平《纳书楹曲谱》所载名目[⑩]，前所未备者，附于后。

《古城记》《单刀会》《两世姻缘》《唐三藏》《渔樵》《苏武还朝》《郁轮袍》《彩楼》《吟风阁》《莲花宝筏》《珍珠衫》《千钟禄》《葛衣》《雍熙乐府》《金不换》《风云会》《东窗事犯》《天宝遗事》《俗西游》《江天雪》《五香球》《小妹子》《思凡》。以上无名氏。

[注释]

①《曲海》：亦名《曲海目》或《曲海总目》，辑录了元明清三朝的杂剧、传奇作品达 1113 种，保存了戏曲剧目、剧本、故事来源、作者、失传剧本的折子戏出处等资料。 ②阅：经过，经开。 ③勒成：编辑成册，刻印成书。 ④马致远（约 1251~1321 后）：字千里，号东篱，大都（今北京）人。"元曲四大家"之一。曾任江浙行省官吏，后官场不得志，退居林下，过着"酒中仙，尘外客，林间友"的隐居生活。《汉宫秋》是马致远杂剧的代表作，写汉元帝以宫女王嫱（昭君）和番的故事。 ⑤乔孟符（？~1345）：乔吉，字孟符，一字梦符，又字吉甫，号笙鹤翁、惺惺道人。太原人，流寓杭州。一生潦倒，流转江湖，寄情诗酒，落拓不羁，自称是"不应举江湖状元，不思凡风月神仙"。著有杂剧 11 种，尤以散曲著称，有《题西湖梧叶儿百篇》流行江湖，又有散曲集《天风》《环佩》《抚掌》，今俱不传。后人辑有《惺惺道人乐府》《文湖州集词》《乔

梦符小令》3 种。 ⑥关汉卿：号已斋叟，生卒年不详，约生于金末，死于元成宗大德（1297~1307）时，大都人。关汉卿生活在社会底层，长期出入于勾栏妓院，编撰杂剧脚本。他自身饱受压迫欺凌，因而对下层人民的疾苦有着深切的了解和同情，所作杂剧题材广泛，多能反映现实问题，揭露社会的黑暗，表现人民的苦难与反抗，塑造了众多的典型形象。关汉卿以其杰出的创作成就，成为中国古代戏剧的奠基人。作杂剧 60 多种，今存 18 种。又工散曲，今存小令 50 多首、套数 10 余套。 ⑦张国宝：元代戏曲作家，演员。名一作张国宾，艺名喜时营（营一作"丰"）。大都人。生平不详。钟嗣成《录鬼簿》载张国宾曾任教坊勾管（据《元史·百官志》，教坊司所属有"管勾"官，"勾管"或误）。 ⑧吴昌龄：生卒年不详，西京（今山西省大同市）人，其生活前期曾在内蒙古从事过军屯，后期升任婺源（今属江西省）知州。钟嗣成《录鬼簿》将其列入"前辈才人有所编传奇行于世者五十六人"之中，即吴昌龄属于元代前期作家。 ⑨秦简夫：生卒年不详，《录鬼簿》言其："见在都下擅名，近岁来杭。"可知他先在北方成名，后移居杭州。其作品风格淳朴自然。

⑩李文蔚：生卒年、字号不详。真定（今河北正定）人。曾任江州路瑞昌县尹。李文蔚著有 12 种杂剧，现存 3 种，即《同乐院燕青博鱼》《破苻坚蒋神灵应》和《张子房圯桥进履》。 ⑪杨显之：生卒年不详，大都人，约与关汉卿同时，与关汉卿为莫逆之交。杨显之作有杂剧 8 种，题材多取自现实生活和民间故事，作品风格与关汉卿相近，关目动人，语言流畅，本色中偶有华丽，《太和正音谱》评其词"如瑶台夜月"。 ⑫石君宝（1191~1276）：名德玉，字君宝，平阳（今山西临汾）人。以写家庭、爱情剧见长。《太和正音谱》评其词"如罗浮梅雪"。 ⑬郑廷玉：生卒年不详，亦作"庭玉"，彰德（今河南安阳）人。《录鬼簿》把他列入"前辈已死名公才人，有所编传奇行于世者"类，名次排在关汉卿、高文秀

之后，位居第三。在其名下，共著录杂剧 23 种。 ⑭白仁甫（1226~1306 后）：白朴，原名恒，字仁甫，又字太素，号兰谷先生，隩州（今山西河曲）人，金枢密院判官白华之子。"元曲四大家"之一。据《录鬼簿》记载，作有杂剧 15 种，今存《墙头马上》《梧桐雨》《东墙记》3 种。 ⑮武汉臣：生卒年及生平不详。作杂剧 12 种，今存《生金阁》《玉壶春》《老生儿》3 种。 ⑯李直夫：本姓蒲察，世称蒲察李五，女真族人。寄居德兴府（今河北涿鹿）。生卒年不详，仅知为元世祖至元（1264~1294）、元仁宗延祐（1314~1320）间人。曾任湖南肃政廉访使，与当时著名文学家元明善有交往。著有杂剧 12 种，今存《便宜行事虎头牌》1 种，又《邓伯道弃子留侄》一剧，仅存第二折曲词两段。 ⑰岳伯川：济南（今属山东）人，一说镇江（今属江苏）人。生卒年和生平事迹不详，为元杂剧前期作家。撰有杂剧 2 种，《吕洞宾度铁拐李岳》今存，《杨贵妃》仅存残曲。 ⑱杨文奎：生平及生卒年均不详，约 1383 年前后在世。所作杂剧有《翠红乡》《王魁不负心》《封陟遇上元》《玉盒记》4 种，今仅存《翠红乡》。 ⑲戴善甫：一作戴善夫，生卒年不详。真定人，曾任江浙行省务官。作杂剧 5 种，现存《风光好》。 ⑳李寿卿：生卒年不详，太原人，仅知与纪君祥、郑廷玉同时。曾任将仕郎，后除县丞。《伍员吹箫》写春秋时伍子胥为父兄报仇的故事，事件本身虽很复杂，但剧本着重描写伍子胥逃难得到好汉鱄诸的帮助等戏剧情节，因此关目集中，颇为动人。它对后世敷演伍子胥的戏曲有深远影响。 ㉑孙仲章：或云姓李。其籍贯，有二说：一说本贯为高陵而家于德安；二说为大都。约元世祖至元间人。曾任德安府判官、耀州知府等职。作杂剧 3 种，其中《卓文君》《金章宗》2 种佚失，仅存《勘头巾》传世。 ㉒高文秀：生卒年不详，山东东平人。府学生员。早卒。所作杂剧有 34 种，数量次于关汉卿，故有"小汉卿"之称。今存《双献功》《渑池会》《谇范

叔》《遇上皇》《襄阳会》5种。 ㉓郑德辉：郑光祖，字德辉，生卒年不详，平阳襄陵（今山西襄汾）人。元杂剧后期重要作家，为"元曲四大家"之一。所作杂剧可考者18种，现存《倩女离魂》《㑇梅香》《王粲登楼》《周公摄政》《三战吕布》《老君堂》《伊尹耕莘》《智勇定齐》8种，后3种被质疑并非郑光祖作品。 ㉔王仲文：生卒年不详，大都人。所作杂剧今知有10种，现存《贤母不认尸》，存有残曲者一种《诸葛亮军屯五丈原》；另有存目《从赤松张良辞朝》《淮阴县韩信乞食》《洛阳令董宣强项》《感天地王祥卧冰》《七星坛诸葛祭风》《齐贤母三教王孙贾》《赵太祖夜斩石守信》《孟月梅写恨锦香亭》）。 ㉕王实甫：名德信，大都人。生卒年不详。据《录鬼簿》记载，他是元杂剧早期作家，大约和关汉卿同时，主要活动约在元贞、大德（1295~1307）时。王实甫及其《西厢记》在当时就极负盛名。所作杂剧14种，今存《西厢记》《破窑记》《丽春堂》3种及《芙蓉亭》《贩茶船》两残本。王实甫创作注重文采，风格优美典雅，具有抒情诗一般的意境，开创了杂剧中的文采派，与关汉卿为代表的本色派并称。 ㉖宫大用（约1260~约1330）：名天挺，字大用，大名开州（今河南濮阳）人。宫天挺工诗能文，惜诗文都已佚。所作杂剧今可知的有6种，现存《范张鸡黍》《七里滩》2种。 ㉗范子安：名范康，字子安，约1294年前后在世，杭州人。《录鬼簿》言其："明性理，善讲解，能词章，通音律。" ㉘张寿卿：生卒年不详。祖籍东平（今山东东平），曾任浙江行省掾吏。《红黎花》亦称《诗酒红梨花》，全称《谢金莲诗酒红梨花》，为旦本，正旦扮谢金莲、卖花三婆，四折无楔子。属于元代前期的作品。 ㉙贾仲名（1343~1422后）：一作贾仲明，元末明初戏曲作家、理论家。号云水散人。淄川（今山东淄博）人。著有《云水遗音》等。 ㉚李行夫：名潜夫，字行道，一作行甫，绛州（今山西新绛）人。生卒年不详。 ㉛尚仲贤：生卒年不详，真定人。曾任江浙省务提举，

后弃官归去。　㉜谷子敬：生卒年不详，金陵（今南京）人。元末官至枢密院掾史。下堂而伤一足，终生悒郁。其作品中有涉于明洪武二十四年事，可知其卒年当在此年之后。所作杂剧5种，今仅存《三度城南柳》1种。

㉝曾瑞卿（？~1330前）：名瑞，字瑞卿，号褐夫。大兴（今北京大兴区）人。因喜江浙人才风物而移家南方。善绘画，能作隐语小曲，散曲集有《诗酒余音》行于当世，今佚。现存小令90余首，套数17套。　㉞杨景贤：生卒年不详。名暹，后改名讷，字景贤，一字景言，号汝斋。元末明初戏曲作家。蒙古族人。所作杂剧今知有18种，现存《刘行首》《西游记》。仅存《天台梦》《玩江楼》（一说戴善夫作）2种散曲。另存散曲数首，见于《词林摘艳》和《乐府群珠》。　㉟王子一：元末明初杂剧作家。名号，里居及生平均无考，约明太祖洪武初在世。所作杂剧今知有4种，即《海棠风》、《楚台云》、《莺燕蜂蝶》、《误入桃源》（又称《刘晨阮肇误入天台》），仅存《误入桃源》1种。另有散曲传世。　㊱孟汉卿：生卒年不详。亳州（今安徽亳州）人。　㊲石子章：生卒年不详。大都人。所作杂剧今知2种：《竹坞听琴》《竹窗雨》。《竹坞听琴》写弃家修道的郑秋鸾深夜弹琴遣闷，为书生秦修然窃听，二人遂互生爱慕。后秦修然状元及第与郑秋鸾团圆。剧本对违背人性的所谓修养真性有着尖锐的讽刺。全剧情节生动，时露机锋，富于戏剧性和喜剧色彩。另有散曲若干。　㊳纪君祥：一作纪天祥。生卒年不详。大都人，与郑廷玉同时。所作杂剧今知有6种，现有《赵氏孤儿》1种，另有《松阴梦》仅存残曲。

㊴康进之：生卒年不详。棣州（今山东阳信）。一说姓陈。所作杂剧今知有《李逵负荆》《黑旋风收心》2种。　㊵李致远（1261~约1325）：江西人，客居溧阳。工曲，今仅存杂剧《还牢末》1种，散曲散存《太平乐府》等选本中。　㊶李好古：生卒年不详，保定人。所作杂剧今知有3种，现仅存《张生煮海》1种。　㊷王晔：生卒年不详。字日华，一作日

新，号南斋，杭州人。所作杂剧今知有3种，仅存《桃花女》1种。作品通过虚构的戏剧故事，对古代婚礼中的种种仪式、禁忌作了具体描写，是一幅生动的民间风俗画卷。 ㊸朱凯：字士凯，生卒年不详，籍里不详。曾任江浙行省官吏。与戏曲家钟嗣成友善。所作杂剧现存《昊天塔》《黄鹤楼》2种。散曲集有《升平乐府》。 ㊹《弦索西厢》：即《西厢记诸宫调》，因说唱时用弦乐器琵琶和筝伴奏，故又称《弦索西厢》或《西厢弹词》。通称《董西厢》。作品对唐人元稹《莺莺传》做了情节上的较大改动，突出了红娘在全剧中的地位，将原作"始乱终弃"悲剧结局改成了张生与崔莺莺大团圆的喜剧结尾，奠定了"有情人终成眷属"的主题。对王实甫的《西厢记》影响极大。董解元：金戏曲作家。名、号、居里均不详。解元，系当时对读书人的泛称。生平事迹更不可考。大约是金章宗（1189~1208）时人。 ㊺《西厢记》王实甫作，关汉卿续：从明代开始，关于《西厢记》的作者，有关汉卿作、关汉卿作王实甫续、王实甫作关汉卿续三种意见。《西厢记》全剧共五本二十一折，所谓"关作王续""王作关续"，意即其中第五本系由王或关补续。最早主张"王作关续"的是明代戏曲作家徐复祚，其在《三家村老委谈》中，指出《西厢记》第五本"雅语、俗语、措大语、自撰语层见迭出"，文学风格和语言与前四本不统一。明末卓人月将《西厢记》第五本和前四本分别与宣扬"始乱终弃"的《莺莺传》作了比较，认为《西厢记》全不合传，"若王实甫所作犹存其意，至关汉卿续之则本意全失矣"（《新西厢》自序），也主张"王作关续"。明崇祯十二年（1639）张深之校正本，更是明署"大都王实甫编，关汉卿续"。金圣叹就力主砍掉第五本。从史料记载来看，无论是最早有关《西厢记》记载的元人周德清的《中原音韵》，还是明初朱权的《太和正音谱》，都只摘引了《西厢记》前四本，而没有任何第五本的资料，因此推断"王西厢"原本应是四本，金圣叹将第五本定为

"续书"还是有一定道理的。 ㊻孟称舜（约1600~约1655后）：明末清初戏曲作家。字子塞，又作字若，号卧云子、花屿仙史。浙江会稽（今绍兴）人。剧作以《桃花人面》《英雄成败》及《娇红记》成就较高。

㊼徐渭（1521~1593）：明代戏曲作家、诗人、书画家。初字文清，改字文长，号天池山人、青藤道士、天池生、田水月等。山阴（今浙江绍兴）人。有《徐文长全集》等。其杂剧《女状元》等四种即为杂剧剧作集《四声猿》，其名应取自巴东三峡民谣"猿鸣三声泪沾裳"，意思是猿鸣三声足以堕泪，何况四声。 ㊽许潮：约1619年前后在世。字时泉，湖南靖州（一作黄州）人。生平无考。工乐府。 ㊾梅鼎祚（1549~1615）：字禹金，号胜乐道人，宣城（今属安徽）人。万历时大学士申时行推荐他做官，隐居不就。与汤显祖交厚。其诗宗法"前七子"，五律较佳。有诗文集《鹿裘石室集》。所作戏曲今知有传奇3种、杂剧1种，现存传奇《玉盒记》《长命缕》和杂剧《昆仑奴剑侠成仙》。是骈俪派的代表作家之一。 50汪道昆（1525~1593）：字伯玉，号太涵，又号南溟。歙县（今属安徽）人。嘉靖二十六年（1547）进士，官至兵部左侍郎。曾在沿海参加抗倭战争。能诗文。所作杂剧今知有5种，现存《高唐梦》（原名《高唐记》）、《五湖游》、《远山戏》（原名《京兆记》）、《洛水悲》（原名《洛神记》）4种，合称《大雅堂乐府》。各剧均一折，多以古代文人墨客的"风雅行径"作为题材，对南杂剧的发展影响颇大。 51徐翙（huì）：晚明时期戏曲作家。生平不详。明崇祯间杭州人沈泰主持辑刊了《盛明杂剧》，徐翙为其作序，从中仅知其与明末杂剧家袁于令、戏曲家祁彪佳等有交往。 52沈自征（1591~1641）：字君庸，吴江（今江苏苏州）人，国子监生。工诗文散曲，有《沈君庸先生集》。尤长于戏曲，时人谓其辞"浏漓悲壮，其才不在徐文长之下"。所作杂剧《鞭歌妓》《簪花髻》《霸亭秋》3种，合称《渔阳三弄》，因此，世人亦称其为渔阳先

生。　�53梁伯龙（约1519~约1591）：梁辰鱼，字伯龙，号少白，别号仇池外史，昆山人，曾师承当时出名的戏曲大家、有"昆曲始祖"之称的魏良辅，他首创用昆腔演唱传奇《浣纱记》，一时广为流传，为昆剧的发展起了很大作用。工诗，有《远游稿》。另有散曲集《江东白苎》《二十一史弹词》。　�54叶宪祖（1566~1641）：字美度、相攸，号六桐、桐柏，别署槲园居士、槲园外史、紫金道人。浙江余姚人。作有传奇6种、杂剧24种。剧作既有爱情剧，也有历史剧。其中既有宣传某些积极的社会意义的，也有鼓吹佛道消极思想的，有的剧本自然本色，被誉为"直追元人，与之上下"。另有诗文集《白云初稿》《白云续集》《清锦园记》。

�55凌初成（1580~1644）：凌濛初，明代小说家。字玄房，号初成，别号即空观主人。乌程（今浙江湖州）人。编著拟话本集《初刻拍案惊奇》《二刻拍案惊奇》。又编有《南音三籁》，作有《国门集》及杂剧《虬髯翁》《北红拂》等20余种。　�56杨慎（1488~1559）：字用修，初号月溪、升庵，又号逸史氏、博南山人、洞天真逸、滇南戍史、金马碧鸡老兵等。四川新都（今成都市新都区）人，祖籍庐陵。著作达400余种，后人辑为《升庵集》。　�57徐阳辉：与周朝俊同时，约在明朝万历（1573~1619）时，余不详。　�58陈与郊（1544~1611）：原姓高，字广野，号禺阳、玉阳仙史，亦署高漫卿、任诞轩。海宁盐官人。著有传奇《宝灵刀》《麒麟罽》《鹦鹉洲》《樱桃梦》4种，合称《诙痴符》。又有杂剧5种，今存《昭君出塞》《文姬入塞》《袁氏义犬》3种。　�59王九思（1468~1551）：字敬夫，号渼陂。陕西鄠县（今西安市鄠邑区）人。以诗文名列"前七子"。所著有诗文集《渼陂集》，杂剧《曲江春》《中山狼院本》2种，及散曲集《碧山乐府》等。《曲江春》即《杜子美沽酒游春》，又名《沽酒游春》。该剧借历史故事指斥时弊，以抒写抑郁悲愤之情，风格古朴，颇有特色。但排场冷寂，不适合演出。　�60康海（1475~1541）：字德涵，号

对山，又号浒西山人、浒东渔父。武功（今属陕西）人。为"前七子"之一。著有诗文集《对山集》。所作杂剧有《中山狼》《王兰卿》2种，均存。《中山狼》取材于马中锡《中山狼传》，写东郭先生误救中山狼而险为狼所害的故事。此剧客观上揭露了封建统治者的残酷本性和相互倾轧，批判恩将仇报，讽刺世态炎凉，具有普遍意义。　⑥1王衡（1562~1609）：字辰玉，号缑山，别署蘅芜室主人，太仓人。能诗文，有《缑山集》《纪游稿》等。后文《再生缘》亦为其所著。　⑥2汪廷讷（1573~1619）：字昌朝，一字无为，自号坐隐先生，又号全一真人，亦称无无居士，休宁人。善曲，著有杂剧《广陵月》及传奇《环翠堂乐府》18种，今《环翠堂乐府》之名目可考者仅15种。《四库总目》有《环翠堂坐隐集选》四卷，诗词各一卷、南北曲一卷、随录一卷。　⑥3僧湛然（1561~1626）：即湛然圆澄和尚，明代高僧。浙江绍兴府会稽（今绍兴）人，俗姓夏，字湛然，号散水道人。著有《楞严臆说》《法华意语》《金刚三昧经注》《涅槃会疏》《慨古录》《宗门或问》等。《鱼儿佛》通过金婴、妻子钟氏二人在鱼蓝观音的疏导接引下速证菩提的效应，普劝世人戒杀茹斋、念佛往生。作者通过世俗社会所喜闻乐见的戏剧样式激赏晚明甚嚣尘上的净土念佛、禅净双修和戒杀放生风气。　⑥4王应遴（？~1645）：字董父，号云来，别署云来居士，绍兴人。明末戏曲家。工诗文，精通历象医术，尤长于戏曲。　⑥5林章（1551~1599）：本名春元，字叙寅，后改现名，字初文，号寅伯。福清（今属福建）人。工于诗，擅长戏曲写作。著有《诗选》《观灯记》等。　⑥6北海冯氏：指冯惟敏（1511~约1580），字汝行，号海浮，临朐（今属山东）人。杂剧除《不伏老》外，还有《僧尼共犯》，亦存。尤长散曲，风格雄健豪放，语言俚俗本色，有"曲中辛弃疾"之誉，有《海浮山堂词稿》。另有《冯海浮集》《石门集》。北海，指山东青州。　⑥7慢亭仙史：袁于令，原名韫玉，又名晋，字令

昭，号籍庵，又号籍庵吉衣主人等。吴县人。生年不详，约卒于康熙十三年（1674）。工曲，师叶宪祖，所作除《双莺传》外，还有传奇《西楼记》《金锁记》《玉符记》《珍珠记》《肃霜裘》，以上5种合称《剑啸阁传奇》。另著有小说《隋史遗文》60回。　⑥竹痴居士：吕天成（1580~1618），原名文，字勤之，号棘津，又别署郁蓝生、竹痴居士。浙江余姚人。其作品主要包括传奇、杂剧和小说。其传奇见于目录者，有《烟鬟阁传奇十种》；杂剧8种，今仅存《齐东绝倒》一部；小说有《闲情别传》《绣榻野史》等；并著有曲论专著《曲品》。《齐东绝倒》通过对舜帝为免其父瞽叟死罪，背负他逃往海滨又回来的故事，对所谓的圣贤进行了讽刺，展示了封建社会统治者为了个人利益，君主把国家大事当成儿戏，大臣徇私舞弊的黑暗现象，揭示了当时以利益为中心的封建社会关系，同时极端地表现了当时反禁欲、反封建礼法思潮。其现实性极强，反映了时代特色。　⑥澹居士：生卒年不详，字澹翁，自号澹居士，会稽（今浙江绍兴）人。著有《墙东集》《欸乃编》。所撰传奇《孝感记》《金桃记》《紫袍记》《双合记》《兰佩记》5种均佚。《樱桃梦》据《盛明杂剧》《全明杂剧》均著录为《樱桃园》。《樱桃梦》实为陈与郊所著传奇。　⑦蘧然子：车任远，生卒年不详，浙江上虞人。字远之，号枳斋，别署舜水蘧然子。所撰杂剧《蕉鹿梦》《高唐梦》《邯郸梦》《南柯梦》（以上合称《四梦记》）及《福先碑》5种，今存《蕉鹿梦》。另有传奇《弹铗记》。　⑦秦楼外史：王骥德（1540~1623），字伯良，号方诸生、玉阳生，又号方诸仙史、秦楼外史，会稽（今浙江绍兴）人。著有杂剧《男王后》《两旦双鬟》《弃官救友》《金屋招魂》《倩女离魂》和传奇《题红记》。今存《题红记》和《男王后》。另有诗文集《方诸馆集》，散曲集《方诸馆乐府》《红闺丽事》《青楼艳语》和戏曲论著《南调正韵》。　⑦破悭道人：徐复祚（1560~约1630），原名笃儒，字阳初，后改讷川，别署阳初子、三家村

老、破悭道人。常熟人。博学工文，尤擅长词曲，曾得到戏曲家张凤翼的指点，著有传奇《宵光剑》（一名《宵光记》）、《红梨记》、《投梭记》、《题塔记》，今存前3种；杂剧2种，现存《一文钱》《梧桐雨》。《一文钱》，六折，写财帛如山的大富豪卢至，于途中拾到一文钱，不知如何处置，最后决定买量多经吃的芝麻，躲到深山去享用。帝释幻化为卢至容貌，至卢家尽散其家财，真卢至归，反被指为假冒。真卢至愤而到释迦佛处告状，经点化，乃成正果。这是一部优秀的讽刺喜剧，将卢至贪婪自私的吝啬鬼形象塑造得有声有色。清初无名氏将徐复祚《一文钱》与元代杂剧家刘君锡的《来生债》合并而著成传奇《一文钱》。 ⑦函三馆：即陈汝元，生卒年不详，约1580年前后在世。会稽（今浙江绍兴）人。字太乙，号太乙山人、燃藜仙客，书斋署函三馆、函三馆，故又自署函三馆主人。曾任知州。工词曲。著有杂剧《红莲债》，传奇《金莲记》《紫环记》《太霞记》。 ⑦以上八种剧作非无作者可考，《画舫录》此处存有一些舛误和疏漏。王伟康先生《焦循〈曲考〉初探》一文有详细论述，可参看。 ⑦《相思谱》：此剧《盛明杂剧》中署吴中情奴。《错转轮》：祁麟佳著，麟佳生卒年不详，明末山阴（今绍兴）人。明代政治家、戏曲理论家、藏书家祁彪佳兄。著有杂剧《太室山房四剧》，即《错转轮》《红粉禅》《救精忠》《庆长生》，今存《错转轮》。 ⑦尤侗（1618~1704）：明末清初著名诗人、戏曲家。字展成，一字同人，早年自号三中子，又号悔庵，晚号艮斋、西堂老人等，长洲（今江苏苏州）人。作有《西堂乐府》6种，即传奇《均天乐》及杂剧《读离骚》《吊琵琶》《黑白卫》《清平调》《桃花源》。 ⑦徐又陵：徐石麒，字又陵，号坦庵。原籍湖北，后移居扬州。生卒年不详。著述有40种。今存《坦庵乐府》《坦庵词曲六种》《古今青白眼》《蜗亭杂汀》等10余种。传奇4种《珊瑚鞭》《九奇逢》《辟寒钗》《胭脂虎》，均散佚。明末另有徐石麒（1577~1645）

与之同名，弘光时官至吏部尚书。清兵围攻嘉兴，城陷，自缢死。　㊆叶小纨（约 1613~约 1657）：明末文学家叶绍袁之女。是我国戏曲史上第一位有作品流传的女作家。崇祯年间，《鸳鸯梦》和她的诗集《存余草》均被其父叶绍袁收入《午梦堂全集》。　㊦石牧：黄之隽（1668~1748），华亭（今属上海）人，原籍休宁。初名兆森，字若木、石牧，号吾堂，晚号石翁、老牧。康熙间进士，雍正元年（1723）起，历任庶常、翰林院编修、福建督学、右中允、左中允等，后被革职。在任期间曾参加重修《明史》，革职后曾应聘纂修江浙两省通志，任《江南通志》总裁。喜爱戏曲，著有杂剧《四才子》（包括《郁轮袍》《梦扬州》《饮中仙》《蓝桥驿》），每本 4 折，各自独立，取材于《太平广记》。通过王维、杜牧、张旭和裴航的故事揭露科举制度的黑暗，当时传唱甚广。　㊊群玉山樵：叶奕苞（1629~1686），清初藏书家、金石学家。字九来，号二泉，别署群玉山樵，昆山人。康熙十八年（1679）举试博学鸿词科，因有人嫉妒，匿卷不呈，他愤慨归乡。筑半茧园，隐居不仕，与海内名流姜宸英、施闰章、陈维崧及同里归庄等人，流连觞咏于其间，并鉴别金石文物，文采辉映一时。为清初较为重要的戏曲家。著有《金石小笺》《醉乡约法》《续花间集》《经锄堂诗集》。《锄经堂乐府》中“锄经”应为“经锄”。　㊒元成子：来集之（1604~1682），初名伟才，又名镕，字元成，号倘湖、元成子，浙江萧山人。精于《周易》，尤工曲。杂剧除上述外，另有《女红纱》《秃碧纱》，合称《两纱剧》。另有《樵书初编》《樵书二编》《读易偶通》《易图亲见》《卦义一得》《春秋志在》等。　㊓林于阁作：姚燮《今乐考证》案曰：“国朝杂剧，焦氏《考》中载林于阁四种，曰《义犬记》，即陈（陈与郊）作；曰《中山狼》，即康（康海）作；《蔡文姬》，即《入塞》，亦陈作；《淮阴侯》无考。然均系明人作，列之国朝，一误也；四种为林于阁选本，非其所著，曰‘林于阁作’二误也。”　㊔即空观主

人：《画舫录》中华本、广陵书社陈文和校本、山东友谊出版社周春东注本均作"空观主人"，凤凰书社许建中注评本作"即空观主人"，今从许注评本。即空观主人为凌濛初号。《蓦忽姻缘》实为凌濛初作。 ⑭西冷野史：傅一臣，生卒年不详。明末清初戏曲作家，字青眉，号无技，别署西冷野史。所撰杂剧集《苏门啸》，包括短剧12种，即《买笑局金》《卖情托园》《没头疑案》《截舌公招》《智赚还珠》《错调合璧》《贤翁激婿》《义妾存姑》《人鬼夫妻》《死生冤报》《蟾蜍佳偶》《钿盒奇姻》。 ⑮二乡亭主人：宋琬（1614~1673），字玉叔，号荔裳，别署二乡亭主人。山东莱阳人。琬为清初著名诗人，他与施润章，时人誉为"南施北宋"。著有《安雅堂集》《安雅堂诗》《二乡亭词》《永平府志》《北寺草》。《祭皋陶》是宋琬以自身入狱经历为故事背景的文人剧，作品不仅斥责了奸佞残害忠良的卑劣，而且寄寓了冤屈昭雪、全身远祸的愿望。 ⑯抱犊山农：嵇永仁（1637~1676年），一作稽永仁，初字匡侯，字留山，号抱犊山农。常熟人，寄寓无锡。著有《百苦吟集》《抱犊山房集》等，另有传奇《扬州梦》《珊瑚鞭》《双报应》。杂剧《续离骚》，诸本均作《读离骚》，傅惜华《清代杂剧全目》云："《重订曲海目》《曲考》《今乐考证》《八千卷楼书目》《曲录》皆有著录。总名：《续离骚》。惟《曲考》误作《读离骚》。《今乐考证》亦延其误。"《续离骚》中含4个单折杂剧：《刘国师教习扯淡歌》《杜秀才痛哭泥神庙》《痴和尚街头笑布袋》《愤司马梦里骂阎罗》，以儒、仙、佛、鬼为载体，书写歌、哭、笑、骂四种生命情态，表达图报知己的朋友之义，发泄怀才不遇的愤激之情，提出对传统价值观念的质疑。 ⑰无名氏：据庄一拂《古戏曲存目汇考》、李修生《古本戏曲剧目提要》、郭英德《明清传奇史》等认为无名氏为范希哲。范希哲，清初戏曲作家，字号、里居、生平等未详。顺治前后在世。今知道其著有杂剧《万古情》《万家春》《豆棚闲话》三种，合称《三幻集》。 ⑱蜗寄

居士：唐英（1682~约1755），清戏曲作家、陶瓷家。奉天（今辽宁）人，隶汉军正白旗。字隽公、叔子，晚年号蜗寄老人、蜗寄居士。著有传奇、杂剧《转天心》《面缸笑》《十字坡》等17种，合为《古柏堂传奇》，一名《灯月闲情》。其剧作与当时流行的地方戏曲有密切的联系。所著《陶人心语》保存了一些当时的戏曲史料。　⑧蒋士铨（1725~1784）：字心余、心畬、苕生，号藏园、清客，江西铅（yán）山人。善诗文，与袁枚、赵翼并称"江右三大家"。共作杂剧、传奇30余种，今存杂剧、传奇各8种。其中《临川梦》等9种合为《藏园九种曲》。创作上追随汤显祖，题材较为广泛，善于熔铸古典诗词入曲。有《忠雅堂全集》。　⑨万树（？~1689）：字红友，一字花农，号山翁、山农，宜兴人。吴炳外甥。作有戏曲20余种，仅存传奇《风流棒》《空青石》《念八翻》3种，合刻为《拥双艳三种曲》。其编有《词律》一书，选例精严，考订详明，对于后世研究词学具有重要参考价值。　⑨高则诚（约1305~约1371）：高明，字则诚，号菜根道人。浙江瑞安人。《琵琶记》是传奇的典范之作，对后世传奇的发展影响深远，被誉为"南戏之祖"。高明所作除《琵琶记》外，还有《闵子骞单衣记》戏文一种，失传；并有诗文《柔克斋集》二十卷，也已散佚。现仅存诗、文、词、散曲50余篇。　⑨柯丹邱：生平不详。仅明代张大复《寒山堂曲谱》卷前的《谱选古今散曲传奇集总目》之《荆钗记》剧下，注称作者为"吴门学究敬先书会柯丹邱"。由此知柯氏为苏州人，大概是书会中的职业剧作家。　⑨苏复之：元末明初戏曲作家。生平不详。朱权《太和正音谱》列为"国朝一十六人"之一。南戏《金印记》写苏秦刻苦攻读，终于六国封相的故事，流行甚广。　⑨王雨舟：王济（？~1540），字伯禹，号雨舟、紫髯仙伯、白铁道人。乌程（今浙江湖州）人。著有《碧梧馆传奇》三种，现存《连环记》一种。又有诗文集《白铁山人诗集》《谷应集》《和花蕊夫人宫词》及

杂著《君子堂日询手镜》等。　⑨姚静山：姚茂良，字静山。武康（今浙江德清）人。约于明朝成化年间在世。　⑥李开先（1502~1568）：字伯华，号中麓子、中麓山人及中麓放客。与王慎中、唐顺之、陈束、赵时春、熊过、任瀚、吕高合称"嘉靖八才子"。其文学上，不满"前七子"，而与唐宋派相近。　⑨沈寿卿：沈龄，字寿卿，一字元寿，号练塘渔者，里居、生平及生卒年均不详，约明宪宗成化中在世。　⑨邱琼山：邱濬（1420~1495），字仲深，海南琼山人。著有《大学衍义补》。其传奇内容多宣扬道学思想，文笔亦拙。　⑨沈练川：沈采，字练川。嘉定人。生平不详。吕天成《曲品》称其"名重五陵，才倾万斛"。　⑩邵给谏：邵灿，生卒年不详，字文明。一说名弘治，号半江。宜兴人。约生活于明成化、弘治年间。喜辞赋，晓音律。少习举业，但未应科举考试，一生布衣以终。他是明代传奇中骈俪派的早期代表作家。另有《乐善集》。　⑩沈璟（1553~1610）：字伯英，晚字聃合，号宁庵，别号词隐。吴江人。致力于戏曲声律研究和传奇创作，对昆腔整理颇有贡献。有《属玉堂十七种》（又名《属玉堂传奇》）。今仅有《义侠记》《红蕖记》《双鱼记》等7种传世。又改编《牡丹亭》为《同梦记》，《紫钗记》为《新钗记》。文中《翠屏山》一剧实为沈自晋作。　⑩《樱桃梦》《灵宝刀》：实为陈与郊作。姚燮在《今乐考证·著录六》云："其所居曰'任诞轩'，今《曲考》《曲目》诸书，以《樱桃梦》《灵宝刀》二种为任诞先作，误'轩'作'先'。"　⑩汤显祖（1550~1616）：字义仍，号海若、若士、清远道人。临川人。为文主"情"，反对"灭人欲"之"理"。针对前后七子拟古倾向，强调创作要有"性灵"；又与剧坛上以沈璟为代表的吴江派相对立，反对过于追求声调格律，著作颇富。诗文有《红泉逸草》《问棘邮草》《玉茗堂集》等。传奇《紫钗记》、《还魂记》（又称《牡丹亭》）、《邯郸记》、《南柯记》合称《临川四梦》或《玉茗堂四梦》。　⑩郑若

庸：字中伯，号虚舟，昆山人。生卒年不详，约 1535 年前后在世。擅诗文，兼工词曲，有名吴下。诗与谢榛齐名，有《北游漫稿》二卷。

⑩卜世臣：生卒年不详，约 1610 年前后在世。字大匡，一作字蓝水，又作大荒，号大荒逋客。秀水（今浙江嘉兴）人。磊落不谐俗，日闭户著书。其他事迹均无考。善作曲，师法沈璟。　⑩周夷玉：周朝俊，生卒年不详，约明万历前后在世。字夷玉，一作仪玉。鄞县（今浙江宁波鄞州人）人。《万锦清音》选《红梅记·鬼辩》，题周公美撰，公美可能是朝俊别字。诸生。其诗学李贺，亦擅填词。所作传奇有《红梅记》《李丹记》《香玉人》《画舟记》等 10 余种，现仅存《红梅记》1 种。　⑩单槎仙：字槎仙，生平不详，会稽（今浙江绍兴）人。所撰传奇 2 种，《蕉帕记》今存，《露绶记》已佚。　⑩周螺冠（1549~1640）：字逸之，初号梅墟，改号螺冠子，晚号梅颠。今浙江嘉兴人。性慷慨，善吟咏。尤工书，大小篆、隶、楷、行、草无不妙。善山水，兼精人物。又精养生、气功。著有《梅坞遗琼》《大篆正宗》《寿世保元》等。　⑩陆采（1495~1537）：原名灼，字子玄，号天池，长洲（今属江苏苏州）人。能歌诗，善制曲，不屑守章句。教演所写传奇《明珠》，名重一时。　⑩张凤翼（1527~1613）：字伯起，号灵虚，别署灵墟先生、冷然居士。长洲（今属江苏苏州）人。与弟燕翼、献翼并有才名，时人号为“三张”。《红拂记》《虎符记》《窃符记》《窦娥记》《祝发记》《灌园记》合称《阳春六集》，均以辞藻华丽著称。另有诗文集《处世堂集》，散曲集《敲月轩词稿》等。

⑪端鳌：里居、生卒年、生平均不详。所撰传奇《窦娥记》已佚，仅《群音类选》卷十九收录《长亭送别》《鬻身饭牛》《强婚守节》《寄身寻夫》《梦回纪怨》《追荐夫人》《途中浣衣》《遇妻失认》《夫妻相逢》九出佚曲。　⑫顾大典（1540?~1596?）：字道行，号衡宇、衡寓。吴江（今江苏苏州吴江区）人，顾闻之孙。著有《葛衣》《义乳》《青衫》《风

声编》，合称《清音阁四种》，另有诗文集《清音阁集》《海岱吟》《闽游草》《园居稿》《北行集》等。 ⑬屠赤水：屠隆（1544~1605），字长卿，一字纬真，号赤水、鸿苞居士，今浙江宁波人。作有传奇《昙花记》《修文记》《彩毫记》3种，均存。亦能诗文，与赵用贤、李维桢、魏允中、胡应麟合称"末五子"。有《白榆集》《由拳集》《鸿苞集》等。

⑭龙膺（1560~1622）：初字君善，改字君御，号茅龙氏、朱陵，别号汶滠公、纶叟，合称纶滠先生。湖广武陵（今湖南常德）人。著有《龙膺集》。

⑮郑之文：生卒年不详，约生活在1641年后。字应尼，一字豹先，号豹卿。南城（今属江西抚州）人。著有《远山堂集》《锦砚斋集》等。

⑯佘翔文（1567~1612）：字翔云，号燕南，自署铜鹊山人。铜陵人。有诗集《浮斋百韵》《秋浦吟》，文集《翠微集》《幼服集》《偶记》《白下游草》《齐山奇记》《三忠传》，传奇《量江记》《赐环记》，杂剧《锁骨菩萨》等。冯梦龙称《量江记》为罕见珍本，能与汤显祖的"临川四梦"并立。 ⑰冯梦龙（1574~1646）：字犹龙，一字耳犹、子犹，别署龙子犹、墨憨斋主人、顾曲散人等。长洲（今属江苏苏州）人。与兄冯梦桂、弟冯梦熊并称"吴下三冯"。辑有话本集《古今小说》（又名《喻世明言》）、《警世通言》、《醒世恒言》，世称"三言"。编有民歌集《挂枝儿》《山歌》，散曲集《太霞新奏》，笔记集《古今谈概》（《古今笑史》）、《情史类略》等。改写小说《平妖传》《新列国志》。传奇除《双雄记》外，还有《万事足》等，并修改编辑汤显祖、李玉、袁于令等人的戏曲作品，合称《墨憨斋定本传奇》）。 ⑱戴子鲁：戴宗璠，字子鲁，一字瑞乔（乔，一作"桥"），号金蟾。永嘉人。生平不详。《曲品》评其作品："绰有雅致，宫韵独谐。"除传奇《青莲记》《鞦鞡记》外，另有读书札记《清适编》五卷传世。戴子鲁，中华本、广陵本、陈校本作"戴子普"；周注本、许评本作"戴子晋"。今从吴书荫校注本《曲品校

注》改。　⑲沈鲸：生卒年不详，约1573年前后在世。据嘉靖本《兴化县志》、万历本《兴化县新志》、《咸丰兴化县志》记载，沈鲸为兴化县人，曾任嘉兴府知事。　⑳黄伯羽：号钓叟，字号、生卒年、生平均不详。　㉑陆弼：生卒年不详，约1582年前后在世。字无从，江都人。好博涉，多所撰述。传奇仅存《存孤记》。诗文有《正始堂集》二十四卷、《列朝诗集》并传于世。　㉒秦鸣雷（1518~1593）：字子豫，号华峰，浙江临海人。有《谈资》《倚云楼稿》等传世。秦鸣雷，除许评本外，诸本皆沿《曲海》之误作"李鸣雷"。　㉓谢谠（1512~1569）：字献忠，号海门。浙江上虞人。工诗文，多以上虞山水为题材。著有《谢海门集》《古虞集》等。　㉔张太和：生卒年及生平均无考，约1582年前后在世。号展山。善为曲。　㉕钱直之：生卒年及生平均无考，约1573年前后在世。号海屋。善为曲。　㉖章大纶：生卒年及生平均无考。　㉗全无垢：字逍遥，生卒年、生平均不详，所撰传奇《呼卢记》，已佚，仅《群音类选》卷十九收录《呼庐喝彩》一出。除许评本作"全无垢"外，其余诸本均作金天垢，从许评本改。　㉘程文修：字仲先，一字子叔，生卒年、生平均不详，仁和（今浙江杭州）人。撰传奇《望云记》。　㉙高濂（约1527~约1603）：字深甫，号瑞南、湖上桃花渔。能诗文，兼通医理，更擅养生。所作传奇《玉簪记》《节孝记》均存。散曲存小令、套数各十余篇，散见于《南词韵选》《南宫词纪》《吴骚合编》《词林逸响》诸书中。另有诗文集《雅尚斋诗草》《芳芷楼词》，以及杂著《遵生八笺》。　㉚陆济之：生卒年及生平均不详，约1573年前后在世。《题桥记》取材于《史记·司马相如列传》中所记司马相如的本事，并敷衍其与卓文君的爱情故事。　㉛张午山：生卒年不详。名四维，字治卿，号五山秀才，一说号午山。南京人。《双烈》又名《麒麟记》，记叙韩世忠结识青楼女梁红玉，后结为夫妻，平方腊、定苗刘，又大败金兀术，夫妻一同立功受封，

后二人归隐西湖。是目前所见最早讲述韩世忠、梁红玉故事的戏曲作品。

⑬㉜吴世美：生卒年及生平均不详，约明神宗万历初前后在世。《惊鸿记》写唐明皇同梅妃、杨贵妃的故事。唐明皇宠爱梅妃，梅妃在宴席上得罪皇弟薛王，薛王便与高力士、杨国忠合谋献寿王妃杨玉环以夺其宠。杨妃得宠，梅妃被黜。安史之乱起，杨妃死于马嵬坡，梅妃几经乱离与唐皇相聚。后诸人于天界相会，得知彼此原是仙人，尽释前嫌。乌程：今浙江湖州。　⑬㉝王世贞（1526~1590）：字元美，号凤洲、弇（yǎn）州山人，太仓（今属江苏）人。与李攀龙同为"后七子"首领。倡复古，重摹拟，工藻饰。晚年逐渐认识到拟古之误。著有《弇州山人四部稿》《弇山堂别集》《艺苑卮言》《觚不觚录》等。《鸣凤记》的作者，毛晋《六十种曲》和《古今传奇总目》等书认为作者是王世贞。焦循《剧说》和《曲海总目提要》等书认为是王世贞及其门人唐仪凤。吕天成《曲品》等书则把《鸣凤记》列为无名氏作品。《鸣凤记》共41出。它以嘉靖时期权相严嵩父子的事入戏，及时反映当时重大的政治事件，可以说是明代的一出"现代戏"。剧本写严嵩父子专权，残害忠良，使朝政日非。以夏言、杨继盛为首的忠直朝臣前赴后继同他们进行斗争，有如"朝阳丹凤一齐鸣"。作者歌颂了忠臣们刚正不阿、不畏权势、不怕牺牲的精神。

⑬㉞徐叔回：名元，字叔回，一作字叔同。生卒年及生平均不详，约1596年前后在世。钱塘人。《八义记》改编自元杂剧《赵氏孤儿》，共42出。八义是指程婴、钼麑、周坚、张维、提弥明、灵辄、韩厥、公孙杵臼八位义士。全剧讲述了八位义士舍生救孤、助忠抗奸的故事。　⑬㉟史叔考（1531?~1630?）：史槃，字叔考，号荷汀，浙江会稽（今绍兴）人。曾拜徐渭为师，擅书画，工词曲。终身未仕。著述甚富，但大多已失传。有《童羖斋集》（已佚）。　⑬㊱祝金粟：名长生，字金粟，海盐人。生卒年及生平均不详。约明神宗万历初在世。祝长生《题红记》实应为《红叶

记》。王骥德有同题材《题红记》，诸家著录时与祝长生《红叶记》混淆，将祝作《红叶记》误题为《题红记》。吕天成《曲品》云："红叶（祝长生）：韩夫人事，千古奇之。此记状之得情，且能守韵，可谓空谷足音。吾友玉阳生有《题红叶》，远胜之。" ⑬顾懋仁：名允默，字茂仁，一作顾懋仁，生卒年不详，昆山人。太学生。对昆曲的革新和发展做出一定的贡献。所撰传奇《五鼎记》，已佚，今仅《群音类选》卷十九收录《借贷遭辱》《陈后怨宫》《主父雪愤》三出佚曲。 ⑬顾懋俭：一作顾懋宏，字靖甫，别号蓉山，初名允素，字茂俭。昆山人。顾懋仁之弟。著有《炳烛轩诗集》《南雍草》。所撰传奇《椒筋记》，已佚，今仅《群音类选》卷十五收录《西湖游闹》《旅馆椒筋》《罗织怨招》《狱中见弟》《战捷胜游》《师生宴雪》六出佚曲。 ⑬汪錂：字剑池，生卒年、生平均不详。其所撰传奇《春芜记》，改编自《彩楼记》《寻亲记》。据《海澄楼藏书目》另著录《双缘舫》，已佚。 ⑭胡全庵：胡文焕，字德甫，一字德文，号全庵，一号抱琴居士。祖籍江西婺源，居于仁和（今浙江杭州）。深通音律，善鼓琴，嗜好藏书，于万历、天启间建藏书楼文会堂，后又取晋张翰诗句，改名"思蕙馆"。一生刊刻图书多达600余种，1300余卷。编《群音类选》26卷，为明代最大的一部戏曲选。 ⑭汤宾阳：字瑞南，号宾阳，生卒年、生平均不详，钱塘（今浙江杭州）人。其所撰传奇《玉鱼记》，已佚，仅《群音类选》卷十九收录《观中相会》《单骑见虏》两出佚曲。 ⑭陆江楼：钱塘（今浙江杭州）人。生平不详，明万历年间在世。 ⑭朱春霖：名从龙，字春霖，句容人。生平不详。其所著传奇除《牡丹记》外还有《蛇山记》《玉钗记》，均佚。 ⑭杨柔胜：字新吾。生卒年及生平均无考，约万历十年（1582）前后在世。《绿绮记》已佚，另有《玉环记》存世。后文谓《玉环记》为无名氏作，实误。 ⑭卢鹤江：号逸麓，生平不详，约明万年十年（1582）前后在世。《禁烟记》写春秋

晋文公火烧介子推事，已佚。元狄君厚《晋文公火烧介子推》杂剧、清宋廷魁《介山记》、京剧《烧绵山》与此记为同一题材。　⑭庚生子：一作更生子，姓名、字号、生卒年、生平均不详。其所撰传奇《歌风记》，已佚，仅《万壑清音》卷二（亦见《怡春锦曲》御集）收录《韩信遇主》《垓下困羽》两出佚曲。后文《双红记》谓无名氏撰，实为庚生子撰。　⑭两宜居士：姓名、字号、里居、生卒年、生平均不详。其所撰传奇《锟铻记》写春秋晋文公重耳的故事。吕天成《曲品》、祁彪佳《远山堂曲品》著录。传本未见。仅《群音类选》卷十八（亦见《月露音》卷四）收录《灯夜游宫》《申生受烹》《重耳奔翟》三出佚曲；《月露音》卷一还收录《成亲》一出佚曲。　⑭秋阁居士：姓名、字号、里居、生卒年、生平均不详。其所撰传奇《夺解记》，已佚，仅《群音类选》卷二十收录《郁轮夺解》一出佚曲。　⑭王恒：字伯贞，号少谷，别署四明东方士，生卒年、生平均不详，奉化（今浙江宁波市奉化区）人。与屠隆相友善。著有《两都游草》。其所撰传奇《合璧记》写永乐年间翰林学士解缙故事。按《明史》本传，解缙下狱后，锦衣卫指挥使纪纲将其灌醉，后埋于积雪之中使之冻死，此记则写解缙被赦出狱，与妻胡玉华合璧团圆。已佚，仅《群音类选》卷十八收录四出佚曲。　⑮鹿阳外史：姓名、里居、生平等皆未详。著有传奇《天福缘》《双环记》，俱佚。　⑮朱鼎：字永怀，昆山人。生平不详，万历年间在世。　⑮吴鹏：字图南，约明万历十年（1582）前后在世。《金鱼》今已佚，《曲品》《远山堂曲品》著录。写唐代诗人韩翃与柳姬事，题材与梅鼎祚《玉合记》略同。　⑮张从怀：字同谷，浙江海盐人。《曲录》据通行本《曲品》作"从怀"，清初抄本《曲品》、乾隆杨志鸿抄本《曲品》和《远山堂曲品》均作"从德"。生平事迹不详。其所著《纯孝记》未见传本。　⑮王玉峰：松江（今属上海）人。约为嘉靖、万历时人。其所撰传奇《焚香记》，今存。

《传奇汇考标目》另著录《羊舻记》，不详所据。　⑮吴大震：字东宇，号长孺，别署市隐生、印月轩主人，歙县人。生卒年及生平均不详，约明神宗万历中在世。　⑯杨第白：杨珽，一字夷白，浙江钱塘人。生平不详，约生活在明万历年间。　⑰黄惟楫：一作黄维楫，字说仲，生平不详。礼部尚书黄绾之孙。文有奇思，著有《黄说仲诗草》18卷。其所撰传奇《龙绡记》，已佚，仅《月露音》卷三收录《归梦》一出佚曲。

⑱心一子：姓名、字号、生平未详。传奇除《遇仙记》外，还有《景云记》。　⑲《佩印》：演朱买臣事。吕天成《曲品》评云："朱买臣史传本是极好传奇，此作近俚，且插入霍光，时代亦纠缪。"顾怀琳：顾瑾，字怀琳。一说华亭（今上海市松江区）人。　⑳朱期：字万山，生平未详。吕天成《曲品》云："朱乃世家令子，终困志于卑官。"　㉑李玉田：福建汀州（今长汀）人。生平不详。　㉒月榭主人：姓名、字号、里居均不详。其所著《钗钏记》今有清抄本传世。　㉓杨之炯：字星水。生平未详，约1596年前后在世。吕天成《曲品》云："杨乃宦族清流，犹钓奇于髦士。"当言杨于仕途不得志。其所著传奇除《玉杵记》外，还有杂剧《天台奇遇》，俱存。　㉔张漱滨：名景严，字漱滨。一说名景，字景岩。生平均不详。其所著《分钗记》写伍生婚姻事，详情不知。今已佚。

㉕赵心武：名于礼，字心武，一作字心云。生平无考。其所著传奇除《溉园记》外还有《画莺记》，惜未见全本，仅有佚曲存于各戏曲选本中。

㉖邹海门：名逢时，字海门，一作胜门。生平不详。　㉗汪宗姬（1560~?）：字肇郢，号休吾子。汪道昆的宗族，父为扬州盐商。自幼随父客广陵，后为太学生。常往来于金陵、苏杭一带，与汪道昆、梅鼎祚、龙膺等相善，同顾起元尤称莫逆。博学多闻，长于诗词，著有《颖秀堂骈语》和《儒函数类》。其所撰传奇《丹管记》，已佚。《传奇汇考标目》别本还著录《续缘记》，已佚，不详所据。　㉘冯之可：字易亭，生平不详。其所撰传

奇除《护龙记》外还有《姻缘记》，均已佚。《护龙记》，《曲录》著录，谓此剧"演昙阳子事。当巧状其灵幻之态，而词乃庸浅"。　⑯沈祚：字希福，生平不详。《指腹记》演贾云华还魂事。　⑰黄廷奉：一作黄廷俸，一名庭章，字君选。常熟人。万历年间在世。《白璧》本事见《史记·张仪列传》。写张仪游说诸侯，曾与楚相饮酒。楚相白璧丢失，门客认为被张仪所盗，乃笞张仪。张仪受辱而归，对妻子说舌头尚在足矣。

⑰谢天佑：一作天祐，又作天瑞。字思山。万历年间在世，生平不详。其所撰传奇除《狐裘记》《靖虏记》外，还有《剑丹记》《宝钏记》《刘智远白兔记》《分钗记》《忠烈记》《泣庭记》《麦舟记》《覆鹿记》。今仅存《剑丹记》1种。　⑰邱瑞吾：许评本作"吾邱瑞"，余本均作"邱瑞吾"。《辞典》"合钗记"词条云："传奇名。一名《清风亭》。明秦鸣雷撰。《曲品》著录。此剧今无传本，剧情见《曲海总目提要》卷九，薛荣应试途中，骗娶洪氏，挈归故里。其妻梁氏妒悍，薛荣惧怕，竟脱身而去。洪氏则受尽折磨，不改坚贞。产下一子，梁氏欲害之。洪氏得婢帮助，以儿置匣中，且放金钗一只，弃于墙阴，王翁夫妇无子，育以为嗣。梁氏又欲毒杀洪氏，婢又纵之逃走，往东京寻夫。道至清风亭遇子，钗乃复合。后夫妻、父子相见，合家团圆。"　⑰金怀玉：字尔音，绍兴人。生卒年不详，约万历初在世。其所作传奇仅《妙相记》《望云记》今存全本，《桃花记》下卷存，余皆佚。　⑰龙渠翁：名不详，安庆人。生平不详，约万历中在世。《蓝田》本事出自《搜神记》，记杨雍伯种玉事。

⑰泰华山人：林世吉（1547～1616），字天迪，号泰华，别署层城山人、泰华山人，一作太华山人。福州人。著有《古今清谈万选》。其所撰传奇有两种：《合剑记》，已佚，仅《群音类选》卷十九收录四出佚曲；《玉玫记》，已佚。　⑰卢次楩：卢楠（1507～1560），字子木、次楩、少楩，大名浚县（今河南浚县）人，自称浮丘山人。恃才傲物，愤世嫉俗，性情

豪放，不拘小节，嗜酒如命，时常暴饮大醉，使酒骂座。当地人称其为卢太学。《想当然》一剧《传奇品》《曲录》等诸家曲目，均题为卢楠撰。周亮工《书影》认为它出自其门人王光鲁之手，托卢楠之名。 ⑰涵阳子：姓名、字号、居里、生平均不详。其所撰《杖策记》，《曲品》著录，传本未见。许评本、《辞典》作《杖策》，余本均作《策杖》，从许评本、《辞典》。 ⑱阮大铖（1587~1646）：字集之，号圆海，又号石巢、百子山樵。怀宁人，后迁桐城。作有传奇9种，今存《春灯谜》《燕子笺》《双金榜》《牟尼合》，世称《石巢四种》。作品思想平庸，格调不高，但曲词工丽，情节热闹，在旧时舞台上很流行。 ⑲《孤儿》：全名《认金梳孤儿寻母》，实为杂剧。《也是园藏书目》《曲录》著录。今存脉望馆抄校本，收入《古本戏曲丛刊四集》。 ⑱《玉环》：作者实为杨柔胜。柔胜，字新吾。武进人。约明万历十年（1582）前后在世。著有《玉环记》《绿绮记》，后者未传。 ⑱《教子》：全名《周羽教子寻亲记》，实为南戏。宋元无名氏撰。《南词叙录·宋元旧篇》著录。今存金陵富春堂刊本，系明人改本。收入《古本戏曲丛刊初集》。 ⑱《彩楼》：全名《吕蒙正彩楼记》，王錂撰。演吕蒙正故事，据南戏《破窑记》改编。王錂，字剑池，杭州人，生平未详。作有传奇《春芜记》，另有《双缘舫》未见传本。 ⑱《白兔》：《刘知远白兔记》，又称《刘知远还乡白兔记》，实为南戏。《南词叙录·宋元旧篇》著录，元永嘉书会才人编撰。原本已不存，今传本为明人改本，以成化本《新编刘知远还乡白兔记》为最早。《白兔记》是在宋元时期《新编五代史平话》和《刘知远诸宫调》基础上改编创作的。写李三娘在家受兄嫂折磨，生下儿子托人送交给在外投军的丈夫刘知远抚养。十余年后，其子射猎，追白兔而得见其母，于是一家团圆。作品成功地刻画了李三娘善良勤劳和矢志不二的坚强性格。《白兔记》与《荆钗记》、《拜月亭》（一名《幽闺记》）、《杀狗记》并称"四大南戏"，世称"荆刘拜

杀"。　⑱《跃鲤》：陈黑斋著，名字、里居俱不详。《传奇汇考标目》谓黑斋是号，并称他为陈学究。大约生活在成化前后。今知其所撰传奇有《跃鲤记》《风云记》，前者今存，后者演周处事，未见传本。　⑱《水浒》：明许自昌撰。写晁盖等智取生辰纲，宋江怒杀阎婆惜，浔阳楼题反诗，江州劫法场，众英雄聚义上梁山。取材于小说《水浒传》第十三至二十一回，及第三十至三十九回的有关情节。此剧不同于明清其他水浒题材剧作大抵都写招安，而是赞颂晁盖、宋江等梁山好汉劫富济贫和造反聚义，思想格调实高一筹。曲词骈俪，与梁山英雄的口吻不相称。　⑱《杀狗》：南戏名。全名《杨德贤妇杀狗劝夫记》。元无名氏作，一说元末明初徐畋作。或以为徐畋为改编者。此剧写孙荣、孙华因他人挑拨兄弟失和，孙华之妻杨月真屡次劝夫不从，乃设一杀狗之计，将狗杀死扮作人尸，使酒醉的孙华误以为撞上死人。孙华惊慌之际，其酒肉朋友不仅不相助，反而去告官出首。孙华之弟助兄埋尸，并愿代承后果。官府查明真相，表扬孙弟之"悌"，孙妻之"贤"。孙华认清事实，兄弟重归于好。

⑱吴伟业（1609~1672）：清初著名诗人。字骏公，号梅村。师事张溥，为复社成员。崇祯进士。官左庶子。弘光朝任少詹事。入清后官国子祭酒。其诗多寓身世之感。早期作品风华绮丽，明亡后多激荡苍凉之音。尤工七律和七言歌行。《圆圆曲》《楚两生行》等篇颇为当时人传诵。又工词曲书画。有《梅村家藏稿》等。《秣陵春》又名《双影记》。写南唐亡后，学士徐铉之子徐适与李后主内侄女黄展娘在金陵比邻而居。徐适藏有后主所赐田玉杯，展娘藏有内宫宝镜，后因偶然机会得以互换。不久徐适去洛阳。展娘在杯中看见徐影，徐适亦在镜里看到黄像。展娘不能忘情，遂魂离躯壳，追随徐适。时李后主已登仙界，促成二人结合。二人婚后回金陵，在途中被冲散。几经曲折，徐适中状元，与展娘得以重偕花烛。最后以后主显灵、诸人共忆南唐旧事，相对欷歔感慨作结。　⑱吴石渠：吴

炳（1595～1647），字石渠，号粲花主人。宜兴人。著有传奇《绿牡丹》《西园记》《疗妒羹》《画中人》《情邮记》五种，合称《粲花别墅五种》或《石渠五种曲》，均以爱情与婚姻问题为题材，思想艺术上深受汤显祖影响，宣传"情若果真，离者可以复合，死者可以再生"。　⑱范香令（1587～1634）：范文若，原名景文，字更生，号香令，又号吴侬、荀鸭。松江人。作有传奇10余种，今存《鸳鸯棒》《花筵赚》《梦花酣》，合称《博山堂三种》。　⑲袁昭令（1592～1674）：当作袁令昭。原名韫玉，字令昭，号箨庵。苏州人。其作有传奇9种，合称《剑啸阁传奇》，今存《西楼记》与《鹔鹴裘》两种，杂剧《双莺传》。其中《西楼记》最负盛名，写书生于鹃与妓女穆素徽的爱情故事。二人因写词曲互相爱慕，曾在西楼同歌《楚江情》。于鹃之父知道后，将素徽逐出。相国公子乘隙以巨款买之为妾，穆不从，备受虐待。于鹃中状元后，在侠士胥表的帮助下，二人终成眷属。据《书隐丛书》等书记载，此剧为作者自况，袁晋曾因与人争夺一妓女，被其父送官下狱，《西楼记》即在狱中写成。　⑳李元玉（1591？～1671？）：李玉，字玄玉。避康熙名讳改字元玉。号苏门啸侣、一笠庵主人。作传奇30余种，今存18种。其中早期作品《一捧雪》《人兽关》《永团圆》《占花魁》以《一笠庵四种曲》刊行，被认为"一人永占"，极享盛名。代表作《清忠谱》写明末天启年间苏州市民为反对缇骑逮捕东林党人周顺昌而进行的一场斗争。剧中揭露了魏忠贤阉党集团的残暴统治，描绘了广阔的群众斗争的热烈场面，塑造了具有坚贞气节的周顺昌和见义勇为的颜佩韦等五义士的生动形象。此外，他还整理了《北词广正谱》，协助张大复编制了《寒山塘南曲谱》，与沈自晋编纂了《南词新谱》，对南戏、北曲的研究有很大贡献。　㉒朱良卿：名佐朝，字良卿。生卒年不详。与李玉、毕魏、叶时章等人友善。善于作曲，粗犷而少雕饰。《新传奇品》评他的曲，如"八音纵鸣，时见节奏"。其剧作取材广

泛，多描写政治斗争事件，对权奸残害忠良、欺压百姓的罪行有较多揭露，但作品中含有不少封建道德说教及因果报应的成分。　⑲朱素臣（1620前后~1701后）：名㿟，字素臣，号笙庵。生平难以详考。朱素臣毕生致力于戏曲创作和研究，工作曲，著有传奇19种。他曾和毕魏、叶时章共同编定李玉的名作《清忠谱》；和朱良卿等四人合著传奇《四奇观》；和过孟起、盛国琦合著传奇《定蟾宫》；协助李玉编纂《北词广正谱》；同李书云合编《音韵须知》。其剧作取材广泛，描写冤案故事的作品尤为出色，但作品中有宣扬因果报应及进行封建说教的成分。其所撰《十五贯》，又名《双熊梦》，根据《醒世恒言》中的《十五贯戏言成巧祸》改编。写熊氏兄弟各遭冤案，双双被判死刑。监斩前夜，苏州知府况钟梦见有两只熊前来向他乞哀，于是上奏请求复审，平反了冤案。　⑲毕万侯（1623~?）：名魏，字万侯，或作万后。或云一名万侯，字晋卿，号姑苏第二狂。其住处自名为"滑稽馆"，又名"梦香室"，冯梦龙赏识其才华。　⑲李渔（1611~1680）：清初著名文学家、剧作家、戏曲理论家。初名仙侣，后改名渔，字谪凡，号笠翁。自幼聪颖，素有才子之誉，世称李十郎。一生著述丰富，著有《闲情偶寄》《笠翁十种曲》《十二楼》《笠翁一家言》等。　⑲洪昉思（1645~1704）：洪昇，字昉思，号稗畦。杭州人。监生，曾受业于王士禛、施闰章等，颇有诗名。有传奇9种，杂剧1种，今存传奇《长生殿》，杂剧《四婵娟》，另有诗集《稗畦集》。

⑲耍孩儿：戏曲剧种。又称"咳咳腔"，历史甚为古老。据考证，可能是由金元时期的《般涉调·耍孩儿》演变而成。在今山西北部大同一带流行。角色分红、黑、生、旦、丑五行，舞蹈性很强。传统唱法使用后嗓子，近于佛教音乐的发声。以呼胡为主要伴奏乐器。在艺术上和今山西北部各种道情戏有颇多共同之处。　⑲顾景星（1621~1687）：字赤方，号黄公。蕲州（今属湖北蕲春）人。著有《白茅堂集》《白茅堂词》《读史

集论》等。　⑲叶广平：清代戏曲音乐家。名堂，字广平，一字广明，号怀庭。苏州人。生卒年不详。清唱昆曲，造诣颇深，创叶派唱口，一时成为习曲者准绳。工音律，与沈起凤合订《吟香堂曲》。《纳书楹曲谱》是其集毕生精力整理、编订的制谱巨著，书中整理校订了乾隆时舞台上流行的昆曲单折戏及散曲《咏蝶》《咏花》《柳飞》等，诸宫调《天宝遗事》中《马践杨妃》全套，时剧散出《醉杨妃》《昭君》《芦林》《思凡》《花鼓》等，共计360余出。还有经他精心审订以昆山腔谱曲的汤显祖《牡丹亭还魂记》《邯郸记》《南柯记》《紫钗记》4剧的全谱8卷，合成22卷。

[点评]

读完此节，"蔚为大观""叹为观止"这两个词不禁涌上心头，这众多作家及其剧目，无声地诉说着元明清时期戏曲文学的繁盛。正是因为他们的创作，才构筑起了中国戏曲富丽堂皇、博大精深的艺术殿堂。

《曲海总目》一名《曲海目》，是黄文旸参与修改词曲的重要成果。它辑录了元明清三朝杂剧、传奇作品1113种（实际所收为900余种），保存了戏曲剧目、剧本、故事来源、作者、失传剧本折子出处等资料，但很可惜，此书不见传本。幸运的是李斗全文转载了黄文旸的总目，而且还以焦循的《曲考》和叶堂的《纳书楹曲谱》为参考，对剧目做了补充，构成了一份截止到乾隆朝末期最为齐整的元明清三代分代分体戏曲存目，为后世留下了珍贵的文献资料，也为后世的研究奠定了厚实的基础。

城内苏唱街老郎堂①，梨园总局也②。每一班入城，先于老郎堂祷祀，谓之挂牌；次于司徒庙演唱③，谓之挂衣。每团班在中元节，散班在竹醉日④。团班之人，苏州呼为"戏蚂蚁"，吾乡呼为"班揽头"。吾乡地卑湿，易患癣疥，吴人至此，易于沾染，班中人

谓之"老郎疮"。梨园以副末开场⑤，为领班；副末以下老生⑥、正生⑦、老外⑧、大面⑨、二面⑩、三面七人⑪，谓之男脚色；老旦⑫、正旦⑬、小旦⑭、贴旦四人⑮，谓之女脚色；打诨一人⑯，谓之杂⑰。此江湖十二脚色，元院本旧制也。苏州脚色优劣，以戏钱多寡为差，有七两三钱、六两四钱、五两二钱、四两八钱、三两六钱之分，内班脚色皆七两三钱。人数之多，至百数十人，此一时之胜也。

徐班副末余维琛，本苏州石塔头串客，落魄入班中。面黑多须，善饮，能读经史，解九宫谱，性情慷慨，任侠自喜。尝于小东门羊肉肆见吴下乞儿，脱狐裘赠之。其时王九皋为副末副席。

老生山昆璧，身长七尺，声如镈钟⑱，演《鸣凤记·写本》一出，观者目为天神。自言袍袖一遮，可容张德容辈数十人。张德容者，本小生，声音不高，工于巾戏⑲。演《寻亲记》周官人，酸态如画。

小生陈云九，年九十演《彩毫记·吟诗脱靴》一出，风流横溢，化工之技⑳。董美臣亚于云九，授其徒张维尚，谓之"董派"。美臣以《长生殿》擅场㉑，维尚以《西楼记》擅场。维尚游京师时，人谓之"状元小生"，后入洪班。

老外王丹山，气局老苍，声振梁木。同时孙九皋为外脚副席，九皋戏情熟于丹仙，而声音气局，十不及半，后入洪班。

大面周德敷，小名黑定，以红黑面笑叫跳擅场。笑如《宵光剑》铁勒奴，叫如《千金记》楚霸王，跳如《西川图》张将军诸出。同时刘君美、马美臣并胜。马文观，字务功，为白面㉒，兼工副净，以《河套》《参相》《游殿》《议剑》诸出擅场。白面之难，

声音气局，必极其胜，沉雄之气寓于嬉笑怒骂者，均于粉光中透出。二面之难，气局亚于大面，温暾近于小面，忠义处如正生，卑小处如副末，至乎其极。又服妇人之衣，作花面丫头，与女脚色争胜。务功兼工副净，能合大面、二面为一气，此所以白面擅场也。其徒王炳文，谨守务功白面诸出，而不兼副净，故凡马务功之戏，炳文效之，其神化处尚未能尽。

二面钱云从，江湖十八本，无出不习。今之二面，皆宗钱派，无能出其右者。同时钱配林，技艺虽工，过于端整，为云从所掩。后入洪班，方显其技。三面以陈嘉言为最，一出《鬼门》，令人大笑，后与配林合入洪班。

老旦余美观，兼工三弦，本京腔班中人，后归江南入徐班。正旦史菊观，演《风雪渔樵记》，在任瑞珍之上。瑞珍口大善泣，人呼为"阔嘴"。幼时在沈阳从一县令，会县令被逮，瑞珍左右之。县令死，瑞珍经纪其丧，始得归里。后入洪班。

小旦谓之闺门旦，贴旦谓之风月旦，又名作旦，兼跳打，谓之武小旦。吴福田，字大有，幼时从唐榷使英学八分书，能背《通鉴》，度曲应笙笛四声。苏州叶天士之孙广平，精于音律，称"大有为无双唱口"。许天福，汪府班老旦出身，余维琛劝其改作小旦，"三杀""三刺"㉓，世无其比。后年至五十，仍为小旦。马继美年九十为小旦，如十五六处子。王四喜以色见长，每一出场，辄有佳人难再得之叹。

徐班以外，则有黄、张、汪、程诸内班，程班三面周君美，与郭耀宗齐名。君美即陈嘉言之婿，尽得其传。正生石涌塘，学陈云九风月一派，后入江班，与朱治东演《狮吼记·梳妆跪池》，风流

绝世。大面冯士奎，以《水浒记》刘唐擅场。韩兴周以红黑面擅
场。老生王采章，即张德容一派。小旦杨二观，上海人，美姿容；
上海产水蜜桃，时人以比其貌，呼之为"水蜜桃"。家殷富，好串
小旦，后由程班入江班，成老名工。老外倪仲贤，有王丹山气度。
老旦王景山，眇一目，上场用假眼睛如真眼，后归江班。黄班三面
顾天一，以武大郎擅场，通班因之演《义侠记》全本，人人争胜，
遂得名。尝于城隍庙演戏，神前阄《连环记》，台下观者大声鼓噪，
以必欲演《义侠记》。不得已，演至服毒，天一忽坠台下，观者以
为城隍之灵。年八十余演《鸣凤记·报官》，腰脚如二十许人。

　　张班老外张国相，工于小戏，如《西楼记·拆书》之周旺、
《西厢记·惠明寄书》之法本称最，近年八十余，犹演《宗泽交
印》，神光不衰。老生程元凯，为朱文元高弟子，《写本》诸出，
得其真传。刘天禄小唱出身，后师余维琛，为名老生；兼工琵琶，
其《弹词》一出称最。张明祖为小生，与沈明远齐名，后从其父为
洪班教师。三面顾天祥，以《羊肚》㉔《盗印》㉕《鸾钗》朱义㉖为
绝技。同时谢天成爪指最长，亦工羊肚诸技。大面陈小扛，为马美
臣一派。小旦马大保，为美臣子，色艺无双，演《占花魁·醉归》，
有娇鸟依人，最可怜之致。老旦张廷元、小丑熊如山，精于江湖十
八本，后为教师，老班人多礼貌之。汪颖士本海府班串客，后为教
师，论没手身段㉗，如《邯郸梦·云阳》《渔家乐·羞父》最精。
善相术，间于茶肆中为人相面。

　　洪班半徐班旧人，老生张德容之后为陈应如。应如本织造府书
吏，为海府班串客，因入是班。次以周新如，以《四声猿·狂鼓
吏》得名。又次之则朱文元，文元小名巧福，为程伊先之徒，演

《邯郸梦》全本，始终不懈。先在徐班，以年未五十，故无所表见，至洪班则声名鹊起，班中人称为"戏忠臣"。

徐班散后，脚色归苏州，值某权使拘之入织造府班㉓。迨洪班起，诸人相继得免。惟吴大有、朱文元二人总管府班，不得免。家益贫，交益深，乃相约此生终始同班。逾年，文元逸去㉙，入洪班三年乃归。大有侦知之，拘入府班十年。是时大有家渐丰，文元贫欲死，挽大有之友代谢罪。大有恨其背己，而知其贫也，乃求于权使罢之，遂归德音班。先是文元去后，洪班遂无老生，不得已以张班人代之。及江班起，更聘刘亮彩入班。亮彩为君美子，以《醉菩提》全本得名，而江鹤亭嫌其吃字，终以不得文元为憾。及文元罢府班来，鹤亭喜甚，乃舟甫抵岸，猝暴卒㉚。

小生汪建周，一字不识，能讲四声。李文益丰姿绰约，冰雪聪明，演《西楼记》于叔夜，宛似大家子弟。后在苏州集秀班，与小旦王喜增串《紫钗记·阳关折柳》，情致缠绵，令人欲泣，沈明远师张维尚，举止酷肖，声音不类，后入江班。

白面以洪季保擅场，红黑面以张明诚擅场。明诚为明祖之弟，本领平常，惟《罗梦》一出，善用句容人声口，为绝技。

任瑞珍自史菊官死后，遂臻化境。诗人张朴存尝云："每一见瑞珍，令我整年不敢作泣字韵诗。"其徒吴仲熙，小名南观，声入霄汉，得其激烈处。吴端怡态度幽闲，得其文静处，至《人兽关·掘藏》一出，端怡之外无人矣。后南观入程班，端怡入张班，继入江班。老外孙九江，年九十八演《琵琶记·遗嘱》，令人欲死。同时法揆、赵联璧齐名。周维伯曲不入调，身段阑珊，惟能说白而已。

老旦费坤元，本苏州织造班海府串客，颐上一痣^㉛，生毛数茎，人呼为"一撮毛"，喉歌清腴^㉜，脚步无法。

副净陈殿章，细腻工致，世无其比。恶软以冷胜，演《鲛绡记·写状》一出称绝技。恶软，苏州人，忘其姓名。小丑丁秀容，打诨插科，令人绝倒。孙世华唇不掩齿，触处生趣，独不能扮武大郎、宋献策，人呼为长脚小花面。

小旦余绍美，满面皆麻，见者都忘其丑。金德辉步其后尘，不相上下。范三观工小儿戏，如安安小官人之类，啼笑皆有可怜之态。潘祥龄神光离合，乍阴乍阳，号"四面观音"。德辉后入德音班，江班亦洪班旧人，名曰德音班。江鹤亭爱余维琛风度，令之总管老班，常与之饮及叶格戏，谓人曰："老班有三通人，吴大有、董抡标、余维琛也。"抡标，美臣子，能言史事，知音律，《牡丹亭记》柳梦梅，手未曾一出袍袖。

小旦朱野东，小名麒麟观，善诗，气味出诸人右。精于梵夹^㉝，常欲买庵自居。老生刘亮彩，小名三和尚，吃字如书家渴笔^㉞，自成机轴^㉟，工《烂柯山》朱买臣。

副末沈文正、俞宏源并称。宏源演《一捧雪》中莫成，谓之"中到边"。善饮酒，彻夜不醉，鼻子如霜后柿。

大面王炳文，说白身段酷似马文观，而声音不宏。朱道生工《尉迟恭·扬鞭》一出，今失其传。二面姚瑞芝、沈东标齐名，称国工^㊱。东标《蔡婆》一出，即起高东嘉于地下，亦当含毫邈然。赵云崧《瓯北集》中有《康山席上赠歌者王炳文沈标》七言古诗^㊲。

王喜增，姿仪性识特异于人，词曲多意外声，清响飘动梁木。

金德辉演《牡丹亭·寻梦》《疗妒羹·题曲》，如春蚕欲死。周仲莲喜《天门阵·产子》《翡翠园·盗令牌》《蝴蝶梦·劈棺》，每一梳头，令举座色变。董寿龄工为侍婢，所谓倩婢、松婢、淡婢、逸婢、快婢、疏婢、通婢、秀婢，无态不呈。

大面范松年为周德敷之徒，尽得其叫跳之技，工《水浒记》评话，声音容貌，模写殆尽。后得啸技，其啸必先敛之，然后发之，敛之气沉，发乃气足，始作惊人之音，绕于屋梁，经久不散；散而为一溪秋水，层波如梯。如是又久之，长韵嘹亮不可遏，而为一声长啸，至其终也，仍嘐嘐然作洞穴声㉘。中年入德音班，演铁勒奴，盖于一部有周德敷再世之目。其徒奚松年，为洪班大面，声音甚宏，而体段不及。

二面蔡茂根演《西厢记》法聪，瞪目缩臂，纵膊埋肩，搔首踟蹰，兴会飙举，不觉至僧帽欲坠。斯时举座恐其露发，茂根颜色自若。小丑滕苍洲短而肥，戴乌纱，衣皂袍，着朝靴，绝类虎邱山"拔不倒"。

洪班副末二人：俞宏源及其子增德；老生二人：刘亮彩、王明山；老外二人：周维柏、杨仲文；小生三人：沈明远、陈汉昭、施调梅；大面二人：王炳文、奚松年；二面二人：陆正华、王国祥；三面二人：滕苍洲、周宏儒；老旦二人：施永康、管洪声；正旦二人：徐耀文及其徒王顺泉；小旦则金德辉、朱冶东、周仲莲及许殿章、陈兰芳、孙起凤、季赋琴、范际元诸人。周维柏善外科，施药不索谢，敬惜字纸，遇凶灾之年，则施棺椁㉙，此又班中之好施者也。

后场一曰场面㉚，以鼓为首。一面谓之单皮鼓，两面则谓之勒

莽鼓，名其技曰鼓板。鼓板之座在上鬼门[41]，椅前有小搭脚、仔凳，椅后屏上系鼓架。鼓架高二尺二寸七分，四脚，方一寸二分，上雕净瓶头，高三寸五分。上层穿枋仔四八根，下层八根；上层雕花板，下层下缘环柱子、横欄仔尺寸同。单皮鼓例在椅右下枋。䓫莽鼓与板例在椅屏间。大鼓箭二，小鼓箭一，在椅垫下。

此技徐班朱念一为最，声如撒米，如白雨点，如裂帛破竹。一日登场时鼓箭为人窃去[42]，将以困之也。念一曰："何不窃我手去？"后入洪班，其徒季保官左手击鼓，右手按板，技如其师，而南曲熨贴处不逮远甚。后自京病废，归江班。张班陆松山亦左手击鼓。江班又有孙顺龙，洪班有王念芳、戴秋朗，皆以鼓板著名。弦子之座后于鼓板，弦子亦鼓类，故以面称。弦子之职，兼司云锣、锁哪、大铙。此技有二绝：其一在做头断头，曲到字出音存时谓之腔，弦子高下急徐谓之点子。点子随腔为做头，至曲之句读处如昆吾切玉为断头[43]。其一在弦子让鼓板。板有没板、赠板、撤赠、撤板之分。鼓随板以呈其技，若弦子复随鼓板以呈其技。于鼓板空处下点子谓之让，惟能让鼓板，乃可以盖鼓板，即俗之所谓清点子也。此技徐班唐九州为最。九州本苏州祝献出身[44]，无曲不熟，时人呼为"曲海"。同时薛贝琛，曲文不能记半句，登场时无不合拍，时人呼为仙手。今洪班则杨升闻为最。升闻小名通匾头，九州之徒，尽得其传。其次则陆其亮、璩万资二人。笛子之人在下鬼门，例用雌雄二笛，故古者笛床二枕，笛托二柱。若备用之笛，多系椅屏上。笛子之职，兼司小钹，此技有二绝，一曰熟，一曰软。熟则诸家唱法，无一不合；软则细致缜密，无处不入。此技徐班许松如为最。松如口无一齿，以银代之。吹时镶于断腭上[45]，工尺寸黍不

爽。次之戴秋闻最著。庄有龄以细腻胜，郁起英以雄浑胜，皆入江班。有龄指离笛门不过半黍。今洪班则陈聚章、黄文奎二人。笙之座后于笛，笙之职亦兼锁哪㊻。笙为笛之辅，无所表见。故多于吹锁哪时，较弦子上锁哪先出一头。其实用单小锁哪若《大江东去》之类，仍为弦子掌之。戏场桌二椅四，桌陈列若丁字，椅分上下两鬼门八字列。场面之立而不坐者二：一曰小锣，一曰大锣。小锣司戏中桌椅床凳，亦曰走场，兼司叫颡子㊼。大锣例在上鬼门，为鼓板上支鼓架子，是其职也。至于号筒、哑叭、木鱼、汤锣，则戏房中人代之，不在场面之数。

[注释]

①苏唱街：在今扬州城区广陵路南、渡江路东，其东端为丁家湾，与徐凝门路相接。老郎堂：供奉老郎神的祠堂。老郎神，旧时戏曲艺人奉祀的祖师，传说为唐明皇、后唐庄宗或妙道真君等。其神像大都白面无须，头戴王帽，身穿黄袍。清代戏班在各地演出时，每到一地要先拜老郎堂或老郎庙的戏神，然后才能进行演出。　②梨园总局：戏剧管理机构。当时全国就两座城市设有梨园总局，一处在苏州，一处在扬州。顾禄《清嘉禄》卷七《青龙戏》记载，苏州"老郎庙，梨园总局也。凡隶乐籍者，必先署名于老郎庙。庙属织造府所辖，以南府供奉需人，必由织造府选取故也"。梨园总局由苏州织造府所辖，有戏曲行会的性质，又称"梨园公所"。总局下设若干分局，辖当地戏曲艺人。　③司徒庙：《南史·王琳传》载南朝梁将王琳，为陈所败，降于北齐，后与陈交兵，被杀。王琳治军有特点，能倾身下士，刑罚不滥，轻财爱士，得将卒之心。他死在安徽，葬在八公山侧。扬州人茅智胜和姓许、祝、蒋、吴的四人秘密将王的

棺枢送到北齐首都邺。又有记载说他们五人以打猎为业，共同供养一个老妇，并杀死一虎，为地方除害。老百姓赞佩敬重这五人，于是在蜀冈上立庙祀之。隋炀帝到江都，加封司徒，于是此庙被称为五显司徒庙，简称司徒庙。　④竹醉日：指农历五月十三日，是传统的民俗节日。相传这天竹醉，种竹易活，所以成了栽竹之日。　⑤副末：古代戏曲角色行当。元陶宗仪《辍耕录·院本名目》："副末，古谓之苍鹘。"从参军戏中的苍鹘演变而来。在宋杂剧、金院本中其任务是烘托副净所制造的笑料。宋灌圃耐得翁《都城纪胜·瓦舍众伎》："杂剧中……副净色发乔，副末色打诨，又或添一人装孤。"元杂剧中扮演次要角色的男性，与正末相对。宋元南戏和明清传奇中，副末是演出开场时向观众介绍剧情概要的角色，兼做杂差。　⑥老生：传统戏曲角色行当，生行的一支，扮演中年或老年男性，大都是正面人物。老生需要挂须，也有极少数不挂须的。须的形状分为"三绺""五绺""满"三类，主要表现人物的性格和身份。儒雅文人都用三绺，勇武将帅大都用满，五绺则为关羽所专用。须的颜色分为黑、黪（灰黑）、白三色，表示人物年龄的差别。老生又按表演艺术特点的不同，分别称为唱功老生、做功老生和唱念做打并重的靠把老生。　⑦正生：传统戏曲角色行当，在剧中扮演男主角。《曲律》《扬州画舫录》均有此名，但含义不同。《曲律》有正生、贴生（原注：或小生），则正生似老生；《扬州画舫录》有老生、正生，而无小生，则正生似小生。近代戏曲中正生一般指老生。　⑧老外：传统戏曲角色行当。元代戏曲中有外末、外旦、外净等，大致是指末、旦、净等行当的次要角色。明清以来"外"逐渐成为专演老年男子的角色。表演基本上与生、末相同，一般挂白满须，所以又叫老外。　⑨大面：传统戏曲角色行当，大花面的简称。也叫正净、大净。扮演净角中地位较高、动作稳重的人物。　⑩二面：传统戏曲角色行当，副净的别称。　⑪三面：丑角的别称。俗称三花脸或小花

脸。⑫老旦：传统戏曲角色行当，旦行的一支，扮演老年妇女。扮相、身段、台步与正旦不同，主要突出老年人的特点。⑬正旦：传统戏曲角色行当，旦行的一支，简称"旦"，由宋杂剧、院本的"装旦"演变而来。正旦在剧中主要扮演庄重的青年、中年妇女。重唱功。京剧中称作"青衣"。⑭小旦：传统戏曲角色行当。在昆曲中，小旦就是闺门旦，又称五旦。主要扮演闺阁小姐。⑮贴旦：传统戏曲角色行当。宋元以来历代戏曲中都有这行角色。徐渭《南词叙录》云"旦之外，贴一旦也"，指同一剧中次要的旦角。昆曲中贴旦也叫六旦。⑯打诨：亦作"打浑"。戏曲演出中演员即兴说趣话逗乐。⑰杂：传统戏曲角色行当。扮演戏里不重要或不知名的人物。名称来源颇古，明刊本元杂剧已有此名，见臧懋循《元曲选》。清代杂色成为专门行当。⑱镈（bó）钟：青铜制，其特点是环钮、平口、椭圆形或合瓦形器身。是一种古代大型单体打击乐器，形制如编钟，只是口缘平，器形巨大，有钮、可特悬（单独悬挂）在钟悬上，又称"特钟"。镈，从金从尃，尃亦声。"尃"意为"展示花样"。"金"与"尃"合起来表示"铸刻有花纹图案的钟"。而一般的铜钟器身外表光滑，没有任何纹样。⑲巾戏：即巾生戏。巾生，传统戏曲角色行当，小生的一支。剧中人物因头戴方巾、必正巾，故为巾生。巾生大都扮演爱情剧中的主角。这一类角色，大半举止文雅潇洒，持扇子，因此亦称扇子生。⑳化工：自然造化而成。唐元稹《春蝉》："作诗怜化工，不遣春蝉生。"㉑擅场：指压倒全场，技艺高超出众。语出《文选·张衡〈东京赋〉》："秦政利觜长距，终得擅场。"㉒白面：亦名"白净"。传统戏曲角色行当，扮演净角中涂白面的人物。㉓"三杀""三刺"："三杀"指《义侠记·杀嫂》之潘金莲、《水浒记·杀惜》之阎婆惜、《翠屏山·杀山》之潘巧云。"三刺"指《一捧雪·刺汤》之雪艳、《渔家乐·刺梁》之邬之霞、《铁冠图·刺虎》之费贞娥。演此类戏的旦角，

称"刺杀旦",又叫"四旦",表演时需要一些特技。　㉔《羊肚》：指《金锁记·羊肚》。此剧取材于关汉卿杂剧《窦娥冤》，情节有很大改动。《羊肚》一折，表演彩婆子误吃了下了毒药的羊肚汤，猝然惨死。其最大特点是在彩婆子食毒之后濒临死亡时有逼真的表演：双肘着地，脚尖伸直，拖着身体匍匐"蛇"行，恰似蛇形的动作。此剧做功很繁重，是昆曲丑角"五毒戏"之一。当代著名昆剧表演艺术家，国家一级演员、上海市非物质文化遗产项目代表性传承人张铭荣先生擅演此剧。　㉕《盗印》：当为《偷甲记·盗甲》。《偷甲记》又名《雁翎甲》，取材于《水浒传》中时迁盗甲的故事。《盗甲》是昆丑有名的"五毒戏"之一，时迁身段繁重，有高难度的小跟斗，动作多似蝎子（一说似壁虎），特别是上房梁盗甲时要有像蝎子、壁虎一样上下无声的轻功技巧，且唱功吃重。　㉖《鸾钗》：即《鸾钗记》，作者不详。《远山堂曲品》著录，并云"传为吴下一优人所作"。朱义：系剧中角色，有较繁重的做功。　㉗没手身段：指演出时能够不借助手势动作便能创造出惟妙惟肖的形象，借此表明演员的艺术功底非常深厚。　㉘榷使：即钞关榷使，负责征税的官员。钞关，税务机构。明代钞关榷使由户部派出，多由户部主事或员外郎兼任，故又称户关；清代则多由苏州织造兼理，任期皆为一年。　㉙逸去：犹逃走。　㉚猝（cù）：突然。　㉛颐：面颊，腮。　㉜清腴（yú）：犹清美。　㉝梵夹：亦作"梵荚"，指佛书。佛书以贝叶作书，贝叶重叠，用板木夹两端，以绳穿结，故称。　㉞渴笔：用含墨较少的笔书写，字间有露白的枯笔。㉟机轴：比喻自成风格。　㊱国工：技艺特别高超的人。　㊲赵云崧（1727~1814）：赵翼，字云崧（亦作"云松"），一字耘松，号瓯北，又号裘萼，晚号三半老人。阳湖（今江苏常州市武进区）人。长于史学，考据精赅，所著《廿二史札记》与王鸣盛《十七史商榷》、钱大昕《廿二史考异》合称"清代三大史学名著"。论诗力主推陈出新，反对盲目崇

古，诗以五古、七律为工，与袁枚、蒋士铨并称"江左三大家"。另有《瓯北集》《瓯北诗话》等。　㊳嘐嘐（jiāo jiāo）：象声词。　㊴棺槥（huì）：粗陋的小棺材。　㊵场面：戏曲里所用各种伴奏乐器的总称，分"文场"和"武场"。文场指胡琴、二胡、三弦、月琴、笛、唢呐等管弦乐器；武场指鼓板、大锣、小锣、铙钹、齐钹、堂鼓等打击乐器。　㊶鬼门：即鬼门道，又称古门道。所谓"鬼门""古门"是说演员们所扮演的角色多是古代的人，都早已作古了，因而称这道门是鬼门道。苏东坡曾有诗句："搬演古人事，出入鬼门道。"说的就是这个意思。鬼门实际是宋、元时期戏台通向后台的门，即旧时戏台上、下场门的另类说法。　㊷鼓箭：又称鼓箭子，也叫鼓签。由细竹制成，两根为一副，长约20厘米。一般专用于单皮鼓的演奏，有时也用以击打堂鼓，兼作鼓师指挥乐队的指挥棒使用。　㊸昆吾：古代的宝刀、宝剑，以昆吾山上的赤铜打造而成。传言切玉、刻玉需要用昆吾刀。　㊹祝献：祭祀时掌管礼仪的人。　㊺龂腭（yín è）：牙床和腭。　㊻锁哪：即唢呐。　㊼颡（sǎng）子：喉咙。

[点评]

此一节记述了当时扬州"戏曲界"的情况。首先，每个外地戏班进入扬州，必须要到梨园总局报到，获得业务主管部门的批准后才能开展演出，否则就属于违规演出。"挂牌"以后，再到司徒庙试演，叫作"挂衣"。挂牌、挂衣两程序完成之后，才可以正式演出。戏班组成、解散也有固定的日期，组团之日是在七月十五日中元节，散团之日是在五月十三日竹醉日。这些都是行业的规定。此外，"江湖十二角色"也说明戏班行当齐全，非常正规，绝非草台班子。这些角色也是戏班组建最基本的构成。演员的演艺水平决定了收入的高低，水平高的收入自然就高，反之就低。不过，不知道那时高收入的演员会不会存在"阴阳合同"。

在这一节中，我们还可领略那时诸多名角的风采。

余维琛不仅能读经史，还通音律。九十岁的陈云九演起戏来依旧"风流横溢"。

梨园行有句话，谓之："千生万旦，一净难求。"盖因净角对身体条件要求更多。不但是嗓子，身材最好要高大一些，魁梧一些，扮出戏来才威风。头部要方正，额头要宽阔，勾出脸来才漂亮。当然还有嗓子、唱法、韵味。且看马文观，"兼工副净""能合大面、二面为一气"，将白面演得出神入化。

再看周德敷，演同一行当不同人物时，能抓住其不同特征，创造了"笑""叫""跳"的绝活。后来其徒范松年不仅得其真传，精通乃师演技，还能触类旁通，不断精进，人过中年还加入德音班，没有点真功夫，戏班谁会养一个吃闲饭的人？

小生李文益"丰姿绰约，冰雪聪明"，与"词曲多意外声，渚响飘动梁木"的小旦王喜增合作演出时，竟能"情致缠绵，令人欲泣"。可见其对剧作投入之深，理解之深，用情之深，惟其如此，才能感人至深。

李斗记述的各怀绝技、各具特色的好演员可谓艺海繁星，堪称彼时的舞台艺术家。

不过，再好的戏曲舞台表演艺术家也离不开"场面"的配合。"场面"又称"后场"，即后台音乐伴奏系统。只有前台的演员和后场的伴奏娴熟配合，才能共同完成好一台戏的演出。李斗详细介绍了鼓板、弦子、笛子、笙等的表演艺术，以及各种乐器在前后台的摆放次序。演出中对后台伴奏的要求也不尽相同，主奏者不仅要熟练掌握自己的乐器演奏技巧，还要掌握其他乐器的技巧，伴奏者除自己的主要乐器外，也兼司别的配套乐器。

郡城花部，皆系土人，谓之本地乱弹，此土班也。至城外邵伯、宜陵、马家桥、僧道桥、月来集、陈家集人，自集成班，戏文亦间用元人百种，而音节服饰极俚，谓之草台戏。此又土班之甚者也。若郡城演唱，皆重昆腔，谓之堂戏。本地乱弹只行之祷祀，谓之台戏。迨五月昆腔散班，乱弹不散，谓之火班。后句容有以梆子腔来者，安庆有以二簧调来者，弋阳有以高腔来者，湖广有以罗罗腔来者，始行之城外四乡，继或于暑月入城①，谓之赶火班。而安庆色艺最优，盖于本地乱弹，故本地乱弹间有聘之入班者。京腔用汤锣不用金锣，秦腔用月琴不用琵琶，京腔本以宜庆、萃庆、集庆为上。自四川魏长生以秦腔入京师，色艺盖于宜庆、萃庆、集庆之上，于是京腔效之，京秦不分。迨长生还四川，高朗亭入京师，以安庆花部，合京秦两腔，名其班曰三庆，而曩之宜庆、萃庆、集庆遂湮没不彰。郡城自江鹤亭征本地乱弹，名春台，为外江班。不能自立门户，乃征聘四方名旦，如苏州杨八官、安庆郝天秀之类；而杨、郝复采长生之秦腔，并京腔中之尤者，如《滚楼》《抱孩子》《卖饽饽》《送枕头》之类，于是春台班合京秦二腔矣。

熊肥子演《大夫小妻打门吃醋》，曲尽闺房儿女之态。

樊大睁其目而善飞眼②，演《思凡》一出，始则昆腔，继则梆子、罗罗、弋阳、二簧，无腔不备，议者谓之"戏妖"。

仪征小鄂，本救生船中篙师之子，生而好学妇人。其父怒投之江，不死，落部中为旦，后舍其业贩缯③，死于水。

郝天秀，字晓岚，柔媚动人，得魏三儿之神。人以"坑死人"呼之，赵云崧有《坑死人歌》。

长洲杨八官作盛夏妇入私室宴息，迫于强暴和尚，几为所污，

谓之"打盏饭"。谢寿子扮花鼓妇，音节凄婉，令人神醉。陆三官花鼓得传，而熟于京秦两腔。

曹大保，性好游，每旦放舟湖上。尝以木兰一本，斫为划子船，计长二丈二尺，广五之一。入门方丈，足布一席，屏间可供卧吟，屏外可贮百壶。两旁帐幔，花晨月夕，如乘彩霞而登碧落，若遇惊飙蹴浪。颠树平桥，则卸阑卷幔，轻如蜻蜓。中置一二歌童擅红牙者④，俾佐以司茶酒。湖上人呼之曰"曹船"。

京师萃庆班谢瑞卿，人谓之小耗子，以其师名耗子而别之也。工《水浒记》之阎婆惜。每一登场，座客亲为傅粉，狐裘罗绮，以不得粉渍为恨。关大保演阎婆惜效之，自是扬州有谢氏一派。

四川魏三儿，号长生，年四十来郡城投江鹤亭，演戏一出，赠以千金。尝泛舟湖上，一时闻风，妓舸尽出，画桨相击，溪水乱香。长生举止自若，意态苍凉。

凡花部角色，以旦、丑、跳虫为重⑤，武小生、大花面次之。若外末不分门，统谓之男角色；老旦、正旦不分门，统谓之女角色。丑以科诨见长，所扮备极局骗俗态⑥，拙妇骏男⑦，商贾刁赖，楚咻齐语⑧，闻者绝倒。然各囿于土音乡谈，故乱弹致远不及昆腔。惟京师科诨皆官话，故丑以京腔为最。如凌云浦本世家子，工诗善书，而一经傅粉登场，喝采不绝。广东刘八，工文词，好驰马，因赴京兆试，流落京师，成小丑绝技。此皆余亲见其极盛，而非土班花面之流亚也。吾乡本地乱弹小丑，始于吴朝、万打岔，其后张破头、张三网、痘张二、郑士伦辈皆效之。然终止于土音乡谈，取悦于乡人而已，终不能通官话。

近今春台聘刘八入班，本班小丑效之，风气渐改。刘八之妙，

如演《广举》一出，岭外举子赴礼部试，中途遇一腐儒，同宿旅店，为群妓所诱。始则演论理学，以举人自负；继则为声色所惑，衣巾尽为骗去，曲尽迂态。又有《毛把总到任》一出，为把总以守汛之功，开府作副将⑨。当其见经略，为畏缩状；临兵丁，作傲倨状；见属兵升总兵，作欣羡状、妒状、愧耻状；自得开府，作谢恩感激状；归晤同僚，作满足状；述前事，作劳苦状；教兵丁枪箭，作发怒状；揖让时，作失仪状；经略呼，作惊愕错落状，曲曲如绘。惟胜春班某丑效之能仿佛其五六，至《广举》一出，竟成《广陵散》矣。

本地乱弹以旦为正色，丑为间色，正色必联间色为侣，谓之"搭火"。跳虫又丑中最贵者也，以头委地，翘首跳道及锤铜之属。张天奇、岑赓峡、郝天、郝三皆其最也。赓峡名仙，磊落不受乡里睚眦。年四十，厚积数万，施之梵觉禅寺造万佛楼，建坐韦驮殿，辟群芳圃，护火焚晋树二株。铸大铁镬，饭行脚僧。趺坐念佛，不拘僧相。自称曰岑道人。郝三曾随福贝子康安征台湾⑩，半年而返。刘歪毛本春台班二面，后为僧，赤足被袈裟，敲云板，高声念南无药师琉璃光如来佛⑪。得钱则转施丐者，或放生。数年，坐化于高旻寺。

[注释]

①暑月：农历六月前后小暑、大暑之时。　②睅（hàn）：（眼睛）鼓出。　③缯（zēng）：古代对丝织品的总称。　④红牙：乐器名。即拍板，用以调节乐曲的节拍。因多用象牙或檀木做成，再漆成红色，故称为"红牙"，也称为"红牙板"。　⑤跳虫：戏剧中角色的名称，即武丑。

⑥局骗：做圈套骗人财物。　⑦騃（ái）：呆痴，不明事理。《周礼·秋官·司刺》"三赦曰蠢愚"汉郑玄注："蠢愚，生而痴騃童昏者。"　⑧楚咻（xiū）齐语：典出《孟子·滕文公下》。又作"楚人齐语"。说的是一个楚人想学齐国的语言，但周围的楚人喧闹不已，使他没法学下去。这里用来形容丑角能模仿各地的方言。咻，喧闹的意思。　⑨开府：亦称开府建牙，指古代高级官员接受皇帝的命令自行开设府署（建立衙门），树立旗帜（招牌），来处理自己所理军政事务。　⑩福贝子康安：即福康安（1754~1796），富察氏，字瑶林，号敬斋，满洲镶黄旗人，清朝乾隆年间名将、大臣。大学士傅恒第三子，孝贤纯皇后之侄。历任云贵、四川、闽浙、两广总督，官至武英殿大学士兼军机大臣，累封一等嘉勇忠锐公。嘉庆元年（1796）二月，赐福康安贝子，同年五月去世，追封嘉勇郡王，谥号文襄，配享太庙，入祀昭忠祠与贤良祠。　⑪药师琉璃光如来佛：又译为药师琉璃光王如来，简称药师如来、琉璃光佛、消灾延寿药师佛，为东方净琉璃世界之教主。药师，比喻能治众生贪、瞋、痴的医师；以琉璃为名，乃取琉璃之光明透彻以喻国土清静无染。

[点评]

明代中叶以来，以昆曲演唱的传奇统治戏曲舞台，这种情形，到了清代中叶发生了根本的变化。这时，被称为"雅部"的昆曲，失去了它专擅剧坛的统治地位，而被称为"花部""乱弹"的地方戏，在各地兴起，并且开始占据戏曲舞台。从此，中国戏曲进入了一个新的历史时期。李斗的记述，便是这一历史时期的真实反映。

"本地乱弹"即清初扬州地方戏，为扬剧创始阶段。形成于康熙、雍正年间，亦称扬州梆子，是扬州人用扬州话、扬州调演唱的本地剧种。曲牌有《银绞丝》《四大景》《补缸调》《鲜花调》《凤阳歌》等，表演体制

以丑、旦为重，旦为正色，丑为间色，突出了以喜剧为主的表演风格。代表剧目有《看灯》《补缸》《打樱桃》《探亲相骂》《寡妇上坟》等。最初"行之祷祀"，后来艺术手段逐步丰富，遂普遍演出。江春的春台班大量引进四方名旦，昆腔、梆子、罗罗、弋阳、二簧诸腔齐奏，导致扬州乱弹调与徽调皮簧合流。扬州乱弹散班后，剧目、音乐融入扬州香火戏、扬州花鼓戏、维扬戏、扬剧中。现在山东章丘梆子和河北地方戏有扬州乱弹曲调，其声腔遗存。

地方戏以其清新的内容和新鲜活泼的形式深受广大群众欢迎。但是封建士大夫却视昆曲为"正音""雅乐"，把地方戏称为"花部""乱弹"，加以排斥和禁止。因此，清代戏曲舞台上曾出现了长期的"花、雅之争"。李斗此处提到的秦腔演员魏长生，和徽班艺人高朗亭对地方戏的传播起到了重大作用。乾隆四十四年，魏长生入京，引起了北京剧坛的新轰动。不仅昆曲不能与之敌，就是京腔也相形见绌。后来，由于清政府采取强行禁演的措施，勒令秦腔艺人改用昆、弋两腔，魏长生被迫离京南下。但是他在扬州一带继续演出，取得了极大成功，使秦腔的影响不断扩大。乾隆五十五年，著名徽班艺人高朗亭随三庆班入京。不久，"四喜""春台""和春"亦相继而至，这就是著名的四大徽班。徽班主要唱二簧和西皮。它们不像昆曲那样低回婉转，而是高亢爽朗，节奏鲜明，加上唱词通俗易懂，很快就赢得了大量观众，在北京剧坛打开了局面，成了"花部"的主力军。在同"雅部"的对抗中，取得了压倒优势。从此，人们"皆以乱弹等腔为新奇可喜，转将素习昆剧抛弃"（《苏州老郎庙碑记》）。在这场"花、雅之争"的过程中，各种声腔剧种得到交流，到道光年间，徽调、汉调进一步融合，并广泛地吸取昆、弋诸腔及各种地方戏的艺术养料，形成了一个新的大型剧种——北京皮黄戏，这就是京剧的前身。

戏具谓之行头，行头分衣、盔①、杂、把四箱②。

衣箱中有大衣箱、布衣箱之分。大衣箱文扮则富贵衣，即穷衣、五色蟒服、五色顾绣披风、龙披风、五色顾绣青花五彩绫缎袄褶、大红圆领、辞朝衣、八卦衣、雷公衣、八仙衣、百花衣、醉杨妃、当场变③、补套蓝衫、五彩直摆、太监衣、锦缎敞衣、大红金梗一树梅道袍、绿道袍、石青云缎挂袍、青素衣、袈裟、鹤氅、法衣、镶领袖杂色夹缎袄、大红杂色绸小袄；武扮则扎甲、大披挂、小披挂、丁字甲、排须披挂、大红龙铠、番邦甲、绿虫甲、五色龙箭衣、背搭、马挂、刽子衣、战裙；女扮则舞衣、蟒服、袄褶、宫装、宫搭、采莲衣、白蛇衣、古铜补子、老旦衣、素色老旦衣、梅香衣、水田披风、采莲裙、白绫裙、帕裙、绿绫裙、秋香绫裙、白茧裙；又男女衬褶衣、大红裤、五色顾绣裤、桌围、椅披、椅垫、牙笏、鸾带、丝线带、大红纺丝带、红蓝丝绵带、丝线带、绢线腰带、五色绫手巾、巾箱、印箱、小锣、鼓、板、弦子、笙、笛、星汤④、木鱼、云锣。

布衣箱则青海衿、紫花海衿、青箭衣、青布褂、印花布棉袄、敞衣、青衣、号衣、蓝布袍、安安衣、大郎衣、斩衣、鬓色老旦衣、渔婆衣、酒招、牢子带。

盔箱文扮平天冠、堂帽、纱貂、圆尖翅、尖尖翅、荤素八仙巾、汾阳帽、诸葛巾、判官帽、不论巾、老生巾、小生巾、高方巾、公子巾、净巾、纶巾、秀才巾、蚰聊巾⑤、圆帽、吏典帽、大纵帽、小纵帽、皂隶帽、农吏帽、梢子帽、回回帽、牢子帽、凉冠、凉帽、五色毡帽、草帽、和尚帽、道士冠；武扮紫金冠、金扎镫、银扎镫、水银盔、打仗盔、金银冠、二郎盔、三义盔、老爷

盔、周仓帽、中军帽、将巾、抹额、过桥勒边、雉鸡毛、武生巾、月牙金箍、汉套头、青衣扎头、箍子、冠子；女扮观音帽、昭容帽、大小凤冠、妙常巾、花帕扎头、湖绉包头、观音兜、渔婆缵⑥、梅香络、翠头髻、铜饼子簪、铜万卷书、铜耳挖、翠抹眉、苏头发及小旦简妆。

杂箱胡子则白三髯、黑三髯、苍三髯、白满髯、黑满髯、苍满髯、虬髯、落腮、白吊、红飞鬓、黑飞鬓、红黑飞鬓、辫结、一撮一字。

靴箱则蟒袜、妆缎棉袜、白绫袜、皂缎靴、战靴、老爷靴、男大红鞋、杂色彩鞋、满帮花鞋、绿布鞋、踩场鞋、僧鞋。

旗包则白绫护领、妆缎扎袖、五色绸伞、连幌腰子、小络斗、连幌幌子、人车、搭旗、背旗、飞虎旗、月华旗、帅字旗、清道旗、精忠报国旗、认军旗、云旗、水旗、蜘蛛网、大帐前、小帐前、布城、山子、又加官脸、皂隶脸、杂鬼脸、西施脸、牛头、马面、狮子、全身玉带、数珠、马鞭、拂尘、掌扇、宫灯、叠折扇、纨扇、五色串枝、花鼓、花锣、花棒槌、大蒜头、敕印、虎皮、令箭架、令牌、虎头牌、文书、铡砚、签筒、梆子、手靠、铁炼、招标⑦、撕发、人头草、鸾带、烛台、香炉、茶酒壶、笔砚、笔筒、书、水桶、席、枕、龙剑、挂刀、短把子刀、大锣、锁哪、哑叭、号筒。

把箱则銮仪兵器备焉，此之谓"江湖行头"。盐务自制戏具，谓之"内班行头"，自老徐班全本《琵琶记·请郎花烛》，则用红全堂，《风木余恨》则用白全堂，备极其盛。他如大张班，《长生殿》用黄全堂，小程班《三国志》用绿虫全堂。小张班十二月花

神衣，价至万金；百福班一出《北饯》⑧，十一条通天犀玉带；小洪班灯戏，点三层牌楼，二十四灯，戏箱各极其盛。若今之大洪、春台两班，则聚众美而大备矣。

[注释]

　　①盔：戏曲角色所戴冠帽的统称，又称盔头。　　②把：戏曲演出所用的刀、枪、剑、戟等武器的统称，又称把子。　　③当场变：系特制的蟒袍，因服装在演出中能当场变化而得名，使昆曲服装具有较强的表现性。其服装上衣为双层，在演出中，演员将上衣翻下即成裙，故又名翻袍、翻衣。今已失传，以红蟒代替。　　④星汤：打击乐器，也叫撞钟。形如酒盅，铜制。以两钟碰击发音。　　⑤蚀（shí）：螳螂。　　⑥缬（xié）：有花纹的纺织品。　　⑦招标：又名招子，类似后来剧团的广告（海报）。宋元南戏《宦门子弟错立身》："今日挂了招子，不免叫出孩儿来，商量明日杂剧。"　　⑧《北饯》：本戏《升平宝筏》第四十出。《升平宝筏》，清张照撰。根据《西游记》故事改编而成，情节稍异，间有袭取前人之处。此剧为乾隆间宫廷大戏，分为10本，共240出，专于上元节前后演出。

[点评]

　　此处是对戏具，即"行头"的记载。从以上记述我们可知，当时的"江湖行头"分为"衣、盔、杂、把"四箱。"衣箱"有"大衣箱""布衣箱"之分。大衣箱又分为"文扮""武扮"和"女扮"三类。"盔箱"也分为"文扮""武扮"和"女扮"三类。"杂箱"包括胡子、靴箱、旗包及其他杂具。"把箱"则"銮仪兵器"等。而当时盐务自制戏具，称作"内班行头"。这种内班行头，大有炫耀富贵的目的，因而"全堂"制作，气派不凡。

由上述有关"花部""场面"及"行头"的记录看来，《扬州画舫录》涉及的面相当广泛。有许多戏剧因素向来不大为人注重，因而历来少有人涉笔，但李斗都以专门段落详为介绍，这是十分难得的。对"花部"的记录是最早的，对"场面"的全面介绍也是绝无仅有的，而对"行头"详备的记录，与明代《脉望馆钞校本古今杂剧》中的"穿关"记录及以后的《穿戴提纲》，并为我国古代有关"行头"记载的宝贵资料。这些都足以说明《扬州画舫录》是研究中国戏剧史不可缺少的重要文献。

程志辂，字载勋，家巨富，好词曲。所录工尺曲谱十数橱①，大半为世上不传之本。凡名优至扬，无不争欲识。有生曲不谙工尺者，就而问之。子泽，字丽文，工于诗，而工尺四声之学，尤习其家传。

纳山胡翁尝入城订老徐班下乡演关神戏，班头以其村人也，给之曰②："吾此班每日必食火腿及松萝茶③，戏价每本非三百金不可。"胡公一一允之。班人无已④。随之入山，翁故善词曲，尤精于琵琶。于是每日以三百金置戏台上，火腿松萝茶之外，无他物。日演《琵琶记》全部，错一工尺，则翁拍界尺叱之⑤，班人乃大惭。

又西乡陈集尝演戏，班人始亦轻之，既而笙中簧坏，吹不能声，甚窘。詹政者，山中隐君子也，闻而笑之，取笙为点之，音响如故，班人乃大骇。詹徐徐言数日所唱曲，某字错，某调乱，群优皆汗下无地。

胡翁久没，詹亦下世，惟程载勋尚存，然亦老且贫，曲本亦渐散失。德音班诸工尺，汪损之尝求得录之，不传之调，往往而有也。

①工尺（chě）：泛指戏曲曲谱上曲词右侧所注音阶符号。我国传统民族音乐，以合、四、一、上、尺、工、凡、六、五、乙等字作为音阶的符号，相当于西洋音乐的5̣、6̣、7̣、1、2、3、4、5。习惯上把这些符号统称为"工尺"。有的曲谱，曲词旁只注板眼（拍子），而不注工尺。有工尺的曲谱又叫作"工尺谱"。　②绐：欺诈，哄骗。　③松萝茶：属绿茶类，为历史名茶，具有色绿、香高、味浓等特点。创于明初，产于安徽省休宁县休歙边界黄山余脉的松萝山。　④无已：不得已。　⑤界尺：画直线或镇纸的文具。亦称为"戒方"。

[点评]

戏班的演员以为乡下人好糊弄，所以"轻之"。可是临到演出，簧坏了，"设备"出了问题，幸得詹君救场，还顺带纠正了之前演唱的错误。胡翁更是绝，你有什么要求，我满足你，可是"错一工尺，则翁拍界尺叱之"。此二君弄得那些自以为是的优伶或"大惭"，或"汗下无地"。山外有山，天外有天，戏外同样有高人。

卷六　城北录

丰乐街一名上买卖街，即恩奉院门口街道是也。近今下岸长春巷改为买卖街，遂呼是为上买卖街，下岸为下买卖街。上买卖街路北有甘露庵、都土地庙、都天庙、恩奉院、城隍行宫，路南解脱庵、送子观音阁及诸肆市，题其景曰"丰市层楼"。

甘露庵三楹，左山墙依丰乐街过街楼之左，稍间中，供地藏王菩萨。夏月施茶功德山香市[1]，广结茶缘。

都土地庙例于中元祀之，先期赛会，至期迎神于城隍行宫，迨城隍会回宫，迎神于画舫。几座屏风，幡幢伞盖，报事刑具，威仪法度，如城隍例。选僧为瑜珈焰口[2]，造盂兰盆，放荷花灯；中夜开船，张灯如元夕，谓之盂兰会。盖江南中元节，每多妇女买舟作盂兰放焰口，然灯水面，以赌胜负，秦淮最盛。吴杉亭诗云[3]："青溪北接进香河，七月盂兰赛会多。齐异金仙临画舫[4]，红灯千点落微波。"

都天庙中多古银杏树，大可合抱，其上鸟巢不可胜数。春夏之间，啄木虫最多。大殿三楹，匾联多土人祈报之语。

厉坛即城隍行宫，每岁清明、中元、下元三节，先期羽士奏章，吹螺击钹，穷山极海，变错幻珍，百姓清道，香火烛天，簿书皂隶[5]，男妇耆稚，填街塞巷，寓钱鬼灯[6]，跨山弥阜[7]。及旦迎神，于是升堂放衙，如人世长官制度。及暮，台阁伞盖[8]，彩绷幡幢，小儿玉带金额[9]，白脚呵唱，站立人肩，恣为嬉戏；或带锁枷诣庙，亦免灾难。银花火树，光焰竞出，爆竹之声发如雷，一时之盛也。

宣立扬工医，善泥塑古器，鼎瓶款识，悉如古制，时谓之"宣铜"。其徒戴矮子，置小泥器鬻于山堂。高不盈二寸，而龙文夔首[10]，云雷科蚪，直三代物[11]。

天宁门马头在行宫前御马头下。

下买卖街即长春巷。路南河房，多以租灯为业，凡湖上灯船，皆取资于此。一灯八钱。

买卖街路北，依上街高岸，而下筑屋一间。围以避箭小墙，中置花瓦，开小门；门内左折，层级而下，稚柳一株覆之。中构屋，十字脊，飞檐反宇，三面开窗，南临下街，东倚上街高岸。多古木，盛夏浓阴，可以蔽日。其下矮松小竹间，取仄径逶迤而上，半山以竹栅界之。栅外春城当户，寺云缤纷，远水危桥^⑫，穿树而来。其西开门在梅花中，冬日最多，夏日南至，为城所掩，惟申酉间一林夕阳而已^⑬。北倚一号公馆山墙，西北隅安置茶灶，土人高霜珩购之为茶屋，里中呼为高庄。

[注释]

①香市：佛寺进香时节商人出售香烛等什物的市集。　②瑜珈焰口：佛教仪式，为一种根据《救拔焰口饿鬼陀罗尼经》而举行的施食饿鬼之法事。该法会以饿鬼道众生为主要施食对象，施放焰口，则饿鬼皆得超度。亦为对死者追荐的佛事之一。瑜珈，又译为瑜伽。　③吴杉亭（1718~?）：名烺，字荀叔，号杉亭。全椒县人，吴敬梓的长子。乾嘉时期数学家、音韵学家、天文学家和诗人。乾隆十六年（1751），乾隆南巡，吴杉亭与钱大昕等迎銮诏试，同赐举人，官中书舍人。乾隆三十五年（1770），俸满引见，升山西宁武府同知，后署理知府。任内多善政。著有《杉亭集》。
④舁（yú）：抬。　⑤簿书：官署中的文书簿册。　⑥寓钱：纸冥钱。古时祭祀或丧葬时用圭璧币帛，祭毕埋在地下，因常被盗，其后或用范土为钱，以代真钱，魏晋以后又改用纸钱。因以纸替代真钱，故称寓钱。鬼

灯：鬼火，磷火。　⑦跨：横跨。弥：满。阜：丘陵。汉张衡《西京赋》："上林禁苑，跨谷弥阜。"　⑧台阁：亦称抬阁，是我国一种历史悠久、分布广泛的装扮型广场游艺表演，各地又有飘色、铁棍、扎故事、桌子戏、龙阁等称谓。台阁的台座是一只特制的彩台，它用木料制成，有六角形、八角形，四周雕刻花卉图案，并挂有彩色围布。台阁的扮演者必须站立在八人扛的台子上，或站立在车子上的彩台上。表演者大多是男女孩童，身穿各色艳丽服装打扮成戏剧人物，来表演戏剧中的某个场面。台阁表演时配有台阁锣鼓伴奏，抬扛人踏着锣鼓节奏向前行进。台阁锣鼓所用的打击乐器有板鼓、扁鼓、板、小钹、小镗锣等，节奏明亮有力。　⑨金额：金制的额饰。　⑩龙文夔首：龙形的花纹，青铜器纹饰之一。又称为"夔纹"或"夔龙纹"。　⑪三代：夏、商、周三个朝代的合称。　⑫危桥：高耸之桥。　⑬申酉间：下午五时至七时。

[点评]

买卖街东起广储门街，西至北门外大街，今称丰乐上街、丰乐下街。乾隆南巡扬州时，上买卖街前后寺观皆被征用为大厨房，下买卖街路南河房，多以租灯为业；路北为珍异百货交易之所。

李斗还介绍了每年农历七月十五日，扬州城中的两项重要活动：迎城隍会和盂兰盆节。扬州的迎城隍会每年清明、中元、下元举行三次。以中元节最盛。中元，老百姓俗称七月半。七月半祭鬼敬神的风俗源自佛教《盂兰盆经》目连救母的故事。此日，信众做盂兰盆会，请和尚放焰口。旧时扬州中元节，从僧道到信众，从早上到夜间，从陆上到水上，似乎都有活动，故有文士讽曰："鬼乐乎？人乐乎？抑人鬼同乐乎？"清末黄鼎铭《望江南百调》："扬州好，焰口号盂兰。铙钹当街随意击，袈裟高座喜人看。路鬼暗讥讪。"

大东门水关在天宁门南岸，亦建于嘉靖丙辰[1]，关外建红板桥，高与关齐，以利两东门画舫过桥。岸上负郭人家[2]，老树倚门，修竹绕屋，皆舟子所居[3]，通北门桥，过桥则为北门马头。

镇淮门在旧城正北，本为南门，嘉靖间曰拱辰[4]，今曰镇淮，考《嘉靖维扬志》云，周围九里二百八十六步四尺，高二丈五尺，上阔一丈五尺，下阔二丈五尺，女墙高五尺[5]。城门楼观五座，南门楼曰镇淮，北门楼曰拱辰。今以拱辰署之天宁门楼，即以镇淮署于此楼，而南门楼名曰安江矣。城门钓桥为明金院张德林改建[6]。南岸沿城地名松濠畔，即北水关外地。北岸小水口，即古市河之通高桥者。上有砖桥通行旅，土人鞠氏所筑，谓之鞠家桥，或曰桥北傍花村多菊，故名。今两傍甃砖，上覆桥板。东岸双虹楼，飞角峭出；西岸观音庵为女尼所居。门外为租马局，马驴皆驽骀之属[7]，鞭策所不能施。湖上人租之，取其缓行以代步耳，是地即北门马头。

[注释]

①嘉靖丙辰：嘉靖三十五年，公元1556年。　②负郭：靠近城郭。
③舟子：船夫。　④拱辰：指的是拱卫北极星，喻拱卫君王或四裔归附。《论语·为政》："为政以德，譬如北辰，居其所，而众星共之。"
⑤女墙：古代城墙上面呈凹凸形状的矮墙。缺口多作射孔，可用于御敌。汉刘熙《释名·释宫室》："城上垣曰'睥睨'，言于其孔中睥睨，非常也。……亦曰'女墙'，言其卑小，比之于城，若女子之于丈夫也。"
⑥金（qiān）院：明代官名，指都察院金都御史。　⑦驽骀（nú tái）：指劣马。

城门是一个城市的门户和眼睛，它见证着城市的发展、历史的变迁。

扬州南门曾经是扬州的重要关隘，有前后月城三重，水陆城门并肩。关于扬州南门，先后有镇淮门、安江门等名。李斗此处记载："镇淮门在旧城正北，本为南门，嘉靖间曰拱辰，今曰镇淮。"卷七又记道："安江门在旧城正南，即南门，《嘉靖淮扬志》谓之镇淮。"可见明代的镇淮门是指南门，到清代才将南门称为"安江门"，而以北门为"镇淮门"。

南门遗址是全国重点文物保护单位——扬州城遗址（隋—宋）的重要组成部分，包含唐、北宋、南宋、明、清等多个时期修筑或修缮的陆门遗存及与水门、水关遗址相关的一些遗迹。虽历经 1200 余年，扬州城南门的位置始终未变，城城相叠，沿袭至今，被考古学界、史学界、建筑界誉为"中国古代的城门通史"。

舍利律院即今慧因寺①，建自宋宝祐间②，谓之舍利庵。本朝世祖章皇帝御书"敬佛"匾赐僧具足③。乾隆辛未，上赐名慧因寺及"慈缘胜果"匾。寺旁旧为王洗马园④，今皆归入寺中。寺右建"城阃清梵"牌楼，沿堤甃石岸，设阶级为马头，其上即慧因寺。楼下大门，寺楼十楹，楼下门供布袋像，大殿供三世佛、十八应真，对面为楼下经堂。殿左为方丈，右为云堂⑤。云堂两庑为僧寮。中设讲座，座后设屏，屏后小川堂，入大士堂。两旁悬十八尊者石刻，为永明寺慈化定慧师道潜请于忠懿王求塔下金刚罗汉像之拓本⑥。其外为御碑亭，珠宫璇室，鹿苑鹦林⑦，北郊景致，乃其始也。是地皆毕本恕建，今归罗氏。

①律院：僧徒讲解戒律的房舍。泛指寺院。 ②宝祐：南宋理宗赵昀的第六个年号，公元 1253~1258 年。 ③世祖章皇帝：指爱新觉罗·福临（1638~1661），清朝第三位皇帝，清朝入关的首位皇帝。清太宗第九子，年号顺治，1643 年至 1661 年在位。庙号世祖，谥号体天隆运定统建极英睿钦文显武大德弘功至仁纯孝章皇帝。具足：即具足戒，是比丘、比丘尼受持的戒律，因为这些戒律与十戒相比，戒品具足，所以称具足戒。

④洗马：职官名。汉为东宫官属，太子外出，则导威仪。晋以后职掌图籍。隋称司经局洗马。历代因袭，清末废。 ⑤云堂：僧堂。僧众设斋吃饭和议事的地方。 ⑥忠懿王：钱俶（929~988），五代十国时吴越国国君。公元 948~978 年在位。初名弘俶，字文德。宋平南唐，他出兵策应。后入朝，仍为吴越国王。宋太平兴国三年（978），献所据两浙十三州之地归宋。988 年，其六十大寿，宋太宗遣使祝贺，当夜钱俶暴毙，有怀疑其或被毒杀者，谥号忠懿。 ⑦鹦林：鹦鹉聚集的树林。常用指禅林坐落之处。

[点评]

慧因寺原址在今市区北门外问月桥西，相传始建于南宋宝祐年间，初名舍利庵。明洪武间，僧德云重修，清乾隆三年（1738），邑绅汪宜晋过寺，喜紫荆翠竹之盛，独任兴建，凡楼殿堂阁一一具备。郡守高士钥与众绅士请僧晓闻任方丈，称邗上梵刹。乾隆十六年（1751），皇帝乘舟过寺，赐名慧因寺，赐额并赐"慈缘胜果"匾，以后又有赏赐。寺旁的王洗马园，亦归入寺中，慧因寺因而能与当时诸名寺相辉映，并成为清初扬州八大名刹之一。寺山门向南临河而开，寺东建有"城闉清梵"牌楼，

寺西有小园寺楼十楹，楼下门供布袋像，大殿供三世佛、十八应真，对面楼下为经堂，殿左为方丈室，右为云堂，云堂西应为僧寮。观音堂悬十八尊石刻，其外寺中有御碑亭，寺前为护城河道，由此乘舟向西折北就是保障湖（今瘦西湖）。咸丰三年（1853），寺毁于战火。光绪年间始就故址粗建寺庙三间，改山门东向。规模甚狭，不复旧观，但前往瘦西湖的画舫，均经寺门。新中国成立前夕，僧岚权住慧因寺，新中国成立后不知所终。庙房亦仅剩五间，现部分旧址为绿杨村盆景园。

"城闉清梵"在北门北岸，北岸自慧因寺至虹桥凡三段：城闉清梵一，卷石洞天二，西园曲水三也。自慧因寺至斗姥宫^①及毕、闵两园^②，皆在城闉清梵之内。由寺之大士堂小门至香悟亭^③，四面种木樨^④，前开八方门，右临河为涵光亭、双清阁、听涛亭。曲廊水榭，低徊映带。一层建文武帝君殿，右为斗姥宫。山门外设水马头，中甃玉板石。正殿供老君，殿上为斗姥楼。殿右小屋六楹，旁设小门，由长廊入邃室^⑤，额曰"南漪"。后一层建厅事，额曰"绿杨城郭"，其中有山有池，山上有亭翼然，额曰"栖鹤亭"。之西南小室，中有门通芍园。

香悟亭联云："潭影竹间动^{綦毋潜}，天香云外飘^{宋之问}。"^⑥《图志》^⑦谓取释氏闻木樨香来之意^⑧。

涵光亭面城抱寺，亭右筑小垣，断岸不通往来^⑨，寺外游人至此，废然返矣^⑩。亭中水气如雨，人烟结云，仅此一亭，湖水之气已足，联云："临眺自兹始^⑪^{高适}，烟霞此地多^⑫^{朱放}。"亭右通双清阁，此园罗氏，罗于饶为淮南长者，子向荣、学含精于盐策^⑬，其族彦修工诗。既天随子曰^⑭："野庙有媪而尊严者曰姥，斗姥宫之

类是也。"中殿供三清三皇⑮。按《云麓漫抄》云⑯："宋时更定醮仪⑰，设上九位，失于详究。以昊天上帝列于周柱史之下⑱，为景祐之制⑲。是以奉三清于殿，以为祖；醮则祭昊天上帝于坛，以为宗。是殿三清三皇合而奉之是也。"老君像形体尺寸、耳门、耳附及耳全像，眉毛尺寸，毛色，目瞳、额项、容颜，腹身尺寸、毛色，顶上紫气，悉如《酉阳杂俎》所云⑳。而后知湖上寺观足为千古胜境，其上斗姥楼、天人玉女台殿㉑，麟凤外引，执幢拥节之神，旁侍散位，奇伟异状，如宁州罗川县金华洞二十七位仙王像，而下及鬼官。楼外九子铃，风时与湖上白塔相应答。推窗睹之，一片烟云，此身已在竹梢木末之上，直如常融、玉龙、梵渡、覆奕㉒在三界外也㉓。

殿左三元帝君殿㉔，上元执簿，神气飞动。殿后即斗姥宫大门。殿右住屋三楹，为待宾客之地。屋后复三楹，以居道士。北郊诸园皆临水，各有水门，而园后另开大门以通往来，是为旱门，即斗姥宫大门之类。

斗姥宫小门由廊入河边船房，额曰"南漪"，联云："紫阁丹楼纷照耀㉕王勃，桃蹊柳陌好经过㉖张籍。"后檐置横窗在剥皮松间。树下因土成阜，上构栖鹤亭。

栖鹤亭西构厅事三楹，池沼树石，点缀生动，额曰"绿杨城郭"。联云："城边杨柳向娇晚㉗温庭筠，楼畔花枝拂槛红㉘赵嘏。"此为闵园，今归罗氏。

勺园㉙，种花人汪氏宅也。汪氏行四，字希文，吴人，工歌。乾隆丙辰来扬州㉚，卖茶枝上村，与李复堂、郑板桥、咏堂僧友善。后构是地种花，复堂为题"勺园"额，刻石嵌水门上。中有板桥所

书联云："移花得蝶，买石饶云。"是园水廊十余间，湖光潋滟，映带几席。廊内芍药十数畦，廊西一间，悬"溪云"旧额，为朱晦翁书[31]。廊后构屋三间，中间不置窗棂，随地皆使风月透明。外以三脚几安长板，上置盆景，高下浅深，层折无算。下多大瓮，分波养鱼，分雨养花。后楼二十余间，由层级而上，是为旱门。

[注释]

①斗姥（mǔ）：斗姥元君，简称斗姥，也叫斗母，是道教崇拜的女神。道教说她是北斗众星的母亲，原来是龙汉年间周御王的妃子，名叫紫光夫人。某个春天，她在花园游玩有感，生下九个儿子。在道教中，斗姥崇拜十分普遍，许多道教宫观都建有斗母殿、斗姥阁、斗姥宫专门供奉斗姥。　②毕、闵：指按察使署衡永郴桂道毕本恕、盐科提举闵世俨。　③大士：佛教对菩萨的通称。　④木樨：桂花。　⑤邃室：密室。　⑥"潭影竹间动"两句："潭影竹间动"句出自《若耶溪逢孔九》。作者綦毋潜（692~749?），唐代诗人。字季通，一作孝通。"天香云外飘"句出自《灵隐寺》。作者宋之问（约656~约713），唐代诗人。一名少连，字延清，汾州（今山西汾阳）人。　⑦《图志》：指《平山堂图志》，赵之璧编纂。乾隆三十年（1765），乾隆南巡，扬州盐商在北郊建卷石洞天、西园曲水等二十景，形成"两堤花柳全依水，一路楼台直到山"的园林景观。同年，参与南巡接驾的两淮盐运使赵之璧，于扬州官署编纂成《平山堂图志》，对扬州北郊到平山堂的园林和名胜分别加以叙述，并次以历代艺文。　⑧闻木樨香：晦堂大师看到黄庭坚无所事事地在院子里踱步，他走到了黄庭坚的身边，摆了一下衣袖，轻轻地哼了一声，径自向山间走去。黄庭坚觉得莫名其妙，但也只能跟着师父走向山谷。山谷里，正是金秋时节，满山遍野的木樨花开得正紧。晦堂大师忽然停下脚步，转头对紧

跟在后面的黄庭坚说："闻木樨香否?"黄庭坚嗅了嗅周围的木樨花香，答道："闻。"晦堂大师面带微笑，又轻轻地摆了摆衣袖，说道："二三子，吾无隐乎而。"相传，自此，黄庭坚参悟了禅机，找到了心性的本源，后来在诗词以及书法方面取得了极大的成就。闻木樨香是在暗示人们佛理就像花气一样，虽然看不见、摸不着，但却无时不在，无处不在。只要用心参禅，人人都可以顿悟得道。　⑨断岸：江边绝壁。苏轼《后赤壁赋》："江流有声，断岸千尺。"　⑩废然：沮丧失望的样子。　⑪临眺自兹始：语出高适《同群公秋登琴台》诗。　⑫烟霞此地多：语出朱放《题竹林寺》诗。　⑬盐策：征收盐税的政策法令。　⑭天随子：唐代诗人陆龟蒙的别号。陆龟蒙（？～约881），姑苏（今江苏苏州）人。举进士不第，曾做过苏州、湖州从事。后隐居松江甫里，自称甫里先生、江湖散人。有《甫里集》《笠泽丛书》等。　⑮三清：即玉清、上清、太清，道教的三位至高神，总称为"虚无自然大罗三清三境三宝天尊"。三清分别是清微天玉清境洞真教主元始天尊（天宝君）、禹余天上清境洞玄教主灵宝天尊（灵宝君）、大赤天太清境洞神教主道德天尊（神宝君）。三皇：传说中上古的三个帝王。说法不一，或指天皇、地皇与泰皇，或指伏羲、神农与女娲，或指伏羲、神农与黄帝。　⑯《云麓漫抄》：笔记集，南宋赵彦卫撰。彦卫，字景安，浚仪（今河南开封）人，生卒年不详。宋宗室。此书原仅十卷，名《拥炉闲记》，后续刻五卷，更今名。考证名物者占全书十之七，记宋时杂事者十之三。　⑰醮（jiào）仪：道士祭神的礼仪。⑱昊天上帝：即天帝。《通典·礼典》："所谓昊天上帝者，盖元气广大则称昊天，远视苍苍即称苍天，人之所尊，莫过于帝，托之于天，故称上帝。"周柱史：指老子，亦称周柱下。因老子曾任周室之柱下史。　⑲景祐：宋仁宗赵祯的年号。从公元1034年至1038年，共计5年。　⑳《酉阳杂俎》：笔记小说集，唐段成式作。二十卷，续集十卷。分类记载，体

例仿张华《博物志》。因梁元帝赋有"访酉阳之逸兴"，故名。书中多诡怪不经之谈。在记叙诡怪故事的同时，《酉阳杂俎》还为后人保存了唐朝大量的珍贵历史资料、遗闻逸事和民间风情。《酉阳杂俎·玉格》载老子："形长九尺，或曰二丈九尺。耳三门，又耳附连环，又耳无轮郭。眉如北斗，色绿，中有紫毛，长五寸。目方瞳，绿筋贯之，有紫光。鼻双柱，口方，齿数六八。颐若方丘，颊如横垄，龙颜金容。额三理，腹三志，顶三约把，十蹈五身，绿毛白血，顶有紫气。" ㉑天人：仙人、神人。玉女：仙女。 ㉒"常融"等：指四梵天。亦称"四民之天"。唐人讳"民"，又称"四人天"。道教四梵天即佛教所说的声闻、觉缘、菩萨、佛四重天。参见段成式《酉阳杂俎·玉格》《云笈七签》。 ㉓三界：指众生所居之欲界、色界、无色界。 ㉔三元帝君：又称三官大帝，即道教所奉的上元天官、中元地官、下元水官三神。《道经》："天官赐福，地官赦罪，水官解厄。" ㉕紫阁丹楼纷照耀：语出王勃《临高台》诗。㉖桃蹊柳陌好经过：语出张籍《无题》诗。《全唐诗》卷三八六《张籍集》注该诗："一作刘禹锡诗，题云《踏歌词》。"有《张司业集》。㉗城边杨柳向娇晚：语出《张静婉采莲歌》诗。 ㉘楼畔花枝拂槛红：语出《和杜侍郎题禅智寺南楼》诗。 ㉙勺园：《平山堂图志》卷二为"芍园"，本卷"卷石洞天"段中也作"芍园"。 ㉚乾隆丙辰：公元 1736 年。㉛朱晦翁：朱熹（1130~1200），字元晦，又字仲晦，号晦庵，晚称晦翁，谥文，世称朱文公。祖籍徽州府婺源县（今江西婺源），出生于南剑州尤溪（今福建尤溪）。宋朝著名的哲学家、教育家、诗人，闽学派的代表人物，儒学集大成者，世尊称为朱子。著有《四书章句集注》《周易本义》《诗集传》等。

[点评]

城闉清梵在今问月桥西，红园一带。旧为舍利禅院。乾隆十六年赐名

慧因寺。其旁为别苑，经地方官员先后修建，有香悟亭、栖鹤亭等。《广陵名胜全图》："（寺）旁有苑圃，修篁丛桂，境地清幽候补道毕本恕作'香悟亭''风篁精舍'。寺钟初动，梵唱同声，抑亦静中之缘。今归候选盐课提举闵世俨修葺。"

勺园在城闉清梵西，乾隆时吴人汪希文所寓，以为种花之所。汪氏工于歌，转喉拍板，和以洞箫，清歌嘹呖迥异俗韵。

"卷石洞天"在"城闉清梵"之后，即古郧园地，郧园以怪石老木为胜，今归洪氏。以旧制临水太湖石山，搜岩剔穴，为九狮形，置之水中。上点桥亭，题之曰"卷石洞天"，人呼之为小洪园。园自勺园便门过群玉山房长廊①，入薜萝水榭。榭西循山路曲折入竹柏中，嵌黄石壁，高十余丈；中置屋数十间，斜折川风，碎摇溪月。东为契秋阁，西为委宛山房。房竟多竹，竹砌石岸，设小栏点太湖石。石隙老杏一株，横卧水上，夭矫屈曲②，莫可名状；人谓北郊杏树，惟法净寺方丈内一株与此一株为两绝。其右建修竹丛桂之堂，堂后红楼抱山，气极苍莽。其下临水小屋三楹，额曰"丁溪"，旁设水马头。其后土山逶迤，庭宇萧疏，剪毛栽树，人家渐幽，额曰"射圃"，圃后即门。

群玉山房联云："渔浦浪花摇素壁③钱起，玉峰晴色上朱阑④卢宗回。"过此，构廊与河蜿蜒，入薜萝水榭。后壁万石嵌合，离奇夭矫，如乳如鼻，如腭如脐。石骨不见，尽衣萝薜。榭前三面临水，欹身可以汲流漱齿。联云："云生涧户衣裳润⑤白居易，风带潮声枕簟凉⑥许浑。"狮子九峰，中空外奇，玲珑磊块，手指攒撮，铁线疏剔，蜂房相比，蚁穴涌起，冻云合遝⑦，波浪激冲，下水浅土，势

若悬浮，横竖反侧，非人思议所及。树木森戟，既老且瘦。夕阳红半楼飞檐峻宇，斜出石隙。郊外假山，是为第一。

楼之佳者，以夕阳红半楼、夕阳双寺楼为最。桥之佳者，以九狮山石桥及春台旁砖桥、春流画舫中萧家桥、九峰园美人桥为最。低亚作梗^⑧，通水不通舟。

[注释]

①便门：建筑物的旁门或主要大门的副门。　②天矫：形容姿态的伸展屈曲而有气势。晋郭璞《江赋》："抚凌波而凫跃，吸翠霞而天矫。"③渔浦浪花摇素壁：语出钱起《九日宴浙江西亭》诗。李斗原作司空曙诗句，据《全唐诗》卷二百三十九改。　④玉峰晴色上朱阑：语出卢宗回《登长安慈恩寺塔》诗。李斗原作李群玉诗句，据《全唐诗》卷四百九十改。　⑤云生涧户衣裳润：语出白居易《重题》诗。　⑥风带潮声枕簟凉：语出许浑《晚自朝台津至韦隐居郊园》诗。　⑦合遝（tà）：盛多貌，聚集貌。《文选·王褒〈洞箫赋〉》："趣从容其勿遽兮，骛合遝以诡谲。"李善注："合遝，盛多貌。"　⑧低亚：低垂。

[点评]

《园冶》云："池上理山，园中第一胜也。若大若小，更有妙境。就水点其步石，从颠架以飞梁。洞穴潜藏，穿岩径水；峰峦缥缈，漏月招云。莫言世上无仙，斯住世之瀛壶也。""卷石洞天"原为清初郧园故址，北郊"二十四景"之一，毁于咸丰年间兵火。1990年重新扩建，景点布局巧妙、安排紧凑，水音与岩壑共鸣，现为瘦西湖风景区第一景点。"卷石"指体积不太大、形状不太规则的石头，"洞天"源于道教典籍中神仙居

住地"三十六洞天"之说，造园者不仅用叠石营造了一个巧夺天工的自然环境，而且真切体现了"博厚配地，高明配天"的哲学理念。

卷石洞天的叠石在清代就十分有名，东部水庭，巨石为屏、古木起舞，湖石围池、曲溪环绕，绿树缀岸、红鱼戏水。中部山庭不追求假山的局部象形，而取其整体的气势：洞曲峰回，岩壑幽藏；峡谷险奇，清泉回旋。山庭以西，上阜婉挺、叠石精巧，意境山高谷深。南端"薜萝水榭"，下层观瀑、上层观山，阁内西窗尽收山亭景色。

东北部的平庭置景以密取胜，楼、阁、亭、台、廊、榭巧布假山周围，多种厅堂样式集于一处，高低、大小、明暗、虚实都处理得非常恰当，各房之间有游廊周接又各自成区；转折处或植一树、角落边或点一石，水中游鱼睡莲、山畔花草树木、门前景石盆景，构成美的画卷。"群玉山房"取"若非群玉山头见，会向瑶台月下逢"，群玉山为西王母所居，此房巧借神仙洞府之名，正与"卷石洞天"暗合；与山庭南端的薜萝水榭遥相呼应，成为景区内最精美的建筑。远山近水，峰青池碧，泉鸣溪流，古柏卷虬。从游廊北行，渡石梁、入山房，恍若飘进仙境琼苑，壁泉三迭，泠泠成响、瑟瑟琴韵；竹纹透窗，倩影浮动、阵阵花香。厅内竹舫名"知音舫"，在内品茗、坐观水景，有"天在清溪外，船在云里行"的空灵感；与窗外拟人山石"听琴"呼应，暗合"俞伯牙摔琴谢知音"的佳话。厅中取西洋手法置大镜一面，镜中舫趣有"小舟撑出柳荫来"的虚幻感。

薜萝水榭之后，石路未平，或凸或凹，若踶若啮^①，蜿蜒隐见，绵亘数十丈。石路一折一层至四五折。而碧梧翠柳，水木明瑟^②，中构小庐，极幽邃窈窕之趣。颜曰"契秋阁"，联云："渚花张素锦^③_{杜甫}，月桂朗冲襟^④_{骆宾王}。"过此又折入廊，廊西又折；折渐

多，廊渐宽，前三间，后三间，中作小巷通之。覆脊如工字。廊竟又折，非楼非阁，罗幔绮窗，小有位次。过此又折入廊中，翠阁红亭，隐跃栏槛。忽一折入东南阁子，躐步凌梯，数级而上，额曰"委宛山房"。联云："水石有余态⑤刘长卿，凫鹥亦好音⑥张九龄。"阁旁一折再折，清韵丁丁⑦，自竹中来。而折愈深，室愈小，到处粗可起居，所如顺适。启窗视之，月延四面，风招八方，近郭溪山，空明一片。游其间者，如蚁穿九曲珠⑧，又如琉璃屏风，曲曲引人入胜也。

循委宛山房而出，渐入修竹丛桂之堂。联云："老干已分蟾窟种申时行⑨，采竿应取锦江鱼林云凤⑩。"

[注释]

①踶（dì）：踢。啮（niè）：咬。此处形容道路凹凸不平的样子。
②明瑟：莹净鲜洁的样子。北魏郦道元《水经注·济水》："池上有客亭，左右楸桐，负日俯仰，目对鱼鸟，水木明瑟。"　③渚花张素锦：语出杜甫《渡江》诗。　④月桂朗冲襟：语出骆宾王《夏日游德州赠高四》诗。
⑤水石有余态：语出刘长卿《陪元侍御游支硎山寺》诗。　⑥凫鹥亦好音：语出张九龄《尝与大理丞袁公太府丞田公偶诣一所林沼尤胜因并坐其次相得甚欢遂赋诗焉以咏其事》诗。凫鹥（fú yī），凫和鸥。泛指水鸟。《诗经·大雅·凫鹥》："凫鹥在泾，公尸来燕来宁。"毛传："凫，水鸟也。鹥，凫属。太平则万物众多。"　⑦丁丁：形容伐木、下棋、弹琴等声音。唐许浑《听琵琶》："欲写明妃万里情，紫槽红拨夜丁丁。"
⑧蚁穿九曲珠：九曲珠是一种珠孔曲折难通的宝珠。相传古代有得九曲宝珠的人，穿之不得，孔子教以涂脂于线，使蚁通之。后因以"蚁穿九曲

珠"比喻运用智巧做好艰难的工作。宋陆游《游淳化寺》:"蚁穿珠九曲,蜂酿蜜千房。" ⑨申时行(1535~1614):字汝默,号瑶泉,晚号休休居士。苏州人。嘉靖四十一年(1562)殿试第一名。历任翰林院修撰、礼部右侍郎、吏部右侍郎兼东阁大学士、首辅、太子太师、中极殿大学士。

⑩林云凤:字若抚,号仙山渔人、吴门酒民等。明诸生。苏州人。明亡隐居支硎山。与毛晋、黄宗羲、袁景休友善。家贫不谒显贵。工书法,精版本鉴藏。诗律精工,力持唐调,与周光祚、王留并称"吴门三秀"。

[点评]

廊,是园林中最主要的建筑形式之一。在园林中,廊不仅作为个体建筑成为联系室内外的手段,而且还常成为各个建筑之间的联系通道。它既有遮阴避雨、休息等功能,又起组织景观、分隔空间、增加风景层次的作用。园廊依墙又离墙,因而在廊与墙之间组成各式小院,空间交错,穿插流动,曲折有法或在其间栽花置石,或略添小景而成曲廊,不曲则成修廊。随墙的曲廊则隔一定的距离故意拐一个弯儿留出小天井,点缀少许山石花木,衬以白粉墙垣,顿成小品景观,尤为楚楚动人。曲廊有规整的曲尺形,也有比较自由的折带形,因地势和交通的需要而随意曲折变化,形象生动活泼。如果把园林比作一片绿色的树叶,那么长廊定是联系各个景点的叶脉,正是它们之间的巧妙融合,曲廊蜿蜒相续,可谓有移步换景之妙。之所以用"移步换景"来形容,是因为每走一步,看向每个方向,都有着不一样的景致,走一步一处景色,映入眼帘的内容皆是全然不同的。

扬州城郭,其形似鹤。城西北隅雉埤突出者①,名仙鹤嗉②;鹤嗉之对岸,临水筑室三楹,颜曰"丁溪"。盖室前之水,其源有

二：一自保障湖来，一自南湖来，至此合为一水。而古市河水经鹤嗉北岸来会，形如"丁"字，故名"丁溪"，取"巴江作字流"之意也③。联云："人烟隔水见皇甫冉④，香径小船通⑤许浑"。

季雪村居射圃，地宽可较射。中构小室四五楹，皆雪村所居。雪村有水癖，雨时引檐溜贮于四五石大缸中，有桃花、黄梅、伏水、雪水之别⑥。风雨则覆盖，晴则露之使受日月星之气，用以烹茶，味极甘美。

小洪园后门为旧时且停车茶肆，其旁为七贤居，亦茶肆也。二肆最盛于清明节放纸鸢⑦、端午龙船市、九月重阳九皇会⑧，斗蟋蟀，看菊花，岁时记中胜地也。

"西园曲水"，即古之西园茶肆，张氏、黄氏先后为园，继归汪氏。中有濯清堂、觞咏楼、水明楼、新月楼、拂柳亭诸胜。水明楼后，即园之旱门，与江园旱门相对，今归鲍氏。

觞咏楼联云："香溢金杯环广坐⑨徐彦伯，诗成珠玉在挥毫⑩杜甫。"楼之左作平台，通东边楼，楼后即小洪园、射圃，多梅。因于楼之后壁开户，裁纸为边，若横披画式，中以木槅嵌合。俟小洪园花开，趣抽去木槅，以楼后梅花为壁间画图。此前人所谓"尺幅窗，无心画"也⑪。

濯清堂联云："十分春水双檐影⑫徐黄，百叶莲花七里香李洞⑬。"堂前方池，广十余亩，尽种荷花。

觞咏楼西南角多柳，构廊穿树，长条短线，垂檐覆脊，春燕秋鸦，夕阳疏雨，无所不宜。中有拂柳亭，联云："曲径通幽处⑭常建，垂杨拂细波⑮李益。"北郊杨柳，至此曲尽其态矣。

新月楼在拂柳亭畔，与田园冶春楼相对，湖上得月最早处也。

联云："蝶衔红蕊蜂衔粉李商隐⑯，露似真珠月似弓⑰白居易。"

水明楼本杜工部"残夜水明楼"句而名之也⑱。《图志》谓仿西域形制。盖楼窗皆嵌玻璃，使内外上下相激射，故名。联云："盈手水光寒不湿⑲李群玉，入帘花气静难忘罗虬⑳。"

水明楼后，即西园后门，后门即野园酒肆旧址。康熙间，林古渡、刘公𫍯㉑、陈其年曾饮于此。其年诗云："迟日和风泛绿苹，飞花落絮罩红巾。此间帘影空于水，何处琴声细若尘。波上管弦三月饮，坐中裙屐六朝人。独怜长板桥头客，白发推南又暮春。"

[注释]

①雉堄（zhì pì）：城上短墙。　②嗉（sù）：嗉囊，即鸟类的消化器官的一部分，在食道的下部，像个袋子，用来装食物。　③巴江作字流：语出李远《送人入蜀》诗。此句原作"巴江学字流"，据《全唐诗》卷五百一十九改。　④人烟隔水见：语出《又送陆潜夫茅山寻友》诗。皇甫冉（716~769）：字茂政，安定（今甘肃泾川北）人。曾祖时已移居丹阳（今属江苏）。天宝进士，任无锡尉。大历初入河南节度使王缙幕。官左拾遗、补阙。其诗清新飘逸，多漂泊之感。　⑤香径小船通：语出《忆长洲》诗。　⑥桃花：亦作"桃华水"，即谷雨时的春水。黄梅：即黄梅季节的雨水。　⑦纸鸢（yuān）：风筝。　⑧九皇会：农历九月初一至初九，是九皇大帝圣诞，道观会举行斋醮庆贺圣寿，称之为"九皇会"。⑨香溢金杯环广坐：语出《奉和兴庆池戏竞渡应制》诗。　⑩诗成珠玉在挥毫：语出《奉和贾至舍人早朝大明宫》诗。　⑪尺幅窗，无心画：语出《闲情偶寄·居室部·窗栏第二·取景在借》："予又尝作观山虚牖，名'尺幅窗'，又名'无心画'。"意谓窗子框住的空间就像是一尺幅的

纸，窗外的风景就是纸上的画，而画的内容不是固定的，而是取决于窗外随机的风景，或者春夏秋冬，或者晴雨霜雪，不同的时候不同的心态，都会看到不一样的画，所以说是无心画。这体现了中国园林独特的构造艺术。　⑫十分春水双檐影：语出《门外闲田数亩长有泉源因筑直堤分为两沼》诗。　⑬百叶莲花七里香：语出《题晰上人贾岛诗卷》。李洞：字才江，京兆（今陕西西安）人。因仰慕贾岛之诗，铸其像，侍之如神。终其一生多次应试，但始终未能进士及第，终身布衣。存诗170余首。⑭曲径通幽处：语出《题破山寺后禅院》诗。　⑮垂杨拂细波：语出李益《春行》诗。　⑯蝶衔红蕊蜂衔粉：语出李商隐《春日》诗。"李商隐"原作高隐，据《全唐诗》卷五百三十九改。　⑰露似真珠月似弓：语出《暮江吟》诗。　⑱残夜水明楼：语出《月》诗。　⑲盈手水光寒不湿：语出《望月怀友》（一作《寄人》）诗。　⑳入帘花气静难忘：语出《比红儿诗》。罗虬：生卒年均不详，约唐僖宗乾符（874～879）前后在世。字不详，台州人。与罗隐、罗邺齐名，世号"三罗"。累举不第。为人狂宕无检束。　㉑戆（yǒng）：同"勇"。

[点评]

西园曲水建于乾隆三十年（1765），"曲水"取王羲之《兰亭集序》中"行曲水以流觞"之意，因在卷石洞天之西，故名。原为张氏园林，后为清副使道黄晟别墅。1779年园林归候选道汪义，1783年归候选知府汪灏，转归大盐商鲍诚一。《广陵名胜全图》云："西园曲水，自北而之东折若半壁……依水之曲，以治亭馆，不假藩篱。泛藻游鱼近依几席。酒船歌舫，时到庭阶，旷如也。"咸丰年间毁于兵火，民国初年邑人金德斋购其故址，复筑是园。后为丁敬诚所有，名曰"可园"。新中国成立前又圮。1988年，扬州市园林局在卷石洞天西侧复建西园曲水。园中开凿池

塘，池塘周边复建濯清堂、觞咏楼、水明楼、新月楼、拂柳亭等景。今为虹桥仿园其中一部分。

徽州歙县棠樾鲍氏，为宋处士鲍宗岩之后，世居于歙。志道字诚一，业鹾淮南①，遂家扬州。初，扬州盐务，竟尚奢丽，一婚嫁丧葬，堂室饮食，衣服舆马，动辄费数十万。有某姓者，每食，庖人备席十数类，临食时，夫妇并坐堂上，侍者抬席置于前，自茶面荤素等色，凡不食者摇其颐，侍者审色则更易其他类。或好马，蓄马数百，每马日费数十金，朝自内出城，暮自城外入，五花灿著，观者目炫。或好兰，自门以至于内室，置兰殆遍。或以木作裸体妇人，动以机关，置诸斋阁，往往座客为之惊避。

其先以安绿村为最盛，其后起之家，更有足异者。有欲以万金一时费去者，门下客以金尽买金箔，载至金山塔上，向风扬之，顷刻而散，沿沿草树之间，不可收复。又有三千金尽买苏州不倒翁，流于水中，波为之塞。有喜美者，自司阍以至灶婢②，皆选十数龄清秀之辈，或反之而极，尽用奇丑者，自镜之以为不称，毁其面以酱敷之，暴于日中。有好大者，以铜为溺器，高五六尺，夜欲溺，起就之。一时争奇斗异，不可胜记。自诚一来扬，以俭相戒。值郑鉴元好朱程性理之学，互相倡率，而侈靡之风至是大变。

诚一拥资巨万，然其妻妇子女，尚勤中馈箕帚之事③，门不容车马，不演剧，淫巧之客不留于宅。先是商家宾客奴仆，薪俸公食之数甚微，而凡有利之事，必次第使之，不计贤否。诚一每用一客，必等其家一岁所费而多与之。果贤则重委以事，否则终年闲食也。子二：长席芬，主理家事，勤慎自守；次勋茂，字树堂，召试

内阁中书。鲍方陶，诚一之弟，好宾客，多慷慨。幼贫苦，《论语》《孟子》无善本，谓里中富者刻之，皆揶揄其愚。既移家扬州业醝，家渐富，乃细加校正付刻，藏诸家塾。

[注释]

　　①业醝（cuó）：从事盐务。　②司阍（hūn）：看门的人。灶婢：女厨工。　③中馈：指家中供膳诸事。《周易·家人》："无攸遂，在中馈。"孔颖达疏："妇人之道……其所职，主在于家中馈食供祭而已。"

[点评]

　　扬州的繁荣以盐务为最。乾隆年间，扬州盐业达到鼎盛时期，垄断两淮盐业的"八大总商"齐集扬州，而大小盐商寄居扬州的更是不计其数。这些盐商利用对盐业的垄断，积聚起雄厚的资本，连乾隆都感叹扬州盐商富甲天下。在这种形势下，盐商的生活极为豪华奢侈。除去本文介绍的，位居"八大盐商"之首的黄均泰也极尽奢华之能事，据说他家用参、术等物饲养母鸡，每天早上吃两个这种鸡下的蛋，一个蛋就价值不菲。世人这样形容盐商的生活："衣服屋宇，穷极华靡。饮食器具，备求工巧。徘优伎乐，恒歌酣舞。宴会嬉游，殆无虚日。金银珠贝，视为泥沙。"在这样的社会风气中，有钱商人之间会互相攀比，将奢华的生活当作地位的象征，其生活奢靡程度已超出普通人的想象。

　　当然，并不是所有的盐商都如此。比如商人郑鉴元就能够勤俭持家，妻子儿女都亲自操办家务，确实是难能可贵的。许多盐商也都以他为榜样，出资支持当地的文化事业。如马曰琯、马曰璐兄弟致力于收藏典籍，奖掖人才；江春广结文士，主持风雅；汪应庚捐资助学，广修名胜古迹。扬州现在的许多园林就是他们留给后人的一笔笔宝贵财富。

朱栻，字敬亭，苏州元和人，工诗，善书。弟槐，诗与兄齐名。

程□，字晋涵，歙人，工字画，善蓄古器。弟铸，字冶夫，号竹门，工诗。程嘉贤，字少伯，歙人，工诗，书效董文敏。

黄德煦，字次禾，仰岑长子也。少有奇气，长笃孝友，博学善识古器。于古人书画，尤精鉴别。其族黄仲昭，工诗，有古人风。

刘大观，字松岚，山东邱县拔贡生①，工诗善书。官广西知县，丁艰时②，为江南浙江之游。扬州名园，江外诸山，以及浒墅、西湖诸胜迹，极乎天台、雁荡之间，挥素擘笺无虚日③。归过扬州，主朱敬亭家，尝游鲍氏园，赠之以画。尝谓人曰："杭州以湖山胜，苏州以市肆胜，扬州以园亭胜，三者鼎峙，不可轩轾④。"洵至论也。诗学唐人，著有《嵩南诗集》《诗话》数十卷。闻扬州名妓银儿以怨死，求得其墓，邀同人作诗吊之。服除⑤，改授奉天开原县，擢宁远知州，称循吏⑥。时与甘泉林苏门交，予于苏州得松岚书云："邗江小聚，大快平生，别来延想⑦，不啻天壤。客岁冬抵沈阳，越二十余日，委治承德。自抗尘容，益鲜雅状。回想昔时步月寻僧，看花对酒，杳然不可复得矣。幸上游不以俗吏相待，犹得以书生本来面目，与部下子民相安于无事，此可告慰者也。迩来卸承德事⑧，又委治开原。幸此地事简民淳，可以不废吟咏，甚适意耳。兹当天气晴和，景物间美，遥维居处，酒思诗情，当复不浅。方菊人、月查兄弟，汪味芸、甘亭和尚，并此致之。"苏门字步登，号啸云，吾乡磊落之士，山东衍圣公庙辟之为六品官⑨。

①拔贡生：拔贡，清代选拔人才的制度。由学政选拔秀才中文行兼优的人，贡入京师，称为"拔贡生"。待会试、廷试及格后，入选者依成绩优劣分成一、二、三等，以七品京官、县官、教职任用之。余者罢归，称为"废贡"。初定六年选拔一次，自乾隆七年（1742）起改为十二年一次。
②丁艰：亦称丁家，艰即丁忧。指遭逢父母丧事。 ③挥素擘笺：挥素，挥笔。擘笺，裁纸。引申为挥笔书法、作画。 ④轩轾：车前高后低为"轩"，车前低后高为"轾"，喻指高低轻重。《诗经·小雅·六月》："戎车既安，如轾如轩。" ⑤服除：守丧期满。 ⑥循吏：奉公守法的官吏。
⑦延想：长久的思念。 ⑧迩来：最近以来。 ⑨衍圣公：孔子嫡长子及其子孙的世袭封号，始于宋仁宗至和二年（1055），历经宋、金、元、明、清、民国，直至1935年国民政府改封衍圣公孔德成为大成至圣先师奉祀官为止。

[点评]

刘大观（1753~1834），字松岚，号正孚。山东邱县（今属河北）人。乾隆四十二年（1777）拔贡。出官广西，任知县十余年。迁宁远知府，山西河东道兼署布政使。历官有政声。后掌教覃怀书院。与李秉礼、李宪乔交最善。法式善《梧门诗话》谓袁枚言其诗"思清笔老，风格在韦、柳之间"。洪亮吉《北江诗话》称其诗"如极边春色，仍带荒寒"。著有《玉磐山房集》。生平事迹见《湖海诗传》卷三八、《晚晴簃诗汇》卷一〇三。

提及扬州园林，被引用最多的一句话大概就是清代刘大观所说："杭州以湖山胜，苏州以市肆胜，扬州以园亭胜，三者鼎峙，不可轩轾。"李斗在《扬州画舫录》中引用，并认为"询至论也"。近当代的园林研究

者，常以此话证明清中叶的扬州在私家园林建设上的发达。为何刘大观会有此评论呢？有学者认为这主要体现在：扬州园林在自然风貌与人工山水的结合上常有匠心独运的运用；扬州园林多有创新之举，不仅是通过亭台楼阁的变化，而是突破这种框框的束缚，另辟一番新天地；此外还胜在扬州园林的叠石。当然，对刘大观的这句评论，当代学界的认识并不一致。如都铭、张云先生的《园亭、市肆与湖山——清中叶扬州北郊园林的本质特征》一文通过分析刘大观评论的语境与真实意义，并辅以其他材料佐证，认为扬州北郊的"园亭"，在清中叶已由私家园林转化与整合为类似城市公共旅游场所的"名胜"，而非与同时代苏州园林类似的私家园林。并因此认为对清中叶扬州园林的研究，应赋予新的角度与意义。

汪中，字容甫，江都人。谢少宰督学江苏时①，自逊以为己学不及中，拔为贡生，名冠大江南北。盐政全公延之经理金山御书楼②。为经史之学，尤工属文，尝选《哀江南》以下数十篇为《伤心集》。所著有《述学》内外篇二卷③，中有《广陵对》一篇最精确。其词云：

> 乾隆五十二年正月④，中谒大兴朱侍郎于钱塘⑤，侍郎谓中曰："余先世籍萧山，本会稽地，今适奉使于此。尝览朱育对濮阳兴语⑥，熹其该洽⑦，度后之人不能也。吾子咨于故实而多识前言往行，亦可以广陵之事谂余乎⑧？"对曰："中幼而失怙⑨，未更父兄之训；长游四方，又有昏瞀之疾⑩，故书足记⑪，十不窥一，何足以酬明问？抑闻不知而言不知，知而不言不忠，二者中之所不敢出也，昔者黄帝迎日推策⑫，分天以为十有二次⑬。南斗牵牛⑭，是为星纪⑮，七政会焉⑯。布算者

于是乎托始^⑰，而后岁月日时，咸得其序。扬州之域，是其分野^⑱。自汉以来，或治历阳，或治寿春，或治建业，而广陵卒专其名，其占应之。昆仑之山，实维西极，河出其北，江出其南；自丽江至于高阙^⑲，其距八千里，万折而东，夹广陵以入于海，而邗沟贯之，江河于是乎合焉。于辰为维首^⑳，于水为归墟^㉑，故广陵者，天地之所以成始而成终也。窃尝求之人事，稽其善败之迹，比于蒙诵，其庶几乎。夫秦灭六国，楚最无罪。当陈王首事而死，楚地之众，未有所属；其有矫命项氏^㉒，引兵渡江，以争天下。遂战巨鹿，西屠咸阳，则召平首建大谋^㉓，以报秦仇也。汉室倾危，董卓干纪^㉔，百城拊心^㉕，莫敢先发。其有区区郡吏，无爵于朝，而义感邦君，结盟讨罪，升坛慷慨，必死为期。则臧洪说张超起兵^㉖，纠合牧守^㉗，以诛贼臣也。祖约、苏峻称兵犯阙^㉘，幼主幽厄，京师涂炭。其有固守孤垒，大誓三军，力遏贼冲，以保东土；西师称之^㉙，遂殄狂寇。则郗鉴董率义旅^㉚，犄角上游，以匡晋室也。桓元负豪杰之名^㉛，藉累世之资，挟荆州之众，乘晋道中衰，本末俱弱，易姓受命，人无异心。其有手枭逆徒，协谋京口，既克建康，偏师独进，凶旅尽夷，乘舆反正，祀晋配天，不失旧物，则刘毅举州兵以平桓氏，光复大业也。侯景反噬，二宫在难，诸镇不务徇君父之急，而日寻干戈，甚者望风请命，委身贼手。其有居围城之中，无谋人军师之责，而唱义勤王，有死无二，则祖皓、来巇，袭斩董绍先，驰檄讨景，为梁忠臣也^㉜。武氏淫虐，人伦道尽，临朝称制，唐祚将倾。其有控引江淮，奉辞讨贼，功虽不成，其所披泄^㉝，亦足伸大义于天下。则徐敬

业举兵匡复，杀身亡宗，以酬国恩也。且夫武氏之立，绩实赞之，敬业既心在王室，又以盖前人之愆，忠孝存焉。"

侍郎曰："敬业不直趋洛阳，而觎金陵王气，固忠臣与？"中曰："兵者凶器。当唐全盛之时，武氏积威所劫，海内莫不听命，敬业举乌合之众，起而与之抗，故欲扫定江表，厚集其力，先为不可胜，以待敌之可胜。发谋之始，义形于色，握兵日浅，未有不臣之迹，安可逆料其心而备责之哉？春秋贤守，经礼毋测，未至推斯义也，虽与日月争光可也。"侍郎曰："善，愿卒闻之。"曰："艺祖擢自行间㉞，典兵宿卫㉟，受周厚恩，幸主少国，疑而自立。其有前代懿亲㊱，不乐身事二姓，缮兵守境㊲，城孤援绝，举族徇之，则李重进以淮南拒命㊳，握节而死，下见世宗也。宋氏积衰，元兵南伐，势若摧枯，列郡土崩，不降则溃。其有孤城介立，血战经年，泊行在失守㊴，三宫北迁㊵，而焚诏斩使㊶，勇气弥励，忠盛于张巡㊷，守坚于墨翟。则李庭芝乘城百战㊸，国亡与亡也。当明季世，流寇滔天，南都草创，奸人在朝，方镇擅命，国势殆哉不可为矣。其上匡暗主，下抚骄将，内揽群奄，外而直鞠躬进力，死而后已。则史可法效命封疆，终为社稷臣也。故以广陵一城之地，天下无事，则鬻海为盐，使万民食其业，上输少府㊹，以宽农亩之力；及川渠所转，百货通焉，利尽四海。一旦有变，进则翼戴天子㊺，立桓、文之功㊻；退则保据州土，力图兴复。不幸天长丧乱，知勇俱困，犹复与民守之，效死勿去，以明为人臣之义，历十有八姓，二千余年，而亡城降子，不出于其间。由是言之。广陵何负于天下哉？"

侍郎曰："卓哉言乎！昔陈郡袁氏[47]，世有死节之臣，矜其门地，不与人伍。今闻吾子之言，天下百郡，洵无若广陵者，后之过者，式其城焉可也。抑闻之危事不可以为安，死事不可以为生，则无为贵知矣。此数君子者，刘毅材武，故有战功，郗公名德，雍容而已。自祖皓以下，败亡接踵，意川土平旷，非用武之地与？其民脆弱，不可以即戎与？若其建名立义，类多守土之臣，又虞翻所谓外来之君[48]，非其土人者也，子其有以语我？"

中曰："蔡泽有言[49]，人之立功，岂可期于成全邪？身与名俱全者上也，名可法而身死者其次也，名在僇辱而身全者下也[50]。必若所言，求之前代，功成名遂，抑有人焉，孙策用兵，仿佛项羽，既定江东，威震海内，举十倍之众，叩城请战。陈登出奇制胜[51]，再破其军，由是画江以守。吴虽西略，而北不益地尺寸，则匡琦之战为之也。金人乘百战百胜之势，挟齐南下[52]，其锋不可当，韩世忠要之半涂[53]，多所俘馘[54]，诸将用命，同时奏功，战胜之威，民气百倍，由是开府山阳，屹为重镇，而淮东久不被兵，则大仪之战为之也[55]。李全联京东以为饵[56]，通蒙古以为窟，屡贼帅臣，厚索廪赐[57]，乍服乍叛，十有六年，朝廷姑息，有似养虎。既连陷州县，进薄三城，太清之祸，近在旦夕，赵葵建议讨贼[58]，身肩其事，轻兵迭出，所向有功。由是长鲸授首[59]，余寇息平，迅扫淮堧[60]，复为王土。敌国寝谋[61]，宗社再安，则新塘之战为之也。三者保境却敌之功至壮也，非地不利人不勇也。符坚强盛，禹迹所奄，九州有其七，倾国南侵，目无晋矣。谢玄以北府之兵[62]，选锋陷陈，

使数十万之众，应时崩摧，秦因以亡，由是再复洛阳，进军临邺，国威中振，尊谥曰'武'，则淝水之战为之也。

开皇始议平陈⑥，贺若弼献其十策⑥，已而潜师济江，据其要害，直抵近郊，于时建康甲士，尚十余万人。鲁达忠勇⑥，人有死心，而弼力战摧锋，破其锐卒，禽其骁将，由是陈诸军皆溃。新林之师⑥，鼓行而进，江左以平，则白土冈之战为之也。

朱温雄据大梁，并吞诸镇，悉其精兵猛将，三道临淮。当是时，淮南不守，钱氏、马氏必不能自立⑥。温之兵力，极于岭海，地广财富，则难图也。杨行密、朱瑾决计攻瑕，枭其上将，偏败众携，长驱逐北。由是保据江淮，奉唐正朔，辟土传世。终梁之亡，不能得志于吴，则清口之战为之也⑥。夫晋之与秦，吴之与梁，皆非敌也。然举一国之命，决机于两陈之间，小则兵败将死，大则国破君亡若是矣。又况南北区分，垂三百年，一战而天下合于一，以此行师，其孰能御之？《诗》曰：'武王载旆，有虔秉钺，如火烈烈，则莫我敢曷！'⑥广陵有焉。

若夫异人间出，邦家之光，前之所陈，固犹未尽，为其事之不系于广陵也。则请备言之：桓、灵之际，常侍擅朝，朝野切齿，刘瑜以宗室明经⑦，身侍禁闼，协心陈窦⑦，议诛宦官，仰观天文，俾其速断。谋之具违，并陨其族，而汉业亦衰。同姓之臣⑦，与国升降，屈平之志也。王敦专制朝政⑦，有无君之心。戴渊忠谅⑦，尽心翼卫。及戎车犯顺，石头失守，虽逼凶威，抗辞不挠。主辱臣死，卒蒙其难。正色立朝，人莫敢过，而致难于其君，孔父之义也。

武氏始以色升，浸成骄横，来济谏之⑦，上官仪谋废之⑦，

纳君于善，继之以死，比干之仁也。庞勋既陷武宁⑦，泗为巡属⑧，又当长淮之冲，在所必争，辛谠出万死不顾一生之计⑦，冒围求救，往反十二。是时贼兵北及泰山，南至横江，主帅既戕，官军屡创，而肘腋之下，一城独完。苦身愁思，以忧社稷，申包胥之哭也⑧。黄巢豨突京师⑧，僭称大号，乘舆播于退裔⑧。群盗蜂起，跨州连郡，唐之政令，不复行于四方。当此之时，天命去矣。王铎连十道之兵⑧，总九伐之任⑧，承制封拜，以系海内之心，王师既夺，贼遂走死，而唐社之复延者且三十年。二相干位，诸侯宗周，共和之政也⑧。宋氏武功不竞，西夏跳梁，宇内骚然，当宁旰食⑧，张方平建议赦其罪而与之更始⑧，由是元昊请臣⑧，而中国之民，得以休息，及熙宁用兵⑧，再进苦口，谋臣不忠，遂成灵州永乐之祸⑧，而神宗以此饮恨而终，王者务德而无勤民于远，祭公谋父之谏也⑨。故广陵自周以前，越在荒服⑨，其时人士，未闻于上国，秦汉而下，始有可纪。然当三代盛时，忠臣烈士之行事，所震耀于天壤者，先民有作，举足以当之，此亦才之至盛已。至政事法理，经纬乎民生，文学道艺，立言不朽；里闬耆德⑨，孝子贞妇，一至之行，盖以千百计，非国家之所以废兴存亡者，则皆略之。考其事迹，则如彼，语其人才，则如此。惟桑与梓，必恭敬止⑨，故君子尤乐道焉，夫子详之。"

侍郎曰："善乎子之张广陵也，辞富而事核，可谓有征矣。古者诵训之官⑨，掌道方志，以诏观事，王巡狩则夹王车，故曰，山川能说，可以为大夫，吾子其选也。朱育之对，何足以当之？"

中谢不敏，退而发策谨录为是篇。

[注释]

①谢少宰：指谢墉（1719~1795），字昆城，号金圃、丰甫、东墅，晚号西髯，浙江嘉善枫泾镇（今上海市金山区）人。乾隆十六年（1751）皇上南巡，谢墉以优贡生召试，赐举人，授内阁中书。十七年，成进士，改庶吉士，授编修。后历任工部侍郎、礼部侍郎、吏部侍郎、江苏学政、内阁学士等职。少宰，明、清对吏部侍郎的别称。　②全公：指全德（约1732~1802），今辽宁铁岭人，自署惕庄主人，满族戴佳氏，故或称戴全德。任两淮盐政、浙江盐政兼杭州织造、热河总管等职。全德亦系清中叶戏曲家，著有《辋川乐事》《新调思春》单折杂剧二种，总称《红牙小谱》，另有《当阳诗稿》《词稿》各一卷。乾隆五十五年（1790），湖广总督毕沅、礼部侍郎谢墉、刑部侍郎王昶联名向全德推荐汪中董理文汇阁、文宗阁《四库全书》校勘之役。全德接受诸大僚建议，礼聘汪中，典文宗阁秘书。汪中住金山精法楼，检理本书，校正文字，竭二年之力，写出校记二十余万字。　③《述学》：包括内篇三卷、外篇一卷、补遗一卷、别录一卷。此书文章类别可以分为两大类：一为辞章之文，二为学术之文。关于《述学》，汪中的儿子汪喜孙在《容甫先生年谱》中说："先君撰《述学》一书，博考先秦古籍，三代以上学制废兴，使知古人所以为学者，凡《虞复》第一，《周礼之制》第二，《列国》第三，《孔门》第四，《七十子后学者》第五，又列《通论》《释经》《旧闻》《典籍》《数学》《世官》，目录凡六。"可惜年寿不永，未能按所列计划完成。现在我们见到的《述学》，仅是集其生平撰著的文章而成。　④乾隆五十二年：公元1787年。　⑤朱侍郎：指朱珪（1731~1807），字石君，号南崖，晚号盘陀老人。顺天大兴（今北京市大兴区）人。与其兄朱筠，时称"二

朱"。乾隆十二年（1747）进士，历任庶吉士、编修侍读学士、福建按察使等职，谥号文正。　⑥朱育对濮阳兴语：朱育曾与太守濮阳兴问对，论列会稽古今人物，条答汉以来郡治迁徙。朱育，生卒年未详，三国东吴大臣。字嗣卿，山阴（今浙江绍兴）人。曾任东观令、侍等职。著有《会稽土地记》《幼学》《异字》。濮阳兴（？~264），字子元，陈留（今河南开封）人，三国东吴大臣。孙权时为上虞县令，后升任尚书左曹、五官中郎将、会稽太守。孙休即位，征召为太常卫将军、平军国事，封外黄侯。吴景帝永安三年（260），力主建丹杨湖田，事倍功半，百姓大怨。后升任丞相。永安七年（264），孙休去世，濮阳兴与张布迎立孙皓。濮担任侍郎，兼任青州牧。同年被万彧谮毁，流放广州，途中被孙皓派人追杀，并夷三族。　⑦熹：炽热。引申为非常喜欢。洽：广博，周遍，博识洽闻。　⑧谂（shěn）：告诉。　⑨失怙（hù）：指丧父。　⑩昏瞀（mào）：昏昧不明事理。　⑪故书：古书。疋（yǎ）记：历代载籍正史。疋，同"雅"。　⑫迎日推策：指以蓍草或竹筹推算而预知未来的节气历数。后亦用于占卜吉凶。《史记·五帝本纪》："（黄帝）获宝鼎，迎日推策。"裴骃集解："晋灼曰：'策，数也，迎数之也。'瓒曰：'日月朔望未来而推之，故曰迎日。'"司马贞索隐："《封禅书》曰：'黄帝得宝鼎神策。'下云：'于是逆知节气日辰之将来，故曰推策迎日也。'"　⑬分天以为十有二次：古代天文学家以日、月所会之处为次，日、月一年十二会，故有十二次。又将天空星宿分为十二次，配属各国，以占卜其凶吉，谓之分野。十二星次与分野关系为：

星次	星纪	玄枵	娵訾	降娄	大梁	实沈
分野	吴越	齐	卫	鲁	赵	晋魏
星次	鹑首	鹑火	鹑尾	寿星	大火	析木
分野	秦	周	楚	郑	宋	燕

⑭南斗：二十八星宿之斗宿，玄武七宿第一宿，有星六颗。牵牛：二十八星宿之牛宿，玄武七宿第二宿，有星六颗。⑮星纪：即二十八星宿的斗宿、牛宿。《尔雅·释天》："星纪，斗、牵牛也。"郭璞注："牵牛斗者，日月五星之所终始，故谓之星纪。"《晋书·天文志》："自南斗十二度至须女七度为星纪，于辰在丑，吴越之分野，属扬州。"⑯七政：古天文术语，亦称七曜、七纬。有日、月和金、木、水、火、土五星，天、地、人和四时等多种说法。⑰布算：布筹运算。⑱分野：古代占星家为了借星象来观察地面州国的吉凶，将天上的星宿分别指配于地上的州国，使其互相对应，即云某星宿为某州国的分野或某地是某星宿的分野。⑲丽江：今云南丽江。高阙：又名阙口、高阙塞，在今内蒙古杭锦后旗东北。西汉卫青于此领兵外击匈奴。⑳辰：将十二地支与四方相配，辰指东南方向。维：隅，角落。首：表示方位，相当于水面。㉑水：五行之一。归墟：亦作"归虚"。传说为海中无底之谷，谓众水汇聚之处。《列子·汤问》："渤海之东，不知几亿万里，有大壑焉，实惟无底之谷，其下无底，名曰归墟。"张湛注："归墟，作归塘。"以上两句，谓广陵地处东南、大江入海口，占有独特的地理优势。㉒矫命：假传命令。㉓召平：秦朝广陵人。前209年参加陈胜吴广起义，被任命为将，率兵攻广陵，不克，听到陈胜败亡消息，乃渡江至吴地，矫称陈胜之命任项梁为张楚政权上柱国，令其率军渡江西向攻秦，项梁于是率八千人渡江西进成为抗秦主力。时见《史记·项羽本纪》《汉书·陈胜项籍传》。㉔干纪：违犯法纪。㉕拊心：拍胸。表示哀痛或悲愤。㉖臧洪（160～195）：字子源，一作子原，东汉广陵郡射阳县人，汉末群雄之一。太原太守臧旻之子。其有壮节，曾为关东联军设坛盟誓，共伐董卓。袁绍非常看重臧洪，先后让他治理青州，担任东郡太守，臧洪在这些地方政绩卓越，深得百姓拥护。后臧洪因袁绍不肯出兵救张超，开始与其为敌，袁绍兴兵围

之，经过几番恶战，臧洪被袁绍所擒，慷慨赴死。张超（？~195）：表字不详，东平寿张（今山东阳谷县寿张镇）人。汉献帝初平元年（190）正月，与兄张邈会同其他诸侯参加讨伐董卓同盟。张超推荐臧洪为诸侯同盟宣誓者。兴平元年（194）夏，曹操讨陶谦，远征徐州。张超、张邈和陈宫共谋推戴吕布为兖州牧，攻打曹操的根据地兖州。兴平二年（195）春，曹操回军，吕布渐渐处于劣势。同年八月，张超在兄长命令下保家族守雍丘筮城，曹操猛攻雍丘。十二月，雍丘陷落，张超被曹操斩杀。张邈、张超三族被灭。㉗牧守：指兖州刺史刘岱、豫州刺史孔伷。㉘"祖约"句：指苏峻、祖约之乱，又称苏峻之乱，是东晋成帝年间发生的一次大规模叛乱，爆发于咸和二年（327），由历阳内史苏峻发起，联结镇西将军祖约以讨伐庾亮为名起兵进攻建康。于次年攻破建康执掌朝政，庾亮则与江州刺史温峤推举征西大将军陶侃为盟主，建立讨伐军反抗苏峻，同时三吴地区亦有义兵起兵。乱事于咸和四年（329）随苏峻于前一年战死和余众陆续被消灭而结束。㉙西师：指陶侃的部队。陶侃当时为征西大将军、荆州刺史，故曰西师。㉚郗鉴（269~339）：字道徽。高平金乡（今山东金乡）人。东晋重臣、书法家。少年时孤贫，但博览经籍、躬耕吟咏，以清节儒雅著名，不应朝廷辟命。晋惠帝时曾为太子中舍人、中书侍郎。永嘉之乱时，聚众避难于峄山。其后被琅邪王司马睿授为兖州刺史。永昌初年，入朝任领军将军、安西将军、尚书令等职。参与讨平王敦之乱、苏峻之乱，并与王导、卞壸等同受遗诏辅晋成帝。累官司空、侍中，封南昌县公。晋成帝咸康四年（338），拜太尉。咸康五年（339）去世，获赠太宰，谥号文成。郗鉴工于书法，现有《灾祸帖》存于《淳化阁帖》中。董率：亦作"董帅"。统率，领导。㉛桓元（369~404）：即桓玄，字敬道，谯国龙亢（今安徽怀远）人。东晋将领、权臣，大司马桓温之子。袭爵南郡公，世称桓南郡。历任侍中、都督中外诸军事、丞相、录尚书

事、扬州牧，领徐州刺史，晋封楚王。大亨元年（403），威逼晋安帝禅位，在建康（今江苏南京）建立桓楚，改元"永始"。不久，刘裕举北府兵起义，桓玄败逃江陵重整军力，遭西讨义军击败。试图入蜀，被益州督护冯迁杀死。当时桓玄领南兖州及荆州两州刺史，他举兵南下，攻入建康。 ㉜"侯景"段：侯景之乱，又称太清之难，是指中国南北朝时期南朝梁将领侯景发动的武装叛乱事件。侯景本为东魏叛将，被梁武帝萧衍收留，因对梁朝与东魏通好心怀不满，遂于548年以清君侧为名义在寿阳（今安徽寿县）起兵叛乱，549年攻占梁朝都城建康，将梁武帝活活饿死，掌控梁朝军政大权。侯景起兵后相继拥立萧正德、萧纲和萧栋三个傀儡皇帝，最后于551年自立为帝，国号汉。梁湘东王萧绎在肃清其他宗室势力后，派徐文盛、王僧辩讨伐侯景，战局逐渐扭转；驻守岭南的陈霸先北上与王僧辩会师，于552年收复建康。侯景乘船出逃，被部下杀死，叛乱终于平息。侯景之乱后，江南地区的社会经济遭到毁灭性的破坏，加剧了南弱北强的形势。祖皓，先为江都令后为广陵太守，在城陷后被车裂。来嶷，曾劝祖皓剿除凶逆；皓败，兄弟子侄遇害16人。董绍先，为兖州刺史。 ㉝披泄：陈述发泄。 ㉞艺祖：太祖或高祖的通称。此谓宋太祖赵匡胤。 ㉟典兵：统领军队，掌管军事。宿卫：皇帝的警卫人员，禁军。赵匡胤曾为后周殿前都点检，掌管殿前禁军。 ㊱懿亲：至亲。又特指皇室宗亲、外戚。文中李重进系后周太祖郭威的外甥。 ㊲缮兵：整治武备。 ㊳李重进（？~960）：沧州（今河北沧州）人，五代时后周禁军统帅之一，后周太祖郭威第四姊福庆长公主之子。太祖时历任内殿直都知、大内都点检兼马步都军头、殿前都指挥使等职。954年，世宗柴荣即位，李重进为侍卫亲军马步军都虞候，后以战功加使相衔，升侍卫亲军都指挥使。北宋建隆元年（960），宋太祖赵匡胤即位，命令韩令坤代替李重进，将李重进移镇至青州，李重进拒绝调动，派遣幕僚翟守珣说服李筠起兵抗命，翟守

珣却将此事泄露给宋太祖，于是宋太祖要求翟守珣拖延李重进出兵，以防止李重进与李筠南北呼应。翟守珣回去后，向重进诋毁李筠不足与谋事，重进果然中计，错失良机。李筠四月起兵反宋，六月兵败，自焚而死。同年九月李重进起兵。十月，太祖亲征，带领石守信、王审琦、李处耘平叛。十一月，到达扬州城下，即日入城，重进举家自焚。　㊴洎（jì）：到，及。行在：专指天子巡行所到之地，此指南宋都城临安（今杭州）。宋高宗赵构建炎元年（1127）在南京（即应天府，今河南商丘）即位后，为避金兵进攻，以巡幸为名，先后流亡至扬州、平江府（今江苏苏州）、杭州、建康府（今江苏南京）、绍兴府（今浙江绍兴）等地，均以"行在"名之。建炎三年二月驻跸杭州时，诏以为行宫。七月，升杭州为临安府。绍兴八年（1138），正式以临安府为都城，仍称为行在。　㊵三宫北迁：宋德祐元年（1275），元右丞相伯颜率领的元朝军队兵临南宋行在临安府城下，太皇太后谢道清采取了投降保全宗族的对策。第二年，亡国的赵氏后宫及宰枢要员以"祈请"的名义北觐。三宫，谓天子、太后、皇后。　㊶焚诏斩使：临安陷落后，谢太后两次下诏劝李庭芝降元，他射杀使者，坚守扬州。　㊷张巡（708~757）：蒲州河东（今山西永济）人。唐玄宗开元末年进士，历任太子通事舍人、清河县令、真源县令。安史之乱时，起兵守雍丘，抵抗叛军。唐肃宗至德二年（757），安庆绪派部将尹子琦率军南侵江淮屏障睢阳，张巡与许远在内无粮草、外无援兵的情况下死守睢阳，前后交战四百余次，使叛军损失惨重。有效阻遏了叛军南犯之势，保障了唐朝东南的安全。最终因粮草耗尽、士卒死伤殆尽而被俘遇害。后获赠扬州大都督、邓国公。　㊸李庭芝（1219~1276）：字祥甫，随地（今湖北随州）人。宋理宗嘉熙末，献江防策于孟珙，请抗蒙自效，权知建始县，组织军民战守。理宗淳祐元年（1241），第进士。理宗开庆元年（1259），权知扬州，主管两淮制置大使督师援襄阳，襄阳失守，罢官。

宋恭帝德祐元年（1275），元兵攻扬州，他以参知政事、知枢密院事，团结军民，婴城坚守。扬州食尽，与姜才将兵东入海，至泰州被俘，械回扬州被杀害。　㊹少府：职官名，为皇室管理私财和生活事务。其职掌主要分两方面：其一负责征课山海池泽之税和收藏地方贡献，以备宫廷之用；其二负责宫廷所有衣食起居、游猎玩好等需要的供给和服务。　㊺翼戴：辅佐拥戴。　㊻桓、文：指春秋五霸的齐桓公、晋文公。以桓、文比喻"上显宗义，下降凶害"。　㊼陈郡袁氏：指袁粲（420~477），原名愍孙，字景倩，陈郡阳夏（今河南太康）人，南朝宋宰相。少孤好学，颇有清才。跟从宋孝武帝刘骏，除尚书吏部郎、太子右卫率、侍中。孝武帝孝建二年（455），起为廷尉、太子中庶子。累官尚书令，领丹阳尹，封兴平县子。宋明帝刘彧病危时，袁粲与褚渊、刘勔并受顾命辅佐太子刘昱，派兵平定了桂阳王刘休范的反叛，加授开府仪同三司、侍中、尚书令，后升任司徒。刘昱被杀后，其弟安成王刘准在萧道成的扶植下继承皇位，袁粲升任中书监，顺帝昇明元年（477），起兵反抗把持朝政的萧道成，事败后与其子一并被杀。陈郡袁氏，中国古代著名家族，顶级门阀之一。陈郡相当于今淮阳、太康、鹿邑等地，也就是袁氏始祖袁涛涂后裔的直系望地，以阳夏为世居，之后的袁氏支脉多出自这里。　㊽虞翻（164~233）：字仲翔，会稽余姚人。三国时期吴国学者、官员。他本是会稽太守王朗部下功曹，后投奔孙策，自此仕于东吴。他既可日行三百，善使长矛，于经学也颇有造诣，尤其精通《易》学，又兼通医术，可谓文武全才。　㊾蔡泽：生卒年不详，战国时燕国纲成（今河北张家口市万全区）人，善辩多智，游说诸侯。蔡泽走投无路入秦，经范雎推荐，被秦昭王任为相。随后在秦孝文王、秦庄襄王、秦始皇四朝任职。文王之后，献计秦昭王杀信陵君、灭东周，几个月后，因被人攻击，害怕被杀，辞掉相位，封纲成君。居留秦国十多年，秦始皇时，曾出使燕国。在哲学上，倾向于道家，着重发挥

道家"功成身退"的思想。 ㊾僇（lù）辱：戮辱，侮辱。 ㊿陈登：字元龙，下邳淮浦（在今江苏涟水西）人。建安初奉使赴许，向曹操献灭吕布之策，被授广陵太守。以灭吕布有功，加伏波将军。《三国志·陈登传》注引《先贤行状》载：陈登以功加拜伏波将军，甚得江、淮间欢心，于是有吞灭江南之志。孙策遣军攻登于匡琦城。匡琦之战孙策大败。

㊾齐：金国扶植北宋叛臣、原济南知府刘豫所建立傀儡政权，国号大齐，史称伪齐。 ㊾韩世忠（1089~1151）：字良臣，晚年自号清凉居士。延安（今陕西绥德）人，与岳飞、张俊、刘光世合称"中兴四将"。韩世忠身材魁伟，勇猛过人。出身贫寒，十八岁应募从军。英勇善战，胸怀韬略，在抗击西夏和金的战争中为宋朝立下汗马功劳，他为官正派，不肯依附奸相秦桧，为岳飞遭陷害而鸣不平，是南宋一位颇有影响的人物。绍兴二十一年（1151），韩世忠逝世，追赠太师、通义郡王。宋孝宗时追封蕲王，位列七王之一。淳熙三年（1176），谥号忠武。后配飨宋高宗庙廷。

㊾俘馘（guó）：获敌而割下左耳。泛指俘虏。 ㊾大仪之战：宋高宗绍兴四年（1134），韩世忠任建康、镇江、淮东宣抚使，驻扎镇江。此时，岳飞收复襄阳等六郡后，伪齐皇帝刘豫派人向金国乞援，金太宗完颜晟命元帅左监军完颜宗弼率军五万，与伪齐军联合，自淮阳（今江苏邳州）等地，兵分两路，南下攻宋。金军企图先以骑兵下滁州（今属安徽），步兵克承州（今江苏高邮），尔后渡江会攻临安（今浙江杭州）。九月二十六日，金军攻楚州（今江苏淮安），韩世忠军自承州退守镇江。赵构急遣工部侍郎魏良臣等赴金军乞和，并命韩世忠自镇江北上扬州，以阻金军渡江。十月初四，韩世忠率兵进驻扬州后，即命部将解元守承州，邀击金军步兵；自率骑兵至大仪镇（在今江苏扬州西北）抵御金骑兵。十二日，魏良臣路一行过扬州，韩世忠故意出示避敌守江的指令，佯作回师镇江姿态。待魏良臣走后，韩世忠立即率精骑驰往大仪镇，在一片沼泽地

域将兵马分为五阵，设伏二十余处，准备迎击金军。翌日，金将万夫长聂儿孛堇从魏良臣口中得知韩世忠退守镇江，遂命部将挞孛也等数百骑直趋扬州附近江口，进至大仪镇东。韩世忠亲率轻骑挑战诱敌，将金军诱入伏击区，宋伏兵四起，金军猝不及防，弓刀无所施。韩世忠命精骑包抄合击，并命背嵬军各持长斧，上劈人胸，下砍马足，金军陷于泥淖之中，伤亡惨重，金将挞孛也等二百余人被俘，其余大部被歼。　�56李全（？~1231）：潍州北海（今山东潍坊）人。长于骑射及运用铁枪，号称"李铁枪"。金末，杨安儿聚众起于山东，李全继起。杨安儿死后，与其妹四娘子（杨妙真）结为夫妇，继统其众。宋派高忠皎集忠义民兵抗金，他前往归附，合兵攻克海州，连破金兵，授武翼大夫、京东副总管。此后不断玩弄权术，扩充势力，宋宁宗嘉定十四年（1221），累进承宣使。宋理宗宝庆元年（1225），谋害淮东安抚制置使许国，北掠山东。蒙古兵围青州，他接连战败，乃降蒙古，授山东行省。三年，南归楚州（今江苏淮安），外恭顺于宋以取得钱粮，同时对蒙古进贡。理宗绍定三年（1230），围攻扬州。绍定四年（1231）正月，李全军一再被宋军击败。宋削李全官职，罢钱粮。因军队给养不济，攻城不得，欲战不利，主力损失惨重，李全陷入进退维谷的境地。正月十五，趁李全不备，宋将赵范、赵葵用计诳李全出营帐，堵塞退路，李全被迫逃走，北至新塘，陷入数尺深的泥淖。宋制勇军赵必胜等追及，用乱枪将其刺死。　�57廪赐：官家的赐予。

�58赵葵（1186~1266）：字南仲，号信庵，又号庸斋。衡山（今属湖南）人。赵葵历仕宋宁宗、理宗、度宗三朝，《宋史》称"朝廷倚之，如长城之势"。　�59长鲸：喻巨寇。授首：（叛逆、盗贼等）投降或被斩首。�60堧（ruán）：城郭旁、宫殿庙宇外或河边的空地。　�61寝谋：停止谋划，停止施行计划。　�62北府之兵：即北府兵，又名北府军。是东晋时谢玄主持创立的一支军队。东晋孝武帝太元二年（377），由于前秦已一统

北部中国，东晋王朝受到空前的军事压力，因此诏求良将镇御北方。当时的重臣谢安遂任其侄子谢玄应举。朝廷任命谢玄为建武将军、兖州刺史、领广陵相、监江北诸军事，镇广陵。其时广陵和京口聚居着大量为逃避北方战乱而来的流民，谢玄到任后，在这些人中选拔骁勇士卒如刘牢之等，建立了一支军队。太元四年（379），谢玄改镇京口，因为当时京口又名北府，故而其军得名北府兵。　⑥开皇：隋文帝杨坚的年号，公元581年至600年。　⑥贺若弼（544~607）：复姓贺若，字辅伯，河南洛阳人，隋朝著名将领。贺若弼出生在将门之家，其父贺若敦为北周将领，以武猛而闻名，任金州（今陕西安康）刺史。贺若弼以伐陈有功，封上柱国，晋爵宋国公，官至右武候大将军。隋炀帝大业三年（607），贺若弼被加以诽谤朝政的罪名杀害。　⑥鲁达（531~589）：即鲁广达，《隋书》作"鲁达"，乃避杨广之讳。字遍览，扶风郿（今陕西眉县）人，南朝陈猛将。陈后主至德二年（584），隋将贺若弼卒师渡江，攻拔南徐，直逼金陵。鲁广达率众死战，杀敌甚多。金陵失陷后，他犹督残兵苦战不息，兵败被俘。陈朝覆灭，广达思国成疾，忧愤而死。原陈尚书令江总伏枢恸哭，题其棺曰："黄泉虽抱恨，白日自流名。悲君感义死，不作负恩生。"

⑥新林：古地名，在今南京西。　⑥钱氏、马氏：指吴越国钱镠、楚国马殷。　⑥清口：亦名清河口，旧为黄淮交汇口，杨行密曾于此大败朱温。　⑥语出《诗经·商颂·长发》，这是一首记述殷商发迹史特别是歌颂商汤功德的长篇颂诗。全诗七章，汪中所引为第六章，此章歌颂成汤讨伐夏桀及其从国而平定天下。　⑦刘瑜：字季节，广陵人。汉桓帝延熹末，举贤良方正，拜议郎。灵帝初，为侍中，与窦武谋诛宦官，被诛。明经：汉朝出现的选举官员的科目，始于汉武帝时期，至宋神宗时期废除。被推举者要明习经学，故以"明经"为名。　⑦陈窦：陈蕃、窦武。　⑦同姓之臣：指屈原与楚怀王亦同族。　⑦王敦（266~324）：字处仲，

琅邪临沂（今山东临沂）人。东晋权臣，琅邪王氏代表人物。王敦在西晋官至扬州刺史，永嘉之乱后消灭江州刺史华轶、镇压荆湘流民起义，与堂弟王导一同辅佐晋元帝司马睿建立东晋，担任大将军、江州牧，封汉安侯。他掌控长江中上游的军队，统辖州郡，自收贡赋，对东晋政权造成极大威胁。晋元帝司马睿重用刘隗、刁协与之抗衡，并以北讨后赵为名将刘隗、戴渊外放，以防御王敦。晋元帝永昌元年（322），王敦以诛杀刘隗为名在武昌起兵，攻入建康，诛除异己，被拜为丞相、江州牧，晋爵武昌郡公。他还屯武昌，后又移镇姑孰（今安徽当涂），自领扬州牧。晋明帝太宁二年（324），王敦再次起兵攻建康，不久病逝于军中。　⑭戴渊（269~322）：字若思，广陵郡（治今江苏扬州）人。年轻时受陆机推荐，在东海王司马越幕府任职，累官散骑侍郎，封秫陵侯。后渡江归附琅邪王司马睿，任镇东将军右司马，后历任前将军、尚书、中护军等职，颇受司马睿信任。晋元帝大兴四年（321），任征西将军、都督六州军事、假节，加散骑常侍，出镇合肥。王敦之乱时，任骠骑将军，率军勤王，兵败后遇害。王敦之乱平定后，赠右光禄大夫、仪同三司，谥号简。忠谅：犹忠信。　⑮来济（610~662）：贞观年间，任通事舍人。后迁中书舍人，与令狐德棻等撰《晋书》。唐高宗永徽二年（651），拜中书侍郎，兼弘文馆学士，兼修国史。永徽四年（653），加同中书门下三品。永徽六年（655），拜中书令、检校吏部尚书。因反对废黜王皇后，被武则天所恨。高宗显庆元年（656），兼太子宾客，进南阳县侯。显庆二年（657），又兼太子詹事。后坐褚遂良事累贬庭州刺史。高宗龙朔二年（662），西突厥入寇，力战阵亡。　⑯上官仪（608~665）：字游韶，陕州陕县（今河南三门峡市陕州区）。上官仪早年曾出家为僧，后以进士及第，历任弘文馆直学士、秘书郎、起居郎、秘书少监、太子中舍人。他是初唐著名御用文人，常为皇帝起草诏书，并开创"绮错婉媚"的上官体诗风。龙朔二

年（662），上官仪拜相，授为西台侍郎、同东西台三品。麟德元年（664）十二月，因为唐高宗起草废后诏书，得罪了武则天，被诬陷谋反，下狱处死。中宗年间，因其孙女上官婉儿受中宗宠信，追赠上官仪为中书令、秦州都督，追封楚国公。　⑦庞勋（？~869）：唐末桂林戍卒起义军领袖。唐懿宗咸通三年（862），南诏占交趾，唐政府令徐泗募兵二千人赴援，分八百人戍守桂州（今广西桂林），约定三年一换。到咸通九年（868），戍兵已达六年，徐泗观察使崔彦曾令再留戍一年，戍兵怒，推举粮料判官庞勋为主，杀将自行北归。戍卒先后破宿州（今属安徽）、徐州、濠州（治所在今安徽凤阳）、泗州（治所在今江苏盱眙西北）等地。唐王朝任命康承训为义成节度使、徐州行营都招讨使，发诸道兵及沙陀、达靼、契苾等部兵以击庞勋。咸通十年（869）九月，庞勋起义失败。

⑦巡属：统属的地方。　⑦辛谠：据《新唐书》卷一百一十八载："辛谠者，太原尹云京孙也……重然诺，走人所急。初事李峄，主钱谷，性廉劲，遇事不处文法，皆与之合。罢居扬州，年五十，不肯仕，而慨然常有济时意。"庞勋起义时考虑到泗州是江淮要冲，地处险要，便发兵助李圆攻城，泗州都押牙李雅守备有略，四出迎击，终没有攻破，不久，庞勋便以吴迥代李圆，昼夜不息攻城。泗州团练判官辛谠冒死突围出城求援，当时敕使郭厚本领淮南兵1500人救援泗州，住在洪泽不敢贸然前进。辛谠求得救兵而还。　⑧申包胥：又称王孙包胥。生卒年待考，春秋时期楚国大夫。公元前506年，昔日好友伍子胥以吴国军力攻打楚国，攻入楚都郢，楚昭王出逃到随。伍子胥掘楚平王墓鞭尸。申包胥逃到山里，派人责备伍子胥，为复国，申包胥来到秦国请求帮助，一开始不被答应，申包胥便在秦城墙外哭了七天七夜，滴水不进，终于感动了秦国君臣，史称"哭秦庭"。秦哀公亲赋《无衣》，发战车五百乘，遣大夫子满、子虎救楚。吴国因受秦楚夹击，加之国内内乱而退兵。楚昭王复国后要封赏申包胥，他坚持不受，

带一家老小逃进山中隐居。从此申包胥被列为忠贤典范。　㉛豨（xī）突：像野猪受惊而乱奔。比喻人之横冲直撞，流窜侵扰。《旧唐书·肃宗纪论》："当其戎羯负恩，奄为豨突。"　㉜遐裔：远方，边远之地。　㉝王铎（？~884）：字昭范，太原晋阳（今山西太原）人。唐武宗会昌年间进士，历任右补阙、监察御史、中书舍人、户部侍郎判度支等职。唐懿宗咸通七年（866），升任礼部尚书。咸通十二年（871），以礼部尚书进同平章事，成为宰相，后加门下侍郎、尚书左仆射。不久又进拜司徒，唐僖宗乾符六年（879），王铎自请督军镇压黄巢起义军，出任荆南节度使，镇守江陵，受封晋国公。后因不战而遁，被免职，随唐僖宗逃入西川。僖宗中和二年（882）正月，王铎充任诸道行营都统，与各镇节度使围剿黄巢。后遭宦官田令孜排挤，被解除兵权，授任义成节度使。中和四年（884），王铎改任义昌节度使，途经魏州时，被魏博节度使乐彦祯之子乐从训杀害。　㉞九伐：泛指征伐。　㉟共和：公元前841年，国人暴动攻入王宫，周厉王逃跑，政权由大臣周定公和召穆公共同执掌，称为共和。共和元年，即公元前841年，是我国历史有确切纪年的开始。　㊱旰（gàn）食：晚食。比喻勤劳做事，无暇吃饭。　㊲张方平（1007~1091）：字安道，号乐全居士，应天府南京（今河南商丘）人。神宗朝，官拜参知政事，反对任用王安石，反对王安石新法。哲宗元祐六年（1091）卒。苏轼哀痛不已。赠司空，谥文定。西夏李元昊准备叛乱，写信，想促使宋与他绝交，以便趁机激怒西夏人以拥戴他。张方平建议："暂时忍让，使元昊没有理由公开叛乱，等待一年多的时间，抓紧精选将士，秣马厉兵，修筑城池，形成不可战胜之势。虽然元昊最终必然反叛，但师出无名，官吏将士没有同仇敌忾之心，这样就难以同我们决战。小国家用兵三年还分不出胜负，国内就会不攻自破，我们再乘机攻击，这是必胜之道。"当时朝廷处于全盛之时，大家都认为张方平的建议太软弱，是

姑息养奸。于是朝廷决定出兵讨伐。张方平又献上《平戎十策》，认为："西夏想来侵犯，必然从延、渭来，巢穴一定空虚。我方应该屯兵河东，轻装直进，这就是攻其所必救，使敌处于被动的打法。"　⑧⑧元昊：即李元昊（1003~1048），党项拓跋氏，后改名为嵬名元昊，西夏开国皇帝。祖籍银州（治所在今陕西米脂）。李元昊是北魏皇室鲜卑拓跋氏之后，远祖拓跋思恭，在唐朝时因功再次被赐李姓。西夏天授礼法延祚元年（1038），李元昊称帝，建国号大夏（史称"西夏"），定都兴庆（今宁夏银川），修建宫殿，设立文武两班官员，创造西夏文，并颁布秃发令。先后派遣军队攻击并占领了瓜州、沙州（治所在今甘肃敦煌）、肃州（今甘肃酒泉、嘉峪关一带）三个战略要地。李元昊建国后，西夏与宋朝的外交关系正式破裂。在此后的三川口之战、好水川之战、麟府丰之战、定川寨之战这四大战役中，西夏歼灭宋军西北精锐数万人。并在河曲之战中击败御驾亲征的辽兴宗，奠定了宋、辽、夏三分天下的格局。天授礼法延祚十一年（1048），李元昊为子宁令哥所弑，谥号武烈皇帝，庙号景宗。

⑧⑨熙宁用兵：宋神宗熙宁三年（1070），西夏筑闹讹堡，宋庆州知州李复圭派兵出击，结果大败而还。李复圭又派兵攻打西夏的邗州堡、金汤等，这引起西夏人的怨恨。西夏人集结兵力，大举入侵宋的环庆路，攻大顺城。熙宁四年（1071），西夏又攻陷宋抚宁城。　⑨⑩灵州永乐之祸：指宋与西夏的灵州城之战和永乐城之战。宋神宗元丰四年（1081），西夏内乱，夏惠宗嵬名秉常被囚。宋趁机发兵大举进攻西夏。起先，宋军一路势如破竹，直抵灵州城（治所在今宁夏灵武）下。西夏军决黄河水灌宋营，又断绝宋军运输线。宋军大败，死去20多万人，举国震惊。元丰五年（1082），宋在原来的银州（治所在今陕西米脂）西25里处修筑永乐城。城刚修好，西夏就倾全国兵力来攻，宋军寡不敌众，再加水源被西夏军占据，永乐城被攻陷，兵卒役夫死去20多万人。　⑨⑪"王者务德"句：语

出《国语·周语上·祭公谏穆王征犬戎》。意谓君王应内省自己的德行而不轻易劳民远征。祭（zhài）公谋父（fǔ），周武王之弟周公姬旦之后，为周王卿士，封于祭（在今河南郑州附近），谋父为其字。　⑫荒服：称离京师二千到二千五百里的边远地方。亦泛指边远地区。　⑬耆德：年高德劭、素孚众望者之称。　⑭惟桑与梓，必恭敬止：语出《诗经·小雅·小弁》。家乡的桑树和梓树是父母种的，要对它表示敬意。后用"桑梓"比喻故乡。　⑮诵训：周代官名。掌为王者述说四方久远故事，说明各地风俗所忌讳的言语。王者巡狩，随从王车左右。

[点评]

汪中（1744~1794），字容甫，江都人，清代著名的骈文作家。少孤家贫，由母教读。后帮助书商贩书，因得博览群书，对哲学、史学、文学都有研究。34 岁为拔贡生，后无意仕进，专心治学。乾隆五十五年（1790），应聘至镇江文宗阁检校《四库全书》。五十九年（1794），带病往杭州文澜阁检校《四库全书》，积劳成疾，卒于西湖葛岭。擅长诗文，所作《广陵对》《黄鹤楼铭》《汉上琴台铭》，时人争相传诵。所撰《哀盐船文》，被杭世骏赞为"惊心动魄，一字千金"。治学广泛，善于融会贯通，对经史、诸子、文学、哲学、小学、金石、地理、书法、篆刻都有研究，成果颇丰。为人刚直，恃才傲物，"不信释老阴阳神怪之说，又不喜宋儒性命之学"。故不容于时俗。能诗，骈文尤为著名。著有《述学》《容甫先生遗诗》等。

《广陵对》是脍炙人口的名篇，综论文化名城广陵的悠久历史，通篇紧扣有关"国家废兴存亡"的政治史展开叙述，尤其着意表彰精忠报国的民族英雄，是难得的杰作。

在颂扬李庭芝英雄事迹时，作者特意点出其"焚诏斩使"一节，是

独具眼光的。在中国封建社会，志士仁人的爱国多与忠君联系在一起，李庭芝也不例外，但是，在皇室已经投降元兵的情况下，他依然坚持抗战，在民族战争中，他把爱国置于忠君之上，这是非常可贵的。

记述史可法的事迹，作者推崇其"外而直鞠躬进力，死而后已"。需要说明的是，虽然早在乾隆三十三年、乾隆四十一年清高宗弘历两度褒扬史可法，而汪中此文作于乾隆五十一年，在场面上是合法的，但是，颂扬抗清志士，毕竟不是可以取悦清王朝的举动，因而有可能招致最高统治者的嫉恨。

汪中精通天文地理。他在这方面的渊博知识，也是他从事文学创作的重要资源。他写山川形胜，绝无隔膜、枯燥的弊病。《广陵对》论地理大势，从黄帝时代确定扬州为星纪南斗之分野，说到广陵专领扬州之名；从长江、黄河起于"西极"，万折而东，夹广陵以入于海，说到邗沟贯通长江、黄河，从而得出"故广陵者，天地之所以成始而成终"的结论。可以说，汪中把广陵得天独厚的地理优势，充分地展示在读者面前。

《广陵对》在称述广陵所处重要位置之后写道："故以广陵一城之地，天下无事，则鬻海为盐，使万民食其业，上输少府，以宽农亩之力；及川渠所转，百货通焉，利尽四海。一旦有变，进则翼戴天子，立桓、文之功；退则保据州土，力谋兴复。不幸天长丧乱，知勇俱困，犹复与民守之，效死勿去，以明为人臣之义，历十有八姓，二千余年，而亡城降子，不出于其间。"这就是说，生活在广陵的人们，忠义正直，勤劳勇敢，完全无愧于"天地之所以成始而成终"的这一方热土。

可以说在《广陵对》中汪中历数2000年来扬州忠臣烈士的事迹，文学道艺的人才，孝子贞妇的行为，名人学者的著述。在历史的长河中，他叙述扬州在农业、盐铁业以及交通方面对国家贡献之大，又述及在历史转折关头扬州做出的牺牲之巨，真可谓一座无愧于天下的历史名城。

自鞠桥西岸，右折入里路，以达虹桥东岸，即古寿宁街，路南有且停车、七贤居、西园、野园诸茶坊酒肆。今改为斗姥宫、闵园、勺园、小洪园。西园旱门路北有灵土地庙，其下为过街亭。凡丧殡出城，庙僧有路祭。方几圆槛①，实以果蔬，陈于道左，僧出礼拜，诚敬之意，如所亲昵赍送之状，杂踏于刍灵明器②、丹旌彩翣间③，以此为终岁盂饭计。惟风雪苦寒不能出户时，枕上闻千百人行声，或语或笑，或歌或哭，不绝于耳，辄生宝山空回之感④。庙中集联云："到处云山到处佛金农⑤，当坊土地当坊灵郑燮⑥。"金寿门冬心先生集中《登嵩杂述》诗有云："手闲却懒注虫鱼，且就嵩高十笏居。到处云山到处佛，净名小品倩谁书。"郑板桥题如皋土地庙联，有"乡里鼓儿乡里打，当坊土地当坊灵"句。今集为联，集联一趣也。

北水关在旧城镇淮门旁，《嘉靖维扬志云》："南水门通舟楫，北水门废塞，嘉靖十八年⑦，巡盐御史吴悌、知府刘宗仁疏通，修筑水门，并浚城内市河及西北城濠。其濠周围一千七百五十七丈五尺，即此水门也。"今城内市河久湮，水门皆设而长关。门外则为镇淮门市河，即昔之所谓小秦淮也。其护城河岸，即昔之所谓松濠畔也。门外建板桥以通游人，岸上只为"堞云春暖"一景。"堞云春暖"在松濠畔，为巡抚江兰与其弟藩之别墅也。护城河岸上为屋十余间，长与对岸慧因寺至丁溪相起止，前建韵协琅璈戏台⑧，台与慧因寺对。联云："三花秀色通春幌⑨刘禹锡，一曲笙歌绕翠梁曹松⑩。"台左开窄径，沿层坡得竹间阁子，复取路蜿蜒，窄不盈尺，入敞室为荣春居，复由竹中小廊入厅事，网户朱缀，据一园之盛。旁设平台，

由台而下，入屋三榼，为水石林，游船过此，直是一片绿屏。

西炮子寨在城西北角，一名"仙鹤嗉"，相传城形如仙鹤，是处如鹤嗉，《梦香词》云"北郭寒烟凝鹤嗉"⑪，即此。此地有桥名"转角"，桥板不设，以通西南门画舫。凡松濠畔乞儿，每于农隙胜游之日，男妇众多，沿城随船展手叫化，多里谣颂祷之词。其风始于病瘫老妇，肘行膝步⑫，歌《钉打铁曲》。其词云："钉打铁，铁打钉，烧破绫罗没补钉⑬。打红伞，抬官轿，吹着笙栗掌着号。动动手，年年游湖又吃酒；开开口，一直过到九十九。"是皆广东《布刀歌》之属。丐者至转角桥而止，谓之"断桥"，或笑之谓其地为"叹气湾"。

[注释]

①榼（kē）：古时盛酒或水的器具。　②刍（chú）灵：用草扎成的人、马，古时用以殉葬。明器：即冥器。专为随葬而制作的器物，一般用竹、木或陶土制成。从宋代起，纸明器逐渐流行，陶、木等制器渐少。明代还有用铅、锡制作的。　③翣（shà）：古代出殡时的棺饰。汉许慎《说文解字》："翣，棺羽饰也。"　④宝山空回：虽然到了满是宝藏之地，却空无所获而回。原比喻受过佛法，却没有收获。也比喻置身学府却一无所得。《大乘本生心地观经·离世间品》："如人无手，虽至宝山，终无所得。"宝山，佛家指佛法，泛指积聚珍宝的山。　⑤金农（1687～1763）：清代书画家，"扬州八怪"之一。字寿门，号冬心先生、稽留山民、曲江外史等，钱塘（今浙江杭州）人，布衣终身。他好游历，晚寓扬州，卖书画自给。嗜奇好学，工于诗文书法，诗文古奥奇特，并精于鉴别。书法创扁笔书体，兼有楷、隶体势，时称"漆书"。五十三岁后才工画。其画

造型奇古，善用淡墨干笔作花卉小品，尤工画梅。　⑥郑燮（1693～1765）：字克柔，号板桥，人称板桥先生，江苏兴化人。乾隆元年（1736）进士。任山东范县、潍县知县，政绩显著。岁饥为民请赈，得罪上司及豪门，以病乞归，寄居扬州，以卖画度日。工书画，擅画兰竹，为"扬州八怪"之一。善诗，作品能揭露现实黑暗，反映民间疾苦，抒写自己磊落的胸怀，有独特的风格和个性。　⑦嘉靖十八年：嘉靖为明世宗年号，即公元1539年。　⑧琅玕：古玉制乐器。　⑨三花秀色通春幌：语出《酬令狐相公寄贺迁拜之什》诗。　⑩一曲笙歌绕翠梁：语出《夜饮》诗。曹松：晚唐诗人。字梦徵，舒州（今安徽潜山）人。生卒年不详。唐昭宗天复元年（901）以70余岁中进士。曾官秘书正字。诗多旅游之作，取法贾岛，意境幽深，工于铸字炼句。《全唐诗》录其诗二卷。⑪《梦香词》：费轩著，轩字执御。原籍新繁（今四川新都）。明末清初文学家费密孙，费锡璜子。其曾祖父因避兵乱迁居今扬州江都麾村镇野田庄，后定居于此。康熙中举人。工诗词。其《梦香词·望江南》共118首，咏唱扬州，传诵一时。此为第89首，全词云："扬州好，胜地得闲游。北郭寒烟凝鹤唳，南关春浪响龙头。说起令人愁。"　⑫肘行膝步：匍匐前行，表示虔诚或哀戚。　⑬补钉（dīng）：古同"补丁"。

[点评]

　　扬州古有鹤城之称。唐宋文人诗词歌赋中大加推崇鹤城的美名。而南朝殷芸《小说》中"腰缠十万贯，骑鹤上扬州"的故事更把鹤城之誉推上高潮。旧日的扬州城，几乎处处可觅鹤的踪影。清乾隆间的扬州籍女诗人柏鸥萌用"竹院闲眠鹤，蕉阴静听棋"的诗句妙笔写出法海寺的方外之境，嘉庆间的诗人张维屏更以"空囊有兴骑孤鹤，枯木无声集万鸦"的悲情之语写尽扬州康乾盛世后的落寞。李斗的《扬州画舫录》也一一

记载，斗姥宫"后檐置横窗在剥皮松间。树下因土成阜，上构栖鹤亭"；休园"来鹤台下多产药草"；枝上村弹指阁，"阁外竹树疏密相间，鹤二，往来闲逸"；最为玄幻的一段文字是"天雷坛在小金山后。初某祀吕祖甚虔……某居坛修炼，为罗天醮凡四十九日，时有白鹤二十四双蹁舞空中，继有元鹤四双飞来，蹁舞如白鹤状。良久，一鹤黄色，来悬于半空，移时乃去。阖郡士民见之，以为灵感所致，因作《降鹤图》，又制木鹤，状黄鹤之态。太守金葆咏其事，遂颜其坛曰'黄鹤飞来'"。

最值得一提的还是平山堂内的"鹤冢"。冢前碑记云："清光绪十九年（1893）住持星悟和尚，在平山堂前鹤池内，放养白鹤一对，后雌鹤因足疾而亡，雄鹤见状，昼夜哀鸣，绝粒而死。星悟感其情，葬鹤于此，并立碑云'世之不义愧斯禽'。"又后人摹颜真卿字书《双鹤铭》，碑石仍嵌于大明寺大雄宝殿大门东侧面南的墙壁之上。

古往今来，鹤在中国传统文化中象征着真、善、美，具有丰厚而强烈的美学内涵和道德意义。鹤，这一文化符号，在历史文化名城扬州时时、处处熠熠生辉，"鹤城"扬州当实至而名归。

城闉清梵

卷石洞天

西园曲水

卷七　城南录

瓜洲在大江北岸，康熙间，总河于成龙请瓜洲[①]、仪征口交江防同知管理[②]。赵总河世显请于息浪庵护城堤埽工[③]。雍正间，江溜北趋，嵇总河曾筑于瓜洲沿江抛填碎石[④]，增修埽工。高总河晋以瓜洲城郭并无仓库[⑤]，沿江一带，多系空旷，原非尺寸必争之地。不如将城收小，让地与江，不致生工，今因之，故于新港口收江。南巡至此，乃出扬郡；回銮至此，乃入扬郡。而炮台口之柳城，已成废隍[⑥]，今呼为"鬼脸城"。御制诗注云："蔡宽夫诗话[⑦]，润州大江本与扬子桥对岸，瓜洲乃江中一洲耳。"李绅诗"扬州郭里暮潮生"[⑧]。自瓜洲以闸为限，潮遂不至扬州。"夫唐时扬州尚见潮，何况于汉。著述家迁就枚乘赋语[⑨]，俱以'曲江观潮'为是杭非扬，且谓广陵旧治甚大，钱塘当在所辖之内者，与刻舟胶柱之见何异[⑩]？"既为之辨，复作诗云："江里洲传瓜字曾，广陵潮昔有明征。开元以后襟喉要，乾道之间城堡兴。占地其来亦已久，让川虽妥卒何能。去年异涨坍沙碛，幸保安然惕倍增。"[⑪]

吴园即大观楼旧址，楼在瓜洲城南隅。顺治间，海舟入犯，毁于火。康熙间，防江郡丞辽东刘藻治城堞，增置楼橹、斥堠[⑫]，别择地建大观楼，王文简为之记。而大观楼旧址，则为歙人吴氏别墅，赐名"锦春园"，及"竹净松蕤"扁。园门外礜石为岸，中建御书楼，楼前为东暖房，后有梅花厅、渔台、水阁、江城阁、桂花厅，皆绕池四面，楼左建宫门，中为前正房、后正房、后照房，皆仿坐落做法，吴氏名家龙，子光政同建。

[注释]

①总河：明清总理河道的职官名。明设总河侍郎。清初称河道总督，

雍正时改称总河。　②江防同知：职官名。知府之佐助官。清代于沿江地区若干冲要之府置江防同知一人，以协助知府专管江防事宜。计江苏江宁府一人、安徽安庆府一人、江西九江府一人。　③赵总河世显：赵世显，字仁甫，侯官（今福建福州）人。万历十一年（1583）进士。初任池州司李，左迁稍起为梁山令。复转别驾，以母老不赴。所著有《芝园稿》。埽（sào）工：护岸和堵口时常用的工事。以用树枝、秫秸、芦苇和土石等分层捆束制成的圆柱形的东西，用来护岸、堵口和筑坝等。　④嵇总河曾筠：嵇曾筠（1670～1738），字松友，号礼斋，无锡人。康熙四十五年（1706）进士，历任河南巡抚、兵部侍郎、河南副总河、总督等。有《防河奏议》《师善堂集》。曾筠在官，视国事如家事。知人善任，恭慎廉明，治河尤著绩。　⑤高总河晋：高晋（1707～1778），字昭德，高佳氏，满洲镶黄旗。自知县累官至文华殿大学士兼吏部尚书和漕运总督，为清乾隆时期的治河名臣。乾隆四十三年（1778）十二月病逝于治河工地，赐祭葬，谥"文端"。　⑥隍：没有水的城壕。　⑦蔡宽夫（？～1125）：名居厚，字宽夫，临川（今江西抚州市临川区）人。历太常博士、吏部员外郎。宋徽宗大观初，为右正言，上疏盛赞神宗变法，迁起居郎、右谏议大夫，力论东南兵政之弊，改户部侍郎、知秦州，因事罢职。徽宗政和中，历知沧州、应天府等。《蔡宽夫诗话》评论历代诗歌，兼及诗中用韵、典故、句法等，见解较为深切。　⑧扬州郭里暮潮生：原文作"扬州郭里见潮生"，作者作李绅，据《全唐诗》卷一百三十三改。　⑨枚乘赋语：枚乘《七发》有语："将以八月之望，与诸侯远方交游兄弟，并往观涛乎广陵之曲江。"枚乘（？～前140），西汉辞赋家，字叔，淮阴（今江苏淮安）人，初为吴王濞郎中，濞谋反，乘上书劝阻，不被采纳。后为梁孝王客。武帝即位，征召进京，死于途中。《汉书·艺文志》有其九篇赋目，今存三篇。　⑩刻舟胶柱：成语刻舟求剑、胶柱鼓瑟的合称，意谓拘泥而

不知变通。⑪此诗为乾隆所作《过瓜洲镇》。王伟康教授指出,此诗感慨瓜洲悠久的历史和重要的战略位置,对江防水利设施抵御江潮泛滥的能力存在疑虑,又对江防大堤的安全表示了严重的忧虑和关切之情。乾道,南宋孝宗赵昚的第二个年号,从1165年至1173年,共计9年。周注本"乾道"注为"清乾隆道光"年间,实误。⑫楼橹:古代供守兵瞭望敌军动静的无顶盖高台。斥堠:亦作"斥候"。瞭望敌情的碉堡。

[点评]

瓜洲是江苏省扬州市的一个历史文化名镇,与对岸镇江的西津渡同为古代航运交通要点。位于京杭大运河与长江交汇处的瓜洲,是京杭大运河入长江的重要通道之一,为"南北扼要之地","瞰京口,接连建康,际沧海,襟大江,实七省咽喉,全扬保障也。且每岁漕艘数百万浮江而至,百州贸易迁涉之人,往还络绎,必停泊于是。其为南北之利"(《瓜洲志》)。康熙、乾隆二帝六次南巡时,均曾驻跸瓜洲,并在锦春园设有行宫,昔日乾隆皇帝赞美锦春园而题诗的御碑,至今尚保存完好。

"泗水流,汴水流,流到瓜洲古渡头。"千年古渡,胜境犹存,唐代高僧鉴真从这里起航东渡日本,历代诗人墨客途经瓜洲,留下了许多脍炙人口的诗篇。民间传说杜十娘怒沉百宝箱的故事就发生在这里。古渡遗址、御碑亭、沉箱亭已成为中外宾客寻幽探古的佳处。

"曲江观潮"是汉唐时期扬州非常壮丽的自然景观。说起潮涌,人们会普遍想到浙江的钱塘江潮。其实,早在唐代中叶以前的数千年间,扬州、镇江一带的长江广陵潮比后来的钱塘江潮更加波澜壮阔,只是在1200多年前的唐代后期消失了。

秦汉时期,广陵潮便已是一大名胜奇观,其波澜壮阔的宏伟景象使无数骚人墨客荡气回肠,也留下许多传世的文字诗篇。最早描写大潮的,可

追溯到 2200 年前西汉文学家枚乘的《七发》："春秋朔望辄有大涛，声势骇壮，至江北，激赤岸，尤为迅猛。""将以八月之望，与诸侯远方交游兄弟并往观乎广陵之曲江。"就连观潮的时间也与现在的"八月十八钱塘观潮节"大致相同，都是在中秋之际，月球引力导致潮水最高最大。东汉王充《论衡·书虚篇》提到"广陵曲江有涛，文人赋之"。汉朝以后的数百年间，也不断有文字提到广陵潮。魏文帝曹丕看到广陵潮，曾惊叹："嗟呼！天所以限南北也。"南朝乐府民歌《长干曲》："逆浪故相邀，菱舟不怕摇。妾家扬子住，便弄广陵潮。"形象描述了广陵潮的波澜壮阔以及当时人们弄潮的景象。《南齐书》记载："永初三年，檀济始为南兖州，广陵因此为州镇。土甚平旷，刺史每以秋月多出海陵观涛，与京口对岸，江之壮阔处也。"海陵即现在的泰州一带，当时属扬州管辖。不仅如此，唐代诗人李颀有诗："鸬鹚山头片雨晴，扬州郭里见潮生。"李白在《送当涂赵少府赴长芦》诗里也写道："我来扬都市，送客回轻舠。因夸楚太子，便睹广陵潮。"但以李白的豪放性格，只留下如此平淡的一句"便睹广陵潮"，似乎不太合乎情理。因此有学者认为，李白当时在扬州看到的只是逐渐消失的广陵潮的余波，当时的广陵潮已是强弩之末了。

唐代诗人李绅《入扬州郭》前面的小引写道："潮水旧通扬州郭内，大历以后，潮信不通。"李绅诗中还有"欲指潮痕问里闾"句，说明在李绅时代已没有广陵潮了，但老百姓还可以指出潮痕，看来，广陵潮消失时间距当时并不太久。现在学者一般认为，广陵潮完全消失是在唐大历年间，即公元 766 年到 779 年之间。

现代学者从科学的角度研究认为，潮涌是一种自然现象，潮涌的形成与地理条件密切相关，广陵潮是扬州历史地理特定条件下产生的一种罕见的自然景观。2000 多年前，当时扬州的长江段也和现在的钱塘江一样，有着生成大潮的地理条件。古代扬州的地理位置却与现在有很大不同，几

千年前，扬州位于长江和大海的交汇处，"襟江带海"，地理位置有些类似于今天的上海。长江入海口也是"喇叭口"形，扬州与江对面的镇江焦山形若双阙，亦称"海门山"，江面比较狭窄，形成"陵山触岸，从直赴曲"的地理态势。扬州以下骤然开阔，散布沙洲，海潮上溯到此处，江的宽度和深度都向上游急骤减小，成为漏斗状，能量与水量聚集，水体急速上涨，于是形成奔腾澎湃的潮涌。枚乘的《七发》约写于公元前二世纪中叶，正是广陵潮全盛之时，也是扬子江地形最适合潮涌形成发育的时期。后来，由于长江挟带泥沙在入海口日益淤积等原因，海岸线不断向海洋延伸，长江入海口日渐东移，扬州的地理位置逐渐远离出海口，形成潮涌的条件越来越弱，到了唐代，广陵潮就逐渐销声匿迹了。沧海桑田，物换星移，今天的扬州已是一座沿江内陆城市，距离海岸有几百里之遥，几乎见不到潮涌现象。至今，长江口也只在崇明岛北侧一带偶有涌潮出现，但气势和规模都已很微，与当初的广陵潮有天壤之别。

三汊河在江都县西南十五里，扬州运河之水至此分为二支，一从仪征入江，一从瓜洲入江。岸上建塔名天中塔，寺名高旻寺，其地亦名宝塔湾，盖以寺中之天中塔而名之者也。圣祖南巡，赐名"茱萸湾"，行宫建于此，谓之塔湾行宫。上御制诗有"名湾真不愧"句，即此地也。

高旻寺大门临河，右折，大殿五楹，供三世佛，殿后左右建御碑亭，中为金佛殿。殿本康熙间撤内供奉金佛，遣学士高士奇、内务府丁皂保，赍送寺中供奉，故建是殿。殿后天中塔七层，塔后方丈，左翼僧寮。最后花木竹石，相间成文，为郡城八大刹之一。是寺康熙间赐名高旻寺，并"晴川远适""禅悦凝远""箓荫轩"三

扁；及"龙归法座听禅偈，鹤傍松烟养道心"一联；"殿洒杨枝水①，炉焚柏子香"一联。碑文一首，俱载郡志。今上南巡，赐"江月澄观"扁，及"潮涌广陵，磬声飞远梵；树连邗水，铃语出中天"一联②。敕赐"关帝庙"扁、"气塞宇宙"扁、天中塔"云表天风"扁。舟行至此，金山在望。御制诗"金山不速客，暂尔隐江烟"谓此。

行宫在寺旁。初为垂花门，门内建前中后三殿、后照房。左宫门前为茶膳房，茶膳房前为左朝房。门内为垂花门、西配房、正殿、后照殿。右宫门入书房、西套房、桥亭、戏台、看戏厅。厅前为闸口亭，亭旁廊房十余间，入歇山楼；厅后石版房、箭厅，万字亭、卧碑亭。歇山楼外为右朝房，前空地数十弓，乃放烟火处。郡中行宫以塔湾为先，系康熙间旧制。今上南巡，先驻是地，次日方入城至平山堂。御制诗有"纤棹平山路"句，诗注云："自高旻寺行宫策马度郡，至天宁行宫，易湖船，归亦仍之。以马便于船，且百姓得以近光。"谓此。

盖丁丑以前皆驻跸是地，天宁寺仅一过而已。迨天宁寺增建行宫，自是由崇家湾抵扬，先驻天宁行宫，次驻高旻行宫。由瓜洲回銮，先驻高旻行宫，次驻天宁行宫。是地赐有"邗江胜地""江表春晖""罨画窗"三扁；"众水回环蜀冈秀，大江遥应广陵涛"一联，"碧汉云开，晴阶分塔影；青郊雨足，春陌起田歌"一联。东佛堂，"法云回荫莲花塔，慈照长辉贝叶经"一联。西佛堂，"塔铃便是广长舌，香篆还成妙鬘云"一联；"绿野农欢在，青山画意堆"一联。"罨画窗"本避暑山庄内扁额，因是地相似，故以总名名之。诗云："虚窗正对绿波涯，名借山庄号水斋，却似石渠披妙

迹，水容山态各臻佳。"

寺僧照月，守戒律，阐宗风③，足不履限，胁不至席，化千人，主席十数年如一日④，后示寂于华山律院⑤。同时常州无锡南禅寺僧静荪，号雪舟。幼时能诗，与吴门王西庄、王兰泉、吴竹屿、钱辛楣、赵损之、曹仁虎、王文莲七子游；中年遍参知识，主南禅讲席。三千戒子⑥，八百付法⑦。著《禅宗心印大悲忏观注》，时人谓之南静北照。二僧皆非常人，故能继临济正法眼藏⑧。

自塔湾河道至馆驿前，南岸有洋子桥、文峰塔、智珠寺、福缘庵，北岸有龙衣庵、五里茶庵，河道纡折。南巡多由塔湾船桥渡至北岸御道，至安江门，故是地陆路多胜迹。

[注释]

①杨枝水：佛教喻能使万物复苏的甘露。　②铃语：檐铃的声音。③宗风：禅宗五家各自的教学特色。　④主席：寺观的住持。　⑤示寂：佛教称佛、菩萨、高僧死亡。　⑥戒子：即受戒之弟子。又称戒弟、戒徒。盖于受戒会中，为避免与戒师混称，乃特称受戒之人为戒子。　⑦付法：指传授佛法。　⑧临济：临济宗，禅宗南宗五个主要流派之一，自洪州宗门下分出，始于临济义玄（？~867），大师从黄檗希运禅师学法33年，之后往镇州（今河北正定）滹沱河畔建临济院，广为弘扬希运禅师所倡导的"般若为本、以空摄有、空有相融"禅宗新法。这一禅宗新法因义玄在临济院举一家宗风而大张天下，后世遂称之为"临济宗"。正法眼藏：禅宗称释迦牟尼佛所赋予迦叶的法，也就是禅宗以心印心的法门。后用以比喻事物的要旨精义。《景德传灯录·第一祖摩诃迦叶》卷一："佛告诸大弟子，迦叶来时，可令宣扬正法眼藏。"

[点评]

高旻寺位于扬州市南郊古运河与仪扬河交汇处的三汊河口，为清代扬州"八大名刹"之一。它与镇江金山寺、常州天宁寺、宁波天童寺并称我国佛教禅宗的"四大丛林"。

相传高旻寺创建于隋代，屡兴屡废，且数易其名，清初重建为行宫。顺治八年（1651），两河总督吴惟华于三汊河岸筹建七级浮屠，以纾缓水患，名曰天中塔。十一年（1654）秋塔成，复于塔左营建梵宇三进，是为"塔庙"。康熙帝于三十八年（1699）第三次南巡往扬，见天中塔倾圮，欲颁内帑修葺，为皇太后祈福。江宁织造曹寅、苏州织造李煦倡两淮盐政捐资报效，大加修缮并扩建塔庙。四十三年（1704），康熙帝第四次南巡到高旻寺，登临寺内天中塔，极顶四眺，有高入天际之感，故书额赐名为"高旻寺"。次年他又制《高旻寺寺碑记》，颁赐内宫药师如来脱沙泥金宝像，寺内建金佛殿及御碑亭供奉。其后曹寅等于寺西创建行宫，规模数倍于寺。康熙高旻寺第五、第六次南巡，乾隆首次南巡，均驻跸于此。

高旻寺行宫约占地五分之四，寺院仅占地五分之一。行宫大门居中，寺在行宫东侧。寺大门，向东临河，门内右折，大殿五楹，供三世佛，殿后左右，有御碑亭。殿后天中塔，乃七级浮屠。塔后方丈，左翼僧寮，花木竹石，相间成趣。

行宫内分东西二院，东院宫室，西院花园。宫室四围墙。大宫门前为大影壁。入大宫门，院内宫室又以围墙分为三路：中路人垂花门，建有前殿、中殿、后殿三座。东路最前为朝房和茶膳房，次为书房，书房向北，入东垂花门，门内依次建有正殿、后照殿和照房。西路最前亦为朝房和茶膳房，次为书房，向北入西方垂花门，有一小建筑群，自成院落，是为三

机房。三机房后建有卧碑亭一座。宫室西出西套房，即临水池，池上有岛，岛上建戏台。岛之东、南、西三面，均有桥通岸上。四周种植奇花异木，叠假山怪石，建有万字亭、箭厅、石版房、歇山楼等建筑，构成清幽别致花园。

清中叶，高旻寺规模大备，名僧辈出，臻于鼎盛。乾隆三十六年（1771），金刹为飓风吹落，损及塔身，由两淮盐商修复，于次年上顶合尖。道光二十四年（1844），塔再次倒塌，此后未能重建，高旻寺自此衰微。咸丰中，寺与行宫俱毁于火。同治、光绪以来，寺僧虽锐意兴建，仅略具规模，难复旧观。高僧来果住持高旻寺 30 多年，扩建寺宇，整顿寺规，严明宗约，断绝经忏，唯以参禅悟道为指归，由此宗风大振，闻名于世。

新中国成立后，高旻寺为保留寺庙。1983 年，高旻寺被国务院批准列为汉族地区重点寺庙之一。高旻寺山门嵌有康熙手书"敕建高旻寺"汉白玉石额。现存建筑有老禅堂、念佛堂、藏经楼、玉佛堂、西楼、水架凉亭和寮房等。1990 年，新建禅堂一座，高 18 米，呈不等边八面体近圆结构，建筑面积 365 平方米，外观雄伟，内室宽敞，集古今建筑特色于一炉，系香港陈鸿深居士投资 50 万元兴建。缅甸洞缪观音寺住持惟静法师赠送坐式、卧式玉佛各一尊，为古刹生辉。于 1996 年 6 月全部完工的大雄宝殿，长 40 米，宽 33 米，高 30 米，面积 1320 平方米，气势不凡。2006 年被列入第六批全国重点文物保护单位京杭大运河保护范围。

馆驿，前扬州皇华亭也。郡中沿运河之城门，为便益、东关、缺口、徐宁、钞关五门，皆无皇华亭。至钞关二道沟，下馆驿前，乃建马头邮亭，为来往长宫候馆[①]，额曰"春满江城"。亭后大路入南门，此依省、郡、州、县古制皇华亭在朝阳门之例。郡城北来

之客，多于北桥设松亭彩楼，谓之马头差，平时送钱，皆于是地。
若南巡时，则于是地备如意船。

[注释]

①候馆：供旅客临时居留、等候消息的馆舍。

[点评]

驿站是古代供传递官府文书和军事情报的人或来往官员途中食宿、换马的场所。我国是世界上最早建立传递信息组织的国家之一，公元前223年，秦王政下令沿邗沟一线设置邮驿。广陵驿是明朝我国东部地区大运河驿道上重要驿站之一。广陵驿唐称扬子驿，元称扬州驿。明嘉靖六年（1527）由扬州知府王松主持修建，遗址位于今扬州古运河西岸，即南门外街东侧，南门遗址南侧约200米处。史载，明南直隶扬州府的广陵水驿，有船17只，马16匹，水马夫186名，属较大的驿站，除了驿舍建筑外，还是当地的名胜所在。现存馆驿前街、馆驿前后街、馆驿前后身、馆驿前河边等街名。清咸丰年间毁于战火，现只有部分建筑遗存。

钞关，位于埂子街南端，即今天文汇路与南通路交接处西侧。此为明代扬州户部分司公署所在地。钞关附近的城门称挹江门。

明代扬州户部分司公署创设于明宣德四年（1429），据《明史》记载："宣德四年，以钞法不通，由商居货不税。由是于京省商贾凑集地市镇店肆门摊税课……悉令纳钞。"扬州户部分司隶属于户部，其主要任务是向来往于运河沿线的船只收税，而且税金只能用大明宝钞来支付，故有"钞关"之名。宣德时，设关地区以北运河沿线水路要冲为主，包括漷县关（1446年移至河西务）、临清关、济宁关、徐州关、淮安关、扬州关、上新河关（在今南京）。景泰、成化年间，又在长江、淮水和江南运河沿

线设置金沙洲关（在今湖北武昌西南）、九江关、正阳关（在今安徽寿县）、浒墅关（又名苏州关，在今苏州市浒墅关镇）、北新关（在今浙江杭州）。钞关几经裁革，万历六年（1578），尚存河西务、临清、九江、浒墅关、淮安、扬州、杭州七关；崇祯时，又在芜湖设立钞关。钞关初建时，以钞为征收本色。成化元年（1465）规定钱钞均为本色。弘治六年（1493），又定钞关税折收银两例，但钞关之名未变。

钞关之设，为明清两朝提供了丰富的财源。以清为例，扬州钞关所收税额在乾隆年间达到鼎盛，年收关税201908两，故为清王朝所重视。

明代后期，繁忙的钞关就成了游人欣赏扬州时不可缺少的一环。康熙年间，扬州词人吴绮有词云："扬州夜，花月拥邗关。锦瑟两行倾玉碗，红楼千影照珠鬐，春漏不曾寒。"词中的"邗关"即指钞关。

钞关从道光以后因黄河北徙，漕运衰败，运河降为区域性河道，便开始衰败。但因为此处系人们从城南进出扬州的必由之路，所以直到民国初年，由此进出扬州的人依然不少。1922年，商办镇扬汽车公司开业，从现在的渡江桥北埦，开福运门使来往旅客通行。人们不再一定从把江门出城，钞关从此更加冷落。1951年扬州城墙全被拆除，1984年修水渠时，将河边旧屋全部拆尽，钞关成为地片名，泛指周围一大片地方。

安江门在旧城正南，即南门，《嘉靖维扬志》谓之镇淮。城外有子城①，子城中有隍，通响水桥，上建头钓桥。钓桥之外，又有子城，子城中有隍，通二道沟，上建二钓桥。《嘉靖维扬志》云："南门月城三重②，余皆二重"是也。响水桥即古市河闸，在西半铺。两岸植木为杙③，中实砖石，上为衡木，加厚版，又礐石屈铁键之，液埦埴之④。左右广袤二十余丈，中为闸，下置版蓄水，水与版齐。版满水概，即以泄水。河出头钓桥分二支：一从南水关出

北水关，一沿城出西门头钓桥，入转角桥，与保障湖通。二道沟制法与响水桥同，即古城河闸水出二钓桥，会于市河，于古渡桥入砚池。池南有屿，池北皆芦苇，深处与花山涧、保障湖通，出南红桥，汇为巨津。郡志云："湖自南门古渡桥北抵红桥，西绕法海寺。"

自雍正十年长白尹制府浚市河时⑤，博陵尹太守复浚保障与炮山通⑥，使古炮山河襟带蜀冈，绕法海寺，汇于古渡桥；又于南红桥西浚深，会市河于转角桥。至是炮山、保障、市河皆通。贾人鸣榔⑦，游人鼓枻⑧，纷纭争渡，欸乃相闻⑨。是河南水关一支，过利济桥、新桥、太平桥、通泗桥、文津桥、开明桥，奎桥，凡七，出北水关会于外隍。北水关终年不启，南水关尚以时启闭，水关内萍藻胖合⑩，篙刺不开。门洞上水气郁蒸凝结，而垂如檐溜钟乳⑪。画舫入门，抵利济桥辄止；而城南游人，间有于此上画舫者。

[注释]

①子城：大城所附属的小城，如内城及附郭的月城等。　②月城：大城外用以障蔽城门的小城。亦称为"瓮城"。　③杙（yì）：古书上说的树，果实像梨，味酸甜，核坚实。　④堧（ruán）：城郭旁、宫殿庙宇外或河边的空地。　⑤长白尹制府：即尹继善（1695～1771）。继善，章佳氏，字元长，号望山，满洲镶黄旗人。雍正元年（1723）进士，历官编修、云南、川陕、两江总督，文华殿大学士兼翰林院掌院学士，协理河务，参赞军务。有《尹文端公诗集》10卷等，曾参修《江南通志》。始祖穆都巴延，本居长白俄莫和苏鲁（今吉林敦化市额穆镇），故称尹长白。

⑥博陵尹太守：即尹会一（1691～1748）。字元孚，号健余，直隶博野

（今属河北）人，因博野古亦称博陵，故称尹博陵。雍正二年（1724）进士，历任吏部主事、扬州知府、河南巡抚、江苏学政等职。　⑦鸣榔：渔人捕鱼时以长木击船使作声，使鱼受惊以便捕捉。　⑧鼓枻：摇桨行船。　⑨欸（ǎi）乃：象声词，开船的摇橹声。　⑩胖（pàn）合：指两半合起来，使成为一体，通常指夫妇的婚配。此处引申为萍藻交缠纠结。胖，半。　⑪檐溜：房檐流下的雨水。

[点评]

这一部分重点叙述扬州城的水系。扬州缘水而建，因水而兴。扬州位于水网地区，江淮交汇，城区内部河网密度较高，主要水系包括古运河水系、横沟河水系、邗江河水系、唐子城水系、瘦西湖水系、新城河水系、吕桥河水系、青龙港水系等，形成了中心城区丰富的水系网格，说扬州是"水做的城市"一点也不为过。因为古老的扬州有丰富的水资源，有世代扬州人对水的重视，合理开发和利用水资源，于是有了城堞百丈、舳舻千里、四汇五达、宝货来集；有了三月烟花、二分明月、十里春风、千家歌吹；有了立邦之基、文明之脉、财富之源、欢乐之本。

南门关帝庙在子城内，有周将军灵异最著①。慈溪县成衣王某者②，妻为狐夺，王患之，羽士理醮无所应③。王苦之，挈妻移居三元庵，狐寻至，为祸愈烈。适张真人舟过运河④，王控狐，真人可其请，狐知之，以酒肉钱帛赂王，王为之求免，不许。命法官于中埂街备法坛⑤，又命王于家急备银炭二百斤⑥，大铁火盆一，蜡烛二百斤，沉檀五十斤。次日法官以小圆镜一，径三寸，小铜剑一，长五寸，命王供于庭中。几上爇香置铁盆⑦，实以炭。将午，

法官至，书符于炭上，令王守炭，自往法坛。自是每日中，法官来于炭火上书符而去。狐又以金赂王，王复为之求免，真人怒，命鞭之。王忽自伏地上如笞状，起立跛一足。是夜城中十二门齐噪，城楼上有一黑物长四尺许坠地匿去。至暮，狐来曰："南门周将军于城上遍插旗帜，我不得出，奈何？"及第六日，法官四十余人来至庭中，围立火盆步罡斗⑧，焫符无数。第七日令王妻出房，诸法官移火盆、剑、镜入房，法官递更书符，羽士林东厓等七十余人齐奏法曲⑨。至夜半，诸法官鹄立房中⑩，若有所待。一法官忽杖剑出房，若接引状，复至房，诸法官齐书符，移火入瓦罐中，火焰出罐口丈余，焰中作狐语。法官乃以泥封罐口，贮南门子城内周将军足下。

[注释]

①周将军：指周仓。周仓正史无载，为《三国志通俗演义》中的人物。在小说中是关羽的部将，以关羽护卫的形象出现。在中国传统文化中，周仓被称作"周大将军"，明神宗万历四十二年（1614）年被封为"威灵惠勇公"。　②成衣：裁缝。　③羽士：道士。明胡继宗《书言故事大全·道教类·羽客》："称道士，曰羽客、羽士。"醮（jiào）：道士设坛念经做法事。　④真人：道教称修行得道的人。　⑤法官：旧时称有职位的道士。　⑥银炭：即银骨炭，一种优质木炭。　⑦焫（ruò）：烧。⑧步罡斗：即步罡踏斗，道士礼拜星宿、召遣神灵的一种动作。其步法转折，宛如踏在罡星斗宿之上，故称。罡，北斗七星之柄。斗，北斗星。⑨法曲：佛教或道教法会时所奏的乐曲。最早见于东晋的《法显传》。⑩鹄（hú）立：像鹄一样伸长脖子站立着。形容人引颈而望。

此亦志怪类小说一则，情节离奇，读来令人深思。

王裁缝的妻子屡被妖狐所夺，一般道士也没办法，害得这位裁缝"挈妻移居"。可是妖狐"锲而不舍"，你躲到哪儿我就追到哪儿，这也可想见，裁缝之妻怕是有不俗的风姿吧？正当"为祸愈烈"之时，道行高、法术深的张真人出现了。如此作恶多端的妖狐，岂能容他于世？张真人答应了裁缝捉妖的请求。接下来，如果妖狐被顺顺利利捉到了，那作为故事、作为小说来说就没有意义了，充其量仅仅就是叙事而已。李斗深谙故事之妙在于跌宕之理，于是，你看，在自身性命攸关之时，屡屡害人的妖狐，反过来找被自己戴上绿帽的裁缝，"以酒肉钱帛赂王"。一坛酒、几斤五花肉、几吊钱、几匹布，居然就把裁缝给降服了，竟"为之求免"，在酒肉钱帛面前把妻子所受的苦与痛抛诸脑后。看来裁缝爱妻是假，贪利乃真。好在张真人"不许"。一次不行，再下重"金"，这可比"钱"更诱人啊。"复为之求免，真人怒命鞭之。"这也是活该被打，竟能让自己的老婆被欺侮，这样的男人有何用？"起立跛一足"，想着裁缝一瘸一拐的样子，真是狼狈可笑。张真人坚持正义，最终作恶之妖狐被除，丑之裁缝被惩。作品没有交代王妻的结局，不过那个时代的女性，又岂能自己掌握命运呢，大抵应该会和裁缝和好如初吧。但愿裁缝能从跛足中吸取教训，也希望世人面对金钱、利益时，不要让猪油蒙了心。故事虽短，却很有内涵。

知己食在头桥上，宰夫杨氏，工宰肉，得炙肉之法，谓之熏烧，肆中额云"丝竹何如"。人皆不得其解，或以"虽无丝竹管弦之盛"语解之[①]，谓其意在觞咏。或以"丝不如竹，竹不如肉"语

解之②，谓其意在于肉。然市井屠沽，每藉联扁新异，足以致远，是皆可以不解解之也。

南门马头在响水桥下，市河出头钓桥北岸，循城南岸。沿中埂下岸，至古渡桥，复西折入西门。画舫于此，分上、下马头：在头钓桥内者，为南门上马头；头钓桥外者，为古渡桥下马头。篙师沙户③，皆江船浜中人，故此二地多摇船。

明月楼茶肆在二钓桥南，南岸外为二道沟，中皆淮水，逢潮汐则江水间之。肆中茶取于是，饮者往来不绝，人声喧阗④，杂以笼养鸟声，隔席相语，恒以眼为耳。

草草馆在中埂上岸，本南门草厂。瓜洲人艑载江芦，谓之芦商，其船谓之"柴艑"，至此为柴艑马头。先驳运上岸⑤，地名贮草坡，坡上为南门街之西，多屋舍以寓芦商，即是馆也。贮草坡豆腐干姚氏为最，称为"姚干"。

中埂在南门街之西。江北无高山峻岭，公安曾氏曰："水里龙神不上山。"⑥故堪舆家于郡中多用平洋法⑦。间有土阜高隆，则为平洋中真龙。如北柳巷之龙背，钞关之埂子上是也。埂子上即上埂，中埂气脉与埂子上不断，街口建九峰园枋楔。

秀野园酒肆在砚池北，对岸为扫垢山。春暖莺飞，禽声杂出，湖外黄花烂缦，千顷一色。

[注释]

①虽无丝竹管弦之盛：语出王羲之《兰亭集序》。 ②丝不如竹，竹不如肉：语出陶渊明《晋故征西大将军长史孟府君传》。 ③篙师：撑船的熟手。沙户：沙洲上的人家。 ④喧阗（tián）：形容声音大得震天。

杜甫《盐井》诗："君子慎止足，小人苦喧阗。" ⑤驳运：指使用驳船或平底船来转运或运输。 ⑥公安曾氏：指曾求己，江西雩都县人，号公安，约生活在唐僖宗时代，是唐僖宗朝国师杨筠松部下。水里龙神不上山：语出《青囊序》。 ⑦堪舆：即相地、看风水。《史记》将堪舆家与五行家并行，本有仰观天象、俯察地理之意，后世以之专称看风水的人为"堪舆家"，故堪舆在中国民间亦称为风水。堪，天道；舆，地道。

[点评]

扬州豆腐干又称豆干、大方干，分红、白两类。红豆腐干有直接吃的，也有配菜烧熟后吃的。白豆腐干亦称白干、干丝干，其制作技艺现被列为扬州市非物质文化遗产。1859 年，江忠亮在扬州钞关门内大街开设"扬州江所宜香干店"，其香干工艺独特，用料考究，香味醇正，深受顾客好评。扬州豆干由豆腐压制而成，较干硬。有大、小两种。大块可片切成干丝，供制烫干丝或大煮干丝、奶汤干丝、三鲜干丝等。工艺流程为：浸泡、磨浆、滤浆、煮浆、点卤、蹲缸（凝固）、打花、浇制、压榨、剥离。讲究点浆准确、蹲缸到位、搅拌有序、压榨适时、一气呵成。豆干呈淡黄色，有清纯的豆香味，形状整齐，大小均匀，质地密实，富有韧性、弹性。

砚池染翰在城南古渡桥旁。歙县汪氏得九莲庵地①，建别墅曰南园。有深柳读书堂、谷雨轩、风漪阁诸胜。乾隆辛巳②，得太湖石九于江南，大者逾丈，小者及寻，玲珑嵌空，窍穴千百。众夫辇至，因建澄空宇、海桐书屋，更围雨花庵入园中，以二峰置海桐书屋，二峰置澄空宇，一峰置一片南湖，三峰置玉玲珑馆，一峰置雨花庵屋角，赐名九峰园。御制诗二，一云："策马观民度郡城，城

西池馆暂游行。平临一水入澄照，错置九峰出古情。雨后兰芽犹带润，风前梅朵始敷荣。忘言似泛武夷曲③，同异何妨细致评。"一云："观民后辔度芜城，宿识城南别墅清。纵目轩窗饶野趣，遣怀梅柳入诗情。评奇都入襄阳拜④，笔数还符洛社英。小憩旋教追烟舫，平山翠色早相迎。"注云："园有九奇石，因以名峰，非山峰也。"

砚池即南池。《志》云："元丰七年⑤，诏京东淮南筑高丽馆，以待朝贡之使，废于建炎⑥。后郡守向子固于绍兴间重建，扁其门曰'南浦'，以为迎钱之所。"或曰：今之"春满江城"距南池不远，疑南池即南浦。《志》又曰："南池距九莲庵不远，南池即莲花池。"又《志》载："磨剑池西有隋铸钱监。"或又曰：今南池距钞关不远，南池即磨剑池。三说皆无所征。《平山堂图志》云："隔岸文峰寺有塔，俗称'文笔'，故称南池为砚池。汪氏因于南园题曰'砚池染翰'。"

[注释]

①汪氏：指汪玉枢及其子长馨。　②乾隆辛巳：乾隆二十六年，公元1761年。　③武夷曲：九曲溪是武夷山脉主峰黄岗山西南麓的溪流，位于武夷山峰岩幽谷之中。因武夷山有三十六峰、九十九岩，峰岩交错，溪流纵横，九曲溪贯穿其中。又因它有三弯九曲之胜，故名为九曲溪。此句赞叹九峰园有曲折回环、峰回路转之妙。　④襄阳拜：即米芾拜石。米芾为襄阳人，故有米襄阳之称。米芾整日醉心于品石、赏石，以至于好几次遭到贬官，一生宦途失意。一次，他新任无为州监军，初入州署，发现院内立着一块大石，形状十分奇特，心中不禁大喜："此足以当吾拜。"于

是，他立刻整好衣冠拜之。此后，他还称这块大石为"石丈"。没过多久，他又听说河岸有一块奇石，状奇丑，便命令衙役将其移至州署院内。米芾见到此石，大为惊奇，一时得意忘形，让仆人取过官袍、官笏，设席跪拜于地，口中念念有词："吾欲见石兄二十年矣！"　⑤元丰七年：元丰为宋神宗年号，七年即公元1084年。　⑥建炎：南宋高宗的第一个年号，从1127年起至1130年止。

[点评]

九峰园在南门外砚池西北，称九莲庵旧址。何煟初建。汪玉枢改建，称"南园"。乾隆二十六年（1761）得太湖玲珑石九尊矗立园内。《平山堂图志》载："乾隆二十七年，我皇上临幸，赐今名，又赐'雨后兰芽犹带润，风前梅朵始敷荣''名园依绿水，野竹上青霄。'"《广陵名胜图》亦云："九峰园，在城南，旧称'砚池染翰'。前临'砚池'，旁距'古渡桥'，老树千章，四面围绕。世为汪氏别业，即用主事加捐道汪长馨屡加修葺，得太湖石九于江南，殊形异状，各有名肖。"

汪玉枢早岁能诗，山林成性，南园之盛就是从他开始。当时园中有深柳读书堂、谷雨轩、延月室、玉玲珑馆、车轮房、御书楼、雨花庵、临池亭等景，亦可见于下段。九峰园为康熙年间八座名园之一。沈复《浮生六记》云："九峰园，另在南门幽静处，别饶有趣，余以为诸园之冠。"九峰园遗址现为荷花池公园。

九峰园大门临河，左右子舍各五间。水有样舸系舟①，陆有木寨系马。门内三楹，设散金绿油屏风，屏内右折为二门，门内多古树。右建厅事，名曰"深柳读书堂"。堂前构玻璃房，三四折入"谷雨轩"，右为"延月室"，其东南阁子，额曰："玉玲珑馆。"是

屋两面在牡丹中，一面临湖。轩后多曲室，车轮房结构最精，数折通御书楼。楼右为雨花庵，庵屋四面接檐，中为观音堂，右为水廊，廊外即市河。楼前门上，石刻"砚池染翰"四字。门外石版桥，过荷塘至堤上方亭，颜曰"临池"，东构小厅事，颜曰"一片南湖"，至此全湖在目。旁为"风漪阁"，左有长塘亩许，种荷芰，沿堤芙蓉称最。最东小屋虚廊在丛竹间，更幽邃不可思拟。阁后曲室广厦，轩敞华丽，窗棂皆置玻璃，大至数尺，不隔纤翳②。窗外点宣石山数十丈③，赐名"澄空宇"扁额，厅右小室三楹，室前黄石壁立，上多海桐，颜曰"海桐书屋"，屋右开便门，门外乃园之第二层门也。

深柳读书堂联云："会须上番看成竹④杜甫，渐拟清阴到画堂薛逢⑤。"堂前黄石叠成峭壁，杂以古木阴翳，遂使冷光翠色，高插天际。盖堂为是园之始，故作此壁，欲暂为南湖韬光耳。旁有辛夷一树⑥，老根隐见石隙，盘踞两弓之地，中为恶虫蚀空，不绝如缕，以杖柱之，其上两三嫩条，生意勃然，花时如玉山颓⑦。

谷雨轩种牡丹数千本，春分后植竹为枋柱，上织芦获为帘旌，替花障日。花时绮牖洞开，联云："晓艳远分金掌露韩琮⑧，夜风寒结玉壶冰⑨许浑。"轩旁为延月室，联云："开帘见新月⑩李端，倚树听流泉⑪李白。"东南构玉玲珑馆，联云："北榭远峰闲即望⑫薛能，南园春色正相宜张谓⑬。"辟"卍"字径，开"川"字畦，朝日夕阳，莲炬明月，最称佳丽。花过后各户全扃。

谷雨轩旁多小室，中一间窗牖作车轮形，谓之车轮房，一名蜘蛛网。

御书楼即雨花庵旧址，楼右开门，嵌"雨花庵"旧额石刻于门

上。中供千手眼准提像⑭，昏钟晓磬，园丁司之。

雨花庵门外嵌石刻曰"砚池染翰"。联云："高树夕阳连古巷⑮卢纶，小桥流水接平沙⑯刘兼。"门前石版桥三折，桥头三崚人立⑰，其洞穴大可蛇行，小者仅容蚁聚，名曰"玉玲珑"，又名"一品石"。《图志》云，相传为海岳庵中旧物。赵云崧诗云："九峰园中一品石，八十一窍透寒碧。"盖谓此也。园中九峰，奉旨选二石入御苑，今止存七石。高东井文照《九峰园诗》云："名园九个丈人尊，两叟苍颜独受恩。也似山王通籍去，竹林惟有五君存。"

[注释]

①舴艃：船只停泊时用以系绳的木桩。亦作"舴舸"。 ②纤翳：微小的障蔽。 ③宣石：又称宣城雪石，主要产于今安徽省南部宣城、宁国一带山区。该石质地细致、坚硬。颜色有白、黄、灰黑等，以白色为主。另有锈黄色，多呈结晶状，稍有光泽。石头表面棱角非常明显，有沟纹，皱纹细致多变。体态古朴，以山形见长，又间以杂色，貌如积雪覆于石上。最适宜做表现雪景的假山，也可做盆景的配石。 ④会须上番看成竹：语出《咏春笋》诗。 ⑤渐拟清阴到画堂：语出《咏柳》诗。查《全唐诗》卷五百四十八，乃作"渐拟垂阴到画堂"。薛逢：原作"薛远"，据《全唐诗》卷五百四十八改。逢字陶臣，蒲州河东（今山西永济）人。唐武宗会昌元年（841）进士。历侍御史、尚书郎。因恃才傲物，议论激切，屡忤权贵，故仕途颇不得意。《全唐诗》收录其诗一卷。
⑥辛夷：植物名。木兰科木兰属。落叶乔木，叶呈倒卵形互生，叶脉上有茸毛。初春时，花先叶而开，花瓣六片，大如莲，内白外紫，香味浓郁。多生长于山地，可供观赏，花蕾可入药，对于头痛、疮毒、肥厚性鼻

炎有极佳的疗效。亦称"木笔""木兰""木莲""新夷"。　⑦玉山颓：比喻人醉倒。宋司马光《送酒与邵尧夫》诗："莫作林间独醒客，任从花笑玉山颓。"　⑧晓艳远分金掌露：语出《牡丹》诗。韩琮：原作"韩琪"，据《全唐诗》卷五百六十五改。琮字成封，生卒年不详，约835年前后在世。唐穆宗长庆四年（824）进士，初为陈许节度判官，后历中书舍人、湖南观察使。《全唐诗》录其诗一卷。　⑨夜风寒结玉壶冰：语出《送卢先辈自衡岳赴复州嘉礼（其二）》。　⑩开帘见新月：语出李端《拜新月》诗。　⑪倚树听流泉：语出《寻雍尊师隐居》诗。　⑫北榭远峰闲即望：语出《平阳寓怀》诗。　⑬南园春色正相宜：语出《春园家宴》诗。张谓（？～779?）：字正言。怀州河内（今河南沁阳）人。唐玄宗天宝二年（743）进士，官至礼部侍郎。现存诗40余首，以边塞诗居多。⑭准提：即准提菩萨，又有准胝观音、准提佛母、七俱胝佛母。准提菩萨为显密佛教徒所知的大菩萨，被称为天人丈夫观音。准提菩萨是一位感应甚强、对崇敬者至为关怀的大菩萨，更是三世诸佛之母，她智慧无量、功德广大、感应至深，满足众生的愿望，无微不至地守护众生。　⑮高树夕阳连古巷：语出《秋中过独孤郊居》诗。　⑯小桥流水接平沙：语出《访饮妓不遇，招酒徒不至》诗。　⑰崚（zōng）：数峰并峙的山。文中为人工点景之石，并非自然界的崇山峻岭连绵并峙。

[点评]

　　九峰太湖奇石，大者过丈，小者及寻，嵌空玲珑，窍穴千百。相传系宋代花石纲遗物。这九石"列者如屏，耸者如盖，夭矫如盘螭，怒张如鲸鬣，皱透玲珑者曰'抱月'，曰'镂云'。离其窟如顾兔，傲其曹如立鹤，其闲散独处者曰'紫芝'"（钱陈群《御题九峰园记》）。乾隆帝大为赞赏，后奉旨选二峰石送往京师御苑，于是九峰变为七峰。九峰虽然是

分景置放，然却互为一体，少了一块便少了神韵。《扬州览胜录》记载：
"道咸后园毁。民国初年城内建公园，辇一大峰石去。今公园迎曦阁前之
大峰石与北郊徐园之小峰石，俱系九峰园故物。其余数峰则不知移于何所
矣。"九峰早已名不副实，现在只存有两石，一块在史公祠，一块在瘦西
湖徐园内。

　　石版桥外湖堤上建方亭，额曰"临池"，联云："古调诗吟山
色里^①赵嘏，野泉声入砚池中^②杜荀鹤。"亭前为园中舣舟处，有画舫
名曰移园，为汪氏自制。

　　砚池例备水围。先下水网，用三桨船，分左右翼，方舟沿岸棹
入合围。拊鸿罿^③，御矰嫩^④，水鸟群飞，鸟枪竞发，堕羽歼鳞，不
可胜计。平时土人取鱼，亦往往在是。

　　临池亭旁，由山径入，一石当路，长二丈有奇，广得其半，巧
怪巉岩^⑤，藤萝蔓衍，烟霭云涛，吞吐变化，此石为九峰之一。旁
构小厅，额曰"一片南湖"；联云："层轩皆面水^⑥杜甫，芳树曲迎
春^⑦张九龄。"是屋窗棂，皆贮五色玻璃，园中呼之为"玻璃房"。

　　一片南湖之旁，小廊十余楹，额曰"烟渚吟廊"。联云："阶
墀近洲渚^⑧高适，亭院有烟霞郭良^⑨。"其东斜廊直入水阁三楹，额曰
"风漪"，联云："隔岸春云邀翰墨^⑩高适，绕城波色动楼台^⑪温庭
筠。"是阁居湖北湄^⑫，湖水极阔。中有土屿，松榆梅柳，亭石沙
渚，共为一邱。其下无数青萍，每秋冬间，艾陵野凫，扬子鸿雁，
北郊寒雅^⑬，皆觅食于此。风雨时作激涌，状如下石。钟山对岸，南
堤涧中，飞动成采，此湖上水局最胜处也。高东井诗云："芦芽短短
钓船低，向晚浓烟失水西。半晌风漪亭上立，无情听杀郭公啼。"

风漪阁后东北角有方沼，种芰荷，夹堤栽芙蓉花。沼旁构小亭，亭左由八角门入虚廊三四折，中有曲室四五楹，为园中花匠所居，莳养盆景。

烟渚吟廊之后，多落皮松、剥皮桧。取黄石叠成翠屏，中置两卷厅，安三尺方玻璃，其中或缀宣石，或点太湖石。太湖即九峰中之二峰，名之曰玻璃厅，上悬御扁"澄空宇"三字，及"雨后兰芽犹带润，风前梅朵始敷荣"一联，"纵目轩窗饶野趣，遣怀梅柳入诗情"一联，"名园依绿水，野竹上青霄"一联。

石工张南山尝谓"澄空宇"二峰为真太湖石。太湖石乃太湖中石骨，浪激波涤，年久孔穴自生，因在水中，殊难运致。惟元至正间吴僧维则门人运石入城⑭，延朱德润、赵元善、倪元镇、徐幼文共商，叠成狮子林，有狮子含辉吐月诸峰，为江南名胜。此外未闻有运致者，若郡城所来太湖石，多取之镇江竹林寺、莲花洞、龙喷水诸地所产。其孔穴似太湖石，皆非太湖岛屿中石骨。若此二峰，不假矣。

海桐书屋联云："峭壁削成开画障⑮吴融，垂杨深处有人家⑯刘长卿。"室后二峰屹立，至是九峰乃全。是本九莲庵故址，九莲本名"二分明月"。庵为宏觉国师木陈建，取唐人"古渡月明闻棹歌"句⑰，自入园中，庵遂不复重建。

[注释]

①古调诗吟山色里：语出《同赵二十二访张明府郊居联句》，此诗为杜牧与赵嘏合作联句诗。 ②野泉声入砚池中：语出《闲居书事》诗。

③鸿罿（chōng）：巨网。罿，即罺，一种捕鸟的网，鸟入网后，能自

动将鸟罩住。　　④矰缴（zēng zhuó）：系有丝绳的射鸟工具。缴，同"缴"。　　⑤巉岩：一种陡而隆起的岩石，如悬崖上孤立突出的岩石。⑥层轩皆面水：语出《怀锦水居止（其二）》诗。此句原作"层轩皆画水"，据《全唐诗》卷二百二十九改。　　⑦芳树曲迎春：语出《奉和圣制同二相南出雀鼠谷》诗。　　⑧阶墀近洲渚：语出《同韩四、薛三东亭玩月》诗。　　⑨亭院有烟霞：语出《题李将军山亭》诗。郭良：生卒年、籍贯生平不详。据《唐诗百科大辞典》载，其曾官金部员外郎。《唐全诗》录其诗二首。　　⑩隔岸春云邀翰墨：语出《同陈留崔司户早春宴蓬池》诗。

⑪绕城波色动楼台：语出《河中陪帅游亭》，一作《陪河中节度使游河亭》。⑫漘（chún）：水边。⑬寒雅：寒鸦。⑭至正：元顺帝使用的第三个年号，从1341年起，至1368年止。　　⑮峭壁削成开画障：语出《谷口寓居偶题》诗。　　⑯垂杨深处有人家：语出《上巳日越中与鲍侍郎泛舟耶溪》诗。　　⑰古渡月明闻棹歌：语出刘沧《经炀帝行宫》诗。

[点评]

　　南园水木明瑟，南池一汪清泓，水平如镜，似盛满墨水的砚台，远望文峰塔，犹如笔杆伫立，互为景观，故称砚池。嘉庆、咸丰年间园渐圮，废而不存。现在的荷花池公园是在原址上于1997年10月1日建成开放的。占地面积127亩，水面积约73亩，塘荷栽种面积近20亩。现有九峰园、砚池染翰、临池亭、玉玲珑馆、一片南湖、南园遗石等多处景点。自2003年起，公园在郊外开辟了品种荷花培植基地。目前基地面积15亩，有荷花400余种，睡莲20余种，每年培植数千缸荷花，已成为全市荷花培植中心，在全国享有盛誉，曾被列为第十八届全国荷花展览唯一的供荷基地。十多年来，基地精心培植品种荷花，已连续获得全国碗莲栽培技术评比大奖近二十次。2016年，荷花池公园联合瘦西湖风景区成功举办了

第三十届全国荷花展，举办规模和参会代表人数均创历届荷展之最，获得社会各界一致认可。2017 年，在第三十一届全国荷花展碗莲栽培技术评比中，公园选送的碗莲"红灯笼""喜盈门"获得评委组的高度认可，再次斩获一、二等奖。

汪玉枢，字辰垣，号恬斋，歙县人。早岁能诗，山林性成。南园之盛，由恬斋始也。康熙间，王躬符曾于是园征《城南宴集诗》，为吴泰瞻、梁嘉稷、汪洋度、张师孔、费锡琮、王棠、张潜、颜敏、费锡璜、萧旸、闵奕佐、刘珊、闵奕佑、程元愈、汪荃、陈庭、陈于堂、程启、王朝璘、汪天与、汪涵仙、汪艾、卞恒久、张曰伦、程钟、李潞、王文著、汪玉树、费轩、费继起、汪兼、王文枢、王文奎、唐继祖、汪汉倬，暨恬斋计三十六人，各赋七言古诗一首，镛州廖腾煃序其事，一时称为胜游。玉枢年七十，尝于易松滋抱山堂中作重九会，有"北雁去来霜鬓改，黄花开谢故人稀"句，比归①，无疾而终，社中谓为诗谶。子五：长德，字愚谷；次长仁，字梅谷；长馨，字树谷；潢，字秋明；长丰，字宪度。孙宝光，字峄山，俱工诗。又裒集《恬斋遗诗》若干首②，杭世骏为之序。愚谷、梅谷、树谷曾与王藻、陈皋、张士科暨世骏七人为《砚池联句》，诗载《道古堂集》中。

是园前为九莲庵故地，庵为转运何焵所建。转运字谦之，浙江山阴人。幼熟南河，好善乐施，官至河南总督。子裕城，字福天，官巡抚。孙钟，字立斋，官同知；铣，字慎斋，官郎中；锜，字朗斋，官知州；金，字纯斋，官中书。其族元锡，字梦华，工诗，博考金石文字。

癸丑秋③，曾员外燠④，转运两淮，修禊是园，为吴毂人翰林锡麒、吴退庵□□煊、詹石琴孝廉肇堂⑤、徐阆斋孝廉嵩、胡香海进士森、吴兰雪上舍嵩梁⑥、吴白厂明经照。丹徒陆晓山绘图。转运序云："莫春修禊，厥事尚已。若乃鲁都作赋⑦，公干称二七之祓⑧；曲水侍宴⑨，谢朓有濯流之词⑩。前代盖罕闻之，今世无复行者。岁在癸丑，符兰亭之年⑪；序维上秋，落淮南之叶⑫。下官系出先贤，志希风浴⑬，矧兹淮海之会⑭，兼有林谷之胜。公事方暇，素商届节⑮，不有嘉集，曷申雅怀？乃以七月朔越三日⑯，会宾客于邗水之上，秋禊是举。于时水天一色，风露满衣，羽觞浮而荷气香⑰，斗槎泛而银河近⑱。忆仙人之鹤驾⑲，悲帝子之萤光⑳。鲍赋斯成㉑，牧诗载咏㉒，自有禊事以来，未闻盛于此日者也。古用上巳㉓，今行始秋，用陈洁清之义，匪泥祓除之旨㉔。与斯会者，咸绘于图，凡八人。序之云尔。"

转运莅扬州，旦接宾客，夕诵文史，部分如流㉕。觞咏多暇，著有《邗上题襟集》，《秋禊诗》载其中。至于北郊诸名胜，转运燕游唱和㉖，如《十一月望日黄建斋邀游平山堂夜饮湖上即席和韵奉答》《谷日蜀冈探梅用昌黎人日城南登高韵》《康山留客》诸诗，皆传诵一时。

甲辰㉗，管松崖干珍巡视南漕㉘，驻扬州。谢未堂司寇、秦西岩观察、沈既堂转运、吴杜村翰林、赵云崧观察公宴是园，各赋诗以纪其胜。管公有"雨师若为淮山石，洗出芙蓉九点青"，一时传为名句。

南门外城脚，草生时，为放马牧马之地。古渡桥北路，昔为市河，西岸有影园，今城湖中长屿。东岸由南门大街财神庙巷，为静

慧园大路。出坛巷过美人桥，至南红桥，接扫垢山大路，至西门大街，凡此皆南湖两岸也。

古渡桥以石为之，狭小不通画舫，往来惟渔艇而已。《天禄识余》云㉙："扬州北三桥、中三桥、南三桥，号九桥，不通舟，不在二十四桥之数。"此类是也。

古渡禅林在湖中长屿上，为金山下院，诗人仪堉与徐晁玖、陈仲公结社于此，谓之"二分明月社"，堉为文跋其事。

御舟水室在古渡禅林后堤，庋屋水上，一舟庋屋五楹，龙凤各二舟，庋屋四层。两旁用红黄竹席围之，以避风雨，名曰"藏舟浦"。此内河御舟，与外河马头备用如意船有别。是舟用四桨，船首刻龙凤，布云母，或庋板屋飞庐，翠帏羽盖，或用厂船㉚。其余随从船，或六桨、八桨、二桨、八橹，谓之官船。二桨即今划子船，谓之差船。差后各归工次，谓之园船。惟御舟入藏舟浦，有官司之。自是而北，则西城外矣。

[注释]

①比：及，等到。　②裒（póu）集：辑集。　③癸丑：乾隆五十八年，公元1793年。　④曾员外燠：即曾燠（1759~1831），字庶蕃，一字宾谷，晚号西溪渔隐。江西南城人。清代中叶著名诗人、骈文名家、书画家和典籍选刻家，被誉为"清代骈文八大家"之一。　⑤孝廉：明、清时对举人的雅称。　⑥上舍：明、清时监生的别称。　⑦若乃：转折连接词，前面之事讲完，续起一事时用之，与"至于"之意相当。鲁都作赋：指刘桢所作《鲁都赋》。此赋详细地描写了鲁国丰富的物产、精美的手工艺、高大的宫殿、秀美的园林，以及盛大的狩猎场面，充分表现了作者对

家乡的热爱之情。刘桢（？~217），字公幹，东平宁阳（今山东宁阳）人。"建安七子"之一。桢五岁能读诗，八岁能诵《论语》《诗经》，赋文数万字。因其记忆超群，辩论应答敏捷，而被称为神童。后受曹操征辟，曾任丞相掾属、平原侯庶子等职。长于五言，不重雕饰辞藻，语言明快，以写景、抒情见长。有《刘公幹集》。 ⑧二七之祓：《鲁都赋》有云："及其素秋二七，天汉指隅，民胥祓禊，国子水嬉。"意谓秋季七月七日这天，银河正当在天角，百姓都去水滨祈福，孩子们也到水边嬉戏。祓，即祓禊（xì），古人在水边举行的除去不祥的一种祭祀。 ⑨侍宴：臣子参加皇帝举行的宴会。 ⑩谢朓（464~499）：字玄晖，陈郡阳夏（今河南太康）人。南朝齐杰出的山水诗人。与"大谢"谢灵运同族，世称"小谢"。曾任宣城太守，后因不肯依附萧遥光，致下狱死。今存诗二百余首，多描写自然景物，间亦直抒怀抱。诗风清新秀丽，圆美流转，善于发端，时有佳句。又平仄协调，对偶工整，开启唐代律绝之先河。有《谢宣城集》。濯流之词：谢朓作《侍宴华光殿曲水奉敕为皇太子作》诗，第十章有"西京蔼蔼，东都济济。秋祓濯流，春禊浮醴"之句。 ⑪兰亭之年：指东晋穆帝永和九年，公元353年。这年农历三月初三，王羲之和他的朋友孙绰、谢安、孙统等41人在兰亭聚会，并作《兰亭集序》。 ⑫淮南之叶：《淮南子·说山训》："见一叶落而知岁暮。" ⑬风浴：典出《论语·先进》："莫春者，春服既成，冠者五六人，童子六七人，浴乎沂，风乎舞雩，咏而归。" ⑭矧（shěn）：况且，亦。 ⑮素商：秋天的雅称。按五行之说，秋天色尚白，又属五音之中"商"的音阶，故有称。元马祖常《秋夜》诗："素商凄清扬威风，草根之秋有鸣蛩。" ⑯朔：农历每月初一。 ⑰羽觞：古时爵形的盛酒杯，有头尾，有羽翼。 ⑱斗槎：指木筏。 ⑲仙人之鹤驾：典出《殷芸小说·吴蜀人》："有客相从，各言所志，或愿为扬州刺史，或愿多赀财，或愿骑鹤上升。其一人曰：'腰

缠十万贯，骑鹤上扬州。'" ⑳悲帝子之萤光：隋炀帝在扬州筑"放萤苑"，捕捉萤火虫。夜晚放萤火虫取乐，以至于萤火虫几近绝迹。杜牧《扬州》诗云："秋风放萤苑，春草斗鸡台。" ㉑鲍赋：指鲍照的《芜城赋》。南朝宋孝武帝大明三年（459），竟陵王刘诞据广陵反，孝武帝派兵讨伐，并下令屠杀城中全部男丁，仅留五尺以下小童。《芜城赋》前半言昔日之盛，后半言今日之芜。通过今昔对比的描写，抒发了深沉的兴亡之感，笔调雄劲遒壮。 ㉒牧诗：指唐代诗人杜牧吟咏扬州的诗歌。据中华书局《杜牧集系年校注》一书可知，在杜牧的诗作中，写扬州的诗歌有《扬州》（三首）、《润州二首》（其二）、《题扬州禅智寺》、《将赴宣州留题扬州禅智寺》、《寄扬州韩绰判官》、《赠别》（二首）、《遣怀》、《隋苑》、《隋宫春》。 ㉓上巳：汉以前以农历的三月上旬巳日为"上巳"。此日有修禊之俗，以拔除不祥。魏晋以后，则改在农历的三月三日。 ㉔泥：拘泥。 ㉕部分：部署，安排。 ㉖燕游：宴饮遨游。 ㉗甲辰：乾隆四十九年，公元1784年。 ㉘管松崖干珍（1734~1798）：字阳复，号松崖，一名干贞，武进人。乾隆三十一年（1766）进士，授翰林编修。乾隆五十三年（1788）由内阁学士升工部右侍郎，五十四年（1789）改漕运总督。工花鸟，得恽寿平真髓，尤善设色牡丹。有《松崖集》。 ㉙《天禄识余》：清高士奇所著，《四库全书·子部·杂家类存目》著录是书为二卷，《提要》云："是书杂采宋明人说部缀缉成编，辗转稗贩，了无新解，舛误之处尤多。" ㉚厂船：带棚舍的船。

[点评]

　　清代前期，扬州的诗文之会十分活跃，诗人结社、集会活动较频繁，参加的对象也很广泛，不仅有文人学士，亦有官吏、商贾、优伶、僧道等。《扬州画舫录》便记载了数次规模较大的诗会，如王士禛、卢见曾的

虹桥修禊。此外还有盐商等发起或资助的诗会。如汪玉枢委任王躬符设诗会于南园，征集《城南宴集诗》。乾隆四十九年（1784），漕运总督管松崖巡视南漕，与同僚于南园公宴，各赋诗以纪其胜。乾隆五十八年（1793），两淮盐运使曾燠修禊该园，又与吴锡麒、吴嵩梁等结社于此。

砚池染翰

卷八　城西录

影园在湖中长屿上，古渡禅林之北，旁为郑氏忠义两先生祠，祠祀郑超宗、赞可二公①。园为超宗所建，园之以影名者，董其昌以园之柳影、水影、山影而名之也。公童时，其母梦至一处，见造园，问谁氏，曰："而仲子也②。"比长，工画。崇正壬申③，其昌过扬州，与公论六法④，值公卜筑城南废园⑤，其昌为书"影园"额。营造逾十数年而成，其母至园中，恍然乃二十年前梦中所见也。园在湖中长屿上，古渡禅林之右，宝蕊栖之左，前后夹水，隔水蜀岗蜿蜒起伏，尽作山势，柳荷千顷，萑苇生之⑥。园户东向，隔水南城脚岸皆植桃柳，人呼为"小桃源"。

入门山径数折，松杉密布，间以梅杏梨栗。山穷，左荼蘼架，架外丛苇，渔罟所聚⑦，右小涧，隔涧疏竹短篱，篱取古木为之。围墙氄乱石，石取色斑似虎皮者，人呼为"虎皮墙"。小门二，取古木根如虬蟠者为之，入古木门，高梧夹径；再入门，门上嵌其昌题"影园"石额。转入穿径，多柳，柳尽过小石桥，折入玉勾草堂，堂额郑元岳所书。堂之四面皆池，池中有荷，池外堤上多高柳，柳外长河，河对岸，又多高柳，柳间为阎园、冯园、员园。河南通津。临流为半浮阁，阁下系园舟，名曰"泳庵"。堂下有蜀府海棠二株，池中多石磴⑧，人呼为"小千人坐"。水际多木芙蓉，池边有梅、玉兰、垂丝海棠、绯白桃，石隙间种兰、蕙及虞美人、良姜洛阳诸花草。

由曲板桥穿柳中得门，门上嵌石刻"淡烟疏雨"四字，亦元岳所书。入门曲廊，左右二道入室，室三楹，庭三楹，即公读书处。窗外大石数块，芭蕉三四本，莎罗树一株，以鹅卵石布地，石隙皆海棠。室左上阁与室称，登之可望江南山。时流寇至邻邑，蹉使邓

公谓阁高，惧为贼据，因毁去改为小阁。庭前多奇石，室隅作两岩，岩上植桂，岩下牡丹、垂丝海棠、玉兰、黄白大红宝珠山茶、磬口腊梅、千叶榴、青白紫薇、香橼，备四时之色。石侧启扉，一亭临水，有姜开先题"菰芦中"三字⑨，山阴倪鸿宝题"漈翠亭"三字⑩，悬于此。

亭外为桥，桥有亭，名"湄荣"，接亭屋为阁，曰"荣窗"。阁后径二，一入六方窦，室三楹，庭三楹，曰"一字斋"，即徐硕庵教学处。阶下古松一，海榴一，台作半剑环，上下种牡丹、芍药，隔垣见石壁二松，亭亭天半。对六方窦为一大窦，窦外曲廊有小窦，可见丹桂，即出园别径。半阁在湄荣后径之左，陈眉公题"媚幽阁"三字⑪。阁三面临水，一面石壁，壁上多剔牙松，壁下石涧，以引池水入畦，涧旁皆大石怒立如斗，石隙俱五色梅，绕三面至水而穷，一石孤立水中，梅亦就之。阁后窗对草堂，园至是乃竟。园之旁有余地一片，去园十数武⑫，有荷池、草亭，预蓄花木于此，以备拣绌。公友人王先民结宝蕊栖为放生处，亦在其旁。先民死，阁舍卿以先民木主祀其中。公自记其园亭之胜如此。百余年来，遗址犹存，《江都县志》云在城南，《扬州府志》云在城东，按今园址，自当以县志为是。而影园门额久已亡失，今买卖街萧曳门上所嵌之石，即此园物也。

[注释]

①郑超宗（1604～1645）：即郑元勋，字超宗，号惠东，徽州歙县（今属安徽）人。出身盐商，寓居扬州。筑影园，富藏书，极园林之美，名闻四方。工诗善绘，喜结纳文士，邀复社友朋读书于其间，诗文自适。

明崇祯十六年（1643）进士，以假归。次年参与调解扬州士民与高杰之争，被扬州百姓误杀。著有《英雄恨》《读史论赞》《瑶华集》等。赞可：郑元化，字赞可。　　②仲子：次子。古时兄弟以伯、仲、叔、季排序。③崇正壬申：即明思宗崇祯五年，公元1632年。崇正，系避清雍正帝胤禛讳。　　④六法：中国古典绘画艺术理论。指南朝齐画家、理论家谢赫（479~502）在其著作《古画品录》中，依据人物画的创作实践，归纳整理的绘画社会功能以及品评绘画的六条标准，分别为：气韵生动、骨法用笔、应物象形、随类赋彩、经营位置、传移摹写。　　⑤卜筑：择地建筑住宅。　　⑥萑（huán）苇：两种芦类植物，蒹长成后为萑，葭长成后为苇。⑦渔罟（gǔ）：渔网。　　⑧石磴：以石头铺砌成的台阶。　　⑨姜开先：即宗灏（1614~?），字开先，号衍蓭。江都人。崇祯六年（1633），宗灏曾冒名姜承宗中举，后复姓宗。宗灏为明代著名诗人宗臣（1525~1560）从子，曾编有《子相文选》五卷。　　⑩倪鸿宝（1593~1644）：名元璐，字汝玉，一作玉汝，号鸿宝，浙江上虞人。明天启二年（1622）进士，历官至户、礼两部尚书，书、画俱工。其书法灵秀神妙，行草尤极超逸，突破了明末柔媚的书风，创造了具有强烈个性的书法，与黄道周、王铎鼎足而立，并称"明末书坛三株树"，又与王铎、傅山、黄道周、张瑞图并称"晚明五大家"，成为明末书风的代表。崇祯十七年（1644），李自成陷京师，元璐自缢殉节。弘光时，追赠少保、吏部尚书，谥文正，清廷赐谥文贞。著有《倪文贞集》。潨：水势相激貌。　　⑪陈眉公（1558~1639）：陈继儒，字仲醇，号眉公、麋公。华亭（今上海松江区）人。诸生，年二十九，隐居小昆山，后居东佘山，杜门著述，工诗善文，其书法苏、米，兼能绘事，屡奉诏征用，皆以疾辞。擅墨梅、山水，画梅多册页小幅，自然随意，意态萧疏。论画倡导文人画，持南北宗论，重视画家的修养，赞同书画同源。有《梅花册》《云山卷》等传世。著有《陈眉公全

集》《小窗幽记》《妮古录》等。 ⑫武：半步。周代以八尺为步，秦代六尺为步，旧制以营造尺五尺为步，历代不一致。泛指脚步。

[点评]

　　约在明代万历末年到天启初年，扬州盐商郑元勋为奉养母亲，请住镇江的造园名家计成过江为他造园，园址选在扬州城外西南隅，荷花池北湖，二道河东岸中长屿上。计成《园冶》是我国最早、最系统的造园著作，也是世界造园学最早的名著，全书论述了宅园、别墅营建的原理和具体手法，反映了中国古代造园的成就，总结了造园经验，是一部研究古代园林的重要著作。全书分为园说和兴造论两部分，还绘制了235幅造墙、铺地、造门窗等图。既有实践总结，也有对园林艺术的见解和论述。显然，出自造园大师之手的影园，更是别具一格。因其建在柳影、水影、山影之间，董其昌题其名曰"影园"。该园为明清扬州著名园林，康熙年间为"扬州八大名园"之一。

　　1997年，荷花池公园建成开放，在经讨论通过的《恢复性重建影园方案》基础上，2003年10月于其原址建成遗址公园，用铺装及断垣残壁的方式表现其主要建筑：玉勾草堂、读书藏书处、媚幽阁、一字斋等，并按郑元勋《影园自记》中的记载栽种植物，再现其风韵。

　　郑氏忠义两先生祠在影园之南，祠门临河，对岸为南门外城脚，门内堂五楹，供明兵部职方司主事郑公元勋①、明荣禄大夫右军都督府都督同知郑公元化二木主②，左庑下门通影园虎皮墙下便门③。郑氏居歙之长龄村，自其祖道同御史、居贞参政同死前明建文靖难之后④，积德累功，凡七世，至二公，其族始大。二公皆著绩明末，而二公前之道同、居贞，则有双忠祠，二公后之侠如、为

光、为旭，则入本朝乡贤祠，惟二公之德为独隐，故里人于元勋死后，于影园之侧立是祠焉。

元勋字超宗，号惠东，之彦第二子。生而颖异，应童子试，张宾王识为国器⑤。年二十一，天启甲子⑥，领应天乡试第六名。时江淮间频饥，道殣相望⑦，捐金以济族子，鸠坊郭米麦千石，为粥于天宁寺，以食饥者。一友触怒大珰⑧，珰欲置危法相中⑨，勋藏之别室，珰大索不得⑩。会珰败事，乃送之出。豫章罗万藻途遇暴客被创⑪，过扬州，勋舍之，又医药以资其行。南昌万时华客死扬州⑫，勋亲视含殓，附身附棺勿之有悔⑬，执绋送之⑭。初构影园，延名硕赋诗饮酒无虚日⑮。崇祯癸未⑯，园放黄牡丹一枝，大会词人赋诗，且征诗江楚间，糊名易书⑰，评定甲乙，第一以黄金二觥镌"黄牡丹状元"字赠之，一时传为盛事。癸未，勋中会试第三名。释褐后假归⑱，会高杰留屯仪扬，时居守者巡抚黄家瑞、兵备副使马鸣騄⑲、司李汤来贺、江都令李日成，鸣騄故与来贺有隙，来贺父与公同榜进士，以是交善，鸣騄每事疑勋，数相倾覆。杰尝为裨将⑳，获罪当斩，勋为之请，得免，杰深德之。是时，公曰："事急矣，吾不惜此身以排乡人之难。"单骑造之，家僮蒋自明遮马谏，勋叱之曰："扬民安，虽丧身何伤！"遂入杰营，晓以大义，且责其剽掠状，杰为心折，曰："前事特我裨将杨成为之耳。"出令退舍，且诛杨成。杨成本名诚祖，秦人，为调防都司。所辖皆西北兵，南来兵将，西北居多，与诚祖颇亲狎，诚祖因乘机掳劫，为众兵偶语。详绛州冯士高《别影楼诗序》。今为杨成，非是，或云杨诚，亦非是。更出其通商符券数百张纳公袖中，而敛兵五里外，城中之门于西北者，因得暂启以薪粟。勋遇人辄举袖呼而与之券，且行且给，至半途而符券尽，后索

者不能得，则谓公有所吝，或惊疑告人曰："高杰以免死牌与郑某矣，非其亲昵不得，非贿不得，有死尔。"语一夕遍。适鸣骥以矢石暗中杰兵，杰兵憾甚，日逼城下哗噪，如将攻者。城者中夜狂噪，称郑某果贼党，又讹传诛杨成为扬城。露刃围之数重，顷刻刃起，遂及于难。义仆殷起，奋身以殉。事见《扬州府志》及陆麟度《仪征县志》，元和杭堇浦《道古堂集》言之尤详。元化字赞可，壮岁以勋戚官右军都督府都督同知，慷慨多雄略，不避权贵，见世多故，敝屣一官㉑，伯仲兄皆起家通显，化终老菟裘㉒，布衣蔬食，泊如也。惟型仁让义，笃行谊于乡，一时咸尊尚之。子为旭一人，今嘉树园即公隐居地也。二公世系传家，忠贞溯自九世，双忠以后，事见《三修休园志》及郑氏望族，附记于是。

[注释]

①职方司：全称"职方清吏司"，明清兵部四司之一。掌舆图、军制、镇戍、简练、征讨之事，并管理关禁、海禁。其职官有郎中、员外郎、主事等。主事：为各部司官中最低一级，秩正六品。掌章奏文移及缮写诸事，协助郎中处理该司各项事务。　②荣禄大夫：文散官名，金始置，从二品下，元时升为从一品，清代后期以正一品优赠。右军都督府：官署名。明朝五军都督府之一。　③虎皮墙：中国古建筑中的一种围墙形式，用形状不规则的毛石砌筑，毛石之间用灰勾缝。灰缝与石块轮廓吻合，其形状犹如虎皮上的斑纹，故有此称。　④居贞：郑居贞，明洪武年间贡生，历官河南左参政。居贞与方孝孺友善，孝孺教授汉中，居贞作《凤雏行》赠之。孝孺难作，居贞亦坐死。所著有《闽南关陇归来桧廷》诸稿十卷。参政：明于布政使下置左右参政。建文：即明朝第二个皇帝明

惠帝朱允炆的年号（1399~1402），前后共四年。靖难：即靖难之变，又称靖难之役。明惠帝建文初，用齐泰、黄子澄谋，削诸藩权。帝季父燕王棣，以齐、黄为奸人，举兵反，号称"靖难"。攻战三年，遂陷京师，自立为帝，史称明成祖。　⑤张宾王：张榜，字宾王，一字肺山，金陵句容人（今属江苏镇江），早岁聪颖异人，书史过目成诵。有《张宾王评选战国策》。国器：才能足堪为国效劳的人。　⑥天启甲子：明熹宗天启四年，公元1624年。　⑦道殣相望：饿死的人很多，在路上随处可见。⑧大珰：当权的宦官。珰，汉代宦官充武职者的冠饰，后即作为宦官的代称。　⑨危法：严酷之法。　⑩大索：大力搜索。　⑪豫章：地名，今江西南昌南。罗万藻（？~1647）：字文正。江西临川（今江西抚州）人。明末古文家。明熹宗天启七年（1627），乡试中举。曾任南明福王政权福建上杭知县、唐王政权礼部主事。著有《此观堂集》《十三经类语》等。⑫万时华（1590~1639）：字茂先。他禀赋颖异，经子史集无不历览成诵。终生布衣。著有《溉园初集》《溉园二集》《园居诗》《东湖集》《诗经偶笺》等。　⑬附身附棺：附身指装殓，附棺即埋葬。语出《礼记·檀弓上》："子思曰：丧三日而殡，凡附于身者，必诚必信，勿之有悔焉耳矣。"　⑭执绋：送葬时手执绳索以牵引灵柩，后泛指送葬。《礼记·曲礼上》："助葬必执绋。"郑玄注："葬，丧之大事。绋，引车索。"　⑮名硕：著名的博学之士。　⑯崇祯癸未：明崇祯十六年，公元1643年。⑰糊名易书：本为科举阅卷制度。据《宋史·选举》记载，宋太宗淳化（990~994）时，为"革考官窝私之弊"，采用监丞陈靖的建议，推行"糊名考校"法。所谓糊名，即监考人员在收卷后，首先将卷子交给弥封官，把考卷上的考生姓名、籍贯等个人信息折叠掩盖起来，用空白纸弥封后，再加盖骑缝章。易书，就是安排专门人员，将弥封后的试卷如实地重抄一遍。为了防止誊录有误，誊录人员每天的工作量均有限定。清代规

定，每人每天只能誊写三份试卷。所以，每届考试都需要大量的誊录人员。具体人数会根据当届考生的多少来定，多的上千人，少的也要几百人。 ⑱释褐：新进士必在太学行释褐礼，脱去布衣而换穿官服。后用来比喻做官或进士的及第授官。宋王禹偁《成武县作诗》："释褐来成武，初官且自强。" ⑲兵备副使：兵备，即兵备道。明代于各省重要地方设整饬兵备之道员，简称兵备道，是文官协理总兵之军务。兵备道主要在于钤制武臣，训督战士。出任兵备道者多由按察司副使或金事充任，故称兵备副使，又称兵宪、兵备金事。 ⑳裨将：副使，偏将。 ㉑敝屣：破旧的鞋子。比喻毫无价值的事物，表轻视鄙弃之意。 ㉒菟（tú）裘：春秋时鲁邑，在今山东省泗水县北。《左传·隐公十一年》："羽父请杀桓公，将以求大宰。公曰：'为其少故也，吾将授之矣。'使营菟裘，吾将老焉。"后遂以菟裘比喻退休养老的地方。

[点评]

明崇祯十六年（1643），园中牡丹盛开，郑元勋召集名流，飞章联句，并征诗于江楚之间，又糊名易稿由冒襄缄致钱谦益定其甲乙，以海南黎遂球十首为第一，主人制黄金二觥镌"黄牡丹状元"字赠之。一时风流，传为盛事。后集黎遂球等十八人黄牡丹诗为《影园瑶华集》。

今日遗址之南，建有一方半卧式斜碑，上刻当日园主人郑元勋《影园自记》手迹，全文2000余字，刀工精确。这方碑画龙点睛，烘托出这一方水土的文化底蕴。郑氏为崇祯后期进士，善文能画，《自记》记述他用画家的眼光，经营这一方水上长屿，以林木花草、亭台斋阁点缀，屡建屡更，宛如画家作画时构图着色，在不断涂抹中完善。这幅"画"的趣味在于"朴野"，夹以孝母之虔诚、人生之感悟、师友之往来、历史之回翔，洋洋洒洒，意趣天成。

郑元勋其实是个悲剧人物。影园兴盛时，正是明王朝即将崩溃之时。史可法镇守扬州前夕，悍将高杰抢占地盘，欲驻兵扬州城内，官民不纳，形同水火。郑氏与高杰有旧，自请从中调解，从高营返扬州南门城楼叙述经过，听者理解，误认为郑氏系高杰之奸细，欲出卖扬州，于是"磔之"，一位热心人成了刀下之鬼。史可法后来为此事呈请圣上，冤屈得已昭雪，但江都郑氏门庭，却从此衰落了。

郑景濂，字惟清，居歙县长龄村，其地有龙潭，潭水清，因自号为"洁清翁"。旧产为族豪暴占垂罄，夫妇辞家行，生五岁儿不顾，留祖母哺之。越五年，始迁扬州。盐策起家，食指千数，同堂共爨①，有张公艺、陆子静之风②。

郑之彦，字仲隽，号东里，即洁清翁辞家时五岁儿也。七岁，随祖母徒跣数百里③，索母于池阳④。年十九，补扬州郡秀才，入成均⑤。精于青鸟家言，明利国通商之事，比之盐策祭酒，儒林丈人。子四，元嗣、元勋、元化、侠如。

郑侠如，字士介，号俟庵。郑氏数世同居，至是方析箸⑥。兄元嗣，字长吉，构有五亩之宅。二亩之间及王氏园，超宗有影园，赞可有嘉树园，士介有休园，于是兄弟以园林相竞矣。初，士介中崇祯己卯副榜⑦，是科新制，副榜先正榜一日出，谓之中贡。赴成均考，以不次用，由是士介文名与兄相等。时分宜袁继咸以御史出为扬州副使⑧，会中官杨显名饬理两淮盐务⑨，御史转运使以下，跪拜趋谒，继咸独不屈，显名不悦，劾退之。通城欢哗，闭城门遮留者十余日，同官绅袊皆远嫌⑩，惟超宗与士介二人独往，侃侃言地方事，于利弊罔不中，遂出劝城中人启门，继咸乃出，去扬州。

庚辰，继咸治郧，以襄事被逮，又黄石斋道周亦以建言被逮⑪，均道扬州，至者益罕，侠如挺身操舟逆之。其逆继咸时，左右见缇骑，目摄之，继咸自前执其手，曰："苟不死，当相见。"其时舟中惟王于一猷定一人⑫。迨超宗死难，士介徒步入应天，哀泣上书得白。

当事见其诚笃，交章荐，授工部司务⑬。值请开宁国煤山，乃昌言是役牟利劳民⑭，议遂寝。事迹载在府志。国初辞归休园，园在流水桥畔，本朱氏园，其地产诸葛菜⑮，亦名诸葛花。园宽五十亩，南向，在所居住宅后，间一街，乃为阁道而下行如坂，坂尽而径，径尽而门，门内为休园。先是，住宅后有含英阁、植槐书屋、碧厂耽佳⑯、止心楼诸胜，园中有空翠山亭、蕊栖、挹翠山房、琴啸、金鹅书屋、三峰草堂、语石樵、水墨池、湛华卫书轩、含清别墅、定舫、来鹤台、九英书坞、古香斋、逸圃、得月居、花屿、云径绕花源、玉照亭、不波航、枕流、城市山林、园隐、浮青诸胜，中多文震孟⑰、徐元文⑱、董香光真迹⑲。止心楼下有美人石，楼后有五百年棕榈，墨池中有蟒，来鹤台下多产药草。子为光，辑《休园志》若干卷。

[注释]

①爨（cuàn）：烧火煮饭。　②张公艺（578～676）：郓州寿张（今属山东）人，张良第二十六世孙，历北齐、北周、隋、唐四代。张公艺是我国历史上治家有方的典范，他们家族九辈同居，合家九百人，和睦相处，千年以来，备受人们尊敬，传为美谈。陆子静：陆九渊（1139～1193），字子静，抚州金溪（今江西金溪）人，南宋哲学家，陆王心学的

代表人物。因书斋名"存"，世称存斋先生。又因讲学于象山书院，被称为"象山先生"，学者常称其为"陆象山"。南宋孝宗乾道八年（1172）进士，调靖安主簿，历国子正。有感于靖康时事，便访勇士，商议恢复大略。曾上奏五事，遭给事中王信所驳，遂还乡讲学。陆九渊为宋明两代"心学"的开山之祖，与朱熹齐名。明王守仁继承发展其学，成为"陆王学派"，对后世影响极大。著有《象山先生全集》。　③徒跣（xiǎn）：赤足步行。　④池阳：指堪舆之术。　⑤成均：古代的大学。泛称官设的最高学府。　⑥析箸：分家。箸，筷子。　⑦崇祯己卯：崇祯十二年，公元1639年。　⑧袁继咸（1593~1646）：字季通，号临侯。江西宜春人。明熹宗天启五年（1625）进士。历任御史、礼部员外郎、山西提学佥事、湖广参议等职。袁继咸性格刚直，以敢于忤逆当权宦官闻名朝野，深孚众望。崇祯十三年（1640），升任右佥都御史，巡抚郧阳，因襄阳失守，谪戍贵州。崇祯十五年（1642），官复原职，升兵部右侍郎兼右佥都御史，驻节九江，为总督江西、湖广、应天、安庆军务的封疆大吏。南明弘光元年（1645），为左良玉之子左梦庚出卖献于清廷。在被囚禁期间，他一边读书，一边著作，写有《经观》《史观》两书，并仿文天祥《正气歌》作《正性吟》以明志。1646年被清人所杀。乾隆四十一年（1776），清廷追谥袁继咸为"忠毅"。《明史》有传。　⑨中官：宦官。　⑩绅衿：地方上退休的官员和士子。泛称地方上有声望的人。　⑪黄石斋道周：黄道周（1585~1646），字幼玄，一作幼平或幼元，又字螭若、螭平，号石斋，福建漳州府漳浦县（今福建东山）人。明熹宗天启二年（1622）进士，改庶吉士，历官翰林院修撰、詹事府少詹事。南明隆武时，任吏部尚书兼兵部尚书、武英殿大学士（首辅）。因抗清失败被俘。隆武二年（1646），壮烈殉国，隆武帝赐谥"忠烈"，追赠文明伯。清乾隆四十一年追谥"忠端"。　⑫王于一猷定：王猷定（1598~1662），字于一，号轸石，江西南

昌人，贡生。曾在史可法幕下效命，明亡不仕，日以诗文自娱。晚寓浙中西湖僧舍。猷定工诗古文，郁勃多奇气，其行书楷法，亦名重一时。著有《四照堂集》。　⑬司务：明清之制，六部皆置司务厅司务，为正八品官。掌管本衙门的抄目、文书收发、呈递拆件、保管监督使用印信等内部杂务。　⑭昌言：直言不讳。　⑮诸葛菜：也称"蔓菁""芜菁"，俗称"大头菜"，叶及根块都能食用。　⑯厂（hǎn）：山边岩石突出覆盖处，人可居住的地方。　⑰文震孟（1574～1636）：明代官员，书法家。初名从鼎，字文起，号湘南，别号湛持，一作湛村，苏州人。文徵明曾孙。崇祯初拜礼部左侍郎，兼东阁大学士。　⑱徐元文（1634～1691）：字公肃，号立斋，昆山人。顺治十六年（1659）进士第一，顺治帝称徐元文为"佳状元"，赐冠带、蟒服、乘御马等，授翰林院修撰。康熙十八年（1679），出任修《明史》总裁。升国子监祭酒，充经筵讲官后任左都御史，官至文华殿大学士兼翰林院掌院学士。徐元文与其兄徐乾学、徐秉义都是进士出身，很有名望，号称"昆山三徐"。　⑲董香光：即董其昌，号香光居士。

[点评]

　　郑侠如，生卒年不详，贡生。崇祯间官工部司务，才藻过人，以勤职称，人称水部郎。与兄长吉、超宗、赞可文章声气重于东南，各为园亭以奉母。谢职居家，杜门课子，以孝友端方为乡里推重，祀郡乡贤。工词，著有《休园诗余》《休园省录》等。

　　休园位于今扬州田家炳中学附近。顺治初年，由郑侠如在宋代朱氏园故址上兴建。园广50亩。年未衰，即辞官归里，故名"休园"。初建时，园景有语石堂、空翠山亭、漱芳轩、一拂草亭及墨池、樵水、寒碧诸亭榭，还有一沿宋人旧名的云山阁。园历五世，至乾隆中，园已四葺，园景

也有所增改。乾隆三十八年，其后人郑庆祜在修葺休园之际，将诸先贤所作园记、先人懿行之文、时人咏园诗文等编辑成册，纂《扬州休园志》。嘉庆年间，《重修扬州府志》称"今归苏州陈氏，易名'征园'"。此园后又归程氏。咸丰初，为包氏所有，重葺未久，后毁于战火。

扬州诗文之会，以马氏小玲珑山馆、程氏筱园及郑氏休园为最盛。至会期，于园中各设一案上置笔二、墨一、端研一、水注一、笺纸四、诗韵一、茶壶一、碗一、果盒茶食盒各一，诗成即发刻，三日内尚可改易重刻，出日遍送城中矣。每会酒肴俱极珍美，一日共诗成矣。请听曲，邀至一厅甚旧，有绿琉璃四，又选老乐工四人至，均没齿秃发，约八九十岁矣，各奏一曲而退。倏忽间命启屏门，门启则后二进皆楼，红灯千盏，男女乐各一部，俱十五六岁妙年也。吾闻诸员周南云[1]："诗牌以象牙为之，方半寸，每人分得数十字或百余字，凑集成诗，最难工妙。"休园、筱园最盛。近共传者，张四科云[2]："舟棹恐随风引去，楼台疑是气嘘成。"药根和尚云[3]："雨窗话鬼灯先暗，酒肆论仇剑忽鸣。"黄北垞云[4]："流水莫非迁客意，夕阳都是美人魂。"汪容甫云："叶脱辞穷巷，莲衰埽半湖。"皆警句也。

[注释]

①诸员：即诸生。　②张四科：清词人。字嘉士，号渔川。陕西临潼人，寓居江都（今扬州）。曾官候补员外郎。有《响山词》四卷。　③药根和尚：俗姓徐。江都人，时为扬州祗园庵僧，工诗，有《双树堂诗抄》传世。与"扬州八怪"交游最密切的一位。　④黄北垞：名裕，字北垞，

原籍安徽，寄寓扬州，后改籍真州。黄裕交游极广，工诗，有《白沙江上集》《金竹居诗存》。

[点评]

　　此一节记录了诗文之会的盛况，以马氏小玲珑山馆、程梦星筱园及郑氏休园最为著名。"置笔二、墨一、端研一、水注一、笺纸四、诗韵一、茶壶一、碗一、果盒茶食盒各一"，诗会的场面亦可谓极为繁盛，文房四宝样样俱全，果盒茶食无所不备。诗文之会，除了吟诗作赋之外，还可听曲观戏宴饮。

　　此段讲到大家作诗的方式，是以诗牌凑集成诗。同治年间刊行的《余墨偶谈》说："诗牌之戏，于杂戏中为最雅。"诗牌是各以牌分取杂字，缀成韵语的诗学游戏，也是意象思维的游戏。

　　诗牌的制式和材质多姿多彩，材质有象牙、珍贵木材、竹材及纸。制式大小约似天九牌、麻将牌、指甲牌。稍长一些的，可以在两端各写一字，当两张牌用。短小见方的多写一单字，部分亦有两面使用的。诗牌上所刻字的平仄声分别以朱墨两色来区分。多数是平仄各三百张，也有各四百到六百张的。因考虑到参与者的喜好，所选的大多是典雅诗歌的常用字，名词、动词、形容词以及虚字等要各占一定比例，以便成句。然后将它们贮于绫缎缝制的锦囊中，由诗人们或自摸或分发，各人必须根据自己所拈之韵作诗。

　　关于诗牌的游戏规则，吴兴庚阳王良撰《诗牌谱叙》说："近岁于吴兴王慎卿席上出诗牌为令，人分二十字，叠字为诗一句，不限五七言，能者胜，劣者则有罚，赏以酒，或限题赋诗，辄欢洽无厌，明慎卿出斯谱曰：此余于金陵朋辈家见而录之，惜其传未广也。予熟视谱中如分韵、立题、用字、借字、赓奇、焕彩总其式十有六，此则其要妙，慎卿席上所

出，盖小变谱中之意，俾人易从耳。"诗体是大家商定的，用字也有约好的借代方法。叠字可用空一格表示。或由主持诗会者随意抓取后分发，每人每次数十字，这往往视人数和规则而定。各人即根据自己手中所拥有的诗牌字数凑集搭配成诗。所以文中才会说这项游戏"最难工妙"。王士禛《香祖笔记》更云："近士大夫竞以诗牌集字，牵凑无理，或至刻之集中，尤可笑。"

郑元禧，天启丁卯举人①，崇祯辛未进士②，陈于泰榜③。

郑为虹，超宗之侄。生甫弥月④，一妪抱谓超宗曰："昨日得异梦，他年小郎君当与主同作进士。"及癸未⑤，为虹与元勋同中会试，谒选为浦城令。唐王立于闽⑥，擢之为监察御史巡视仙霞关。丙戌八月⑦，大兵至，执之，遂自刺死，年二十有五。事见《明史》。

郑为旭，字方旦，顺治辛卯拔贡⑧，授中书，迁工部主事。榷广东太平桥税⑨，减耗恤商，擢监察御史。巡视东北两城，多所建白⑩，如选官须加验看，视学应遣词臣；申讲读律令之条，以厚民俗，分进士举贡拔例班次，以疏铨政⑪；饬臬司遇命案不得率结，罪人发乌喇减等者⑫，即中途遇赦，并在部未结诸人，皆应照例宽恤等疏，俱次第举行。卒祀乡贤。

郑为光，字次岩，号晦中。由廪膳生顺治甲午拔入成均⑬，丁酉举顺天乡试⑭，府试擢前列，己亥成进士⑮，殿试二甲第二人，授翰林院清书庶吉士⑯，辛丑改授监察御史⑰。甲辰⑱，巡视中城⑲，禁强横，出冤狱。以州县税赋丛弊，请设巡环簿稽之⑳。剔扬州关钞积弊，及请科举广额，收推升实效㉑，节凤米浮费诸疏㉒，皆报

可㉓。卒于官。著疏稿、诗文集，入祀乡贤。

郑贞女，侠如女也，幼许字程宾吾子起善为妇。程移家，夜泊严州，炎起烧船席，起善跃出救父，随江死。宾吾携孝子柩归。女悲哀失容，遂成疾，逾年病剧，父母问其愿，答愿以身殉，苟得生入程门守孝子节，俾为立后，于愿毕矣。父母许之，驰书走新安㉔，白女守贞状，宾吾趣装来扬州迎女㉕，乃得嫔于程门。是日，亲族迎送以百计，皆陨涕。越三日，宾吾为孝子位，预卜继嗣，女趋拜承服。又半载，病笃遂卒，年十有八。陈尧勋为之作《孝子贞女传》。

郑潮，字秋塘，善音律，工诗。弟沄，字枫人，壬午举人㉖，官至浙江督粮道㉗。生平论诗，深于少陵，刻杜诗全集行于世。秋塘子柏，字新甫，善小楷。能诗，戊申科举人㉘，所书《洛神赋》不下数百本。

[注释]

①丁卯：明熹宗天启七年，公元 1627 年。　②辛未：明思宗崇祯四年，公元 1631 年。　③陈于泰（1596~1649）：字大来，号谦茹，今江苏宜兴人。幼敏悟，好读书，崇祯辛未科状元。翰林院修撰，掌修国史。陈于泰曾三次抗疏直言朝政，崇祯六年（1633），为宣府监视中官王坤所诋毁，被革职。明亡后，隐居不仕。　④弥月：小儿初生满一个月。　⑤癸未：崇祯十六年，公元 1643 年。　⑥唐王：朱聿（yù）键（1606~1646），字长寿，南明第二位君主。崇祯五年（1632）承袭唐王爵。崇祯帝自缢后，明朝宗室在江南建立了南明。1644 年，福王朱由崧建立了弘光政权。次年弘光帝被清军俘获亦死，郑芝龙、黄道周等人扶朱聿键于福

州登基称帝，改元为隆武，后世称之为隆武帝，也称唐王，并于同年开铸隆武通宝钱。1646年，清军入福建，隆武帝在汀州被掳，绝食而亡。　⑦丙戌：清顺治三年，公元1646年。　⑧辛卯：顺治八年，公元1651年。　⑨榷（què）：征收。　⑩建白：陈述主张，提出建议。　⑪铨政：指选拔、任用、考核官吏的政务。　⑫乌喇：亦作"乌拉"，在今吉林省吉林市城北六十里松花江东。减等：意思是减刑，降等。　⑬顺治甲午：顺治十一年，公元1654年。　⑭丁酉：顺治十四年，公元1657年。　⑮己亥：顺治十六年，公元1659年。　⑯清书：满洲语文，清代谓之国文，现代称为满语。庶吉士：中进士留馆学习者授庶吉士。庶吉士前冠以"清书"二字，即是标明庶吉士入馆学习之语言。　⑰辛丑：顺治十八年，公元1661年。　⑱甲辰：康熙三年，公元1664年。　⑲巡视中城：即巡城御史。巡城御史为明代职官，清初亦沿袭，隶属于都察院，负责巡查京城内东、西、南、北、中五城的治安管理、审理诉讼、缉捕盗贼等事，并设有巡城御史公署，称"巡视东城察院""巡视西城察院""巡视南城察院""巡视北城察院""巡视中城察院"等。各城都设有兵马司，每司又分为二坊。　⑳巡环簿：清代田赋征收中之文书。州县催征地丁钱粮，照《赋役全书》款项建立循环簿，以缓急判其先后，循环征收。㉑推升：谓官员循序升迁。《清史稿·选举志五》："官吏论俸序迁曰推升，不俟俸满迁秩曰即升。"　㉒浮费：不必要的开支。　㉓报可：批复照准。　㉔驰书：急速送信。　㉕趣装：速整行装。　㉖壬午：乾隆二十七年，公元1762年。　㉗督粮道：简称粮道，掌督运漕粮之事的道一级机构。清代规定有漕粮的各省，归漕运总督直接统辖。凡江南二人，山东、河南、江西、浙江、湖南、湖北各一人，为正四品官。　㉘戊申：乾隆五十三年，公元1788年。

郑，在《百家姓》中排名第七位。郑姓源出姬姓，得姓始祖是郑国第一代君主郑桓公友。郑国被韩国灭亡后，国人改姓为郑。

明代徽州歙县县城西 30 里的长龄村，有一个郑氏家族。洪武年间，郑氏家族比较有名望，曾有两个人在朝廷做官。随着时间的推移，人口逐渐增多，长龄村郑氏感觉到在这里生活有些压力。

1576 年，长龄村郑景濂放弃农耕，来到扬州从事盐业。此后徽州老家的亲友纷纷来投，逐渐形成了扬州郑氏盐业家族。

郑景濂的次子郑之彦善于经营盐业，被推举为郑氏家族的"家督"，统管家族盐业。郑之彦有胆识，有谋略，在众多盐商中很有威信。扬州的盐商凡有疑难，不愿找巡盐御史，而愿意找郑之彦。盐务官员十分信任郑之彦，往往委以重任。郑之彦被众盐商推举为"盐策祭酒"，他积极开展商场与官场的公共关系，解决众多盐商在销售、运输、资金周转等方面的问题，他还负责给政府缴纳税金。郑之彦是扬州地区盐商的管理人，又是扬州盐业销售总经理。

郑之彦育有四儿子，长子郑元嗣，次子郑元勋，三子郑元化，四子郑侠如。

郑氏经营盐业成为豪富以后，郑氏兄弟在扬州广筑园林。郑元勋筑影园，郑元化筑嘉树园，郑侠如筑休园。三个园林都是亭台曲水，古木秀林，花草飘香。郑氏兄弟的园林中以郑侠如的休园最有名。

郑侠如的儿子郑为光，郑为光的儿子郑熙绩，郑熙绩的儿子郑玉珩，郑玉珩的儿子郑庆祐都是当时的有名人士。郑侠如与其子郑为光、郑为旭死后都列入了扬州乡贤祠，朝廷为郑侠如父辈郑元勋、郑元化建有忠义祠，为郑侠如的祖辈郑道同、郑居贞建有双忠祠。这表明郑侠如家族在扬

州有很大的影响力。到乾隆中期，郑氏家族已经不及以前那般风光。郑氏建筑的园林也随之消失，但是，休园风貌依旧。

长龄郑氏自万历年间迁扬，到第八代郑庆祐近 200 年，除郑玉珩妻李氏为江苏句容人外，郑景濂妻程氏、郑之彦妻张氏、郑侠如妻汪氏、郑为光妻汪氏和程氏、郑熙绩妻许氏、郑庆祐妻吴氏均为歙县人。郑氏人移居在外，风俗文化如故，这是个典型的徽商家族。

南红桥本南湖狭处，编木渡水，后湖嘴渐出，辄植木成杠①，谓之南桥，红其栏，谓之南红桥。春草夏蒲，秋茨冬苇，远浦明灭，小桥出入，一段水局最盛。过桥西岸，入秋雨庵路。

美人桥在扫垢山尾砚池。南岸自中堭以下，地脉隆起，直趋塔湾，静慧园即在中堭分支。坛巷以上，土阜隆起，直趋扫垢山，秋雨庵即在扫垢山尾。其中湖田十数顷，水大为湖，水小为田，谓之美人峒。峒口建石桥，谓之美人桥。《梦香词》云"听莺宜近美人桥"，即此。西为社稷坛，居民筑屋其上，谓之坛巷。其下乃扫垢山，接西门二钓桥西岸之都天庙巷，此皆由南门大街财神庙巷而来者也。

静慧寺本席园旧址，顺治间僧道忞木陈居之②，御书"大护法不见僧过，善知识能调物情"一联，七言诗一幅。康熙赐名静慧园，及"真成佛国香云界，不数淮南桂树丛"一联，七言诗一首。寺周里许，前有方塘，后有竹畦，树木蒙翳③，殿宇嵯峨，木陈塔在其中，为南郊名刹。木陈之后，寺将颓废，歙县人吴家龙重修，至今两淮烟盒贡及高旻寺烟盒皆在此设局制造④。家龙字步李，襁褓而孤，奉母至孝，好施与，与汪应庚齐名⑤，达于朝，赐盐运副使。

秋雨庵本里人杨氏出家之地，临潼张仙洲感于梦，构为庵，名曰扫垢精舍。康熙五年，灵隐大殿落成后，八月十三日，早落月中桂子，浙僧戴公过扬州，遗四五粒于庵中种之，因又改名金粟庵。庵四围皆竹，竹外编篱，篱内方塘，塘北山门，门内大殿三楹，院中绿萼梅一株，白藤花一株，缘木而生。两庑各五楹，环绕殿之左右。后楼五楹，为方丈。庵左为桂园，园中桂树是月中种子，花开皆红黄色。右为竹圃，又名笋园，园中有六方亭，名曰竹亭，张世进、士科诸人皆有竹亭诗。庵僧祖道，字竹溪，本范姓，文正公之后⑥，先主宝筏寺，乾隆辛丑归是庵⑦，善琴工诗，有《离六堂集》。卢运使深契之，订方外交⑧，尝单骑访之，竹溪作诗云："公暇捐宾从，来寻释子家。风光近重九，篱落有黄花。一曲冰弦操⑨，三杯雪乳茶。论诗情未已，归骑日初斜。"

扫垢山本名骚狗山，《梦香词》云"走马试来骚狗地"即此。山无树石，古冢累累，两山之介，容一人行。出山口乃西门都天庙，庙中每夜经声不绝，庙外多石柱烧路灯。甲寅岁，殿前忽生一泉，能治病，求水者日数百人，月余而竭。

徐复，字心仲，西南乡董家老坝人。其乡重耕而轻读，复不欲为农，寄食都天庙中，供洒扫之事。暇则读书，虽冬月无被不辍也。江都焦明经循适寓庙中，壮其志，邀之于家，授以《毛诗》《周官》《礼》诸经，徐稍稍通之，寻补弟子员⑩。于《九章》、六书之学，颇有得焉。近著《论语疏证》。

通泗门即西门。钓桥二：头钓桥跨子城内市河；二钓桥跨子城外市河。桥下即花山涧与南湖通处，画舫马头在二钓桥下。过桥陆路分二支，一抵廿四桥，一抵双桥。前明吴兆游扬州主徐司理署，

有与张学礼游平山堂诗云："并辔城西门，浟迤亘平陆。秋原野火烧，寒郊猎骑逐。"即此。古司理署在江都县西，以地之远近论，司理出郭，自西门为近耳。康熙间，门卒李祥工诗有"马缓落花深"句⑪。

西门头钓桥在通泗桥外，东西跨市河，右为南红桥外城脚，左为倚虹园，对岸石堤。

转角桥在城西北角，俗名仙鹤嗉，木桥三孔，有桥渡二夫司启闭，日中桥不庋板，以通画舫。用舟渡人，有壮人宋三侉子者，为渡夫数十年，虽暮夜不离，尝闻水中有鬼，屡语人勿夜行。一夕，宋醉卧舟上，有牵其衣者，宋叱之，恍惚已卧草中，众鬼压伏，重如铁石，遂气绝。天明犬来噬其鼻，犬口中气入宋鼻中，乃苏。湖上人笑之，呼为"狗度气"。

西门二钓桥在头钓桥外，上通砚池，下入花山涧，为南湖入口处，其下为西门马头。

渡春桥在花山涧中，三孔皆方，上用黄石嵌冰裂文，最称诡制⑫。上通二钓桥，下通涧中，桥东接红桥修禊，西在扫垢山下，桥旁立如来柱⑬。

[注释]

①杠（gāng）：独木桥，桥。　②道忞（1596~1674）：明末清初临济宗杨岐派僧。字木陈，号山翁、梦隐。广东潮阳人，俗姓林。少时习儒，因读《金刚经》《法华经》《大慧语录》等而信佛，依庐山开先寺智明出家。后奉父母命还俗，并生有一子。27岁再投先师门下出家。从德清受具足戒，游方参禅，嗣法于四明山天童寺圆悟禅师。清顺治十六年

（1659），奉诏入宫为清世祖说法，甚受赏识，赐号"弘觉禅师"。著作有《弘觉禅师语录》《弘觉忞禅师北游集》《弘觉忞禅师奏对录》《山翁忞禅师随年自谱》及诗文集等。　③蒙翳：遮蔽，覆盖。　④烟盒：即烟火盒子，又叫盒子花。是一种古老的造型烟花，燃放时叫"放盒子"，是用金属丝密粘火药，纺织成各种造型的大型烟花。　⑤汪应庚（1680~1742）：字上章，号云谷，歙县人。雍正间，成为扬州雄资百万之盐商。一生"富而好礼，笃于宗亲"，以"义行"闻名乡里。在扬州出资修平山堂、栖灵寺、五烈祠等。雍正九年（1731）起，海啸成灾，连续三年洲民仳离，他慷慨解囊，出银五万，运米数万石救灾，设药局治病除疫，共救治九万余人，授光禄少卿。　⑥文正公：指北宋范仲淹。范仲淹谥号为"文正"。　⑦乾隆辛丑：乾隆四十六年，公元1781年。　⑧方外交：即方外友。　⑨冰弦：琴弦的美称。传说中有用冰蚕丝做的琴弦，故称。　⑩弟子员：明清时期对县学生员的称谓。　⑪门卒：守门的隶卒。　⑫诡制：奇异的制作。　⑬如来柱：佛教法器，又名七宝如来柱，即出食台。柱身雕刻七宝如来法号：南无宝胜如来、南无多宝如来、南无妙色身如来、南无广博身如来、南无离怖畏如来、南无甘露王如来、南无阿弥陀如来。在出食台柱身雕刻七宝如来圣号，是希望在施食时，蒙七佛加持，令所施食之众生欲望得到满足，从而心离贪悭，随愿往生佛国净土。

[点评]

　　静慧寺位于扬州南门外古运河西侧、迎新路之南，为"清代扬州八大名刹"之一。始建于宋代初年，本为席氏园，后改为寺。清顺治年间僧人照吉始建禅堂，僧人道态居之。后道志应诏入京，赐号弘觉禅师，御书"大护法不见僧过，善知识能调物情"对联，又书七言诗一幅，赐寺。道志之后，寺渐衰落。后来，歙县人吴家龙重修，河道总督杨茂勋为寺建

大殿。康熙二年（1663），巡盐御史张政、知府雷应元重建天王殿及寮房；四十四年（1705），康熙南巡，为寺赐对联"真成佛国香云界，不数淮南桂树丛"一副；四十六年（1707），康熙又赐"静慧寺"匾额及诗扇、金佛等物。此时的静慧寺周长一里多，前有照壁，后有竹林，殿宇错落，木陈塔矗立寺中，是该寺的鼎盛时期。咸丰三年（1853），静慧寺遭兵火后，殿宇圮废，木陈塔被毁。同治年间，僧人慧莲、月航相继筹资营建，其后云林、洁舟、印道，又建后殿、禅堂等处。清末，清军"定字营"驻寺内。辛亥革命浪潮波及扬州，孙天生进入静慧寺，发动定字营士兵起义，宣布扬州光复。

民国期间的静慧寺，寺门朝南，迎面一堵照壁。照壁后植四棵银杏树，门前一对石狮。前殿三间，开山门一洞，殿内供哼哈二将。第二进是弥勒殿，内供弥勒佛和护法韦驮。殿后有一个池塘。第三进是大雄宝殿，高大雄伟，宽敞明亮，翘角重檐，四面设廊。殿内东悬钟，西架鼓。殿中佛台全部用大理石砌就，石上雕刻细花。正中佛台上主供如来佛，两侧塑供十八罗汉。佛台后浮塑海岛。大雄宝殿前面两侧各建一排厢房。第四进有一座殿房为禅堂，方丈室亦设在其内。禅堂至大殿两侧各建一排廊房。禅堂后两侧亦各建一排房，东为僧厨、斋堂，西为僧寮，最后是一个竹园。大雄宝殿西边是一片菜园，园内栽蔬菜，植树木。1936 年以后修建扬六公路时，将静慧寺后部切断。今荷花池路南部的三角花圃，即原静慧寺竹园之址。

抗日战争期间，伪军驻在静慧寺内，日军的弹药亦存放寺中。解放战争期间，国民党军队在寺内设仓库。因多年驻军，使一座名寺院荒凉凄惨。扬州解放时，寺内住僧人约 20 人。后住持僧松山离寺，其余僧人还俗，庙宇房屋为扬州纱厂所用。后经厂房改造，静慧寺古迹今已无存。

陆寿芝为麟度大令之孙①，寄居仪征，幼有才名，尝醉跨桥上作骑马状，忽一履堕涧中，因更举一履投之曰："天下无用之物若此履者，皆可弃也。"

张维贞，字继堂，江都副榜，好甘石之学②，居渡春桥畔，每夜往社稷坛看星，天明始归。

姚澍，字雨田，江都明经，工制艺，居双桥，从之学者如云。弟子入泮，试卷皆书"双桥书屋课艺"。今馆于扬州周氏，周氏以酒为业。扬州市酒以戴氏为最，谓之"戴蛮"；次则周氏，谓之"周六槽坊"，皆鬻木瓜酒。若镇江府百花酒，扬州盛行之，则有郭咸泰。郭氏丹徒人，郭晋字霁堂，官中书。弟堃，字厚庵，诸生，皆工诗文。同时，甘泉李周南字冠三，亦多门弟子，称盛事。

[注释]

①麟度：陆师（1667~1722），字麟度，浙江归安人。清康熙四十年（1701）进士。历新安知县、仪征知县、吏部员外郎等。为官多善政，尤善决狱，有神明之称。官至兖、沂、曹道，以疾卒。性孝友，好读书，与方苞、储在文、何焯、张伯行友善。康熙六十一年（1722），河督陈鹏年疏请以师为山东兖沂曹道，未到官，病卒。《清史稿》有传。大令：对县官的敬称。　②甘石之学：天文学。甘，甘德，又名甘文卿，一般史书称之为甘公。《史记·天官书》记载甘德是齐人，而刘宋裴骃《史记集解》却说他是鲁人。甘德是先秦时期著名的天文学家，是世界上最古老星表的编制者和木卫三的最早发现者，写有《天文星占》八卷。石，石申，又名石申父、石申夫或石申甫，战国中期魏国天文学家。石申曾系统地观察了金、木、水、火、土五大行星的运行，发现其出没的规律，记录名字，

测定了 121 颗恒星方位，数据被后世天文学家所用。石申著有《天文》八卷。后人将这两部著作合为一部，取名为《甘石星经》，是世界上最早的天文学著作。

[点评]

　　某日，陆寿芝酒喝得有点高了，把桥当作马骑，不小心一只鞋掉进河里，妙就妙在"因更举一履投之"，并且说："天下无用之物若此履者，皆可弃也。"真乃通脱之言。其实在我们的生活中，可弃如履的浮名虚利有不少啊，只看你懂不懂舍和得。

　　此节李斗还谈到了木瓜酒，明代顾起元《客座赘语》也论及："游人则以木瓜为重。"何谓木瓜酒？今人常常以为是用木瓜泡的酒，其实是不对的。《扬州画舫录》卷十三有云："造酒家以六月三伏时造曲，曲有米麦二种，受之以范，其方若砖。立冬后煮瓜米和曲，谓之起酵，酒成谓之'醅酒'。瓜米者，糯稻碾五次之称。碾九次为茶米，用以作糕粽；五六次者为瓜米，用以作酒，亦称酒米。醅酒即木瓜酒，以此米可造木瓜酒，故曰瓜米。"可见木瓜酒不过是以瓜米造的酒而已。木瓜酒很有名，清梁绍壬《两般秋雨庵随笔》中把"苏州之福贞、惠泉之三白、宜兴之红友、扬州之木瓜、镇江之苦露、邵宝之白花、苕溪之下若"诸酒并列，可见木瓜酒的地位。

卷九　小秦淮录

小东门在旧城东。《嘉靖维扬志》云："小东门楼曰谯楼是也[①]。"又云："更鼓、铜壶滴漏在此楼上。按今之旧城，即宋大城之西南隅[②]，元至正十七年丁酉[③]，金院张德林始改筑之[④]，约十里，周围一千七百七十五丈五尺，高倍之。门五：曰海宁，今曰大东；曰通泗，今曰西门；曰安江，今曰南门；曰镇淮，今曰北门；曰小东，即是门，今仍旧名。南北水关二，引市河水以通于濠。今之新城，即宋大城之东南隅。"明嘉靖三十四年乙卯[⑤]，知府吴桂芳始议兴筑，后守石茂华踵成之。自旧城东南角起，折而南，循运河而东，折而北，复折而西，极于旧城之东北角止。东与南、北三面，约八里有奇，计一千五百四十二丈。门七：曰挹江，今曰钞关；曰便门，今曰徐宁；曰拱宸，今曰天宁；曰广储；曰便门，今曰便益；曰通济，今曰缺口；曰利津，今曰东关。

沿旧城城濠南北水关二，东与南二面，即以运河为城濠，北面作濠，与旧城连，注于运河。此旧城、新城之大略也。乾隆三十年[⑥]，旌德刘茂吉绘《扬州两城图》，大街小巷，举目瞭然，巡盐御史高恒为记。今扬州画舫皆在城外，惟大东、小东二门马头在城中，故并附茂吉图于是。茂吉字其晖，习算，明仪器，尤工绘地图，居旌德玉屏山之阳。冈峦回合，流泉灌输，中有良田，力耕以食，茶、笋、鱼、蟹之出，可供宾客。为是图时，年已七十，每日履行城内外，夜则然炬，靡不周历，其诸城市、关津[⑦]、公廨[⑧]、里井、曲巷、通衢，尺幅中小大具举，广狭攸分，细若掌文，犁然可辨[⑨]，而字极蝇头，标诸名色，令观者如扪天上之星辰，数局中之黑子，无不瞭然于心目间。今括其大概，记于左：

江都、甘泉二县同附郭：旧城西半壁，新城南半壁，为江都

治；旧城东半壁，新城北半壁，为甘泉治。

[注释]

①谯楼：城门上用以望远的高楼。　②宋大城：扬州旧有大城，又有子城，亦曰牙城。　③至正十七年：元顺帝年号，公元1357年。　④金院：宋代设签书枢密院事。元沿宋制改名为金院。宣政院、宣徽院、太常礼仪院、典瑞院、中政院、储政院等皆置此官。或为正三品，或为从三品，极少为正四品。　⑤嘉靖三十四年：明世宗年号，公元1555年。⑥乾隆三十年：公元1765年。　⑦关津：水陆交通必经的要道。　⑧公廨（xiè）：旧时官府衙门的别称。廨，官署。　⑨犁然：明察、明辨貌。

[点评]

宋大城位于今广陵区。东、南邻古运河，西至二道河、保障河，北至柴河（今嘈河）。后周显德五年（958），由唐代罗城东南隅改筑而成，史称周小城。北宋建隆元年（960），李重进整治城池，称州城，俗称宋大城。南宋时期，由于金兵南下，扬州成为行在，定都临安后为"国之北门"，修城成为常态。南宋建炎、乾道、淳熙、绍熙、庆元、嘉定、宝祐、咸淳年间都有大规模的修城活动。

明嘉靖三十一年（1552），吴桂芳任扬州知府。上任之时，督寇屡犯江北，议筑海门、泰兴、如皋、瓜洲四城，抵御楼寇。时扬州盐商居旧城之外，为保护商人，三十四年（1555），吴桂芳奏请于原有城池之外加筑外城（即新城），保障扬州的长治久安。后来吴调任清源，石茂华继任，排除种种障碍，坚定不移地构筑新城，二月动工，十月竣工，中间还因楼寇犯扬停工三个月，实仅费时六个月。后楼寇再犯，遥望外城巍然，岸高池深，遂不敢近。石茂华，字君采，号毅庵，山东益都人，嘉靖甲辰科进

士。守扬多善政。扬州新城始于吴桂芳之议，而成于石茂华之手。二人皆扬州功臣。

刘茂吉，生卒年不详，字其晖，清代旌德乔亭人。约乾隆年间在世，是精研天文、地理的科学家。刘茂吉聪颖过人，构思奇巧。后悉心研读天文舆地、星历象数诸书，领悟精深。刘茂吉不但天文地理著述引人注目，还制有浑天球、量天尺、日晷和自鸣钟等天文、计时仪器，精妙准确。撰有《北极高度表》《天地经纬象数要略》《坤舆图说》等著作，绘制苏、扬、常诸州图和《京省全图》，全都刊行。

江都早在五六千年以前的新石器晚期就有人类从事各项农业生产活动。春秋时期属吴国。秦楚之际，项羽欲在广陵临江建都，始称江都。秦王政二十四年（前223），秦灭楚，地属秦国的广陵县。西汉景帝前元四年（前153）建江都县。三国时废，西晋复建，东晋初并入舆县，穆帝时复设。此后，县域历经多次演变。李斗此处所述，乃雍正九年（1731）之事，江都分为江都、甘泉两县。甘泉县因县西北有甘泉山得名，与江都同治扬州府城内，1912年复并入江都县。1956年3月，江都县析出西境，建邗江县。1994年7月，撤江都县，建江都市。2011年11月，撤销县级江都市，设立扬州市江都区。同年，甘泉街道划归新设立的邗江区。现在在扬州城区亦有甘泉路、江都路两条老街，经过改造后成为保留清代建筑风格的商业街。"这些名称都具有一种历史文化记忆的意义。我们不仅重视地理沿革，同样重视地名变迁，道理也就在此。"

旧城南门至北大街，三里半。近南门者谓之南门大街，近北门者谓之北门大街，中谓之院大街。自南门始，路东为南门左城脚、**薛副使巷**、巷内右通旧城东南隅无名小巷，出左城脚，左折为孔北海祠，通宋家桥，中有街通寿安寺。**寿安寺巷**、巷右折通孔北海祠，左折通粉妆巷。**堂子**

巷、有西雷坛，直通卸甲桥。**禾嘉巷**。通张家桥。巷内路北为缸巷、粉妆巷，出常府巷至常府桥、永丰巷，通小东门左城脚。**路西为南右城脚**、通水关内义济桥，右折菊巷，巷路西为庆余街及城西南隅无名街巷，中有扬州卫署。**新桥**。为新桥西街，路南为菊巷及城西南隅，路北为都府引道，街竟右折，为白果树巷。**以上为南门大街。**十字路口，街东为甘泉县街，街西为太平桥。桥上有华大王庙。直街以下，路东为李府巷、拈花庵巷、牛录巷、中有例谷仓，巷竟为毓贤街。**乌衣巷**、巷竟为纪家湾。**安定书院、曾家园、**通三元巷。**盐院署**署前有薰风巷，署东有观风巷。**路西为通泗桥**、与牛录巷口对，桥通南小街。**三节门**、亦名清白流芳，以枋楔额名。**文津桥**、过桥即府学。**三板桥巷**。通中小街。**以上为院大街。**十字路口，街东为大东门大街，街西为开明桥。过桥即县学。直街以下，路东为正谊巷、左折小街通忠义关帝庙巷，右折材官巷，出大东门大街，直通大东门右城脚无名街巷。**关帝庙巷、北门左城脚巷、路西北门右城脚**。通北水关奎桥，左折为北小街。**以上为北门大街。**至此抵北门，三街竟于此。

大东门至西门，一里半。近大东门者谓之大东门大街，近西门者谓之西门大街。自大东门始，路南为大东门左城脚巷、城脚巷名有九。**盐院东、同仁牌楼巷、院大街、中小街、江都县西街、系马桩、西门右城脚巷，路北为大东门右城脚巷、材官巷、北门大街、北小街、县学、叶家门楼、**俗名十八湾。**四望亭、**通双井。**旧书院、**即维扬书院旧址。**郑家楼、**内有螃蟹巷、泄水汪。**西门左城脚巷，至此抵西门，二街乃竟。**

南水关抵北水关市河，东岸直街为南门、盐院、北门三大街，西岸直街为南、中、北三小街。小街自南门之菊巷口起，迤北路东为太平桥、通泗桥、南小街止。**文津桥、三板桥、开明桥、**中小街止。

奎桥，北小街止。路西为卞公祠古巷①、通里街孙官人巷，巷竟为白果树巷。石狮子巷、巷有关帝庙，左折出府照壁。府东圈门、府西直街入鹅颈项湾，至升平街口，对过为杨家庙，通西街。由府西右折为府西街，有邗江书院课士堂、观音寺、旧柳巷及城西城脚无名街巷。清军署、府学、府学右为江都县，县右为县西街，对过县丞署、城隍庙、禹王庙、石塔寺，通府县两西街。路西为张回巷、梅家巷，通系马桩。县学、西方寺巷、内通北王巷。东岳庙街，通双井。均右折至奎桥，三小街乃竟。

小东门城脚至大东门城脚有九条巷，其上有两层街。自小东门右城脚起，为兵马司巷头巷、二巷、三巷、内有真武庙。四巷、五巷、六巷、七巷、八巷、九巷，抵大东门大街。上一层街自小东门大街起，路西为糙米巷、旌忠寺巷、俗传梁昭明太子著《文选》于此，因于寺后建楼，额曰"梁昭明太子文选楼"。按是地昔名曹宪巷。仁丰里孝子坊、三元巷、杨府、关帝庙，内有三绝碑在志，旁有火星庙，一名德星街。右折抵大东门大街。上二层街自小东门大街起，路西为李府巷、拈花庵巷，过小司徒庙、毓贤巷、九莲庙巷，过纪家湾、曾家园、同仁牌坊、观风巷，右折抵大东门大街，以上皆旧城街巷。

新城东关至大东门大街，三里，近东关者谓之东关大街，近大东门者谓之彩衣街。自东关始，路北为便益门大街街东皆城脚无名小巷，街西为仁寿庵巷、草巷（一名张家桥）、姚家巷、刘家巷，抵便益门，以上凡街西之巷，皆通二郎庙。宗家店、二郎庙神道②庙东为兜兜巷、汪家祠堂，西通万家园。哑官人巷、剪刀巷通万家园。疏理道直路至准提庵，庵东为万家园，西为小关帝庙、昙花庵庵后为光景好，皆通广储门大街。疏理道右折为后街，通安家巷。过臣止马桥、广储门街口街抵广储门，街东为安家巷、留佩对过巷，西为安家店巷、广涛巷，内为樊家园，通天宁门大街。百岁坊即弥陀

寺巷。**天宁门街口**街通天宁门，街东小巷通弥陀巷，街西为磨坊巷，通姜家墩，墩下无名小巷，北至城脚，西至河边。**姜家墩**，抵大东门钓桥，路南田家巷河下街由此始，右折通琼花观巷。**古家巷**、**羊巷**通芍药巷，二巷相通处名银锭桥。**问亭巷**通财神庙小巷，观巷，西通盐义仓。**观巷**直通罗湾，右折地官第，右折琼花现。**马监**通三祝庵，街西为礼拜寺巷。**施家巷**通三祝庵桥。**薛家巷**、**万家巷**通斗鸡场。**北圈门**即运司前。**北柳巷口**一名龙背、**董公祠**、**坡儿下**，抵大东门钓桥，街竟于此。

[注释]

①卞公：卞壼（kǔn，281~328），字望之，济阴冤句（今山东菏泽）人。东晋名臣、书法家。东晋建立后，任太子中庶子，转散骑常侍，侍讲东宫。太宁元年（323），晋明帝即位，迁吏部尚书。累事三朝，两度为尚书令。苏峻叛乱，卞壼临危受命，怀报国之志，率卞眕、卞盱二子及兵勇奋力抵抗，以身殉国。二子亦力战而死。后追赠卞壼侍中、骠骑将军、开府仪同三司，谥号忠贞。卞壼父子葬于南京朝天宫西侧。卞壼后裔秉承"忠孝传家"的家族遗风，命名家族堂号为"忠贞堂""忠孝堂"。其家族是历史上以忠孝培育"忠臣孝子"的家族，史称卞氏"忠贞世家"。

②神道：指墓道。《后汉书·中山简王焉传》："大为修冢茔，开神道。"李贤注："墓前开道，建石柱以为标。谓之神道。"

阙口门至小东门大街①，三里。近阙口门者谓之阙口大街，上为左卫街②、多子街③，抵小东门街。自阙口始，路北为河下街宏文巷、崇德巷、北始巷、井巷皆通流水桥。皮市口、方家巷通石牌桥。刘家巷、打铜巷、辕门桥口、大儒坊口。路南为河下街堂子巷、油

坊巷通刘备井。南始巷通洪水汪④。蒋家桥、五城巷皆通丁家湾。三十家通三元宫。傅家店通苏唱街。史家店、青莲巷通犁头街。砖街头街东为犁头街、苏唱街、羊肉巷、演法庵巷，右折万安宫，左折引市直路、李官人巷，出河下街。仓巷在引市路东，街西为达士巷，右折官沟头。出木香巷，抵河下街，出连城巷，抵埂子上。十三湾通达士巷，出埂子上。埂子口，至小东门钓桥，街竟于此。

钞关至天宁门大街⑤，三里半，近钞关者谓之埂子上，上为南柳巷、北柳巷，至天宁门，谓之天宁门大街。自钞关起，钞关署东为河下街，西为埂子上，路东为达士巷、连城巷通达士巷，出砖街。多子街口、新盛街口南柳巷与教场相起止。盖教场以新盛街为前街，贤良街为后街，南柳巷为西营外一层，永胜街为东营外一层。新盛街北松风巷通教场，直街通三义阁，阁通打铜巷，东折而北，通永胜街，抵古旗亭。贤良街直路至南圈门口，运司署与北柳巷相起止。贤良街为运司前一层，彩衣街为运司后一层，南圈门至北圈门为运司街，大儒坊至龙背为北柳巷。运司圈门三：南圈门外直路至教场、辕门桥，通多子街，西折为古旗亭，东折为贤良街；北圈门内探花巷通斗鸡场，门外出彩衣街；东圈门直街通三祝庵桥、地官第，出观巷，路北小巷皆通东关大街，路南小巷皆通黄家园、古旗亭、湾子上。彩衣街口至天宁门大街，路西为龙头关巷内通外城脚，至小东门钓桥。小东门口过此入大儒坊，名南柳巷。水巷、董公祠、坡儿下通大东门钓桥。磨坊巷在天宁门街。至天宁门，街竟于此。

钞关东沿内城脚至东关，为河下街。自钞关至徐宁门，为南河下；徐宁门至阙口门，为中河下；阙口门至东关，为北河下，计四里。自钞关始，路北为木香巷通官沟。李官人巷通引市至万安宫。黄家店、高家店皆通仓巷。居士巷内有花园巷、大树巷，通离明宫。徐宁门街

口、樊家店通徐宁门大街。双桥巷一名杨胡子巷，中有古墓道，砖桥二，相距三武⑥，江春名之曰"三步两个桥"⑦，刻石嵌桥旁砖墙上，巷通油坊巷、徐宁门大街。达士巷通油坊巷。阙口门街口、石将军巷北通诸葛花园，南通流水桥。元老府、穿店、夏家店皆通安乐巷。田家巷此即琼花观街。街北为古家巷、芍药巷，街南为小安乐巷、大安乐巷、井巷。至东关，街乃竟路南皆通城脚之无名小巷，不必备载。

徐宁门至罗湾止，计二里，由徐宁门至蒋家桥，为徐宁门大街；由蒋家桥至罗湾，为皮市街。自徐宁门始，路东为樊家店、杨胡子巷巷西口即名双桥巷。土地堂巷通刘备井。洪水汪巷，东折火星庙巷中有虚净庵，通蒋家桥。北折蒋家桥扬州有"三山不出头"之谚。谓康山、巫山、倚山也。康山在江春家，巫山在禹王庙，倚山在蒋家桥东酒肆内，肆名倚山园，今改茶叶肆。入皮市街近南者为南皮市，近北者为北皮市。弥勒庵桥口桥旁有李亚仙墓⑧。二巷通弥勒庵桥。兴教寺街口寺北有东隐庵，中有唐人石幢。小安儿巷通安乐巷。抵罗湾。路西为南河下口、花园巷、刁家巷通坡儿上、方家巷，南折大树巷，出仓巷，北折蒋家桥斜路，由坡儿上，至如来柱，出丁家湾。描金巷通蒋家桥。北折蒋家桥是地三叉：西折为丁家湾；路南为如来柱、离明宫、三元宫、土地庙巷；路北为五城巷、三十家、傅家店。至此，地名苏唱街，分为三支：一支直出砖街；一支入青莲巷，出犁头巷；一支入后街，出离明宫。其离明宫直街，通居士巷，路西为井厅，通厨子庵，中有泉清洌。入皮市街、风箱巷通石牌楼。宛虹桥口中有都天庙，出湾子上。真君殿巷通板井，出湾子上。板井内为灯草行。东岳庙后巷通洗马桥。抵罗湾，街竟于此罗湾上接观巷，下通湾子上，新城斜街惟此。

湾子上为城中斜街，自罗湾起至打铜巷止。路东为小安儿巷，过洗马桥，为东岳庙东首巷通板井。马市口东通皮市，西通石牌楼。萧

家巷_{中为萧家井，通皮市街}。石牌楼、刘家巷_{通左卫街}。路西戴家湾_{过太}
{平巷}。过洗马桥、淘沙汪{汪在东岳庙照壁后，通玉井、古旗亭}。玉井巷_中
{有泉清洌}。火星庙巷{通夹剪桥，出永胜街}。饺饵巷、明瓦巷_{皆通永胜街打}
_{铜巷}。三义阁神道，入打铜巷，出左卫街而竟。新旧二城斜街，惟
湾子上一街，如京师横街、斜街之类，盖极新城东北角至西南角之
便耳。其罗湾上无斜街，打铜巷下则有犁头街，过砖街、达士巷，
出埂子上，抵钞关，凡此皆新城街道也。

[注释]

①阙口门：相传阙口门为古代战事的突破口，明筑新城，开通济门，
又称阙口门。大街因以名阙口大街。　②左卫街：明代扬州卫指挥使司辖
左、右、中、前、后五个守御千户所，左千户所设在城东，后人以此为街
名。此处多商店、钱庄。　③多子街：即缎子街。因街两侧多为绸缎店
面，故名"缎子街"。后改名多子街。　④洪水汪：又名红水汪。相传明
末史可法守扬州，城破不屈，而后就义，明军逐巷奋战，清兵烧杀淫掠，
死者达八十多万，血流成汪，因以为名。这一区域原为低洼的地区，沟、
池、汪、塘不少，故又名洪水汪。　⑤钞关：明代征收关税的税关之一。
明宣宗朱瞻基宣德四年（1429），因商贩拒用正在贬值的大明宝钞，政府
准许商人在商运中心地点用大明宝钞交纳商货税款，以疏通大明宝钞，并
趁机增税。在这些地点设立征收商货税款的税关，因此得"钞关"之名。
成化（1465~1487）以后，钞关折收银两。　⑥武：半步，泛指脚步。
⑦江春（1720~1789）：字颖长，号鹤亭，又号广达，歙县人。清代著名
的客居扬州业盐的徽商巨富，为清乾隆时期"扬州八大总商"之首。江
春一生经营盐业，任总商达 52 年之久。乾隆皇帝在两淮盐运使离京拜见

时说"江广达人老成，可与咨商"。乾隆三十八年（1773），江春等人因小金川战争获胜，自愿捐银400万两。八月诰授江春为光禄大夫，正一品，并赏戴孔雀翎，为当时盐商仅有的一枝，时谓江春"以布衣上交天子""同业中无不以为至荣焉"。　⑧李亚仙：王振世《扬州览胜录》云："李亚仙为明代名妓。郡志载，亚仙墓在弥勒庵桥，石碣题'亚仙之墓'分书四字。清光绪间，在北河下流水桥王荭宅西墙阴掘出此碣，旋复埋故处。程青岳曾亲见之。并传，亚仙有梳妆楼，故址在小东门外亚字桥"。晚清桃潭旧主有一首《扬州竹枝词》吟道"亚仙楼址渺无痕，流水桥边墓不存。昔日风流何处去，水声凄断月黄昏"，咏此事。

[点评]

以上诸段是李斗根据刘茂吉所绘《扬州两城图》，描述的乾隆年间扬州的城市、关津、公廨、里井、曲巷、通衢的概貌。19世纪初，全世界有10个拥有50万以上居民的城市，中国就有6个，即北京、江宁（今南京）、扬州、苏州、杭州、广州，从李斗的描述亦可窥见那时扬州城的规模。

扬州城素有"巷城"之誉，从以上记述来看，可谓名副其实。现在老扬州城区内的街巷共有592条，这些街巷宽窄不一，宽的20米出头，窄的2米左右，逼仄的仅有70厘米，俗称为"一人巷"，因此也就有了"一人走路一人让"的俗语。

扬州街巷的名字，几乎每一条都有典故。有的是对古城历史上重大事件的佐证，如：见证元朝末年朱元璋派兵攻取扬州后，全城住户仅剩18户人家的十八家巷；记载乾隆南巡时驻跸扬州天宁寺形成阶段性商贸兴旺的买卖街等。有的是古代官衙所在地，官衙名称便成了街巷的名字，如：清代扬州参府衙门所在的街即叫参府街；明代曾是扬州卫指挥使司下属的左卫千户所廨宇驻地的街即名左卫街；明初时扬州兵马司衙署故地即名兵

马司巷等。有的是以歌颂扬州历史上与之有关的先贤英烈等杰出人物而命名的，如：纪念清代太子太傅阮元的太傅街；纪念汉代名儒董仲舒的大儒坊；纪念宋代抗金名将岳飞的旌忠巷；纪念宋代扬州三名状元吕溱、王昂和李易的三元巷。此外，还有以古代军事设施命名的街巷，如教场、东营、古旗亭等。以古城门名称命名的街巷，如东关街、大东门街、天宁门街等。以庵、观、寺、庙名称命名的街巷，如万寿寺巷、永宁宫巷、马神庙巷等。以一段时期集中存在的店铺、作坊命名的街巷，如雀笼巷、打铜巷、皮市街等。这些街巷名同样构成了扬州作为千年古城的文化积淀。

目前，在老城区里还住着 12 万居民。随着扬州城市经济的繁荣发展，提升老城区居民住房条件成为市政府重要的民生工程。扬州市自 2003 年 2 月出台《扬州市老城区控制性详细规划大纲》起，就开始有计划、有方案地不断推进老城区的改造。保护区内建筑原则上实行就地保护或翻建，建筑檐口高度控制在 3.6 米以内，绝对高度控制在 6.5 米以内。为了兼顾历史文脉的完整性，在 4 个重点保护区的周边还设置了相应的严格控制区，总用地面积近 221 公顷，它们的建设则充分考虑历史文化保护区传统风貌的延续，新建建筑的体量和风格被严格控制，建筑高度不能超过 10 米。在这个《大纲》里，交通规划亦被要求与古城保护有机结合。老城区街坊主干道宽度为 6~8 米，次干道为 4~6 米。保护区内，街巷维护现有宽度和走向；但涉及文保单位和有价值传统建筑时，道路则要为历史建筑的保护"让步"。

扬州在古城区重点构建、整修、整理出四大特色街区，即东关街历史文化街区、教场商贸民俗文化街区、南河下盐商历史文化街区、盐阜路护城河文化工艺休闲购物街区。特别是东圈门、东关街一带的小巷串起了古典住宅园林、寺庙等古建筑，浓缩了扬州民俗风情、人文建筑的精髓，勾勒出一个意味深长的新广陵图。

城河即市河①，南出龙头关，有坝蓄水，与官河隔②，谓之针桥；北出大东门水关至高桥，亦有坝蓄水，与官河隔，谓之黄金坝，此古市河也。今龙头关淤垫，乃于小东门钓桥下筑坝，令河北徙，出大东门水关，汇镇淮门市河，入保障湖，以利东城画舫。凡小东门外城脚头敌台、二敌台、头巷、二巷，皆画舫马头。

龙头关河道，半为两岸匽潴③、滮池所集④，浑浊污秽，五色备具，居人恒苦之，素多怪。尝见两灯船自河中来，笑语嘈杂，顺流出龙头关而去，观者是时竟忘是河不通舫也。

龙头关下水极深，中有一鼋⑤，天晴曝背，居人恒见之。冬时水涸，不知所之。相传其能化人为针线婆⑥。

康熙间，西岸有女子缢死者，祟及邻里，每露形诱过客。沈叟年六十矣，为所惑，渡而就之，女以手挽之人，寻以绳促其自缢，叟昏不知人。忽一女自屏后出，推叟于地，令妇缢，妇求免不允，良久，引颈入绳中死。及旦，叟醒，寻系绳处，乃一蜘蛛如钱大，垂于担下，颈折死矣。自是怪绝。

小东门钓桥外，由多子街及左卫街抵缺口门，多子街口南由埂子上抵钞关口，北由南北柳巷抵天宁门，其西则为小东门街口。由天宁门城内东入彩衣街，左折运司街、教场、辕门桥、多子街、埂子上，出钞关门，右折花觉行，入九峰园，此小东门外新城御道也。南巡时，墁石清道，如铺沙藉路之例。

多子街即缎子街，两畔皆缎铺。扬郡着衣，尚为新样。十数年前，缎用八团；后变为大洋莲、拱璧兰颜色；在前尚三蓝、朱、墨、库灰、泥金黄，近用膏粱红、樱桃红，谓之福色，以福大将军

征台匪时过扬着此色也⑦。每货至，先归绸庄缎行，然后发铺，谓之抄号。每年以四月二十日为例，谓之"镇江会"。缎铺中有居晓峰者，丹徒人，工于诗。

天瑞堂药肆在多子街，旌德江氏生业也。江藩字子屏，号郑堂，幼受业于苏州余仲林，遂为惠氏之学。又参以江慎修、戴东原二家，著有《周易述》《补考工》《戴氏车制图翼》《仪礼补释》《石经源流考》，又《蝇须馆杂记五种》，为《枪谱》《叶格》《茅亭茶话》《缁流记》《名优记》。

[注释]

①城河：贯穿城中的水道。 ②官河：运河。 ③匽潴（yàn zhū）：又作"匽猪"，排泄污水的阴沟。 ④滮（biāo）池：蓄水池。 ⑤鼋（yuán）：大鳖。 ⑥针线婆：裁缝。 ⑦福大将军：指福康安（1754～1796），文中事指乾隆五十二年（1787）他率部渡台镇压林爽文起义。

[点评]

多子街就是今天甘泉路的东段，即从国庆路到埂子街、南柳巷口的那一段。"多子街即缎子街，两畔皆缎铺。扬郡着衣，尚为新样"，因为"缎子"谐音"断子"不吉利，易名为"多子"。清代中叶，扬州人的衣着多尚新样，每每有新货到扬，先归绸庄缎行，然后再发至各铺，叫作"抄号"。乾隆年间，福康安征台湾，经过扬州，身着樱桃红缎装，风靡一时。后世称高粱红、樱桃红为"福色"。这就是说，在清代乾隆年间，多子街的经营是以衣料为主，这种格局一直保持到二十世纪五六十年代。这条街的两侧虽说已不全是缎铺，但还是以经营丝绸呢绒棉布、服装鞋帽

的居多，有同泰、信大祥、协大祥、永记、华泰、天成泰、大成、德诚、宏大、和诚、陈记、德泰、德兴、同和、万和斋、福兴和、程鉴记等字号；此外就是五洋、烟纸、小百货，有协康、华隆、廉信、永安、吉祥、义成、全号、李文才、中和等字号；再有就是银楼、酒楼、面馆、茶食、南货、杂货、油漆、理发、照相、钟表、客栈、染坊等大小商店近百家，可谓是百业聚会了。所以当时人说"辕门桥上看招牌，第一热闹扬州街"并非虚夸。旧时扬州婚俗，娶亲花轿都要经多子街，以求多子多福。1950年以后，这条街拓宽成约 10 米的马路，更名为邗江路，二十世纪七十年代又更名为甘泉路。

江藩（1761~1830），晚号节甫。先世旌德人，祖父江日宙至扬州经营药业，遂著籍甘泉县。12 岁时受业于长洲薛起凤。薛氏儒、佛兼修，善为诗文。后受业于吴派宗师惠栋，致力于群经古义的考索，著《古经解钩沉》30 卷。17 岁，受业于元和江声。江声也是惠栋门人，长于《尚书》《周易》。江藩自己说："弱冠时受《易》汉学于元和通儒艮庭征君，始知六日七分，消息升降之变，互卦、爻辰、纳甲之说。"此外，江藩还颇受吴中名儒钱大昕、王鸣盛、王昶沾溉。在乾嘉时期的扬州朴学家之中，江藩与吴派学术联系最为密切。乾隆朝后期，扬州学术文化日臻昌盛。江藩弱冠以后往来扬州，逐渐融入乡邦学界。他得到汪中、李惇等前辈指授。与同辈俊彦多有交往。士林所推"二堂"，即江藩郑堂、焦循里堂。又以其与焦循、黄承吉、李惇"嗜古同学"，并称"江焦黄李"。

江藩对目录学多有论述，认为"目录者，本以定其书之优劣，开后学之先路。使从之某书当读，某书不当读"，"目录之学，读书入门之学也"。并撰有《国朝经师经义目录》作为治经学的门径。亦富藏书，有藏书室曰"炳烛室""半毡斋"，自称善本书颇多，曾与秦恩复的藏书相较。吴嵩梁赠其"藏书八万卷，读书三十年；躬耕无一亩，买文无一钱"之

句。后因乾隆年间遭荒乱，以藏书换米，书仓一空。江藩博学多通，于经学用功最深。有《周易述补》，注解《周易》的《鼎》至《未济》15卦及《杂卦》《序卦》二传，为补全惠栋的名著《周易述》而作。《乐县考》考古代乐器、乐律与用乐制度，并认为古乐与今乐多有相通之处。《尔雅小笺》为纠驳邢昺《尔雅注疏》及近人邵晋涵《尔雅正义》而著，论者以为其见解虽不及郝懿行，但胜于邵晋涵。其《国朝汉学师承记》一书以纪传体例记述清初至嘉庆前汉学学者事略，叙其生平、师承、著作，兼及其学术观点，是清代重要的学术史专著，对研究乾嘉学派有参考价值。

埂子上一为钞关街，北抵天宁门，南抵关口。地脉隆起，南接扫垢山，北接平冈秋望。其上两畔多名肆，如伍少西毡铺匾额"伍少西家"四字，为江宁杨纪军名法者所书[①]；戴春林香铺"戴春林家"四字，传为董香光所书云。

天下香料，莫如扬州，戴春林为上，张元书次之，迁地遂不能为良，水土所宜，人力莫能强也。江畹香署山东巡抚时[②]，为乡试监临，以千金与元书制造香料，作汉瓦、奎璧等形[③]，凡乡试诸生，人给一枚，今元书家依其制为之，称为"状元香"。

童岳荐，字砚北，绍兴人，精于盐策，善谋画，多奇中，寓居埂子上。童钰，字二树，来扬州时，主其家。钰邃学工诗，善画梅，所藏古今人诗文集殆备，能精别古画、铜磁[④]、玉器、金石、钱刀[⑤]，足迹遍天下，以所蓄玩好自随。

余观德，字均怀，行九，徽州余岸人。少贫，赋性豪迈不羁，老居埂子上。创修小东门水仓。乙卯间[⑥]，以修通龙头关河道，建

太平马头，请于任太守兆炯，尚未竣工。

翠花街，一名新盛街，在南柳巷口大儒坊东巷内。肆市韶秀⑦，货分隧别，皆珠翠首饰铺也。扬州鬏勒⑧，异于他处，有蝴蝶、望月、花蓝、折项、罗汉鬏、懒梳头、双飞燕、到枕松、八面观音诸义髻⑨，及貂覆额、渔婆勒子诸式。女鞋以香樟木为高底，在外为外高底，有杏叶、莲子、荷花诸式；在里者为里高底，谓之道士冠；平底谓之底儿香。女衫以二尺八寸为长，袖广尺二，外护袖以锦绣镶之，冬则用貂狐之类。裙式以缎裁剪作条，每条绣花两畔，镶以金线，碎逗成裙，谓之凤尾，近则以整缎折以细缝道，谓之百折，其二十四折者为玉裙，恒服也。硝皮袄者⑩，谓之毛毛匠，亦聚居是街。

[注释]

①杨纪军名法者：杨法（1696~1748），字纪军，一作己军，号孝文、孝稚，又号白云帝子，南京人，寓居扬州。布衣终身。工书画善，亦精刻印。所书篆、隶、行、草，奇古苍劲，别具一格。篆书多用曲笔与颤笔，笔意高古；隶书与金农之漆书类似，古拙冷硬，布局奇特；行书则疏朗灵动，极有章法。同金农、汪士慎、高翔等人有交往。 ②江畹香（？~1807）：名兰，字芳谷，号畹香，歙县人。贡生出身。历任大理寺少卿、太仆寺卿、河南布政使、云南布政使、山东按察使、兵部左侍郎等职。③奎壁：亦作"奎璧"。二十八星宿奎宿与壁宿的并称。旧谓二宿主文运，故常用以比喻文苑。 ④磁：同"瓷"。 ⑤钱刀：钱币。 ⑥乙卯：乾隆六十年，公元1795年。 ⑦韶秀：美好秀丽。 ⑧鬏（jiū）勒：假髻发饰。 ⑨义髻：假发。 ⑩硝：用芒硝处理兽皮，使皮柔软。

[点评]

埂子街，南起南通西路，北至甘泉路。清代称埂子上、埂子口、钞关门内大街。元至正十七年（1357），朱元璋军占领扬州，置淮海翼元帅府，命元帅张德林守之。因宋元沿用的宋大城"虚旷难守，乃截城西南隅改筑而守之"，即通常所称"旧城"。城东以小秦淮河为界，筑城挖壕，泥土堆积城外，沿壕隆起，称为埂子、埂子上或埂子口。明宣德四年（1429），在旧城东南设钞关。钞关地处要道，是水路南入扬城的唯一码头。埂子渐成街市，称埂子街。嘉靖三十四年（1555），为御倭寇，沿古运河和今盐阜路加筑城墙，建立新城，埂子遂入城里，但在钞关内，故又称为钞关门内大街。街长约700米，道宽4~8米不等，旧时是一条通往城中心的干道。康熙南巡曾巡幸至此。程穆衡《燕程日记·乾隆二年》："埂子大街，街高于两旁屋基，诸凡杂货集也。"可见埂子街是清代极繁华的街道，曾有伍少西毡铺、戴春林香铺、何公盛酱园、体仁斋膏药店、杨文竹斋笔庄、朱长龄当典等名铺。

翠花街，与多子街平行。因近辕门，亦曾繁华。翠花街的街面为条石铺就，沿街两侧有大小店铺数十家，从清末一直到民国年间，这条街上主要经营珠翠古玩和皮货衣帽。时有《竹枝词》云："新盛街前博古家，珠栏深护碧窗纱。摩沙未定宣炉价，且试官窑泼乳茶。"除了这些店外，在这条200米的街上还同时存在过8家旅馆、9家饭馆。旅馆集中在东段，皮衣、古玩铺集中在西段，这也是扬州商业街的特色，经营同类的往往集中在一处。沿街现存绿杨旅社、大陆旅社等老字号。

绘秋阁在翠花街，余旧居也。阁外种梅十数株。辛丑间①，金椋亭见歌者居绘山②、小史李秋枝寓阁中③，遂名其阁曰"绘秋"。

跋云："江淹赋恨④，无非累德之词；庾信言愁⑤，大有销魂之句。拥赵君之绢被，山木能讴⑥；指吴儿之石心⑦，小海独唱⑧。当歌必慨，下笔能工，丽则协乎诗人，旷达称为狂客。溯前身于青兕⑨，共叹仙才⑩；舞后队之紫鸾⑪，应成法曲⑫。"

纟山名畬金，字名求，长洲人。父居屠，住花巷，好勇，善泅水，少与群儿浴于河，戏杀一儿，系之狱，十年乃归。生畬金，为聘舟通桥陈氏女凤姑为妇。及长，善清唱。十六入京师，充某相府十番鼓，以自弹琵琶唱《九转货郎儿》得名⑬。以归娶出都，至盩阳被盗，陈叟见其贫，令退婚。书券已成，凤姑泣不许，遂不果退。纟山感凤姑义，悲己穷困，出齐门投水，不死，游于扬州，依教师周仲昭，充洪氏家乐⑭，得百金归长洲，赁屋迎娶。三日后，单棹至惠州，入陈府班为老生，所得缠头⑮，几至山积⑯，未几逸去。舟泊海珠⑰，飓风覆舟，瞬息至虎门，为海船贾客所得。尚未死，知为梨园子弟，因留居舟中作青衣，二年乃得返崇明。复毁容入扬州恒知府班为场面⑱，又二年病瘵欲死⑲，投余阁中六阅月，遣人送之归，甫抵家，见凤姑不能言，以手画空而死。凤姑殓之，葬于支硎山，庐其下⑳，矢志不嫁。

[注释]

①辛丑：指乾隆四十六年，公元 1781 年。 ②居纟山：清代乾隆年间昆曲名伶，与李斗友善。 ③小史：侍僮。 ④江淹（444~505）：南朝梁文学家。字文通，又称江醴陵，济阳考城（今河南民权）人。历仕宋、齐、梁三代。梁时官至金紫光禄大夫，封醴陵侯。少孤贫，勤学，以文章显。晚年安于高官厚禄，才思大退。人称"江郎才尽"。其《恨赋》

为南朝抒情小赋名篇。篇中取各个时代有代表性的帝王、名将、美人、高士等，历叙其"伏恨而死"的不同情况，对历史上遭遇不幸的嵇康等人寄予深厚同情，也抒发了古代文人普遍具有的宇宙无穷、人生有限的感慨。作品文辞优美，情调慷慨悲凉。　⑤庾信（513～581）：字子山，南阳新野（今属河南）人。初仕南朝梁。后出使北朝被留，历仕西魏、北周，官至骠骑大将军、开府仪同三司，世称庾开府。在梁时，与诗人徐陵并为学士，二人所作宫体诗皆绮艳轻靡，世称"徐庾体"。仕北朝后，生活、思想发生重大变化，作品内容亦随之大变，表现出羁宦北国的悲愤和思念乡关的深情。　⑥山木：《文选·江淹〈恨赋〉》："若乃赵王既虏，迁于房陵。"李善注引《淮南子》："赵王迁流房陵，思故乡，作《山木》之呕，闻者莫不陨涕。"　⑦吴儿：指西晋会稽永兴（今浙江杭州萧山区）名士夏统。典出《晋书·夏统传》。太尉贾充想利用他的才学和名望来增加自己的势力，不管是贾充许诺高位还是用美色诱惑，夏统均"危坐如故，若无所闻"，毫不动摇。贾充说："此吴儿是木人石心也。"　⑧小海独唱：谓《小海唱》，是古代吴人悼念伍子胥的歌曲。《晋书·夏统传》载，夏统唱此歌："引声喉啭，清激慷慨，大风应至，含水嗽天，云雨响集，叱咤欢呼，雷电昼冥，集气长啸，沙尘烟起。王公已下皆恐，止之乃已。"听歌的人当场感叹："聆小海之唱，谓子胥、屈平立吾左右矣。"　⑨青兕（sì）：青兕牛。古代称犀牛类动物。《尔雅》郭璞注兕："一角，青色，重千斤。"　⑩仙才：超凡越俗的才华。　⑪紫鸾：传说中神鸟。　⑫法曲：唐玄宗设梨园法部，所奏乐曲，称为"法曲"。　⑬《九转货郎儿》：曲牌名，亦名《转调货郎儿》。属北曲正宫。原是生活中卖货郎的叫卖声，经长期歌唱，不断加工，到元代已发展成说唱艺人专用曲牌之一，后为杂剧吸收入套曲中。元无名氏杂剧《风雨像生货郎旦》引用入剧。剧中张三姑通过卖唱《货郎儿》，叙述李彦和一家被害而家破人亡的经过。

因故事曲折，随情节发展，除第一段为《货郎儿》本调外，连用八个穿插其他不同曲牌的《货郎儿》组合成套，构成北曲少见的转调集曲的形式。　⑭洪氏：乾隆年间扬州盐商洪充实自办的家班，扬州"七大内班"之一。洪班虽为家班，但必须听从两淮盐务衙门差遣，或为乾隆帝南巡时的御前承应。　⑮缠头：古时舞者用彩锦缠头，当宾客赏舞完毕，常赠罗锦给舞者为彩，称为"缠头"。此处谓演出所获报酬。　⑯山积：指堆积如山。极言其多。　⑰海珠：在广东广州南五羊驿前江中。旧为士大夫游宴饯送之地。　⑱恒知府班：乾隆年间扬州知府恒豫所属的戏班。　⑲瘵(zhài)：病，多指痨病。　⑳庐其下：指居纟山妻子凤姑在墓旁建庐相守。

[点评]

此节所叙，为李斗亲历之事，他记述了居于社会底层的梨园弟子居纟山一生的坎坷与不幸。

居纟山多才多艺，少年成名，然南北奔走，命运多舛，被盗、遭退婚、自尽、海难、毁容，真可谓"屋漏偏于连阴雨，严霜单打独根儿草"。生活终于击垮了他，患上了在那个时代无法治愈的肺痨。回到家中，已不能说话，在痛苦中悲惨离世。在李斗叙述时，我们可以看到，他的文字非常朴实，没有过多修饰，但就是在这素净的字里行间，寄寓了作者无尽的哀思与喟叹，读之令人动容。

居纟山的一生是不幸的，但是，他却遇上了一位不嫌贫爱富、忠于爱情的凤姑；他也遇上了急难仗义的李斗，"遣人送之归"。一亲一友，为他的灰暗人生添了一丝亮色、一抹温情。

小东门街多食肆，有熟羊肉店，前屋临桥，后为河房，其下为

小东门码头。就食者鸡鸣而起，茸裘毡帽，耸肩扑鼻，雪往霜来，窥食膎①，探庋阁②，以金唊庖丁，迟之又久。先以羊杂碎饲客，谓之小吃；然后进羊肉羹饭，人一碗，食余重汇，谓之走锅；漉去浮油③，谓之剪尾。狃以成习④，亦觉此嚼不恶，惟不能与贪眠者会食⑤，一失其时，残杯冷炙，绝无风味。

小东门西外城脚无市铺，卯饮申饭⑥，半取资于小东门街食肆，多糊炒田鸡、酒醋蹄、红白油鸡鸭、炸虾、板鸭、五香野鸭、鸡鸭杂、火腿片之属，骨董汤更一时称便⑦。至城下间有星货铺，即散酒店、庵酒店之类，卖小八珍，皆不经烟火物，如春夏则燕笋⑧、牙笋⑨、香椿、早韭、雷菌、莴苣，秋冬则毛豆、芹菜、菱瓜、萝菔⑩、冬笋、腌菜，水族则鲜虾、螺丝、薰鱼，牲畜则冻蹄、板鸭、鸡炸、薰鸡，酒则冰糖三花、史国公⑪、老虎油⑫，及果劝酒，时新酸咸诸名品，皆门户家软盘⑬，达旦弗辍也。

小东门码头在外城脚，城脚有五敌台⑭，画舫马头有三：一在钓桥下，一在头巷，一在二巷。头巷、二巷在头敌台，画舫二十有七，今增至三十有三，最大者高宽丈尺以能出东水关为度，计狭于北门船二尺有奇，矮于天宁门船四尺有奇，上不容雀室，下不容三百斛，舷不容步，艄不容舾，河不挨榜，水浅不能施橹纵桨，往来于路，如耕者让畔，每逢良辰佳节，群棹齐起，争先逐进，河道壅闭，移晷不能刺一篙⑮。

[注释]

　①膎（xié）：干肉，肉食，熟食。　②庋（guǐ）阁：搁置器物的架子。　③漉（lù）：过滤。　④狃（niǔ）：因袭，拘泥。苏轼《教战守》：

"狃于寒暑之变。" ⑤会食：相聚而食，聚餐。 ⑥卯饮申饭：此指早饭和晚饭。卯，上午5时至7时。申，下午5时至7时。 ⑦骨董汤：即骨董羹，是指取鱼肉蔬菜等杂混烹制而成的羹。《扬州画舫录》将骨董汤列为"风味皆臻绝胜"的十三种美味之一。 ⑧燕笋：春笋的一种。《广群芳谱·竹谱五·竹笋》："燕笋，钱塘多生，其色紫苞，当燕至时生，故俗谓燕笋。" ⑨牙笋：新笋。 ⑩萝菔：即萝卜。 ⑪史国公：又名国公酒。该酒由数十种中药配制而成，气味浓郁芬芳，酒味醇厚甘美，而且具有散风祛湿、舒筋活络的功能，常饮有益健康。相传，史可法抗清率军进驻在洋河时，天气阴冷，雨雪不断，大家浑身筋骨疼痛，行动吃力。史可法请来军中名医为大家治病。然而各种灵丹妙药都用了，仍不见效果。有天晚上，帐外出现了一位白发苍苍的老人。史可法诧异道："你是何人？"老人笑盈盈地说："我是洋河镇上的老中医，我这里有个单方，可供你祛风治病。"说着便从怀中掏出几味中草药，有当归、羌活、防风、独活、藿香等。史可法按照老人所述，把这些草药与酒曲放在坛子里泡成药酒，每天服用，果真治好了军中流行的风湿病。从此，兵将士气大振，连打胜仗。后来，人们为了感谢史可法，便把这种酒称为"史国公酒"。 ⑫老虎油：亦名老虎油补酒。以大曲酒为酒基。由党参、砂仁、豆蔻、藏红花等20余种名贵中药材辅以冰糖、蜂蜜，以红米为着色剂经长期浸泡后精制而成。酒色泽晶莹、芳香浓郁，具有舒筋祛风湿、健胃脾润肺等功效。

⑬软盘：亦作"软槃"。谓宴客不设几案，令妓手执以进。宋沈括《梦溪笔谈·人事一》："群妓执果肴者，萃立其前，食罢则分列其左右，京师人谓之'软槃'。" ⑭敌台：城墙上用于防御敌人的楼台，亦称墩台、墙台、马面。 ⑮移晷（guǐ）：日影移动。犹言经过了一段时间。

[点评]

小东门街，今甘泉路中段，西起粉状巷口，东至埂子街口。因是旧时小东门之所在而得名。"小东门街多食肆"，彼时是荒饭馆或荒饭摊（类似于现在的大排档）的集中区域。日求三餐，是人赖以生存的基本条件，也是生活的第一需要。常言有云"吃在扬州，穿在苏州，玩在杭州"。扬州小吃香飘四海，淮扬菜名闻天下。只看此节众多食名，便已让人垂涎三尺，想要大快朵颐一番。

吴薗茨《扬州鼓吹词》序云：郡中城内，重城妓馆[①]，每夕燃灯数万，粉黛绮罗甲天下。吾乡佳丽，在唐为然[②]，国初官妓，谓之乐户。土风立春前一日，太守迎春于城东蕃釐观，令官妓扮社火：春梦婆一，春姐二，春吏一，皂隶二，春官一。次日打春官，给身钱二十七文[③]，另赏春官通书十本[④]，是役观前里正司之。至康熙间，裁乐户，遂无官妓，以灯节花鼓中色目替之[⑤]。扬州花鼓，扮昭君、渔婆之类，皆男子为之，故俗语"有好女不看春，好男不看灯"之训。官妓既革，土娼潜出，如私窠子、半开门之属，有司禁之。泰州有渔网船，如广东高椼艇之例，郡城呼之为"网船浜"，遂相沿呼苏妓为"苏浜"，土娼为"扬浜"，一逢禁令，辄生死逃亡不知所之。今所记载如苏高三、珍珠娘之类，尚昔年轶事云。

夏漆工娶梨园姚二官之妹为妇，家于头巷，结河房三间。漆工善古漆器，有剔红、填漆两种，以金银铁木为胎，朱漆三十六次，镂以细锦，盒有蔗段、蒸饼、河西三撞两撞诸式，盘有主圆八角、绦环四角牡丹花瓣诸式，匣有长方、两三撞诸式，呼为雕漆

器，以此致富，故河房中器皿半剔红，并饰之楯槛⑥，为小秦淮第一朱栏。

[点评]

古代供奉官员的妓女，即"公妓之一种，供官吏娱乐之公妓。特为地方官而设，以供应酬娱乐之需，起源盖在汉武帝时。《辍耕录》云：古称妓为官婢，亦曰官奴，汉武帝始设营妓，为官奴之始"。（黄现璠《唐代社会概略》）唐宋时官场应酬会宴，有官妓侍候，明代官妓隶属教坊司，不再侍候官吏，清康熙年间废官妓制。此节第一部分记述了清初扬州官妓情况及其在迎春仪式上的职责，具有重要的史料价值。

第一段段还提到了扬剧过渡阶段的花鼓戏。扬州花鼓戏原属民间歌舞，以舞为主，以唱为辅。后逐步形成有简单情节的节目。清末民初已有《卖卦》《补缸》等小戏，并从时调里吸收《小尼姑下山》《小寡妇上坟》《王瞎子算命》等剧目，从本地徽班吸收《双摇会》《借妻》《探亲》等剧目，时称花鼓戏。随着剧目的积累，出现半职业化花鼓戏班。约民国初年，扬州、镇江花鼓戏艺人吸收扬州清曲曲牌与曲目，增添伴奏乐器，花鼓戏逐步成熟。因其唱腔柔婉细腻，仅以丝竹伴奏，俗称小开口。1922年，扬州花鼓戏艺人组成凤鸣社，赴杭州演出，挂牌"扬州新剧"。又赴汉口等城市演出，并聚集于上海，改称"维扬文戏"。原由男性演唱，后在上海成立新新、民鸣、永乐等科班，培养女艺徒。

漆器是中国特种工艺美术之一，它利用具有高度黏合性和耐酸碱的天然漆，通过多种工艺手段，运用雕刻彩绘手法，制成精美的器具。扬州漆器有着2400多年的历史，与扬州的历史几乎同时形成，几经兴衰。扬州漆器起源于战国，兴旺于秦汉，鼎盛于明清，发展于当代。

清代，扬州漆器进入空前的繁荣时期，漆艺装饰较明代呈现出更为丰富的面貌，出现了一批著名的漆艺名师，如卢映之、王国琛、卢葵生、夏漆工等人，为扬州漆器发展做出了很大贡献。卢映之、王国琛等人在前人的基础上大胆创新，将雕漆和百宝镶嵌工艺相结合，创制了"雕漆嵌玉"这一扬州独有的地方工艺品种，也是漆器制作工艺中比较高档的工艺品种。

漆器是扬州两淮盐政的重要贡品。以清宫档案乾隆十五年（1750），三十六年（1771）、五十四年（1789）两淮盐政"进单"所记为例，扬州向清朝所贡漆器，就有紫檀周制、螺钿镶嵌、雕漆、彩漆、填漆、洋漆、彩勾金等各种工艺漆器。品种器物大至御案、宝座、床榻、柜桌、香几、屏风，小至各种箱、扇、盒、碗、碟、器皿，应有尽有。其内胎材料有紫檀、梨木、红木、黄杨等名贵木材。新中国成立后，扬州漆艺人不仅恢复了扬州传统的漆器工艺，经过多年的不断努力进取，已经使扬州发展为中国漆器行业规模最大、品种最多、技术力量最雄厚、地位最高、影响最深的重点产区。

扬州漆器制作技艺主要有十大工艺门类：点螺工艺、雕漆工艺、雕漆嵌玉工艺、刻漆工艺、平磨螺钿工艺、彩绘（雕填）工艺、骨石镶嵌工艺、百宝嵌、楠木雕漆砂砚工艺、磨漆画制作工艺。其中点螺工艺为国家重点保护的高档工艺。雕漆嵌玉工艺具有色彩纯正、刀法圆润、纹样精美、图案生动的艺术特点。彩绘工艺，是中国最古老的漆器工艺品种，按画面及工艺要求绘制在髹好的漆面上，可反映不同时代的画面，色彩雅

致、气韵生动，具有中国工笔重彩画的特色。总之，与中国漆器的其他流派相比，扬州漆器在制作手法和工艺上具有南派漆器的隽秀精致，在产品的造型和气势上又常见北派漆器的雄浑和博大。

2006 年，扬州漆器入选首批国家级非物质文化遗产代表项目。

合欣园本亢家花园旧址，改为茶肆，以酥儿烧饼见称于市。开市为林媪，有女林姑，清眸窥牖①，软语倚闾，游人集焉，遂致富。于头敌台开大门，门可方轨，门内用文砖亚子，红阑屈曲；垒石阶十数级而下，为二门，门内厅事三楹，题曰"秋阴书屋"；厅后住房十数间，一间二层，前一层为客座，后一层为卧室，或近水，或依城，游人无不适意。未几林媪死，林姑不知所之，遂改是园为客寓。

合欣园东厕在后门河边，往往有如厕而卒者。其地阴雨，辄为祟，有人语自粪中出，啾唧不明。

苏州邹抡元善弄笛，寓合欣园，名妓多访之，抡元遂教其度曲，由是妓家词曲，皆出于邹。妓家呼之为"邹先生"，时人呼为"乌师"。

邹必显以扬州土语编辑成书，名之曰《扬州话》，又称《飞跎子书》②。先居姜家墩，后移住二敌台。性温暾③，寡言笑，偶一雅试，举座绝倒，时为打油诗《黄莺儿》④，人多传之。后患噎食病，鬻棺自书一诗，以题其和。

[注释]

①清眸（lú）：亦作"清卢"。眼珠明亮。　②飞跎子：扬州土语，指

说谎骗人的人。焦循《易余龠录》卷十八云："凡人以虚语欺人者，谓之跳跎子；其巧甚虚甚者，则为飞跎。" ③温暾（tūn）：不爽利，不干脆。 ④《黄莺儿》：词牌名，为柳永创调，即咏黄莺儿。又名《黄莺儿令》《黄婴儿》《水云游》。

[点评]

邹必显，号趣斋主人，兴化人，侨寓扬州，生卒年不详，嘉庆间评话艺人。董伟业《扬州竹枝词》，记邹必显说书："空心筋斗会腾挪，吃饭穿衣此辈多；倒树寻根邹必显，当场何苦说'飞跎'。"

《飞跎子书》，评话小说，4卷32回。是书又称《飞跎全传》《飞跎子书》《扬州话绣像三教三蛮维扬佳话传奇》。书中主角飞跎大将军石信，是个投机钻营的无赖，谎话连天、不切实际，但由于偶然的际遇，竟成为富贵显赫的大人物，名留后世。书中提到的帝王将相等人物，也都是些荒唐无耻之人，书中对当时上层社会进行了辛辣讽刺。书中使用扬州市井方言，以市井人物、市井生活为描述对象，文风粗犷，具有滑稽笑闹特色，展现了扬州的风土人情，曲折地反映受压迫者的心声，曾在听众中产生过巨大的影响。

苏高三，名殷，号凤卿，小字双凤，住二敌台下。门内正楼三间，左右皆为厢楼，中有空地十号，临河度版，中开水门。楼上七间，两厢楼各二间，别为子舍①，一间作客座，一间作卧室，皆通中楼。楼下三间，两间待客，一间以绿玻璃屏风隔之，为高三宴息之所，有联句云："愧他巾帼男司马，饷我盘餐女孟尝。"林道源与人校射净香园中②，高旁观久，搐袖前请射③，三发而三中焉。林

子因作诗记之，一时和者百余人，阮阁学和诗云："走上花茵卷翠裘④，亭亭风力欲横秋。眉山影里开新月，唱射声中失彩球。好是连枝揉作箭，拟将比翼画为侯。何当细马春愁重，银镫双双著凤头。"未几高病，因自画兰竹帐额，自题绝句云："袅袅湘筠馥馥兰，画眉笔是返魂丹。旁人慢疑图花谱，自写飘蓬与自看。"年未三十，以病死。

某公子者，美丰姿，携家资百万游于淮南，先至苏州、江宁，继居小秦淮，所见大江南北佳丽极多，而曲巷幽闺⑤，未经公子见者，皆为村妪⑥。如是有年，所携资渐减，其族人居显要，见其游荡，设策诱之归，遂无复再游江南。而公子之名藉藉于诸妓之口者久矣⑦。有方张仙者，为妓家教曲师，值中秋诸妓祀太阴⑧，共以酒邀方饮。方谓诸妓曰："我在此三十年，始能辨声，今则能辨影矣。"诸妓请试之。于是纳方窗内，于窗上辨诸妓之影，每一走过，辄大声曰"是某"，未尝失一人。问有讹者，窗外告之曰"否"，辄另举一人，亦不失也。久之，一妓正过，忽影后随一男子，长颈长腿，辫发垂地，后又随一丈许长人，面貌凸凹，赤身光腿，握拳殴之。大惊，越窗出，汗下如雨。时夜已过半，院中别无男子，诸妓问所见，乃告其故。问适过为谁，则解银儿也。银儿闻之，潸潸泪下，曰："昔年某公子暗以五千金与吾母，书券买予为妾⑨，时吾身娠两月，值其族人遣归，谓予曰：'待我三年而不来，则听汝所为，惟腹中子不可损，损则我死必厉汝矣⑩。'未三年而败其盟，今所见必公子也。"众慰之，遂各散。归不数旬，银儿以呕血死。

珍珠娘，姓朱氏，年十二，工歌，继为乐工吴泗英女。染肺疾，每一椊枸⑪，落发如风前秋柳。揽镜意慵，辄低亚自怜⑫。阳

湖黄仲则⑬，见余每述此境，声泪齐下。美人色衰，名士穷途，煮字绣文⑭，同声一哭。后以疾殒，年三十有八。数年后，仲则客死绛州，年亦三十有八。

乾隆七年⑮，谭钥妻陈氏，守贞旌表，建坊在四敌台。其地名贞节牌坊，旁有河房数间，为某姬所居，抚一女，年十二，教之识字。一日偶过牌坊下，仰视石刻，朗朗成诵，遂逸去，不知所之。

贞节牌坊对过女墙上有何首乌藤，赤白二色，交结成块。每月夜，其神化小儿冉冉而下，见人辄隐去。时作老人形，出游于街，人称为何老人。后掘其地，得赤白何首乌，大如栲栳⑯，自是月夜无复有所见矣。

小兴化姓李，色中上，丰肌弱骨，雾鬓烟鬟，足小不及三寸，望之亭亭，疑在云中。

汤二官，不知其籍，其体富丽，其色华艳，善谐谑，后不知所终。

钱三官，扬州人，色不甚佳，而豪迈有气。某公子爱之忘日夜，伊苦劝其早娶，收心理正务。公子感其意，遂力经纪⑰，成素封焉⑱。

杨小宝，苏人，而卖为扬人作女，故咸云扬浜。绝色，其曲调声律与朱野东等⑲，黄君骍未遇时，杨识其为贵人。

杨高二、高三者，一为扬州人，一为仪征人。高二韶秀多丰致，然年大于三。三举止大雅，望之无门户习气。与陈某善，陈游京师，归颇窘，度岁时，三以三百金赠之。未几，三病垂绝，必欲得陈一见。陈至，泣曰："十年之交，不及见君一第而死⑳，良可恸也。"遂绝。

梁桂林，扬州人，年十五鬻于娼家。身小而柔婉，性和缓，灵秀能音律，善三弦及压篆㉑。喜谈诗，间有佳句，如《看菊》绝句有云："纵教篱落添佳色，过尽春时不算花。"饶有别趣。丙午、戊申间㉒，应试诸生与之宿而就道者，前后七人发解㉓，故有"嫦娥"小字云。二十岁外，即从良矣。

自龙头至天宁门水关，夹河两岸，除各有可记载者，则详其本末；若夫歌喉清丽、技艺共传者，则不能枚举。如白四娘者，扬州人，因县吏朱某曾拯其急难，后朱缘事几置法。伊倾家谋救，得充边远军，不至死。赵大官、赵九官、大金二官、小金二官、陈银官、巧官、麻油王二官、杨大官、杨三官、吴新官、汪大官、闵得官、闵二官、沈四官、沈大二官、赵三官、陆爱官、佟凤官、夏大官、小青青、蒋大官、蒋二官、张三官、王大官、小脚陈三官、大脚陈三官，此皆色技俱佳，每舟游湖上，遇者皆疑为仙至。若面店王三官者，则又开扬州苏浜之鼻祖者矣。以技艺见重，不以色也。其姜五官娟好，然遇冶游询其年齿姓字㉔，则面红潜遁，此又苏浜中之奇人焉。若高小女子，本系扬人，丰姿绝世，而才艺一时无两，徐九官与之齐名，其实则逊之甚远也。陈巫云、琼子、凤子、南门高二官、李二官、兴化李二官、蒋六子、小丁香、郭三、三扬。陈四俗呼为"盐豆子"，有女梅梅，年十四，真绝色，后为有力者购去，冀北之群空矣㉕。

[注释]

　　①子舍：小房，偏室。　②林道源：一名道元，字仲深，又字仲声，号庚泉，一号瘦尔，天长人。诸生。性豪迈，善骑射，工书，能花卉，尤

善画兰。校射：比试射技和武艺。　③揎袖：形容振奋的样子。　④花茵：织花或绣花的垫子。翠裳：即翠云裳，以翠羽制作、上有云彩纹饰之裳。　⑤曲巷：指妓院。　⑥村妓：粗鄙的妓女。　⑦藉藉：也作"籍籍"。形容声名甚盛。　⑧太阴：月亮。　⑨券：契据。　⑩厉：化作厉鬼报复。　⑪椫杓（shàn sháo）：用白理木制作的勺子。此处指用白理木做的梳子梳头。　⑫低亚：低垂。　⑬黄仲则（1749~1783）：黄景仁，字仲则，一字汉镛，号鹿菲子，武进人，宋朝诗人黄庭坚后裔，清代诗人。和王昙并称"二仲"，和洪亮吉并称"二俊"，为"毗陵七子"之一，诗学李白，所作多抒发穷愁不遇、寂寞凄怆之情怀，也有愤世嫉俗的篇章，七言诗极有特色，亦能词。著有《两当轩集》《西蠡印稿》。　⑭煮字：旧时读书人对生计难保的自嘲或揶揄，也指以卖文为生。　⑮乾隆七年：公元1742年。　⑯栲栳（kǎo lǎo）：用柳条编成，形状像斗的容器。也叫"笆斗"。　⑰经纪：经营买卖。　⑱素封：无官爵封邑，而资财丰厚的富人。《史记·货殖列传》："今有无秩禄之奉，爵邑之入，而乐与之比者，命曰'素封'。"张守节正义："言不仕之人自有田园收养之给，其利比于封君，故曰'素封'也。"　⑲朱野东：清代乾隆年间昆曲名伶。一作朱冶东，小名麒麟观。扬州洪班小旦，后入江班。有较高文化程度，善写诗，人品高雅，常欲买庵自居。善演《狮吼记》之《梳妆》《跪池》。

⑳第：指及第。　㉑压簜（dí）：吹笛。簜，同"笛"。　㉒丙午、戊申：分别指乾隆五十一年，公元1786年；乾隆五十三年，公元1788年。

㉓发解：明清时乡试举人第一名称为解元，考中举人第一名为发解。

㉔冶游：旧时谓狎妓。　㉕冀北之群空：又作"群空冀北"。比喻有才能的人遇到知己而得到提拔。唐韩愈《送温处士赴河阳军序》："伯乐一过冀北之野，而马群遂空。"

历史上的扬州，除了风景之秀丽、工商之繁华、交通之发达、诗文之盛、歌咏之美、饮食之精外，还有一多——粉黛之多。"维扬自古多佳丽"，亦有"扬州出美人"之谓。

朱自清说："我长到这么大，从来不曾在街上见过一个出色的女人。""从前所谓'出女人'，实在指姨太太与妓女而言，那个'出'字，就和出羊毛、出苹果的'出'字一样。"（《说扬州》）原来如此！把扬州一带贫苦人家的女孩当成羊毛、苹果一类的商品出卖，使她们充当姨太太、妓女一类的玩物，以满足那些有权、有势、有钱的达官贵人、富商大贾等的需要，并让经营者获得巨利。这就是"扬州出美人"的全部真实含义。

这被卖作姨太太、妓女的扬州美人，在扬州还有个特殊的称呼——"瘦马"。清代学者赵翼在所著《陔余丛考》中说："扬州人养处女卖人作妾，俗谓之'养瘦马'。"

李斗在这一节就主要描述了当时妓女的生活情况及其命运，从中可以看到性情、性格各异的娼门女子。如开篇提到的苏高三，本为崇明人，寄籍吴县。姓高，行三，名殷，号凤卿，小字双凤。乾隆末寓居扬州，为小秦淮名妓，以歌曲擅长，豪爽有丈夫气。又善于骑射，有孟尝君之风。与人校射于净香园，三发三中，时被称为女中豪侠。此外，像"豪迈有气"的钱三官、"灵秀能音律"的梁桂林、感恩报德"倾家谋救"的白四娘等，也都令人印象深刻。虽然这些女子色艺俱佳，但大多数终究逃不过"美人色衰"的命运，有的"以病死"，有的"以疾殒"，有的"不知所终"，有的"三病垂绝"，这是封建时代底层女性真实命运的实录。正如许建中先生所评的，李斗以其亲身经历和亲见亲闻为后世"提供了这一阶段妓女生活的鲜活的社会史料"。

在这一部分，李斗还用小说的笔法讲述了某公子与名妓解银儿的故事。某公子帅气倜傥，携带巨款浪迹烟花巷中。后被族人"设策诱之归，遂无复再游江南"。接着又叙述某年中秋夜，教曲师方张仙积三十年的经验月下辨诸妓影。月下辨影其实并非难事，其中也还有认错的时候。所以，读来觉得也无甚奇。但就在读者以为没有什么特别之事时，"忽影后随一男子，长颈长腿，辫发垂地，后又随一丈许长人，面貌凸凹，赤身光腿，握拳殴之"。犹如平地一声炸雷，不免让人惊悸害怕。在后面的叙述中，李斗解开了前因后果，读者看到了某公子的深情和银儿"以呕血死"的命运，不禁令人唏嘘。这段文字，叙述手法多样，故事平中见奇，情节跌宕起伏，堪称文言小说的一篇佳作。文中并没有解释解银儿在怀孕两个月的情况下，竟致损腹中子，"未三年而败其盟"的原因。但可想而知，解银儿所生存的环境和时代，是不允许她有人生自由的，她或许是在鸨儿等恶势力的威逼下做出的艰难选择。所以，王伟康先生指出："银儿的悲剧结局是封建时代身处社会下层被侮辱受损害的妓女不幸命运的缩影。她之哀怨而死，固直接起源于某公子，但悲剧制造的总根源和罪魁祸首显然是万恶的封建社会及其孳生的娼妓制度。"

亢园在小秦淮，初亢氏业盐，与安氏齐名，谓之"北安西亢"。亢氏构园城阴，长里许，自头敌台起，至四敌台止，临河造屋一百间，土人呼为百间房，至今地址尚存，而亭舍堂室，已无考矣。惟流文荡画桥一石，款识十二字云"丙寅清和八十一老人方文书"，尚嵌在杨高三家水门上。

小秦淮茶肆在五敌台。入门，阶十余级，螺转而下，小屋三楹，屋旁小阁二楹，黄石巑岏^①。石中古木十数株，下围一弓地，置石几、石床。前构方亭，亭左河房四间，久称佳构，后改名东

篱，今又改为客舍，为清客评话、戏法女班及妓馆母家来访者所寓焉。

顾阿夷，吴门人②，征女子为昆腔，名双清班，延师教之。初居小秦淮客寓，后迁芍药巷。班中喜官《寻梦》一出，即金德辉唱口。玉官为小生，有男相。巧官眉目疏秀，博涉书籍，为纱帽小生，自制宫靴，落落大方。小玉为喜官之妹，喜作崔莺莺，小玉辄为红娘，喜作杜丽娘，小玉辄为春香，互相评赏。金官凭人傲物，班中谓之"斗虫"，而以之演《相约》《相骂》③，如出鬼斧神工。徐狗儿清拔文雅，羸瘦玉削，饮食甚微，坐戏房如深闺，一出歌台，便居然千金闺秀。三喜为人矜庄，一遇稀姓生客，辄深颦蹙额，故其技不工。

顾美为阿夷女，凌猎人物④，班中让之，而有离心焉。二官作赵五娘，咬姜呷醋⑤，神理亲切。庞喜作老旦，垂头似雨中鹤。鱼子年十二，作小丑，骨法灵通，伸缩间各得其任。季玉年十一，云情雨意，小而了了⑥。秀官人物秀整，端正寡情，所作多节烈故事，闲时藏手袖间，徐行若有所观，丰神自不可一世⑦。康官少不慧，涕泪狼藉，而声音清越，教曲不过一度，使其演《痴诉》《点香》⑧，甫出歌台，满座叹其痴绝。瞽婆顾蝶，粥其女于是班，令其与康官演《痴诉》作瞎子，情状态度最得神，乃知母子气类相感，一经揣摩，便成五行之秀⑨。申官、西保姊妹作《双思凡》⑩，黑子作红绡女⑪，六官作李三娘⑫，皆一班之最。后场皆歌童为之，四官小锣又能作大花面，以《闹庄》《救青》为最⑬，其笑如范松年。教师之子许顺龙，亦间在班内作正旦，与玉官演《南浦嘱别》⑭，人谓之生旦变局。是部女十有八人，场面五人，掌班教师

二人，男正旦一人，衣杂把金锣四人，为一班。赵云崧《瓯北集》中有诗云："一夕绿尊重作会，百年红粉递当场。"谓此。

留一目，字继佩，行二，幼眇，精叶格⑮，串老旦。晚年无故自缢死，无后，其屋遂为妓馆。临水编竹篱，架豆棚，每歌唱时，恍惚中见一目在棚下若听状，人亦不以为怪云。

[注释]

①巑岏（cuán wán）：耸立的样子。　②吴门：指今苏州或苏州一带。历史上作为苏州的别称之一，为春秋吴国故地，故称。　③《相约》《相骂》：《钗钏记》中的重要场次。《钗钏记》，明月榭主人撰，《曲品》著录。写落难书生皇甫吟与富家女史碧桃几经波折，终成眷属的爱情故事。共三十出。《相约》为第八出，演史家丫鬟芸香，请皇甫吟的母亲向其子转达史碧桃的约会。《相骂》为第十三出，又名《愤诋》或《讨钗》，演芸香又到皇甫吟家，谴责其接受约会，并收取碧桃所赠的钗钏金银而又不娶亲的行为，皇甫吟母亲则谓其子未曾赴约，未得到钗钏金银，因此两人争吵不休。《红楼梦》第十八回写贾蔷"命龄官做《游园》《惊梦》二出。龄官自为此二本非本角之戏，执意不从，定要做《相约》《相骂》二出"。龄官定要在元妃省亲的场合演这两出戏，正是借丫头敢于和老夫人相骂这一情节来发泄她对贾府的不满。　④凌猎：犹言凌驾、冒犯。⑤咬姜呷醋：形容缩衣节食，省吃俭用，生活清苦。宋陆游《老学庵笔记》卷六："礼祠主膳，淡吃斋（jī）面；兵职驾库，咬姜呷醋。"　⑥了了：聪明慧黠，通晓事理。　⑦丰神：风貌神情。　⑧《痴诉》《点香》：出自《艳云亭》。该剧为明末清初朱佐朝作，共三十二出。写北宋书生洪绘与萧惜芬相恋，为奸相王钦若拆散，屡经曲折，终于团圆受封的故事。《痴诉》一出，情节简单，写萧惜芬被毕弘救出后，为避祸装疯诈痴，并

听从毕弘指点，前去寻找卜者诸葛暗诉情求救，然诸葛暗却误假为真，把她当作痼疯之女，置之不理。如此一诉一拒，一悲一怒，使得此出戏悲喜交集，庄谐皆俱。《点香》开始，诸葛暗回到诸葛庙中。柴无一根，米无一粒，瘪着肚皮，还要给祖宗上香。可是，他连火种都要向邻居借。这原是位赤贫的单身老人，没了双眼，生活不便，邻居的一碗薄粥就让他感激不尽。即便如此，他还是放走了洪绘，并因此多日不敢上街做生意。这段诸葛暗的独角戏有十分钟左右，但不令人觉得单调，念白和做功都非常有看头。　⑨五行之秀：灵秀之气。　⑩《双思凡》：《思凡》是昆曲《孽海记》中一出。《孽海记》是创造于明朝后期的一出剧本，原系弋阳腔，故事来源于嘉靖年间南曲套数《尼姑下山》和北曲套数《僧家记》。主要讲述小尼姑色空自幼被父母送入仙桃庵出家为尼，终日念佛烧香，及至青春，厌倦青灯黄卷，情窦初开、寂寞难耐，不甘空门孤苦，向往人间美满生活，终于把袈裟扯破，丢弃木鱼铙钹，逃下山来，去寻佳偶，追求幸福。其唱词通俗易晓、音乐明快活，具有鲜明的地方色彩。《孽海记》原剧本今已失传。清代初年，昆曲吸收了其中《思凡》《下山》两出戏，保存原有的唱词，加入丰富的舞蹈身段和表演技巧，成为著名昆曲折子戏，流传至今。《双思凡》则是由两位演员同时表演，身段对称。其中反手持云帚者，做功尤为繁难。　⑪红绡女：《昆仑奴》中女主角。　⑫李三娘：《白兔记》中女主角。　⑬《闹庄》《救青》：《宵光剑》第四、第五出，明徐复祚作。又名《宵光记》。此剧取材于《汉书·卫青传》，写汉时卫青之父本姓郑，父死后，其异母弟郑跕侵占了卫青的家产，致卫青贫困。郑跕欲杀卫青，却误杀他人。所用凶器乃其父留给卫青的宝剑，上嵌有"卫青"二字，因夜间能放出光芒，故名宵光剑。剑后为跕占有，杀人后，他遗剑于尸旁，卫青遂被捕，被判为死刑。后为其友铁勒奴救出，郑跕又贿赂堂邑侯，诱卫青至府中，欲将其杀害，铁勒奴再次救之。后卫

青和铁勒奴立下军功，官居高位。　⑭《南浦嘱别》：《琵琶记》第五出。《琵琶记》为元末南戏剧本，高明撰。写汉代书生蔡伯喈与赵五娘的悲欢离合故事，共四十二出。被誉为"传奇之祖"的《琵琶记》，是我国古代戏曲中的一部经典名著。与当时最有影响的"四大南戏"——《荆钗记》《白兔记》《杀狗记》《拜月亭记》，并称"五大传奇"。　⑮叶格：即叶子戏，是一种古老的中国纸牌博戏。明清时称马吊牌为叶子戏。

[点评]

　　此部分李斗详细叙述了双清班的情况。双清班为乾隆年间的女子昆班，初设于小秦淮河畔，后迁至芍药巷。班主顾阿夷，"女十有八人，场面五人，掌班教师二人，男正旦一人，衣杂把金锣四人，为一班"。女演员实际上是 20 人：喜官、玉官、巧官、小玉、金官、徐狗儿、三喜、顾美、二官、庞喜、鱼子、季玉、秀官、康官、瞽婆顾蝶女、申官、酉保、黑子、六官、四官，李斗还凭借自己戏曲家的眼光，对他们的表演技艺和演出风格做了点评与分析，让我们体会到了双清班异彩纷呈的魅力。读此节，又不由让人想起《红楼梦》中贾府家班的"十二官"，与此颇为相近。

　　是河中秋最盛，临水开轩，供养太阴，绘缦亭彩幄为广寒清虚之府①，谓之月宫纸。又以纸绢为神具冠带，列素娥于饼上，谓之月宫人。取藕之生枝者谓之子孙藕，莲之不空房者谓之和合莲，瓜之大者细镂之如女墙，谓之狗牙瓜，佐以菱、栗、银杏之属。以纸绢作宝塔，士女围饮，谓之团圆酒。其时弦管初开，薄罗明月②，珠箔千家，银钩尽卷③，舟随湾转，树合溪回，如一幅屈膝灯屏也④。

[注释]

①彩幄：彩绸制的篷帐。清虚：月宫。　②薄罗明月：谓明月如薄罗纱一样轻盈。　③银钩：比喻弯月。宋李弥逊《游梅坡席上杂酬》之二："竹篱茅屋倾樽酒，坐看银钩上晚川。"　④屈膝：即屈戌。门窗、橱柜和屏风上的环纽、搭扣。

[点评]

此段记中秋拜月的习俗。《礼记》云："日月星辰，民所瞻仰也……非此族，不在祀典。"所以拜月是非常严肃诚挚的祀礼。拜月之事，多为女子，俗云：男不玩月，女不祭灶。这是因为古人将万物分为阴阳两极，两极生四象，太阴为其一象。自古男子似天为阳，女子似地为阴。古人认以月亮主阴，称月为阴象，故拜月属妇女之事。

拜月时烧斗香、点宝塔灯，供设瓜果饼饵，向月祈祷。扬州对瓜果饼饵等供品的挑选和制作都很讲究，构成了扬州的特殊习俗。藕要选用生有小枝的"子孙藕"；莲要拣取不空的"和合莲"；瓜要刻成城垛形的"狗牙瓜"，以示吉祥；饼饵，除应时月饼外，另制一盘宝塔饼，饼由小到大摆五层或七层，塔顶还插上二枝花。《扬州风土记略》记载："中秋佳节，富厚者备有月宫供，凡灯罩亭台之属，多以琉璃、玻璃为之，矜奇眩异，美不胜收。"《望江南百调词》赞曰："扬州好，暮景是中秋。大小塔灯星灿吐，团圞宫饼月痕，歌吹竹西幽。"

浦琳，字天玉，右手短而挟①，称拙子②。少孤，乞食城中，夜宿火房。及长，邻妇为之媒妁，拙子惶恐，妇曰："无恐。"问女家姓氏，"自有美妻也"。约以某日至某处成婚，拙子以为诈。及期妇

索拋子不得，甚急，百计得之。偕至一处，香奁甚盛，纳拋子而强为婚焉。自是拋子遂为街市洒扫，不复为乞儿。逾年，大东门钓桥南一茶炉老妇授拋子以呼卢术③，拋子挟之以往，百无一失。由是积金赁屋，与妇为邻，在五敌台。妇有侄以评话为生，每日皆演习于妇家，拋子耳濡已久，以评话不难学，而各说部皆人熟闻，乃以己所历之境，假名皮五，撰为《清风闸》故事。养气定辞，审音辨物，揣摩一时亡命小家妇女口吻气息，闻者欢咍嗢噱④，进而毛发尽悚，遂成绝技。拋子体肥多痰，善睡，兼工笑话口技，多讽刺规戒，有古俳谐之意。晚年好善乐施，金棕亭有《拋子传》。

[注释]

①捩（liè）：扭曲。 ②拋（bì）子：方言，形容人手短而扭曲不正。

③呼卢术：赌术。呼卢，古时博戏，用木制骰子五枚，每枚两面，一面涂黑，画牛犊，一面涂白，画雉。一掷五子皆黑者为卢，为最胜采；五子四黑一白者为雉，是次胜采。赌博时为求胜采，往往且掷且喝，故称赌博为"呼卢喝雉"。亦称"呼卢"。 ④欢咍（hāi）嗢噱（wà jué）：欢笑不止。

[点评]

浦琳，清代评话艺人。少孤贫，每日白天打扫街市，捡拾废弃砖瓦，夜晚则于街市中巡逻，仅以自给。虽未曾读书，却好行善事。有人遗失银两于路途，浦琳捡到，寻找失主数日方找到，将银两还给失主，且拒绝馈赠。见人有骨肉相伤、朋友相弃者，必竭力劝解。一次偶然听说评话，引起他的兴趣，每天请人诵读小说中因果报应故事，听过不忘。他再自行润

饰，绘声绘色地说与人听，竟有动魄惊心、唏嘘泣下者。此后浦琳即以说书为生。以自身经历，假名皮五，撰写评话《清风闸》。浦琳晚年积累厚资，仍好善乐施，年五十六卒。

《清风闸》一称《如意君传清风闸》。4卷，每卷8回，共计32回。该书以宋代为背景，记述宋仁宗时浙江台州商人孙大理为妇强氏所害，其女孝姑嫁与市井泼皮皮五为妻，孝姑忍辱负重，规劝皮五改过自新，后夫妇为大理申冤，最后得以沉冤昭雪的故事。此书以作者自己亲身经历劝诫他人远离赌博，实有裨于世道人心之用。书中多运用扬州方言俗语，深入细致地描写市民的日常生活，记述扬州街巷的风俗人情，反映了清中叶扬州的市井风情。以主人公皮五辣子为中心，刻画了各阶层、各行业的众生相，塑造了那个时代的社会风俗长卷。因为此书写人状物妙趣横生、脍炙人口，深得扬州市民的喜爱。

浦琳以评话的形式演说《清风闸》，被时人誉为"独步一时""称绝技者"。金兆燕《拟子传》载："春秋佳日，弦管杂中，必招致浦子说书，以为豪举。"此后演说《清风闸》的名家辈出，历久不衰，最著名者有晚清时一代评话宗师龚午亭，被称为"空前绝后一时稀"。

南柳巷在东岸。杭州陈授衣居巷中，后屋临河，厉樊榭诗中有"柳巷南头诗老在"句①，谓此。

南柳巷中水巷甃小阶级，为江园水船、便益门、西门粪船之马头，亦间有游人于此登舟者，为画舫捷径。河中有泉，在水巷口河边，色清味洌，不减下院井。水长则没，水落则出，非烹茶、酿酒不常取。郡城烹茶，不取汲于井水，如天宁、广储、西、北、大东、小东诸门自保障湖来者，谓之船水；南门、钞关、徐宁、缺口、东关、便益诸门自官河来者，谓之河水。至城中井水之可用

者，天宁门青龙泉、东关广陵涛二泉，近今青龙泉已瘖[2]，广陵涛在东关南城脚人家中，几无可考。其余仅供灌溉，谓之吃水井，无可甲乙。而丁家湾井、亭井、西方寺四眼井为差胜。若是河之井，里中未之知也。

若"广陵涛"之名，辩之者如聚讼，皆以《七发》所云："观涛于广陵之曲江。"谓曲江指今之浙江，以其观涛也。费滋衡锡璜谓春秋时潮盛于山东，汉及六朝盛于广陵，唐宋以后，盛于浙江。此地气自北而南，有莫知其然者。其说以《孟子》"转附、朝儛"句[3]，谓朝儛即潮之舞，故北称渤海。渤同勃，怒也，逆也。此潮盛于山东之说也。《南齐书》云："永初三年[4]，檀道济始为南兖州[5]，广陵因此为州镇，土甚平旷，刺史每以八月多出海陵观涛，与京口对岸，江之壮阔处也。"乐府《长干曲》云："逆浪故相邀，菱舟不怕摇。妾家住扬子，便弄广陵潮。"[6]亦若今之钱塘弄潮也。《南兖州记》云[7]："瓜步五里有瓜步山，南临江中，涛水自海大江，冲激六百里，至此岸侧，其势稍衰。"《南徐州记》云[8]："京江[9]，禹贡北江，春秋分朔，辄有大潮，江乘北激赤岸[10]，尤更迅猛。"并以赤岸在广陵，以此合之枚叔所云"此潮盛于广陵"之说也。骆宾王诗："门对浙江潮[11]。"唐宋以后，纪载乃称"钱塘"，此潮盛于浙江之说也。又曰："浙江之潮，在春秋已然，观伍胥、文种皆乘白马而为涛是也[12]。"凡此皆所以辨广陵之在扬州者也。郭时若长源尝谓滋衡曰："近人说广陵竟无涛者，非若指东关城下为广陵涛，亦非汪容甫《广陵曲江考》力驳秀水朱检讨之说[13]，以《七发》'八月观涛'为在广陵而不在浙江。然而涛在广陵，必非井泉小水之谓也。"今东关城下之说亦有二：一说在城门外马头下，

一说在城内小城洞中。盖始东关茶肆有名广陵涛者，又浴池有名广陵涛者，后遂相沿指其地，非广陵涛之真所也。其实东关城下之泉，味自清洌不可没。

[注释]

①厉樊榭（1692~1752）：厉鹗，字太鸿，又字雄飞，号樊榭、南湖花隐等，钱塘（今浙江杭州）人，清代著名诗人、学者，浙西词派中坚人物。有《樊榭山房集》《宋诗纪事》《辽史拾遗》《东城杂记》《南宋杂事诗》等。　②臂（yuān）：枯竭。　③转附、朝儛：山名。转附为之罘山，朝儛即成山。《孟子·梁惠王下》："吾欲观于转附、朝儛，遵海而南，放于琅邪。"　④永初三年：永初，南朝宋武帝年号（420~422），永初三年即公元422年。　⑤檀道济（？~436）：东晋末及南朝宋初将领，祖籍高平金乡（今属山东金乡），出生于京口（今江苏镇江）。曾任南朝宋南兖州刺史，镇广陵屡立战功，威名甚重。一说南朝宋文帝元嘉八年（431）改立南兖州（据《大清一统志》）。　⑥《长干曲》：见宋代郭茂倩所编《乐府诗集·杂曲歌辞十二》，这首小诗，在尺幅之间，将一个风里来浪里去的弄潮儿写得栩栩如生。　⑦《南兖州记》：作者阮升之，大约生活在南朝梁代。　⑧《南徐州记》：作者山谦之（？~约454），南朝宋文帝时为史学生，后任学士、奉朝请。受著作郎何承天之委，协撰《宋书》，宋孝武帝孝建元年（454）奉诏续撰。著有《丹阳记》《吴兴记》《寻阳记》等。　⑨京江：长江流经今江苏镇江市北的一段，因镇江古名京口而得名。　⑩赤岸：山名。在今江苏南京市六合区东南。宋王象之《舆地纪胜·淮南东路·真州》："赤岸，其山岩与江岸数里土色皆赤。"　⑪门对浙江潮：出自宋之问《灵隐寺》诗。　⑫"观伍胥"句：伍胥即伍子胥，为吴国重臣。文种，为越国重臣。两人都因为君王猜忌自

杀而死。《史记》记载，伍子胥自杀后，五月初五那天吴王夫差命把伍子胥的尸首用鸱夷革裹着抛弃于江中。伍尸于是随流扬波，依潮而来，冲激江岸。　⑬朱检讨：指朱彝尊，彝尊乃浙江秀水（今属嘉兴）人，曾任翰林院检讨。

[点评]

扬州在新中国成立前尚有 1449 眼井，可谓名副其实的"井城"。

据专家研究，乾嘉时期扬州的城市人口为 40～50 万的规模（曹树基《清代江苏城市人口研究》《杭州师范学院学报·社会科学版》2002 年第 4 期），在没有自来水系统的时代，城市饮水问题，只能通过凿地取水来解决。这便形成了扬州城大街两旁、小巷深处，以及大户人家庭院里水井密布的奇观。据考证，扬州最早的井始建于汉代。从目前考古发掘的情况看，已发现的扬州的水井，汉、唐、宋、元、明、清各代俱有。

扬州人对井很敬重，认为井水是水龙王的"口涎"。扬州的水井不只是多，而且有些井的名称奇特，有以水井主家的姓氏命名的，如扬州新城弯子街的韦家井；有以井栏的质料命名的，如靠近扬州新城东圈门有一口特别有名的"砂锅井"；有因打水的方式而得名的，如新城辕门桥浴堂巷内有一口水井叫"滚龙井"，所谓"滚龙井"，即在井旁竖起井架，上端用两根木柱支起一只滚桶。滚桶是用竹片围箍起来的，利用横轴可自由滚动；有以古代名人府居为名的，如扬州府运司衙门内有一口"董井"，相传是董仲舒任江都地方官时，于私人府邸内开凿的一口水井；有因多孔而得名的，如旧城小东门附近有一处"四眼井"，之所以称"四眼井"，因此处地面嵌有四口水井，组成一处"田"字形，而井下的水是相互连通的，四眼井已被列为市级文物保护单位，据说明代即有此井，距今已有七八百年的历史。

现在，扬州城还在使用的水井仍有 600 余口，这在全国来说，也是十分罕见的。

北柳巷在南柳巷之北，有董子祠。先为正谊书院，明正德间改正谊祠，祀汉丞相董仲舒，又贮《春秋繁露》一书①。本朝圣祖赐"正谊明道"额，遂名董子祠。祠门临北柳巷下岸，路西二门南向，内建祭器库、宰牲堂、图书房、致斋所、资任堂，"博闻""起道"二斋，外建下岸楼二进，以居道士。盐务于此建施药局，如古之买药所、和剂局之属。

武生吴仕柏居董子祠②，善鼓琴，日与徐锦堂、沈江门、吴重光、僧宝月游，夜则操缦③，三更弗缀。扬州琴学，以徐祎为最。祎字晋臣，受知于年方伯希尧④，为之刊《澄鉴堂琴谱》。次之徐锦堂，著有《五知斋琴谱》，谓之"二徐"。若江门、重光，皆其选也。扬州收藏家多古琴，其最古者，惟马半查家雷琴⑤，内䂧"开元二年雷霄䂧"⑥。

吴县叶御夫装潢店在董子祠旁，御夫得唐熟纸法⑦，旧画绢地虽极损至千百片，一入叶手，遂为完物。然性孤直，慎结纳，不以技轻许人。

大东门书场在董子祠坡儿下厕房旁。四面团座，中设书台，门悬书招，上三字横写，为评话人姓名，下四字直写，曰"开讲书词"。屋主与评话以单双日相替敛钱，钱至一千者为名工，各门街巷皆有之。

[注释]

①《春秋繁露》：董仲舒的哲学著作。《春秋繁露》推崇公羊学，发

挥"春秋大一统"之旨，阐述了以阴阳五行、黄老之学为骨架，以天人感应为核心的神学理论，宣扬"性三品"的人性论、"王道之三纲可求于天"的伦理思想及赤黑白三统循环的历史观，为汉代中央集权的封建统治制度奠定了理论基础。　②吴仕柏（1719~1802后）：名灯，字仕柏，仪征人，古琴演奏家，为广陵琴派代表人物之一。学琴于徐锦堂。刊印《自远堂琴谱》十二卷，为广陵派集大成者。《自远堂琴谱》共十二卷，收集了约九十首琴曲。除《澄鉴堂琴谱》《五知斋琴谱》两书中的四十五曲外，还增收了《龙翔操》《梅花三弄》《幽兰》《天台引》等四十五操新曲（每操仅注有调性、调式）。　③操缦：操弄琴弦。　④年方伯希尧：年希尧（1671~1739），名允恭，字希尧，年羹尧之弟。康熙时从笔帖式累至安徽布政使。而后雍正登基，年希尧任广东巡抚、工部右侍郎、景德镇督陶官、内务府总管等职。精于绘画，善画山水、花卉、翎毛。喜爱音乐，是广陵琴派的传人之一。他又嗜好搜集良方，曾辑刻《经验四种》。他在数学、史学方面也有建树。　⑤马半查：即马曰璐。雷琴：四川唐氏家族制作的琴，又称雷公琴、雷氏琴。雷氏造琴，传承三代共计九人，有雷绍、雷霄、雷震、雷威、雷俨、雷文、雷珏、雷会、雷迅。其造琴活动从开元起到开成止，前后约100年，经历了盛唐、中唐、晚唐3个历史时期。雷琴的声音特点，据《琴苑要录·斫琴记》载："雷琴重实，声温劲而雄。"　⑥开元二年：开元为唐玄宗年号，开元二年即公元714年。　⑦熟纸法：即用熟纸装帧补缀书画纸的技法。熟纸，经研光、加蜡、施胶等加工过的精细纸张，可以使书写时不走墨晕染。

[点评]

董仲舒（前179~前104），西汉时思想家。少治《春秋》，汉景帝时为博士。汉武帝即位后，以其贤良对策称善，任为江都王国相，辅佐易王

刘非。易王为武帝之兄，素骄好勇。董仲舒以礼义指导其行为，得到其敬重。易王曾经向其请教有关"仁人"之标准，董仲舒提出"仁人者，正其谊不谋其利，明其道不计其功"之说，后人概括为"正谊明道"四字，作为仁人处世的原则。其政声卓著，遗爱久远。

董子祠始建于明弘治年间，初为正谊书院。正德年间，书院改为正谊祠，祀董仲舒。清咸丰三年毁于兵火。同治十年，两淮盐运使方濬颐于原址重建。清末，两淮初等第一小学附设于祠内，后相继为江都县第一初等小学、城中小学、北柳巷小学使用。1925 年 2 月，世界红十字会扬州分会在此成立。祠内原有祭器库、宰牲堂、图书房、致斋所、资任堂及博闻斋和起道斋等建筑。现存大殿。大殿坐北朝南，砖木结构，小瓦屋面，单檐硬山顶，面阔三间 14.34 米，进深 14.5 米，建筑面积 207.93 平方米。2008 年大修。今为汉河小学北柳巷校区，为市级文物保护单位。

扬州古琴演奏，历史悠久，唐李颀《琴歌扬州送别》诗云："主人有酒欢今夕，请奏广陵鸣琴客。"并在诗中以"一声已动物皆静，四座无言星欲稀"，来描写广陵琴客琴技的高妙。作为一个有影响的古琴艺术流派，广陵派起始于清代。

清初康熙年间，徐常遇《琴谱指法》一书，标志着广陵派已臻成熟。该书论述指法"探微浅奥，积古人之未尽，效者当之为广陵宗派，与熟派并称焉"。此书经其子徐祜、徐祎重新校订，由年羹尧出资，改名《澄鉴堂琴谱》刊印行世，成为广陵派的第一部琴谱。此后，徐祺撰《五知斋琴谱》，吴灯撰《自远堂琴谱》，秦维翰著《蕉庵琴谱》，琴僧云闲辑《枯木禅琴谱》。这五部琴谱，广收博采，删繁就简，去芜存精，探讨指法，精研琴理，对广陵琴派形成"轻松脆活、高洁清虚、幽奇古淡、中和疾徐"的特色，起到了重大推动作用。

从徐常遇开始，广陵琴派三百年来不断传承，脉络清晰，名家辈出。

徐常遇将技艺传琴给三个儿子：徐祜、徐瓒臣、徐祎，以及侄孙徐锦堂，其中尤以徐祜、徐祎著名。二人曾赴北京报国寺"拥弦角艺，四座倾倒"，名震京师，被誉为"江南二徐"。康熙帝亦曾在畅春园两次召见二徐，并欣赏其琴艺。徐锦堂传其弟子吴灯，吴灯再传给俗释两派的俗家颜夫人（颜有常）和释家先机和尚。先机传问樵、牧村、逸梅和尚、道士袁澄、秦维翰。秦维翰又传孙檀生、胡鉴、何本祖、乔子衡、丁绥安、解石琴，以及"四大琴僧"雨山、皎然、莲溪、普禅。

民国初，广陵琴家孙绍陶等创建了广陵琴社，对广陵派古琴艺术的发展起了承前启后的作用，并培养了一批新秀。其中张子谦与刘少椿最为才俊，二人精研琴学，传授弟子众多，如龚一、林友仁、梅曰强、成公亮、戴晓莲等，均为当世琴坛精英。抗日战争爆发后，广陵琴社解散。1984年，琴社恢复，孙金绶任首任社长。据统计，从徐常遇开始，广陵琴派已传十二三代，知名弟子百人以上，孙绍陶、张子谦、刘少椿等人，俱被尊为一代宗师。张子谦的弟子龚一，成为国家级古琴非遗传承人，并被选为当代中国琴会会长。

现在，扬州文化馆作为古琴艺术（广陵琴派）的保护单位，已建成古琴艺术传习中心，建立和完善广陵派古琴的资料库，举办各类雅集及纪念活动，宣传古琴知识。扬州广陵琴派史料陈列馆、广陵琴社和南风琴社等单位，近年来也为古琴艺术的保护、传承和发展做了许多工作。此外，扬州目前还有 200 余家古琴制作厂，是全国古琴制作的重要基地。可以说，千年的古琴艺术，在扬州依旧生机勃勃、欣欣向荣。

李斗此处记载有三处误记：一为"二徐"之说，当为徐常遇之子徐祜、徐祎；二是《澄鉴堂琴谱》的作者是徐常遇，而非徐祎；三是《五知斋琴谱》的作者是徐祺，而非徐锦堂。

申申如者^①，素食肆也，在钓桥外。旁有羊肉店，名曰"回回馆"，后楼下即大东门马头。

大东门钓桥外百步至街口东为彩衣街，南为北柳巷，北为天宁门街。城河西岸自城门路北街级下入小巷，出河边，至东水关，东岸自钓桥外路北姜家墩巷阶级下，左折出河边，至东水关。大东门马头三：一在钓桥外路南河边，一在城门路北阶级下，一在东水关东岸。

抬轿叟，某医之舆夫也。清晨即至，不暮即归，同辈不知其家，有时寻之，恒在钓桥上，如是数十年。能言人生死不爽^②，人以是奇之。后忽不见，共以为鬼所托云。

大东门外城脚下，河边皆屋。路在城下，宽三五尺，里中呼为"拦城巷"。东折入河边，巷中旧多怪，每晚有碧衣人长四尺许，见人辄牵衣索生肉片，遇灯火则匿去，居人苦之。有道士乞缘，且言此怪易除也。命立"泰山石敢当"，除夕日用生肉三片祭之。以法立石，怪遂帖然^③。

大东门外城脚河边，半为居人屋后圩墙^④，半为河边行路，无河房。惟土娟王天福家，门外有河房三间，半居河中，半在岸上，外围花架，中设窗棂，东水关最胜处也。

王天福妻行三，体胖，人呼为王三胖子。其妾许翠，字绿萍，常熟人，年十五时，一客以千金唊三胖诱之梳拢^⑤，不从，考掠备至^⑥，矢志更坚。三胖乃却金谢客，客愿输金以成其志。逾四年，有某公子者，年十九，色美多金，往来三胖家三阅月，未尝一言犯翠，翠爱之而与之私。向之以千金购翠者，于是妒公子而恶翠。适三胖儿妇名小玉奴之戚自苏州来，索多金于胖子，胖子未有以应，

遂以买良为贱，讼之有司，天福夫妇及翠皆系于狱，公子力护之，翠得免，匿于江宁，有贵公子劫之于武定桥东之河楼，翠急，乘间促过舟⑦，至四条巷，避于熟识武弁叶某居。某思乘其危，翠觉之，适贵公子所遣谍者至⑧，翠急，即以身许武弁。弁与谍者语于前宅，翠又乘间云欲买花，向弁妻借钱二百，出视宅后，河边有舟，因诳舟子曰："我有事，欲往西水关外。"与钱二百，登舟飞桨去。至龙江下关，遇大风，众舟皆泊，翠高声曰："吾母病于六合将死，谁能渡吾去，重谢之。"忽渔舟应往，翠入渔舟，乘大风推帆至中流，渔人有不良意，翠心识之，因脱绸绫衣及金簪钏，并解腰间钞袋，出银数锭，向渔人曰："我随身物尽于是，能急渡吾至六邑，则此物皆以与子。"渔人乐其物，冒险渡至六邑，藏寄某寓。贵公子侦知赶至，急持之，翠大窘，因佯鸣曰："欲我为妾，何必如是恶作？可觅肩舆来同登舟。"公子喜，促舆，翠得暂释，即举茶瓯向众曰："我虽娼家婢，不能受此威胁，请从此逝矣。"因碎瓯而刎。贵公子吓，急挂帆而去。三胖及天福寻至携归，翠从此烟花之意顿澹，捐落金粉而长斋绣佛矣⑨。

[注释]

①申申：舒适安闲，怡然自得。《论语·述而》："子之燕居，申申如也。" ②不爽：不差，没有差错。 ③帖然：顺从服气，俯首收敛。④圻墙：东、西墙。 ⑤唉：引诱。梳拢：旧指妓女第一次接客伴宿。妓院中处女只梳辫，接客后梳髻，称"梳拢"。 ⑥考掠：拷打。 ⑦乘间：利用机会，趁空子。 ⑧谍者：暗探。 ⑨捐落金粉：意谓抛弃繁华绮丽的生活。捐落，遗弃。长斋绣佛：终年吃斋礼佛。

［点评］

此篇是书中文言小说特征明显的一篇代表作。它通过曲折波澜的情节，描写了土娼婢女许翠不幸的遭遇，真实地反映了那个时代下层女性被逼良为娼的黑暗现实和从良无门的悲惨命运。许翠虽然有着坚强的意志、不屈的性格，虽然临危不惧、机智聪明，但是，现实残酷地锤击着她，使她最终只能以"长斋绣佛"，用宗教麻痹自己，苟活残生。

王军先生指出："乾隆年间，娼妓有所增加，反映这一现象的笔记小说颇多，李斗在《扬州画舫录》专列'小秦淮录'一章，也是受当时风气的影响，因而研究妇女史、娼妓史，不可不参阅此书"很是有道理。

徐二官，字砚云，江阴人。身小神足，肌理白腻，善吹箫谐谑，每一吐语，四座哗笑。住合欣园，拳勇绝伦。与官家子某至密，一日雨中，官家子招之，雨如注，舆不能行，因著男子服，跃马越敌台下，倒城坡而进，时人遂以"飞仙"称之。

曹三娘，金陵人，体丰肥，有"肉金刚"之号。闲居喜北人所弄石销戏。有某公子者，扬州武生，自负拳捷，一日与三娘对面坐榻上，戏三娘曰："我欲打尔。"三娘曰："是好汉即来。"公子以手扑其乳，三娘一发手，公子跌于地，自是以能扑跌名。后有识者云："此金陵拳师某之女也。"

徐五庸以拳勇称，不受睚眦，凡里闬不平之事[①]，五庸力争之。于是市井诸无赖惮其力，称之曰"都老大"。许奎生者，素以力自雄，屈于徐，思有以报徐。时崇明张千斤名杰，拳勇世无比者，许潜访之。至其家，再拜告以故。千斤延之入室，款三日，谓之曰：

"报施之道，须准公平，我即胜徐，子终不胜徐也。"因掷一柬示之，乃礼物单款式，署："门下徐五庸叩首，上节敬五百两，年敬一千两。"许默然自悟，辞归，师事徐，尽得其技。徐晚年蓄一婢名珠娘，吴门人，腰细善舞，教之拳。及五庸死，珠娘名噪一时，过者咸谓为青楼之侠。其乡人钱梅庵为之绘《珠娘拳式图》，江宁金虞廷、杜九烟、随敬堂皆有诗，吾乡黄秋平为之跋。

王氏收生堂，即稳婆也[②]。年六十，谙妇人生产之理，刻《达生编》行于世。

如意馆食肆在大东门钓桥大街路北，前一进平房，后一进庋板为地，设梯而下，又一层为楼下房桥，墙旁小廊即馆中楼下房廊。故老相传，云旧时此馆每席约定二钱四分，酒以醉为程，名曰包醉。有周大脚者，体丰性妒，好胜争奇，始于旧城城隍庙前卖猪肚得名，中年为是馆走堂者。秋斗蟋蟀，冬斗鹌鹑，所费不赀，倾家继之，亦无赖中之豪侠者。

姜家墩在大街之北巷内，由仓圣祠、乐善庵抵天宁门内城脚，西接城河东岸，东接天宁门街之磨房巷。

天心墩在姜家墩西河边下岸。

仓圣祠在姜家墩路西，蜀僧大嵒自巴州得仓圣像供奉，入江南，居乐善庵。乾隆己酉[③]，迁于是祠，祠记为朱立堂森桂撰，应叔雅沣书，扁对为汪损之大黉书。是秋，阶下生芝草大如掌[④]，赤色。

净业庵在仓圣祠旁，康熙间，一富室女通佛典，善刺绣，所绣佛像极多。一夕闭户将就寝，忽见一僧持锡杖，戴斗笠，方额长髯，来女前礼拜。惊问之不答，叱之不退，走则张袖遮之，欲呼口

嗫不出，倒地昏死，移时复苏，视之见僧坐床上，方脱笠解衣裤坐被中。良久，放帐幔，复起披衣立案前，灭火，复启帐放帐，帐钩叮咚有声，床笫呷哑如不胜载。少顷齁齁然，鼻息出入，声如巨雷，或呓语，或梦笑。良久转身，泠泠若溺，溺毕复睡，良久杳然。时天渐明，女股栗大呼⑤，家人往救之，床幔安帖如故⑥，惟帐幔上淡墨横写"净业庵"三字，拭之如灰而灭。迨四十年后，女之夫子皆亡，剃发为尼，于姜家墩路南建庵自居，遂名曰"净业"。女死，惟一女道人守之。乾隆己酉，即庵屋改建史公祠。

顾姬，行四，字霞娱。工词曲，解诗文，住姜家墩天心庵旁。会钱湘舲三元棨过扬州⑦，于谢未堂司寇公宴席中品题诸妓，以杨小保为女状元，霞娱为女榜眼，杨高为女探花。赵云崧观察有诗云："酒绿灯红绀碧花，江乡此会最高华。科名一代尊沂国，丝竹千年属谢家。拇陈酣撮拳似雨，头衔艳称脸如霞。无双才子无双女，并作人间胜事夸。"

天心庵即天心墩，岁久为居民房舍侵占。今之天心庵，即古天心墩旧址。至今之所谓墩者，乃古之墩旁一土阜耳⑧。庵居女尼，乾隆三十年间⑨，一尼坐化，玉箸双垂⑩。

如意庵，刘家相出家处也。家相幼爱梵声，长入梨园为小丑，声音嘹亮，盖于一部。年未老，发秃仅存数茎，人称之为"刘歪毛"。遂不复剃发，屏弃世故为头陀⑪，买姜家墩如意庵，奉母修行。每日蓬头着大红袈裟，担云板木牌，扬声诵佛号曰："南无药师琉璃光如来⑫。"高视阔步，行走如飞，街弄闾巷，足迹殆遍，风雨寒暑，罔或间断。如是数十年，募金巨万，见大寺观之坍塌者，出金修整，如建隆石塔诸大刹，半赖歪毛之力。平时入市，一

见生物，出钱买放之；如无钱，则合掌礼拜，皆以既见生物，必得放之为愿，故其时砖街中鸡栅鹅笼，鱼盆肉肆，一闻击板声，辄匿去生物，岁以为常，迨年八十，高旻寺方丈延之入衲老堂⑬。

乐善庵即译经台旧址，国初吴氏于此构别墅，谓之吴园。雍正间，蜀僧大呁，膂力过人，年四十，黥其身，自顶至腹，为一串肉菩提子。自置铁香炉一，烛台二，重百数十斤，一肩担之，遇里闬不平，辄挺身解围。四方勇士，投赠金帛无算。大将军岳钟琪深赏之。大呁欲往江南，将军给札十通，所过舟车行赆⑭，迎送不绝。大呁素不识字，故供奉仓颉圣像。及去蜀，迎像于舟，铁香炉、烛台，亦载之行。居天台山十年，移扬州天宁寺。爱天心墩译经台，遂即其址为仓圣殿。四面即吴园，荒亭花树，整而新之。复华严堂，建山门于姜家墩路西。门内层折石级，上二山门，额曰"乐善庵"。会将军以金川事过扬州，访之于庵，赠联句云："有月即登台，无论春冬秋夏；是风皆入座，不分南北东西。"呁自来是庵，渐富，技勇亦疏。里中有武生三人：一曰魏五，善骑射，通马语，狼山总戎阅兵扬州营时⑮，营马齐鸣，魏谓人曰："三月后总戎当死。"已而果然。一曰张饮源，善双刀。一曰薛三，能挽五十石弓，人称之为"魏马张刀薛硬弓"。平时与呁谈艺不及，而受其睚眦，由是怨之，逡巡二十年。一日薛至庵中，擎铁炉掷之，呁接以手，薛遂呕血死。数日后，张来又与之斗，亦不能胜。魏五曰："是非阴谋不能得也。"呁多癣疥，日必入混堂浴⑯，魏俟其入，乘不备踣而殴之⑰，呁膝断而勇渐退，后死于庵中。其徒宝月，善棋好琴，广结纳。孙先机，字净缘，以琴棋世其传，每弹《普庵咒》诸曲⑱，石庄恒吹箫和之。

天心墩在河东岸，绵亘数十丈，高与城齐。深藤密菁，岩鹊骞腾[19]，登者侧身扪萝[20]，乃得上。俯视屋舍，与蒿里相错，墩上遗事古迹，载在《幽怪录》及郡志中[21]。

黄秀才文旸，字时若，号秋平，居天心墩。工诗古文词。得古钱数百品，自上古至今，一一摹之而系以说，为《古金通考》六卷。辨安阳、平阳为战国钱，识神农钱为倒文，皆极精细。又录金元以来杂剧院本，标其目而系以说，为《曲海》数卷。又《隐怪丛书》十二卷，《丙官集》数卷。好葫芦，门庭墙溷皆有之，长短大小，累累如贯珠，壁上画水墨葫芦无数，著《葫芦谱》，阐阴阳消长之精，《糖霜》《百菊》不足比也。妻张净因，名因，工诗画，著《淑华集》。子无假，名金，得唐人绝句法。江北一家能诗者，黄氏其一焉。又著《通史发凡》三十卷。

清静庵居河东岸大槐树下，本乐善下院，今改紫尼居三世矣。庵外旧多怪，每夕水中有声，如鱼跳然。

东水关东岸，地本低洼，注水最深之地，谓之王家汪。因修城时委积瓦砾，填平遂为居民房舍。汪之旧址，则今朱鹤巢所居也。汪中昔有怪，每夜火出旋转如球，自汪填实，而昔之火球遂移至天宁门街，每夜或大或小，或飞或走。一夕有老妪乞食，妪走化为火球，旋转而去。又有如厕者见此妪，立而趋之，又化为火。二人自见此妪，一患疟几死，一三日后死其子。

米景泉住河东岸，于天宁门街开糕铺。工诗，好笼养。是时盐务商总以安绿村为最，一日过其铺，闻笼中八哥言曰："安公买我。"绿村喜，重值购之。盖止教此一语，亦善于取利矣。朱震，字青藜，江都人。工诗。居东水关，前门临河，小东门划子船皆倒

撑至其门则转头。后门倚天心墩，拾级而上，接乐善庵之后门。朱氏每逾墩上街，谓之过岭。

[注释]

①里闬（hàn）：古代同里人聚居一处，所设的里门，以代指乡邻街坊。　②稳婆：旧时以帮助产妇分娩为业的妇女。　③乾隆己酉：乾隆五十四年，公元1789年。　④芝草：菌属。古以为瑞草，服之能成仙，能治愈万症，灵通神效，故名灵芝，又名"不死药"，俗称"灵芝草"。⑤股栗：大腿发抖，形容恐惧之甚。　⑥安帖：安定，平静。汉焦赣《易林·离之无妄》："安帖之家，虎狼与忧。"　⑦钱湘舲（1734～1799）：钱棨（qǐ），原名起，后因避唐代诗人钱起名，遂改为现名"棨"，字振威，号湘舲，苏州人。以县、府、院试三个第一名的成绩考上秀才，人称"小三元"。乾隆四十四年（1779）乡试考中第一名解元；乾隆四十六年（1781）进京会试，得中第一名会元；同年紧接着在殿试中，又摘得状元桂冠，从而成为清代第一位连中三元的状元，也是中国科举史上第二个夺得六个第一的状元（考秀才夺得的"小三元"加上考进士夺得的"三元"，共计六个第一，合称"六元"。第一个夺得六个第一的是明朝的黄观）。历任翰林院修撰、顺天乡试同考官、右赞善、日讲起居注官、内阁学士兼礼部侍郎等职。有《湘舲诗稿》。　⑧土阜：犹土丘。　⑨乾隆三十年：公元1765年。　⑩玉箸：此指佛家坐化时垂下的鼻涕。　⑪世故：泛指世间一切的事务。头陀：亦作"头阤"，梵文dhūta的音译。意为抖擞，即去掉尘垢烦恼。因用以称僧人，亦专指行脚乞食的僧人。　⑫南无药师琉璃光如来：药师佛的全称，东方净琉璃世界教主。药师佛曾发十二大愿，要满足众生一切欲望，拔除众生一切痛苦。南无（nā mó），梵语namas的音译。佛教徒称合掌稽首为"南无"，并常用来加在佛名、菩萨

名或经典名之前，表示对佛法的尊敬。 ⑬衲老堂：诸本作"纳老堂"，据山东本改。 ⑭行照：亦作"照行"，临别时赠送给远行人的路费、礼物。 ⑮总戎：总兵。 ⑯混堂：澡堂，浴池。 ⑰踣：跌倒。 ⑱《普唵咒》：亦作《普庵咒》。临济宗第十三世法嗣普庵禅师（1115~1169，俗姓余，字印肃）所传。《普庵咒》不仅是著名的佛教咒语，同时也是中国古琴著名曲目，在《神奇秘谱》中是不同于《释谈章》的独立曲目，近代著名古琴演奏家溥雪斋是演奏《普庵咒》的代表人物。 ⑲骞腾：犹飞腾。 ⑳扪萝：攀缘葛藤。 ㉑《幽怪录》：即《玄怪录》，唐代传奇小说集，刘僧孺撰。宋代因避赵匡胤始祖玄朗之讳，改名《幽怪录》。

[点评]

李斗的笔下不仅有衔山抱水的园林、烟雨朦胧的四桥，也有形形色色的市井人物，他们构成了那个时代扬州的人间百态，也使得《扬州画舫录》充溢着"活气"。

徐二官、曹三娘、徐五庸三人皆以"拳勇"著称，但三人亦各有特点，徐二官不仅"拳勇"，而且"神足"。曹三娘作为女性，丰肥、"肉金刚"之形容已足够突出人物形态，又通过武生调戏反遭其辱之事，显现出此"肉金刚"乃是真的女金刚，令人咋舌。而她也确为"金陵拳师"之女，所以，我们千万不要小看自己身边的任何一个人，当然，更不要高看了自己。

徐五庸为人仗义，好打抱不平，在乡里颇有声望。许奎生与其有过节，想请高手报复。然而高手说：我替你出气，赢了终归是我打赢，而并非你本人赢的。在高手的引导下，许"默然自悟"，拜徐为师，而徐也不计前嫌，传授许拳术，使许尽得其技。为人处世之道，尽在其中，读之令人深思。

王氏稳婆可谓产科临床专家了。《达生编》，又称《达生篇》，是清代产科专著。"达生"，取《诗经·大雅·生民》"诞弥厥月，先生如达"，即顺产之意。这本书主要以浓郁的自然主义思想，针对胎前产后诸多事宜阐发精辟见解，辟除分娩过程中的弊俗。其中最突出的思想是革除旧俗、顺承产育的自然规律，避免人为的难产。其"睡、忍痛、慢临盆"六字真言，为后世自然分娩及现代无痛分娩奠定了基础。全书不足万言，而评判产科利弊，大都中其肯綮。该书刊行于康熙五十四年（1715），署名"亟斋居士"。有专家考证亟斋居士为叶风，字维风，《达生编》系其整理王氏经验而成（参看孟庆云《〈达生编〉作者考》，《中华医史杂志》2009 年第 5 期）。

再看周大脚，好胜争奇，玩物败家，李斗赏其"无赖豪侠"之桂冠，读之思之，让人忍俊不禁。

蜀僧大嵒，膂力过人，却遭暗算，凄惨死去。真是明枪易躲，暗箭难防。

林林总总的人物、纷纷繁繁的世态，李斗总能剪裁精当，使之形神皆备，可见其驭笔之才。

东水关两岸甃石，上设板，船过抽板，人过则搭板，以各城管钥启闭为常。

小秦淮之名，不载志乘①。按王文简《虹桥游记》云："出镇淮门，循小秦淮折而北，为虹桥。"则小秦淮当在虹桥之上。《平山堂图志》云："小秦淮为小东门内夹河。"又以小东门夹河为小秦淮。今皆依《图志》所称，而旧名遂无知者。胡善麐，徽州祁门县人，有《小秦淮赋》云：

扬州城西而北，有虹桥焉，天下艳称之。其水号小秦淮，

盖与金陵相较而逊焉者也。名之旧矣，而知者尚少。幽居多暇，因为赋之。其词曰：试问吴城旧址，隋苑余基，十三楼之丹碧②，念四桥之涟漪。云山起阁，九曲名池，莫不蔓草迷离，烟光明灭，望里荒寒，寻来凄切。入名区而访胜，孰停骖而驻辙？惟一水之潆洄③，抱高城之崒嵂。尔乃源从蜀岭，委注韩溟④，近穿廛阓⑤，远入郊坰⑥。镜流写月⑦，剑卧涵星，映层峦而凝紫，照芳陇以呈青，延缘远岸，窈窕回汀，北界黄金之坝，西通保障之湖，南带潆而沼汇，东箭直于城隅。条四达而无碍，绵十里而有余。其中则有官柳连堤，野桃散谷；处处枌榆⑧，家家桑竹；碧梧风裒，苍松雨沐；桧是龙文⑨，槐为兔目⑩；林杏飘红，岭梅绽绿；海棠如锦，木兰似玉；拒霜低映⑪，银杏高矗。既匝地以千章⑫，亦参天而万族。又有鼠姑台迥⑬，芍药田低；菰蒲接畛⑭，芹苗仍畦⑮。芦荻萧萧，中山诗里之垒⑯；蓼花的的，放翁梦处之溪⑰。池荷掩冉于左右⑱，陇菊迤逦于东西。彼凡葩之谁尚，杂庶草而难稽。于是别馆棋布，名园鳞次；杰阁华堂⑲，瑶阶玉砌；广榭山巅，孤亭水际；门挂藤萝，墙封薜荔；疏篱鹿眼，长廊凤翅。复有巍峨绀宇⑳，缥缈琳宫㉑；花明塔里，风语铃中；回环台敞，赑屃碑丰㉒；经声炉气㉓，暮鼓晨钟。似青莲之涌地，若彩云之东空。更复烟霭摘星之楼，树蔚平山之奥。路畔酒垆，桥边茶灶。园丁豆下之棚，花叟松间之帱。间杂平坻，纷纭曲隩㉔。当夫春风初暖，冬冰未彻；暑雨乍收，秋云正洁。相与呼俦命侣㉕，络绎纷纶，乘画舫，出重闉，随轻扬㉖，泛清沧。丝管竞奏，肴核杂陈㉗。或赏静于蒙密㉘，或乐旷于空明㉙；或观奇而暂止，或

趁胜而径行；或孤游而自得，或骈进而纷争；或鱼贯而委蛇，或猥集而纵横^㉚。游鲦匿影^㉛，啼鸟藏声。齐姜宋子^㉜，厌深闺之寂寞；越女吴姬，受风物而流连^㉝。亦复画轮远出^㉞，锦缆徐牵^㉟，粉光帘外，鬟影栏前。留衣香之阵阵，露花笑之娟娟^㊱，既而晚烟渐起，明霞已没，华灯张，兰膏发^㊲，火树炫煌^㊳，银花蓬勃。倒海之觞频催，遏云之曲靡歇^㊴。散万点之疏星，冷中天之皓月。一岁之中，非夫重阴沍寒^㊵，未有寂历湖光^㊶；空蒙林樾^㊷，信为费日之场，而销时之窟也。盖俗尚轻扬，邑居繁庶，日为之因自然而培护。于以怡心神，鸣悦豫^㊸，而风流才士，文章宿老，更与扬其光华，傅其丽藻。以故未臻此者，望虹桥如在银河，思法海若游蓬岛^㊹，方将与明湖而相埒^㊺，何为较秦淮而称小哉！

[注释]

①志乘：志书。　②十三楼：泛指供游乐的名楼。　③潆洄：水流回旋的样子。　④委注：曲折流往。韩溟：又称韩溟沟，即邗江。《水经注·淮水》："自广陵城东南筑邗城，城下掘深沟，谓之韩江，亦曰韩溟沟，自江东北通射阳湖，《地理志》所谓筑水也，西北至末口入淮。"　⑤廛闬（chán hàn）：犹廛里。《文选·鲍照〈芜城赋〉》："廛闬扑地，歌吹沸天。"李善注："郑玄《周礼》注曰：'廛，民居区域之称。'"　⑥郊坰：野外。　⑦镜流：水流清澈。写月：泻月，形容泉水如月光倾洒。⑧枌榆：白榆的别名。　⑨桧（guì）是龙文：桧树的叶子像龙的鳞片，故有此喻。另据传，当年乾隆皇帝来曲阜孔庙祭拜孔子后在奎文阁后面的东侧桧树上倚靠休息过，从此桧树沾上了帝王之气，树干表面显出龙纹。

文，通"纹"。　⑩槐为兔目：指槐树的新叶。《艺文类聚》卷八十八引《庄子》："槐之生也，入季春，五日而兔目，十日而鼠耳。"　⑪拒霜：木芙蓉的别称。冬凋夏茂，仲秋开花，耐寒不落，故名。　⑫匝地：遍地，满地。千章：大树千株。　⑬鼠姑：牡丹的别名。　⑭畛（zhěn）：田地间的小路。　⑮芹茆：犹芹藻。　⑯"芦荻"句：刘禹锡《西塞山怀古》诗有云："故垒萧萧芦荻秋。"刘禹锡自言系出中山，其先为中山靖王刘胜。

　⑰"蓼花"句：指陆游《灯下读玄真子渔歌因怀山阴故隐追拟》词："石帆山下雨空蒙，三扇香新翠箬篷。蘋叶绿，蓼花红，回首功名一梦中。"的的，明亮、艳丽。　⑱掩冉：摇曳貌。　⑲杰阁：高阁。华堂：高大的房子。　⑳绀宇：即绀园。佛寺之别称。　㉑琳宫：仙宫。亦为道观、殿堂之美称。　㉒赑屃（bì xì）：传说中的一种动物，像龟。旧时大石碑的石座多雕刻成赑屃形状。　㉓经声炉气：经声，诵经之声。炉气，炉中的香气。　㉔隩（yù）：河岸弯曲处。汉许慎《说文解字》："隩，水隈厓也。"　㉕呼俦命侣：招呼意气相投的人，一道从事某一活动。亦作"命俦啸侣"。　㉖轻扬：谓船只轻快地荡漾前进。晋陶潜《归去来兮辞》："舟遥遥以轻扬，风飘飘而吹衣。"　㉗肴核：肉类和果类食品。　㉘蒙密：茂密，茂密的草木。　㉙空明：空旷澄净的天空。　㉚猥（wěi）集：聚集，多而集中。　㉛鲦（tiáo）：白鲦鱼。　㉜齐姜宋子：谓美貌女子。　㉝风物：风光景物。　㉞画轮：彩饰的车轮，指装饰华丽的车子。　㉟锦缆：精美的缆绳。　㊱娟娟：姿态柔美貌。　㊲兰膏：古代用泽兰子炼制的油脂，可以点灯。　㊳炫煌：显耀，闪耀。　㊴遏云：使云停止不前。形容歌声响亮动听。《列子·汤问》卷五："抚节悲歌，声振林木，响遏行云。"　㊵重阴冱（hù）寒：严冬寒气凝结，积冻不开。冱寒，谓极为寒冷。三国魏曹操《明罚令》："且北方冱寒地，老少羸弱，将有不堪之患。"又作"固阴冱寒"。　㊶寂历：犹寂静、冷清。

㊷林樾（yuè）：林木，林间隙地。　㊸悦豫：喜悦，愉快。　㊹法海：喻佛法。　㊺明湖：明圣湖，即西湖。明田汝成《西湖游览志·西湖总叙》："西湖，故明圣湖也……汉时，金牛见湖中，人言明圣之瑞，遂称明圣湖。以其介于钱塘也，又称钱塘湖。以其输委于下湖也，又称上湖。以其负郭而西也，故称西湖云。"埒（liè）：同等，相等。

[点评]

　　小秦淮河原名市河，是明代扬州新城和旧城之间的界河，全长1980米。南起龙头关，并与古运河相通。北至北水关且与北城河相连。过御码头，再向西1公里便可进入瘦西湖。小秦淮河沿线名人故居、历史古迹众多，最能体现明清扬州古城"河城相依""双城并列"的空间格局。

　　小秦淮河的由来已难稽考，或许早在唐代就是城内的河道。它的发迹是在明代。起初，它不过是旧城东城墙外的一条壕沟，1555年后扬州增筑了新城，它就变成了新、旧二城之间的界河和水上交通要道。而小秦淮河其名的肇始，却要在清初的康熙年间，而且，"小秦淮"之名，原是专指新旧二城之间，从小东门至大东门水关一段的河道。当时，这一段河道是扬州繁盛地段之一，两岸沿河房屋清雅别致，河里游船来往如梭，白天游人不绝，晚上灯火通明，笙歌盈耳，通宵达旦。因其两岸风光几乎与金陵秦淮河相媲美，故而得名"小秦淮"。

　　乾隆年间的小秦淮河，虽然画舫要比康熙、雍正年间多，游人尽可以在两岸的码头雇船出游，但水道两岸的风光已大不如前。安东篱在《说扬州》中谈到，扬州若干园林中只知道它的名字，但不知道具体的位置，扬州的许多园林从父亲手里传给儿子后，大多数都会易主，遭到拆散，然后被其他人重建。像程梦星的筱园、郑侠如的休园，都没能维持到乾隆后期。